U0041432

交織（*Kotekan*）
與得賜（*Taksu*）：

巴里島音樂與社會——
以克差（*Kecak*）為中心的研究

李婧慧　著

遠流出版公司

國立臺北藝術大學

交織（*Kotekan*）與得賜（*Taksu*）

巴里島音樂與社會——
以克差（*Kecak*）為中心的研究

Kotekan and *Taksu:* Balinese Music and Society
Focusing on *Kecak* Study

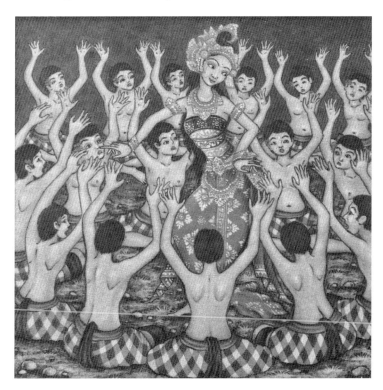

克差圖（I Wayan Didik Yudi Andika 繪）

抽絲剝繭，鉅細無遺：巴里音樂文化先登第一人

推介李婧慧的《交織（*Kotekan*）與得賜（*Taksu*）：巴里島音樂與社會——以克差（*Kecak*）為中心的研究》

韓國鐄

　　印度著名政治家，脫離英國獨立後首任總理尼赫魯（Jawaharlal Nehru, 1889-1964）1955 年訪問了印度尼西亞的巴里島之後，稱該島為「世界之晨」。這是對這個島的許多稱呼之一，雖然不是最普及的，卻是最有詩意的美喻。它比喻一天的清晨，清新絢麗，寧靜平和又充滿著希望。

　　面積只有 5,636 平方公里的巴里（Bali）島，位於爪哇島之東，人口 420 萬（2016），最大部分（83.46%）信奉巴里式的印度教。除了氣候溫暖和山明水秀之外，尤其以其宗教和相關的樂舞聞名於世。最令人樂道的是他們男女老幼一生都和宗教生活緊緊地捆綁在一起，而他們宗教活動不可或缺的音樂、舞蹈、雕刻、繪畫，乃至於裝飾配件等等，在外人的心目中是藝術或工藝，卻是全民參與的「家常便飯」，幾乎個個都是某種「藝術家」。自從二十世紀上半葉開始，巴里島就是人類、民俗、美術、音樂各學科的學者或搜奇攬勝者的對象。時至今日，有關巴里島的研究或介紹資訊已經累積到相當可觀的程度。大學開課研究與學習巴里（或印尼其他地區）的樂舞也頗為盛行。1989 年美國民族音樂學會在麻薩諸塞州劍橋市（Cambridge, Massachusetts）舉辦第 34 屆年會，有一場研討會的開頭，主持人甚至於抱怨地說現在大學要

籌備民族或世界音樂計畫，幾乎都要先購買甘美朗（Gamelan）樂器。[1]

　　近代東亞文化區由於長期受到西歐的影響，除了日本，在接受非西方文化的積極性相對顯得比較遲緩。而華人樂舞文化兩極化的思維，對中、西以外幾乎一無所知，也不屑一顧。到了近年才慢慢有所轉變，開始引入東南亞，尤其印尼的樂舞。但相關的中文研究文獻還是鳳毛麟角。因此李婧慧教授積三十年時間和二十六次造訪巴里島的研究和不斷教學相長的經驗，撰寫了有史以來第一本中文研究巴里音樂文化的鉅著，誠然是中文文化界的空前創舉，正可借用二十世紀初梁啟超稱呼曾志忞為「音樂先登第一人」。[2] 但這次是巴里島的音樂，不是西洋音樂。

　　李婧慧教授的《交織（*Kotekan*）與得賜（*Taksu*）：巴里島音樂與社會》的標題就顯示了她不光是研究音樂，而是「音樂與社會」，這是民族音樂學界很強調的一個方向。音樂終究是人類社會生活的一種表象。研究其社會因素比發表純粹數字統計的天書來得有人味多了。全書分為八章、附錄、詞彙表和參考書目。第一、二章介紹巴里島的樂舞與社會；其中對於巴里島的地理和人文都有詳盡和生動的描述，等於是學術性的旅遊導論。第三至第八章從交織與得賜的觀點深入研究有名的克差（*Kecak*）合唱的儀式來源、演變、流派，而到世俗舞劇和觀光產業的過程，也是本書的重點。書中各頁充滿了照片、表格和譜例。光是這三項的目錄就占了 6 頁半之多；附錄二還是「圖說交織於巴里社會生活的實踐」（由馬珍妮與 I Gusti Putu Sudarta 提供照片

[1] 此為筆者參加 1989 年 11 月美國民族音樂學會（Society for Ethnomusicology）在麻州劍橋市召開年會中的一場研討會，議題為「實踐民族音樂學：指導非歐美樂團相關的問題與解答」（"Ethnomusicology Applied: Problems and Solutions Associated with Directing Non-Euro-American Performance Ensembles"）。被邀討論成員有 Mantle Hood, Dale Olsen, Han Kuo-Huang, T. Temple Tuttle, Roger Vetter, 及 Phong Nguyen。主持人為 Terry Miller。該句是 Miller 教授的開場白。（資訊由 Miller 教授電子郵件提供，2019/01/06）

[2] 梁啟超《飲冰室全集——詩話》文集第 16 冊。上海中華書局（1936: 62）。全句如下：「上海曾志忞，留學東京音樂學校有年，此實我國此學先登第一人也。」

與解說，作者製作的 23 幅順序記錄一個儀式過程的歷史鏡頭圖集）。再者，不同村里的同一合唱曲各段的巴里語歌詞逐段譯為中文，或譯為簡譜作為比較。印度史詩《拉摩耶納》（*Ramayana*）巴里版的綱要也一一列出。最令人驚嘆的則是洋洋長達 26 頁的詞彙表，密密麻麻地蒐集了書中所提過的詞彙：人名、地名、曲名、舞名、劇名、宗教名、用品名、樂器名等等，一一附加解釋及發音指南，等於是超級的全書索引，真是鉅細無遺，用心良苦。

　　瀏覽一本書也可以從各頁的附註和參考書目來判斷著作者的取材之廣泛和態度之嚴謹。書中本文部分很少有一頁沒有附註，有的幾乎占了半頁的版面（頁 29、183、207）。參考資料則廣泛地蒐羅了大量的英文、印尼文、中文和日文重要的文獻；另外還有珍貴的早期實況錄影再版資料。而字行間隨處可以發覺她親身經歷、觀察、採訪，乃至於參與的經驗紀錄。

　　深入一層來看，作者所闡述的角度和主題分析的方法尤其是本書的精華，許多觀點不但新穎，而且值得深思。

　　1. 社會生活反映。全書的重點之一就是「交織」。這是學習巴里島音樂者不可或缺的一種技巧，也是巴里社會生活的最佳反映。許多人愛好巴里島甘美朗音樂，從實踐上都獲得這種技巧的樂趣，讚歎其效果之獨特。那就是 2 或 3 部零碎的旋律或節奏，經由互相交錯而形成完整又快速的旋律或節奏。但通過這本書的實地觀察社會的互動實例，才真正地領略到交織的真髓，才知道這種技巧與成果是整個社會生活在音樂上的表現，即許多不太顯赫，但地位平等的個人（單音），互相交織，形成了有意義的社區事物成果（旋律與節奏）。

　　2. 藝術與靈性。學藝術的人專注於技術的磨練是天經地義，但往往會忽略了藝術的更高一層的境界。本書的另一個主題正是通過巴里人對藝術的靈

性的誠心，和靈界的溝通，即「得賜」來達到藝術的至高目的。是否所有的巴里藝術參與者（幾乎是全民）都達到這種境界不得而知，但從本書中可以肯定許多著名的藝術家都如此。除了在當地的訪問，作者自己經年累月地領悟到得賜的靈力發酵，並和一種超自然能量的連接（頁 109-111）。這正是本書和「交織」平行的核心理論。

　　3.「三合一」觀念的引用。本書還有一個特點是呈現巴里人對於「場所－時間－情境」（*desa kala patra*）（地利、天時、人和）的人生處事準則用到表演藝術的相關事務與程序。這種三合一的哲理對廣大的外界表演藝術家可能比較生疏。著者引用 Edward Herbst 的研究，分別詮釋這三個觀念，還以巴里人如何運用在表演場所的安排為例來說明，並據以切入考察克差的發展歷程。換句話說，她以當地人的哲理和概念來解釋當地人的音樂現象，這一定要經過長時間的觀察、親自的訪問和研讀才可以達到。如此包含了大量非音樂、非藝術，但卻是巴里文化的不可或缺的因素，大大地提升了本書的分量。

　　4.以上這些特點還只是「前奏」，其最終的目的是為了本書的中心主題：克差男聲合唱樂種的全面研究，一種可能多達百人男性人聲，各個單獨聲部簡單的節奏，經由精心的交織組合而形成千軍萬馬奔騰的音響效果。克差現在已經演變成包括有故事內涵和動作，並伴奏舞者的表演藝術，也是巴里觀光必看的既定節目之一。其音樂則流傳到世界各地，也影響到作曲界和影視配樂。[3] 李教授從該樂種最早用於驅邪的宗教桑揚儀式（Sanghyang）探源，從 1920 年代開始，逐步比較各村的版本異同、演變、流派等，以至於變成觀光產業，為旅遊提供娛樂，為村民增加收入等等。其中包括訪問最初組團而

[3] 筆者退休後，南遷肯塔基州萊辛頓城（Lexington, Kentucky），在肯塔基大學音樂學院兼課數年。有一天在走廊上忽聞一間教室傳出克差音樂，甚為驚訝。因為筆者為該院當時唯一開世界音樂課者。詢問之後，方知是一位樂理教授的課。可見此樂種之受歡迎與重視。又：英文 Wikipedia 有關 Kecak（舊拼為 Ketjak）條目最後列出此樂種之著名錄影與音響資料，也有運用此樂舞或受其影響的影視作品（不全）。

尚健在的耆老或後人，還牽涉到德國多才多藝的華特・司比斯（Walter Spies, 1895-1942）的參與籌備和提供意見，以至於她本人帶領臺北藝術大學學生在臺灣和去巴里島，由巴里藝術家客席教導與合作公演的經驗，對其劇本、音樂、場景乃至於事前事後的步驟細節都像科學家抽絲剝繭地予以分解出來。毫無疑問，這一個克差的研究，肯定是迄今歷史上最深入和最完整的成果，如果不是唯一，也是少有的之一。

　　以上所敘述的這些特點只能稱為對本書的簡介。其實還有數不清的史事細節和研究推理，難以一一細數。總而言之，李婧慧教授從文化立場著手來研究音樂是特別值得推崇的一種方向。這本鉅著資料豐盛、圖文並茂，內容翔實、分析精闢，有條有理地呈現了巴里文化背景與特色和克差這一樂種的來龍去脈，具有歷史性和開創性，代表二十一世紀這個新時代學術文化的新方向與新成就！

2019 年 1 月 14 日
美國北伊利諾州大學（Northern Illinois University）名譽教授
1970-2004 任教於音樂學院

自序

　　長久以來，巴里島不僅是著名觀光勝地，更是各國不同領域的學者們熱中投入研究的熱門區域。儘管觀光與現代化衝擊著島上的文化與生活形態，在巴里島社區共同體的主體性、島民的文化認同，加上對外來文化的好奇與吸收融合的能力等的互動運作下，島上的藝術，不論傳統與創新，均各有舞臺與空間而蓬勃發展。因此舉凡宗教與傳統藝術的保存及發展、觀光與表演藝術、外來衝擊與島上的回應、文化認同與主體性等，都是許多領域，包括人類學及音樂學者們所關照的議題。

　　1988 年 7 月 5 日我初次踏上巴里島土地（圖 0-1），當時飛機停在停機坪上，一下飛機，首先映入眼簾的是一個巴里島的標誌——分裂式門（見第一章第四節之一，頁 24-25 及圖 1-15），門小小的，卻大大地告訴來者，「巴里島到了！」我跟著 Bob（故 Robert Brown 教授，1927-2005）（圖 0-2）在島上參觀、看表演、學習甘美朗（圖 0-3, 4），還有過曲子未學完就被老師請上臺，跟著村子的樂團表演一番，這輩子從沒有過的驚奇經驗（圖 0-5）。[1]此後我每到假期就有理由[2]飛到島上，像候鳥年年來報到，沒完沒了地學習、踏查、拜訪朋友兼度假，竟然，一轉眼過了三十年！

[1] 由於我和老師彼此語言不通，上課時跟著老師敲就是。當我請 Bob 轉達，請老師安排一場安克隆甘美朗樂舞演出讓我錄影時，老師原希望我和嘯琴都一起上臺表演，但我因為宗教信仰的關係，避免接受在地的儀式而婉謝上臺。沒想到，當天到了我們所學的 *Margapati* 這首之前，老師走下來要我上臺表演，我跟著上臺演奏了一大半之後，驚覺原來曲子未學完，還好老師坐在我旁邊護航，我拚命地跟著他的槌子一來一往，敲完整首。當天的演出還有兩位外國人（紐西蘭與加拿大）也參加演出，他們也隨 Pak Kantor 學習（曲目不同）。因此當天觀眾全是村民（大人、小孩），好奇地來看外國人演奏甘美朗。

[2] 每次在島上學習或調查，總是做不完，往往還有問題須釐清，或又有新的好奇項目等著去探索，因此沒有收工的一次。

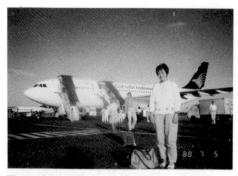

圖 0-1 初踏巴里地。（蔣嘯琴攝，1988/07/05，筆者提供）

圖 0-2 Dr. Robert Brown，於 Klungkung 宮廷司法亭古蹟前。（筆者攝，1989/07/28）

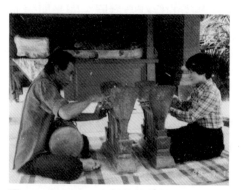

圖 0-3 我在 Sayan 村的甘美朗課——我和同行的蔣嘯琴第五天起每天早上在 Sayan 村 I Wayan Kantor 先生家學習，曲目是 *Margapati*，我學安克隆甘美朗（Gamelan Angklung），嘯琴學舞蹈。（蔣嘯琴攝，1988/07/13，筆者提供）

圖 0-4 我的老師 Pak Kantor 和美麗賢淑的 Ibu。"Pak" 是父親或對年長男性的尊稱，"Ibu" 是母親或對年長女性尊稱。拍照時，Ibu 正在做供品，這是島上婦女的日常家務之一。（筆者攝）

圖 0-5 初生之犢──和村子的樂團一起演奏，幸好老師護航。（筆者提供，1988/07/14）

　　最初幾年除了學習甘美朗之外，因為對克差（Kecak）的興趣，我大部分的時間用來看克差表演和進行克差的相關訪問調查。克差是以人聲模仿甘美朗的合唱樂，伴唱舞蹈或舞劇，是巴里島極具特色的表演藝術和巴里島文化的代表（McKean 1979: 300），更是典型的觀光表演節目和許多村子的表演藝術產業。克差舞劇中合唱團員的組成，傳統上來自村中每個家庭的男性成員代表，從表演實踐來看，可以說人人是歌唱者、演員與舞者；考察其舞團組成與展演實踐，更顯示出以交織精神和手法構成的表演藝術與地方社會的互動關係，是瞭解巴里文化與社會的不可忽視的一面。因此本研究以克差為中心，來考察巴里音樂與社會的關係。

　　我的克差學習經歷，始於國立藝術學院（今國立臺北藝術大學）於七十八學年（1989-90）聘請任教於登巴薩市印尼藝術學院（今 ISI, Denpasar）的 I Wayan Sudana 教授開設的巴里島音樂與舞蹈課程，包括克差。我因協助克差課程，對克差的形式與內容，以及與社會的關係產生興趣，另

一方面也受到當時的教務長故馬水龍（1939-2015）老師的鼓勵，囑我好好研究克差。[3] 1991 年起開始於島上訪問調查克差，並密集觀賞／觀察觀光表演節目的克差，及與其起源相關的桑揚仙女舞（Sanghyang Dedari）與桑揚馬舞（Sanghyang Jaran）（見第四章第二節），近幾年來仍然持續觀察克差的發展，以及觀光表演市場之變化，前後發表數篇從不同面向探討克差的論文。此外，基於對巴里島音樂的好奇心，陸續調查其他樂種，包括四音與五音的安克隆甘美朗（Gamelan Angklung）、古式的 Gamelan Gong Gede、遊行甘美朗 Balaganjur、以嗩吶為主要樂器的 Gamelan Preret、竹製杵樂 Bumbung Gebyog（以上參見附錄一）等。多年來的調查研究，深刻體認到巴里文化深層之精神與價值觀——亦即「交織」（*kotekan*）與「得賜」（*taksu*）——對傳統文化的鞏固與發展之意義。

「交織」，或譯為「連鎖樂句」，*kotekan* 的發音接近「勾－得－甘」，英譯為 interlocking，指連鎖鑲嵌的旋律或節奏的構成和互相依賴與合作的精神，廣泛見於島上各類表演藝術的構成、空間安排、村落共同體的社會生活實踐，並且反映了巴里宇宙觀之二元（*rwa bhineda*, duality）[4] 和三界（*tri bhuwana*, three worlds）[5] 的思想。「得賜」，*taksu*，發音如「達塑」，意義上以「得賜」較貼切，指向神靈祈求的藝術才華與能量，以達到出神入化的展現。各類藝術，甚至各行各業都有祈求「得賜」的宗教心，這種神聖的能量，

[3] 如我在拙作（2016: 73）的後記所述，有幸成為馬老師的部屬，在他的信任與支持下，讓我即使身兼行政職務，假期得以到巴里島學習與研究。為了不辜負他的信任和鼓勵，我在島上盡可能安排學習與調查工作，久而久之成了我的「度假」模式，也擴大了我的研究範圍，也就年年都有功課／工作到島上忙了。

[4] *Rwa bhineda*（二元性）指印度教關於相對的正反兩個力量必須和諧與平衡存在的準則（Eiseman 1989: 363）。換句話說，指兩個相對的實體、價值或力量，例如善－惡、日－夜、山－海、天－地、上－下、男－女、陽性（masculine）－陰性（feminine）等的相互作用（參見 Dibia 2016a: 13）。

[5] *Tri bhuwana*（三界）指巴里人將宇宙分為三層，上層是天界，眾神靈居住之地，中間是人類與萬物的空間，下層地界是惡靈居住之地。

有賴謙虛誠心向神祈求，輔以個人技藝的充分掌握，方能臻於身心靈的合一、美感展現的境界。然而得賜不僅見於藝術的表現，也包含了為人處世的修養，以發自內心，形現於外，傳達美的價值。「交織」與「得賜」可說是巴里藝術文化與生活的核心精神和審美觀，其實踐見於互相合作與虔敬謙虛的態度，是巴里島宗教、藝術與生活的和諧和發展的磐石。關於「交織」與「得賜」的意涵和影響，詳見第三章的闡述和討論。

多年來總計在島上長短不一的 26 次短期學習、訪問調查兼度假，每每帶著滿滿的感動回來。一路走來，島上師長與朋友的教導和陪伴，恩情滿溢。我反思巴里人與巴里文化給了我什麼？或者說，我從巴里島帶回了什麼？逐漸地，腦海裡浮出了「交織」（kotekan）與「得賜」（taksu）這兩個字，及其蘊含的精神與涵養。是的。如果問我巴里島樂舞是什麼？我想，除了有形的、視／聽得見的克差、雷貢舞（Legong）、甘美朗音樂、巴龍舞（Barong）……，或傳統的／新編的、宗教的／娛樂的曲目之外，我更想說，「交織」與「得賜」是達成上述樂舞之美所不可缺，並且藉著獻演（ngayah）來達成。

三十年來，我看著島上從平靜的田園風光，經歷了 1997-98 年金融危機影響下的排華事件、2002 與 2005 兩次爆炸案，還有 2003 的 SARS 風暴，觀光產業雖屢次大受打擊，復原成長的力道卻令我大為驚訝。於是從早期空曠的小馬路，到近年來小馬路上塞滿觀光大巴士的擁擠情況；每年看著周遭的土地上，房子一間又一間豎起，從雞狗合唱此起彼落的鄉間音景，到近年來不停地呼嘯而過的摩托車引擎聲。看著島上環境的變化，有時難免疲憊地自問，明年，還要再來嗎？轉頭一想，這裡有師長、朋友與村民們的善良、親切與熱情，還有讓我停不住驚奇與好奇的藝術與文化，一次又一次地讓我

「回」到巴里，投入數種不同樂種的調查訪問工作，再探究竟。

本書聚焦於克差研究，據以考察表演藝術、觀光與社會之互動，從巴里文化深層的精神與價值觀，即「交織」與「得賜」出發，來研究巴里音樂與社會。我試圖用這兩個巴里在地文化的哲理與精神，作為切入考察理解巴里音樂與社會的視角和分析討論的理論根據，除了彰顯巴里哲理與精神之深度價值和意義之外，更強化分析討論的效度。此外對於克差從起源到發展的各階段，則受到在地生活導引方針之一：*desa kala patra*（「地－時－境」，地利、天時與境遇，以下簡稱「地－時－境」）的啟發，用以觀察克差各階段轉化的契機（關於「地－時－境」釋義，請見第四章第四節）。此外，本研究有賴大量的訪談口述資料與相關展演的影音紀錄，並借鑒於前人的著述和文獻，以及 1920、30 年代珍貴的影片與錄音檔案，加上克差文本分析和與宗教、社會文化的討論等。

文獻方面，以巴里島樂舞研究為中心的著述頗多，然而少見從在地發展出來的理論切入研究音樂與藝術者。單就「交織」（*kotekan*）的研究來看，一般僅見音樂文本的分析或略論於社會生活的反映，例如 Vitale（1990a）、Bakan（2007），然而 I Wayan Dibia 關於「交織」的研究（2016a）則深具啟發性：他大力主張交織不僅是一種音樂技巧，更是一個承載地方文化價值的音樂概念，而且研究交織，不能光從音樂脈絡，必須進入其文化脈絡來看（ibid.: 2）。他更將交織的理念連結到巴里印度教宇宙觀中，關於二元平衡與三界諧和的思想，顯示出巴里文化價值觀反映於交織的各種組合形態中，可理解巴里島在地文化價值觀如何影響其豐富多彩的音樂傳統（ibid.: 3）。因此交織不但是巴里音樂的靈魂，也是其文化認同（ibid.: 6）。「得賜」（*taksu*）的專著則只有 Dibia 的專書（2012）。「得賜」本無形，然而 Dibia

以蠟燭為例說明其價值：一個藝術作品沒有得賜的話，如同蠟燭沒有火燄，無法產生熱或光照亮黑暗，或像人體沒有靈魂而沒有生命（ibid.: 36, 47）。由於巴里島在全球化時代面臨了世俗化與商業化的衝擊，已引起許多藝術家、祭司、學者等在各種場合提出對於巴里文化傳統中得賜日益衰微的憂心，有些人甚至意識到這是對巴里文化未來的威脅（ibid.: 1）。全書除了從各面向闡明得賜的意涵和價值、如何獲得得賜之外，也比較了得賜和入神（trance）的性質與表現有何不同。更重要的是，作者藉著此書呼籲巴里社會與藝術界反思、重視和珍惜巴里藝術的核心價值。

　　作為一位巴里音樂學術工作者，於島上調查研究之餘，更希望能將巴里島「看得見」（sekala）與「看不見」（niskala）[6]的美與讀者分享，讓讀者對於巴里島的認識，在海灘、Villa 與 SPA、瑜伽等印象之外，能夠欣賞巴里島的深層文化與藝術之美，並尊重不同文化。因此本書特安排以獨立的兩章（第一、二章及附錄一），介紹孕育巴里豐富樂舞文化的土壤——其人文社會與宗教生活等背景，以及在此脈絡下發展出繽紛多彩的樂舞藝術。主要以筆者在島上的學習和所見所聞，結合文獻著述的爬梳，相互印證或比較。第一章主要介紹巴里島特殊的人文史地背景，以及巴里人的藝術特質、宗教心與群體性，延伸到以宗教信仰生活為中心的巴里社會和生活。第二章從巴里藝術的宗教性，與從寺廟空間衍生的表演藝術聖俗分類概念，和以服務與事奉為重的表演藝術與實踐精神等特質，來看巴里島樂舞。至於樂舞的種類，本章以重點介紹的方式，依古式、中期和新式，舉代表性甘美朗種類介紹，兼及儀式性舞蹈。各期其他甘美朗音樂種類的介紹，另附於附錄一。這兩章一方面傳達我心目中的巴里之美，另一方面也期望對後續研究者，不論巴里

[6] 借自 Eiseman 1989 與 1990 兩冊著作的標題 "Bali: Sekala & Niskala"，也是島上觀看事物的重要理念。

島藝術文化或克差研究，能夠提供一些參考。

　　第三章起是本書的主體；首先於第三章闡釋交織與得賜的意涵及其與巴里島音樂、社會和宗教理念的關係；第四～七章則聚焦於克差的研究，從文獻探討、訪談與表演藝術實例的考察和分析，來理解巴里藝術與社會生活深層的底蘊和運作之精神。其中第四～六章是克差的音樂面（文本）與歷史面的研究，考察構成克差核心的恰克（Cak）合唱最主要的音樂節奏交織手法，發展到層次複音的織體（即恰克合唱）、舞劇及創新作品，當中各階段的發展：包括音樂的形式與內容、各階段轉化與契機，以及傳統的主體性等問題的討論；尤以克差的起源與發展當中各階段的轉化，在在充滿「地利、天時、人和」的契機，符合了巴里人生活的導引方針之一：*desa kala patra*（「地－時－境」），因而以「地－時－境」為視角，回溯討論克差各階段轉化發展的契機和過程。第七章是克差的社會面，從巴里島的觀光產業發展談起，接著討論克差團的成立與運營所顯示的一種社會生活交織實踐，再以克差為焦點，考察巴里島音樂與社會，以及雙方面在面對觀光和外來文化衝擊的回應，據以討論音樂、觀光與社會之互動關係。第八章總結從「地－時－境」以及「交織」與「得賜」的視角，從克差來看巴里島音樂與社會的研究。總之，本書從巴里藝術、文化與生活中深層的精神與價值觀——「交織」與「得賜」——的角度切入，以克差為中心，研究巴里島音樂形式與內容的構成、村落共同體生活，以及傳統與創新之互動等，期能深度瞭解巴里島音樂與社會。

　　然而，個人能力有限，難以於巴里研究文獻的大海中瓢取一二，有賴學界共同努力。而且，更大的挑戰是，正如紀爾茲對於「田野調查寫出來的『事實』真實嗎？」（紀爾茲 2009）的問題，在巴里島的研究，對於真實性有其時效和空間的限制。例如同種樂隊的編制、樂器名稱和使用場合，常因地而

異；而筆者初到巴里島最初數年所聽所聞，近年來又有所變化，例如神聖的
鐵製甘美朗 Selonding 或儀式舞蹈 Rejang 的神聖性，隨著社會的開放、政府
政策的影響，很多早期聽聞的限制，現已逐漸鬆綁或突破框限。此外以外國
人身分，到現地，透過翻譯者進行調查研究時，研究者對自我文化的認知，
是否形成進入他者文化的包袱，或者帶著刻板印象，加上研究者與被研究者
的互動解譯，都是我所遇到的大挑戰。如何貼近真實面來理解他者的文化，
一直是最大的課題，有賴持續的努力。

　　無論如何，願以「交織」和「得賜」兩個無價的精神與能量與讀者分享，
並與巴里島朋友們共勉之。

誌謝

感謝　上主恩典，長期以來每一趟在巴里島的學習或訪察，深深體驗到神的引領、慈愛與平安的同在。

我與巴里島之緣，要從韓國鐄教授說起：感謝韓教授從 1985 年起先後將巴里島與中爪哇甘美朗（還有世界音樂課程）引進臺灣，並帶領我進入甘美朗音樂世界。三十多年來韓教授持續地指導、鼓勵我、提供寶貴資料，更在百忙中為拙作校閱指正與作序推介，恩情難忘。我的第一次巴里島之旅（1988）也是韓教授介紹我參加已故 Dr. Robert Brown（巴里島朋友暱稱 Pak Bob）的巴里文化之旅，他為我安排學習巴里島音樂、體會島上生活與文化、教我實踐對巴里文化的尊重。

後來我在巴里島有幸得到多位老師的指導：I Wayan Kantor 先生、I Wayan Sudana 先生、I Made Terip 先生和 Tri Haryanto 先生，分別教我巴里島四音、五音的安克隆甘美朗與中爪哇甘美朗。其中 Sudana 老師在七十八學年（1989-90）任教於本校音樂系與舞蹈系，指導巴里島甘美朗、克差與舞蹈，為我打下克差研究的基礎，並且多方協助我在島上蒐集資料與訪問調查。在訪問調查方面，感謝 Dr. I Made Bandem 介紹我訪問貝杜魯村（Desa Bedulu）已故 I Wayan Limbak 先生，以及 Dr. Sal Murgiyanto 介紹我訪問玻諾村（Desa Bona）的 I Made Sidja 先生，讓我從兩位大師獲得寶貴的資料與教導，順利展開克差研究。此外 Dr. I Wayan Dibia 在島上和在本校客座教學期間（2010 和 2012 的克差工作坊，及 2016 春季）的指導、提供照片和大作，獲益良多。

有幸得到多位師長們的襄助引領，內心充滿感激。

感謝亦師亦友的 Gusti 夫婦（I Gusti Putu Sudarta 先生和馬珍妮女士），Gusti 先生任教於登巴薩市的印尼藝術學院，是臺灣女婿，珍妮是我的得力助手與翻譯。許多資料蒐集、影像記錄、調查與訪問的聯絡／口譯，還有印尼文文獻的中譯、影音檔案和訪談錄音的重聽／再確認等，都得到兩位盡心盡力的協助、提供相關資料與見解。

長期以來得到巴里島多位藝術家們各方面的協助，特別是故 I Wayan Limbak 先生及公子 I Wayan Patra 先生，I Made Sidja 先生與兩位公子 I Made Sidia 先生和 I Wayan Sira 先生，他們不厭其煩接受我多次叨擾，耐心地接受我的訪問和引導我理解巴里藝術。還有貝杜魯村的耆老：故 I Gusti Nyoman Geledag（Gusti Dalang）先生、故 I Ketut Tutur 先生、故 I Gusti Ketut Ketug 先生（祭司）；玻諾村的耆老：故 I Gusti Lanang Rai Gunawan（Agung Aji Rai）先生、Anak Agung Gede Raka Nyeneng 先生、I Gusti Putu Raiyana 先生、I Gusti Putu Arsa 先生，與 I Gusti Ngurah Sudibya 先生；此外 I Ketut Kodi 先生、I Gusti Lanang Oka Ardiga 先生、I Wayan Roja 先生、Anak Agung Anom Putra 先生和夫人 Gusti Ayu Sukmawati 女士、Nando 先生、Desak Nyoman Suarti 女士、I Nyoman Murjana 先生、I Ketut Sutapa 先生等，他們不但提供資訊，教給我巴里樂舞與文化等知識，也讓我從他們的言行學習到巴里人對藝術的熱忱與待人處世之道，同時驚嘆他們的才華。此外感謝許多克差團的團長或團員熱心提供資料，包括 Cak Rina、Sandhi Suara、Semara Madya（Peliatan）、Trene Jenggala，以及 Batubulan、Jungjungan、Blahkiuh、Tanah Lot、Ungasan 等村。

每次的訪談，語言溝通是一大關鍵，我的印尼文只能用在簡單的日常

生活溝通，因而多年來訪談與印尼文資料翻譯，感謝故葉佩明女士和夫婿鄭碧鴻先生的協助。尤其是佩明姊，每當我需要幫忙時就放下手邊的工作，從 Singaraja 風塵僕僕趕到烏布陪同我訪問和翻譯。後來印尼開放華語教學，鄭先生夫婦全力投入華語的推廣與教學，並且努力保存與傳承印尼的華人文化。感傷的是 2013 年佩明姊的別世，後來我重聽以前的訪問錄音時，每每感受到當時她的耐心陪伴。此外，感謝歐茵西教授、蘇秀華教授和李秀琴教授幫忙翻譯德文資料，還有蔡燦煌教授在澳洲幫忙找資料。

每次到巴里島，不僅是愉悅的學習之旅，正如有朋友形容我「像回家一樣」，這要感謝我的好朋友 I Wayan Sutarja 先生一家人的貼心照顧。認識 Wayan 是在我第二次去巴里島時（1989），此後他年年為我打理外出學習、訪談與看表演的各項交通與安全問題。尤其最初幾年為了我外出溝通與安全，他是最忠實的助手，直到他買了車、找好司機，才放心讓司機帶我出門工作。近三十年來，Wayan 從一位因經濟原因自大學輟學打工的農村青年到成家立業，夫婦同心努力，看著他們逐步買車、蓋房，一家四代同堂，令人欣慰。Wayan 的太太 Yanti 女士一手好廚藝，讓我在島上生活充滿幸福滋味。更高興的是看著兩位公子 Didik 和 Kadek 長大，本書的封面就是 Didik 特地幫我繪製的克差表演圖，在 Didik 讀中學時就發現他遺傳爸爸的繪畫天分，當時就預約了將來我的克差書出版時，請他畫克差圖作為封面。

此外，感謝前後陪著我島上東南西北跑的司機，也是我的好朋友們：Agung、Tut Je、兩位 Made、Nyoman、Ngengah，其中一位 Made（I Made Sucipta）是音樂家，在登巴薩市印尼藝術學院畢業後，回鄉指導 Lungsiakan 社區甘美朗。司機們為我分擔問路的辛勞，即使路途遙遠，或有儀式展演到半夜，毫無怨言，訪問時還得當我的保鑣擋狗兒們。記得 1994 年有一次到巴

里島最南端極偏僻的 Ungasan 村調查桑揚馬舞，車停妥時只見一片乾枯荊棘，隱約見到遠處一農舍，就是訪問地點。當訪談完畢，戰戰兢兢地從一頭牛伯伯前借道而過，走出農舍一看，只見眼前一片遙望無際的荊棘荒地，失去方向感的我，一臉驚恐地問 Agung，車子在哪裡？只見他以一貫露出牙齒的笑容，遙指前方，當時我什麼也沒看見，只是跟著他踩著荊棘，走一段路之後，果真看到停車處。印象深刻！

　　本研究在最後階段幸運地得到非常珍貴的早期錄音檔案，感謝柏林有聲資料檔案庫（Berliner Phonogramm-Archiv）的收藏和數位化，還要特別感謝 Mr. Albrecht Wiedmann 的熱心服務，對於本研究意義非凡。另外感謝 Dr. Kendra Stepputat 的研究和慷慨提供她未出版的博士論文的一部分讓我參考，引起我對早期影音檔案的注意，得以與我早期的訪談紀錄相輔相成，重新一頭栽入探索克差誕生之謎的漩渦中。近年來文獻檔案與影音資料陸續出土，於學術研究意義重大。對我的研究而言，雖然還是有一些謎難以解開，好比拼圖找不到關鍵的那幾小塊，挫折連連，但我從中得到研究的樂趣，而且最大意義在於走出以往的刻板印象，對於恰克合唱到克差的發展歷程，有了新的考察和見解。

　　記得第一次造訪巴里島，是我到國立藝術學院（今國立臺北藝術大學）服務兩年時。由於本校創校的師長們，特別是故馬水龍教授對於藝術教育的遠見，讓我得以在很特別的校園環境成長，而且得到馬老師的鼓勵，展開我的巴里島音樂研究之旅。感謝在學校共事多年的老師、朋友們的鼓勵，特別是同窗與同事 40 多年的好友溫秋菊教授。謝謝蔣嘯琴教授以及承庭、淳德協助拍照，雅涵提供照片與協助製表，宜柔、健濠和麗心協助製譜、製圖或資料翻譯，臺大 106-2「巴里島甘美朗樂舞與文化」課程王櫻芬教授和同學們

當我的第一批讀者，提供寶貴意見，以及彰化文化局的圖像授權。

在這漫長的學習與研究之路，沒有家人的支持，難以達成。三十年來特別感激外子的全力支持與協助，在我出國期間全力照顧家庭，讓我無後顧之憂。此外婆婆、母親、姊夫、姊姊的協助與鼓勵，博賢、欣音和加恩的貼心幫忙，讓我得以年復一年，有家人的愛作靠山，教學之餘專心研究與著述。

本書是國科會（今科技部）學術性專書寫作計畫的成果（98 年度，計畫編號 NSC98-2410-H-119-002），感謝國科會的經費補助，以及研究助理陳佳雯女士盡心盡力的協助。最後感謝兩位匿名審查委員的指導，提出改進方向與疑問並指正訛誤。感謝本校出版中心同仁們，和編輯謝依均小姐與美編排版上承文化的費心協助。梳理三十年的資料對筆者是一大負荷，恐有疏漏訛誤，期盼讀者們不吝指正。

李婧慧謹誌
於北藝大傳統音樂系

凡例

　　一、關於 Bali 地名中譯，一般常見有巴里島、峇里島、峇厘島或巴厘島等多種譯詞，本書採用教育部《重編國語辭典修訂本》之譯名「巴里島」。

　　二、由於印尼語或巴里語專有名詞／地名的發音，難以用漢字音譯適切表達，因此除了少數已有常用中譯或本書中一再出現者使用中譯之外，其餘專有名詞、地名、人名保留原文或原拼音。本書使用的中文譯詞包括：

　　(一) 常用專有名詞：甘美朗（Gamelan）、安克隆甘美朗（Gamelan Angklung）、克比亞甘美朗（Gamelan Gong Kebyar）、遊行甘美朗（Gamelan Balaganjur 或 Bebonangan）、搖竹（*angklung kocok*）、交織（*kotekan*）、得賜（*taksu*）、桑揚（Sanghyang）、桑揚仙女舞（Sanghyang Dedari）、桑揚馬舞（Sanghyang Jaran）、恰克（Cak）、克差[1]（Kecak）、雷貢舞（Legong）、武士舞（Baris）、皮影戲（Wayang Kulit）、巴龍（Barong）和蘭達（Rangda）等，以及皮影戲的偶師或說書人（Dalang）。

　　(二) 常用地名：巴里島（Bali）、阿貢山（Gunung Agung）、登巴薩（Denpasar）市、貝杜魯（Bedulu）村、玻諾（Bona）村、烏布（Ubud）等。

　　(三) 行政分區：縣（Kabupaten）、區（Kecamatan）、村（Desa）、社區（Banjar）等；以及廟（Pura）、陰曆新年的「涅閉」（Nyepi）等。

[1] "Kecak" 的中譯「克差」（音譯）採用 1990 年代（1998 之前）巴里島登巴薩市藝術中心（Art Centre, Denpasar）克差表演的中文節目解說譯名。

（四）所有原文／原拼音：依字母順序，附發音和簡要說明，列表於書後附錄之詞彙表，以方便讀者查閱。此外，在本凡例之八也附上字母發音參考表。

三、除了特別說明之外，本書以「恰克」（Cak）或「恰克合唱」稱伴唱桑揚儀式及世俗克差的合唱；以「克差」（Kecak）或「克差舞」、「克差舞劇」稱發展為世俗展演後的整體表演形式。

四、島上同樣的名稱（包括人名、地名），常見有不同的拼音，意義相同。例如 I Made Sidja（Sija）、Hanoman（Hanuman）、Bedulu（Bedahulu）、Cak（Tjak）、Beri（Bheri）、Pelegongan（Palegongan）、Balaganjur（Baleganjur、Beleganjur）等，分歧很多，讀者可從相近的拼音判斷是指相同的人／事／時／地／物。此外因拼音而出現有合為一字或拆成兩字的情形，例如 Sanghyang 或 Sang Hyang，二者均可。

五、樂種或儀式名稱原文（印尼語或巴里語）用正體表示，且每字的第一字母大寫，例如（Gamelan Angklung）。地名、組織、人名、職稱、廟名及曆法專有名詞的印尼語或巴里語用正體表示，每字的第一字母大寫。除此之外的原文，包括專有名詞、樂器名稱等，以小寫斜體字表示，例如（*taksu*）。附加之英譯則用小寫正體表示，例如（*baru*, new）。

六、與甘美朗相關的中文譯詞，包括「連鎖樂句」、「甘美朗」、「安克隆甘美朗」、「掛鑼」、「坐鑼」、「搖竹」、「中心主題」、「標點分句」、「加花變奏」等，均引用韓國鐄的譯詞（1986, 1992）。

七、第三章格子譜的記譜方式用巴里島的方式，鑼音是開始也是結束，記於該行最後。因此讀譜時須從最後起始回到最前面閱讀，為了方便讀者閱

讀，均於譜上標註「↓」處，表示從「↓」開始，返回該行的最前面。

八、附上印尼語／巴里語字母發音參考表於下：

印尼語 / 巴里語	相近的發音（以注音符號或英語發音作參考）
母音	
a	ㄚ（巴里語尾音 a 的發音常接近ㄜ）
i	ㄧ
u	ㄨ
é / e	ㄟ／ㄜ
o	ㄛ
子音	
b	ㄅ
c	ㄘ
d	ㄉ（如英語 do 之 d）
g	ㄍ
h	ㄏ
j	ㄐ
k	ㄍ
l	ㄌ
m	ㄇ（如英語 mother 之 m）
n	ㄋ
ng	接近ㄥ，拼音例："nga" 如臺語的「雅」、"ngi" 如臺語的「硬」
ne	ㄋㄟ
ny	ㄋㄧ，拼音 "nyu" 如英語 "new"
p	ㄅ
r	ㄌ（近英語 row 的 r，卷舌）
s	ㄙ
t	ㄉ（如英語 stop 之 t）
w	ㄨㄝ
y	ㄧ

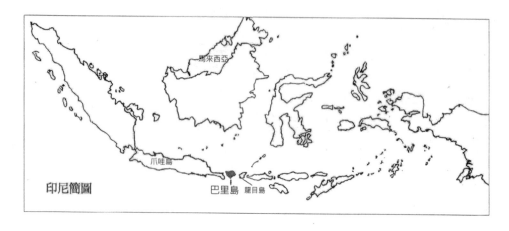

圖 0-6 巴里島地圖與印尼簡圖（■：省會登巴薩市。李婧慧、梁健濠製圖）

【目錄】

表目錄

圖目錄

譜例目錄

第一章　巴里島‧巴里人與巴里社會生活

　　正如加拿大作曲家 Colin McPhee（1900-1964）於 1929 年聽了當時新出爐的巴里島音樂唱片[1]之後，對於音樂與演奏者所發出的一連串驚喜之問號：「這些樂師們到底是何許人也？我左思右想，這音樂又是怎麼來的？尤其，怎麼可能，這年頭還有這種音樂？」[2]的確，那燦爛多彩、繁複而瞬息變化萬千的音樂，在在令人讚嘆和迷惑——到底是什麼樣的地方、什麼樣的人物，製造出如此令人驚奇的音樂？

　　對我來說，巴里島是一個時常勾起我兒時家園回憶的地方，處處可見稻田椰林。[3]巴里島也是一個充滿驚奇與美的寶島：幾乎可說時時刻刻、轉角處處所見所聞，不離藝術之生活。更讓我佩服的是，歷經金融風暴（1997-98）、SARS（2003）、兩次爆炸案（2002、2005），一波又一波重擊島上產業與經濟，島上村民不但攜手安然度過，觀光產業也一次又一次，堅忍地走過大落而大起。我更驚奇於年年巴里藝術節[4]人聲鼎沸的景況，即使是上午十點或中午的展演，也是滿滿的觀眾。眼見如此盛況，我於羨慕、讚嘆之餘，每每浮起一個大問號，巴里島人是怎麼做到的？還有，外人眼中的「千廟之

[1] 當時剛從爪哇和巴里島回來的 Claire Holt（1901-1970）借給 McPhee 的唱片，是 1929 年在 Walter Spies（1895-1942）指導下，由 Odeon 唱片公司在巴里島錄製出版的唱片（Belo 1970: xviii）。

[2] McPhee 1986/1947: 10。唱片中的音樂，後來開啟了他與巴里島的音樂之緣。他於 1930-31 年與人類學家妻子 Jane Belo 動身輾轉來到巴里島（Belo 1970: xviii-xix），後來數次再訪並長住島上（1931 春末或夏初 -1932/01、1932/05-1934/12、1937/01-1938/12）（Oja 1990: 55）。

[3] 我出生於屏東縣萬丹鄉；初到巴里島時常見大片稻田遠處成排的椰林，頗似兒時從鄉間稻田遠望家園成排檳榔樹的印象（當時還因近視眼，錯把椰樹當檳榔樹）。遺憾的是，近幾年，巴里島上這樣的畫面已罕見。

[4] Pesta Kesenian Bali（Bali Arts Festival），簡稱 PKB（發音近「杯嘎杯」），始於 1979 年，到 2018 已 40 屆。每年藝術節始於六月第二個週末，持續近一個月，是島上重要的活動之一。詳參李婧慧 2007a。

島」、「千舞之島」、「世界之晨」等[5]之稱的巴里島，何以能夠得天獨厚地擁有如此豐富的藝術寶藏？我想，答案就在巴里人自稱的「眾神之島」（Pulau Dewata）（Dibia 1985: 61），以及村民與眾神之間，看得見（*sekala*）與看不見（*niskala*）[6]的相互回應——宗教生活中。

下面，讓我們從巴里島的地理與人文環境開始，認識孕育巴里藝術文化的土地、環境，以及巴里人、其社會生活和最主要的宗教信仰。

第一節　巴里島——得天獨厚的海洋之珠

巴里島是島國印度尼西亞（Indonesia，簡稱印尼）諸多島嶼之一，介於爪哇島（Jawa）與龍目島（Lombok）之間，西與爪哇島東岸僅隔 3.2 公里寬的海峽，東與龍目島相距 40 公里；是小巽他群島（Kepulauan Nusa Tenggara）最西端的島嶼，印尼 35 省及行政特區之一，範圍除了巴里島本島之外還包括周邊小島。面積 5,636.66 平方公里，約臺灣的六分之一弱；全島分為八縣[7]一市（省轄市登巴薩，Denpasar）。人口約 420 萬（2016），主要的宗教信仰是巴里印度教，占 83.46%（2010）。[8]事實上，在二十世紀末，巴里印度教信徒比例超過 90%，[9]然而 1997-98 年金融風暴和隨後排華暴動的

[5] 「千廟之島」，參見韓國鐄 1992: 101-102；「千舞之島」，見 Lueras & Lloyd 1987: 127（作者借用 Wilson Pickett 的一首歌名）；「世界之晨」則是尼赫魯（Jawaharlal Nehru, 1889-1964）的名言，參見 Coast 1953: 44-45。

[6] 巴里島將宇宙分為三層：天界（神靈的世界）、人界（中間的世界，給人類與眾生物）和地界（惡靈之地），其中天界和地界是看不見的（*niskala*），看得見（*sekala*）的是人界。

[7] 十九世紀初巴里島有九個小王國：Klungkung、Bangli、Karangasem、Gianyar、Badung、Mengwi、Tabanan、Jembrana、Buleleng。今巴里島縣政區域劃分，除了 Mengwi 之外，大多沿用這些王國的名稱和範圍。

[8] 資料來源：巴里省統計中心（Badan Pusat Statistik Provinsi Bali），以下簡稱 BPS。

[9] 1996 年占 93.4%，2000 年占 91.8%。資料來源：巴里宗教部（Kanwil Departemen Agama Provinsi Bali），BPS 出版。

影響，加上巴里島觀光產業的就業市場吸引許多外地人口尋求工作或安居，穆斯林的比例逐漸增加，達 13.37%（2010）。雖然如此，絕大多數的巴里島村落仍穩固維持傳統的巴里印度教信仰，並且以此共同信仰凝聚了島民的生活與靈命，建構了大大小小的生命共同體。

　　雖然自二十世紀初以來，島上已擁有獨特且興盛的觀光產業（詳見第七章第二節），然而地處火山帶，包括島上與鄰近的龍目島、爪哇島均布有活火山。火山爆發帶來災害，火山灰也覆蓋形成肥沃土壤。因而長久以來，島上得天獨厚擁有絕佳的農業發展條件，舉凡稻米、咖啡、可可、椰子、丁香等作物，加上香蕉、木瓜、鳳梨、芒果、柑橘，還有波羅蜜、紅毛丹、蛇皮果、榴槤等水果，不勝枚舉，呈現出肥沃富庶的島嶼風光。尤其稻作文化中的梯田景觀，以及擁有千年以上歷史（Mabbett 2001/1985: 14）、極富創意與智慧的灌溉系統及其社會組織（Subak，以下稱「農田水利組織」），[10] 也是除了藝術之外，深受外界矚目的文化之一。近年來因觀光產業持續急速成長，逐漸超越農業，成為巴里島最重要的產業。這就是從二十世紀以來，人們所看到的，一片安居樂業、觀光產業欣欣向榮的島嶼風光。

　　然而回顧十九世紀的巴里島，可不是如此平靜。1815 年，巴里島東邊 Sumbawa 島的 Tambora 火山爆發，波及兩百多公里外的巴里島，巴里島被 20 公分厚的火山灰覆蓋，農作物全毀，[11] 饑荒接踵而來。雖然這些火山灰日後帶來肥沃的土壤，然而接著發生的各種瘟疫，也帶來傳染病與恐慌。[12] 進入

[10] Subak 類似農田水利組織，包括梯田、灌溉系統和所屬廟宇組織，成員來自同一個灌溉水道系統的梯田地主，稱為 Krama Subak。這種地區性非營利的農民組織，目的在於藉由共同合作與努力，盡力增加稻米產量（Agung 1991: 3）。巴里島的 Subak 系統已登錄於聯合國世界遺產名錄，是島上重要文化地景。關於 Subak 及其組織運作，詳參 Geertz 1980: 50-51, 69-86；Mabbett 2001/1985: 14, 39-41；Agung 1991: 3 等。

[11] 關於 1815 年 Sumbawa 島 Tambora 火山爆發，參見 Copeland with Murni 2010: 85。這是一次在當時史無前例的大災難，甚至影響到歐洲的氣候、農業收成，遑論帶給鄰近島嶼的一連串災難。

[12] Hanna 提到，為了遏止傳染病的蔓延，荷蘭殖民政府首度引進疫苗，因此，當 1872 年天花再度侵襲巴

二十世紀之後，在荷蘭掌控／殖民全島之前，1906 與 1908 年島上發生了兩次震驚國際的王國集體壯烈犧牲的普普坦（Puputan）慘案，[13]1917 年又發生 Batur 火山爆發和中南部以 Payangan 為中心的大地震，災情之慘重，至少在二十多年前我訪問島上耆老時，仍深映於其腦海中。[14] 這些災難、恐懼、不安的日子，遠非 1920、30 年代視巴里島為「樂園」（Paradise）的觀光客所能想像。然而災難並未於此打住，巴里島先後被荷蘭和日本殖民，[15] 印尼獨立之後，1965 年發生軍事政變引發大屠殺（又稱「九卅慘案」），巴里島是受難最慘烈的地區之一，犧牲了數以萬計的生命，包括許多才華洋溢、資深的藝術家、舞者。[16] 加上前述二十世紀末與本世紀初的總總打擊，這一連串各樣的災難，磨練出巴里人堅忍中樂天知命的性格，村民們深刻體認敬神撫靈，與大自然，以及人與人之間和諧相處的重要，發展出繁複的宗教儀式和群體互相依賴、互助合作的生活態度，一次又一次地再造安定富庶的生活環境。

里島時，南部死亡人數可能達 15,000 人，然而荷蘭殖民政府控制的 Buleleng（巴里北部）和 Jembrana（巴里西部），因疫苗發揮效果，死亡人數只有一些（2004: 124）。從上面這段記事，佐證了島上瘟疫曾經大規模流行。

[13] Puputan 字義為「結束」（Eiseman 1999b），1906/09/20 發生於 Badung、1908/04/28 於 Klungkung。簡言之，當這兩個王國面對荷蘭軍隊的攻打時，在國王與祭司的領導下，集體以儀式性自殺（與被屠殺）對荷蘭侵略的不義，表達最大的抗議（參見 Covarrubias 1987/1937: 32-37）。

[14] 詳見 Sukawati with Hilbery 1979: 3；Forbes 2007: 3；Copeland with Murni 2010: 86-87。據烏布王子 Tjokorda Gde Agung Sukawati（1910-1978）的回憶，當時烏布全夷為平地，所幸地震發生於清晨，男人們已下田耕作，婦女也往河流或泉水取水，因而沒有太大傷亡（Sukawati with Hilbery 1979: 3）。1990 年代我開始調查克差與桑揚儀式，訪問島上耆老，問到年齡或事件年代時，常用「大地震時……」來數算大約的年代。甚至那一年生的孩子，很多用地震或其他同義語為名字，例如貝杜魯村的祭司 I Gusti Ketut Ketug（1917-2004），Ketug 是地震巨響的意思（2002/07/02 的訪問）。可見 1917 地震災情之慘重，在巴里人腦海裡留下不可磨滅的印象。

[15] 荷蘭於十九世紀中葉已控制北巴里，1908 年起控制全島至 1942；日本殖民從 1942-45。

[16] 九卅慘案因是點燃於 1965 年 9 月 30 日的政治大屠殺慘案而稱之，受難者大多因被懷疑是印尼共產黨員而被殺，其統計數字有多種說法，光是巴里島就有 4-10 萬人的估計，一說八萬人，占當時島上人口的 5%（Robinson 1995: 273），關於九卅慘案，詳參 ibid.: 273-303。Fredrik E. deBoer 也提到九卅慘案對巴里藝術的影響，由於犧牲了許多卓越表演者的性命，連帶影響到一些需要高深表演技藝的劇種失去人才（deBoer 1996: 165）。

　　拜土壤肥沃與島民智慧之賜，島民有充裕時間精力發展藝術，[17]回應天神的賜福和保佑島上富庶安康，因此島上的生活可以用「動靜皆舞、處處聞樂」來形容，這也是絕大多數島上觀光客之所見所聞。走在村子裡，隨處可見頭頂著供品的身影，或在家裡、街上與廟宇各角落獻供、祈禱的手勢，宛如優美的手勢舞蹈（圖 1-1）；或遠處傳來陣陣樂聲，是社區集會亭（Bale Banjar）的甘美朗練習，亦或遊行隊伍中的甘美朗（稱為 Balaganjur）；不僅如此，處處可見大大小小的廟，門、柱、牆上到處是精雕細琢的雕刻或廟會繁複多彩的裝飾，甚至民家、商店門口不經意瞥見俏皮的雕刻（圖 1-2），令人不覺莞爾。我常常望著這些生活中的藝術作品，欣賞著島上人們的幽默和閒情雅致。但是，巴里島人的藝術工作，是為了什麼？

圖 1-1　廟會時村子年長婦女灑淨獻供的手勢，後面也跟著幾位小女孩依樣畫葫蘆，孩子們從小就在模仿學習中長大。（2010/01/13 貝杜魯村 Samuan Tiga 廟的廟會，陳佳雯攝，筆者提供）

[17]　André Roosevelt（1879-1962，電影製作），1920-30 年代為巴里島文化留下不少影像紀錄。在他為 Hickman Powell 的著作所寫的序言中，提到拜土壤肥沃之賜，巴里人一年工作四個月之收穫，足以供應家庭一年之需，其餘就是閒暇時間了。他並且提到島民的高效率和卓越的做事方法（Powell 1991/1930: xi, xiii）。

圖1-2 青蛙打鈸──，有一天從Lungsiakan社區走到烏布，發現一家商店前俏皮的青蛙雕像，頓時心情大開，揮掉了走遠路的疲勞，套一句現代流行語，很療癒。（筆者攝）

第二節　樂天知命的巴里人

事實上，巴里固有語彙中並沒有「藝術」一詞（韓國鐄 1992: 105；Lansing 1995: 49），也沒有今所謂之音樂、舞蹈、戲劇等用語，這些表演形式原都是巴里人宗教儀式必備，也是日常生活的一部分。然而，廟會中少不了專門演奏甘美朗者（Juru gambel）或甘美朗樂團、舞團。[18] 換句話說，巴里語雖然沒有藝術一詞，卻有各類藝術實踐者的專有名詞，例如前述甘美朗演奏者、舞蹈表演者（Pragina）、克差表演者（Pengecak）。[19] 這些表演種類名稱的存在，顯示出它們被視為一種工作（*karya*），一種必須完成的任務、宗教展演與饗宴，是宗教儀式不可缺的一部分（Ramstedt 1993: 81）。因此可理解這些「藝術」活動，不論樂舞戲或繪畫雕塑，原都是為了宗教而存在於

[18] I Wayan Dibia 提到廟會時，村長會依村民專長及廟會的工作項目，分若干組，包括 Juru banten（製作供品）、Juru ebat（料理）、Juru gambel（演奏甘美朗）或 Sekaa gong（甘美朗樂團）、Pragina group（舞團）、協助摘花及棕櫚葉的年輕男女助手 Juru suci 等（Dibia 1985: 63）。"Juru"意指專門從事者；"Pragina"是舞者、演員的意思（Eiseman 1999b）。由上可看出包括樂／舞／戲等專長，都列於廟會的工作組織中。

[19] 陳崇青 2008: 1。"Pengecak"指恰克合唱團員。

巴里人的生活中。因而，具樂舞專長的村民們，參與廟會儀式的展演是生活的一部分，也是一種獻身的工作，而在儀式中「表演」的當下，不僅是表演者更是參與者。當然，今日樂舞也用於人們的娛樂，特別是觀光產業市場，但巴里人在運用才能於增加地方或個人收入之餘，並未減低個人或社區以藝術奉獻給神的虔敬之心。[20]

那麼，這些生活不離宗教與藝術的巴里人，到底有著什麼樣的特質？

一、巴里人——天神最滿意的作品

關於巴里人的祖先，有這麼一段傳說故事：

> 巴里島的「創世紀」傳說天神以烤爐造人。第一個人烤得不夠，是個白人，他就往旁邊一扔；第二個烤得過火，變成黑人，他就往另一邊一扔；最後烤了一個火候適中的棕色人他才滿意。這個棕色人就是他們的祖先。（韓國鐄 1992: 101）

雖然是個傳說故事，從中卻可看出巴里人對我群的信心，相信自己是天神最滿意的創造。這種自信，正是他們於各類藝術表演中顯示出來的特質，也因為這種信心，培養了巴里人對神靈的虔誠信仰和樂天知足、溫和的個性，忠實而善良。此外，巴里人也有著大家庭和共同體的成長環境，培養出與人和諧相處、重視自我控制、不輕易動怒的修養。

巴里人的信仰實踐注重善、惡的平衡，對於善神（及祖先靈魂）、惡靈皆虔敬獻供。根據巴里印度教的宇宙觀，宇宙分三層：上層是眾神（gods

[20] 雖然有了為觀光表演之目的，但村民若不積極參與村子宗教儀式的演出，會被認為只是個愛錢的人，不被視為真正的音樂家（Tenzer 1991: 119）。

and deities）的空間，中層是人類與其他生物的空間，下層是惡靈的世界。上、下層是看不見的世界，中層是看得見的、吾人的真實世界。巴里人認為神靈與惡靈俱存，因此人們與這相對的兩層（即善與惡兩股勢力）和諧關係的維持就顯得十分重要（Dibia 2012: 8）。因而村民們將大半時間與積蓄投入宗教，每日生活除了努力工作之外，其重要行事必定是向神與祖先祈福和安撫惡靈，此外並且努力與村落社區其他成員互助合作、和諧相處。總之，努力實踐以達於「地利、天時、人和」（*desa kala patra*）[21] 的理想境界。我想，是因為這樣的信念與實踐，讓島民生活具有得天獨厚的恩賜，包括自然環境與藝術天賦。

如此得天獨厚的環境，表面看來，巴里人過著慢活的生活，實際上非常勤奮而擅於工作，[22] 不論為家庭、為村子，或為大大小小的宗教儀式慶典。我曾多次住在村子裡朋友家，幾乎大清早約五點就在家人打掃院子聲音中醒來，接著聞到廚房搗香料備餐的香味，婦女們或在廚房忙碌或備供品，以備在家廟及家裡各角落放上供品（和上香、祈禱、灑聖水）。我常在早上看到朋友的爸爸從田裡回來，原來他們寧願趁著太陽未發威之前，趕緊做完田裡的工作！正如前省長 Dr. Ida Bagus Mantra（1928-1995）的一段話：「有些觀光客以為巴里人懶散……此因他們不常看到人們在田裡工作的情景。殊不知在觀光客用完早餐之前，島上多數農民已忙完一天的大半工作」，「因為島上濕熱的天氣，農民們趁早工作」。[23] 的確，許多觀光客才開始一天的行程時，

[21] 馬珍妮為筆者口譯時的用詞（以下相同），參見李婧慧 2016: 68, 註 62，及本書第四章第 119-121 頁。馬女士是在印尼長大的臺灣人，夫婿為本書重要受訪者之一的 I Gusti Putu Sudarta（以下簡稱 Gusti）。

[22] 正如 1920 年代 Roosevelt 觀察巴里人，提到當地人的標語 "Never do today what you can put off several days hence." 說明巴里人能拖則拖的生活方式，但他接著說「一旦必須工作時，他會以高效率和令人按讚的方式來完成。」（錄自 André Roosevelt 的序言，收於 Powell 1991/1930: xiii）。

[23] Hugh Mabbett（1930-1990）引述前省長 Dr. Ida Bagus Mantra（1978-1988 擔任巴里省長）之言（Mabbett 2001/1985: 13）。此外，Tjokorda Gde Agung Sukawati 的回憶錄中也說到田裡耕作從清晨到上午十點半或十一點左右，因為水牛已累壞了（Sukawati with Hilbery 1979: 25）。

常看到路邊閒晃聊天的村民；當然，還有更多村民從田裡回來後，不一會兒又到廟裡 *ngayah* 去了，或繼續忙雕刻、繪畫、藝品店做生意等。

　　Ngayah[24] 是一種無酬的、奉獻時間、精力和才華的工作，特別是宗教儀式方面，也用於社區公共事務的服務和鄰舍友人之間的互助，以及村民為宮廷（封建時代的貴族領主）效勞等（參見 Eiseman 1999b: 180），是一種宗教信仰實踐，也顯現出社會生活中互助合作的交織精神（詳見第三章第四節）。也因巴里人投入種種儀式與生活中的服務或獻藝，不論供品製作或樂舞藝術，自然從中養成藝術的涵養與技藝。

二、人人是藝術家

　　　　如果以我們對藝術創作的定義來看，那麼巴里島人口的藝術天分比例可能是全世界最高的。由於宗教活動的頻繁和全民的投入，那些廟會的精巧的供品、傳神的雕像、歡樂的音樂、優美的舞蹈等等，都是一般的老百姓的創作，並非出自專業者。（韓國鐄 1992: 105）

　　沒錯！巴里人給我的另一個深刻印象正是藝術天分和充滿藝術氣氛的生活，人人都有一雙巧手和美的性靈與氣質！早在 1930 年代墨西哥畫家與作家 Miguel Covarrubias（1904-1957）在他的經典著作《巴里島》（*Island of Bali*）中，就已發出「看來巴里島人人是藝術家」[25] 的讚嘆，並且提到他們特別喜歡音樂、詩歌和舞蹈（1987/1937: 15）。不論王公貴族或農夫、市井小

[24] 由於 "*ngayah*" 這個無法用漢字音譯，以下依不同場合而使用不同的中譯，例如服務、獻演，並括弧加原文註明。

[25] "Everybody in Bali seems to be an artist."（1987/1937: 160）。這個 "[E]veryone is an artist" 的感想，是受到了 Walter Spies 的影響（Hitchcock and Norris 1995: 66）。

民，不分男女，幾乎人人可舞、可奏樂、可雕刻（木雕或石雕）、可畫等。[26]
同時代的 Beryl de Zoete（1879-1962）與 Walter Spies 更道出巴里人的天賦──
巴里島是特別有才華、有幽默感和格調的人們的家鄉（de Zoete and Spies
1973/1938: 2）。而 1920 年代造訪島上，留下影像紀錄[27]的 André Roosevelt，
除了肯定巴里人是當今最偉大的藝術家之外，更直言：「每一位巴里人，不
分男女，人人是藝術家。」（Powell 1991/1930: x）。

　　如此自然流露的藝術才華，來自於、也表現於巴里人宗教信念與生活的
合一。正如 Spies 對巴里人及其藝術生活的深刻體會，幾乎每一位巴里人都
會繪畫、舞蹈、或演奏音樂，就如同其日常工作一般；尤以婦女們透過廟會
儀式時裝飾華麗的供品，與美麗繁複的紡織或繪染的製作，所展現出的藝術
創意與美感。這些工作對她們而言，與料理三餐、照料孩子或街坊鄰居串門
子一樣地輕鬆自在。「這些都是一體的，這就是生活精神」[28]，一語道盡巴
里人及其生活的藝術特質。

　　巴里島的婦女們除了一般家務之外，每日忙不停的工作就是製作各式各
樣美麗的供品獻給神靈。只見人手一把小刀（近年來加上釘書機）、一把椰
葉，巧手瞬間編出各種形狀與花樣的花盒與供品（圖 1-3, 1-4, 1-5），包括廟
會時，以各種顏色式樣的水果、糕餅和花朵，巧思堆疊成約 80 公分，甚至
高達一米的供品塔（圖 1-6, 1-7），由婦女頂在頭上帶到廟裡。[29]當成列盛裝
的婦女，人人頭頂著色彩繽紛的供品，在遊行甘美朗（見附錄一，頁 298 之

[26] 例如我在 Sayan 村的甘美朗老師 I Wayan Kantor 先生，是一位裁縫師、經營手繪／染布工坊，也是舞者，
帶領一個舞團，同時擅長演奏多種甘美朗，特別是 Gamelan Angklung，還擅長 gender（一種雙手敲奏
與止音的金屬鍵樂器）與竹琴 tinglik 等。

[27] 見 Powell 1991/1930，頁 293 之後的照片集。

[28] 轉引自 Djelantik 1996 關於 Spies 的研究文章。

[29] 此外，我特別喜歡看婦女製作供品，不論是專注於編製供品時，臉上專注、沉靜而愉悅的神情，或成群
婦女，一邊聊天，一邊雙手不停地編出一個個精緻華美的供品籃／盒的畫面。

〔三〕）的前導下走向寺廟時，美麗的隊伍成為巴里生活畫面的一大特色（見圖 1-22）。

圖 1-3　市場上賣供品材料的攤子，各種顏色的花朵賞心悅目，前面塑膠袋裝的是已準備好的每日用的供品盒，整袋販售。（筆者攝，2016/09/06，Galungan〔見頁 32-33〕前一天）

圖 1-4　製作供品盒的材料和半成品。（筆者攝，2011）

圖 1-5　我的朋友 Yanti 製作的小供品。（筆者攝，2011）

圖 1-6　Yanti 專注地修飾用各種水果、糕餅和花朵做成的供品塔。（筆者攝，2000）

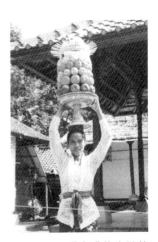

圖 1-7　供品塔完成後由她的弟媳婦 Nyoman 頂在頭上帶到廟裡。（筆者攝，2000）

　　巴里人相信其才華來自神所賜，許多家庭的家廟中並且設有「得賜」
（*taksu*，在此指藝能之神）的神龕（見第三章第六節及圖 3-13），於特定的
日子及演出前必備供品祈求神靈的祝福，而且以虔敬的信仰融入藝術展演，
將展演獻與神。巴里印度教與音樂舞蹈、經文唱頌、雕刻及其他藝術有密切
關係，巴里藝術不僅具宗教性質，且宗教與藝術，均融入巴里人的生活。除
了參加寺廟祭典、歲時祭儀和人生儀禮之外，巴里人每天還要敬神（包括祖
先）和安撫惡靈。大大小小的儀式場合，絕大多數少不了藝術，不論舞蹈、
音樂、戲劇或雕刻、手工藝等，藝術原是為宗教而存在，尤其樂舞是完成獻
供或祭典必備，是巴里印度教儀式所不可缺。

　　村子或社區寺廟廟會，更是人人熱心服事（*ngayah*）。在他們的信仰中，
當寺廟有祭典時，不論儀式或之前的準備、供品製作或樂舞等，村子或社區
裡每位已婚的成員，不論男女，都須盡村民的義務，依個人專長或才華，與
其他成員互助合作，共同完成社區活動或祭典，也是交織實踐的成果。因此
廟會時，不論跳舞、演奏甘美朗、製作供品、雕刻、砍竹搭棚、備餐料理到
各項雜務，無不由村民們以獻藝或服事的精神，同心協力來完成，讓有形的
供品與樂舞展演，在無形的事奉精神推動下，圓滿達成一次又一次的祭典獻
供。

　　其中以舞蹈演出最受重視，不但展現卓越技藝，更是達成獻供予神必要
的姿勢與過程（參見 Gold 2005: 22）。獻神與敬神必有焚香、食物、鮮花、
藝術作品、音樂與舞蹈等，而音樂的重要性在於儀式中所演奏的樂曲，有助
於祭典儀式的舉行與氛圍，且樂師在儀式中，是伴奏者，也是參與者（ibid.:
55）。因而對巴里人而言，村中擁有優秀的音樂團體與舞者是村子集體的榮
譽與光彩。

三、單打獨鬥不如群體合作

　　Mabbett 提到有一次他在烏布看到一群孩童比賽爬樹奪取樹頂上獎品的活動（2001/1985: 35），[30] 當孩子們一次又一次地失敗時，他們意識到爭奪並無意義，不如大家疊羅漢，由最上面的一位拿到獎品，大家平分（圖 1-8）。重點是，村民告訴他，這就是巴里島兒童被期待的解決問題方式（ibid.）。換句話說，孩童自幼領悟／習得了群體合作的要領。

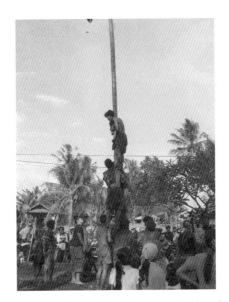

圖 1-8 印尼國慶日村子裡的青少年爬竿取獎品活動，可看到互助合作的畫面。（筆者攝，2001/08/17）

[30] Mabbett 並未交代何時看到爬樹競賽的活動，據他於 1968 年首度到巴里島，此後多次訪問巴里，1983 年開始撰寫《巴里人》（*The Balinese*）（2001/1985: 封底裏），他看到此活動的時間在 1968-1983 之間。我在南、北巴里也看過數次這種村子為兒童／青少年舉辦的爬竿活動（樹幹或竹竿均有，先抹油以增加爬竿的難度），大多在印尼國慶日（8 月 17 日）於村子舉行，同樣可看到爬竿者下面有數位兒童或青少年幫忙爬竿者的畫面（見圖 1-8），有的村子還有甘美朗加油助興。

　　的確，群體生活、與他人合作共同完成任務，是巴里島社會生活的重要模式（Dibia 1985: 63）。不論家廟祭典、婚禮、火葬、生命儀式都可看到左鄰右舍齊來幫忙、互助合作的情景。村子裡的廟會（odalan）及 Galungan[31]的慶典儀式，更是動員全村分工合作。這種以交織精神的分工合作的群體生活身影，早見於人類學者 Gregory Bateson（1904-1980）與 Margaret Mead（1901-1978）於 1930 年代後期的調查研究發表。[32]而且，不論村子公共事務或家族慶典儀式場合，這種分工合作、相互協助的共同體生活方式，即使在二十一世紀觀光事業十分忙碌的巴里島，仍然隨處可見。

第三節　巴里社會

　　巴里島的宗教信仰以「巴里印度教」（Agama Hindu Bali）[33]為主，也是巴里社會倫理和教養等的指引。長久以來受到印度宗教與文化的影響，卻有獨自的發展與特色，即使與印度同樣有社會階級之分，巴里社會有著更大的彈性。尤其是共同體的生活方式和態度，特別在廟會儀式中，不分階級，共同為村落社區的生活福祉和發展而努力。詳述於下。

[31] 關於 Galungan，見本章第四節之二，頁 32-33。至於廟會（odalan），每座寺廟每 210 天舉行一次廟會，事前廟宇空間與供品座各項設施的準備需數日，至於各家自備的供品，有時耗費整個月。廟宇於廟會前的準備，除了樂舞戲之外，從吉田禎吾的考察（1992: 118）及馬珍妮 2008 年 4 月於貝杜魯村 Samuan Tiga 廟會的攝影紀錄（見附錄二），主要工作有砍竹搭棚／祭壇、架疊供品座、廟庭神龕的硬體裝飾等，和編織供品籃／盒、製作供品兩大類。前者由男性成員，後者由女性成員分工合作，共同完成廟會的準備。此外還有神聖的供品的準備，則由村子的祭司（Pemangu）負責。

[32] Bateson 與 Mead 於 1936-38、1939 在巴里島調查研究巴里人的性格，提到這種群體生活，到處可見，特別是祭典儀式的準備工作，往往以群體透過組織化分工來達成（ベイトソン・グレゴリー、マーガレット・ミード 2001: 14-15, 58-59）。Lisa Gold 則從甘美朗合奏的特質，提出：巴里人的價值觀建立在團體認同重於個人，並且一定程度反映了巴里社會組織互相合作的本質（2005: 3-4, 54）。

[33] "Agama" 是宗教的意思。

一、分貴族與平民的社會階級制度

　　巴里島社會[34]有階級（castes）之分，基本上分為貴族與平民。貴族統稱為 *triwangsa*（字義：三種家世），[35]包括婆羅門（Brahmana，僧侶）、剎帝利（Satria，貴族）、吠舍（Wesia，武士）等階級（以下通稱貴族），擁有頭銜於名字前（Ida Bagus、Dewa、Anak Agung、Cokorda、Gusti 等），其祖先來自爪哇。平民為首陀羅（Sudra，以下稱平民），沒有頭銜，是在地原住民的後代。[36]歷史上貴族即統治階層，居於宮廷，擁有土地；平民則謹守階級之規範與禮儀，並且在語言（巴里語）方面表現出對高階者的尊敬與己方優雅的教養。如今貴族即使權力不比以往，仍受到平民的尊重。

　　然而巴里島的階級制度有彈性，除了國王擁有提升人們地位的權力，例如授予 Gusti 階級之外，跨階級可通婚，但會改變階級。例如貴族男性娶平民女性，雖然女性名義上仍屬平民，但實質上享有貴族的地位及被稱宮內人的頭銜，子女隨父，屬貴族（Copeland with Murni 2010: 163）；但貴族女性下嫁平民則失去其貴族身分。[37]此外教育程度或社會地位的提高，如博士、校長等，即使平民出身，在社會上同樣享有崇高地位。

　　語言方面，雖然通用印尼語，但巴里人對於巴里語具有高度的認同和尊榮感，彼此之間以巴里語溝通為主。巴里語屬於南島語系，因說話對象或場合，而有高、中、低階，類似敬語（高），文雅（中）或普通語（低）之分，

[34] 在此指占絕大多數的巴里－印度社會，不含巴里原住民（Bali Aga）村落。巴里原住民村，以東部 Karangasem 的 Tenganan 村為例，沒有本節所述之社會階級劃分（參見山本宏子 1986: 532-533）。

[35] *Tri*：三；*wangsa*：家世、血統（Eiseman 1999b）。

[36] Copeland with Murni 2010: 163。除了階級之外，另有氏族（clans）的分類，詳見 ibid.: 165-167；Eiseman 1989, 34-37。

[37] 雖有貴族女性禁止下嫁平民男性的說法（參見吉田禎吾 1992: 54），但我的朋友中就有平民男性娶貴族女性之例。

因而同一個詞有三種階層不同的字。[38] 例如同階級或同輩用普通語（低），與階級更高者（或不熟的對象及貴賓）對話用中階，對高僧祭司或因空間場合，需使用高階語。[39] 不同階級的語言運用，一方面也再確認了巴里島的社會階級。[40]

此外，如前述，貴族擁有頭銜於名字前，因此巴里人的名字也顯示其所屬階級。巴里人的名字沒有姓氏，其名字組成包括：性別、階級頭銜（貴族才有）、排行、個人名字。平民男性姓名以「I」開頭，女性則以「Ni」。平民的排行命名，從老大到老四，常見以 Wayan、Made、Nyoman、Ketut（發音接近瓦樣、馬疊、紐曼、葛杜）四個循環排序命名，老五又從 Wayan 輪起，循環運用。這種命名的循環，如同巴里曆法中的一種循環觀（見本章第四節之二），與生命輪迴思想有關（吉田禎吾 1992: 154）。[41] 此外，前三個排序還有替代名字，如下：

老大：Wayan 或 Gede 或 Putu
老二：Made 或 Nengah 或 Kadek
老三：Nyoman 或 Komang
老四：Ketut

1971 年印尼政府實施家庭計畫，率先選定巴里島與爪哇實施，以 "*Dua Anak Cukup*"（兩個孩子足夠了）、"*Laki Perumpuan Sama Saja*"（男孩

[38] 這是針對與身體、身體的動作和行動，以及宗教相關的用語而有三階之分；日常用語則不分階級（Eiseman 1990: 136-137）。至於使用的原則，以男性為例，對太太、家人及朋友用低階，對較高階級的人、重要人物、外人等用中階，對高僧則用高階語（ibid.: 136）

[39] 例如 1998/07/31 我於 Jembrana 的一個村子調查 *preret*（雙簧吹奏樂器），地點在一位祭司家。當時與島上一位學者同行，他告訴我在祭司家裡，大家都須用高階巴里語，這也是一種禮貌。

[40] 關於巴里語，詳參 Eiseman 1990: 130-146。

[41] 關於巴里人的循環觀，另參韓國鐄 1992: 104-105。

女孩一樣 [好] ）兩句標語，1972-74 年間於巴里島推行得相當成功（Astawa 1975）（圖 1-9）。[42] 的確我在島上的同齡或年輕朋友們，以兩個孩子的家庭為多，看來這樣下去，將來這種循環命名的方式也會隨著 Nyoman（老三）與 Ketut（老四）的名字沒派上用場而消失了。[43]

圖 1-9 「兩個孩子恰恰好」的家庭計畫宣導雕像，在烏布的 Padangtegel Kelod 社區行政中心外面，兩個小孩一男一女，男孩還伸出兩隻手指比 "2"。（筆者攝，2010/02/02）

二、生命共同體的社會組織

作為印尼之一省的巴里省，其地方行政組織設八縣（Kabupaten）一市（Kota Propinsi，即省轄市，登巴薩市）。縣下面主要分有三個層級：Kecamatan、Desa、Banjar。Kecamatan 相當於區或鄉、鎮（以下稱「區」）；

[42] 事實上巴里島的家庭計畫起動更早，1960 年代已由 Dr. A. A. M. Djelantik（1919-2007）與妻子在民間發起，成果卓著（Djelantik 1997: 252-254）。

[43] Mabbett 更以「不再有 Nyoman」（ "No More Nyomans" ）為標題，說明島上的家庭計畫（2001/1985: 210-216）。本來農村社區的巴里島，人丁興旺意味著耕作人力充沛，但政府公衛團隊的有效策略，說服班家社區（Banjar，見本節之二）同意「一家兩個孩子」的計畫目標，終於成功地降低生育力（ibid.；Lansing 1995: 116）。記得 1990 年代，我在島上還看到超市和百貨公司提袋印有家庭計畫的宣導圖案，而社區也有家庭計畫宣導雕像（圖 1-9）。難怪我有一次在烏布看皮影戲（1994/08/10），主持人介紹皮影戲，也提到巴里島人的命名方式，他半開玩笑地說，現在政府實施家庭計畫，也許數十年後，再也沒有 Nyoman、Ketut 了。確實巴里島家庭計畫成效卓著，印象中，大約 2000 年以後就沒見過家計宣導圖案了。

Desa 即「村」；Banjar 相當於鄰里、社區（以下稱「班家社區」或「社區」）。
簡示如下：

Kabupaten（縣）→ Kecamatan（區）→ Desa（村）→ Banjar（班家／社區）

巴里社會最基本的單位是班家社區，大約由 50-100 戶或更多（數百至千人）組成。數個社區組成一個村子。不論社區或村子，於其生活各方面，包括行政事務、宗教儀式及農耕水利等的籌劃進行，各有組織與領導者。因此一個班家社區有三種組織：班家社區組織、農田水利組織與宗教組織。[44] 這三個組織彼此交錯重疊，但成員未必完全相同。其中以寺廟為中心，由信徒組成的宗教組織，在村子甚至巴里社會居重要的領導地位；農田水利組織是由稻田地主組成；[45] 至於班家社區組織則是以地域劃分，於一定範圍內的生活空間，是社區生活共同體，可說是一個由許多家族組成的大家庭。

社區的成員 [46] 必須分工合作，共同為社區而努力。每有祭典或火葬，全員出動，在各自的崗位上與他人分工，共同完成任務。因此包括村子的安全守護，[47] 或個別家庭成員的生命禮俗，甚至農田收割、建屋等，左鄰右舍加入幫忙。他日換別家有事，亦是如此。

村廟祭典／廟會及每 210 天的 Galungan（見本章第四節之二）是村子的

[44] 除了農田水利組織之外，一般巴里島的村子還有 *desa adat* 與 *desa dinas* 之分，*desa adat* 可譯為傳統村落（蔡宗德、陳崇青 2010）或慣習村（日本學者），"*adat*" 指風俗、習俗、老規矩（《新印度尼西亞語漢語詞典》），指依據傳統文化價值，相對於公民法律（Eiseman 1989: 349, 1990 第六章）；*desa dinas* 可理解為一般行政組織的村子。這兩種村子成員與區域往往重疊，但不同的管理組織，而且 *desa adat* 的重要性往往高過 *desa dinas*。

[45] 見註 10 關於 Subak 的說明。

[46] 指已婚者，於社區，男性和女性各有不同的任務。

[47] 例如當 1998 年排華引發的暴動發生時／之後，巴里島雖然平靜，但每個社區組織有巡查隊，由村民輪流守夜。

大事，每戶必須出人力，只要是成人，必須分攤工作，作為一種事奉神明與服務地方的 *ngayah*，是無酬的。不論是砍竹搭棚、切菜剁肉、採購備料及勞務工作，或演奏甘美朗、舞蹈演劇、布置、編織、供品製作等，各依才華專長，由村子分組分配工作，共同完成，是一種交織精神的社會實踐。因此村子每有廟會或 Galungan（省定假日），村民們往往放下工作，出外工作者請假或放假回村子，全村一起準備廟會或過節。

除此之外，有些村子甚至為了公共建設（修廟、建廟或築路等），或購置樂器／服裝等籌措經費之需，而組織表演團體（例如克差團），集合全村力量，每戶派一人參加排練演出，積存全部或部分演出收入作為廟會開支或上述公共設施需求的經費，詳見第七章第二節克差與巴里社會。

第四節　宗教與生活

從巴里島以寺廟為中心的共同體，和以宗教儀式為中心的生活模式來看，可說「處處、事事皆宗教」（Copeland with Murni 2010: 101），即使在二十一世紀之今日，仍然如此。

「巴里印度教」雖然稱之「印度教」，事實上包括島上固有與外來的信仰：固有的自然崇拜（與祖先崇拜），和間接從爪哇傳入、已爪哇化的印度教及佛教，[48] 這三種宗教融合成巴里獨特的宗教信仰。其特殊性，不但與

[48] Covarrubias 提到早期巴里島在不同時間受到爪哇的王朝統治時，先後從爪哇傳來不同的宗教信仰。包括第七世紀傳入的大乘佛教、九世紀傳入的濕婆（Shiva）信仰、十一世紀傳入的爪哇的密宗、和十四世紀再隨滿者帕夷（Majapahit）王朝（十二世紀末～十六世紀）傳入高度爪哇化的印度教（1987/1937: 260）。因此雖名為「印度教」，巴里島與印度並無直接接觸，而巴里印度教與印度的印度教也有很多相異點，吉田禎吾便提出了關鍵性的比較（1992: 100）。另見 Copeland with Murni 2010: 106-107。

印度的印度教有不少相異點（參見 Copeland with Murni 2010: 106-107；吉田
禎吾 1992: 100-101），Hanna 甚至主張稱之「巴里教」（Balinism）（2004:
240）。下面從寺廟與方位觀、曆法與年中行事兩方面來探討巴里印度教及其
對於巴里人的方位觀、思想與生活的影響。

一、巴里印度教：寺廟與方位觀

　　如前述，巴里島素有「千廟之島」之稱，大大小小的廟宇卻數以萬計，[49]
這種高密度的分布現象，恐怕世界罕見（Davison 1999: 4）。一般來說，每
個村子至少有三座廟（見下段），此外還有班家社區的廟，宮廷的、學校的（圖
1-10）、公家機關的廟，或是老樹底的小廟（或神壇）（圖 1-11）等，可謂
處處有廟，難以計數。有別於印度的印度教寺廟，巴里島的寺廟一般未置神
像，平日空空蕩蕩，到了廟會時日煥然一新，成列華麗的供品相映美輪美奐
的裝飾，盛裝的村民來回穿梭，廟庭各角落上演著各種表演藝術，兩三種以
上的甘美朗樂聲，加上祭司的祈禱聲、詩歌唱誦等，有形的空間裝飾和無形
的各式聲音瀰漫其間，一副 *rame*（熱鬧）[50] 的景象，正如 Bateson 與 Mead 捕
捉與研究巴里人性喜熱鬧的景象。[51] 其熱鬧的景況，與臺灣的廟會不相上下，
今日亦然。

[49] 據 Eiseman 的估計，遠超過兩萬座（1989: 250）。

[50] *Rame*（巴里語，印尼語：*ramai*）：熱鬧的意思。巴里島人喜歡熱鬧，如同臺灣的廟會。「熱鬧」也是
巴里島廟會氣氛十分貼切的形容詞：盛裝參與儀式的村民摩肩擦踵、五顏六色琳瑯滿目的供品處處可
見、空氣中混雜瀰漫各種聲音（包括重疊或此起彼落的甘美朗樂聲、皮影戲、舞劇、祭司的祈禱聲、詩
歌與人聲），加上焚香、供品散發的味道，是視覺、聽覺加上嗅覺滿溢的熱鬧景況。

[51] 參見ベイトソン・グレゴリー、マーガレット・ミード 2001: 14, 56-57。

圖 1-10　登巴薩市印尼藝術學院（ISI Denpasar）的校廟。（張雅涵攝）

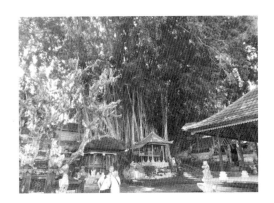

圖 1-11　Bangli 縣歷史悠久的寺廟 Pura Kehen 一棵老榕樹下的神壇。（筆者攝，2013/08/31）

　　一般來說，巴里島的村子至少有三座廟：Pura Desa、Pura Puseh、Pura Dalem，各有不同的功能。"Pura" 是廟，Pura Desa 是主要的村廟，供奉創造神 Brahma；Pura Puseh 供奉保護神 Vishnu；Pura Dalem 是供奉掌管輪迴再生的濕婆神 Shiva。[52] 這三座廟到底建於村子何方？那就要先認識巴里人的方位觀了。

[52] Pura Dalem 以濕婆神信仰為主，主掌與死亡相關的儀式，一般譯為「死亡廟」，本書採納 Gusti 的詮釋，譯為「濕婆廟」。

　　巴里人非常重視方位。有別於東西南北的方向區分，巴里島人以「向山」（kaja）和「向海」（kelod）來區分，再輔以東、西方位。巴里人認為山是神居住的、神聖的地方，向山的方位是潔淨的；相對地，向海的方向是不潔的。[53] 這種向山、向海的方位觀，也是巴里島二元論的核心。但二者並非絕對的對立，而是相對的，而且因場合而有不同的詮釋。[54] 由於巴里島的地形，中央高起、山脈綿延，南北則延伸向海，因此以巴里島南部為例，其東北方位最佳，因阿貢山（Gunung Agung）[55] 在其東北角，是神聖、吉祥之方位。建造家屋時，家廟必坐落於其基地的東北角；而村廟，一般來說，Pura Desa 和 Pura Puseh 可在村子的中心地帶，廟門或神龕則面向西邊，村民進入廟或膜拜時則朝著神聖的方向。至於 Pura Dalem，因巴里人將村子的地理空間依人的身體，分為頭、身、腳等區，Pura Dalem 是在腳的邊緣地帶。[56]

　　讓我們來參觀巴里島的廟宇（圖 1-12）吧。進入廟宇之前，須先注意穿著合宜（圖 1-13）。[57]

[53] Eiseman 指出一般人常因誤解 "kelod" 的意涵，而誤以為巴里人認為海是不潔淨的地方，但 "kelod" 指涉的是方向（direction），而不是地方（place）（1990: 339）。

[54] 如前述，向山與向海是方位觀，而非簡單地分山、海，例如「山是神聖的、海是不淨的」之說，這種說法有偏差。例如阿貢山（Gunung Agung）是眾神，也是惡魔居住的地方；而海也是舉行潔淨儀式的地方（Copeland with Murni 2010: 90）。此外，A. J. Bernet Kempers 也提到巴里人認為海與陰間和死亡有關，因而轉向山。山是河流的發源地，河水與鹹水的海水大不相同，從山上流下來的泉水得以純淨和肥沃土壤（Kempers 1991: 1）。關於這種二元論，另參見吉田禎吾 1992: 152-154。

[55] 阿貢山是一座活火山，巴里人心目中的聖山。山上的 Besakih 廟被巴里人奉為母廟，是最神聖的廟宇，也是島上最大的廟宇。

[56] 關於村廟的地理方位，感謝 Gusti 的說明（2018/06/29）。

[57] 不論是當地人或觀光客，進入廟宇必須穿著合宜的服裝。廟會期間，村民個個盛裝（傳統服裝）參拜，外人也須隨俗，不分男女，須以巴里傳統服裝為宜。非廟會期間入廟參觀，男女皆須著有袖上衣和長度過膝的裙或褲，或圍上 kamben（男女綁於腰部圍住下半身的布的通稱，但觀光客常稱之紗龍（sarung），還要綁上腰帶（selempot, sash）。

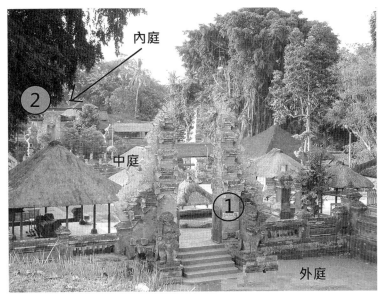

圖 1-12 以貝杜魯村 Samuan Tiga 廟為例的廟宇空間圖。①是進廟的第一道的分裂式門；②是進入內庭的門。(筆者攝)

圖 1-13 Gusti 與馬珍妮夫婦著傳統服裝參加廟會。平時的傳統服裝樣式相同，但不限定白色或素色。（I Gusti Putu Sudarta 夫婦提供）

　　首先映入眼簾的是一道區分廟內外、分左右兩半、中間可出入的「分裂式門」（*candi bentar*, split gate, 圖 1-14），這道沒有門頂和門板的門，成為一個從世俗到神聖空間的分界轉換的象徵。其形狀，左右兩半合起像一座山，分成兩半後中間成為入口通道。這種分裂式門成為巴里島的標誌之一，不僅見於寺廟入口，村子、機場（圖 1-15）、學校、公家機關大門、商店，甚至基督宗教教堂都可見到（圖 1-16）。關於這種分裂式門，Covarrubias 從多處廟宇的分裂門雕飾，注意到其設計實際上是一個建築（門），從中間分為兩半，各向兩邊推開，中間成為進入廟的入口（1987/1937: 266）。我曾聽過另一說法，這兩片門合起來像一座山，巴里人認為山是神居住的地方，左右分開形成入口通道，使人們可以進入，與神親近。[58] 進了這道山形分裂門之後，再往最裡面神聖空間之前，是第二道門，有屋頂且有門板，稱為 *kori agung*[59]。門的上方有一惡魔雕像，稱為 Boma（Bhoma）（圖 1-17），好比門神，是一種想像的怪獸，齜牙咧嘴、瞠目、獠牙突起，用以嚇阻邪靈進入，保護廟庭與善良的信眾（Eiseman 1990: 203, 1999b）。許多寺廟在門後，還有一道遮擋的矮牆（*aling-aling*）（圖 1-18），也有保護的用意與說法。[60]

[58] 另外常聽導遊或網路旅遊文章有「善惡門」的說法；然而 Julian Davison 提到 1930 年代 Covarrubias 記錄了一則說法，即此分裂門象徵印度神話中的聖山「大梅魯山」（mountain Mahameru），被濕婆神分為兩半後置於巴里島，形成阿貢山和巴都爾山（Gunung Batur）（Davison 1999: 8）。這段紀錄的原文見 Covarrubias 1987/1937: 266-267，他且補充說明根據一位巴里學者，分裂門代表一個完整物件的兩半，男性（male）在右，女性（female）在左。關於分裂門的解釋，詳參 Covarrubias（ibid.）。

[59] Davison 1999: 31；Eiseman 1999b。或稱 *padú raksa*（Covarrubias 1987/1937: 266）。此門用意是祭典時神靈出入的通道，因此平常關閉，人們進出內庭從側門。

[60] 許多家庭進門後也有這道矮牆，距離門口約兩、三步。我初到巴里島時，曾聽說矮牆是阻擋鬼進入用的，以保護家園或廟庭內部，因為人會繞過矮牆進入，但鬼不會轉彎，因此不得其門而入。

圖 1-14　廟入口的分裂式門（貝杜魯村 Samuan Tiga 廟）。（筆者攝，2002/07/01）

圖 1-15　1988 年筆者進入巴里島的第一道門：從停機坪進入機場大廳的入口。（筆者攝，1988/07/05）

圖 1-16　教堂內講壇上的分裂式門，在後方牆上正中央置十字架，巧妙融合基督宗教信仰於傳統建築概念中。照片前方中央是為了當天的聖餐而排的聖餐桌，信徒分批同桌守聖餐。（筆者攝，1996/07/21 於登巴薩市 GKPB Kristus Kasih 教會）

圖 1-17 廟宇第二道門及門上的惡魔雕像。（筆者攝，2002/07/01 於 Samuan Tiga 廟）

圖 1-18 （左）Pejeng 的月廟（Pura Penataran Sasih）入口的分裂式門。（右）門後有矮牆。
（筆者攝，2008/07/03）

　　於是，這兩道門將巴里島的廟宇空間由外而內分隔為外庭（*jaba* 或 *jaba sisi*[61]）、中庭（*jaba tengah*）與內庭（*jeroan*）三部分（見圖 1-12）。就建築來看，廟宇的內庭地勢最高，而且必須在向山（*kaja*）和東邊（*kangin*）的方位（於巴里南部來看，是東北角），稱為 *kaja-kangin*，是最神聖的地方，平常鮮少有人進出。進入內庭時先拾臺階而上，穿過前述有門頂和惡魔雕像的第二道門，然後下臺階，進入內庭，象徵降低／謙卑自己。但平時從側門進

[61] 感謝 Gusti 提點（2018/06/29）。按 "*jaba sisi*" 指連接建築（或房間、河流等）的外緣空間。"*Jaba*" 是「外面」，"*sisi*" 是「邊緣、邊界」的意思。

出，同樣有臺階；中庭只有一些亭子，是表演甘美朗樂舞的場所；大部分的活動在中庭。中庭與外庭之間的門，如前述，是山形、無門頂的分裂式門；外庭則連接了外面的道路或廣場等空間。除此之外，在廟宇外牆的一個角落設有一座高起的木鼓亭（*bale kulkul*）（圖 1-19），懸掛二或三支木製（取自樹幹的一段，挖一段溝槽）、粗細長短不一的裂鼓（*kulkul*），作為發布訊號用：集合（工作、聚會等）或火警、地震通知等。

圖 1-19　木鼓亭（筆者攝，2013/10/23 Galungan 日於烏布）

值得注意的是巴里島舞蹈與宗教之關係密切，其舞蹈分類，曾依於廟庭展演的空間概念，而有內庭舞（神聖）、中庭舞（次神聖）與外庭舞（世俗舞蹈）之分，這三個空間，各有其對應／合宜的舞蹈種類。關於巴里島的舞蹈分類與廟宇空間的討論，詳見第二章第一節。

巴里島人的宗教與生活密切結合，藝術與生活亦然，廟宇是生活與活動中心，也是所有樂、舞、戲劇及其他藝術的中心。廟會期間，除了內庭獻供敬神的神聖舞蹈之外，中庭與外庭各有音樂舞蹈或演劇的表演，從神聖到世俗，性質不一，卻樣樣精彩，加上擴音器播送的經文詩歌朗唱、色彩鮮豔的供品、廟宇四周的雕刻及華麗的裝飾，整個廟會熱熱鬧鬧一連舉行三天或更

長，[62] 儼然是個藝術節。巴里表演藝術就以廟會、儀式為中心，源源不斷地發展／延續各樣的表演藝術，不但討神歡喜、提供村民藝術饗宴，更成為一項重要的觀光資源，吸引了無數的觀光客，成為島上文化特色。

然而上述廟會及各種宗教儀式舉行的日子，是如何決定的？

二、曆法與年中行事

農業社會的巴里島，生活及宗教各項行事均依曆法而行。巴里的曆法與生活關係非常密切，是生活上「看日子」的重要依據（參見 Eiseman 1989: 172）。巴里島的曆法非常複雜，相較於吾人使用西曆與陰曆，巴里島人使用三種曆法，除了西曆與陰曆之外，還有一種以 210 天為一個循環的 Pawukon 曆，[63] 與巴里人生活關係最為密切。三種曆法和相關的節慶與儀式簡介如下。

（一）國際通用的西曆（Gregorian calendar）。

（二）Saka 曆，即陰曆（以下稱陰曆）

源自於印度，以月亮圓缺定月，每個月 30 天，新月（初一）、滿月（十五）是舉行各類儀式的依據。一年十二個月（也有閏月），以西元 78 年為陰曆（*Saka* 曆）元年。

巴里島的陰曆新年稱為「涅閉」（Nyepi），於春分（三月底或四月初）時節，每年於西曆的日期不定。"Nyepi" 字根為 "*sepi*"，是「靜」的意思。與

[62] 常見為三天，特別隆重或間隔多年的場合甚至兩週到一個月不等，依廟宇、時間間隔及儀式性質而有不同。

[63] 關於巴里島的曆法，詳參 Eiseman 1989: 172-192, 第 17 章。

一般人認知的熱鬧、歡慶的「新年」大不相同的是，涅閉是人人在家靜默沉思、反省與祈禱的日子，[64] 以潔淨自己的方式展開新的一年，以期新的一年充滿光明。[65] 這一天家家戶戶禁止點燈、生火、抽煙，更不許外出；[66] 商店關門，沒有電視、廣播，所有活動停止；[67] 人們待在家裡禁食、靜思、祈禱，島上一片寂靜。[68] 為何如此？說法不一；早期曾有為了有鬼來窺探時會誤以為此地無人煙而離開的說法，但近年來未再聽聞。[69]

　　然而，涅閉之前的重要行事是淨化儀式與驅邪，特別是以遊行行列帶著神靈或祖靈下凡時暫駐用的塑像（*pratimas*）到海邊（或聖泉、河邊），舉行象徵淨化的 Melasti 儀式。[70] 另外一個熱鬧喧囂的活動是，前夜社區的男人們共同

[64] 因村子而有不同的做法，有的村子聚集全村村民於廟裡祈禱。

[65] 2000/04/01 請教 Gusti，涅閉（2000/04/04）次日是好日子，因此 Gusti 選定這一天與馬珍妮舉行婚禮。

[66] 2000/04/01（涅閉的前三天）我到巴里島，聽朋友說省長特別重申這項規定，禁止在外面行走、商店關門、機場只允許過境（當天入境必須先待在機場）、馬路上僅有消防車／救護車或領有通行證者可通行，觀光客也不例外，必須留在旅館裡。

[67] 同樣的情形，亦見於 1930 年代末期及 1950 年代初期造訪巴里島的藝術家、學者等的調查報告或雜記，提到新年涅閉的情形，路上無人／車，家屋中則為家廟獻供，但不生火不點燈，甚至不能使用打字機，大家安安靜靜度過這一天等（參見 Covarrubias 1987/1937: 282；McPhee 1986/1947: 131；ベイトソン・グレゴリー、マーガレット・ミード 2001: 13；Coast 2004/1954: 93-94；Koke 2001/1987: 100）。Margaret Mead 還提到她於 1936 年涅閉期間初抵達巴里島的經歷（參見 Mead 1977: 158）；此外，1936 年到巴里島，並建了 Kuta 第一間旅館的 Robert A. Koke 與 Louise G. Koke 夫婦，在後者撰寫的紀錄中提到，如果有司機在涅閉當天違規開車上街的話，必須繳罰金給當地政府，但在 Kuta 一帶已較寬鬆，一些中國商店仍可見燈光（Koke 2001/1987: 100）。

[68] 進入網路時代，2018 年的涅閉（3 月 17 日）甚至關閉網路，只留公共場所的網路，為了讓民眾在家專心靜思反省與祈禱。這個新措施受到國際矚目，例如 BBC 新聞："Nyepi celebrations: Mobile internet turned off for Bali's New Year."（www.bbc.com/news/world-asia-43405525, 2018/04/28 查詢）。

[69] 參見 McPhee 1986/1947: 131；Coast 2004/1954: 93-94；Moskin 1958: 80；Eiseman 1989: 187。但詢問島上朋友，卻沒聽過這種說法。John Coast（1916-1989）於 1950 年代初期在島上聽到的說法是，涅閉前日必須準備特別的供品，以吸引原已在島上的惡鬼前來享用。就在傍晚，當這些惡鬼群聚各十字路口享用供品時，村民們賣力製造各種巨大吵雜聲響，一舉轟走惡靈。次日（涅閉）必須保持安靜，村子呈現一片死寂，蒙騙惡鬼，讓它們誤以為此地是廢棄空城而離去。這是島上年年擺脫惡靈的方式（Coast 2004/1954: 93-94）。然而 Eiseman 根據他的高僧（Pedanda）印度教學者，而有不同的說法：涅閉前夜的喧嘩，不是為了嚇走惡鬼，反而是要叫醒惡靈，來看為他們準備的供品。而涅閉當天的寂靜也不是要欺哄惡鬼，讓他們誤以為人都走光了，反而是一種欣慰、滿意的表現，因為惡勢力已被安撫，至少一段時間不會來騷擾（1989: 187）。

[70] 參見 Eiseman 1989: 186。記得 2000/04/01 下午我剛到巴里島，正好是涅閉的前三天，到處可見盛裝的村民帶著廟裡的各種神座和祭典用品，往海邊舉行 Melasti 淨化儀式。我們從機場出來，一路塞車，原來多次遇到遊行隊伍，車子就在後面耐心地等，算了一下，遇到超過五次的遊行行列。

扛著事先製作好的巨型鬼怪偶（*ogoh-ogoh*），[71] 一副面目猙獰、張牙舞爪，抬腿蓄勢待發的樣子。也有人拿著火把，邊走邊大聲喧嘩繞行村子各角落，人們相信用最猙獰兇惡的鬼偶來嚇走惡鬼，以淨化和保護社區（圖 1-20、21）。

圖 1-20　烏布街上遊行的 *ogoh-ogoh* 之一（筆者攝，2000/04/02）

圖 1-21　村子特地為小朋友們製作小型 *ogoh-ogoh*，圖為 Hanoman（印度史詩《拉摩耶納》（*Ramayana*）中有法力的猴子）。（筆者攝，2000/04/02 於烏布）

[71] 各社區發揮創意與想像力，用竹、紙等環保材料事先製作大型鬼怪偶（高度約一層樓甚至三層樓高），也有特地為兒童製作，由兒童扛著參與遊行的小型鬼偶。近年來，競賽和展覽的舉辦，更激發 *ogoh-ogoh* 的創意，各社區／村子無不發揮想像力，製作千奇百怪的超級惡鬼。

（三）Pawukon 曆，或稱 Uku（Wuku）曆

　　十四世紀隨爪哇的滿者帕夷王朝傳入巴里島（Eiseman 1989: 172），以 210 天為一個大循環。這種曆法不論月、只論週，沒有編年序號，是以循環的概念。[72] 它是與巴里島生活最密切的曆法，是許多祭典儀式、日常生活行事安排的依歸。[73] 這種曆法的「週」有十種，從每週一天～十天。每一種「週」，以及當中的每一天各有名稱，換句話說每一天有十個名稱，如果再加上西曆與陰曆，難怪 Eiseman 要用「每個日子有一打名稱」來形容。[74]

　　然而這十種「週」並非同等重要，常用的有三天、五天、七天一週者。三天一週（稱為 Triwara）與五天一週（Pancawara）均用於各地市集日，但巴里島較常用 Triwara（Eiseman 1989: 173），其第三日稱為 Kajeng，Pancawara 的第五天稱為 Kliwon。我在島上常常聽到 Kajeng Kliwon，原來是 Triwara 的第三天與 Pancawara 的第五天重疊的日子，即每 15 天（3 x 5）出現一次，是兩種週曆將同時換新的一週的起始日，是祈禱拜拜的重要日子。雖然村民每日必備供品，在家廟及家裡各處獻上供品，但逢 Kajeng Kliwon 這一天較平日慎重。七天一週（Saptawara）則來自太陽、月亮與五大行星的數字總合，三十個 Saptawara 週共 210 天，構成一個完整的循環。另一個重要的日子稱為 Tumpek，每 35（5 x 7）天有一個 Tumpek 日，210 天則有六個 Tumpek，各有不同的祭拜對象（物品），包括傳統短劍（keris）、家裡的植物、家畜／寵物、樂器、面具、服裝、皮影戲偶（wayang）、道具等，尤以最後一個 Tumpek 最

[72] 參見 Eiseman 1989: 172-173；吉田禎吾 1992: 154。早期一些研究發表常用外界「新年」的概念來理解與介紹 Pawukon 曆的大日子 Galungan，例如 "…at the Balinese New Year, *Galoengan*"（de Zoete and Spies 1973/1938: 113），及 Covarrubias 特別稱之的 "another 'new year'"（原作者加引號，1987/1937: 284），Coast 則稱之 "Balinese New Year season"（1951: 398）。我早期在巴里島學習與研究也誤以為巴里島一年只有 210 天，1994/01/26 訪問玻諾村的 Agung Aji Rai，在推算他的年齡時，感謝為我翻譯的鄭碧鴻先生發現我的誤解，才注意到應以「循環」的概念理解 Pawukon 曆，而不是「年」。

[73] 不但大大小小的儀式要依據 Pawukon 曆，即使日常活動也重視看日子。例如 Coast 於 1950 年到巴里島，鼓舞 Peliatan 村重建甘美朗樂團，提到樂團開始排練的日子也選吉日（Coast 1953: 36）。

[74] Eiseman 用於介紹曆法的副標題："Balinese Calendars: A Day Has A Dozen Names"（1989: 172）。

為重要，稱為 Tumpek Wayang，可說是皮影戲戲神信仰的日子（馬珍妮 2009: 98）。當天皮影戲偶師（Dalang）必備好供品，將戲偶及相關用具取出，獻供祈福，有些地區也包括樂器和舞蹈用道具等。[75]

Pawukon 曆最盛大的日子是 Galungan，於第 11 週（七日一週）的週三，節期一連十天，結束在第 12 週週六的 Kuningan。[76] 對巴里人而言，Galungan 節期是眾神與祖靈降臨人間的節期，也是感謝眾神及阿貢山之神的日子。第一天 Galungan 是迎接眾神靈的日子，家家戶戶門口豎起 *penjor*（加了繽紛裝飾和供品[77] 的竹篙）（圖 1-24, 25, 26），家廟也換上新裝（裝飾）、奉上供品以饗祖靈並在家廟祈禱。第十天的 Kuningan 則送眾神靈回天界。

Galungan 是家人團聚、祈福與歡慶的節期，商店關門，學校機關放假。相較於涅閉，更像吾人之過年。不但家家戶戶一個月前開始準備各樣供品，[78] 當天在家廟獻供，也帶著供品、盛裝到廟裡參拜獻供（圖 1-22）。節期間處處可遇兒童或青少年自組遊行隊伍，帶著小型巴龍（Barong）[79] 和鑼、鈸、鼓，一路敲敲打打，進商店淨化祝福一番，商家會賞錢（圖 1-23）。隊伍中也有孩童捧著小紙箱或盤子，既靦腆又期待地向觀光客募款。[80] 這種氣氛，令人想起吾人的春節到元宵期間，舞獅隊伍到商家祝福、收紅包的情形。

[75] 關於巴里島皮影戲及 Tumpek Wayang，詳參馬珍妮 2009。

[76] 關於 Galungan，詳參 Eiseman 1989: 182-184。

[77] 供品以農產品為主，帶有豐收感恩的意涵。

[78] 例如我在 2000/06/27 的日記上這樣寫著：「早上起來，Wayan 太太和弟媳 Nyoman、婆婆忙著準備 Galungan 的供品，Galungan 再一個月，現在就開始準備，他們將蒸好的糕，圓形厚厚的，然後用刀切很薄的薄片，曬過後再油炸。」2000/06/30 也寫著：「昨天中午已見 Wayan 家的女士們在準備放供品的小盒子，用棕櫚葉編，為一個月後的 Galungan 用的，看來她們每天忙祭典的用品就夠了。」經查當時一個月後的 Galungan 是在 2000/08/02（www.indo.com/culture/events.html, 2017/03/05 查詢），事實上準備的時間超過一個月。

[79] 巴龍（Barong）是一種大型動物的面具，連身，巴里人相信巴龍是一種具法力、屬於善神的神獸。操演時由兩人一前一後分別操縱頭部面具與尾部，類似吾人之舞獅。其獸面有象徵獅、豬、牛等形象，以獅為多，稱為 Barong Ket。

[80] 2013 年 10 月，我再度選在 Galungan 節期到巴里島，多次遇到兒童和青少年的巴龍隊伍，在我抵達的第一天（10/21，Galungan 前兩天）、第二天，在路上分別遇到一、二隊，都用豬面、簡易製作的巴龍，Galungan 當天，光是在民宿附近就遇到了七、八團。

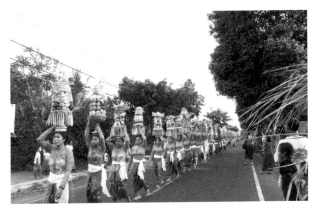

圖 1-22　社區婦女盛裝頂著供品到廟的行列。（筆者攝，2013/10/21 於玻諾村，Galungan 的前二日）

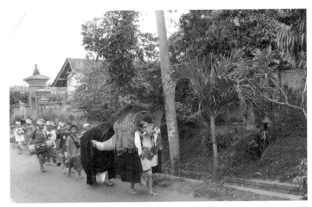

圖 1-23　兒童的巴龍隊伍，常用豬面具。（筆者攝，2013/10/22 於烏布）

　　記得第一次到巴里島，就在 Galungan 的前一天（1988/07/05）。第二天一早就看到街上家家戶戶門口豎起 *penjor*（圖 1-24, 25, 26），一片節慶氣氛，尾端的裝飾垂下來，煞是好看。竹篙下方另作一小而圓，似迷你神龕的空間，擺上各類農產品，類似一種豐年的感恩獻供。Bob（Dr. Robert E. Brown, 1927-

2005，以下簡稱 Bob）[81] 先帶我們到店裡採買全套傳統服裝，[82] 以備參觀廟會時穿著。這一天我們跟著 Bob 拜訪朋友、到 Singapadu 村參觀廟會。路上、廟前放眼望去，兩邊成排的 *penjor*，加了裝飾的竹竿尾端從高處彎彎垂下，隨風飄舞，如此充滿節慶的歡樂氣氛，難怪，包括我，當時也誤以為是「新年」。[83]

圖 1-24　讀高中的 Didik 正在裝飾 *penjor*。（筆者攝，2013/10/21 於 Lunsiakan 社區）

圖 1-25　1988 年 7 月 Galungan 節期烏布 Lukisan 美術館前面街上的 *penjor*。（筆者攝）

[81] 我和國立藝專（今國立臺灣藝術大學）舞蹈系的蔣嘯琴老師參加 Dr. Robert Brown 的巴里文化之旅，受益良多。他年年暑假到巴里島，當年已超過三十年，與當地人們熟悉，大家都稱他 Bob 或 Pak Bob（Mr. Bob）。

[82] 我們也沾了光，和 Bob 受店主人邀請午餐。我在日記上這樣寫著：「巴里人新年待客，吃釀米酒的米（紅色），加糖，甜甜的，有酒味。」（1988/07/06）

[83] 見註 72。

圖 1-26 2013 年 10 月 Galungan 節期的 *penjor*，比 1988 年的 *penjor* 更為華麗、豪華。（筆者攝於烏布）

　　此外，很特別的是，Pawukon 曆的「月」以 35 天計算，因此一個循環有六個月。而這種曆法也是巴里人的一生各階段儀式的根據，例如嬰兒出生後的第一個重大儀式是滿三個月（105 天），而第一個生日是滿 210 天（六個月），稱為 *oton*。至今巴里人仍以這種傳統計算年齡方式，數算多少 *oton*。

　　總之，巴里島的廟宇數以萬計。廟雖多，平日空蕩靜幽，卻在每 210 天舉行一次的廟會時熱鬧異常。因巴里寺廟不用偶像，他們認為在廟會期間，神靈或祖靈會降臨進駐廟內的神龕，因此全村全員一心，大家裝飾廟宇、搭棚建座，不僅色彩繽紛、煥然一新的廟宇神龕，還有五顏六色的供品，琳瑯滿目的甘美朗音樂、舞蹈和皮影戲同時或輪番上演，以迎神、敬神並饗神明。

　　那麼，廟會中的甘美朗音樂和舞蹈有那些呢？

第二章　巴里島樂舞——工作（*Karya*）・事奉（*Ngayah*）與娛樂表演

　　1957 年 12 月 9 日，在法國巴黎留學的已故許常惠教授當晚觀賞一場巴里島樂舞表演[1]之後，在日記上留下這樣的讚嘆和評述：

> 　　今晚在夏意奧宮國家戲院舉行的印尼巴里島的舞與樂的表演太使我興奮了！那裡面包括古代藝術固有的、原始的、不可思議的、經得起考驗的現代性。
>
> 　　巴里島的舞與樂是一體的，沒有絲毫分別，他們的舞自然地與他們的音樂融化，他們的音樂家邊奏邊舞，他們的舞蹈家的任何輕微動作都含有音樂節奏，都使人體會舞蹈藝術的完美感。在那遙遠的南太平洋的小島上，竟有這樣完美的藝術，這怎麼不使我驚嘆！
>
> 　　它是宗教的藝術嗎？是，也不是。（節錄自許常惠 1982: 67）

　　是的，「巴里島的舞與樂是一體的」，[2]而且，「是宗教藝術」，卻「也不是」。而令他留下如此深刻印象的巴里島傳統舞蹈，於 2015 年以「巴里島三類傳統舞蹈」（Three genres of traditional dance in Bali）登錄於聯合國教科文組織之人類無形文化資產代表作名錄（The Representative List of the Intangible Cultural Heritage of Humanity）。名稱中的「三類」指的是：神聖

[1] 節目名稱："Le Ballet de Bali"，由 I Marioh（[Mario]）與 I Gusti Ngurah Raka 領導，來自 Tabanan 縣的甘美朗樂團由 I Wayan Begeg 指揮，節目包括：鳥與蝴蝶之舞、猿舞、蜂舞、仇敵兄弟之戰鬥、恐怖之舞、誘惑、節奏的變奏曲、巴里節奏的變奏曲等（許常惠 1982: 68, 69，感謝溫秋菊老師提供資料）。

[2] 正如 Dibia 的強調，音樂與舞蹈是巴里藝術中兩個同等重要、不可分的要素（Vitale 的訪談，見 Vitale 1990b）。

（sacred）、次神聖（semi-sacred）與大眾娛樂（for enjoyment by communities at large）的舞蹈，[3] 這三類各是什麼樣的內容？為何舞蹈的性質與分類概念，建立在神聖性與世俗性的分野上？

巴里島音樂舞蹈與宗教關係十分密切，人盡皆知。傳統上樂舞幾乎都為宗教所用，是獻神、酬神所不可缺。然而這些似乎理所當然的想法從何而來？事實上，樂、舞、戲之於其他民族，往往也是宗教儀式或慶典所不可缺。到底巴里島的樂舞與宗教的密切關係，有何特別之處？

而且，除了樂舞為宗教所用這層關係之外，島上樂舞與宗教相關性的背後，尚蘊含著與宇宙秩序結合的深層意義（Ramstedt 1993: 82-85），特別是音樂的構成原理所蘊涵的宇宙觀，詳見第三章第五節的討論。本章讓我們先來探討巴里島樂舞與宗教的關係，及其與觀光產業的相互影響吧。

第一節　宗教心與榮耀感——巴里樂舞與巴里人

有鑑於 1960 年代末期觀光產業起飛，大量觀光客／團湧入，促使巴里當局意識到亟須釐清屬於自己的、特別是為宗教儀式的神聖舞蹈，和可為觀光客表演的舞蹈。[4] 因而 1971 年巴里島教育與文化部召開「舞蹈中的神聖與世俗藝術」（Seminar Seni Sacral dan Provan Bidang Tari）研討會，在巴里藝

[3] https://ich.unesco.org/en/RL/three-genres-of-traditional-dance-in-bali-00617（2017/03/16 查詢）。

[4] 參見 Picard 1996b: 144；Gold 2005: 18；另外關於舞蹈分類的背景，及其分類與後續產生的矛盾和爭論等，詳見 Picard 1996a: 152-163。

術文化諮詢與發展委員會（LISTIBIYA）[5]主導下，[6]議決依據神聖性及展演空間而分巴里舞蹈為（1）儀式舞蹈（*wali*）、（2）獻給神明的舞蹈（*bebali*）與（3）世俗舞蹈（*balih-balihan*）。[7]這三種舞蹈分類，其實踐空間原則上對應了廟宇的內庭、中庭與外庭（參見第一章第四節之一，頁 26-27）。

然而在此之前，Colin McPhee 於其著作 "Dance in Bali" 提出巴里島舞蹈可分為三類：經練習的（the rehearsed）、即興的（the improvised），以及在入神中非受控制的表演（the uncontrolled performance in trance）（McPhee 1970/1948: 301），與前述在地的分類觀點大不相同。雖然如此，McPhee 也提到分類的討論無止盡，許多舞蹈從傳統、儀式性轉變到世俗展演，分析這些變化的本身，就是一個研究課題（ibid.）。

如前述（第一章第二節，頁 6），巴里語彙中並無相當於「藝術」一詞。音樂與舞蹈對巴里人而言，是一種工作（*karya*）或使命／職責，更是一種酬神獻供的展演（Ramstedt 1993: 81）。因之，樂舞是儀式的一環、人們具體表現宗教信仰的工作，以獻演（即 *ngayah*）的精神來完成。

[5] Consultation and Development Council for Balinese Arts and Culture (Dibia 2000/1996: 75)，印尼文名稱：Majelis Pertimbangan dan Pembinaan Kebudayaan，LISTIBIYA 為巴里島政府使用的正式縮寫名稱，屬巴里政府組織，於 1966 年在蘇哈托政權的新秩序政策下設立，下分評鑑、教育與推廣三個委員會，任務包括文化與藝術的諮詢指導、評鑑管理、提升發展與推廣等，詳見 Umeda 2007。

[6] 參見 Picard 1996: 143；Dibia and Ballinger 2004: 10；Umeda 2007: 49-50。Umeda 提到雖然由巴里島教育文化部召開會議，但 LISTIBIYA 扮演著相當重要的角色（2007: 50）。此會議邀集島上音樂與舞蹈研究者、表演者、人類學者、文學界和宗教界相關人士，討論區分神聖的宗教藝術（非為觀光客）與世俗娛樂藝術（為觀光客）（參見 Picard 1996b: 143-144；Umeda 2007: 49-50）。關於舞蹈分類，另一說是島上著名的巴里文化學者 I Gusti Bagus Sugriwa 於上述會議中提出的（Copeland with Murni 2010: 317）。

[7] 有意思的是，會議紀錄還加上英文翻譯：*Wali*: "sacred, religious dances"；*Bebali*: "ceremonial dances"；*Balih-balihan*: "secular dances"（Picard 1996b: 144-145）。然而學者們有略微不同的英譯與詮釋，例如：Dibia 與 Ballinger 解譯為（1）*wali*：供品（offering），指最神聖的形式，常常（非總是）在內庭展演；（2）*bebali*：與儀式或慶典有關，但未必是儀式本身；（3）*balih-balihan*：被觀賞，無直接的宗教或儀式之重要性（2004: 10-11）。Jonathan Copeland 與 Ni Wayan Murni 解為（1）*wali*：最神聖，本身即儀式；（2）*bebali*：具雙重目的，觀眾包括神明和人們；（3）*balih-balihan*：世俗性，在廟外或其外庭展演（Copeland with Murni 2010: 318）。日本甘美朗演奏者與學者皆川厚一則譯為「儀式舞踊」、「奉納舞踊」、「鑑賞用的舞踊」（1998: 85）。

　　再從前章所述廟宇空間的內庭、中庭與外庭來看，內庭有數座神龕和舉行儀式的亭子，這裡被認為是祭典期間神靈降臨暫駐之處，最為神聖；中庭是介於聖與俗的轉換空間，是準備儀式和展演的場所；外庭則屬世俗空間，往往連接外面的道路或廣場。因此，如表 2-1，第一類舞蹈 "*wali*"，重點在於本身就是儀式，最神聖，多半在寺廟的內庭展演。此類舞蹈屬於巴里固有文化，其展演技巧不若其他類舞蹈困難，甚至有些是從小看到大，自然模仿而來；第二類 "*bebali*"，獻給神明的舞蹈，展演空間主要在寺廟中庭，通常與儀式有關，但本身不是儀式，而具酬神與娛人雙重目的，其時代大多於滿者帕夷（Majapahit）時期，晚於第一類的神聖舞蹈；第三類 "*balih-balihan*"，觀賞用的世俗舞蹈，在寺廟外的世俗空間展演，絕大多數的觀光展演屬之。[8]

表 2-1：舞蹈分類與神聖性程度、功能、空間和時間的三分概念[i]

	神聖性程度	功能	展演空間	觀眾	曲目時代
Wali	神聖	儀式	內庭	神明	古老
Bebali	次神聖	酬神娛人	中庭	神明與人	中期
Balih-balihan	世俗	娛樂	外庭／外面	人	新式

i. 本表參考 Gold 2005: 21 的列表概念，說明／譯詞則綜合前述聯合國教科文組織人類無形文化資產代表作名錄的分類說明及註 7 的各種解釋，以求簡明。

　　兩年後（1973）巴里政府通過了上述會議的結論，並明令禁止將神聖舞蹈作為商業表演（Picard 1996b: 145）。然而從許多為觀光客表演的克差團照樣演出神聖的儀式舞蹈，例如桑揚仙女舞（Sanghyang Dedari）與桑揚馬舞（Sanghyang Jaran），[9] 可看出這樣的禁令並未發揮實質效果。Michel Picard 提到並非當局未落實禁令，問題主要在於這樣的分類方式對巴里人而言，沒

[8] 參見 Picard 1996a: 155-156, 1996b: 143-145；Dibia and Ballinger 2004: 10；Copeland with Murni 2010: 318。

[9] 關於桑揚儀式，詳見第四章第二節。

有太大的意義，特別是舞者本身（ibid.）。而且分類的界線模糊（Dibia and Ballinger 2004: 11），[10] 尤其第二類 *bebali* 次神聖的舞蹈，酬神也娛人，具有儀式與娛樂表演雙重性質，因之何者為聖，何者為俗，亦即宗教儀式與藝術表演之間，存在著詮釋的彈性空間，當局也難以提出一個令村民信服的說法，因而此分類的細節仍有爭議。儘管如此，此分類原則廣被巴里島及國際上學者與藝術家所採用（Picard 1996b: 145；Gold 2005: 18），例如上述印尼提交給聯合國教科文組織登錄人類無形文化資產代表作名錄的說明。[11]

　　上述的舞蹈分類原則正顯示出巴里宗教與藝術的緊密關係。巴里島宗教與樂舞的關係，可借用巴里人將「巴里性」（*keBalian*, Balineseness）比擬為樹來理解：樹的根好比宗教，傳統風俗習慣（*adat*）好比樹幹，那麼藝術文化就是所結的果實了。如果樹根穩固，樹幹就會強壯而果實華美（Picard 1996b: 119）。這個比喻顯示出巴里人對於藝術，包括樂舞的概念：因宗教而生，也因宗教而穩固；於是樂舞成為巴里島社會生活所不可缺，人人熱心於以最美好的技藝獻予神。不僅如此，在儀式現場村民們的凝視下展演，也是無上的光榮，村子擁有優秀的甘美朗樂團與傑出舞者，更是一件很重要、非常光彩的事情（李婧慧 1995: 123）。這種村子之間對於甘美朗樂團樂舞競賽的火熱情形，已見於 1930 年代以來的文獻著述中。

　　打從 Miguel Covarrubias（1904-1957）在 1930 年代，已注意到各村落社區對於擁有最棒的甘美朗樂團的企圖心，人們積極參與或支持樂團且共享其

[10] 例如驅邪的 Calonarang 舞劇在廟的最外面演出，往往表演者與／或觀眾陷入被附身／入神的狀態，可理解為神聖的舞蹈；反過來看，神聖的桑揚舞於觀光節目中的假「入神」表演，就不是這麼一回事了（Dibia and Ballinger 2004: 11）。

[11] 如前述，參見 https://ich.unesco.org/en/RL/three-genres-of-traditional-dance-in-bali-00617（2017/03/16 查詢）。Bandem 與 Fredrik Eugene deBoer 的著作 *Balinese Dance in Transition: Kaja and Kelod*（1995），主要也是根據此三分法安排章節，但再增加於街頭或墳場展演的法術舞蹈，與轉化創新的舞蹈兩類。

榮耀（1987/1937: 207）。McPhee 提到村子對於贏得比賽非常在意，尤其當比賽時各領地的國王（Raja）和各地來的民眾在場觀賞時，更是關鍵時刻。他提到 Peliatan 村[12] 曾經為了有出類拔萃的表現，特地重金委託創作一首該村專屬的新曲，既炫又難、又長的曲子，有許多新穎的加花聲部，樂隊特地在加鎖的屋內練習，以防被偷學了。防誰？原來是鄰村 Blahbatuh，但是萬萬沒想到新曲的機密還是外洩了，逼得 Peliatan 村樂隊趕緊補強，加了更難的部分，所幸對方並未偷學整曲，最終仍由 Peliatan 村贏得這場比賽（McPhee 1986/1947: 182-186）。這種拚臺拚音樂的經歷和榮耀感，還可從 1950 年到巴里島的 John Coast（1916-1989）[13] 的記述得到印證。[14] 無獨有偶，皆川厚一曾經從村民聽到一個克比亞甘美朗（Gamelan Gong Kebyar）大流行的時代，島上因激烈競爭而發生的「音樂間諜」故事，[15] 更讓吾人深刻感受到在巴里島，「真槍實劍一較勝負的甘美朗演奏，是村子的名譽，絕對不可輸」（皆川厚一：1994, 221）的志氣。這種兩團同時在臺上分據兩邊，先後展演較勁拚臺的情形（圖 2-1），在 1950 年代蔚為風氣，稱為 mebarung，經常以同樣的曲目／舞碼拚臺（Dibia and Ballinger 2004: 24）。這種現象顯示出樂舞在巴里社會不僅超越了「作為地方認同的意義」（Stoke 1994: 4-5），更重要的是村子的面子，滿足了村民們的榮耀感，不論演出者或來加油的村民，因而產生激勵全員團結、為了村子的面子而拚的神奇力量，至今猶然。以每年巴

[12] 位於烏布區，Gianyar 縣，該縣以樂舞聞名於世，Peliatan 村更是其中之佼佼者。

[13] John Coast 的身分可說是一位藝術經紀人，其生平簡歷參見 Coast 2004/1954: 6, "About the Author"。該書是 Coast（1953）*Dancers of Bali* 的英國版，書名改為 *Dancing Out of Bali*。

[14] 他提到曾在 Peliatan 宮廷裡看到一張該村於 1938 年贏得全巴里甘美朗比賽的照片（Coast 1953: 52），可知至少在 1930 年代晚期已有全島的甘美朗競賽，而且得到優勝是全村努力的目標和無上的光榮。

[15] 詳見皆川厚一 1994: 220-224。在他與村民的對話中，提到觀摩匯演日子快到之前，村子的樂團在集會所練習，為了避免被其他村子派來的「間諜」偷聽，建築物四周還特地用門板圍起來，如發現有人在外探頭張望時，立刻中斷練習。村民告訴他，在還沒有錄音機的時代，他村來偷聽時，往往派耳朵最好、音樂造詣最深者，兩、三人一組，分工聽／記不同的樂器聲部，如此記憶全曲。因之，為了防止樂曲被盜，還特地編創困難的樂曲（節錄自 ibid.: 221-222）。關於音樂間諜及重金保有新曲權利的故事，另見 Tenzer 2011: 90。

里島藝術節[16]的重頭戲——克比亞樂舞觀摩展演為例，表面上是觀摩，實際上是一比高下。[17]每年島上八縣一市（登巴薩市）各自先選出優勝的團隊，代表該縣到巴里藝術節與島上其他縣／市優秀團隊競爭，為家鄉拚名聲。從縣內的選拔到巴里藝術節的觀摩競演，均以拚臺方式——兩團分據舞臺兩邊，輪番表演。各團早在半年前就已創編新曲，摩拳擦掌一番。而兩團相拚，拚什麼？除了表演技藝，包括舞蹈與音樂之外，編曲編舞、服裝，甚至樂師演奏時誇張的肢體動作，都有得拚。尤其兩團各有鄉親人氣大聚集，往往鼓掌聲、叫好聲混雜著鼓譟聲，淹沒了樂聲，有時雙方陣營甚至幾近失控。[18]事實上，贏得一場比賽不但地方與團隊無上光榮，有了名聲，後續還可有發行卡帶（今則光碟片）的市場效益（參見 Dibia and Ballinger 2004: 25）。

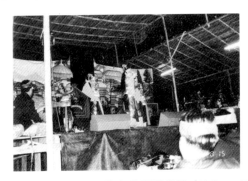

圖 2-1 1995/08/15 巴里島北部 Singaraja 的克比亞藝術節（Kebyar Festival），舞臺兩邊各有一甘美朗樂團較勁，中間是舞蹈表演區，臺下第一排坐著幾位評審。（筆者攝）

[16] 參見第一章註 4。

[17] 早期以競賽，近年來由於競爭過於激烈，逐漸改用觀摩名義，降低輸贏的爭論。關於拚臺，以及 1968 年開始的克比亞甘美朗競賽（於 1982 年起納入巴里藝術節活動），詳參 Dibia and Ballinger 2004: 24-25。

[18] 例如 1995/08/15 我在北部 Singaraja 的克比亞藝術節看一場兩村的拚臺（圖 2-1），雙方各有支持者，激烈競爭下，爆滿的觀眾情緒幾近失控；另一次是 2008/07/03 在巴里藝術節看兒童（9-15 歲）克比亞的拚臺，在容納上萬觀眾的戶外劇場，觀眾情緒之激昂，印象深刻。島上每有這種拚臺表演時，常見村民放下工作，全村前往加油、共享榮耀，難怪巴里藝術節往往人氣爆滿。

　　那麼，與村民信仰、認同和生活如此密切的音樂舞蹈，到底有哪些？音樂和舞蹈又有何關係？以下先討論巴里島甘美朗音樂的特質（第二節），第三、四節則分別介紹甘美朗與廟會儀式舞蹈。

第二節　巴里島甘美朗音樂的特質

　　除了伴奏宗教儀式及演奏器樂曲之外，巴里島甘美朗樂隊也是舞蹈與戲劇展演所不可缺。甘美朗（巴里語：Gambelan，印尼語：Gamelan），不但是巴里島，也是印尼代表性樂隊（馬來西亞也有同名樂隊），於印尼音樂的地位相當於西洋管絃樂團之於西洋音樂（李婧慧 2007b: 14）。「甘美朗」一詞是韓國鐄教授的譯詞，雖以音譯，卻正如其名——甘甜、優美與清朗（ibid.）。甘美朗的種類很多，以分布於印尼爪哇島的中爪哇、西爪哇與巴里島為著名。其樂器的組成以旋律打擊樂器為特色，配器方面基本原則大同小異，編制卻十分多樣化。巴里島的甘美朗風格鮮明，活潑熱烈，與爪哇的沉穩內斂大異其趣。[19] 使用的樂器主要有金屬鍵類[20]、掛鑼與成列或單顆的坐鑼，以及鈸（小鈸群與大鈸）、笛子、鼓等，[21] 或加上二絃擦奏的 *rebab*，以鼓指揮，帶領整體合奏力度與速度等的變化。相較於其他地區的甘美朗，巴里島甘美朗幾乎都有打拍子用的小鑼（名稱不一：*kajar*、*kempli* 或 *tawatawa*），連同製造熱鬧氣氛的鈸或小鈸群（*cengceng* 或 *rincik*），都是巴里島甘美朗的特色。

[19] 關於印尼的甘美朗，詳參韓國鐄 1992: 109-112, 113-115, 117-123，（〈如何欣賞甘美朗音樂〉、〈我的甘美朗樂緣〉、〈巴里島的甘美朗〉）。

[20] 竹／木製的甘美朗則用竹琴或木琴。

[21] 關於中爪哇與巴里島安克隆甘美朗的鑼類、鈸類與金屬鍵類（銅鍵類）樂器，詳見李婧慧 2001a。

如前述，巴里島的甘美朗與社會生活密切相關，不論大大小小儀式慶典、舞蹈或戲劇（包括皮影戲、歌舞劇）的伴奏，到行進的遊行前導，火葬、廟會，甚至爬竿、風箏[22] 比賽等活動，都少不了各種甘美朗音樂（圖 2-2）。而且因配合一些舞蹈、戲劇或儀式伴奏之需，有其專用編制的甘美朗，常以伴奏之種類名稱命名，例如伴奏雷貢舞（Legong）的 Gamelan Pelegongan、伴奏皮影戲的 Gender Wayang、伴奏古典戲曲 Gambuh 的 Gamelan Gambuh、伴奏歌舞劇 Arja 的 Gamelan Arja，或一種入神的宗教儀式中國武士儀式 Baris Cina 用的 Gamelan Gong Beri 等（上述的甘美朗，詳見附錄一）。

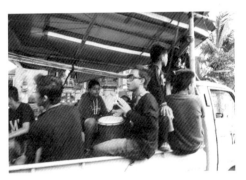

圖 2-2 卡車上一群要去海邊放風箏的青少年，可看到鑼（左）和 *jembe*（中），車頂上載著魚型大風箏。（筆者攝，2008/07/20）

可想而知，巴里島甘美朗的總類非常多，超過三十種（Dibia and Ballinger 2004: 22）；一般來說，除了上述甘美朗之外，主要有古式的 Gamelan Gong Gede、1915 年左右發展出來新式的克比亞甘美朗，以及 Gamelan Semar Pagulingan（見附錄一）、安克隆甘美朗（Gamelan Angklung）等。還有一些特殊的甘美朗，只保存於特定的村子，例如 Tenganan 村的鐵製神聖性的

[22] 每年七、八月是島上的風箏季節，在海邊舉行風箏節或比賽，使用大型風箏。社區青少年組隊集體放大型風箏，經常有簡易編制的甘美朗加油打氣。我曾多次在 Sanur 路上看到卡車車頂上載著大風箏，車上坐著一群青少年敲鑼敲鈸和打鼓，有時連非洲鼓 *jembe* 都派上用場了（圖 2-2）。

Gamelan Selonding（見附錄一），Sanur 附近的 Renon 村保存的伴奏儀式性中國武士舞的 Gamelan Gong Beri。除了金屬製甘美朗之外，還有數種竹製的甘美朗（見附錄一）等。這些林林總總的甘美朗，編制不一，但音樂織體均為層次複音（polyphonic stratification），包括基本主題、標點分句、加花變奏，再加上鼓的領奏等聲部樂器與功能。基本主題常由鍵類樂器（中、低音域）擔綱，標點分句則由懸掛架上的大鑼與中鑼等擔當重任，加花變奏樂器不一：成列小鑼、高音鍵類樂器、笛子等，[23] 此外還有打拍子的小鑼和渲染氣氛的小鈸群，其中成列小鑼、高音鍵類及小鈸群等，往往以交織手法產生快速、如蔓藤花紋般的裝飾性旋律或複雜的節奏。雖然這些甘美朗的樂器編制與音樂風格多樣化，卻有一些共通的魅力，如前章所述，早在 1930 年前後就吸引了加拿大作曲家 Colin McPhee，不遠千里到訪。

話說 McPhee 於 1929 年聽了新出爐的巴里島音樂唱片（見第一章，頁 1）時，他讚嘆這種音樂的清澈金屬聲，就像千鈴搖動之聲，既纖細又濃郁，帶著一股強大、神秘、美麗而難以抵抗的魅力（1986/1947: 10）。為了尋訪這令他驚奇的音樂和音樂人，他於 1930-31 之際的冬天（Belo 1970: xviii）與人類學家妻子 Jane Belo（1904-1968）動身遠渡重洋，輾轉來到一心嚮往的巴里島。當船抵巴里島北部港口 Buleleng（今 Singaraja），興奮且好奇的他上岸後，在大街小巷閒逛，忽地樂聲傳來，他生動地留下經典之語：「不知何處傳來甜美的水晶音樂，鑼聲堆疊了纖細如鐘聲的旋律，忽起、忽停，再起。」[24] 有意思的是，他循聲而去，竟然，甘美朗樂聲來自街尾的一間小小的中國廟！（1986/1947: 11）[25]（圖 2-3）

[23] 由於甘美朗種類很多，編制與功能且有因曲而異的情形，僅舉常見者說明。

[24] "From somewhere came the sound of sweet crystal music; of a gong and above it thin chimelike melody commencing, stopping, commencing once again." （1986/1947: 11）

[25] 初讀這段記載，我百思不解，為何在中國廟看見甘美朗的演奏？1994/09/03 我到 Singaraja 調查北巴里的安克隆甘美朗，意外地發現舊港口附近有兩座中國廟，離港口較遠的城隍廟，和較近的靈源宮（圖

圖 2-3 Singaraja 舊港口附近的靈源宮（Ling Gwan Kiong），可能就是 1931 年 McPhee 在港口上岸後，循聲而遇的中國小廟。（筆者攝，1994/09/03）

如此迷人的音樂，具有什麼樣的特質呢？McPhee 特別提到巴里島音樂是一種絕對音樂，無關個人與感情，卻是建立在音樂形式的美，以及活潑的節奏所帶來的活力，自然而快活（1935: 163）。對我來說，巴里島甘美朗音樂千變萬化，尤以速度、強弱和音色的瞬息萬變，從鏗鏘有力、清澈甜美到嬌柔迷幻。而且，當夜間遠處甘美朗練習的聲音隨風飄來，另有一種熟悉且溫暖陪伴的感覺。[26]

2-3），後者可能是 McPhee 當年上岸後，看／聽到甘美朗演奏的中國廟。

但是，為何在中國廟有甘美朗的演奏？McPhee 問了廟內一位通曉英語的華人，說是因為 Buleleng 沒有華人樂師（1986/1947: 12）。1998 年 8 月我在 Munduk 村隨 I Made Terip 學習北巴里的安克隆甘美朗時，巧遇一位華人陳女士來拜訪，要邀請 Munduk 村的安克隆樂團於 9 月 23 日蘇三爺誕辰日在她的蘇三廟演奏。我的翻譯葉佩明女士（Singaraja 人，住在港口附近）告訴我早期華人社會沒有自己的樂隊，廟會或節慶時就邀請當地的甘美朗樂隊演奏（我的日記，1998/08/04），印證了 McPhee 的說法。那麼，McPhee 聽到的是哪一種甘美朗呢？據他的描述，有大鑼、成列置於座上的小鑼；演奏的曲調似古調，在緩慢的金屬聲之上，前排的小鑼演奏著無止盡的對位旋律，曲名是 Segara Madu（The Sea of Honey）（ibid.: 11-12），令我想起安克隆傳統曲目有一首 Sekar Madu，但他所遇是否為安克隆，還是再查證吧。

[26] 不僅如此，偶爾在晚上看友人村子的樂團排練，靜靜地坐在樂團旁邊聽／看他們練習，或拍照錄影。到了休息時間，團員們也邀我同享村民每晚為樂團練習而準備的道地手作巴里點心，幸福的回憶，點滴在心。

　　一般來說，巴里島甘美朗音樂速度非常快，常見演奏者彷彿有魔法一般，兩手在鍵盤上飛舞；[27] 鼓手兩手也像裝了彈簧一樣，不停地敲打著複雜的節奏，令人眼花撩亂。更奇特的是，演奏者兩眼並非盯著鍵盤，而是兩眼炯炯發光，卻又像放空一般，專注於聆聽空氣中迴盪的音樂。[28] 這種既專注聆聽、怡然自得又自信滿滿的眼神，帶給我莫大的影響。[29]

　　如此豐富的音樂傳統，尤其甘美朗樂團，是誰在「玩」[30]？或誰可以玩甘美朗？為何而玩？儘管傳統上演奏甘美朗是男生的事，女性學舞，1980 年代一方面來自女性自覺與自信，另一方面得力於政府提倡的婦女解放、提昇現代化國家形象的政策，甘美朗的實踐突破了性別界線，人人都可以學習或參與樂團（參見李婧慧 2014: 75-77）。學習的場所，除了中小學、藝術高中與大學之外，更普遍的是在村子裡的樂團。巴里島的每個村子都有一種以上的甘美朗樂團，包括屬於村子的樂團或藝術家私人創辦的表演團體。[31] 村子裡的樂團成員來自村民，依樂團的分組（成年、婦女、青少年、兒童），以村子的廟會演奏為主（圖 2-4a, b, c, d），或者加上代表村子參加比賽，甚至出國展演等特別的任務。

[27] 甘美朗樂器中，鍵類樂器相當多。金屬鍵樂器除了 *gender* 以兩手敲擊並止音之外，一般以單手敲擊，另一手止音，兩手同樣忙碌。

[28] 關於巴里島樂師演奏甘美朗的情景和練習時的情形，皆川厚一有很生動的描述（參見 1994: 21-26）。

[29] 1988/07/09（六）在 Peliatan 村看觀光表演的樂舞，是一場令我十分感動與敬佩的演出。在看演出之前，Dr. Robert Brown 先帶我們拜訪團長 I Made Lebah 先生（1905?-1996），我對他的印象深刻，尤其「他的眼睛充滿智慧的光彩」（我的日記，1988/07/09）。這一團是以家族成員為主的表演團體，可說是三代同團（ibid.），歷史悠久、技藝卓越。看表演當中，我被樂師們充滿光芒、炯炯發出信心與榮耀的眼神深深地吸引著，卻也刺醒了我——這種以「我的」文化為榮所散發出來的光芒，我，有嗎？身為臺灣人，對於我的音樂文化又懂多少？那一夜的感動與反思，把我帶回臺灣傳統音樂的研究。

I Made Lebah 是 30 年代 McPhee 的老師、顧問和司機，早在 30 年代、50 年代就已到歐、美演出，享譽國際。關於 I Made Lebah，詳參 Harnish 1997。

[30] 巴里語的甘美朗是 Gambelan，其字根 *"gambel"* 含有 "to play"，「迺迺」的意思。

[31] 關於巴里島的甘美朗樂團有兩種，一種稱為 Seka（Sekaa），是由村子組織、屬於村子的表演團體；另一種是 Sanggar，具私人性質，由藝術家創辦的表演團體。關於甘美朗的傳習團體，詳參 Dunbar-Hall 2011: 61。不論哪一種性質，其表演內容均包括甘美朗與舞蹈。

圖 2-4a　Lungsiakan 社區的克比亞甘美朗練習。（筆者攝，2001/09/11）

圖 2-4b　（同 a）照片左前方是 I Made Sucipta 於登巴薩市印尼藝術學院畢業後回社區擔任樂團指導，平日以司機為業。

圖 2-4c　（同 a）

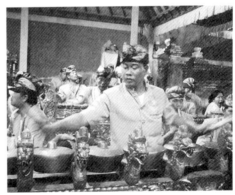

圖 2-4d　同社區的克比亞甘美朗於廟會演奏，I Made Sucipta 指導並演奏 10 個小鑼成列的 trompong。（陳佳雯攝，2010/01/13，筆者提供）

　　那麼，如此複雜的旋律與節奏是怎麼學的？「[甘美朗] 的演奏家不看樂譜，他們的音樂根本就不記譜，只靠一代又一代的音樂家把老遠的、幾百年前的傳統繼承下來，這種音樂從形式化的西洋音樂來看，是多麼放逸！」（許

常惠 1982: 68）到底是作曲家與音樂學者的許老師不凡的眼力！一眼看穿巴
里島音樂的特質，包括美與傳承的特色。的確，巴里音樂的傳承在於口傳心
授，這種傳統的甘美朗教學法稱為 "*maguru panggul*" ，意思是「跟著槌子
學」[32]——透過（指導者）示範與（學習者）模仿（Bakan 1993/1994: 1）。
Edward Herbst 分析這種口傳的學習過程，係藉著自然的運動知覺，以及音
樂素材、指導者與學習者三方的互動。[33] 雖然巴里島有其傳統記譜法與譜字[34]
（圖 2-5a, b），但用於記錄與備忘，演奏者和教學者幾乎不用，不論曲目之
難易，全以口耳相傳。[35] 其優點，不但可以吸收完整的技藝和音樂，達到穩
定樂種風格的功效（呂錘寬 1999: 5），還蘊含了人際間的溝通與相互學習的
意義。[36]

[32] "*Maguru*" 是跟著學習，"*panggul*" 是槌子的意思。因甘美朗以打擊樂器為主，以各式槌子敲
擊。關於巴里島的口傳心授教學方式，詳參 Bakan 1993/1994, 1999 之 7: "Learning to Play: Balinese
Experience" 。

[33] Herbst 1997: 152。關於口傳的分析、經驗分享及與寫傳的比較，詳見 ibid.: 151-156。

[34] 使用唱名 *ding, dong, deng, dung, dang*（或拼為 *nding, ndong, ndeng, ndung, ndang*）。這五個唱名的音程
關係及音高沒有固定，因樂調而異（詳參 Tenzer 1991: 32, 2011: 37；Gold 2005: 35）。現代用記譜時，
常以其母音（I, O, E, U, A 或用小寫）簡記之。

[35] 不僅 1930 年代在島上研究巴里音樂的加拿大作曲家 McPhee 提到有基本的記譜法，但作為記錄樂曲基
本旋律與備忘用，非用於演奏或練習（1970/1954: 213），Michael Tenzer 也提到雖有記譜法，演奏者
幾乎不用（Tenzer 2011: 23）。我於 1988-1990 年代在島上也有多次跟隨不同的老師學習不同的甘美朗
的經驗，包括南巴里與北巴里的 Gamelan Angklung、Gamelan Selonding 及 *tingklik*，也曾帶學生學習
gender 和鼓等，不論樂種、老師的世代或曲目難易，均以口傳，不用樂譜。我個人且從中深刻體會口
傳心授的長效性效率。

[36] 見皆川厚一 1994: 180；他從參加村子的樂團於廟會前的練習經驗，體會到口傳方式於人際間的溝通與
相互學習的意義。

圖 2-5a 巴里島傳統記譜法譜例 *Dewi Ayu*，Suwarni 採譜（1977: 53），是伴唱桑揚仙女舞入神後跳舞的第一首詩歌，無半音的五聲音階 *slendro*，以傳統譜字上方加上數字譜的時值記號，未分小節。譜上的數字是筆者參照演唱錄音 [37] 而加註的簡譜。

ding　dong　deng　dung　dang

圖 2-5b 巴里島傳統譜字，*slendro* 和 *pelog* 均用同樣的記譜符號，於圖 2-5a 的 *slendro* 譜例，其音程關係接近 sol, la, do, re, mi；於 *pelog* 最常用的 *selisir* 調式時，其音程關係則接近 mi, fa, sol, si, do。

[37]《究極の声絵卷》（1991, King Record KICC 5128），1990 年 11-12 月於玻諾（Bona）村錄音（CD 解說第 5 頁）。

至於甘美朗的調音，傳統上並不定標準音高。巴里島甘美朗的調音非常特別，如同爪哇的調音系統，有七音的 *pelog*（發音接近「杯洛」，有半音）和五音的 *slendro*（發音接近「絲連朵」，無半音）兩種。[38] 然而特殊的是，除了鼓以兩個成對，分公（*lanang*）、母（*wadon*，較大，領奏）之外，其金屬鍵樂器也必須成對調音，於同一音調成具細微差別的兩組音高，[39] 巴里語稱之為 "*ngumbang-ngisep*"（paired-tuning），其中較低的音稱為 "*pengumbang*"，較高的音為 "*pengisep*"。當兩件樂器同時敲擊同音之鍵時，會產生波浪狀聲波的震顫音響，稱為 "*ombak*"（wave，聲波）（STSI 1997: 3；Dibia and Ballinger 2004: 23），如同大鑼鑼韻的音響效果。這種成對的樂器必須相輔相成，缺一則了無生氣（Vitale 1990a: 3；Copeland with Murni 2010: 352）。可知這種聲波交疊是必要且刻意產生的音響效果，以符合巴里人的美感要求（李婧慧 2007b: 15, 2015: 211），也是巴里島甘美朗之震顫音色的主要原因（Vitale 1990a: 3）。另一方面，這種高低音的結合，也是一種交織，象徵相對的兩個力量的相互作用而產生美的聲音（詳見第三章第五節）。

第三節　豐富多樣的巴里島甘美朗音樂

廣義來說，甘美朗泛指樂隊，不限定以金屬製鍵類、鑼和鈸等組成的樂隊。前述巴里島的甘美朗超過三十種之多，研究者有不同的分類方式。首先來看 Tenzer 從材質與屬性的分類，分為銅製、竹製、神聖與稀有者，及其他等四類（2011: 87-109）：

[38] 關於甘美朗的調音及 *pelog* 與 *slendro*，參見李婧慧 2007b: 15, 2015b: 41-42。

[39] 另見韓國鐄 1992: 122-123。實際差距因樂師或調音者的審美而異；我在不同的老師家學習時，發現這種成對調音的兩音差距各不相同，但大約四分之一音上下。

銅製：

Gamelan Gong Kebyar（克比亞甘美朗，以下簡稱克比亞）

Gamelan Semar Pagulingan（或譯為愛神甘美朗，以下簡稱 Semar Pagulingan）

Gamelan Pelegongan（或譯為雷貢甘美朗，以下簡稱 Pelegongan）

Gamelan Gender Wayang（以下簡稱 Gender Wayang）

Gamelan Angklung（安克隆甘美朗，以下簡稱安克隆）

Gamelan Gong Gede（或譯為大鑼甘美朗，以下簡稱 Gong Gede）

竹製：

Tingklik（或譯為竹琴）

Gamelan Joged Bumbung（以下簡稱 Joged Bumbung）

Gamelan Jegog（以下簡稱 Jegog）。

Gamelan Gandrung

神聖與稀有者：

Gamelan Selonding（以下簡稱 Selonding）

Gamelan Gambang（ *"gambang"* 是木琴，以下簡稱 G. Gambang）

Gamelan Luang（以下簡稱 Luang）

Gamelan Gong Beri（以下簡稱 Gong Beri）

其他：

遊行甘美朗（Gamelan Baleganjur 或 Bebonangan）

恰克或克差（Cak 或 Kecak）

混合性的樂隊，例如 Gamelan Gambuh（簡稱 G. Gambuh）、Gamelan Preret（簡稱 G. Preret， *"preret"* 即嗩吶）等。

另外常見以甘美朗的歷史來分類，分為：[40]

古老的（*tua*）——十五世紀以前已有，具神聖性，往往只用於祭典儀式，樂器編制不含鼓。例如 Selonding、G. Gambang、Gender Wayang 和古式的安克隆等屬之。

中期的（*madya*）——時間在十六～十九世紀，主要從爪哇傳入，受印度-爪哇文化的影響，在宮廷的支持下，以宮廷為發展空間，樂器編制加入了鼓與凸鑼。G. Gambuh、Gong Gede、Semar Pagulingan、Pelegongan 和傳統的遊行甘美朗等屬之。

新的（*baru*）——始於二十世紀迄今，以複雜的鼓法和交織（*kotekan, interlocking*，詳見第三章）手法為特色。克比亞、現代的遊行甘美朗、新式的安克隆和克差等屬之。

上述以材質的分類，難以一語道盡，許多甘美朗混合了金屬與竹／木等兩種以上材質；例如 G. Gambuh 以特長的竹笛（*suling gambuh*，長約 80 公分～ 100 公分）和二絃（*rebab*）為主要樂器，輔以鑼、鈸等金屬製樂器和鼓；同樣地，G. Preret 以嗩吶（*preret, pereret*）為主要樂器，輔以鑼、鈸和鼓等，均為混合性樂隊。而歷史分期也有跨時期的情形，例如安克隆和遊行甘美朗有古式與新式之分。雖然如此，為了便於說明，以下從歷史面切入，兼顧屬性與使用場合，於每一時期舉代表性或在臺灣常見的樂種詳細介紹，[41] 其餘另舉數種甘美朗，於附錄一補充說明。

[40] 歷史分期的說明，主要參考 Dibia and Ballinger 2004: 22；Gold 2005: 72-73。另參考 Tenzer 引用 I Nyoman Rembang（1937-2001）的分期，加以補充，同樣依歷史而分古老的（*tua*）、中期（*madya*）、新的（*baru*）等三期，列舉所屬之甘美朗和歌樂並製表（2000: 149）。

[41] 除特別舉出引用來源之外，本節甘美朗的參考資料來源，包括 Dibia and Ballinger 2004；Gold 2005；Tenzer 2011，以及筆者的現地訪談調查紀錄。部分內容擷取自拙作（2007b, 2015b）中關於甘美朗的介紹，於本章加以增／修訂。

一、古老的神聖性甘美朗——以安克隆甘美朗為例

如前述，指十五世紀之前已存在，未受爪哇影響的神聖性甘美朗，主要用於儀式場合。使用的樂器以鍵類為主，包括金屬或竹／木材質，一般不用鼓與鑼。其中以安克隆在臺灣的數量最多，包括北藝大、師大、台南神學院、暨南大學及臺大（依購置先後順序）等五套。以下介紹安克隆甘美朗，其餘古式甘美朗請見附錄一。

這種較早期[42]的金屬製、中型規模甘美朗，因最初加上搖竹（*angklung kocok*[43]或 *angklung*）（圖 2-6）合奏而得名。有別於中期的甘美朗大多以宮廷為發展空間，安克隆卻是以村子為發展空間，在巴里島的分布很普遍。然而安克隆有古式與新式不同風格與曲目。古式曲目多用於祭典儀式，特別是廟會（*odalan*）（圖 2-7a）、火葬（*ngaben*）與婚禮等，[44]節奏單純而穩定；新式包括移植自其他種類甘美朗的曲目，尤其是克比亞樂曲，用於伴奏舞蹈，節奏與音色變化相當引人入勝。

安克隆甘美朗也有四音（圖 2-7a~d）與五音（圖 2-7e, f）兩種，[45]均使用 *slendro* 調音系統。四音者其音程關係接近首調的 do re mi sol，屬於傳統形制，主要分布在南巴里，但北巴里也有（圖 2-7d）；五音者相當於 do re mi sol la 五個音，主要流行於北巴里，是受克比亞影響而發展的新式安克隆（圖 2-7e, f），其編制與個別樂器的鍵數更多，各地不一，音域超過一個八度。

[42] 關於安克隆的歷史已難以考據；McPhee 稱其樂器為古老的樂器（ancient instruments）（1970/1954: 234）。

[43] "*Kocok*" 是搖動的意思。

[44] 關於安克隆甘美朗的使用場合，韓國鐄提到 1920 年代 Jaap Kunst 曾在 Blahbatuh 村看到安克隆甘美朗用於婚禮，詳見 Han 2013: 200。Kunst 對於婚禮中安克隆甘美朗的愉悅美妙樂聲讚美有加（Kunst and C. J. A. Kunst 1924，感謝韓教授提供資料）。

[45] 臺灣的五套安克隆中，除了台南神學院為特殊的五音安克隆之外，餘皆為四音安克隆。

四音安克隆的編制以北藝大的安克隆（1985 製）為例，如表 2-2。

表 2-2：安克隆甘美朗的樂器（圖 2-7b）

樂器名稱	類別		數量	備註
Gong	大鑼／掛鑼		1	新式樂曲使用大鑼，北藝大的大鑼直徑 84 公分（1985/10 宜蘭林午鐵工廠製）。
Kempur	中鑼／掛鑼		1	傳統曲目用中鑼，直徑 37 公分。
Kempli（*tawa-tawa*）	單顆小鑼		1	打拍子用，直徑 27 公分。手持或置座上，以布槌（圓形槌頭內包填充布，外面紮線）敲奏。
Kelenang	單顆小坐鑼		1	與 *kempli* 搭配打拍子，直徑 15 公分，於弱拍敲擊，或間隔出現。以纏棉線的木槌敲奏，音色明亮。
Jegogan	鍵類樂器（大型）		2	以布槌敲奏。
Gangsa	*pemade*	鍵類樂器（中型）	4	以竹／木製槌子敲奏。除了這 8 臺之外，也可另加兩臺更小（比 *kantil* 高八度）的鍵類樂器 *curing*。
Gangsa	*kantil*	鍵類樂器（小型）	4	
Kendang	鼓（小型）		2	傳統用一對雙面蒙皮小鼓，以牛角製小鼓槌兩鼓交織擊奏，均只敲擊單面。
Kendang	鼓（大型）		2	新式曲目用一對雙面蒙皮、較大的鼓，分 *wadon*（母）與 *lanang*（公），以 *wadon* 領奏。雙手徒手拍擊，或右手持槌（牛角製），搭配左手徒手敲擊。
Reong	成列置式小坐鑼		2	兩臺（中音與高音域）相差八度，每臺 4 個小鑼，由 2 人演奏，各持兩支纏線木槌敲奏。

Ricik/rincik（*cengceng*）	小鈸群	1	共 7 個小鈸（直徑 10 公分），5 個釘在座上，另 2 個手持，敲擊座上的小鈸。
Suling	笛子	數支	可有不同尺寸，但各尺寸以成對為宜。
Angklung kocok	搖竹	4 或 8	多用於傳統曲目。一組 4 支，音高同鍵類樂器的四個音。

圖 2-6　搖竹（筆者提供）

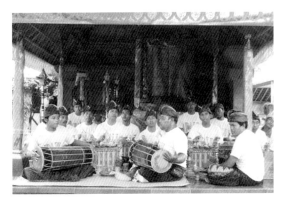

圖 2-7a　貝杜魯（Bedulu）村 Samuan Tiga 廟的廟會中的安克隆甘美朗，伴奏儀式的進行及儀式性面具舞。（馬珍妮攝，2010/01/13）

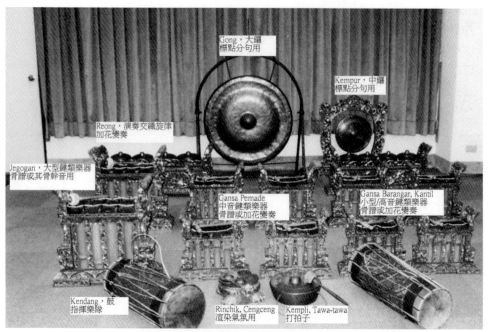

圖 2-7b 安克隆甘美朗樂器名稱與功能（筆者攝及加註樂器名稱與功能）

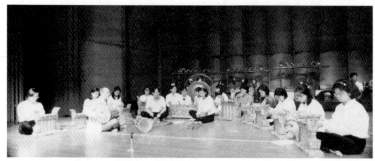

圖 2-7c 國立藝術學院（北藝大）的安克隆甘美朗「東方與西方的對話——甘美朗的傳統與現代」演出前的彩排（1997/05/07）於臺北市社教館（今城市舞臺），左前方打鼓者為韓國鐄教授。（筆者提供）

圖 2-7d 北巴里 Munduk 村的四音安克隆，[46] 歷史悠久。（筆者攝，1995/08/16）

圖 2-7e 北巴里五音安克隆，六鍵（相當於 la do re mi sol la），後排左一的低音雙鍵樂器 *gong pulu*（小圖），以雙頭合併的槌子敲奏，代替大鑼。（筆者攝，1994/09/03 於 Banyuning 村）

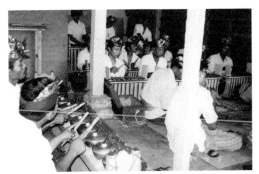

圖 2-7f 另一組北巴里五音安克隆，八鍵，同樣使用 *gong pulu*。（筆者攝，1994/09/03 於 Sangsit 村）

[46] I Made Terip 是北巴里著名的藝術家，約 1952 年生於北巴里著名的音樂世家。照片中的甘美朗是他祖父傳下來的四音安克隆，已捐給地方政府（筆者訪問 I Made Terip，1998/08/05）。

首度引進臺灣的甘美朗就是這種四音安克隆甘美朗（圖 2-7b, c）。[47]
1985 年國立藝術學院（今國立臺北藝術大學）音樂系主任故馬水龍教授為
了開闊學生視野，特聘旅美韓國鐄教授為客座教授，引進臺灣第一套甘美朗
——巴里島的安克隆。1987 年暑假我於北伊大（Northern Illinois University）
隨韓教授學習，以及次年起赴巴里島於 Sayan 村隨 I Wayan Kantor 先生所學，
也是這種四音安克隆。

Sayan 村安克隆的起始與發展，與作曲家 Colin McPhee 有深厚緣分和
他的貢獻。他於 1932 年在 Sayan 村的 Kutuh 社區定居（McPhee 1970/1954:
214），後來他租了一套伴奏雷貢舞的樂器，加上他原有的樂器，協助村子組
成 Semar Pagulingan，並聘請老師指導。就在大人們練習甘美朗的時候，他注
意到社區男孩們羨慕與渴望玩甘美朗的眼神。1937 年他為這群男孩[48] 購置一
套小巧玲瓏的安克隆甘美朗，將樂器提供予他們，成立了屬於男孩們自己的
安克隆樂團（ibid.: 215-224）。關於這個樂團，他還寫了故事書，標題就是 *A
Club of Small Men*（2002/1948），因巴里島稱小男孩 anak chenik（anak cenik,
small man）（ibid.: 216），後來這群男孩常被暱稱為 "McPhee's boys"。
McPhee 並且從他調查到有安克隆的 Selat 村邀請老師[49] 來指導，不到半年，
這個男孩樂團受邀在廟會上初試啼聲，美妙而獨特的音樂一舉成名，他村的
人們也簇擁來聽男孩樂團的安克隆演奏，名聲遠播。由於 McPhee 獨特的眼
光和熱心，為 Sayan 村引進安克隆，並且成為他所住 Kutuh 社區男孩們專屬

[47] 關於韓教授為北藝大引進甘美朗及其甘美朗教學理念，詳參李婧慧 2015a: 103-108。迄今臺灣有九套甘
美朗，除了前述五套安克隆之外，另有一套克比亞（臺大）及兩套中爪哇甘美朗（北藝大、南藝大）。
此外還有 Gender Wayang（臺大及私人收藏），和 2019/05 師大新進的西爪哇德貢甘美朗（Gamelan
Degung）。

[48] McPhee 原提到 6-11 歲，後來介紹的成員，擴大到 5 歲與 14 歲（參見 1970/1954: 216, 228）。

[49] 名字只提到 I Nengah（McPhee 1970/1954: 226），但在 *A Club of Small Men* 中，老師的名字是 Regog
（McPhee 2002/1948: 22），是否即 I Nengah Regog，待查。

樂器，小樂手們熱衷而優越的表現，感動了村民，也讓其他村子對這種古老的甘美朗刮目相看。後來，的確如 McPhee 所料，促成了安克隆在島上的復興。[50] 1952 年 McPhee 在紐約與赴美演出的巴里島朋友重逢，得知當年的男孩們都結了婚、有了自己的 "small men"，持續保有 McPhee 送給他們的安克隆，並且添加樂器，到處演奏，安克隆在巴里島變流行了，還增加了許多樂團（McPhee 1970/1954: 236）。安克隆成為 Sayan 村的特色（見圖 2-11d），我因而有機會在 McPhee 曾經住過的村莊學習安克隆。據說我的老師的哥哥也是當年 McPhee's boys 之一，[51] 可惜這群當年的男孩已不在人世。

二、中期的甘美朗——以 Gamelan Gong Gede 為例

中期的甘美朗大多具有宮廷音樂的特質，顯示出印度－爪哇的影響，但也作為儀式伴奏用，屬於次神聖的樂隊，用於獻神和娛人。這時期的古典甘美朗是許多二十世紀發展出來的新式樂種的根基和素材來源，以下介紹 Gong Gede，其餘的甘美朗請見附錄一。

"*Gede*" 是大、偉大的意思，"*gong*" 除了指「大鑼」之外，在島上也作為甘美朗整組統稱。這種大型、古式的甘美朗，演奏者多達 45 位（以上），二十世紀前半葉因克比亞（見本節「三」的說明）的興盛而逐漸被取代，然而在 Bangli 縣的一些村子仍保存這種古老的甘美朗。它以保留中爪哇甘美朗的元素為特色，曲風厚實沉穩，旋律較單純，速度較慢。使用 *pelog* 調音系統，

[50] 參見 McPhee 1970/1954: 234, 236。McPhee 提到他很高興發現到這批早在巴里島許多地方因過於原始而被遺棄的古老樂器，突然造成轟動，因而可能復興這種甘美朗，並得以再度流行（1970/1954: 234）。關於 McPhee 與 Sayan 村的音樂發展，及小男孩的安克隆樂團的成立，詳參 McPhee 1970/1954, 2002/1948。

[51] 1994/01/24 訪問我的老師 I Wayan Kantor（約 1935 年生），是 Sayan 村第二代安克隆團員。我曾受託於 1989/07/29 拜訪據說是 McPhee's boys 碩果僅存的一位 Pak Reca（但另一說法是第二代），可惜當時因語言不通，無法確認。

但只用五音。樂器包括各式鍵類樂器，其中形似 *saron* 的厚板鍵樂器仍保有中爪哇甘美朗的餘風，[52] 此外尚有各種大小的掛鑼、置式坐鑼（*trompong* 與 *reong*[53]）、鼓，以及數副互擊式大鈸（*cengceng kopyak*）（圖 2-8a~c）。[54] 除了 *trompong* 的獨奏之外，多副大鈸加上 *reong* 於樂曲中以連鎖交織的節奏和旋律，擊出熱烈活潑的裝飾奏，頗有特色（圖 2-8b）。其中以 12 個小鑼組成的 *reong*，由四位演奏者以快速的交織手法奏出繁複的旋律，裝飾基本主題；而數組大鈸以各種節奏型熱烈交織的節奏，不但成為遊行甘美朗中，製造熱鬧氣氛不可缺的大鈸聲部，也是人聲甘美朗的恰克合唱（詳見第四章第三節之二）當中，同樣以節奏交織的多聲部合唱的靈感動機與素材來源（李婧慧 2008: 66）。

Gong Gede 用於儀式場合，伴奏儀式性舞蹈及儀式的進行（純器樂）。[55] 以 Bangli 縣 Demulih 村為例，用於村子的拜神儀式，於祭典時用來為儀式性舞蹈 Baris 與 Rejang 伴奏（詳見本章第四節「儀式性舞蹈概述」），不用於火葬，也不作商業演出。[56]

[52] 使用與中爪哇甘美朗的 *saron* 相同的槽型共鳴箱（Selonding 的鍵類樂器共鳴箱亦同），而非巴里島一般於個別鍵下方置共鳴管。

[53] *Reong* 為四個小坐鑼一組，或 12 小坐鑼置於長型樂器座上。

[54] "*Cengceng*" 是鈸的通稱。巴里島甘美朗使用的鈸有兩種，一是小鈸群（*cengceng rincik*，或稱 *ricik*，簡稱 *ricik* 或 *rincik*），另一是大鈸（*cengceng kopyak*）。小鈸群是將五或六面的小鈸碗口朝上，排列接續釘在木刻烏龜形狀的背板上或平面板子上，邊緣略為重疊。敲奏時，左右手各持一面同樣大小的鈸，垂直擊奏板上的任一鈸。擊奏時，板上所有的鈸都會振動，非常熱鬧（李婧慧 2008: 66）。另一種是互擊式大鈸，其字義，"*kobyak*" 是「拍」的意思，指兩手互拍的動作，"*byak*" 也形容聲音（筆者於 2000/06/28 訪談 Gusti）。

[55] 如果村子沒有這種大鑼甘美朗的話，則用克比亞代替。

[56] 2000/07/06 筆者訪談 Bangli 縣 Demulih 村的大鈸甘美朗樂團。

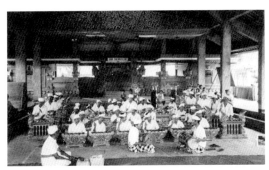

圖 2-8a Gong Gede（筆者攝，2000/07/06 於 Bangli 縣 Demulih 村）

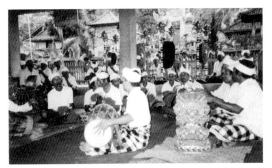

圖 2-8b Gong Gede 的大鈸與 *reong* 等聲部（筆者攝，同上）

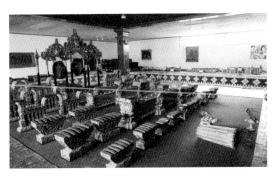

圖 2-8c Gong Gede 的鍵類樂器、成列置式坐鑼、掛鑼、小鈸群和鼓（少一個）。（ISI 樂器
博物館藏，筆者攝，2016/09/08）

三、新的甘美朗——以克比亞甘美朗（Gamelan Gong Kebyar）為例

新的甘美朗產生於二十世紀，主要用於娛樂欣賞用，與儀式及宮廷文化少有關聯。舉克比亞（Kebyar）說明於下。

從字義上來說，"*kebyar*" 含有突然爆開或火焰突然爆發的意思，而 "*byar*" 更是這種樂隊的音響特色，指許多樂器同時敲擊時，所發出跨越多個八度，集合而成的震撼飽滿的音響（Dibia and Ballinger 2004: 23, 25）。

巴里島的諸多甘美朗種類中，最大型、最著名，也是一般造訪巴里島的觀光客最常看到的甘美朗，非克比亞莫屬。相較於傳統的、古式的甘美朗，這種新式的克比亞甘美朗其實很現代，大約 1915 年始於北巴里，[57] 更在 1925 年 I Wayan Mario 編創以克比亞為系列名稱的舞蹈 Kebyar Duduk 問世（Dibia and Ballinger 2004: 91, 104）之後，克比亞就結合了音樂與舞蹈而傳遍全島，成為巴里島最熱門與代表性的甘美朗音樂，至今歷久不衰。按 "*duduk*" 是「坐」的意思，舞蹈以坐姿及蹲姿表演為特色。因之克比亞一詞除了指音樂之外，也是一種舞蹈形式，而這種內容繽紛的創新舞蹈形式起始於 1915 年的克比亞雷貢（Kebyar Legong）舞蹈，隨後發展興盛，吸引許多藝術家投入編舞，是巴里島代表性舞蹈之一，也是觀光表演節目常見的舞蹈（詳參 Dibia and Ballinger 2004: 90-91）。如同克比亞甘美朗之曲風，克比亞舞以瞬息變化的動作、快速的節奏、力度，及以肢體動作和面部表情詮釋音樂等特色著稱。

半世紀後的 1968，島上更興起了克比亞競賽的藝術節，1982 年起納入巴里藝術節（ibid.: 25），以擂臺形式的觀摩表演或競賽，成為藝術節的重頭戲。不僅如此，還分有男子成人組、婦女組、青少年組、兒童組（見圖 2-9a~d）

[57] 參見 Tenzer 1991: 23；Dibia and Ballinger 2004: 23, 104。關於克比亞甘美朗，詳參 Tenzer 的專書（2000）。

等，是巴里各地村落，不論城市鄉村山區，培訓、排練與展演的重點。每年先由各縣選拔最優秀的克比亞樂團代表縣參加巴里藝術節的觀摩或競賽（包含音樂與舞蹈），八縣加上省會登巴薩市，一共九團相拚。為了能夠贏得代表全縣參加巴里藝術節的機會，許多村子的樂團不但編創新曲新舞，甚至早在半年前就摩拳擦掌，希能爭得代表縣參加巴里藝術節的榮耀（ibid.）。

　　克比亞使用 *pelog* 調音系統中的五個音（音程關係接近 mi, fa, sol, si, do）。所用的樂器不外是各種音域與鍵數的銅鍵樂器、大小不同的掛鑼、單排置式小坐鑼、鈸、鼓等，有時加上二絃擦奏式樂器 *rebab* 和笛子 *suling*，如表 2-3。

表 2-3：克比亞的樂器 [58]

樂器名稱	類別	數量	備註
Gong agung	大鑼／掛鑼	2	直徑 80 公分
Kempur	中鑼／掛鑼	1	直徑 55 公分
Kempli	小鑼／掛鑼	1	直徑 35 公分
Kajar	小坐鑼	1	單顆，置於樂器座上，直徑 35 公分。
Jegogan	銅鍵	2	5 鍵，布槌（槌頭包有厚填充布）。
Jublag（*calung*）	銅鍵	2	5 鍵，音域較 *jegogan* 高八度，布槌。
Penyacah	銅鍵	2	7 鍵，音域較 *jublag* 高八度，布槌。
Ugal	銅鍵	1 或 2	10 鍵，第 5 鍵與 *penyacha* 最高音同音，常用槌子（木／竹製）。
Pemade	銅鍵	4	10 鍵，音域較 *ugal* 高八度，木／竹槌
Kantil	銅鍵	4	10 鍵，音域較 *pemade* 高八度，木／竹槌

58　資料出處：Dibia and Ballinger 2004: 26。

Reong	成列置式坐鑼	1	12 個小鑼置於架上，演奏者 4 人，以兩支纏綿線的木槌敲奏。
Trompong	成列置式坐鑼	1	10 個小鑼置於架上，獨奏。
Kendang	鼓	2	雙面鼓，鼓身波羅蜜木製，蒙牛皮。
Cengceng	鈸／小鈸群	1	數個小鈸釘在座上，另持兩個鈸敲擊座上的小鈸。
Cengceng kopyak	鈸／大鈸	數副	手持、互擊的大鈸。

　　巴里島的置式小坐鑼為成列（單排），有 4、10 或 12 個一組等。克比亞有兩座置式小坐鑼，一是 *reong*，12 個小坐鑼組成，由四人合奏；另一是 *trompong*，10 個小坐鑼，獨奏用（見圖 2-9b 左前排）。除了整體活力充沛的樂風、拍子／強弱／快慢等的瞬息變化、令人眼花撩亂的裝飾奏，與高度的演奏技巧等特色之外，*reong* 的交織技巧與多樣化的音色變化，以及 *trompong* 的幻想風獨奏，頗引人入勝。[59]。

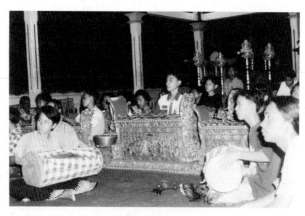

圖 2-9a 烏布的一個社區兒童克比亞甘美朗的排練，正為舞蹈伴奏，孩子們的眼睛專注地看著舞者。（筆者攝，1998/07/24）

[59] 關於克比亞甘美朗及其樂曲，詳參 Tenzer 2011: 87-92 及 Gold 2005，第六章。

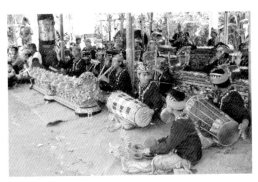

圖 2-9b 巴里藝術節開幕日，青少年克比亞甘美朗的演奏。（筆者攝，2004/06/20）

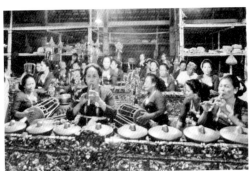

圖 2-9c 玻諾（Bona）村的婦女甘美朗樂團應邀於鄰村的廟會獻演（ngayah）。（筆者攝，2011/09/08）

圖 2-9d 在臺灣新登場的臺大克比亞甘美朗。（筆者攝，2018/10/17）

四、人聲甘美朗（Gamelan Suara）

除了以有形的樂器構成的器樂甘美朗之外，還有一種以人聲模仿甘美朗而形成的合唱，稱為人聲甘美朗，原作為伴唱儀式舞蹈桑揚仙女舞與桑揚馬舞（詳見第四章第二節）的一種歌樂，1930 年代（或更早）以此為核心，結合音樂、舞蹈與故事發展為世俗表演的克差（舞劇），是巴里島代表性表演藝術之一。這種人聲甘美朗的合唱聲部非常複雜，包括基本主題、標示循環的鑼聲、拍子、領唱者（相當於指揮），以及最特別的、以各種節奏型交織而成的節奏合唱，作為恰克合唱的加花變奏聲部。關於克差，包括歷史、音樂與社會各面向的研究，是本書主要內容，詳見第四～七章的討論。

綜合上述，古式的甘美朗具神聖性，主要用於儀式，而且以鍵類樂器為主，通常不用鼓或鑼；中期以後的甘美朗加入各種鑼（成列置式坐鑼和掛鑼）及鼓。中期的甘美朗更發展出各式新式的甘美朗，其技巧、速度、音色變化更為繁複，構成繽紛多彩的巴里島甘美朗世界。值得一提的是印尼境外，數種不同的甘美朗也在歐、美、亞、澳紐等地區國家流行，甘美朗已是許多大學世界音樂領域課程必備的教學設備和課程，其中巴里島的甘美朗以克比亞或 Semar Pagulingan 為多。東亞地區以日本的甘美朗最多，臺灣在這兩年也有增加。目前為止，臺灣共有九套甘美朗。[60]

第四節　儀式性舞蹈概述

與甘美朗音樂密切相關的舞蹈，是島上非常豐富的表演藝術資源。巴里島的舞蹈種類很多，有些個別舞蹈名稱幾乎等同於舞蹈種類或形式名稱，

[60] 參見註 47。

可有不同的編舞與服裝而再細分舞碼。然而以前述 2015 年登錄於聯合國教科文組織人類無形文化資產代表作名錄的「巴里島三種傳統舞蹈」而言，指的是三種不同性質的舞蹈分類：神聖、次神聖與大眾娛樂，其中的神聖性舞蹈，具儀式規格與意義，等同於儀式，是巴里島歷史最早的舞蹈，也是後來許多舞蹈發展的基底與泉源。由於筆者在島上未投入舞蹈方面的調查研究，以下僅概要介紹數種與廟會儀式相關的神聖性舞蹈。部分的次神聖表演藝術及娛樂性舞蹈於本章第三節及附錄一相關的甘美朗音樂中概要說明。（至於詳細的巴里島舞蹈介紹，請參見 de Zoete and Spies 1973/1938；Bandem and DeBoer 1995；Dibia and Ballinger 2004 等）。

如前述，第一類神聖性的傳統舞蹈，本身就是儀式的一部分，表演的空間多半在廟的內庭，是儀式必備的舞蹈。最常見的有 Rejang（女性的神聖舞蹈）、Mendet（迎／送神舞蹈）、Baris Gede（神聖的武士舞）與面具舞 Topeng Pajegan 等。[61] 這一類舞蹈的基本動作較單純，部分的身段動作，例如 Rejang，因巴里島的孩子們從小就看著這些儀式舞蹈長大，一般來說不需經過專業培訓。但以一人分飾多種角色的面具舞 Topeng Pajegan，則需要專業的養成訓練。

Rejang 是女性群舞，由青春期前的女孩、更年期後的婦女或未婚女性表演，依地區而異（Dibia and Ballinger 2004: 56）。這種舞蹈被視為仙女下凡的舞蹈，跳舞時面向所供奉的神的神龕而舞（ibid.）（圖 2-10a）。Rejang 有多種不同形式，[62] 以繁複華麗的頭飾為特色，其頭飾的樣式常見者為方形綴滿花飾的設計（圖 2-10c），[63] 也有不同形狀或不用頭飾者，因地而異。貝杜

[61] 參見 Dibia and Ballinger 2004: 56-57，其中提到的 Pasutri 即 Rejang。

[62] 詳參 Dibia and Ballinger 2004: 56-57，包括無特別頭飾或不同形狀的頭飾等。

[63] 1988 年巴里島印尼藝術學院（STSI）的 Ni Luh Swasthi Wijaya Bandem 結合多種 Rejang 的動作新編

魯村的 Samuan Tiga 廟有一種該廟專有的 Rejang，由專門在此廟服事的婦女（稱為 Permas）在儀式前跳的舞蹈，動作優美（圖 2-10d~g）。她們大多是已停經婦女，或因生病、因故還願的婦女，於廟會準備及進行期間，身著黑紗龍、白上衣和白色長腰帶全天候工作，主要是製作供品和擔綱儀式舞蹈。[64]

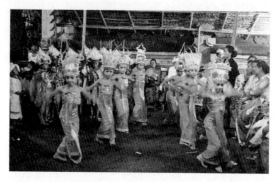

圖 2-10a Lungsiakan 社區廟會的 Rejang 舞。（馬珍妮攝，2010/01/13）

圖 2-10b Uma Hotel 開幕儀式中的 Rejang 舞。（筆者攝，2004/06/19 於 Lungsiakan 社區）

Rejang Dewa，並以戴上高而裝飾華麗的頭飾（帽子）為特色，成為島上廣泛使用的版本（Dibia and Ballinger 2004: 56）。

[64] Gusti 提供，馬珍妮翻譯（2017/06/16, 19 的臉書訊息）。

圖 2-10c 大清早在朋友家，五歲的小姪女叮叮（Tingting）已裝扮好，戴著家人幫她編製、綴滿鮮花的頭冠，要去幼兒園跳 Rejang 舞。（筆者攝，2000/06/30）

圖 2-10d 貝杜魯村 Samuan Tiga 廟 Permas 在廟會第四天的儀式 Perang Sampian 之前的舞蹈 Nampyog，是一種特別的 Rejang。她們由第二道門 *kori agung* 走下來到中庭。（d~g 馬珍妮攝／提供，2019/04）[65]

[65] 感謝 Gusti 解釋 Permas 儀式舞蹈、馬珍妮的翻譯（2018/04/28-05/01 透過臉書訊息說明）和提供照片。

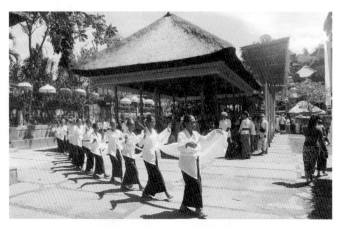

圖 2-10e 同上，Permas 以特定的動作 [66] 跨步繞行中庭廣場 11 圈。Permas 進行儀式舞蹈時以安克隆甘美朗伴奏。

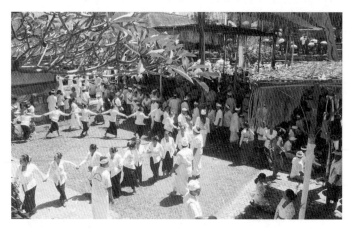

圖 2-10f 同上，Permas 手牽手，有如波浪般繞圈。 [67]

[66] 第一個動作：右腳向左邊斜斜踏出，同時間雙手往兩側打開手掌，指尖向上，右手在齊腰的地方，左手較高，齊肩，然後併腳。接著同樣動作，換左腳踏出在右腳前，手換成左手在齊腰處，右手較高，在肩膀處（同註 65）。

[67] 稱 *ombak ombakan*，*ombak* 是波浪的意思。

圖 2-10g 同上，繞完最後一圈，拿起一種椰葉紮成束的供品 *sampian* 互相揮舞，是儀式的最高潮。

　　Mendet [68] 則是村子／社區婦女們於廟會迎／送神時，以優美的身段動作獻上供品的一種群體舞蹈，這種場合沒有特別的服裝與動作，婦女們著參與廟會的服裝，動作是即興的，各有各的動作，也有編定動作的情形。她們在廟會首晚與最後一晚，帶著裝滿花瓣的供品及聖水、香，在廟的內庭神龕前迎／送神而舞（Dibia and Ballinger 2004: 57）。

　　Baris Gede 是男性的儀式性武士舞，群舞（圖 2-11a, b）。"*Baris*" 是「列」，"*gede*" 是「偉大、大」的意思。這種武士舞的舞者具有神明的侍衛之身分意義，攜帶著道具武器（矛、短劍或盾等）在神龕前而舞，展現力量，依使用的道具而有不同的形式。這種儀式性、團體的武士舞，發展出另一種非儀式、獨舞的武士舞（圖 2-11c, d），二者的服裝大同小異，是觀光表演中常備的曲目，近年來也回到廟會的表演中。這種世俗表演性的獨舞武士舞，常作為巴里男性舞蹈的入門舞，要求嚴格的訓練。這種基於儀式性武士舞，加上其他舞蹈動作而成的舞蹈，以快而有力的動作、高聳兩肩、用力撐緊手

[68] Mendet 或稱 Pendet；Mendet 是跳 Pendet 舞（即迎神或迎賓舞）的意思。

臂、眼珠左右移動，加上臉部表情，生動地表現了武士迎戰時的凶狠、詭譎、驕傲、不屑、機警、同情、懊悔等各種表情變化，表現出英雄的威武及貴族的高貴等特質。而伴奏的甘美朗樂團必須完全配合舞者瞬息萬變的動作與表情，包括眼珠的移動，以快速、激烈的節奏刻劃出舞者威風凜凜的氣勢。

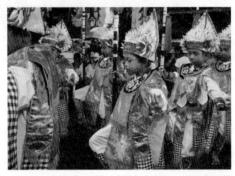

圖 2-11a Lungsiakan 社區廟會的儀式性武士舞。（馬珍妮攝，2010/01/13）

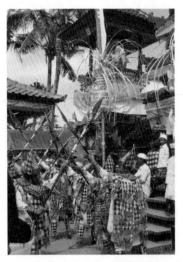

圖 2-11b 玻諾村 Paripurna 舞團的少年們應邀在鄰村盛大的廟會中獻演武士舞。（筆者攝，2014/06/27）

圖 2-11c 獨舞的武士舞（I Wayan Sudana 示範，1990/04 於國立藝術學院）。（筆者攝）

圖 2-11d Sayan 村的安克隆樂團也伴奏世俗舞蹈。照片中的武士舞舞者是約八、九歲的女孩，充沛的能量、氣勢與力之美，毫不含糊。舞者頭戴三角形頭冠，服飾正面綴有許多彩條，絢麗奪目的色彩隨著動作飛舞，是此舞服裝的特色。（筆者攝，1988/07/14）

　　上述的神聖性舞蹈均為群舞，而 Topeng Pajegan 是用於儀式的一套單人面具舞。面具舞也是巴里島代表性古典舞蹈種類之一，儀式性與娛樂性均有，單人、多人，或面具舞劇等各種形式不一。其中 Topeng Pajegan，是在儀式中高僧一邊唱誦經文，一邊準備聖水時，由一位舞者輪番戴上不同角色的面具，表演一系列的面具舞，從國王宰相到市井小民。其最大意義在最後一個角色「福神」（Sidhakarya），具圓滿結束的意義。[69] 舞者手拿裝供品的碗，將黃色的米拋向四方，象徵將財富與豐盛生產力分給大家，具有為參與者祝福的意涵。（圖 2-12）

　　有別於前述儀式舞蹈多半動作單純，甚至以模仿就可達成，Topeng Pajegan 因一人表演多種角色，除了高度要求表演技藝之外，更須揣摩各種角色的性格與特色，以幽默感、即興能力和現場靈活反應，達到出神入化的境界。

[69]　"Sidhakarya" 字義是完成工作（Dibia and Ballinger 2004: 65）。這種面具舞，除了宗教儀式，也用於其他儀式，例如表演活動或工作，具祈福的意涵，特別是最後的角色「福神」（Gusti 提供資料、馬珍妮中譯；「福神」是馬珍妮的譯詞）。

圖 2-12 Topeng Pajegan 最後的福神。（馬珍妮攝，2010/01/13 於貝杜魯村的一戶家廟儀式）

　　上述這些儀式性舞蹈，不斷地在各地廟會、儀式或節慶上演。巴里人從小跟著大人參加儀式、看著這些舞蹈長大，或投入學習，以舞蹈獻神，實踐 *ngayah* 精神。如前述（本章第一節頁 41），巴里島樂舞就在「根（宗教）」穩固、「枝幹（生活習俗）」穩健的生態下，樂舞的果實華美綻放。它們不但是島上珍貴的無形文化資產與美的展現，更是巴里人根深蒂固的文化認同。

　　另一方面，許多儀式性舞蹈成為娛樂性舞蹈創編的泉源和發展的元素，這些娛樂性舞蹈不但是村民的娛樂，更用於觀光表演節目，與來自遠方的朋友們分享，例如迎賓舞、武士舞、雷貢舞、巴龍舞劇和克差等，為島上帶來相當可觀的藝術表演舞臺和經濟效益（詳見第七章的討論），也一定程度地強化他們對於保護與發揚島上代代相傳的無形文化資產的使命感。

第三章　交織（*Kotekan*）與得賜（*Taksu*）[1]

　　長期以來筆者學習與研究巴里島音樂，考察村落共同體生活，以及表演藝術發展及其於生活中的運用等，一方面感受到巴里島音樂傳統的旺盛生命力，不僅在觀光展演，更在共同體生活中；另一方面看著忙碌中井然有序的廟會、左鄰右舍共同參與的情形，不禁好奇什麼樣的社會孕育了、維繫了如此興盛的音樂傳統？什麼樣的精神或力量激發藝術與社會的生命力？

　　本章解析巴里島社會生活與藝術深層蘊含的「交織」與「得賜」的精神與力量，據以切入考察巴里音樂與社會，分析交織於音樂和社會生活的實踐，以及當技藝與精神齊備之後，得賜能量與美的顯現。亦即以「得賜」呼應「交織」，作為實踐交織精神之後的理想境界。

第一節　交織的意涵

　　「*Kotekan*（交織）」（發音近「ㄍㄡ－得－甘」，英譯 interlocking），或譯為「連鎖樂句」[2]，指連鎖鑲嵌的旋律或節奏的構成，是由二或三位演奏者（為一組）的分工合奏，組合成裝飾用的旋律或節奏，普遍且大量見於巴里島各種音樂。它不但表現於時間的藝術——音樂，並且是蘊涵於巴里藝

[1] 本章的基礎原以〈交織（*Kotekan*）與得賜（*Taksu*）：巴里島藝術之核心精神及對表演藝術的影響〉發表於《關渡音樂學刊》第 23 期（2016），其中第二節旋律與節奏的譜例分析和第五節為新增，其餘各節內容均經大幅增／修訂。

[2] 引用自韓國鐄的譯詞。

術、宗教信仰與社會生活中深層的哲理與精神，是一種深受巴里文化深厚價值觀所激發的音樂思想（Dibia 2016a: 13），可說是巴里島文化價值觀的象徵（Bakan 2007: 95）。

就字義來說，*kotekan*（巴里語，名詞）字根為 *kotek* 或 *ngotek*（動詞）（Dibia 2016a: 4），指敲東西、用棒子或竿子反覆敲的意思（Eiseman 1999b: 118）。然而，*kotekan* 又有不同的稱法：*ubit-ubitan*（指小動作快速敲擊）、*cecandetan*（*candetan* 字義為交談）與 *kakilitan*（*kilitan*，交織、編織的意思）（Dibia 2016a: 4-5）。其中 *candetan* 除了「交談」（指二或三部的交織形成，各部彷彿交談一般），[3] 另含「編織、交織」的意思（Sukerta 1998: 24, 91），均指連鎖交織編成裝飾性的旋律或節奏；而 *kakilitan*，其字根為 *kilit*，含有「編、織、纏、繞」之意（Eiseman 1999b: 114），也指交織構成的旋律或節奏。[4]

那麼，作為音樂構成手法的專有名詞 *kotekan*，其發想是怎麼來的？Lisa Gold 從樂師們聽來一個說法，是來自夜晚青蛙叫聲的啟發，每隻各有其節奏，且似乎能與其他青蛙互相配合（Gold 2005: 58）；然而還有一個說法，指來自舂米的杵聲，[5] 此起彼落所形成的旋律。在巴里島西部就有一種由交織構成的樂種 Bungbung Gebyog，[6] 由八位婦女人手一支長短／粗細不一的竹管，

[3] Dibia 2016a: 4。Colin McPhee 也提到 *kotekan* 的另外名稱：*chandetan* 與 *kantilan*；前者因類似於 Gamelan Gong Gede 中大鈸群的連鎖鑲嵌節奏 *chandetan* 而稱之（*chandetan* 即 *candetan*），指兩個樂器之間的相互交織；後者的字根為 "*kantil*"，意指一種小型香花（1976/1966: 79, 151）。巴里人常稱 *kotekan* 為樂曲中的「花」（Vitale 1990a: 4）。

此外，*candetan* 字根為 *candet*（*nyandet*），意指互相搭配的節奏，或一對的演奏者輪流敲奏，兩人組成的音樂可以達到比他們實際演奏的速度更快的效果（Eiseman 1999b: 41）。

[4] 例如 Bakan 以 "*kilitan telu*" 稱三部交織的類型（2007: 95）。"*Telu*" 是「三」。

[5] Gold 2005: 59。Mantle Hood 持此說法——1988 年當他來臺參加第三屆中國民族音樂學會議（5 月 9-14 日於師大），筆者邀請他於「東南亞鑼樂合奏」（即甘美朗）課堂上指導學生交織的技巧，他提到這種手法源自於舂米的杵聲。筆者從島上訪察經驗（見下註），贊同交織源於舂米的杵聲的說法。

[6] 筆者於 2001/08/05 於 Jembrana 縣 Negara 區 Dangintukadaya 村訪問 Seka Bungbung Gebyog Pering Kencana

此起彼落地撞擊在木板上，編織成多聲部的音樂，彷彿聽見了錯綜複雜的音樂花紋，正是交織的音樂例子！事實上，巴里島音樂中的交織手法與形成十分多樣化：以旋律的交織來說，各種甘美朗，從古式的 Gamelan Gambang、Gamelan Selonding 到新式的克比亞甘美朗，以及竹琴為主的 Tinglik、Joged Bunbung 和前述竹管組成的 Bungbung Gebyog 等，[7] 各式各樣的甘美朗所用的交織十分多樣化，尤以克比亞甘美朗的交織，美不勝收。節奏的交織，則見於鼓、鈸（包括用於 Gamelan Gong Gede 和遊行甘美朗 Balaganjur 者），以及別具特色的人聲甘美朗（Gamelan Suara）「克差」中的節奏合唱「恰克」（Cak），後者可說是節奏交織的極致。

雖然 Wayne Vitale 提到交織的手法是在二十世紀初，隨著克比亞甘美朗風格而發展出來，幾乎可說是一個現代技巧（1990a: 2）；若從交織的發想與舂米杵聲之相關性，以及 Mantle Hood（1918-2005）的研究來看，時間可推到更早。Hood 提到這種手法已見用於十六世紀中爪哇的 Gamelan Sekati[8]，以產生快速的、裝飾性的旋律，而且，至少其簡化的形式，普遍見於印尼多數甘美朗音樂（1980: 168, 169）。[9] 雖然巴里島的交織手法始於何時，難以考據，但從島上 Gambang 與 Selonding 這兩種古式的神聖性甘美朗已有獨特的交織技巧，可推測其歷史悠久。[10] 當克比亞甘美朗興起之後，為了因應其爆發的[11]、華麗絢爛與高速流動的新特質，在既有的較單純的交織手法上，高

[　] Suara 樂團。照片及說明見附錄一的三（一）之 3。

[7] 關於各種甘美朗的說明，請見第二章第三節及附錄一。

[8] 或稱 Gamelan Sekatèn，是中爪哇的一種儀式性甘美朗，用於紀念穆罕默德生日的 Sekatèn 節（Sekatèn Festival）。

[9] Hood 也提到類似的例子亦見於非洲的木琴音樂，但其連鎖鑲嵌，不宜與 hocket 混淆（詳見 1971: 232）。

[10] 詳參 Dibia 2016a: 7-8。這兩種古式甘美朗在爪哇的滿者帕夷王朝進入巴里島之前已存在於島上，雖然無法斷定交織技巧與樂種的出現是否同時，但從其交織技巧的獨特與相對單純，可推測其歷史悠久。

[11] "Kebyar" 一字源自 "byar" 的擬聲字，含有多重意思：突發的強烈聲音、花朵突然綻放、閃耀的火焰、

度發展出繁複多層交錯纏繞的技巧。[12] 因之，交織成為巴里島音樂與眾不同的一大特色（參見 Dibia 2016a: 3；Tenzer 2000: 212）。

交織在巴里音樂的重要性，就在於它是產生錯綜複雜而華麗豐富的音樂紋理的必要手法。換句話說，以其豐富而充滿曲線美的裝飾性旋律或節奏，製造出巴里音樂中熱鬧（rame）和滿滿的氣氛（fullness），正符合巴里藝術美的理想，即 rame。[13] 因此巴里島音樂的實踐，交織的技巧是必備的能力。以旋律的交織來說，主要在鍵類樂器和成列小坐鑼 reong 的擊奏。其中金屬鍵類樂器，除了一手持槌敲擊之外，另一手的止音技巧也是關鍵。[14] 此外，由於巴里島音樂以速度快[15] 為特色，於裝飾性的交織聲部更是與基本旋律以1:4（基本旋律每拍一音，交織聲部通常每拍 4 音），甚至 1:8，由兩人（或兩聲部）一組交織達成。因此合奏時，快速、精準是基本要求，此外，更須熟悉整體的音樂，透過專注、聆聽、與他人／聲部合作／奏，將自己和所負責的音樂鑲嵌匯入整體的音樂流動中，全體一心達成出神入化、華麗多彩的演奏。交織的技藝，不但成為評定甘美朗演奏者的能力和完熟度的最重要指標，更是巴里音樂藝術造詣的象徵（參見 Dibia 2016a: 6）。

值得注意的是，交織包含了看得見的（sekala）／有形的，與看不見的（niskala）／無形的特質。[16] 前者主要見於空間的交錯配置（對應音樂的交

閃光等（Eiseman 1989: 343）。

[12] 詳參 Vitale 1990a；Dibia 2016a: 8，至少有鍵類樂器 gansa、成列小坐鑼 reong、鼓，甚至加上大鈸 cengceng kopyak 等多層的交織。

[13] 參見 Dibia 2016a: 4。Rame 字義為熱鬧，Dibia 引 Gold 的解釋（2005: 58）：「充滿錯綜複雜（intricacy）與曲線美（curvaceous）的裝飾」，而總結 rame 為巴里藝術的美的理想（Dibia 2016a: 4）。

[14] 由於甘美朗銅鍵樂器的音響展延性，一手（右手）敲擊後接著敲下一音時，前一音的鍵仍在震動，造成前後兩音音響重疊而混濁，因此必須以另一手（左手）止音，而且敲擊與止音同樣要求精準，以產生圓滑而清晰的旋律。竹／木鍵餘響較短，因此竹琴或木琴不用止音。

[15] 一般的速度為 ♩=144-160（每拍四音），甚至更快。

[16] Sekala（看得見的）與 niskala（看不見的），是經常被提到的巴里人的概念思維，尤其關聯宇宙觀、藝

織而採取的樂器及合唱團員分部坐序安排），亦見於視覺藝術的編織圖案或紋樣構成等；後者除了看不見卻聽得見的時間的交織——即音樂構成手法之外，吾人更不能忽略其深層蘊涵的哲理，和互相尊重、互相依賴與合作的精神，這種精神且落實於村落共同體的生活中。以下分別討論交織於時間／音樂的、空間的、社會生活等各層面的實踐，及其蘊含的巴里宇宙觀中二元（*rwa bhineda*, duality）[17] 與三界（*tri bhuwana*, three worlds）[18] 的思想。

第二節　交織於音樂中的實踐

就音樂來看，「交織」是巴里島各類音樂中，旋律及節奏構成的重要手法之一；尤以發展於二十世紀初的克比亞甘美朗中的多層次裝飾旋律的交織為極致。[19] 巴里島多種樂器（鍵類、成列坐鑼、鈸、鼓）及人聲等均見用交織手法來編成旋律線條或節奏紋理。旋律性的交織，常見於各式中高音域鍵類樂器，例如 *gansa*、*gender* 或竹琴（*rindik* 或 *tinglik*），以及成列小坐鑼 *reong*[20]、竹管等；節奏性的交織則有雙手互擊的大鈸（*cengceng kopyak*）[21]、

術與宗教方面。這兩個重要的字，也被 Eiseman 用於其兩冊著作的標題（1989, 1990），是巴里研究必備的參考著作。

[17] *Rwa bhineda*（二元性）指印度教關於相對的正反兩個力量必須和諧與平衡存在的準則（Eiseman 1989, 363）。

[18] *Tri bhuwana*（三界）指巴里人將宇宙分為三層，上層是天界，眾神靈居住之地，中間是人類與萬物的空間，下層地界是惡靈居住之地。

[19] 關於克比亞甘美朗的交織種類與旋律型，詳見 Vitale 1990a；其他種類甘美朗音樂的交織曲例詳參 McPhee 1976/1966 相關章節；本章則以安克隆甘美朗和人聲合唱克差為例來說明交織。

[20] 由 4-12 個小坐鑼排列而成，數量因甘美朗種類而異，演奏時 4 個一組的 *reong* 由兩人演奏，12 個一組者則由 4 人合奏。

[21] 巴里島甘美朗的鈸有兩種：垂直擊奏式的小鈸群（*cengceng rincik*）與水平互擊式的大鈸（*cengceng kopyak*）。參見第二章註 54。

鼓[22]，以及前述著名的人聲甘美朗克差中的節奏合唱恰克。無論旋律或節奏的交織，重點都在於用同樣的樂器／人聲交織演奏／唱，並強調每個聲部的時間與力度的均衡。[23]

旋律的交織通常分為二聲部（*kotekan dua*）或三聲部（*kotekan telu*）；[24] 兩聲部分別是 *polos* 與 *sangsih*，[25] 三聲部則為 *polos*、*sanglot*[26] 與 *sangsih*。*Polos* 是單純、正拍（down-beat）的意思，*sangsih* 則指相異的、後半拍（up-beat）的意思，然而實際的運用並非如此規則。[27] 三聲部中的 *sanglot* 則居於 *polos* 與 *sangsih* 之間，串聯強化這兩部（見譜例 3-6）。[28] 旋律的交織是二（或三）部以類似切分法或不規則的音型（詳見譜例 3-1~3-6），於不同的時間時敲時停、連鎖鑲嵌（*sangsih* 與 *polos* 的音符彼此嵌入對方聲部的空拍子處），只見此起彼落的敲擊動作，形成一條緊密連綿、快速流動而華麗絢爛的旋律線，甚至綴有不時出現的和音。換句話說，樂句中的每個最小時值單位（相當於 1/4 拍，甚至 1/8 拍）均有音，因此於敲擊時，當一部休止，另一部須精準嵌入，藉著聲部間的密切合作，相互填滿所有最小時值單位，交織而成無間斷的樂句。此時兩聲部各自的旋律彷彿消失，只聽到一個完整的旋律，彷彿出自一人敲奏一般。[29] 這種分工合作的交織手法，可達到速度加倍的效

[22] 巴里島的甘美朗使用一對的雙面鼓：*wadon*（較大的鼓，屬陰性）與 *lanang*（較小的鼓，陽性），由兩位鼓手以鑲嵌交織的節奏合奏，其中的 *wadon* 擔任領奏，相當於樂隊指揮。

[23] 故菲律賓作曲家 José Maceda 曾告訴筆者，*kotekan* 的旋律不分重音，敲擊力度須均衡，與有重音的切分音不同。韓國鐄在甘美朗課堂上也同樣強調力度平均。

[24] *Dua* 是二，*telu* 是三的意思。

[25] McPhee 用 *molos*、*nyangsih*；*molos* 是單純的，直的意思，*nyangsih* 是相異的意思（1976/1966: 162）。

[26] 或稱 *kilitan*，但 *kilitan* 較常用於指交織的結果，與交織的意義相當。

[27] *Sangsih* 的任務是在 *polos* 的音符間嵌入音符，填滿 *polos* 留下的空白，不能用西樂的弱拍（後半拍）的技巧與觀念來處理（參見 Vitale 1990a: 4, 5）。從筆者的學習心得，也發現 *sangsih* 之嵌入填滿 *polos* 的空格（指休止處）的互補作用，重點在於演奏者必須專心在交織合成的旋律上，精準而均衡地敲擊嵌入自己的聲部。

[28] *Sanglot* 原意是指兩支竹竿以十字交叉綁在一起（Dibia 2016a: 7）。

[29] 參見 Vitale 1990a: 5。

果（Hood 1980: 169）。[30]

　　事實上交織兼具技巧性與合作性的高難度挑戰，不僅針對演奏者，甚至令觀者眼／耳花撩亂。演奏交織的旋律時，首要聆聽自己與對方的聲部，透過快速且精準的技巧（包括敲擊與止音），相互連鎖形成華麗的高速流動線條，裝飾樂曲素樸和緩的基本旋律（pokok）。換句話說，交織而成的旋律通常是甘美朗音樂組織中的加花變奏部分，[31] 往往在高音域聲部，快速活躍的交織旋律線條纏繞／裝飾著慢速穩定的基本旋律，並且在重要的拍點上附和著基本旋律的音高。因之巴里人常比喻交織的旋律為樹上的花，而樹枝是基本旋律，樹幹是標示標點分句的鑼點和更低音域的旋律（Vitale 1990a: 3-4）。

一、旋律的交織

　　旋律交織的類型／技巧有數種，從單純的兩部一前一後交替，到錯綜複雜的變化，依甘美朗種類、樂曲形式、基本旋律、樂器等而有不同的應用與變化，其類型名稱與技巧也有差異。如前述，交織發展之極致，在於克比亞甘美朗的各種交織，因此一般介紹或分析交織的類型，多以克比亞甘美朗為例，或綜合各種甘美朗的交織類型介紹（例如 Dibia 2016a）。[32] 下面以筆者教學所用的安克隆甘美朗，舉其樂曲中二部交織的五個不同類型／技巧 [33] 為例，

[30] 舉例來說，以基本旋律的速度 ♩=144 為例，每拍四音（十六分音符），即每分鐘敲 576 下。如以兩人交替輪流敲奏，則每人每分鐘敲 288 下。如此一方面減輕個人負擔，兩人合力演奏的效果也加倍了。換句話說，如果單人演奏速度達每分鐘 288 下，兩人交織鑲嵌就可達到每分鐘 576 下、加倍的效果了。

[31] 甘美朗音樂組織包括骨譜（或稱基本旋律、中心主題）、標點分句、加花變奏與鼓的領奏等四大部分。事實上巴里人常稱交織的旋律為「花」（Vitale 1990a: 4）。

[32] 克比亞的交織，請參見 Vitale 1990a；Tenzer 2000: 212-238；Dibia 2016a: 8-12。其中 Tenzer 更依對稱與不對稱，再細分各類型的交織。綜合各種甘美朗的交織類型介紹者，例如 Dibia 2016a，另見 McPhee 1976/1966 相關章節及 Tenzer 2000: 239-246。

[33] 感謝 Dr. I Wayan Dibia 於 2016/04/13 於北藝大示範與指導筆者用於安克隆甘美朗的幾個交織類型舉例。本節的分析係參考 Dibia 2016a: 8-12 及他的講解，筆者記為格子譜，如有誤記或誤解，由筆者負全責。

說明於下。由於安克隆的四個音以首調唱法接近西樂的 do, re, mi, sol，[34] 以數字 1, 2, 3, 5 標示，並附記拍子（「×」）、拍序、基本旋律和標點分句功能的大／小鑼點，以便對照。為了便於閱讀，本節採用格子記譜，每一小格代表最小的時值單位。重要的是，甘美朗的重音在最後一拍（下面譜例的第 4 拍或第 8 拍）的大鑼擊點（簡記為「大」），是結束也是開始的音，並且不斷循環反覆。尤其因每部在不同時間敲擊不同音高，除了構成一條旋律線之外，各部的節奏更是變化多端，而且每音只占一個最小的時值單位，空出的休止符讓另一部鑲嵌近來。從下面的譜例可觀察到這個特性。

　　下面譜例依甘美朗音樂記譜習慣，將開始之音記於最後，並特於上方加箭頭「↓」提示。讀譜時從箭頭的鑼點位置開始，回到同一行最左邊的音，依序讀起。

1. *Notol*[35]（或 *nyocot*）（譜例 3-1），同音交替演奏，即 *polos* 和 *sangsih* 以同音一前一後交替演奏。

譜例 3-1：*Notol*（*nyocot*）　　　　　　　　（由此開始）　↓

拍子				×				×				×				×
拍序				1				2				3				**4**
鑼								小[i]								大[i]
基本旋律				5				3				2				**1**
Polos	·[ii]	1	·	5	·	5	·	3	·	3	·	2	·	2	·	1
Sangsih	1	·	1	·	5	·	5	·	3	·	3	·	2	·	2	·
交織旋律	1	1	1	5	5	5	5	3	3	3	3	2	2	2	2	1

i.「小」：小鑼（或中鑼），「大」：大鑼，標點分句用。以下相同。
ii.「·」表示休止。以下相同。

[34] 傳統上安克隆的音高不固定，每一套的音高未必相同，因此記譜時採用首調記譜。
[35] *Notol* 字義為鳥類啄食狀（Dibia 2016a: 9；Eiseman 1999b: 199）。

2. *Ngoncang*[36]（譜例 3-2），異音交替演奏，即 *polos* 與 *sangsih* 的音高不同，仍一前一後交替演奏。

譜例 3-2：Ngoncang　　　　　　　　　　　　　　　　（由此開始）↓

拍子 拍序	× 1	× 2	× 3	× 4	× 5	× 6	× 7	× **8**
鑼				小				大
基本旋律	2	3	5	3	5	2	3	**1**
Polos	· 3 · 1	· 3 · 1	· 3 · 3	· 1 · 3	· 1 · 3	· 1 · 3	· 1 · 1	· 3 · **1**
Sangsih	5 · 2 ·	5 · 2 ·	5 · 5 ·	2 · 2 ·	5 · 2 ·	5 · 2 ·	2 · 2 ·	5 · 2 ·
交織旋律	5 3 2 1	5 3 2 1	5 3 5 3	2 1 2 3	5 1 2 3	5 1 2 3	2 1 2 1	5 3 2 **1**

3. *Norot*（譜例 3-3），字義為跟隨，即兩部用相鄰的音，兩部相隨。

譜例 3-3：*Norot*　　　　　　　　　　　　　　　　（由此開始）↓

拍子 拍序	× 1	× 2	× 3	× 4	× 5	× 6	× 7	× **8**
鑼				小				大
基本旋律		1		3		3		**1**
Polos	· 1 · 1	· 1 · 1	· 1 3 3	· 3 · 3	· 3 · 3	· 3 · 3	· 3 1 1	· 1 · **1**
Sangsih	2 · 2 ·	2 · 2 ·	2 1 3 ·	5 · 5 ·	5 · 5 ·	5 · 5 ·	5 3 1 ·	2 · 2 ·
交織旋律	2 1 2 1	2 1 2 1	2 1 3 3	5 3 5 3	5 3 5 3	5 3 5 3	5 3 1 1	2 1 2 **1**

　　二部的交織尚有三音交織（*ngotek telu*，亦稱 *kotekan telu*）與四音交織（*ngotek empat, kotekan empat*）兩種，如下之第 4、5。這種情形在四音的安克隆甘美朗樂曲中，*polos* 負責低音的兩音（1、2），*sangsih* 則是高音的兩音（3、5）。

[36] 或稱 *nyogcag*（Vitale 1990a: 4）。*Ngoncang* 字義是跳躍的意思。

4. 三音交織（譜例 3-4，選自 *Ngedaslemah* 的 *pengechet* 樂段第一句）

譜例 3-4：三音交織舉例　　　　　　　　　　　（由此開始）↓

拍子 拍序	1	2	3	4	5	6	7	8
拍號(×)	×	×	×	×	×	×	×	×
鑼				小				大
基本旋律		2		1		2		1
Polos	· 1 2 ·	1 · 2 1	· 1 2 ·	1 · 2 1	· 1 2 ·	1 · 2 1	· 1 2 3	- - - 1
Sangsih	· · 2 3	· 3 2 ·	3 · 2 3	· 3 2 ·	3 · 2 3	· 3 2 ·	3 · 2 3	- - - 1
交織旋律	· 1 2 3	1 3 2 1	3 1 2 3	1 3 2 1	3 1 2 3	1 3 2 1	3 1 2 3	- - - 1

5. 四音交織（譜例 3-5，選自 *Ngedaslemah* 的 *pengechet* 樂段第一句）

上面同曲同句的交織，將 *sangsih* 的兩音改為 3 和 5，就是四音的交織了。

譜例 3-5：兩部的四音交織舉例　　　　　　　　（由此開始）↓

拍子 拍序	1	2	3	4	5	6	7	8
拍號(×)	×	×	×	×	×	×	×	×
鑼				小				大
基本旋律		2		1		2		1
Polos	· 1 2 ·	1 · 2 1	· 1 2 ·	1 · 2 1	· 1 2 ·	1 · 2 1	· 1 2 3	- - - 1
Sangsih	· 5 · 3	5 3 · 5	3 5 · 3	5 3 · 5	3 5 · 3	5 3 · 5	3 5 · 3	- - - 5
交織旋律 （+和音）	5 · 1 2 3	5 1 3 2 1	5 3 1 2 3	5 1 3 2 1	5 3 1 2 3	5 1 3 2 1	5 3 1 2 3	5 - - - 1

至於三部的交織，以 *Sekar Uled* 的交織樂段為例（譜例 3-6）：

譜例 3-6：三部的四音交織舉例　　　　　　　　（由此開始）↓

拍子 拍序	1	2	3	4	5	6	7	8
拍號(×)	×	×	×	×	×	×	×	×
鑼				小				大
基本旋律		2		1		5		3
Polos	2 1 · 2	· 1 2 ·	2 1 · 2	1 · 2 1	2 · 1 2	1 · 2 1	2 · 1 2	· 1 2 ·
Sangsih	· 5 3 ·	3 5 · 3	· 5 3 ·	5 3 · 5	· 3 5 ·	5 3 · 5	· 3 5 ·	3 5 · 3
Sanglot	2 · 3 2	3 · 2 3	· 2 · 3	2 · 3 2	3 · 2 3	· 2 · 3	2 · 3 2	3 · 2 3
交織旋律 （+和音）	5 2 1 3 2	5 3 1 2 3	5 2 1 3 2	5 1 3 2 1	5 2 3 1 2	5 1 3 2 1	5 2 3 1 2	5 3 1 2 3

上例的三部，*polos* 負責 1 和 2 兩音，*sangsih* 以 3 和 5，居中的 *sanglot* 則各取兩部的一個音：2 和 3，統整為三部的交織。

二、節奏的交織

節奏的交織，見於水平互擊式大鈸（*cengceng kopyak*）（圖 3-1）聲部，及克差中恰克合唱的節奏合唱聲部，和多種甘美朗中擔負指揮功能的鼓（兩個一對）。有別於單人演奏、垂直擊奏式的小鈸群（*cengceng rincik*）（圖 3-2）廣泛見用於多種甘美朗中，大鈸主要用於 Gong Gede，及由此發展而來的遊行甘美朗 Balaganjur，這兩種甘美朗中，鈸都是製造熱鬧氣氛不可少的樂器。

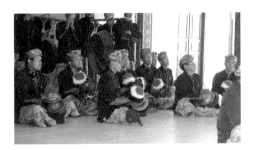

圖 3-1 練習中的遊行甘美朗，大鈸（*cengceng kopyak*）聲部。（筆者攝，2016/09/05）

圖 3-2 安克隆甘美朗中的小鈸群（*cengceng rincik*）。（王博賢攝，筆者提供）

大鈸的交織，每部有其特定的節奏，不斷反覆（換樂段時可改變其節奏型），所有聲部的節奏彼此組合成一個連綿不間斷的節奏，遊行時並且以相同的速度與 *reong* 同行。其聲部基本上包括分別敲擊正拍與後半拍的兩部，以及互相交織的兩部（參見 McPhee 1976/1966: 79）。一般使用四～八副的鈸（以八副常見），此外鈸的合奏且配合樂曲段落，經常以休止、再起的方式，製造音量、音色與氣氛的起伏變化與對比之美：熱鬧喧囂 vs. 莊嚴穩重，各異其趣。

　　遊行甘美朗的大鈸交織合奏，[37] 常見三部的交織節奏。由於速度非常快，乍聽之下，似乎很複雜，其實基本節奏型相對單純，但在三部交織中，每一個節奏型分別在三個不同時間點出現，以卡農的方式交織，如果再加上另一個節奏型以同樣交織模式，當然絢爛不絕於耳了（參見譜例 3-7~3-10）。

　　這種節奏交織的合奏，尤以 Gong Gede 或 Balaganjur 的大鈸交織，及克差的恰克合唱最為精彩，後二者的節奏交織來自 Gong Gede 中大鈸的交織聲部，恰克合唱則改用人聲以無意義的聲詞（*cak* 或 *dak* 等）歌唱而形成。這種由數個聲部只用節奏交織而成的合唱聲部，相當於甘美朗的加花變奏部分，如同大鈸的節奏型交織擊奏，產生錯綜複雜的節奏效果，和熱鬧華彩的氣氛。

　　關於克差的各面向，請參考第四～七章的討論；下面聚焦於前述克差音樂中恰克合唱的節奏交織聲部。恰克合唱可說是一種古早的阿卡貝拉（a cappella），以人聲模仿甘美朗器樂各聲部（因而稱為人聲甘美朗 "Gamelan Suara"），其音樂組織包括基本主題（於克差中用數種不同的旋律，均－拍－音）、標點分句的鑼（以 *sir* 表示，發音如「系爾」）、加花變奏（以節奏交織的合唱）及鼓的領奏（由領唱者擔任），還有巴里島特有的打拍子的 "*pung, pung, pung*" 等各聲部的合唱，詳見表 4-1（頁 150）。以下舉恰克合唱的節奏聲部為例，以格子譜例說明節奏的交織。

　　首先從三音一組的基本節奏型（*Cak* 3）[38]（譜例 3-7），來看如何從單純的節奏交織成複雜的音樂花紋（譜例 3-8）。記譜方式以格子和符號記譜，「C」代表唱 *cak* 的拍點，「·」是休止，依甘美朗的記譜概念，將鑼音（最後一拍）放到最後，並以箭頭提示。

[37] 關於遊行甘美朗大鈸的交織節奏，詳參 Bakan 1999: 64-68。

[38] 恰克合唱聲部名稱係依據單位時間（一組）內唱幾個 "*cak*" 而命名，但節奏型有長有短，因此單位時間不一，例如 cak3 之一為「C · · C · · C ·」或「C C C ·」，cak5 之一為「C · C C · C C ·」。各節奏型又可依其時間點之不同，再分兩部或三部。

譜例 3-7：基本節奏型之一 *Cak* 3 舉例（以三音組成的節奏型）

（由此開始）↓

拍子				1				**2**
節奏	·	·	C	·	·	C	·	**C**

即八個小單位，分為 3+3+2（C··C·C·）的組合，不斷反覆。當分成三部，以此節奏型合唱時，*polos* 從正拍起唱，*sangsih* 與 *sanglot* 則依序各提前 1/4 拍，形成三部交織，如下面譜例 3-8，以四拍一個循環記譜：

譜例 3-8：*Cak* 3 的三部交織（一）　　　　（由此開始）↓

拍序			1			2			3			**4**				
Pls[i]	·	·	C	·	·	C	·	C	·	·	C	·	·	C	·	**C**
Ssh[i]	·	C	·	·	C	·	C	·	·	C	·	·	C	·	C	·
Sgl[i]	C	·	·	C	·	·	C	·	C	·	·	C	·	·	C	·

i. Pls: *polos*；Ssh: *sangsih*；Sgl: *Sanglot*。以下相同。

從上面的譜例可看到三部同樣節奏，但以卡農的方式，一部緊跟一部，然後以四拍為一個循環，不斷地循環反覆。這種節奏交織合奏的結果，密度較疏，最小時值單位（1/4 拍，即每一小格）只有一或二部發聲。上面三部的交織方式，也可將其中一部改變開始的拍點，或 "3, 3, 2" 的組合順序，形成不規則的交織，變化更大，相對的，技巧的難度也提高。

下面再舉以五個音的節奏型之一於譜例 3-9，三部交織則如譜例 3-10。

譜例 3-9：基本節奏型之二 *Cak* 5 舉例：

（由此開始）↓

拍子				1				**2**
節奏	·	C	C	·	C	C	·	**C**

譜例 3-10：*Cak* 5 三部交織舉例　　　　　　　　　（由此開始）↓

拍子	1	2	3	4	5	6	7	8
Pls	·C C ·	C C · C	· C C ·	C C · C	· C C ·	C · C C	· C C ·	C · C
Ssh	C C · C	C · C ·	C C · C	C · C ·	C C · C	C · C C	· C C ·	C · C
Sgl	C · C C	· C · C	C C · C	C · C ·	C C · C	C · C C	· C C ·	C · C

　　相較於 *Cak* 3，*Cak* 5 多了兩個音，合唱密度較高，較熱鬧。上表三部的時間點，第 1 部正拍開始，第 2、3 部依序提前 1/4 拍，仍以卡農的方式三部交織，可看到一部緊接一部的情形。

　　節奏交織的極致就在恰克合唱，其節奏的組合千變萬化。Dibia 於其克差專書中（2000/1996: 13-15）列出了交織節奏的各種可能性，[39] 並且分短節奏（第一～五組）與長節奏（第六～八組）兩類，[40] 標示其節奏型和交織類別名稱。記譜方式包括符號譜與五線譜，並附文字說明。筆者參酌這兩種記譜，另整理為格子譜（譜例 3-11），並引述其說明如下（筆者加編號）：

1. *Cak Lesung*（舂米節奏型，*Cak* 2）：分三部，譜例中簡記為 Ls/1、Ls/2、Ls/3。

2. *Cak Ngoncang*：分兩部互為切分，交替演奏，記為 Ngc/1（*polos*，正／強拍）、Ngc/2（*sangsih*，弱拍）。

3. *Cak Occel*：單純的節奏，記為 3/Ocl，以三音為一組的單純節奏。

4. *Cak Telu*（*Cak* 3）I[41]：三音一組的切分節奏型 I。分三部：3/Pls/I（*polos*，

[39] 列出理論上可用的節奏型，但未列入 *Cak* 5 節奏的各種變化。實際演唱沒有用到這麼多聲部。

[40] 原書符號譜（p.13）和五線譜（p.14）及文字說明（p.15）的分組略有不同，此處的說明及譜例 3-11 的分組（以粗線隔開），依照五線譜和文字說明的分組為之。

[41] "*Telu*" 是「三」的意思。三音一組的節奏依其起音拍點的不同，分 I、II 兩種。起唱的拍點參考自五線譜上註記的強音記號，於譜例 3-11 以灰底標示。

正拍開始）、3/Ssh/I（*sangsih*，弱拍）、3/Sgl/I（*sanglot*，居於前兩部之間）。

5. *Cak Telu*（Cak 3）II：同 I，但起唱的拍點不同。分三部：3/Pls/II（*polos*）、3/Ssh/II（*sangsih*）、3/Sgl/II（*sanglot*）。

6. *Cak Occel*（*Cak* 7）：以七音為一組的單純節奏，簡記為 7/Ocl。

7. *Cak Nem*（*Cak* 6）I[42]：六音一組的切分節奏型 I。分三部：6/Pls/I（*polos*）、6/Ssh/I（*sangsih*）、6/Sgl/I（*sanglot*）。

8. *Cak Nem*（*Cak* 6）II：六音一組的切分節奏型 II。分三部：6/Pls/II（*polos*）、6/Ssh/II（*sangsih*）、6/Sgl/II（*sanglot*）。

[42] *"Nem"* 是「六」的意思，三音一組的節奏依其節奏組合的不同，分 I、II 兩種。

譜例 3-11：恰克節奏總覽節奏譜（Dibia 2000/1996: 13-14，筆者製表）

（由此開始）　↓

1拍序	1	2	3	4	5	6	7	8
拍子	pung	pung	pung	pung	pung	pung	pung	pung
基本主題／簡譜	Yang 7	Nggir 3̇	Yang 3̇	Nggur 7	Yang 7	Ngger 5	Yang 5	Sir 7
1 Ls/1	· · c ·	· c · ·	c · · c	· · c ·	· c · ·	c · · c	· · c ·	· c · c
Ls/2	· c · ·	c · · c	· · c ·	· c · ·	c · · c	· · c ·	· c · ·	c · c ·
Ls/3	c · · c	· · c ·	· c · ·	c · · c	· · c ·	· c · ·	c · · c	· c · c
2 Ngc/1	· · · c	· · · c	· · · c	· · · c[i]	· · · c	· · · c	· · · c	· · · **c**
Ngc/2[ii]	· c · ·	· c · ·	· c · ·	· · · c	· · · c	· · · c	· · · c	· · · c
3 3/Ocl	**c** · c ·	c · ·	**c** · c ·	c · ·	**c** · c ·	c · c ·	c · c ·	c · · c
4 3/Pls/I	· · c ·	c · · c	· · **c** ·	c · ·	c · · **c**	· c · ·	c · · c	· · · **c**
3/Ssh/I	· c · ·	c · **c** ·	c · ·	· c · ·	c · **c** ·	c · · c	· **c** ·	· c · **c**
3/Sgl/I	c · · c	· **c** · ·	c · ·	c · · c	· **c** · ·	c · · c	· c · ·	c · · **c**
5 3/Pls/II[iii]	· **c** ·	c · · c	· **c** ·	c · · c	· **c** ·	c · · c	· **c** ·	c · · c
3/Ssh/II	**c** · ·	c · · c	**c** · ·	c · ·	c · · c	· · c ·	· c · ·	c · · **c**
3/Sgl/II	· c · ·	c · c ·	**c** · ·	c · ·	c · · c	· c · ·	c · **c** ·	c · · **c**
6 7/Ocl[iv]	· c · ·	c · · c	· c · ·	c · ·	c · · c	· c · ·	c · · c	· c · c
7 6/Pls/I	· c · ·	c · · c	· c · ·	c · · **c**	· c · ·	c · · c	· c · ·	c · · **c**
6/Ssh/I[v]	· c · ·	c · · c	· c · ·	c · c · **c**	· c · ·	c · · c	· c · c	**c** · ·
6/Sgl/I	c · · c	· c · ·	c · ·	c · · **c**	· c · ·	c · · c	· c · **c** ·	c · ·
8 6/Pls/II	· c · ·	c · · c	· c · ·	c · · **c**	· c · c	· c · ·	c · · c	· c · **c**
6/Ssh/II	c · · c	· · c ·	· c · ·	c · · **c**	· c · c	· c · ·	c · · c	· **c** ·
6/Sgl/II	· c · ·	c · · c	· c · ·	c · · **c**	· c · c	· c · ·	c · · c	· **c** · c

i. 粗體灰底為節奏型的開始／重音位置。

ii. 原譜為 Ngc/2 在 Ngc/1 的前 1/4 拍，本譜依 Dibia 2017: 29 的格子譜記為前／後半拍的切分。

iii. 符號譜（p.13）與五線譜（p.14）的節奏稍有出入，五線譜的節奏型符合另兩部的 3+3+2 的組合，基於三部交織是同樣的節奏型（參見同書 p.12），本表採用五線譜版本的節奏。

iv. 五線譜的節奏密度大一倍，本表採用符號譜的節奏。

v. 同註 iii 的情形，基於三部交織是以同樣的節奏型，本表採用五線譜版本的節奏。

　　上述每一組節奏型的三部交織，多以卡農的方式，以同樣的節奏型間隔一個最小時值單位出現，因此每一部的節奏相對單純，但交織產生的整體節奏就十分繁複熱鬧了。恰克合唱實際演唱時只擇取其中數個聲部（一般約五～六部），依各團的能力和特色，以每個最小時值單位都有音為原則（換句話說，整體交織無休止音）。例如 2012 年 10 月北藝大演出的〈克差：神奇寶盒阿斯塔基納〉（Kecak Cupumanik Astagina），[43] 恰克合唱的節奏合唱只用上述總表的第二（兩部以正拍和後半拍的切分節奏）、三（三音一組的單純節奏）、四（三音一組的切分節奏，三部進行）、六（七音一組的單純節奏），共四種節奏類型，七部的節奏合唱，再加上 Dibia 新編的碎念節奏（*cak uwug*，見譜例 3-13）。

　　2005 年北藝大演出的〈克差：聖潔的畢瑪 II〉（*Kecak Bima Suci II*），[44] 因恰克合唱的演出者只有 24 位舞蹈系男生，節奏聲部更少而單純。[45] 如譜例 3-12。

譜例 3-12：〈克差：聖潔的畢瑪 II〉的節奏交織合唱聲部（筆者記譜）

（由此開始）↓

拍序	1		2		3		**4**	
Cak 3a	C	C	·	C	C	C	·	**C**
Cak 3b	C	C	C	·	C	C	C	·
Cak 3c	·	·	C	·	C	·	C	**C**
Cak 5	C	·	C	·	C	C	C	·

[43] I Wayan Dibia 編舞／指導，，詳見第六章第四節，二之（四）。

[44] I Nyoman Chaya 編舞／指導，詳見第六章第四節，二之（二）。

[45] 原節奏型為八拍的循環，後四拍與前四拍相同，因此以四拍為單位記為格子譜。此譜例的聲部少（只有四部的節奏交織）而單純，係因考量學生人數少，且初次演出克差，於邊舞邊唱時的難度，由此可看出克差節奏合唱的彈性，可依表演者能力而調整，例如本譜例的 *Cak* 3a、3b，或再加上變化的聲部 3c。

除此之外，Dibia 創新設計另一系列的節奏交織，他稱之為 *cak uwug*（broken chant，碎唸節奏），並為其節奏加上不一樣的聲詞（譜例 3-13）。這些新穎、充滿律動感的節奏和趣味的聲詞，與上表原有的節奏合用，讓恰克合唱更為生動有趣。表面上碎念節奏不設音高，只有節奏的唱唸，然而因為同時唱唸各種不同的聲詞，聲詞本身的唱唸各有高低[46]、長短[47]之別，因而合唱時產生繁複多變的節奏韻律與音高變化的整合。

譜例 3-13　I Wayan Dibia 新編的 *cak uwug*（摘自 Dibia 2017: 35，筆者加提示的箭頭，左邊 "Melodi" 即 melody；"Suara 1-7" 是聲部的編號）

Pola Kecak "Uwug"

Melodi	.	.	i	.	.	.	u	.	.	.	i	a
Suara 1	.	.	tut	.	**dag**	.	tut	**pung**	.	.	tut	.	**dag**	.	tut	sir
Suara 2	.	ci	puk	.	ci	puk	.	**dag**	.	ci	puk	.	ci	puk	.	sir
Suara 3	**cak**	.	**cak**	.	.	**cak**	.	pung	.	**pung**	.	.	pung	.	.	.
Suara 4	.	cak	.	**cak**	.	cak	.	dag	.	cak	.	**cak**	.	cak	.	sir
Suara 5	.	cak	cak	cak	**pung**	pung	.	tut	**dag**	tut	.	tut	**dag**	tut	.	sir
Suara 6	.	.	**cak**	.	ge	de	ge	de	**cak**	.	de	cak	.	**cak**	cak	ah
Suara 7	hak	ah	hak	.	em	**bek**	en	do	.	**es**	.	**ge**	ge	.	cak	ah

[46] 例如 "*pung*" 音高而上揚，"*sir*" 低沉；以譜例 3-13 第一部為例，實際唱唸時產生如下的音高變化：（黑點顯示唱唸聲詞的高低變化，白點是沒有發出聲詞的拍點，可能是休止或前音的延長）。

　　　tut　dag　tut pung　tut　dag　tut sir

[47] 例如譜例 3-13 第七部（suara 7）的 *cak, es* 為短促音，*ge ge* 則長音。

　　不論節奏的難易，這種合唱的實踐，不在於個別演唱者的技藝能力，而在於全體成員的共同能力來達成：一起聆聽、一起工作／演奏、相互支持，不管其聲部是多麼簡單（Dunbar-Hall 2011: 68），其中首要在聆聽。[48] 因此標榜的是團體合作精神和團體技藝，而在互相依賴與分工合作的前提下，各自唱好自己的聲部。

　　這種合唱，就個別聲部來說，個別成員的技藝負擔並不重，分工合成的效果卻是極為複雜（參見篠田曉子 2000: 41）。因此不論旋律或節奏的交織，均具體實現了音樂中群體合作來達成的觀念（Dunbar-Hall 2011: 66），尤其甘美朗技藝中必有交織技巧，而巴里島許多村子組有兒童甘美朗樂團，屬於村子的團體，兒童們從小就在這種群體共同努力的氛圍中學習與成長，逐漸褪去個人色彩，從中建立對團體的認同感（參見 ibid.）。事實上，這種兩三人一組，分工交織合奏／唱的情形正是巴里社會互相合作的共同體生活方式的縮影。關於交織於巴里社會生活中的實踐，詳見第四節的討論。

第三節　交織於空間的交錯配置

　　除了音樂，即時間性的交織之外，交織的概念亦見於空間的交錯配置，和編織的圖案紋樣等。就與音樂相關的空間安排來看，例如甘美朗樂隊中，不同聲部樂器的交叉排列，以及克差合唱聲部之穿插坐序，一定程度呼應了音樂本身的交織。樂器的交錯排列，多見於銅鍵類樂器，例如安克隆甘美朗中，鍵類樂器 gansa（包括中、小型，圖 3-3）的 polos 與 sangsih 兩聲部交錯

[48] Dibia 強調聆聽的重要，這一點從 2012 年 10 月北藝大的克差演出後，參與演出的學生的深刻體驗得到印證：「人聲部要學會聆聽別人的拍子，自己才會在對的點上～因此我覺得聆聽這件事很重要」（許同學）。

排列（圖3-4），樂器外觀相同，但演奏的聲部不同，因而旋律交織時，相鄰兩臺樂器的不同聲部，彼此可以確認旋律的完整與平順，且有利於音響的平衡。

圖 3-3 安克隆甘美朗中的中、小型 *gangsa*。（筆者提供）

P	S	P	S
S	P	S	P

圖 3-4 *Gangsa* 的聲部配置（P: *polos*; S: *sangsih*）

　　這種交織的概念用在恰克合唱中，不僅用於時間上聲音的交織（指節奏合唱），也用於空間上合唱團員的座位安排。克差合唱團員除了部分動作表演之外，大多以坐姿演唱。有別於西式合唱團的聲部分區，克差合唱分成若干組，每聲部各一人組成一組，相鄰而坐。其整體座位安排，以任一聲部的前後左右均為不同的聲部為原則（參見圖3-5）。這種空間安排，一方面有助於音響的交織效果與聲部音量的平衡，圍坐於表演場地三面[49]的觀眾，不論在那個角落，都可以聽到完整的聲部融合。更重要的是，合唱團員在演唱時可以清楚地聽到相鄰其他聲部，有利於彼此互相依賴和節奏的精準鑲嵌。

[49] 除了進場用的入口一帶之外。

此因如前述，恰克合唱的編成常用節奏型的模仿（例如譜例 3-8 與 3-10），因此合唱團員於演唱時，只要緊依著相鄰的聲部，就可以穩定其節奏。[50] 再者，在交織的原則下，各部緊鄰有助於聲音交織結果的確認。

圖 3-5 克差合唱團員座位圖例，數字為聲部代號：1, 2, 3a, 3b, 5, 7 等聲部。[52]

50 以筆者於 1991/07/02 於 Blahkiuh 村訪問著名的 Puspita Jaya 克差團，請教各聲部節奏編成的經驗為例，團長特地請來每個聲部的團員，當我請他們個別範唱所擔任的聲部節奏時，個個面有難色，原來他們要與其他聲部一起合唱時才會唱，印證了交織中互相依賴的精神。這次的訪問，雖然未採集到該團的聲部節奏，卻深深地影響我的甘美朗教學方法。

51 I Wayan Sudana 於 1990 年於國立藝術學院（今國立臺北藝術大學）指導克差舞劇時，所安排的聲部與座位。感謝 I Wayan Sudana 提供親手繪製的座位圖。

第四節　交織於社會生活

　　音樂具社會意義，[52] 且音樂與社會之間，存在著雙向的相互影響。例如從甘美朗音樂的合奏而無獨奏之性質來看，正反映出巴里文化特質中最重要的群體性，另一方面，巴里人從共同體得到認同與支持，且共同體賦予個別成員一些義務，兩邊對照下，顯示出甘美朗合奏象徵巴里人對於社會生活組織的概念（Berger 2013: 127）。再進一步來看甘美朗合奏中，以交織構成的段落與聲部的音樂實踐，個別的參與者經歷了個人聲部融入整體音樂的過程，即個人的努力融入所有成員的努力，共同創造整體音樂的成就，得以養成重團體勝於個人的精神，並且體認到團體凝聚力的強弱，對於整體展演的品質與成果的影響。因之交織的精神與手法，深植於巴里島共同體社會生活模式與表演藝術的實踐中。在這種情境下，培養出淡化個人意念、以團體成就為念的精神，因而在結合團體成員共同達成目標的過程中，體驗了個人與團體合一的美感與滿足，其結果印證了樂舞於整合個人與群體的功能和價值，是社會生存所必要的（Turino 2008: 233）。簡言之，巴里島村落的成員，在各自崗位與其他成員分工合作下，共同完成廟會或慶典等行事活動，並且從中得到融入團體、與他人互相依賴、互相合作、共享成果的滿足與認同。

　　因此交織除了見於前述音樂構成手法與空間配置之外，巴里島村落共同體的社會生活可以說是交織精神的具體實踐。如同第一章第三節之二「生命共同體的社會組織」的介紹，巴里島的社會組織以班家／社區為基本單位，即一個社區共同體，是一種鄰里互助的組織，也是與每一位島民關係最密切的組織。班家中，小至個別家庭成員的生命禮儀——從嬰兒起的各階段、磨

[52] "Music is socially meaningful"（Turino 2008: 1）。

牙式及婚喪等儀式，以及農田收割、家廟祭典（圖3-6），大至集體火葬、村廟廟會與各種儀式[53]等，均有賴共同體的互助合作來達成，鮮有單打獨鬥的情形。換句話說，村民們各家農田收割或婚喪喜慶等行事，均有賴鄰里之間互相幫忙，而社區或村子裡任一儀式或活動，均可看到村民們在各自所扮演的角色上，貢獻心力。彼此互相合作的軌跡，交織成一個活動或儀式的氛圍與成就。而甘美朗音樂中快速交織的效果，正反映出如同村民分工合作讓工作進行順利的情形（Spiller 2008: 101）。因此「交織」的精神，亦見於互相依賴與互相合作的態度，這種精神成為維繫巴里社會共同體的和諧與生活的力量。

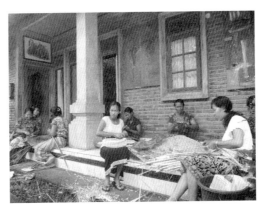

圖3-6 村中婦女互相幫忙鄰居的家廟儀式供品製作。圖為樂師 Made 家的家廟將舉行儀式，鄰居婦女來幫忙，他日換鄰居家廟舉行儀式，Made 家的婦女也要過去幫忙。（筆者攝，2010/01/25）

　　以巴里島的廟會（odalan）為例來看交織在共同體社會生活中的實踐，廟會可說是巴里島共同體生活的縮影，每210天舉行一次，由社區全體在交

[53] 例如本書第四章討論的桑揚儀式，以 Pramana 調查 Badung 傳統社區的桑揚馬舞為例，他總結這種儀式是全社區所共有，也是為了大家的利益，是由社區全員一起籌劃、同心協力共同執行（2004: 96）。

織的精神下共同完成，是宗教信仰的具現，也是各種藝術的展演空間。一般來說，大約一個月前開始準備，三天前密集準備，然後舉行三天，盛大者甚至一個月。每戶的成年人都要參與廟會工作，各有各的角色和崗位，並和其他成員分工合作，這並且是一種義務性的事奉工作（ngayah），為宗教與共同體服務。那麼廟會的準備與舉行，如何進行呢？請見附錄二〈圖說交織於巴里社會生活的實踐〉的圖例說明。

廟會從準備到祭典儀式，工程浩大且工作繁複，有賴各類專長的參與。Dibia 於介紹巴里島廟會的專文中，提到村民們依專長分組，分工合作。例如擅長供品製作者（Juru banten）被分到供品製作組，擅長料理者（Juru ebat）則編入料理組，會演奏甘美朗者（Juru gambel）組成樂團（Sekaa Gong），舞蹈或戲劇有表演組（Pragina），青少年則賦予摘集做供品用的花朵及棕櫚葉的工作，也有供品助手等，都由社區推選出來，在社區領導者（Kelian）的領導下，各司其責，共同完成一場廟會的各項工作（詳參 Dibia 1985: 63）。

不僅如此，為了籌募廟會所需經費，許多村子在廟會舉行之前先舉辦市集與餐會（稱為 bazar）。以我曾經參加過的餐會[54]為例，有別於在臺灣常見的聘請廚師團隊辦桌或在餐廳舉辦的募款餐會，巴里島村子的餐會一連舉行三天，就在廟前廣場搭棚擺桌。不但餐券由村民認購，[55] 場地準備與辦桌的大小事情更由村民（以成年人為主）全員包辦，依專長或職業而編組分工輪流：從砍竹架棚（自備工具）、張羅餐桌椅廚具到採購，還有，水電專長者負責拉電線裝燈、[56] 五星級飯店當廚師的回來掌廚，[57] 另有青年會成員分組輪

[54] 2000/07/05 於烏布附近 Kedewatan 村的 Lungsiakan 社區。

[55] 每戶均須認購，在村子裡開餐廳或商店的外人也不例外，更須共襄盛舉。

[56] 例如經常載我到處訪問的司機 Made，專長水電，在餐會前後日必須裝／拆燈，期間也須在村子待命，隨時解決水電問題。因此在村子的餐會期間，我必須另找司機。

[57] 因此村民們說在這場合可享用五星級廚師的料理。

流入口處的接待、婦女們到廚房幫忙、或分組當餐桌點菜員（一桌兩位），當然還有端菜上菜者，全都是該村村民。令我印象深刻的是餐會的第一天，朋友帶我參加餐會，我們都是被其他村民接待的客人；朋友說，第二天換她到會場當招待，鄰居們變成讓她接待的客人。換句話說，除了村民邀請的貴賓之外，都是自己人互相輪流接待。整個餐會活動，是村民歡樂共享的聯誼時刻，更是分工合作、交織而成的共同體生活景象。[58] 其成效，不但為廟會籌募經費，更重要的是強化村民的凝聚力與地方認同，為即將到來的廟會做最好的準備。

因此動員全村共同完成的廟會儀式，可看到村子成員共同為鞏固團體福祉而同心協力，產生維繫巴里社會共同體的和諧與生活的力量。[59] 不僅村子的廟會或儀式如此，日常生活中也隨處可見交織精神的生活實踐。舉例來說，1988 年我初到巴里島，在 Sayan 村 I Wayan Kantor 先生家裡學習甘美朗期間，幾乎每天都看到手繪布的繪製過程。第一天上課的日記，我寫著：

> 上午到 Sayan 村 Pak Kantor 老師家學 gamelan……參觀手繪與蠟染布的過程，大人小孩一起工作，先勾草圖，然後用金色顏料勾輪廓，再上顏色。一塊布往往通過集體繪畫，有的捧著紅色的顏料，有的提著綠色的顏料桶……一會兒功夫，一塊布就畫好了。接著還要在塗有顏色的地方上蠟（蓋住），整塊布浸於染料中染底色，再將整塊布用水煮去蠟，曬乾後才算完成，可做 sarun[g]，或另剪裁製衣。（我的日記 1988/07/09）

[58] 同一活動也包括男人參加的鬥雞，因賭博性質，巴里島政府禁止鬥雞，但只在這種為了廟會的場合，村子的男人會帶著自己精心培育的鬥雞來競鬥。

[59] 如同 I Wayan Dibia 的解釋，巴里島在準備廟會時，傳統上樂隊是男性參加，女性則在旁邊做供品，看起來各做各的，但其最終目標是合一的，為了一個廟會的達成，是男性與女性互相合作，是合一的（2010/05/18 於交大音樂研究所的演講）。

圖 3-7 這是在 Kedewatan 村另一家藝品店，女孩們一起繪製手繪布的情景。（筆者攝，
1994/01）

　　從手繪布看似繁複的過程，卻在交織的分工合作下，你紅、我綠，一人
一色的分工繪色，在輕鬆的氣氛中共同完成一塊手繪布（圖 3-7）。這種「共
同完成」的工作模式，共同分擔工作，也共享成就感。

　　再舉火葬行列為例，由於高大的火葬塔（圖 3-8），或置放撿骨後的大
體焚燒的巨型牛形棺木（圖 3-9，以下簡稱牛）等，往往動用數十人甚至兩
百人在巨型底座下（以數十支竹子橫豎交叉，編綁而成），每人分別站立於
交叉的每一竹格間，扛著竹子行進，共同肩負重量，同步行走（圖 3-10）。
以筆者於 2008/07/15 在烏布看烏布皇宮皇族的火葬行列為例，巨型的火葬塔、
牛和龍等，需動員約 250 人扛著行進。為了減輕負擔，以分組接力方式，每
隔約 250 公尺就有另一組人等候接手扛下一段路程（圖 3-11）。各組來自不
同的村落，可看出烏布區村子之間的分組分工合作，所有成員皆為皇室效力，
完成艱鉅的皇室火葬任務。

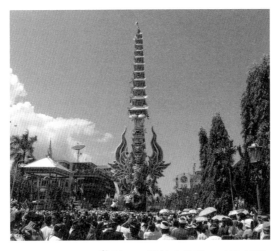

圖 3-8 Klungkung 國王的火葬，[61] 聳入雲霄的火葬塔。（筆者攝，2014/06/29）

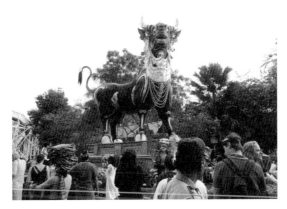

圖 3-9 精心設計製作的牛形棺木。這種獸形棺木依階級的不同，有牛、飛獅及象魚（平民用）等。（烏布皇家火葬，筆者攝，2008/07/15）

[60] Klungkung 國王火葬（2014/06/29）比烏布皇族火葬更盛大。司機 Nengah 是 Klungkung 人，也必須去 *ngayah* 扛火葬塔，因此火葬當天我們必須換司機。後來（07/02）Nengah 告訴我說火葬塔有一個要 400 人抬，每人肩負 35 公斤，分五站／組人，連同其他的牛、龍，所有扛的人次共 3000 人！

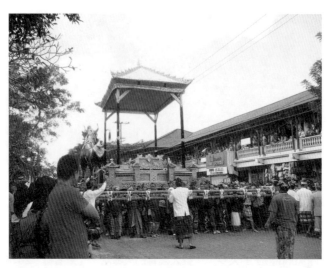

圖 3-10 牛的巨型底座（背面），以數十支粗長竹竿橫豎交叉綁成，每人站一格，共同以肩扛著牛行進。（同上）

圖 3-11 分組接力扛火葬塔與牛等，一組人員（穿紫色 T 恤者）正等候著，準備接手扛下一段路程。（同上）

上述交織精神的生活實踐，即兩三人或一組人相互合作、工作在一起的情形，可說是巴里島共同體生活的基本型態。而從交織在音樂、空間與社會生活的實踐，吾人可以瞭解它不單是個音樂名詞，在音樂的背後更蘊涵一種尊重的態度與共同體互相依賴／合作的精神和生活方式。正如 Dibia 所強調，「交織」不只是音樂及其技巧，尚包括精神上的互相尊重[61]與協力合作。換句話說，音樂美必須由技巧上與精神上雙方面的交織來達成。而 Michael Bakan 更形容這種「交織」（*kilitan telu*）[62] 是巴里社會相互依賴的一種音樂象徵，而且不單是音樂方面，也是巴里文化價值的象徵（2007: 95；Dibia 2016a: 13）。尤其，更深一層來看，正反映了巴里印度教的宇宙觀和生活理念（Dibia 2016a: 13）。

第五節　交織與巴里宇宙觀的二元、三界平衡觀念

交織，從看不見（*niskala*）的層面來說，是「一種深受巴里文化深遠的價值觀激發的音樂思想。」（Dibia 2016a: 13）Dibia 強調對於交織的理解，不單在音樂脈絡中，更須進入文化脈絡深度探討。因此在其討論巴里島音樂的交織一文（2016a）中，除了揭開交織的形式與構成之外，更從巴里印度教的宇宙觀與巴里美學思想當中，核心的「平衡」觀念，闡明交織的哲理與文化意涵。其中最重要的二元平衡與三界和諧的思想，就蘊含於交織的精神意涵中（ibid.: 13-14）。

[61] Dibia 強調「交織」不只是音樂及其技巧，尚包括精神上的互相尊重（2008/07/06 的談話）。

[62] Bakan 以 *kilitan telu* 稱三部交織的類型（2007: 95）。Bakan 強調三部合一的交織合奏，當中任何一部都不完整，三部缺一不可（ibid.: 97）。

　　二元平衡指的是兩個相對的實體、價值或力量，例如善－惡、日－夜、山－海、天－地、上－下、男－女、陽性（masculine）－陰性（feminine）等的相互作用（參見 ibid.: 13）。巴里人相信世界的二元劃分，但這種二元的劃分非絕對的，是相對的。二元的平衡觀，在音樂上則可舉出：交織的兩部 *polos-sangsih*、成對的調音 *ngumbang-ngisep*（參見第二章第二節頁 52）、成對的鼓 *wadon*（女性／陰性）－ *lanang*（男性／陽性）[63] 等。

　　巴里印度教以濕婆信仰為主，而在印度教宗教觀中，濕婆和其伴侶沙克提（Śakti）具有不可分割、互為彰顯的二元相對力量，[64] 這種結合二元相對力量之象徵，具現於濕婆顯像之一的半女神（Ardhanārīśvara）的男女同體、一體二分之形象，如圖 3-12。而「二元相對力量的結合，……則是在精神和物質層面中，因為二元對立或主體和客體力量的結合所造成更多的現象，揭示形而上的因果定律和生命意義，類似中國的陰－陽思想。」（吳承庭，2017）簡言之，因二元力量的結合，成就了世間的豐富思想和活動（ibid.），而這結合二元力量的理念，就蘊含於交織的精神意涵中。

[63] 巴里島甘美朗使用一對的鼓：*wadon*（女性，音較低）、*lanang*（男性，音較高），兩個鼓以節奏的交織演奏，帶領全團樂曲的進行，一般以 *wadon* 領奏。

[64] 印度教雖有不同的理論，但具共同的框架，包括宇宙源自於濕婆，是由濕婆和沙克提（力量）的二元諦開始創造，由梵天（Brama）的創造力、毗濕奴（Vishnu）的維持力和帝釋天（Rudra）的毀滅力等三種原始力量運行（吳承庭 2017）。

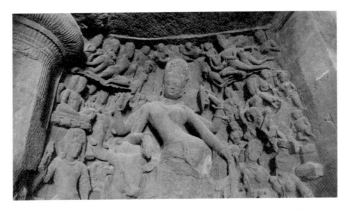

圖 3-12　印度象島石窟（Elephanta Caves）濕婆顯像之一、男女同體的半女神（Ardhanārīśvara）石雕，第五世紀。（筆者攝）

　　Dibia 從兩部交織的 *polos* 與 *sangsih* 的聲部走向：*sangsih* 向上（up）、*polos* 向下，依據宇宙二分（天－地）的觀念來詮釋這兩部，*sangsih* 象徵男性／天／上界的力量，而 *polos* 則象徵女性／地／下界的力量（Dibia 2016a: 13-14）。交織的意義就在於結合這兩個相對的力量產生更大的效果。除了 *polos* 與 *sangsih* 兩部的連鎖鑲嵌之外，Vitale 提出與「交織」相似的構成原理，還有島上成對調音的 *ngumbang*（音較低）與 *ngisep*（音較高）的結合，產生合乎巴里美感要求的震顫性音響，是巴里島甘美朗不可缺的聲音。由於巴里人認為單一音準的調音，當兩臺樂器的音同響時，其聲音了無生氣，因此成對的調音，二者之間具有互不可缺的互補作用（參見 1990a: 3）。Dibia 也認為就 *ngumbang-ngisep* 來看，稍低的 *ngumbang* 與稍高的 *ngisep* 結合時，這種二部交織象徵了天與地，或男與女、父與母等的和諧互動（Dibia 2016a: 13-14）。此外，一對的公母鼓 *wadon* 與 *lanang* 的交織，產生繁複多彩的節奏與音色變化。*Wadon* 與 *lanang* 這兩個字也用於標示一對大鑼，不論鼓或鑼，*wadon* 的音均較低，與音較高的 *lanang* 交織演奏。總之，不論 *polos* 與

sangsih 的連鎖鑲嵌，或是成對的調音 *ngumbang* 與 *ngisep* 的音響性結合，以及 *wadon* 與 *lanang* 的交織演奏，在在顯示出交織的加乘成效。

然而在這二元當中，尚有另一個存在：例如善與惡，指著善神與惡靈，中間是人類的存在；又例如山與海中間，還有平坦的空間，山屬眾神所在，海是惡靈的空間，中間是人類所住的空間。因之三界諧和的思想指來自三處的三種不同的實體或力量的相互作用，包括兩個觀念：一是三層的世界（*tri bhuwana*, three worlds），另一是三處或三個場所（*tri angga*, three locations）。前者包括地界（*bhur loka*, lower world），指底下的世界，惡靈和惡勢之地；人界（*bhwah loka*, middle world），指中間的世界，給人類和其他生物；和天界（*shwah loka*, upper world），上界，指給神靈，正面力量的世界。三界中，上層的天界與下層的地界是看不見的，中間的人界是看得見的。後者指人體的頭、身、腳；或房子的屋頂、起居空間和地基（Dibia 2016a: 13）。當音樂構成的三部交織對應於三界的三分概念時，*sangsih* 象徵男性／上界；中間聲部的 *sanglot* 象徵跨性別／中界（人界）；*polos* 象徵女性／下界（Dibia 2016a: 14）。於是這種常用於遊行甘美朗中的大鈸與克差中的恰克合唱的三部交織，也就象徵了天、人、地三界成員之間的和諧（ibid.）。

從 Dibia 的詮釋與分析，可看出交織體系與巴里島宇宙觀的密切關係，尤以二元和三界的概念。二部交織可說是二元平衡觀的象徵，同理，三部交織對應了三個世界的思想，在在顯示出巴里印度教文化的啟示對於巴里島音樂的影響（ibid.）。

從交織在音樂、空間與社會生活的實踐，及其蘊涵的宗教哲理，吾人可以瞭解它不單是個音樂名詞（指技巧與音樂構成手法），在音樂的背後更蘊涵和諧的意義和價值觀。為了達到完美的交織呈現，不論是音樂的合奏或

共同體的生活，全員一心、互相尊重[65]與協力合作的態度就十分關鍵了。就音樂的交織來說，音樂美必須由技巧與精神，即演奏者彼此之間身心靈的交織來達成。而這種交織，象徵著巴里社會的合一與互相依存（Bakan 2007: 95），正是巴里島共同體生活的表現。反過來說，共同體協力分工的群體生活方式，正如同音樂中的交織，全員共同完成一個廟會、儀式或建屋等工程。尤以廟會，共同體的成員各依所長，各在崗位上與其他成員相互合作，完成共同體的重要行事。交織，不但是巴里音樂的靈魂，也是巴里音樂的文化認同（cultural identity）（Dibia 2016a: 6），是島上社區共同體的群體生活方式，具有其文化意義與價值，是巴里音樂與文化的重要價值（ibid.: 3）。

第六節　得賜——神聖性與美的力量

「得賜」（*taksu*，發音如「達（個）塑」），在意義上以「得賜」較貼切，因此本書中譯用「得賜」。「得賜本無形，難以描述或科學化分析」（Dibia 2012: 2-3），是巴里島獨特的概念（concept）和神聖力量（ibid.: 5）。Dibia 比喻得賜好比蠟燭上面的火燄，發出光，吸引觀眾（ibid.: 36, 47）。以下試從個人的體會和訪談巴里藝術家，並參考巴里島學界先進，特別是 Dibia 的著述，一探得賜的究竟。

一、什麼是「得賜」？

1988 年 7 月我在 Sayan 村隨 Kantor 先生學習安克隆甘美朗，有一回問老師面具舞的面具，他搬出了面具籃，小心翼翼地從布套裡拿出他跳老人面具

[65] Dibia 強調「交織」不只是音樂及其技巧，尚包括精神上的互相尊重（2008/07/06 的談話）。

舞的面具，往臉上一戴，兩手順勢比畫兩下。霎那間，眼前的老師不見了，轉化為一位老人生動在我眼前！當時我，大吃一驚！親眼見識到面具與配戴者合一的「魔力」。另有一次在貝杜魯村訪問 Limbak（1994/08/26），當他述說著 1930 年代他那令人津津樂道的巨人 Kumbhakarna 的表演時，突然就著盤腿的姿勢兩手用力一伸，轉動手掌，顫動手指，嘴裡鏗鏘有力地唸著一串「恰！恰！恰！」的節奏，眼珠用力一瞪，忽地「巨人」在我眼前出現！我驚訝萬分，在沒有服裝道具的助力下，Limbak 一伸手一瞪眼，瞬間神靈活現為克差中的巨人，呆住了的我，猛然想起應該拍照，再求他表演一次（見圖 5-6）。還有一次，在玻諾村訪問 Sidja 時，他憶起曾隨團出國表演，但表演的樂器與道具因故未到，他們如何就地取材，照樣表演。說著說著，興致一來，老先生走下階梯 [66]，隨手摘下一片葉子，夾在指尖舞著，轉手擺頭扭身的瞬間，化身婀娜多姿的嫵媚模樣，看得我目瞪口呆。

隨著歲月增長，我慢慢領悟到這就是「得賜」的靈力發酵，瞬間化為表演角色的「存在感」（presence）（參見尤金諾・芭芭 2012: 210）。上述三個例子，均來自表演者長期以來積累的表演能量；第一個例子還加上面具本身有得賜（參見 Herbst 1997: 62-63），從選材、製作的極致加上靈性，讓表演者與面具合一。但是，不僅前述的「存在感」，得賜更深層的意義是，透過儀式和精神修鍊而得以與神聖力量（divine forces）連結。[67] 這讓我想起曾訪問 Peliatan 村一位祭司，他開宗明義說道：「我們的藝術，是向神求的。」[68]

[66] 巴里島傳統住屋是在大宅院中豎立一棟棟小房子，外部類似陽臺，是會客與休憩空間，內部的房間（傳統只有一間）是臥室。而一棟棟的房子疊高而建，高度依居住者於家中的地位或房子的功能而有不同，較高者前面設階梯。

[67] Dibia 提到西方有些人將 taksu 解為舞臺存在感（stage presence）或魅力（charisma），但對巴里人來說，不僅如此，taksu 的意義還包括透過儀式和精神修鍊而得以與神聖力量連結（2012: 31）。

[68] 1995/08/24 為了調查克差，訪問 Peliatan 村的祭司 Tjokorda Anom Warddhana，他提到曾有日本人問他為何 Peliatan 的藝術能夠如此卓越，他說：「我們的藝術是向神祈求的。」

這句話對我來說，很熟悉，和我的基督教信仰有著相同的信念。於是我試著從技藝和祈求神賜兩方面的結合，來理解得賜。

　　"Taksu" 是巴里語，來自梵文及爪哇古卡威語（Kawi）的 caksu，意指眼睛、感知能力或凝視，巴里語則指吸引目光（Dibia 2012: x, 29）。而另一古爪哇字 "kecaksu"，意思是「被看到」，意謂著得賜的能量，不論是藝術的或社會文化活動，首先透過眼睛來感知（ibid.: 35）。

　　參照 Eiseman（1999b）的巴里語－英語辭典，對於得賜，有下面幾個解釋：

1. 指掌管個人專業才華的神靈（1999b: 289），是無形的；就表演藝術來說，可理解為「藝能之神」（馬珍妮 2009: 95）。

2. 得賜也指家廟中的一個獻予此神靈的專屬神龕（kemulan taksu 或 palinggih taksu）（圖 3-13），[69] 是看得見的。在特定的日子，例如皮影戲偶師祭戲神的日子「敦貝瓦揚」（Tumpek Wayang）還要獻供。[70]

3. 得賜也指看不見的，可以與靈界溝通的神靈。

4. 也指巫醫或薩滿（Balian Taksu），為村民指點迷津或治病等（Eiseman 1999b: 289）。

　　從上述的解釋，可理解得賜具有「看得見的」（sekala，有形）與「看不見的」（niskala，無形）的雙重特質。不論是有形的神龕、無形的神靈或神職的薩滿，均指向與超自然能量的連結。

[69] Eiseman 另用 palinggih taksu 稱之（1989: 366）。雖然在巴里島許多人的家廟中有一座得賜神龕，得賜並無特定的神聖場所或廟宇，但每個村子都有其祈求得賜的地方或廟宇（Dibia 2012: 38）。

[70] 關於「敦貝瓦揚」，參見馬珍妮 2009。

圖 3-13 得賜神龕（筆者攝於 Singapadu 村 I Wayan Dibia 府上家廟，2016/09/08）

　　玻諾村的資深藝術家和皮影戲偶師（Dalang）I Made Sidja（約 1930-，以下簡稱 Sidja）指出得賜有兩種：*sekala* 和 *niskala*（有形的和無形的）。前者如同前述，指在家廟專為得賜神所準備的神龕；後者則是發自內心的，是學習各種技藝的過程。他認為得賜神不是特定的神，只是一種象徵，從內心發出，在外在的地方有一個地方安置，因而有一個膜拜的地方，是象徵性的神位，事實上無所不在。[71]

　　Dibia 也有類似的解釋，提出得賜有兩層意義：（1）是激發創造力（creativity）與智慧（intellectuality）的神奇力量（magic power），雖無形，巴里人相信其存在；（2）指家廟中賜予神奇力量的神龕，是有形、具特殊功能的形體。巴里人在表演之前，通常會備供品到此神龕祈禱。Dibia 認為這兩層的意義，指出了包括來自看不見的世界的神賜力量，和看得見的世界中，人們的努力與任務（2012: 29-30）。

[71] 筆者的訪談，2010/01/24。

　　事實上得賜不僅見於藝術家、表演者的精湛表現，或舞臺魅力，也見於其他各行各業人士，甚至個人的修養境界。巴里藝術家們相信得賜也存在於藝術作品、藝術空間及藝術家內心，每個人對於得賜有其個人的體驗和見解，十分多樣化，[72] 然而 Dibia 綜合島上數位學者之說，不外下列三點：（1）神聖性（divinity）與靈性（spirituality）；（2）力量（power）或能量（energy）；（3）靈感（inspiration）（ibid.: 30）。總之，得賜是一種神聖的能量，能將平凡轉化為非凡（ibid.: 22）。

　　得賜雖然是巴里島獨特的文化觀（cultural concept），從其語源來自梵語與古爪哇語，可理解受到印度與爪哇的影響。[73] 林佑貞研究印尼宮廷儀式舞蹈《貝多優》（Bedhaya），提到爪哇人重視精神修鍊，及其實踐與展現舞臺魅力之關聯性，指出「從『內在性』（immanence）發展出追求近神的密契經驗，最終達到『神人合一』的境界，這樣的觀念，早已深入日常生活的實踐，且充分展現在傳統表演藝術的發展中。」（2015: 3）當表演者達到這樣的境界，意味著經歷了「有機身心的轉化」（ibid.: 29），同時具備了神靈活現的舞臺魅力和個人精神修鍊的成果（ibid.: 4）。這種融入宗教性精神修鍊的表演訓練，與巴里藝術家之追求得賜有異曲同工之妙。

　　得賜也相似於印度的 *rasa* 在印度文化與藝術中的很多觀念（aspect），並產生特殊的力量、能量和審美趣味等（Dibia 2012: 36）。按 *rasa* 一詞有許多翻譯與詮釋，包括味、汁、美感、情感、情緒……，從不同的面向有不同的指涉，難以一言以蔽之。[74] 然而，就表演藝術來說，蘇子中提出：「從表

[72] 詳見李婧慧 2016: 67-69。

[73] Dibia 2012: 35；此外，I Ketut Kodi 也提到來自印度的影響（2010/01/26 訪問，馬珍妮翻譯），見下段的說明。

[74] 關於 *rasa*，詳參吳承庭 2012；蘇子中 2013。

演詩學、美學、哲學到宗教精神層次，*rasa* 被賦予多層次的社會與文化意涵。也惟有透過 *rasa* 的情感滋味，表演藝術才得以臻至出神入化的境界」（2013: 159），正與巴里島的得賜意涵異曲同工。雖然巴里島的得賜沒有像印度 *rasa* 的理論將人之基本情感（常情）分為九種，[75] 然而彼此還是有一些相似的概念——就藝術來說，得賜賦予藝術作品迷人的品質與磁力，好比 *rasa* 是所有食物最根本的精華，賦予食物「味」（taste）。因此，沒有得賜，如同食物沒有味道一般。[76]

因之「得賜」如同「交織」，是巴里藝術、文化與生活中深層的精神與價值觀，對於巴里藝術的傳統與核心價值的鞏固深具意義。得賜也是巴里島的美感最高境界／準則，一種價值觀。這種美感就透過各類藝術，與為人處世的修養而顯現。更近一步來說，得賜指藝能之神，以及向神靈祈求而來的藝術能量，是推動巴里藝術創造力與美感表現的動力。[77] 長久以來，交織與得賜是巴里文化傳統與生活不可缺之精神與力量。

二、如何獲得得賜？

> 我們的藝術是向神祈求的。[78]

從前述神聖性能量來看，得賜是一種「恩賜」（charisma）。在印度教的信仰中，來自濕婆（Pangdjaja 1998: iv），是一種透過儀式與精神修鍊而來的神聖力量（Dibia 2012: 31）。另一方面，得賜也是一種「獻身的力量」

[75] 參見吳承庭 2012: 74。

[76] Dibia 2012: 36，其中關於 *rasa* 的解釋，Dibia 引自 Schwartz 2004: 7。

[77] 巴里省文化局長 Drs. Ida Bagus Pangdjaja 的序（收於 Sugriwa ed. 1998: iv）。關於中譯「藝能之神」，引自馬珍妮 2009: 95。

[78] 見註 68。

（devotional power）（Sugriwa ed. 1998: 71），意指巴里藝術家之獻身予全能的創造神，是巴里藝術的模範與最高方針（Pangdjaja 1998: iv）。由於巴里各類藝術展演主要作為獻神娛神用，[79] 因此這種「藝術用於獻神而獲得能量」的信念，以及藝術家獻身藝術的宗教心，是一種內在的能量與意念。得賜就在儀式的助力下，使身心靈達於合一。換句話說，為了獲得這種寶貴的恩賜，藝術家們必須經歷淨化、祈禱等過程，藉著全神貫注與身心靈的合一，來顯現出得賜的境界（Herbst 1997: 20）。

以往巴里人入門一種藝術時，以舞蹈為例，除了尋覓合適的老師之外，還要依巴里曆擇一黃道吉日開始學習。當已掌握技巧，須再經過淨身的過程（*mawinten*），以求身心靈均能順服於全能之神，因此必須不斷地向神祈求成為一位好的舞者。巴里人稱這個過程為尋求得賜的過程。當擁有了得賜，他 / 她就可稱之 *nadi*，[80] 被認為是一位成熟的舞者。於是當表演時，有一種非經個人控制的力量進入其身心，賦予其出神入化的表演，而這正是最難以實現的境界（Sugriwa ed. 2000: 22）。

巴里島的各類藝術（包括所用的道具與樂器）與各行各業，都各有其蘊含之「得賜」，以及祈求「得賜」的信念。其祈求的方式與地點依村落或藝術家而略有不同。[81] 一般來說，表演者在表演前都會祈禱，祈求得賜，且盡可能在家廟的得賜神龕前祈求，或到村子特定的寺廟，[82] 透過祈禱、咒語，

[79] 在巴里文化中，藝術首要在於娛神，其次才是娛人（Dibia 2012: 13）。

[80] *Nadi* 字義是成為、變成（to become），有兩個意義：（1）神靈的進入；（2）與藝術家對藝術掌握的精熟程度有關（Sugriwa ed. 2000: 22）。

[81] 詳見 Dibia 2012: 39-41, 73-87。

[82] 例如 Singapadu 村也是以藝術聞名，村子裡或鄰村的藝術家們到 Singapadu 村皇室廟宇（宗祠）Merajan Agung Singapadu（Pura Pemerajan Agung）裡，祈求 Ida Ratu Dalem 神賜予 *taksu*，讓藝術工作獲得卓越成就（參見 Dibia 2014: 3）。

或在廟庭獻演[83]，向神靈祈求賜予神聖力量以提昇藝術作品或展演的品質（Dibia 2012: x, 89）。例如 2014 年 6 月底北藝大師生[84]到巴里島，與玻諾村的巴里布爾納舞團（Sanggar Paripurna）交流／合創／展演音樂劇場《臺灣獅遇見巴龍獅》（*Taiwan Sai Meets Barong Ket*）。演出前一週，學生們經歷了在舞團的家廟祈禱、村民在濕婆廟祈禱，及學生們在村廟獻演等祈求展演成功的過程（詳見李婧慧 2016: 69-70）。

雖然如此，Sidja 指出得賜最重要的條件：第一是來自內心的智慧，第二才是得賜神。他強調首要在於具備技藝與相關知識涵養，沒有這些，也就無法求得賜。各行各業的學習係在完全掌握正確之後，帶著供品到得賜神靈前祈求，自然而然得賜神靈會降臨。換句話說，得賜雖然無所不在，隨處可求，但仍須有具體的祈求行動，在象徵的神位上，備供品而求。[85]然而，得賜並非得經過上述祈禱或儀式才能求得；除了必備精湛技藝之外，藝術家如以真誠與獻身之心，盡其舞臺之責，仍然可以得到得賜的能量與幫助。[86]

總之，得賜始自內心，而後顯現於外在；亦即內心思想與心靈結合，再以形之於外的技藝來成就一場表演。最重要的是表演者必須以謙虛虔敬的態度，潔淨自己（Pangdjaja 1998: iv），放空心靈或放下自我，讓藝術靈命進入內心，以導引著技藝的發揮。而得賜，如同 Sidja 所說，只是一種神靈象徵，從內心發出，而以神龕作為外在的安置，是象徵的神位，實際上是無所不在。因之得賜重在發自內心之虔敬，並且是在經過練習掌握技藝之後，方能求得

[83] 幾乎所有團體會在廟裡作首演（Dibia 2012: 40）。關於各村或藝術家求得賜的地方與方式，詳參 Dibia 2012: 39-41, 73-87。

[84] 2014 北藝大教學卓越計畫中的國際展演交流活動之一，由傳統音樂系與傳研中心合辦，參與者除了兩單位的師生之外，尚包括音樂學研究所、劇設系、動畫系及舞蹈系師生。

[85] 筆者訪問 I Made Sidja，2010/01/24，馬珍妮女士翻譯。

[86] Dibia 據祭司 Singarsa 之言（2012: 86）。

能量。亦即，雖然巴里藝術工作者在表演或開始工作之前必祈求得賜，得賜並不是只靠向神求就有的，個人的努力是不可少的歷程。

三、得賜對表演者與藝術的意義

> 藝術作品如果沒有得賜的話，如同蠟燭沒有火燄，
>
> 無法產生熱或光照亮黑暗。（Dibia 2012: 36）

在巴里傳統中，藝術與宗教不可分，藝術可視為敬神娛神的供品。巴里人深信藝術是神所創，具靈性（spiritual）力量，可用以與神靈溝通，因此最高品質的藝術，不論聖、俗，只來自神的恩賜，或得賜（Dibia 2012: 47-48）。他們相信得賜在舞臺上具轉化（transforming）的力量（ibid.: 49），得以脫離原本的「我」，進入所展演的藝術或角色，以達到出神入化的境界。基於這種對於表演能有神韻的期待，表演者會依其信仰，向神祈求賜予藝術才華與能量。然而即使技藝已純熟，對於上述的祈求，是否有求必應，又是另一個問題了。巴里島多數傑出藝術家瞭解得賜是一種超技巧的美感表現，屬於宗教心靈上的，反而要拋開技巧。換句話說學習謙虛、放下自我，讓神的靈性──另一種超技巧──進入自我，以達到天、人與樂舞合一的和諧之境。

如前引，Dibia 闡述得賜的意義，好比蠟燭。得賜就像是蠟燭上的火焰，發出光芒，引人注目。具有得賜的展演或作品，就像是有點燃的蠟燭，得以發光照亮黑暗，當然吸引觀眾；只有技巧的表現，而沒有得賜，好比燭芯未點燃的蠟燭，無法發出光芒；亦或肉體沒有靈魂、食物沒有味道一般（Dibia 2012: 36, 47）。然而，有沒有得賜，並非由表演者或藝術家自己認定，雖然

他們自己可以感覺到得賜的能量。得賜之有無，由觀者評定。[87] 換句話說，得賜也是巴里人用以表達審美，稱讚一個人的展演、作品或為人處世有得賜，是最高境界的讚美。

　　然而人們對於得賜的態度的轉變，影響到美感與神聖性的墮落。由於近年來巴里島觀光興盛，為島上帶來經濟效益和表演藝術市場的蓬勃發展，卻也帶來拜金的負面影響，使得藝術面臨墮落、失去靈魂的威脅。商業化與世俗化帶來過度發展的後果，最終將摧毀巴里島的得賜神聖力量（Dibia 2012: 1, 42, 107）。巴里島的現代化，使得巴里文化傳統從宗教功能走向世俗化，生活型態從傳統村落共同體走向個人生活型態，藝術活動從村子轉為個人的藝術工作室（舞團）（ibid.: 107-108），個人領導相形突出。如遇表演者利慾薰心，巴里人的精神與氣質將面臨改變和削弱，因而生活本質從社會宗教性，轉為世俗商業性，原先藝術作為獻神供品的傳統，轉變為謀生工具，甚至原為宗教儀式焦點的表演藝術，也從地方的特殊行事活動變質為娛樂外賓與達官顯貴的展演（參見 ibid.: 42, 107-108）。即便是觀光展演，也因自我淹沒於市場競爭，為了賣座反而犧牲了原有的象徵性之美，而盲目迎合自我想像中觀眾之喜好，削弱了表演者的精神與氣質，和美感的表現力。雖然巴里島的社會結構依舊，蘊涵交織的互助合作生活方式照舊運行，許多藝術家仍堅持藝術理想和宗教心，然而愈來愈多的各界人士擔憂得賜之日益衰微，甚且意識到這將是巴里文化未來的威脅。[88]

[87] 筆者從與 I Wayan Dibia 和 I Gusti Putu Sudarta 的訪談中，均得到這樣的教導。

[88] 參見 Dibia 2012: xii, 1-3。作者有感於島上得賜精神墮落的危機，於 2012 年出版專書 Taksu: In and Beyond the Arts，闡述得賜的重要性及藝術界和其他領域對於得賜的各種見解。他提到近年來得賜的議題浮上檯面被討論，呼籲正視得賜衰微的文章見諸報章雜誌，顯示出得賜之得與失逐漸受到地方人士的重視（ibid.: 1-3）。

第四章　克差的起源──桑揚儀式與恰克合唱

　　作為島上代表性表演藝術之一的克差，1930 年代以來以一種結合音樂[1]、舞蹈與戲劇的表演藝術形式，占據島上觀光表演龐大的市場，也深受巴里島人們的喜愛。其核心的恰克合唱，起源於島上一種模仿甘美朗的合唱樂──人聲甘美朗（Gamelan Suara），用於伴唱驅邪逐疫的桑揚仙女舞（Sanghyang Dedari）與桑揚馬舞（Sanghyang Jaran）。到底 1930 年代以前的桑揚儀式和為其伴唱的恰克合唱是如何產生的？其形式如何？

　　本章起至第六章討論克差的起源及發展，除了前章討論的「交織」與「得賜」之外，再輔以巴里島在地的一個連貫哲理 "desa kala patra" 為視角來考察克差，從為何／如何走出儀式範疇，轉化為觀光商演舞劇及後來藝術家們創意發揮的平臺，當中核心不變的傳統，以及起始、轉化發展到創新之契機與歷程。[2]

　　"Desa kala patra" 是三合一的連貫名詞，直譯為「場所─時間─情境」（"place-time-context"），[3]相似於吾人常用之成語，依該順序可譯為「地利、天時、人和」，[4]或「地利─天時─境遇」，以下簡譯為「地─時─境」。"Desa kala patra" 是巴里人生活處事的準則，也是表演藝術所蘊涵的一種哲理，是

[1] 包括合唱及說唱。

[2] 為便於對照各階段發展與巴里島歷史的關係，於附錄五另附巴里島大事年表以供參考。

[3] Herbst 1997；英文短橫線為原作者所加，筆者加中譯的短橫線。或譯為「何地─何時─境況」（where, when, circumstances）（Eiseman 1989: xvi）。

[4] 引自馬珍妮比擬的中譯「天時、地利、人和」，但在表演中，"desa kala patra" 未必含正反面價值判斷，因此本書譯為「地利─天時─境遇」，簡譯為「地─時─境」。

藝術家們於表演之始所必須思考，包括事物從何而起、於何處彰顯其生命力與意義等的哲理（Herbst 1997: xvii, 1）。

Edward Herbst 對於 *desa kala patra* 有深入的研究，從不同的面向闡述 *desa kala patra* 的多重意涵（詳參 Herbst 1997）。實際上這三個字往往合在一起使用，而且，不論合而為一或個別字詞，均具有多層次的意義，適用於各面向。以下引用 Herbst 的論述，並為了說明方便，分述於下。

Desa：指事情發生的場所（locale），具體的、抽象的，不只是對於實際的地方／土地的感知，是在情境下，關聯到社會、精神及生態的場所，具有社區與土地的特徵（例如與家世、階級或寺廟相關），及方位（向山或向海，*kaja* 或 *kelod*，[5] 包括地理的和精神上的）等多重意涵（ibid.: 2, 4）。

Kala：指時間及其流動，包括事情如何發生（ibid.: 4），亦即包括過程。

Patra：依不同場合解釋為情勢（circumstance）、情況（situation）、活動（activity）等，或針對一個特定的活動，在特定的時空下完成（ibid.: 2）。

這三個字的意涵彼此重疊，而合起來可用 *patra*（情境）一字涵蓋之；然而 *desa* 一字本身也涵蓋了事件的地利－天時－境遇意涵；在這種情形下，*patra* 指活動或能量，*kala* 則指超然的時間觀（ibid.）。因而這三個字的意義多層次且交叉。

對巴里人來說，*desa kala patra* 是生活處世，包括具體的行為舉止和語言運用的準則。如前述（參見第一章第三節之一），巴里社會有階級之分，語言與行為舉止必須相應於場所、時間和對象（階級）等綜合情境。例如筆者

[5] 詳見第一章第四節之一。

在 Jembrana 訪問 Gamelan Preret 樂團時，因為地點在祭司府上，訪問對象（團員）都是貴族，因此須使用高階語，行為舉止也須端莊，以合於當時的情境規範。*Desa kala patra* 也是各類行事的導引，例如於製作一個神聖舞蹈用的面具（例如巴龍）時，首要選擇木材，除了材質之外，更重要的是所採用的樹木生長於何地，[6] 決定了該樹木是否適用於神聖性面具的製作。

至於 *desa kala patra* 之於表演藝術，就巴里島的表演場所來看，即便在廣場，經常可看到張掛著兩面合一、綴滿金色裝飾多彩的布簾，表演者從中間出來表演；或設有分裂門入口的場地，表演者在入口出現後走數步階梯而下，進入表演場地。不論是布簾或分裂門的入口，均象徵著「日常」與「非日常」的空間區隔，顯示表演者清楚地跨過兩個世界（參見 ibid.: 87）。再者，如 Herbst 的研究，在表演中，不同角色各有其所處之 *desa kala patra*。例如國王（*dalem*）[7] 的角色，關聯到他所處的時代（*kala*），並且營造出另一種歷史的和精神上的時空。[8] 而喜劇性說書人 *panasar* 和 *kartala* 則發揮了連結古與今的作用，他們在前述國王的世界中相互溝通，作為國王的侍從與代言，將古卡威語（Kawi）韻文詩歌和古典巴里語轉譯為日常語言，因而連結了所表演的故事發生地（*desa*）和當今世界（參見 ibid.: 88）。因此，表演中傳達／營造出 *desa kala patra* 的氛圍，就是表演者的任務了（ibid.: 66-67）。

雖然 *desa kala patra* 如上述，有其深奧、抽象與具體、多層面和交叉等種種意義，本書的討論以較具體的「地－時－境」的觀念來審視克差的發展

[6] Herbst 1997: 63。據他的調查，例如曾被雷擊，或生長在 Pura Dalem 裡面或旁邊等的樹木，可用來雕刻的巴龍或蘭達（Rangda）的面具，生長在其他寺廟裏面或旁邊、河邊或其他被視為神聖之地的樹木，也是寶貴的面具用樹木（ibid.）。

[7] *Dalem* 在面具舞中的角色是優雅的國王。

[8] *Kala* 還有一種失去時間感的表現，即表演者進入了狂喜狀態（參見 Herbst 1997: 88-89）。

歷程。下面先從克差的定義與內容說起，再探討其起源的桑揚儀式和其中的恰克合唱。

第一節　克差與恰克

「克差」（Kecak），或稱「恰克」（Cak）；就字義來說，"*cak*" 的意義有幾種不同的說法：其一來自桑揚馬舞儀式中驅逐疫鬼的叫喊聲 "*ke-cak*"，含有「趕出去」的用意，其中的 "*ke*" 沒有特別的意思，只是從叫喊聲 "*cak, cak, cak⋯*" 加一點變化，變成 "*ke-cak, ke-cak, ke-cak⋯*"。[9] 其二是擬聲詞的說法，"*cak*" 的發音有助於發聲（Dibia and Ballinger 2004: 92），這種擬聲詞模仿壁虎（house lizard 或 *gecko*）嘈雜的叫聲，因巴里人認為壁虎帶來吉祥的訊息，而其巴里名稱 "*cecak*"，正如其聲，接近 "*cak*" 的發音。[10] 然而其三，Dibia 提到極有可能只是人所發出的一種無意義的聲音，這種短促而強烈的聲音，有助於合唱聲部的交織，以產生甘美朗的節奏效果（1996: 46, 2000/1996: 3-4）。其四，還有一種類似的說法，形容很多人說話的聲音，聲音吵雜的意思。因交織的恰克合唱的節奏，來自甘美朗中的成列小坐鑼 *reong*，所以又稱為 "*ngocecak*"，是許多聲音的組合的意思。[11] 綜合上述的說法與筆者參與學習的經驗，"*cak*" 作為聲詞，最初可能與驅鬼的叫

[9] 筆者訪問 Limbak，1994/08/26。

[10] 參見 Dibia 2000/1996: 3；McKean 1979: 295。Vicki Baum（1888-1960）的小說 *A Tale from Bali* 也提到屋裡牆上的 *tjitjak* lizard（*cicak*，同 *cecak*）和 *gecko* 發出嘈雜的叫聲，後者她算了一下是 11 下，是幸運之兆（1999/1937: 31）。McKean 除了提到巴里人所說模仿壁虎的說法之外，另提出 "*ketjak*"（*cecak*）可能與巴里字 "*tjak*"（*cak*）有關，含有打破（to break）或分開（separate）的意思，因此可說是對付邪魔疫鬼的叫囂聲，打破其惡勢力且趕走的意思（1979: 295）。

[11] 1999/09/11 及 2002/06/30 訪問 I Made Sidja 於玻諾村。因 *reong* 在甘美朗主要作為加花裝飾的樂器，常用密集細碎音型快速交織，乍聽之下，很像快嘴吱吱喳喳、喋喋不休的樣子。

喊聲有關，這種短促而強勁的聲音，的確有助於發聲及與後來合唱節奏的交織。至於 "*ke*" 如同助詞，未真正發出聲音，卻有助於維持節奏的穩定。

上述大多從 "Cak" 一字來解釋，事實上在島上較常聽到的用詞也是 "Cak"。那麼，什麼時候開始出現 "Kecak" 一詞？Kendra Stepputat 從二十世紀初以來造訪巴里島的西方人及荷蘭殖民官員留下的書信紀錄等檔案，發現 "Ketjak（Kecak）" 這個字首度出現在 1934 年 Walter Spies 的一篇關於 Gianyar 縣樂舞的文章 [12] 中。據她引述 Spies 的描述：「Ketjak，這種有加手勢動作的男聲合唱，用於伴唱桑揚儀式舞蹈（[於]Celuk、Ketewel、Sukawati、Bedulu），已在 Bedulu（貝杜魯村）[…]，發展出一種獨立的、世俗戲劇，大多表演著摘錄自拉摩耶納中的片段故事。」[13] 由這段話，我們可以得知至遲在 1934 年：（1）Spies 所看到的桑揚儀式中的恰克合唱，不單用唱的，也有手勢動作；（2）有手勢動作的男聲合唱伴唱的桑揚儀式，在 Celuk、Ketewel、Sukawati、貝杜魯等村子；（3）貝杜魯村已在恰克合唱基礎上發展出獨立的世俗戲劇，表演著摘選自《拉摩耶納》的故事，並且被稱為 Ketjak（克差，今拼音為 Kecak）。[14]

按克差發展於巴里島南部，以 Gianyar 縣為中心，後來 Badung 縣也有。上文 Spies 所提到的 Celuk、Ketewel、Sukawati、貝杜魯等村，以及玻諾村，

[12] 文章標題："Muziek en Dans in Gianjar"，收於荷蘭總督 Jacobs 的回顧檔案 "Memorie van Overgave"（荷蘭東印度公司歷任總督離任時的回顧，留給繼任者參考用）。關於這篇文章的收錄資訊，詳見 Stepputat 的博士論文（2010b: 162, 註 7）（該論文未出版，以下相同）。

[13] "The ketjak, the male gesticulating choir that functions as accompaniment to the *sanghyang* dances（Tjeloek, Katéwél, Soekawati, Bedoeloe）has in the village of Bedoeloe – […] – been developed into an independent, secular play, mostly presenting short episodes from the Ramayana."（Stepputat 2010b: 162。原作者加斜體）其中 Tjeloek 村的拼音今用 Celuk；Soekawati 即 Sukawati；Bedoeloe 即 Bedulu。

[14] Stepputat 並且從 Spies 於 1932 年寫給他的弟弟 Leo Spies 的信，仍用 "*sanghyang*" 一詞來看，推論克差發展為獨立品種及被稱為 Kecak 的時間，是在 1932-1934 年間（2010b: 162）。

均在 Gianyar 縣內；還有 Abianbase。[15] 事實上，到了二十一世紀亦然。由於克差具有社區群體參與排練與演出的特性，許多村子動員全村老少的男性成員（每戶至少一人）組織克差團，熱中於展演，[16] 影響所及，幾乎可說成為島上一種全民音樂運動 [17] 和音樂認同。[18]

　　克差獨特的魅力，在於其核心的「恰克」合唱——以人聲模仿甘美朗，[19] 是一種古早的阿卡貝拉。這種合唱樂原來是島上一種驅邪逐疫的宗教儀式「桑揚」（Sanghyang）中，伴唱被靈附身的舞蹈（trance dance）[20] 的男聲合唱「恰克」（Cak），至遲在 1925 年這種合唱出現了加有誦唱《拉摩耶納》故事片段的版本 [21]，並且另外發展出克差姊妹品種 Janger（Djanger，見第五章第一節之二）。1930 年代恰克合唱再加上舞蹈表演故事，形成今日之世俗娛樂性克差舞劇。因之克差從其起源與發展，具有儀式性（非戲劇性）與世俗性（戲劇性）兩方面的性質（Dibia 2000/1996: 4），儀式性恰克合唱是世俗性克差的根。

[15] 據 I Made Sidja，克差最早在貝杜魯村和 Gianyar（Abianbase 村）（1994/08/30 的訪問）。

[16] 由村民參與，除了少數例外，參與者均非專業藝術家，人數少則四、五十人，常見以百人左右，多者 200 人，甚至更多。近年來島上已有婦女克差團及男女混合的克差團的成立，前者包括推出定期觀光表演的中烏布（Ubud Tengah）婦女克差團，詳參李婧慧 2014。

[17] 參見李婧慧 2008: 54。此因從 1993 的全巴里克差競賽及 1995 也是全島性的克差音樂節（參加者為巴里島的高中生），可以證明克差在島上流行的情形（Dibia 2000/1996: 6）。

[18] 克差不但在巴里島盛行，也隨著巴里人的遷移外地而擴散，於移居地的社區也有克差團的組成與演出活動。例如藤井知昭教授曾告訴我龍目島有克差團的消息，因而我於 1996 年 7 月在龍目島訪問調查了巴里人的克差團。

[19] Stepputat 引用 Stresemann 的書信（1911/06/16），指出這種人聲甘美朗以往被稱為 Gamelan Mulut（Stepputat 2010b: 161）。按 *"mulut"* 是「口」的意思，即指口唱的甘美朗，和人聲甘美朗意思相近。可見至少在 1911 年之前，已有恰克合唱這種音樂，並且稱之口唱的甘美朗。關於人聲甘美朗的音樂分析，見本章第三節之二。

[20] 包括桑揚仙女舞（Sanghyang Dedari）與桑揚馬舞（Sanghyang Jaran）兩種儀式舞蹈，見本章第二節之三。

[21] 根據柏林有聲資料檔案庫（Berliner Phonogramm-Archiv）收藏 Jaap Kunst 的蠟管錄音檔案，其中 1925 年於巴里島 Gianyar 縣 Sukawati 區 Celuk 村錄製的第 1~7 支蠟管（編號 2967~2972, 2981）為桑揚仙女舞的音樂。關於 Kunst 的這批錄音，請見第三節之二恰克合唱的討論。

更深入來看，前述恰克合唱中，最引人入勝的是以「交織」為原則所形成的「節奏合唱」（rhythmic vocal chanting），是節奏交織藝術的極致（見第三章第二節之二）。此外，於表演方面，除了扮演角色的舞者之外，合唱團員也是演員，必須邊唱、邊舞，還要邊演，更隨著劇情的發展而靈活變換角色。這種音樂與表演均靈活可變的形式，成為許多表演藝術創作者發揮創意的平臺。1970 年代起，藝術家們不斷地嘗試克差舞的改變與創新，包括動作、隊形、服裝、本事、合唱聲部的節奏編排與新編歌曲等，近年來更在巴里政府（包括地方政府）的積極鼓勵下，克差表演藝術呈現一片蓬勃的現象。

在討論克差的起源與發展之前，讓我們先釐清與克差相關的一些名詞。如前述，最晚在 1934 年「克差」一詞已被用來稱呼後來發展出來的世俗舞劇形式；然而「恰克」（Cak）、「克差」（Kecak）這兩個名詞經常被混用，不論指音樂、表演者（指合唱團員）或整體表演形式，值得注意的是，巴里人更常稱之 Cak。因而廣義來說，「克差」或「恰克」均可指人聲甘美朗的合唱樂，以及以此合唱樂為基礎發展出來的，加上其他形式後的整體（包括「克差舞」、「克差舞劇」）。

為了便於說明和避免混淆，除了特別說明的名稱之外，本書以「恰克」或「恰克合唱」稱其中的合唱樂，包括伴唱桑揚儀式及世俗克差的合唱；以「克差」或「克差舞」、「克差舞劇」稱發展為世俗展演後的整體表演形式，亦即，1930 年代以後，結合了恰克合唱、說唱與／或舞蹈發展而來的形式。

另一個值得商榷的名稱是「猴舞」（monkey dance）。克差常被暱稱為猴舞（de Zoete and Spies 1973/1938: 25, 83），此因 1930 年代為觀光客表演的克差，選自《拉摩耶納》不同的橋段，不論是巨人 Kumbhakarna 之死（*Karebut Kumbhakarna, The Death of Kumbhakarna*）、猴王兄弟（Subali 與

Sugriwa）相爭，或 Sita 被劫持（*Kapandung Dewi Sita, The Abduction of Sita*）等故事，當中均有合唱團員的角色轉換成猴子兵、模仿猴子叫聲的場景，因而被暱稱為「猴舞」。事實上克差起源於桑揚儀式的恰克合唱，與猴子本無關，"*cak*" 也不表示猴子的叫聲；發展成舞劇之後，故事可自由選用或新編，甚至不加故事。尤以其表演故事與內容十分多樣化，未必與動物有關，[22] 因此不宜用「猴舞」稱克差舞。

回到克差的發展歷程，我曾經從傳統與創新的層疊，來看克差的發展（詳見李婧慧 2008），本書則借用上述巴里島人日常生活的準則或概念，也是表演藝術蘊涵的 *desa kala parta*（「地－時－境」）哲理，來檢視克差發展的契機和驅動力，從其每一個轉變的契機和脈絡／歷程的追溯，再探克差舞劇形成與發展的軌跡。以下將克差的起源與發展，從儀式性恰克合唱到世俗性的娛樂展演之進程，分三章來討論：第四章（第二節起）克差的起源──桑揚儀式與恰克合唱、第五章從恰克到克差──克差舞劇的誕生、第六章克差舞劇的發展。

首先探討 1930 年代以前，克差的根──恰克合唱的源起及觸發這種音樂產生的一種宗教儀式桑揚，其中的桑揚仙女舞與桑揚馬舞。

[22] 事實上，即使在 Sita 被劫持的故事中，合唱團員的角色依情節也變換多種：大樹、風、火，甚至魔法變成的蛇等許多猴子以外的角色（Dibia and Ballinger 2004: 93）。儘管如此，島上仍有克差團為招攬觀眾而延用此暱稱（作為附加說明），例如烏布地區十個觀光表演克差團中，有兩團（Junjungan 村和 Semara Madya 團）用 "Kecak（Monkey Chant Dance）" 於節目名稱中。

第二節　桑揚仙女舞與桑揚馬舞

在進入討論這兩種儀式舞蹈之前，讓我們先來認識宗教儀式桑揚。

桑揚儀式是巴里島的一種被靈[23]附身，而進行驅邪逐疫、灑淨祝福的宗教儀式。主要是在地方上發生瘟疫或不安等危機時，人們聚集祈禱，並在焚香（香爐煙薰）、詩歌和祭司（Mangku）祈禱的經文咒語中，邀請某種靈降臨，使特定或不特定的人進入精神恍惚的狀態，而被靈附身（李婧慧 1995: 127, 1999）。被附身者的身分與行動轉變成來附身的靈，進入一種完全被靈控制的精神狀態（Dibia 2012: 16），然後在音樂（詩歌和甘美朗音樂）的伴奏／唱下，以巡行和舞蹈動作進行驅邪逐疫，或傳達神旨等超自然力的工作。因此在描述這些儀式時，常以舞蹈[24]稱之，是一種附身舞（或稱入神舞[25]）（trance dance）。被靈附身者即靈媒，為了說明，以舞者稱之。而引導入神的關鍵之一是音樂，音樂讓人們入神（Rouget 1985: xvii）。

一、桑揚的定義與功能

就字義來說，"sanghyang" 一字可分為 "sang" 與 "hyang" 兩部分："Sang" 是尊稱，"hyang" 是靈，也含有祖先的意思，即指祖靈。[26]換句話說，桑揚是對於具有保護、庇佑能力的神仙、祖先和靈魂的一種尊稱（Adnyana 1982: 2）。桑揚也指召喚靈以驅邪逐疫的儀式和儀式舞蹈，又因被附身者身

[23] 指聖潔淨化後的靈魂，一種善而高尚的靈（Pramana 2004）。但這種靈比神的位階低，例如 Sanghyang Kera（猴子的靈魂）（1994/08/30 訪問 Sidja），因此本章用「靈」稱之。

[24] 正如 Bandem 之言：「舞蹈就是人的精神通過動作、節奏、空間和文化價值的具體表現。」（鄭碧鴻中譯）（"Tari adalah ekspresi jiwa manusia yang diwujudkan melalui gerak, ritme, ruang dan nilai budaya." ，轉引自 Adnyana 1982: 1），巴里人與研究者以舞蹈（Tari）來歸類描述桑揚儀式舞蹈。

[25] 引用蔡宗德（2011, 2015）的中譯名詞，以下相同。

[26] 1995/08/13 訪問 Sidja，另見 Suwarni 1977: 2；Pramana 2004: 81。

分等同於來附身的靈，也被稱為桑揚，[27] 是村民與靈或祖靈之間溝通的媒介，保護村民免於邪術（black magic）、病魔與天災之害。就某種意義來說，所有桑揚儀式中的靈可以說是守護村子的侍衛，被召請來驅逐那些散播瘟疫的邪靈（Bandem and deBoer 1995: 14）。又因為桑揚儀式以驅邪逐疫為主要功能，[28] 因此舉行的時間是每有瘟疫發生的時期，但也有定期舉行的情形。[29]

二、桑揚的起始、分布與種類

這種被靈附身以驅邪的儀式，其起源已不可考，不但碑文或棕櫚冊（lontar，刻寫在棕櫚葉上的巴里古籍）未見記載，口述歷史亦無定論，然而可確定的是印度教傳入巴里島之前的原始宗教薩滿的文化，[30] 並且流傳至今，屬於部落文明（Bandem and deBoer 1995: 10）。

巴里島各地不僅藝術發展情形不一，宗教儀式也十分多樣化，桑揚儀式也不例外。這種儀式至少在二次大戰前，於島上分布廣泛且常見，從北部的 Buleleng、東部的 Karangasem、Klungkung、Bangli 到南部的 Gianyar、Badung 等縣均有（Pramana 2004: 6），尤以東部[31] 和北部為多。其儀式的形式與所請的靈十分多樣化，依所召請的靈而定，並據以命名，包括仙女、動

[27] 1994/08/30、1995/08/13 訪問 Sidja。另外桑揚歌 *Sekar Emas*〈金色的花〉的歌詞，也稱被附身的小女孩（即仙女）為小桑揚（Sanghyang alit）。

[28] 也有其他的功能：McKean 1979 一文中舉了三個他所看到的桑揚儀式，其舉行目的，包括一次驅疫及兩次地方選舉前祈求和諧平安。另外，嘉原優子於 1991 年調查 Gianyar 縣的一個村子的桑揚儀式，則以農作物豐收和村子的繁榮為主要目的（1999: 88）。

[29] 李婧慧 1999；例如 Cemenggaon 村的桑揚儀式，據 O' Neill 的調查（1978），1900-1976 的情形為不定期舉行，視瘟疫情況；筆者於 2000/07/07 請教該村的祭司時，得知已改為定期、每三年舉行一次，但如遇特殊情況則取消。

[30] Ebeh 1977；Sudana 1977；Suwarni 1977；Bandem 1980（轉引自 Pramana 2004）；Adiputra 1981；Adnyana 1982；Suryani and Jensen 1993；Pramana 2004 等。按印度教傳入巴里島始於第八、九世紀，但何時開始有桑揚儀式，仍然無解。

[31] 例如 Bangli 縣的 Kintamani 村及鄰近地區，和 Karangasem 縣的 Selat 村（參見 Belo 1960）。

物[32]（例如馬、猴、豬），以及器物（例如竹筒、蓋子、掃帚[33]）等。之所以如此多樣化，Pramana 從巴里島原始信仰來詮釋：由於巴里人相信萬物有靈，靈的形體不一，可進入人們或動物體內，召來禍[34]或福。他們也相信歷代賢能的領導者，過世後被淨化與聖化成為聖潔的祖靈。因而他們認為這些靈（包括祖靈）可以透過各種媒介，包括人、動物、有靈氣的器物（例如聖賢者或祖先生前使用的器物），以及與儀式相關的藝術等，來幫助、賜福和保護他們，並藉以與靈溝通，接受靈的指示或解惑，因此這些靈成為一種被敬拜的對象。人們於是再將這些他們認為有法力的靈，具體化雕刻成面具或製作道具，而有了例如馬、鳥、牛、虎、豬、猴、蛇等動物，掃帚、燈、偶、蓋子等器物，還有面目猙獰的惡靈等各種形貌，用於儀式中，發揮驅邪、庇佑與指點迷津等重要功能，桑揚儀式因此產生（Pramana 2004: 67-70, 79）。這些召請不同形貌的靈的桑揚儀式，共同點在於被靈附身，其過程大同小異，差別在於所召請的靈，與伴奏儀式的音樂（包括詩歌）。而以動物之靈的儀式舞蹈，其動作顯示出該動物的特質。

至於桑揚儀式到底有多少種，眾說紛紜。根據 Jane Belo 的調查，1930年代島上有 20 種桑揚，[35]但據 Suwarni（1977）與 Ebeh（1977）的調查還多

[32] 例如馬的靈，是指祖先的家畜死後被潔淨聖化的靈魂（Ebeh 1977: 5），屬於動物崇拜的習俗，這一點可由印尼神話與傳說中常見有關動物的故事來理解；其中有些動物對人類有貢獻，因此被神格化與供奉（Adnyana 1982: 18）。此外，也有供奉祖靈生前的座騎，死後被潔淨聖化的靈魂者，例如 Pramana 調查 Buleleng 縣 Bungkulan 村 Badung 傳統社區的桑揚馬舞，馬靈是該社區的 Dalem Puri 廟供奉的祖靈 Bhatara Dalem（指歷代統治該地區的國王死後潔淨聖化的靈）的座騎的靈魂（2004: 79-80）。

[33] "*Sampat*" 是老椰葉梗製的掃帚，在 Puluk-Puluk 社區是指仙女在天界用來掃除其子民的汙穢的器物（Adipura 1981: 46）。

[34] 例如巴里人相信疫鬼，通常是人死後靈魂變了鬼來製造疾病，這些鬼來自另一個島 Nusa Penida（1994/08/26 訪問 Limbak）。

[35] 1960: 202，摘錄如下：Sanghyang Lelipi（蛇，即桑揚蛇舞，以下中譯僅列出靈的名稱）、Sanghyang Tjélèng（豬）、Sanghyang Koeloek（狗）、Sanghyang Bodjog（猴）、Sanghyang Seripoetoet（在繩上的棕櫚製偶）、Sanghyang Memedi（妖精）、Sanghyang Tjapah（魚）、Sanghyang Séla Peraoe（船）、Sanghyang Sampat（老椰葉梗製掃帚）、Sanghyang Dedari（仙女）、Sanghyang Lesoeng（舂米具）、Sanghyang Kekerèk（腐樹虫）、Sanghyang Djaran Gading（黃棕色馬，Djaran 即 Jaran 的早期拼法）、

了五種[36] 未見於 Belo 書中。Bandem 也提出桑揚約有兩打之多，其中大半分布在北部、東部山區的村莊（1995: 10）。Spies 則提到許多種桑揚儀式已不再舉行，但在 1930 年代後期還有四種不同的桑揚舞，即桑揚偶舞（Sanghyang Deling）、桑揚竹筒舞（Sanghyang Boengboeng，即 Sanghyang Bumbung）、桑揚仙女舞與桑揚馬舞等（de Zoete and Spies 1938: 70）。此外 Kintamani 區（Bangli 縣）Bayun 村還有一種 Sanghyang Nanir 未見於前述的調查，是舞者在撐神像的傘上面跳舞的儀式舞蹈，兩個小女孩的舞者在（入神）被灑上聖水後，能跳到觀眾肩上或傘上面跳舞。[37] 總之，前述桑揚儀式有超過兩打之多，但大多地域限定（Belo 1960: 202），今已不得見。較常見且今仍保存在少數村落者為桑揚仙女舞和桑揚馬舞（以下簡稱仙女舞和馬舞）兩種，使用恰克合唱伴唱儀式舞蹈的，也只有這兩種。[38]

桑揚仙女舞據說是最有效的驅邪逐疫儀式（Covarrubias 1987/1937: 335），也是最著名、最易被觀眾接受的附身舞。[39] 仙女舞與馬舞在 1920 年

Sanghyang Djaran Poetih（白馬）、Sanghyang Tétèr（三叉棍）、Sanghyang Dongkang（蟾蜍）、Sanghyang Penjoe（海龜）、Sanghyang Lilit Linting（香柱）、Sanghyang Sémbé（燈）、Sanghyang Toetoep（蓋子）等，但大多地域限定，只有 Sanghyang Dedari 和 Sanghyang Memedi 在其他地方也有（Belo 1960: 202）。

[36] Ebeh 提到的五種：Sanghyang Deling（偶）、Sanghyang Bumbung（竹筒）、Sanghyang Cengkrong（字義不明）、Sanghyang Penjalin（籐）、Sanghyang Memanjat Bambu（爬竹神舞）等五種，Suwarni 提到的五種略有不同，有 Sanghyang Janger（字義待查）而無 Sanghyang Memanjat Bambu。兩位作者均未交代這些桑揚儀式存在的年代。

[37] 筆者訪問 I Wayan Limbak（以下簡稱 Limbak），1995/08/23。他說這種儀式在 Walter Spies 定居巴里島（1927-42）的時候還很風行，現在已沒有了。I Nyoman Kayun 的繪畫作品 "Sacred Sang Hyang Dedari Dance"，描繪一位女孩在傘上面跳舞的桑揚儀式，可能就是 Limbak 提到的 Sanghyang Nanir。圖見 http://www.artnet.com/artists/i-nyoman-kayun/sacred-sang-hyang-dedari-dance-1MkUy6KVnbjvETPRII5Cgw2, 2018/07/13 查詢。

[38] 據筆者於 1994 年 8-9 月與 1995 年 8 月多次訪問貝杜魯村 Limbak 與玻諾村 Sidja，以及參考文獻：Covarrubias 1989/1937；de Zoete, Beryl and Walter Spies 1973/1938；Ebeh 1977；Suwarni 1977；Adiputra 1981；Adnyana 1982 等。

[39] Bandem and deBoer 1995: 10。因桑揚仙女舞與桑揚馬舞於 1970 年代以後均被簡化轉用於觀光表演節目中，成為世俗娛樂舞蹈，與克差舞合為一場節目，三者有共同的恰克合唱。不僅仙女舞的神秘氣氛，桑

代及其以前，主要分布於 Gianyar 縣（以貝杜魯村和玻諾村著名）、Badung 縣及鄰近地區。[40] 換句話說，早期可能只有南部這幾個地方才有恰克合唱這種音樂，而最初發展為觀光表演性質的克差舞也是先從貝杜魯村，後來加上玻諾村發展開來，顯示出地緣關係。

　　如前述，既然桑揚儀式始於何時已不可考，那麼，恰克合唱呢？也是無解。I Made Sidja[41] 說道玻諾村在荷蘭占領巴里島之前（1908 以前）已有這種以人聲模仿甘美朗的音樂（轉引自 Dibia 2000/1996: 6）；至於貝杜魯村，據 Limbak 所知，不僅在 Spies 來到巴里島（1925）之前已有恰克合唱，在他的上四代祖先已有之。[42] 綜合上述說法，可推算至少在十九世紀已有恰克合唱。那麼這種合唱樂又是如何產生的？所用以伴唱的桑揚仙女舞與桑揚馬舞這兩種儀式，其形式與內容，又如何產生？

三、桑揚仙女舞與桑揚馬舞

　　桑揚仙女舞（Sanghyang Dedari）的 "*sanghyang*" 字義，前已說明，而 "*dedari*"（巴里語）指少女或天上的女神；另一個解釋是來自 "*widyadari*"（梵語），意思是「學識」，而 "*dari*" 含有「掌握、攜帶」的意思，因而字義為「掌握學識的祖靈（女性）」，可解釋為仙女或女神的意思（Suwarni

揚馬舞轉化的火舞（Fire Dance），其踏火表演的刺激，均頗受觀光客歡迎。

[40] 據筆者的調查，以貝杜魯村和玻諾村（均屬 Gianyar 縣 Blahbatuh 區）著名，此外，同區的 Blahbatuh 和 Abianbase 村也有，只是不若貝杜魯村和玻諾村有名（2002/07/01 訪問 Limbak）。另外根據本章第一節（頁 123）提到 Stepputat 引述 Spies 於 1934 年介紹 Gianyar 樂舞的文章，Celuk、Ketewel、Sukawati 等村也有桑揚仙女舞。

[41] Sidja 先生是玻諾村的資深皮影戲偶師（Dalang，具有主持儀式的資格），對巴里島的宗教、文化與藝術方面博學多聞。他是一位藝術全才，擅長皮影戲、舞蹈、音樂、雕刻面具和供品製作等。他並且是著名的克差指導者，栽培不少克差舞後進，並推薦他們到各地指導克差。

[42] 筆者於 1994/08/26、29、09/02 的訪問。

1977），因此譯為「仙女舞」（圖4-1）。

儀式舉行的地點在村廟，村民、祭司與舞者聚集，舞者多數是事先挑選出來的兩位青春期之前的小女孩，準備被儀式中召請的仙女附身。[43] 當舞者在煙薰、詩歌與祭司的祈禱中進入意識昏迷狀態時，意味著已被仙女的靈附身。被附身之後，身分轉變成仙女；於是灑聖水、祝福病童、接受村民請示瘟疫的解決辦法等，甚至開藥方（藥草名稱）。然後她們被抬在男人的肩上，[44] 巡行村中各角落以驅邪逐疫。她們閉著雙眼，手拿著扇子，有時在男人的肩上優雅地舞動著上半身。巡行完畢，她們被帶回寺廟中，稍微休息之後又起身跳舞，這是整個儀式中最美麗的一段。此時男聲恰克合唱團開始激烈且不停地唱著複雜的節奏，仙女們就在男聲的恰克合唱和女聲齊唱的桑揚詩歌中，緊閉雙眼，手持扇子，兩人動作一模一樣地表演著技巧複雜的舞蹈（李婧慧 1995: 127）。這種被附身後的舞蹈非經編舞（參見 McPhee 1970/1948: 319）。常聽到的說法是，她們並沒有學過舞蹈，[45] 是因為附身的靈在跳舞。但 McPhee 提到未必都如此，確實有經過練習的情形，有受過一些雷貢舞動作的訓練，或看過雷貢舞蹈，不知不覺中模仿了雷貢舞的動作（ibid.）。小女孩愉悅地舞著，當仙女們舞到心滿意足、任務結束，就離開小女孩回到天界，小女孩在祭司聖水的祝福中甦醒過來。[46]

[43] 關於桑揚仙女舞的被附身者，據陳崇青的調查，另有一種說法，是集合村中未有月事之小女孩，一起接受煙薰儀式，看誰被附身，就成為桑揚的舞者（陳崇青 2008: 18）。

[44] 因為是靈的身分，移動時腳不能觸及寺廟以外汙穢的地面（Covarrubias 1987/1937: 338）。

[45] 見 Covarrubias 1987/1937: 230；de Zoete and Spies 1973/1938: 71；Moerdowo 1983: 72；Suryani & Jensen 1993:110； Bandem and deBoer 1995: 10；嘉原優子 1996: 206。而 de Zoete & Spies 與 Bandem 均補充說明雖然她們未受過正規舞蹈訓練，但實際上對巴里島各種舞蹈相當熟悉。這種說明證之每有廟會，村民必扶老攜幼參加的情形，的確，她們從小就在母親懷裡看著各種舞蹈長大，這些舞蹈動作已在記憶中。

[46] 關於桑揚仙女舞的舉行經過，詳參 Covarrubias 1987/1937: 335-339。

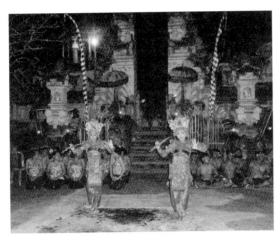

圖 4-1 觀光展演節目（Padangtegal Kelod 克差團）的桑揚仙女舞，圖中兩舞者後面可看到婦女歌詠團（左後）和恰克合唱（右後）兩個伴唱團體。[47]（筆者攝，2010/02/02）

　　桑揚馬舞（Sanghyang Jaran, 圖 4-2）的 *"jaran"* 是馬的意思；此儀式是馬的靈魂[48]附身在一個或數個男人（多半是祭司或一般男性）身上，[49]他們騎著竹或藤製木馬（圖 4-3）衝向事先用椰殼燒得透紅的炭火堆上，赤足在火堆上踢來踢去，甚至丟掉木馬，徒手抓起炭火往身上潑，好像淋浴一般，而手腳不會受傷（李婧慧 1995: 127）。桑揚馬舞是藉著火來驅逐邪靈，據說舞者如果看到火，就會衝向火光。[50]這種信仰除了據說因疫鬼討厭馬，所以請

[47] 由於筆者未有機會實地觀察桑揚仙女舞與馬舞儀式，所見僅是觀光展演。較真實的桑揚仙女舞儀式，請見 YouTube 的一段影片 https://www.youtube.com/watch?v=BERKBHbVcy0，是 1926 年 Willy Mullens（1880-1952）拍攝的黑白影片 *Sanghijang-und Ketjaqtanz* 的片段，關於此影片，詳見本節之五、舞蹈動作與舞者。

[48] 見註 23。

[49] Covarrubias 提到桑揚馬舞讓人聯想到爪哇的一種騎著竹馬的入神舞 Kuda Kepang（1987/1937: 357）。的確，類似的入神舞在爪哇也有，詳參蔡宗德 2015。

[50] 筆者於 1994/01/26 訪問玻諾村的 I Gusti Lanang Rai Gunawan（約 1922-1994，平日被稱為 Agung Aji Rai、Agung Rai，以下簡稱 Agung Rai）。

來馬的靈魂嚇退疫鬼之外，本質上是一種動物崇拜。[51] 同樣地，桑揚馬舞也用恰克合唱伴唱，激烈的節奏帶著靈媒在場內奔跑踢／踏火（ibid.）。

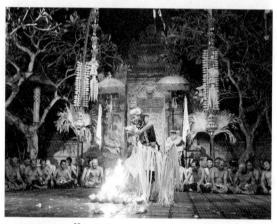

圖4-2 觀光展演節目的桑揚馬舞，[52] 舞者是 I Ketut Sutapa，後面是桑揚歌與恰克合唱團員（部分），均男性成員。（筆者攝，2016/08/30 於 Batubulan）

圖 4-3 桑揚馬舞的道具。（張雅涵攝，2015/01/31 於玻諾村 I Gusti Ngurah Sudibya 府上）

[51] 見註 23、32。

[52] 儀式性的桑揚馬舞見 de Zoete and Spies 1973/1938: 78-79 之間的圖 28（1930 年代）。

　　就個別地區桑揚儀式的產生來說，以桑揚馬舞為例，貝杜魯村的 Limbak
提到[53] 從前時有瘟疫，傳染性很強，Gianyar 縣人們在焦慮、恐慌之際，祭司
（Mangku）就帶著人們到象洞（Goa Gaja, 圖 4-4）[54] 去求神。這種儀式最初
是由貝杜魯村開始的。因祭司已被附身，看得見鬼，便指著鬼的藏身處用鞭
子鞭打，群眾便大聲叫喊趕鬼，他們相信大聲叫喊可以嚇跑惡鬼。當時跟在
祭司後面的男人的叫喊聲已自然形成此起彼落的節奏效果，但只有簡單的動
作，這叫喊聲，如前述，就叫做克差，或恰克（李婧慧 1995: 126）。桑揚馬
舞和恰克就這樣產生。這時候的恰克[55] 只是為了趕鬼驅邪，跟著祭司或跑或
走，或固定一處坐下來，情況都不一定。而男人的叫喊聲「恰克」是他們自
己喊出來的，不是祭司教他們的。如此大聲叫喊的目的，一方面讓村民知道
有惡鬼作怪，另一方面用以嚇跑惡鬼。然而貝杜魯村的這種桑揚儀式，在二
戰日本入侵印尼（1942）後就沒有了。

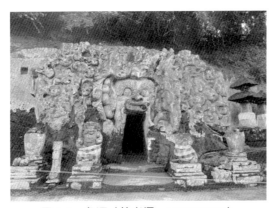

圖 4-4　象洞（筆者攝，2013/08/29）

[53] 筆者於 1994/08/26, 29 及 09/02 訪問 Limbak。

[54] 象洞是島上著名的佛教遺跡，位於貝杜魯村，約建於第十二世紀。洞口上方雕刻有巨大的惡魔的頭，稱
　　為 Kala 或 Boma（Bhoma），齜牙咧嘴、瞪目，彷彿用力大無比的雙手撐開山洞，而且雙耳超大，被形容
　　為大象耳。被稱為「象」洞，可能是早期到訪者誤認為象（Goris and Spies 1931；Kempers 1991: 118）。

[55] 指跟在祭司後的一群男人。

關於桑揚馬舞的起源，玻諾村另有不同的說法：以前乾季天氣稍冷，大家就燃燒椰殼取暖，突然有人被附身，那人彷彿馬看到水一般，一直踩著火堆。其他人看到這種情況，便為被附身者編歌曲，即流傳至今的桑揚馬舞的歌曲。這事經代代相傳，後來每有瘟疫流行時，大家就會燒火等待馬的靈魂的附身，來為村民驅邪逐疫。[56]

上述貝杜魯與玻諾兩村關於桑揚馬舞的起源，雖說法不盡相同，同樣都具有火、被馬靈附身與用於驅逐疫鬼等要素。不同的是：一為始於驅鬼的叫喊聲，與後來的恰克合唱有關；另一說法卻提到編歌曲，成為流傳到後來的桑揚馬舞歌曲。

同樣地，桑揚仙女舞的起源，也與地方瘟疫災禍的發生有關。據玻諾村的 Sidja，每當有瘟疫，村民恐慌之際，聚集於寺廟外，[57]祈求靈降臨附身，來為村民驅邪逐疫，保佑村子平安。當村民們聚集於寺廟外面祈禱時，有仙女的靈附身於小女孩身上，此時被附身的小女孩就是桑揚。在玻諾村，降臨附身的仙女有兩位：Supraba 和 Tunjung Biru（藍色蓮花）。[58]據筆者訪問 Sidja，當仙女起身而舞時，要求音樂伴奏。由於村長告誡不可有金屬聲，以免召來瘟神疫鬼。但甘美朗屬金屬製樂器，在場的村民們於是靈機一動，清唱甘美朗音樂——以人聲模仿甘美朗各部樂器的旋律或節奏，[59]唱出了人聲

[56] 陳崇青於 2007/07/25 訪問玻諾村民 I Ketut Yok Manis、I Made Satra 與 I Wayan Sumarata（陳崇青 2008: 20-21），原文用「馬神」，本書為統一，改用「馬的靈魂」。

[57] 因瘟疫流行期間，被視為不潔，不能進入廟內（筆者訪問 Sidja，1994/08/30）。

[58] Covarrubias 1987/1937: 335 及筆者於 1999/09/11 訪問 Sidja，他提到天界仙女有七位，被邀請的是 Supraba 和 Tunjnug Biru 兩位。在煙薰儀式所唱的〈黃花〉（*Kembang Jenar*）歌詞中就有這兩位仙女的名字（見附錄三之一）。

[59] 筆者訪問 Sidja，1994/08/30。其中關於不能使用金屬製樂器的說法，筆者認為有待更多的佐證，是否只是玻諾村的情形，因其他村子的桑揚儀式有使用甘美朗伴奏者，包括 Cemenggaon 村的桑揚仙女舞，以桑揚歌、恰克合唱與甘美朗三者伴奏／唱（O' Neill 1978: 1-2），雖然 O' Neill 記錄的是二十世紀後半的情形。因而筆者懷疑以人聲唱出甘美朗音樂的動機，是否因早期並非每個村子都有甘美朗，例如貝杜魯

甘美朗這種獨特的合唱樂（ibid.），成為恰克合唱的基本形式。詳見本章第
三節「桑揚歌與恰克合唱」。

四、舉行的時間、場所與過程

　　桑揚儀式的舉行，定期或不定期者均有，各地情形不一。不定期者
通常在村子面臨災禍危機或瘟疫期間，於晚間舉行。定期者則依巴里傳統
Pawukon 曆（見第一章第四節之二），從每 15 天、每個月（35 天）、每 210
天甚至 3 年均有，如遇村中有喪事或其他被視為不吉利的情況發生，則被取
消。[60] 例如 A.A.M. Djelantik（1919-2007）在他的回憶錄提到在 Badung 縣的
Bun 社區每 35 天的 Tumpek 日傍晚舉行桑揚儀式，是桑揚女孩的舞蹈；[61] 而
巴里島第二島（Nusa Dua）南端 Ungasan 村的桑揚馬舞依巴里傳統 Pawukon
曆於每一"Kajeng Kliwon"日舉行（即每 15 天舉行一次）；[62] 北部 Buleleng
縣 Bungkulan 村 Badung 社區的桑揚馬舞也是大約在巴里曆的五月或六月（約
十一或十二月）（Pramana 2004: 7）；Tabanan 縣 Puluk-Puluk 村的桑揚掃帚
舞是在稻穀變黃時（Adiputra 1981: 19）。比較特別的是巴里東南方的小島
Lembongan 島的桑揚馬舞，其舉行原因係因村民許願，因遇有種田或捕漁的
困難，或飼養家畜遭到瘟疫。[63] 至於不定期舉行的方式，則視村中有瘟疫或

村成立克差團的動機之一，是村子原先沒有甘美朗（見第五章第二節之三，頁 193），因而在儀式現場
即興用清唱甘美朗的方式。

[60] 李婧慧 1999。例如我曾於 2000/07/07 詢問 Cemenggaon 村的祭司關於該村近期將舉行桑揚仙女舞的日
期，得知是在約四個月後，且在預定舉行日期的兩週前由村民開會決定要不要請神靈降臨。我後來得知
因舞者的頭冠破裂，被視為不吉利而取消儀式。

[61] 見 Djelantik 1997: 52。他提到女孩們在單調的歌聲中吸入所薰之煙，進入被附身狀態（trance）後，頭
開始擺動，手也舞了起來，然後隨著歌唱的節奏跳舞，最後赤腳踩著燃燒的椰殼餘燼而舞（ibid.）。

[62] 筆者訪問 Ungasan 村的 I Made Widana，1995/08/20。關於"Kajeng Kliwon"，見第一章第四節之二。

[63] "Kabupaten Kelungkung: Inventarisasi Dan Dokumentasi Seni Budaya"（Klungkung 縣文化藝術資產檔案）
（1982: 13），轉引自 Pramana 2004: 7。

災禍時舉行，依地區，往往一連舉行一段時間，半個月、數個月甚至超過一年不等，而且在儀式期間，每晚或每隔數日舉行儀式，[64]直到村子恢復平靜為止。近年來巴里島絕大多數地區已不再有桑揚儀式，然而至少二十世紀末在 Bun 社區與 Sedang 村仍有桑揚馬舞，以及 Cemenggaon 村仍有桑揚仙女舞的舉行。[65]

同樣地，桑揚儀式的舉行場所也不一。一般來說桑揚仙女舞在廟的內庭，但被仙女附身後的桑揚女孩也出廟巡村驅邪。桑揚馬舞的舉行地點更多樣，例如前述 Sedang 村在十字路口（Adnyana 1982），Bungkkulan 村 Badung 社區在三叉路口（Pramana 2004: 77），Bun 社區則在廟前廣場及社區集會所（Bale Banjar）前廣場（Ebeh 1977: 31）。

桑揚儀式的過程大同小異，所召請的靈與使用的法器不一，進行的時間長度也不一致。綜合調查報告與紀錄，[66]儀式過程除了事前的準備階段（稟告神明與聚集村民祈禱請靈降臨）之外，主要部分大致上分為三個階段，簡介於下。[67]

（一）請靈附身的煙薰儀式（Upacara Nusdus）

地點在寺廟內庭或村中特定的地方，參加者為祭司、靈媒[68]（事先挑選

[64] 參見 O'Neill 1978: 146-149。嘉原優子 1991 年於 Gianyar 縣一個村子（作者以 "T 村" 為代號）的調查，10 月 20 日（滿月日）居中前後一連七天（即 10/17-23），第二個月（11 月）則滿月日居中，前後共九天，第三個月（12）月則 11 天，每晚約六點或七點開始，持續到半夜（1999: 89）。

[65] 筆者訪問 I Made Bandem，1994/08/19；另見 Dibia 2000/1996: 5。然而桑揚仙女舞與馬舞在 1970 年代被濃縮轉化登上觀光展演舞臺，與克差舞合為一個觀光展演節目，詳見第六章第三節。

[66] Ebeh 1977；Suwarni 1977；Adiputra 1981；Adnyana 1982，以及 Belo 1960；Covarrubias 1937: 335-339 與嘉原優子 1996 等。

[67] 據李婧慧 1999 增／修訂，詳細過程，請參考 Covarrubias 1987/1937: 335-339。

[68] 事先挑選與培訓的人選；也有不經挑選，儀式參加者（村民）當中被靈附身者，即為靈媒。

的舞者）與全村村民。舞者在祈禱後以聖水淨身，然後以香爐的煙薰著臉，一邊祈禱或冥想。此時祭司唸著祈禱詞，婦女歌詠團不斷地唱著迎神的詩歌（桑揚歌），在煙霧瀰漫中祈求靈降臨附身於舞者。就在嗅覺與聽覺的刺激下（嘉原優子 1996: 200），舞者慢慢進入精神恍惚的狀態，身體逐漸搖晃起來，顯示出被靈附身的跡象，被附身的舞者於是轉化為來附身之靈的身分，並且成為村民與神界溝通的媒介。

（二）執行驅邪逐疫的任務

包括驅邪的舞蹈，和巡村灑淨祝福，其中最令人矚目的是附身之靈的舞蹈。以桑揚仙女舞為例，在舞者（小女孩）入神之後，被整裝、戴上頭冠，被抬到跳舞的場地或巡村，場地在村中各處寺廟或特定場所，各村作法不一。伴唱舞蹈的是婦女團齊唱的桑揚歌和男聲的恰克合唱（其他種類的桑揚儀式則用甘美朗伴奏，因村而異），輪流交替唱誦。被附身的舞者除了在特定的地方跳舞外，並巡行全村各角落，舞動身軀以驅邪並祝福全村，祭司隨後灑聖水配合；這是桑揚儀式中最重要的任務。巡行時因其神靈身分，腳不落地，而站在男人肩膀上舞著。

桑揚仙女舞舞者被附身後跳舞時，雙眼緊閉。儘管未經舞蹈訓練（參見本節之三）亦非經編舞，卻舞出高難度而優美的動作，其難度可能須專業舞者（Moerdowo 1983: 72），或一位雷貢舞者花費數月方能習得（Covarrubias 1987/1937: 336）。她們手上拿著扇子，優雅地舞著，人們相信這並非舞者自身的力量跳舞，而是來附身的仙女之舞。桑揚馬舞則先在場地中燃燒一堆椰殼，被馬的靈魂附身後的靈媒／舞者騎（扛）著竹、藤與棕櫚葉製成的道具馬（見圖 4-3），光著腳在炭火堆上又踢又踩。

（三）恢復清醒的儀式（Upacara Nyimpen）

當舞者完成任務後，送靈回天界，祭司為舞者灑聖水，回復常人狀態，儀式結束。

以上三個主要階段的儀式，加上事前的稟告、請靈降臨與儀式結束的送靈回天界等階段，均須備供品獻予靈（參見 Suwarni 1977）。而這三個主要階段的儀式，歷時多久並不一定，也無法預知須時多久，往往需時數小時。

五、舞蹈動作與舞者

Youtube 有一段桑揚仙女舞影片，標題被誤植為 "Bali Indonesia--The Sacred Sanghyang Trance, 1925 -Bali Kuno"，實際上是 1926 年 Willy Mullens 拍攝的黑白紀錄片 "*Sanghijang-und Ketjaqtanz*"。[69] 影片中可看到上述桑揚儀式的煙薰、跳舞與清醒儀式三個階段。兩位小女孩在亭子上經煙薰儀式後進入神智不清狀態，被仙女附身後，被戴上頭冠，以立姿被抱到跳舞的場地。地上似乎是燃燒的椰殼，旁邊是恰克（合唱員），由一群男人圍成數圈同心圓，顫動身體，或全員身體向前傾、向後仰、雙手上舉等各種動作。兩位小女孩（仙女）在旁邊跳舞，其動作與恰克身體顫動的韻律頗為一致。然後兩位小女孩被抱回舉行儀式的亭子上，祭司為她們進行清醒儀式，灑聖水，她們取下頭冠之後儀式結束。這個短片即使有尚待釐清之處，[70] 而且原是默片，

[69] https://www.youtube.com/watch?v=BERKBHbVcy0，原為默片，YouTube 上的標題與配樂均有誤，且經刪減。此影片是 1926 年 Willy Mullens（1880-1952，荷蘭人）拍攝的黑白紀錄片 *Sanghijang-und Ketjaqtanz*，拍攝地點未註明，2001 年阿姆斯特丹電影博物館（Filmmuseum Amsterdam）復刻出版（DVD *Van de Kolonie Niets dan Goeds*）（Stepputat 2012: 68）。這部影片原標題：Bali - Leichenverbrennung und Einascherung einer Fürstebwitwe（Royal Cremation）and Bali - Sanghijang und Ketjaqtanz（Sang Hyang and Kecak Dance），是第一部介紹巴里島的影片，內容為皇家火葬、桑揚與克差舞（詳見 Vickers 1989: 104；Chin: 2001）。

[70] 從影片的光線看起來是白晝拍攝，但桑揚儀式一般都在夜間舉行來看，片中的儀式是否為了影片拍攝而

被配上了無關的甘美朗音樂，它仍然提供了 1920 年代非常珍貴的桑揚仙女舞儀式與舞蹈的歷史畫面，不但顯示了舞者的頭冠與雷貢舞頭冠相同（但後者裝飾較繁複），其中恰克合唱手勢動作的韻律和圍成數圈同心圓的隊形等，更可佐證 1930 年代之前，伴唱仙女舞的恰克合唱團已有唱作雛型。[71]

　　桑揚儀式舞蹈，特別是仙女舞，可分兩方面來看：一是靈的舞蹈，被附身後的「舞者」，實際上被靈完全操控，其舞蹈，是靈的舞蹈；另一是恰克合唱團員的身段動作，是人的動作，在儀式中，如前述的影片，只有舉高雙手，或向右、向左、向前平舉等簡單的動作。

　　就靈的舞蹈來看，桑揚仙女舞可看到一些類似雷貢舞高難度而優美的動作，可看出二者密切相關。[72] 起初，雷貢舞的動作來自桑揚舞，[73] 但隨著歲月進展，精緻化發展後的雷貢舞又反過來影響桑揚舞者的動作（Bandem and deBoer 1995: 13）。事實上這種儀式舞蹈是入神後在音樂或歌詞引導下的自然反應動作，具原始性且即興，動作單純，非特地編舞，也沒有明顯的藝術性，服裝也簡單，但因它強調宗教方面的功能，因此蒙上神秘色彩而變得十分吸引人。

　　「舞者」（靈媒）方面，桑揚仙女舞的小女孩一般由祭司從村中青春期之前（8 至 12 歲或更小）的女孩中，選出容易被催眠者（常常選自祭司家族）；馬舞的舞者則為村中祭司或一般男性，以祭司較常見（李婧慧 1999）。被選

特地安排，有待釐清。此外片尾畫面出現 Klungkung 縣的蝙蝠洞（Goa Lawah），是否與拍攝地點或被錄製的村子有關，也待考。

[71] 對照筆者於 1994/08/30 訪問 I Made Sidja，談到 1930 年代以前恰克的動作，已有 [雙] 手向左、向右、向上、手指顫動等動作，可與影片中的動作相互印證。

[72] Covarrubias 1987/1937: 230 及 Moerdowo 1983: 71 均提到仙女舞與雷貢舞的相似性，Miettinen 也提到古典雷貢舞受仙女舞的影響很深（1992: 115）。

[73] Pramana 2004: 75 引用 I Made Bandem 的研究（Bandem 1980: 13），說明雖然雷貢舞何時被創作無可考，但可證明其動作源頭來自桑揚舞。

上的小女孩們於是具特殊身分和神聖任務，於培訓與儀式舉行期間須住在廟裡，由廟裡照料生活起居和培訓修鍊。他／她們對寺廟有一份責任、義務，也有其權利，同時因身分特殊，也必須遵守一些修鍊與禁忌。分述如下。[74]

（一）身心修鍊與禁忌

舉止須優雅有禮、不可說不雅的話、不可與人爭吵、不可偷竊、不可穿過曬衣繩下、不可爬進床底下（據說床底下是邪靈躲藏處）、不可吃別人吃剩食物或祭拜的供品、不可到有喪事的家庭，甚至不可被狗或豬咬傷（據說煙薰時會無法入神）。總之，必須保持良好的言行舉止與身心健康，達到身心靈的純潔，以備靈附身之軀。

（二）義務

要學會特殊供品製作、咒語、宗教歌曲（Kidung）等技藝，並協助祭司準備供品，維持寺廟的清潔。

（三）權利與地位

因舞者於執行儀式時，其身分等同於來附身之靈，因此地位崇高，平日人們也用敬語和他們溝通，同時舞者本人與父母均可免除村中公共事務的分擔。

[74] 綜合 Covarrubias 1987/1937: 339；Belo 1960: 201；Pramana 2004: 77-78 的說法整理而成。但是觀光表演的桑揚仙女舞舞者則沒有守禁忌的規定（1999/09/11 筆者訪問 Sidja）。至於馬舞的觀光表演（Fire Dance），因有踏火燙傷的危險性，據筆者訪問數位馬舞表演者，表演前均須有儀式（大多先在自宅淨身、祈禱，也有表演前再由祭司舉行簡單的儀式），平日也注重個人的修鍊，特定日子備供到廟裡拜神（2010/01/22 訪問 I Wayan Dana 於 Padangtegal Kelod 社區、2016/08/30 訪問 I Ketut Sutapa 於 Batubulan、2016/08/31 訪問東玻諾村三位耆老）。其中 Sutapa 提到如遇不吉利事件則不演出，而且表演時，必須有足夠信心，自我肯定這是儀式，不是商業表演，否則會受傷（同上）。

第三節　桑揚歌與恰克合唱——桑揚仙女舞與桑揚馬舞的音樂

　　桑揚儀式的重心在舞蹈，舞蹈一定要有音樂。而音樂，正如 Rouget 所說，讓人們入神（1985: xvii），不但是維持入神狀態所需，其聲音和所唱的歌詞，一方面頌讚附身的靈，另一方面引導靈進行儀式歷程，並且對於入神法力的發揮，有很大的功用。雖然桑揚儀式的音樂，器樂或歌樂均有，因地與儀式種類而異，然而桑揚仙女舞與馬舞只有歌樂，[75] 包括桑揚歌和男聲的恰克合唱，二者輪流交替演唱。

　　這兩種歌樂對於儀式及舞蹈都非常重要；在被附身之前，以桑揚歌配合祭司的祈禱與煙薰儀式，使舞者精神恍惚；被附身後再以桑揚歌搭配恰克合唱引導舞者的動作。因此桑揚歌不可唱錯，以免誤導舞者，發生嚴重後果。而男聲恰克合唱的聲音更可激起舞者的精神與力量，必須唱得很起勁，才能發揮驅邪的力量。換句話說，附身之靈的靈命與力量，就在恰克的節奏與拍法（*irama*）中。[76]

一、桑揚歌

　　桑揚歌指桑揚儀式中所唱的傳統詩歌，與恰克合唱同為桑揚儀式不可缺的音樂。因而仙女舞與馬舞各有兩組人負責歌唱，仙女舞由婦女歌詠團齊唱桑揚歌、男生合唱恰克；馬舞則兩組均男性組成，一為男聲齊唱桑揚歌，另一同樣是男生合唱恰克。二者的桑揚歌均配合儀式過程而有不同的歌曲。

[75] Cemenggaon 的桑揚仙舞例外，有用甘美朗伴奏，見 O' Neill 1978: 1-2。

[76] Adnyana 研究 Sedang 村的桑揚馬舞的結論（1982: 43-44）。

　　桑揚歌的選用、內容與曲目數量因地而異，[77] 但基本上包括有煙薰、驅邪（舞蹈）和清醒，或再加上收藏等階段儀式的歌曲。其曲調來自傳統曲調，歌詞基本上也是代代相傳，或已知前輩編填的新詞。[78] 雖說因地而異，可能在同一地區有部分歌曲的基本旋律和歌詞的框架相同，再因地依人而加上不同的演繹裝飾牽韻（詳見附錄三〈黃花〉的譜例 11-2、11-3）或填上新詞。[79] 例如 1925 年 Kunst 在 Sukawati 錄音（見本節之二）的仙女舞桑揚歌第一首，其曲調也和玻諾村同一首極為相似，而且每一節開始的歌詞也相同（參見附錄三之四）。這兩地均在 Gianyar 縣境，相去不遠。此外還有一曲多用的情形——同一儀式中以同曲調填上不同歌詞，用於不同儀式階段者，例如附錄三桑揚仙女舞的第一首與最後一首。因而相較於曲調，歌詞更重要，不可唱錯，而且在舞蹈中，靈媒舞者隨著歌詞而展現動作。

　　舉玻諾村仙女舞的桑揚歌為例說明於下。資料來源除了 Suwarni 蒐集的六首，包括曲調（以巴里島唱名符號記譜）及歌詞（1977: 51-56）之外，Sidja 提供一首補充，共七首[80]，曲名如下：

1. *Kembang Jenar*〈黃花〉：無半音五聲音階，用於煙薰儀式。

2. *Ngalilir*：無半音五聲音階，於舞者進入入神時唱。

3. *Mara Bangun*〈甦醒〉：七聲音階但只用相當於 mi, fa, sol, si, do 的五音，甦醒後準備跳舞時唱。

[77] 例如嘉原優子調查 Gianyar 的一個村子，收錄了 46 首桑揚樂曲（包括甘美朗樂曲），其中有 21 首歌曲。但在她所參加的儀式中，只用到 19 首曲子，另兩首沒有歌詞，只是伴奏舞蹈的樂曲（參見 1999: 92-118）。

[78] 1999/09/11 訪問 Sidja。

[79] 或同一歌唱者於分節歌時，每節因歌詞改變而有不同的牽韻加花。見附錄三之三的第一首〈黃花〉（*Kembang Jenar*），根據 Sidja 校訂的歌詞和演唱採譜（譜例 11-1）。

[80] 觀光節目表演場合則僅選用其中的兩首或三首（筆者訪問 Sidja，1999/09/11）。

4. *Dewi Ayu*〈美麗的仙女〉：無半音五聲音階，桑揚被抬到跳舞的場地時唱。

5. *Tanjung Gambir*〈伊蘭芷花與素馨花〉：七聲音階（同第三首，只用 mi, fa, sol, si, do 五音），桑揚跳舞時的歌曲。

6. *Sekar Emas*〈金色的花〉：同上，此首為 Sidja 補充的歌曲。

7. *Sekar Jepun*〈雞蛋花〉：旋律同第一首 *Kembang Jenar*（Suwarni 1977: 56）。

　　上列玻諾村仙女舞與馬舞的桑揚歌歌詞和曲調，從筆者多次的訪談，得到 Sidja 的指導、解說、校訂與示範（圖 4-5~8），整理於附錄三。

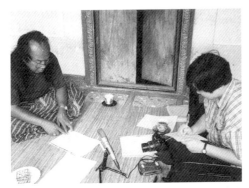

圖 4-5 I Made Sidja 校訂桑揚歌歌詞。（溫秋菊攝，1999/09/11，筆者提供）

圖 4-6 I Made Sidja 唱桑揚歌的神情之一。（同 4-5）

圖 4-7　I Made Sidja 解說桑揚歌歌詞，左為 Gusti 協助翻譯。（筆者攝，2002/06/29）

圖 4-8　I Made Sidja 邊說邊舞。（筆者攝，2002/06/29）

　　玻諾村的桑揚歌歌詞代代相傳，就 Sidja 所知，主要的填詞者為 I Gusti Lanang Oka。其填詞方式之一是先有曲調，再以該樂句最後一音唱名[81]的母

[81] 巴里島的唱名為 *nding, ndong, ndeng, ndung, ndang*（發音接近 *ding, dong, deng, dung, dang*，或加上鼻音），簡寫為 i, o, e, u, a。

音，配上花的名稱中有同樣母音者；如該句最後一音為 "*nding*" 時，母音是
"i" ，便找花名中有 "i" 者。因為是儀式歌曲，而儀式的供品中使用很多
的花，因此歌詞中出現很多花名。

　　桑揚歌的歌詞為高階巴里語，[82] 其作詞特色之一為頂真的手法，即歌詞
前一節最後一字，作為下一節的第一字。例如 *Kembang Jenar* 與 *Dewi Ayu*（參
見附錄三之〔一〕、〔四〕兩首歌詞的灰底部分）。Sidja 說明這種詩詞作法
具有上下連接的作用，但並非所有歌曲的歌詞均如此。[83]

　　歌曲演唱方面，桑揚歌以自由節拍的吟唱為多，其速度依儀式階段而有
和緩或活潑之別，但即使聽得出拍子感，仍表現自由，遑論散板的吟唱。因
此記譜以歌詞的句法為單位，以小節線劃分句子，而非小節。旋律裝飾法方
面，以裝飾性強為特色，大量使用倚音──重複前一音的音高作為長倚音或
短倚音，進入下一音，並且速度和每音時值自由，尤因歌詞韻律而異。

　　桑揚歌在島上分布很廣，本書以玻諾村的蒐集調查為主，參考 Suwarni
於玻諾村採集的仙女舞歌曲（1977: 51-56），馬舞則參考 Ebeh 於 Bun 社區
採集的兩首歌曲，[84] 但這兩種儀式舞蹈的歌曲歌詞均經由 Sidja 補充、校訂與
解說[85]，並據 Sidja 的演唱採譜整理於附錄三。由於本書聚焦於克差，因此桑
揚歌的採譜比對，僅以第一首為例說明之。

[82] 因桑揚歌的唱誦對象是神靈，因此使用優雅的高階巴里語。關於巴里語，見第一章第三節之一（頁 15-16）。

[83] 筆者訪問 Sidja，1999/09/11。

[84] Ebeh 於登巴薩市 Bun 社區採集的馬舞歌曲（1977: 41-45），另有〈白皮膚的中國小孩〉（*Cina Cenik Putih Gading*）（頁 43）與〈雞蛋花〉（*Sekar Jepun*）（頁 45）兩首，但據 Sidja，玻諾村沒有〈白皮膚的中國小孩〉這首歌曲，此外，〈雞蛋花〉用於仙女舞，而不用於馬舞（1995/08/13、1999/09/11）。

[85] 筆者訪問 Sidja（1999/09/11、2002/06/29、30）。

二、恰克合唱

於前述 1926 年 Mullens 拍攝的影片（見第二節之五、舞蹈動作與舞者）中，可看到目前最早的桑揚儀式恰克合唱的影像記錄。雖然是默片，從影片中恰克合唱的手勢動作，可看到圍成數圈同心圓的恰克合唱，和感受到其韻律與動作等。

前述伴唱桑揚舞的男聲恰克合唱，是以人聲模仿甘美朗樂器演奏的一種結構複雜的合唱音樂，那麼，這種模仿甘美朗的合唱樂是如何發想？如何產生？又是一個難解的問題。這種合唱樂的起源，不但未見文獻記載，口述歷史也有分歧。以筆者訪查的兩個村子來說，其一，據貝杜魯村 Limbak 所說，來自男人驅鬼的叫喊聲，但光從這一點來看，顯然與恰克合唱的雛形，還有一段距離，到底中間的發展過程如何？是否有人模仿甘美朗而編成恰克合唱？是誰編的合唱？仍是個謎。其二，據玻諾村 Sidja 所說，當瘟疫發生時不可有金屬聲，以免召來疫鬼。然而當有人被靈附身起而跳舞、要求音樂伴奏時，卻禁用金屬聲的甘美朗。於是人們靈機一動——何不用唱的！但是，從「用唱的」模仿／代替甘美朗音樂的演奏，到形成人聲甘美朗的合唱樂的過程，是一次性產生？還是經歷了什麼樣的過程？雖然難解，筆者採納 Sidja 的說法[86]，由在場村民自發性地唱出來，因為村民們熟悉甘美朗音樂，自然而然地模仿甘美朗，唱出當中的主題旋律、鑼、打拍子、鈸和成列小坐鑼 *reong* 的聲音，形成人聲甘美朗合唱的雛形。

[86] 筆者訪問 Sidja（1994/08/30）。Dibia 的訪問也有同樣的說法，見 Dibia 2000/1996: 6-7。此外，筆者於 1994/01/26 訪問玻諾村的克差領唱者 Agung Rai，也有類似但較簡單的說法：當有瘟疫發生，村民聚集於廟，在祭神的過程中，很多人進入入神狀態，在不知不覺中跳起舞來。一些人（指未被附身者）就特別編出音樂，用口唱。

　　總之，玻諾村民在桑揚儀式中被來附身的靈要求有音樂伴奏其舞，在禁用甘美朗的情急之下，激發出一種用口唱、代替甘美朗演奏的做法：有的唱旋律（基本主題），有的加上 "*sir…*" 模仿大鑼的聲音，還有一些人分別唱著不同的節奏，模仿互擊式的大鈸（*cengceng kopyak*，數副鈸以不同的節奏型交織），與 *reong*（成列的小坐鑼，2-4 人交織合奏）的交織聲部，[87] 裝飾著基本主題，如果再加上領唱者，就形成了一種清唱甘美朗的歌樂形式，就是「人聲甘美朗」，即恰克合唱。事實上，這種合唱樂的核心，在於節奏交織聲部，分若干聲部（通常五～七部），各以無意義的音節（*cak, dak* 等）唱著不同的節奏型（參見第三章譜例 3-13），交織組合成為人聲甘美朗中加花變奏的部分。整體來看，恰克合唱各聲部已涵蓋了巴里島甘美朗音樂中，包括基本主題、標點分句、加花變奏、鼓的領奏和後來加入的打拍子等的角色與功能。所模仿的樂器和功能對照說明於表 4-1。

[87] 這種模仿大鈸與 *reong* 的交織聲部而成的合唱，來自遊行甘美朗中大鈸的交織合奏，而這種合奏又來自 Gamelan Gong Gede 中，大鈸的聲部及 *reong* 的交織合奏（李婧慧 2008: 66）。

表 4-1：恰克合唱與巴里島甘美朗樂器聲部和功能對照表 [88]

恰克合唱的聲部呈現	實踐者名稱	模仿樂器	功能
由一人唱出長度為八拍或四拍的旋律，不斷反覆，一字一音／一拍；隨樂段而變化不同的主題（*pokok*）。舉八拍的旋律之一如下：↓ ‖: 5　i̅　i̅　5　5　2　2　5 :‖ 　yang nggir yang nggur yang ngger yang sir	Juru Gending[i]	金屬鍵樂器	旋律（基本主題）
以「sirr…」模仿大鑼的聲音，標示每一循環。		大鑼	標點分句
分若干聲部，以 *cak*（或 *dak, cok*）等聲音唱出以節奏交織而成的合唱，循環反覆，是克差音樂的核心。	Juru Cak	*reong, cengceng kopyak*	加花變奏
由一人領唱，並用不同的聲音指揮節奏合唱的開始、結束、強弱、速度變化等。	Juru Tarek	鼓	領唱，相當於指揮
由一人不停地唱 "*pung pung pung pung …*"，模仿甘美朗中打拍子的樂器的聲音。這種樂器是巴里島甘美朗必備與特色，從頭到尾持續不停地打拍子，以維持在極複雜與快速的合奏中節拍的穩定。	Juru Klempung	*tawa-tawa* 或 *kempli*	打拍子

i. 今稱 "Juru Gending"，"Juru" 指具有該專業技能者；"*gending*" 是曲調的意思。發展為世俗表演的克差舞劇之後，還有兩位獨唱者 "Juru Tembang"，通常一男一女，他們各自依情節發展吟唱詩歌，以製造背景氣氛。詳參 Dibia 2000/1996: 19。

　　值得一提的是，理論上桑揚仙女舞儀式中的音樂（桑揚歌和恰克合唱），均為具儀式性、神聖性的音樂；然而隨著早期文獻與影音檔案的數位化再現，針對桑揚仙女舞的研究，包括前述 1926 年 Mullens 的桑揚仙女舞影片，以及 Jaap Kunst 於 1925 年 8 月於巴里島錄製的蠟管錄音 [89] 等，透過這些資料的解讀研析，有必要再探恰克合唱。

[88] 增訂自李婧慧 1997: 246, 2008: 66。

[89] 柏林有聲資料檔案庫（Berliner Phonogramm-Archiv）及荷蘭阿姆斯特丹熱帶博物館（Tropenmuseum）均有館藏。錄製地點與年月，係根據上述兩機構的館藏目錄，前者見於柏林國立博物館（Staatliche Museen zu Berlin）網站目錄，後者見於 Kunst 1994: 247。

　　Kunst 於巴里島錄製的蠟管第 1~7 支是在 Gianyar 縣 Sukawati 區的 Celuk 村錄製。考察其錄音內容，並參照錄音檔案目錄，[90] 均為桑揚仙女舞儀式。其內容包括第 1~3 的桑揚歌（原儀式為婦女齊唱，但此錄音為獨唱）、4~6 的恰克合唱，和第 7 支清醒儀式唱的桑揚歌，[91] 每支錄音長度從 3 分半到 5 分鐘不等。第 1 支與玻諾村桑揚仙女舞的第一首 *Kembang Jenar*（〈黃花〉）對照下，旋律與歌詞均有相似之處（參見附錄三之三、四），按這首用於煙薰儀式請靈降臨附身；第 4~6 支是恰克合唱，其中第 4 支是一段以 "awun-awun" 開頭，以巴里語吟唱的 *pengalang*，歌詞大意是：「在雲端，Dasanana（即巴里語稱 Rawana）抱著 Sita 在空中。」[92] 顯示出加了《拉摩耶納》故事內容的吟唱，非單純的人聲甘美朗音樂；最後（第 7 支）是清醒儀式的歌曲。由此可判斷這七支錄音，是桑揚仙女舞從開始的煙薰儀式請神靈到結束的清醒儀式各段的選錄。

　　於是這批蠟管錄音的出土，是寶貴新證，卻也是個謎。為什麼恰克合唱會有《拉摩耶納》片段的吟唱？這段錄音到底透露了什麼？值得注意的是，這批蠟管錄製的地點在 Sukawati 的 Celuk 村，而非一般熟知、以克差著名的貝杜魯村或玻諾村；還有，錄製時間（1925 年 8 月）是在 Spies 定居於巴里島（1927）之前，顯然是在為觀光客表演的世俗克差形成之前。這樣的音樂內容，雖然可以理解為因地而異，然而對於後來世俗克差的形成，有何意義和影響？這個謎，留待第五章進一步討論吧。

[90] 同上。

[91] 根據柏林有聲資料檔案庫的蠟管編號；荷蘭熱帶博物館的編號 1-6 是桑揚仙女舞音樂，但桑揚歌有七首（Kunst 1994: 251）。

[92] 這一段目前也用在標準版拉摩耶納克差中。感謝 Gusti 解讀錄音內容和補充說明，馬珍妮中譯，2018/06/15, 21 於筆者家中。

第四節　桑揚儀式和恰克合唱起源的契機與脈絡

　　從「地－時－境」（*desa kala patra*）來看桑揚儀式起源的契機：首先從時間來看，雖然具體時間點已不可考，但就歷史脈絡來看，如前述，屬於印度教傳入巴里島之前，島上固有宗教文化的一種儀式，並且流傳至今。就情境來看，這種儀式的起始與流傳，主要與瘟疫、不安、饑荒、蟲害，甚至抗敵禦侮等危機有關。[93] 有危機的地方，就可能有桑揚儀式的存在，幾乎可說全巴里島均有。雖然所召請下凡附身的靈種類不一，卻是長期以來許多巴里村落社區面臨上述非常時機，所共有的一種祈求超自然力解除困境的方法，可以說是守護社區或村子的一種超自然力。

　　然而這種包括各式各樣的靈來附身的儀式，其產生和流傳的原由為何？如前述，桑揚儀式是在巴里島固有的萬物有靈與祖靈的信仰脈絡下產生的儀式，在地方或村民們遭遇瘟疫或不安等危機、人力無法應付時，而興起的一種利用超自然力來對付與解決的機制。人們並且透過某種特定的動作或聲音，來召喚超自然的力量降臨於儀式中，來幫助他們化解危機（參見 Pramana 2004: 70-71）。其中的動作，在一次又一次的演練中，逐漸形成了舞蹈，雖然即興、單純，未經刻意編舞，音樂也相對簡單，卻有特定的功能與目的。於是儀式中藉著這些單純的聲音與動作，將特定或非特定的參與者（舞者）帶入意識恍惚的境界，而讓所召請的靈附身，因而得以與靈界溝通，成為具有超能力的靈媒，於執行儀式時發揮驅邪除煞的功能。於是桑揚儀式舞蹈成為一種具有神秘法力的宗教舞蹈（ibid.: 71, 73）。這種島上的固有信仰文化，

[93] 還有一說是來自靈的顯現的啟示，例如在有桑揚馬靈信仰的地方，當幾位村民看到馬的靈顯身（看到意象）時，意謂著提醒他們必須舉辦桑揚馬舞儀式了（Pramana 2004: 77）。

即使後來印度教傳入，並未受到阻礙，仍在島上各地發展。反而是現代化醫療的進步，瘟疫幾乎成為歷史名詞，桑揚存在的功能大受影響，絕大多數村落今已不再舉行桑揚儀式，但仍存在於少數村落社區。

上述的動作，係來自舞者（靈媒）被附身後不自覺產生的動作，不斷反覆，或隨著音樂而有變化。至於伴隨著舞蹈的音樂，則來自村子的歌詠團和／或樂團。就桑揚仙女舞和桑揚馬舞的音樂來看，包括屬於宗教詩歌的桑揚歌和恰克合唱兩大類。前者取自傳統曲調或新編，歌詞也是針對儀式和所召請的靈而編，恰克合唱的起源就很特殊了。

如同桑揚儀式，恰克合唱何時產生，同樣已不可考，但可確定的是，至少在1911[94]之前已有恰克合唱。如前述桑揚儀式由來已久，恰克合唱是其中桑揚馬舞與仙女舞兩種儀式的音樂之一，基於其模仿人聲甘美朗的特性，勢必先有甘美朗音樂；再者，對照於島上超過兩打的桑揚儀式及其廣泛流傳各地的實情，恰克合唱顯然只針對其中兩種儀式且有地緣性，[95] 這兩種是Gianyar縣常見的桑揚儀式，且在貝杜魯與玻諾兩村（相距約七、八公里）都調查到恰克合唱產生的說法。

恰克合唱產生的情境是在儀式中激發而生，而儀式係因瘟疫、鬼神信仰而有驅邪儀式、附身舞蹈等，又因禁用金屬聲，即禁用甘美朗樂器，[96] 情急之下，觸發了用人聲唱出甘美朗音樂的靈感，恰克合唱因而產生。這個在危

[94] 見註19。

[95] 雖然如此，同為Gianyar縣的Cemenggaon和Ketewel兩村也有類似的桑揚儀式，前者的Sanghyang Dadara-Dadari（桑揚仙舞），有兩位女孩，一位被男性的靈Widyadhara附身，另一位被女性的靈Widyadhari附身，因而稱之；使用的音樂包括桑揚歌、恰克合唱和甘美朗音樂（O'Neill 1978）；後者為Sanghyang Legong，被附身的女孩戴面具而舞，用甘美朗樂隊伴奏。

[96] 關於「禁金屬聲、禁用甘美朗」的傳說，是現地訪談得到的訊息，但筆者另有一個疑問，是否當時村子尚未擁有整套的甘美朗，因而情急之下以口唱模仿甘美朗音樂，這個疑問目前只能暫存。

急困境中的奇妙發明，正如 Sidja 所說，如果可用樂器的話，就不會發展出克差了。[97]

　　我想，當時在場的村民們萬萬沒想到這個在靈下指令的當下，情急產生的靈感，卻是個偉大的音樂發明。當後續成功地跨越儀式框架，轉化為世俗娛樂展演時，一個巴里島獨特的表演藝術種類克差於焉誕生。以下所用的名稱「克差」即指這種以恰克合唱伴唱的世俗性表演藝術，詳見第五章的分解。

[97] 筆者訪問 Sidja，1994/08/30。

第五章　從恰克到克差——克差舞劇的誕生

但是克差純粹是巴里人的靈感。[1]

　　前章討論了桑揚儀式的起源、形式、內容及其音樂，其中的恰克合唱，從 1926 年 Mullens 拍攝的桑揚仙女舞的影片（見第四章第二節之五，以下簡稱 Mullens 的影片），以及 1925 年 Kunst 錄製的桑揚仙女舞儀式音樂（見第四章第三節之二，以下簡稱 Kunst 的錄音），可知至少在 1925、26 年桑揚儀式中的恰克合唱，不但已有了摘錄自《拉摩耶納》史詩中片段詩節的吟唱，而且合唱團已邊唱邊舞。換句話說，已跨出單純的合唱，而有了故事性的吟唱（獨唱）和動作的版本。

　　然而，Mullens 的影片與 Kunst 的錄音只能說在他們所錄製的村子有這樣的進展。以島上各村的儀式展演形式與內容不一，觀念與態度也相異，甚至事事有例外（de Zoete and Spies 1973/1938: 211）的情形下，上述的版本是否普遍，仍是問號，僅確知 Kunst 在 Sukawati 區 Celuk 村錄音，Mullens 的影片錄製地點[2]或被錄製的村子仍未知。即便如此，這兩個（或許是一個）被錄音／錄影團體及其形式內容，對於後來恰克合唱之發展為克差舞劇，有一定的影響與意義，值得細察與討論。

　　再說，恰克合唱從神聖的桑揚儀式的伴唱音樂，到發展為克差舞劇，其間如何脫胎換殼，轉化為世俗表演的克差？經歷了什麼樣的歷程？各階段轉

[1] "But the *Ketjak* was of purely Balinese inspiration."（de Zoete and Spies 1973/1938: 83，原文斜體）
[2] 雖然影片片尾出現了蝙蝠洞（Goa Lawah，在 Klungkung 縣），是否與被錄製的村子有關，待考。

化的契機，即「地－時－境」如何運轉出如此充滿創意精彩的表演藝術？前述的例子，以及廣為人知的人物、團體，例如 I Wayan Limbak（?[3]-2003，以下簡稱 Limbak）與德國藝術家 Walter Spies（1895-1942，以下簡稱 Spies），以及貝杜魯與玻諾兩村參與者，在這發展的舞臺上，各扮演著什麼樣的角色？到底克差的蛻變與發展的能動性（agency）從何而來？

　　本章透過訪談（圖 5-1~4），並以歐洲保存的早期影音檔案，和前人研究著述等，檢視探究 1920 年代末期，從桑揚儀式的恰克合唱，或脫離儀式脈絡，或並存，而發展出來的形式，包括加入了說書人的克差，和加了身段表演的姊妹品種 Janger（Djanger）；並考察 1930 年代觀光展演的克差舞劇產生的歷程，其人、地、時與境。[4]

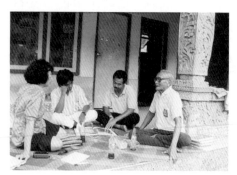

圖 5-1　筆者訪談 I Wayan Limbak（右），左起為翻譯葉佩明、我的朋友 Wayan 和司機 Agung。（筆者攝，1994/08/26）

[3] 關於 Limbak 的出生年，有不同的說法：（1）Arcana and Badil（1995）的 1907 年生；（2）英語版維基百科寫 1897/c.1910 兩個年代。

[4] 特別感謝貝杜魯村 I Wayan Limbak 和玻諾村 I Made Sidja（以下簡稱 Sidja）接受我多次的叨擾訪談，耐性為我說明，提供很多寶貴的資料；此外感謝貝杜魯村耆老 I Ketut Tutur（受訪時已百歲，以下簡稱 Tutur）和 I Gusti Ketut Ketug（村子的祭司，以下簡稱 Ketug）分享年輕時參加克差團的經驗，還有 Ketug 的公子，任教於巴里島藝術學院的 I Gusti Putu Sudarta 協助解讀影音資料和提供貝杜魯村相關資料。另外感謝 Stepputat 提供她未出版的博士論文（第八章），對我的克差研究有很大的啟發和幫助。文中對於訪談內容與研究論文的引用如有錯誤，由筆者負全責。

圖 5-2 筆者訪談 I Wayan Limbak 與 I Gusti Nyoman Geledag（簡稱 Gusti Dalang），兩位老人家很興奮地聊著、唱著當年的克差和桑揚歌。（筆者攝，1994/09/02）

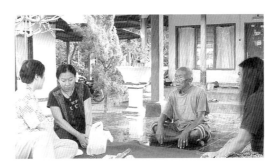

圖 5-3 筆者訪談貝杜魯村的百歲耆老 I Ketut Tutur（右二），與協助訪談的 Gusti（巴里語翻譯印尼文，右一）與馬珍妮（印尼文翻譯中文，左二）夫婦。（吳承庭攝，2002/07/02，筆者提供）

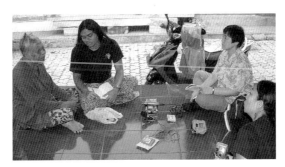

圖 5-4 筆者訪談貝杜魯村的祭司 I Gusti Ketut Ketug（Gusti 的父親），Gusti 和馬珍妮翻譯。（同 5-3）

第一節　1920 年代後期的恰克合唱

關於從儀式性恰克合唱到世俗克差舞劇誕生的「地－時－境」，Spies 和 Limbak 及其所代表的貝杜魯村，[5] 以及 1931-32 年間影片《惡魔之島》（*Die Insel der Dämonen*）的拍攝，是經常被提到的人、地與事件。那麼，在這之前，或者說在 Spies 與貝杜魯村的藝術家們著手發展克差之前，其基底，原恰克合唱的形式與內容如何？

拜近年來早期錄製的影音檔案數位化再現之賜，提供具體的音樂和影像的佐證，有助於重新檢視 1920 後期 -1930 年代克差發展歷程及其脈絡。下面從影音檔案、文獻與口述歷史，再探 1920 年代後期島上原本的恰克音樂文本與發展脈絡。

一、恰克合唱的跨界初始

有一則記載饒富趣味：話說 1925 年 Spies 應烏布王子 Cokorda Gde Raka Sukawati 之邀，首度到巴里島一遊（詳見本章第二節二之〔一〕）。第一個參觀的展演就是以人聲甘美朗 [6] 伴唱的桑揚仙女舞儀式舞蹈（Vickers 1989: 140）。那時候，他「得到錯誤的訊息，誤以為被附身的女孩正表演著《拉摩耶納》的故事」[7]。原本我也認為 Spies 得到錯誤訊息，但是從 Kunst 的錄音和 Mullens 的影片來看，這一則記載，有必要再解讀。

[5] 玻諾村及 I Nengah Mudarya、I Gusti Lanang Oka 也是克差發展史上常被提到的村子與人物。因本章討論克差的誕生，聚焦於貝杜魯村、Limbak 與 Spies，關於玻諾村及相關人物，於第六章討論。

[6] Spies 稱之 "voice-*gamelan*（*gamelan soeara*）"（de Zoete and Spies 1973/1938: 71，原文斜體與拼音）。

[7] "Spies, however, was provided with the misinformation that the little girls in trance were performing a *Ramayana* story."（Vickers 1989: 141），這段記載是 Vickers 引用自 Hans Rhodius, *Schönheit und Reichtum des Lebens: Walter Spies（Maler und Musiler auf Bali 1895-1942）*, The Hague: L. J. C. Boucher, 1964: 205. Vickers 本人也認為《拉摩耶納》的故事並未用於桑揚儀式（ibid.: 108）。

首先來看 Kunst 的錄音內容。如前述（第四章第三節之二），Kunst 於 1925 年在巴里島錄製的一系列錄音中，錄於 Sukawati 區 Celuk 村的第 1~7 支蠟管，內容涵蓋煙薰儀式（請靈附身）的桑揚歌、恰克合唱，到最後的清醒儀式歌曲，可判斷所錄的是桑揚仙女舞從起始到結束的儀式音樂。各支蠟管的錄音內容說明如下。

第 1 支：桑揚仙女舞的第一首歌曲〈黃花〉（*Kembang Jenar*），第一～三節。按此首用於煙薰儀式，請靈降臨的歌曲。共有五節的分節歌，自由節拍，吟唱時每節依基本旋律牽韻加花而有細微變化。其旋律，與玻諾村 Sidja 演唱的同一首旋律大致相同（歌詞也相似），但 Kunst 的錄音版本速度更慢，加了更多的裝飾拖腔旋律（見附錄三之四，譜例 11-3〈黃花〉的曲譜比對），因而演唱的時間大不相同。以第一節為例，Sidja 的演唱時間為 55 秒，Kunst 的錄音則為 90 秒。此外，據目錄說明，第 1~3 支原為婦女歌詠團的齊唱，但所錄者為獨唱。

第 2 支：從〈黃花〉第三節的第三句開始，到第五節結束。實際上在桑揚儀式中，〈黃花〉這首歌會一直反覆唱到靈媒進入恍惚狀態、被附身為止。

第 3 支：有三首桑揚歌（從錄音中的關／開機聲音來分），曲名不詳，均為自由節拍，但最後的一小段，已有拍子感，可能是準備跳舞或跳舞時的桑揚歌。

第 4 支：據 Gusti 解讀[8]是擷取自《拉摩耶納》中 Sita 被惡魔王 Rawana 擄走的橋段，完整的一段自由節拍的序曲吟唱，獨唱穿插著合唱團的回應，歌詞大意是「在雲端，Dasanana（即巴里語的 Rawana）抱著 Sita 在空中」，

[8] Gusti 解讀第 4-6 支錄音內容，馬珍妮翻譯，2018/06/15, 21 於筆者家裡。

這一段目前也用在標準版《拉摩耶納》克差的序曲中。這種形式的樂曲稱為 *pengalang*，是一種自由形式的序曲，用以營造該表演的氣氛。

第 5 支：男聲齊唱，其旋律未見用於現在的克差，但後面接續的恰克合唱，如同一般的恰克合唱，以四拍的循環（*yang er yang sir*[9]），恰克節奏合唱非常活潑有力、動感十足。

第 6 支：也是一般的恰克合唱，八拍（*yang ir yang ur yang er yang sir*）的循環。

上述第 4~6 支恰克合唱的錄音中，除了一開始有獨唱者以自由節拍吟唱《拉摩耶納》詩節的序曲、合唱團以齊唱回應之外，還有基本主題、數聲部的節奏合唱，以及一位擔任指揮的領唱者，但還沒有相當於打拍子（唱 *pung, pung, pung*…）的聲部。

第 7 支：這支蠟管在柏林有聲資料檔案庫的目錄是列在第 3 支後面，寫著 "Das Aufstehen des Sanghyangs"，從其字義和桑揚儀式過程，可理解所錄的是清醒儀式的歌曲，意謂著桑揚儀式的結束。

這七支蠟管中，如果單獨看第 4~6 支，確實令人迷惑。誠如 Stepputat 請巴里島藝術家解讀這三支錄音的結果，均表示是克差，而不是桑揚儀式中的恰克合唱（2010b: 173）。然而從七支蠟管錄音整體來看，包括了煙薰、桑揚的舞蹈，到結束的清醒儀式，即包括恰克合唱前後的桑揚歌，而第 4~6 支可斷定是伴奏桑揚仙女舞者的恰克合唱。[10] 這當中，還留給我一個疑問：為何

[9] 由最後的 "sir" 回頭讀起（讀如 *sir yang er yang*）；"sir" 模仿／代表大鑼劃分循環的聲音，是結束也是開始之音，以下相同。

[10] 有意思的是 Kunst 可能不瞭解他所錄的音樂，因而對於這三支錄音內容，留下了「嘎嘎的聲音，或嘰嘰喳喳、喋喋不休的聲音」（柏林有聲資料檔案庫蠟管目錄），和「模仿青蛙呱呱叫的聲音」（荷蘭熱帶博物館蠟管目錄，見 Kunst 1994: 251）的形容文字。

第 5 支和第 6 支所錄的恰克合唱基本主題不同（四拍與八拍的循環之分）？是否因伴唱的橋段不同？這個問題，目前無法解謎。

　　總之，Kunst 所錄的七支蠟管錄音透露了很不尋常的訊息──1925 年於 Sukawati 區 Celuk 村的桑揚儀式，恰克合唱已加了擷取自《拉摩耶納》故事的吟唱，可以說初步具有故事性，而且所加入的《拉摩耶納》故事的吟唱沿用至今，於《拉摩耶納》克差的序曲中。

　　再從 Mullens 於 1926 年拍的桑揚仙女舞儀式影片來看，這是第一部介紹巴里島的影片（Chin 2001），[11] 其中的桑揚仙女舞，同樣包括了煙薰、桑揚的舞蹈與清醒儀式三個階段。值得注意的是恰克合唱團員由一群男人圍成數圈同心圓，穿／綁著一式的上衣和頭巾，邊唱邊顫動身體，並且加入了以坐姿，身體向左右方抖動、雙手上舉、向前傾、向後仰（前排躺在後方團員身上）等各種動作。對照 Sidja 曾談到 1930 年代以前恰克的動作，已有 [雙] 手向上、向左、向右、手指顫動等動作，可與影片中的動作相互印證，[12] 而且這些動作仍大量用在後來至今的克差。此外 Mullens 的影片可看到兩位小女孩被仙女的靈附身之後，被抱到合唱團旁邊的場地跳舞，動作與恰克身體顫動的韻律頗為一致。

　　因此，從影片中恰克合唱手勢動作的韻律和圍成數圈的同心圓隊形，可佐證在 1926 年（及以前），伴唱仙女舞的恰克合唱團已有唱作雛型。值得注意的是恰克的動作變化，尤其是向後仰躺的一幕，頗有戲劇性。如果只是單純的恰克合唱，為何要有這些動作變化？遺憾的是影片是默片（YouTube 的配樂是無關的甘美朗音樂），也沒有錄音可比對，無法得知音樂內容。

[11] 見第四章註 69。

[12] 筆者訪問 I Made Sidja（1994/08/30）。

綜合上述，從 Mullens 的影片和 Kunst 的錄音，可以確定在 1927 年 Spies 定居島上之前，桑揚儀式音樂早已從自發性發出的驅邪或伴奏附身舞的聲音，發展為有組織的恰克合唱，並且有加入動作與吟唱故事的例子，可以說有了跨界的初始。

但是，這樣的影音證據，反而讓桑揚儀式更加撲朔迷離。一般認知的桑揚儀式是請靈降臨附身、非常神聖的儀式，必須虔敬戒慎而行，怎麼可能如此不尋常地加了故事？再者，Stepputat（2010a, b）文中對於解讀影音檔案有新的發現，讓我回想起二十世紀末於貝杜魯村和玻諾村的訪談，也有一些不尋常的訊息。

1994 年我首度訪問 Limbak（見圖 5-1），[13] 一位克差發展歷程中身歷其境的關鍵人物。訪問的主題圍繞著 Spies 來到貝杜魯村之前／後（以下簡化為「Spies 之前／後」），貝杜魯村桑揚儀式中的恰克合唱，與後來發展出來的克差。當時他約略提到除了恰克合唱之外，還有一位說書人（Dalang），相關的談話摘述於下：[14]

> 「Dalang 古時已有，在 Cak 中是講話的，類似司儀的工作，講，要演的是什麼故事，或求上天保佑那些話，由 Dalang 講出來。」
> 「在 Spies 以前，就是村中的人來聽 Dalang 說故事。因為只講故事很單調，所以旁邊的 Kecak 就為他伴唱，只是沒有舞蹈而已。」
> 「除了 Dalang 之外，還有一個唱 *mat*[15] 的人。」

[13] 8 月 26、29 日及 9 月 2 日，當時他已約 90 高齡。關於 Limbak 的出生年有不同的說法，他自己也是用推算的方式。

[14] 據 1994/09/02 的訪問，Limbak 以印尼文說明，葉佩明中譯。

[15] Limbak 所說的 "*mat*" 指恰克合唱的基本主題，例如 "*yang ir yang ur yang er yang sir*"，"Tukang mat" 指唱基本主題的人（即 "Juru gending"）。

「有時候在廟會（*odalan*）有宗教儀式，也順便發起 Cak」[16]

另外還有一組對話：[17]

葉：所以 Walter Spies 還沒來整理 Kecak 之前，還沒來之前喔 Pak，
　　所以只有 Dalang 和 Kecak 囉？

L：Ya（是的）

葉：只有這兩種樣子嗎？

L：是的，不是這兩種，還有領頭的……*mat* 的，領唱的。

　　上面的引述，似乎透露出在 Spies 之前的恰克合唱還包括有說書人和唱基本主題者，而且在桑揚儀式以外的場合也可能有克差。但是，有兩個問題須提出：一是這些訊息在貝杜魯村耆老之間未曾聽聞，二是 Limbak 的意思還不夠明確。[18] 如果他的說法肯定的話，是否因為我的問題圍繞著 Spies 與克

[16] Limbak 提到其他場合，例如村子或家族的祭日或儀式等，也可能有邀請演出的情形。筆者 1994/08/30 訪問玻諾村的 Sidja 時，也有類似說法。他提到「為了使參與廟會的村民有娛樂，以免無聊，這是那時 Kecak 的目的」，但沒有提到有 Dalang 說唱故事。

[17] Gusti 重聽 1994/09/02 訪談錄音的補充，馬珍妮中譯（2017/12），筆者加標點符號。原印尼文的紀錄如下，「葉」是葉佩明；「L」是 Limbak。

　　葉：Jadi sebelum ada Walter Spies meratakan ini kecak, sebelumnya lho pak. Jadi cuma ada dalang dan yang Kecak?

　　L：Ya

　　葉：Cuma dua macam ini aja?

　　L：Ya bukan dua macam lagi tukang anunya kepala…tukang mat anu gendingnya,

　　然而這段話有待佐證來確認，因為 Limbak 兩次回答的 "Ya"，卻分別有正反兩面意涵，因 "Ya" 經常是一種順口的回應，確實的意思須確認。

[18] 貝杜魯村祭司家庭出身的 Gusti 數次表示，年輕時從家裡長輩及村中耆老之言，從沒聽過桑揚儀式的恰克合唱加有故事的說法（2017 年底的臉書訊息，及 2018/06/15, 21 於筆者家裡）。我訪問貝杜魯村其他的耆老：I Gusti Nyoman Geledag（1994/09/02）、I Ketut Tutur（2002/07/02）、I Gusti Ketut Ketug（2002/07/02）等，也沒聽說這種情形。另一方面當 Gusti 重聽訪問錄音時，他注意到 Limbak 以印尼語，而不是平日慣用的巴里語講述，以及對話時的語氣和回應習慣等，因而持保守看法。因此對於訪談的結論有待查證。

差，他所談的其實是與 Spies 在外地看到的？[19] 不得而知。[20]

即便如此，Mullens 的影片和 Kunst 的錄音已顯示出島內於恰克合唱的創意，而且只差一步──再加上扮演角色的舞者舞出故事，就是後來的克差舞劇了！因此可以說，當 Spies 來到巴里島時，恰克音樂已有一股蓄勢待發、準備跨越框架、大展身手的能量。因而緊接著克差舞劇的誕生（以及多種表演藝術推上觀光舞臺），不單是觀光產業或造訪巴里島的西方藝術家們的指引與影響，島內部的能動性，及其對於外來影響的回應和對話的力量，更是關鍵所在。這當中，就表演藝術來看，外來者，特別是 Spies，如何在村子之間的藝術與藝術家穿針引線，而在地的藝術、藝術家與外來者的交流互動，都是編織成 1930 年代以來島上表演藝術興盛之圖所不可缺的每一股線。

然而這個恰克合唱加入《拉摩耶納》故事元素的例子，也有可能是個案，可確定見於 Sukawati 的 Celuk，卻未見於後來以克差舞劇誕生地著名的貝杜魯村。[21] 如果這樣的話，缺少了加入故事元素這個階段，貝杜魯村又如何發展出展演《拉摩耶納》故事的克差舞劇？關於這個問題，筆者認為上述

[19] 1994/09/02 我訪問 Limbak，他說到：「沒有 Sanghyang…因為他一邊在等待，<u>有人集中在這邊，在另外一邊 Sanghyang 正在被煙薰</u>，火也還沒有形成」（2017/12 Gusti 重聽訪問錄音的補充，馬珍妮中譯，筆者加底線），這裡談的是在煙薰儀式時，桑揚還沒形成（靈媒尚未被附身），桑揚要踏的火（指燃燒的椰殼）也尚未準備好。重點是加底線的地方，顯示煙薰儀式在另外一邊進行。按 Gusti 說在貝杜魯村的桑揚儀式，煙薰和等待的村民是在同一地方，因此我懷疑 Limbak 所說的是他和 Spies 在別的地方看到的情形，一如 Mullens 的影片顯示煙薰儀式在祭壇上進行，而恰克合唱及等待的民眾在另一處。

事實上，其他地方還有桑揚儀式加入吟唱者的例子，例如據 Spies 所見，Ketewel 村（也屬 Sukawati 區）的桑揚仙女舞用甘美朗樂隊伴奏，樂隊中也有吟唱者，稱為 Juru tandak，其吟誦引導桑揚的舞蹈（Zoete and Spies 1973/1938: 73）。

[20] 訪談中為了確認桑揚儀式中的恰克合唱有沒有說書人的問題，我再繼續詢問，其間 Limbak 的回答有時跳脫時間前後，不很清楚，但當中說了一句「不，不講故事了。那麼 Dalang 就是說明，加一點點的說明，他就不再講故事了，因為桑揚已經作成了。」這句話是否意味著當村民們在等待桑揚被附身時，亦即桑揚被附身之前，有講故事？為此，當我再度確認這問題時，雖然翻譯的佩明娜連說「對，對」，但不巧的是接下去的對談正好錄音帶用完，翻面時錯過這一段談話。因此一方面遺憾的是這個關鍵訊息無法得到證實，另一方面針對貝杜魯村沒聽過這樣的說法（見註 18），目前只能存疑。

[21] 見註 18。

錄音及影片的內容（指所錄製的該團／村的表演），顯然對 Spies 以及後來他催生貝杜魯村的克差舞劇的誕生，有一定的影響。Spies 可能是一位中間人的角色，將所看到的精彩、創新的展演，提供貝杜魯村參考；Limbak 也有可能曾與 Spies 一起觀賞過這樣的版本。當然也不能排除貝杜魯村在既有的藝術資源上，激發出新的發展的可能性。下面我們先來看克差的姊妹品種——Janger，再回來討論這個問題。

二、克差的姊妹品種 Janger（Djanger）

前述在 Spies 之前，島上的恰克合唱已有一股蓄勢待發、大顯身手的能量，除了後續發展出克差舞劇之外，Janger 也是一個顯著的例子——同樣從恰克合唱發展而來的一種分組對唱加身段動作的世俗表演形式，時間約 1925 或更早。[22] 今所看到的 Janger 分男女兩組，各 12 人，男生組稱為 *Kecak*，女生組就稱 *Janger*。有別於克差不用樂器伴奏，Janger 以小型樂隊 [23] 伴奏，是一種民俗娛樂，在 1930 前後非常流行。[24]

雖然 Covarrubias 提到克差舞中的男聲合唱（他稱之 Ketjak），源自於桑揚儀式和 Janger（1987/1937: 219）；如果從近年來所看到的 Janger 表演，以及 Covarrubias 描述男生組所唱 "*ketjak*" 音節："*Ketjakketjakketjak – tjak!tjipo – oh! tjipo – oh!* a-ha-aha!"（ibid.: 252），很難看出除了男生組的名稱和所唱唸的 "*ketjak*" 音節之外，Janger 和克差舞劇有何關係，何況二者後

22　參見 Covarrubias 1936: 606；de Zoete and Spies 1973/1938: 71, 83, 211；後者提到約 10 到 20 年前，即約 1910 年代末期到 1920 年代之間。

23　據 Djelantik 所見，包括笛子、鈸、小鑼（*kemong*）、兩個 *terbana* 鼓（可能來自土耳其），以及兩個打擊樂器（高音與低音）（1997: 49），其中笛子（*suling*）是旋律領奏樂器（McPhee 1976/1966: 34）。

24　詳見 Djelantik 1997: 49-52，他於 1931 年到爪哇，因此看到 Janger 的時間在此之前。他並且提到當時在登巴薩市，幾乎每週都有一個 Janger 的演出，在不同村子或郊區（ibid.: 51）。

來的發展簡直是分道揚鑣。

　　"Janger" 字義為「迷戀、癡迷」（infatuation），[25] 是一種經編舞與排練的表演，融合了巴里島、泛印尼及西方的元素（Bandem and deBoer 1995: 97）。這種源自於桑揚儀式的恰克合唱，加上動作，且帶有異國風的詼諧浪漫表演形式，據 de Zoete 與 Spies 的記載，最初由男子或男孩分兩排，以坐姿面對面唱著桑揚歌，中間擺放供品和食物，其中一排男孩後來改由女孩[26]歌唱，邊唱邊搖動雙手，另一排的男孩，則表演著從桑揚儀式中恰克合唱的節奏和動作特色而來，更激烈的節奏與手勢動作。這種表演顯然已脫離宗教儀式脈絡，發展出新的表演形式（1973/1938: 211）。而原先分兩排面對面的表演隊形，後來更改為每一排再分兩半，兩兩（男生與男生，女生與女生）相對，形成正方形的隊形，每邊六人（ibid.；Covarrubias 1987/1937: 251）。而在正方形中間，有一位稱為 Daag（Dag），類似指揮，大聲喊 "Chaaaaaq!"，領導男生以分組的恰克交織節奏合唱，伴隨著身體（頭、手臂等）的活潑熱烈動作，當中快速樂段還有功夫舞蹈的動作（詳見 Djelantik 1997: 50-51）。

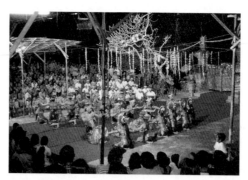

圖 5-5 巴里島藝術節的 Janger 演出。（筆者攝，2002/06/26）

[25] Bandem and deBoer 1995: 97，文中特別指出 de Zoete 與 Spies 將 "Janger" 解釋為喃喃低語（1973/1938: 211）是不正確的（Bandem and deBoer 1995: 101）。

[26] de Zoete 與 Spies 提到 "now"（1973/1938: 211），可判斷是在 1930 年代後期改由女孩加入表演。

　　Covarrubias 對於這種表演的發展，另有看法。他提出 Janger 在當時才發展不久，相較於所唱的歌曲來自桑揚歌曲，1925 年從爪哇來島上表演的 Stambul[27] 劇團帶來的影響更大，不久島上發展出一種默劇表演形式，並且瞬間風靡全島，幾乎每個村子都有 Janger 團，成為島上首度男女同臺表演的娛樂性社交舞蹈（1987/1937: 254）。有意思的是，Covarrubias 提到兩年後當他們再回到巴里島時，Janger 竟然無影無蹤（ibid.）。[28]

　　但是，為何 Covarrubias 聲稱克差舞中的恰克合唱來自桑揚儀式和 Janger？除了均有恰克節奏合唱及肢體動作之外，Janger 是否帶來其他的影響，難有明確說法。重點是，Janger 的誕生顯示出 1920 年代後期，島內已有一股風氣，擁有充沛能量與能動性改造恰克音樂，不論是融入其他表演形式，或發展出獨立樂種，已跨出儀式框架、朝著娛樂展演之舞臺發展，克差亦若是。

第二節　從恰克合唱到克差舞劇

　　回到前面提到 1925 年 Spies 在島上首度參觀桑揚仙女舞的儀式舞蹈，「得到錯誤的訊息」（Vickers 1989: 141）這件事，若從 Kunst 的錄音和 Mullens 的影片來解讀這則記載，我認為 Spies 不但沒有得到錯誤訊息，而且所看到

[27] Stambul 是一種馬來語輕歌劇（operetta）（Covarrubias 1987/1937: 254），是十九世紀末由歐亞混血的印尼人 A. Mahieu 所創。這種喜劇的表演，大量使用印尼大眾歌曲，表演摘取自「一千零一夜」等的故事，服裝包括土耳其帽和其他異國風的東方與西方元素。這種戲劇表演廣受歡迎，1920 年代並且組團到各地演出，包括巴里島，影響了巴里島的 Janger、Arja（見附錄一，頁 313-314）和 Drama Gong（一種現代戲劇）（Bandem and deBoer 1995: 101）。

[28] Covarrubias 於 1930 年首次到巴里島，1933 年再度回到巴里島。他指出 Janger 的例子顯示出島民喜新、善於追新潮，且很快地融入其傳統形式的態度，如此有助於島民可創新的表演形式，穩穩地為其文化注入新生命，但卻不失巴里特色（1987/1937: xvii, xxiii, 255）。

的，就是這種有加入《拉摩耶納》故事吟唱與動作表演的恰克合唱伴唱的桑揚仙女舞！除了入神的現象讓他深感興趣之外，恰克合唱更讓 Spies 大為驚艷。這種儀式展演的觀賞經驗，埋下日後他與貝杜魯村藝術家改造克差的一些點子。其中 1931-32 參與拍攝影片《惡魔之島》（Insel der Dämonen），對他，以及貝杜魯村和克差而言，更是天賜良機。

一、影片《惡魔之島》（Insel der Dämonen）與恰克合唱

影片《惡魔之島》（以下簡稱影片）於 1931-32 年間在巴里島拍攝，1933 年在德國發行。雖有一說是在貝杜魯村拍攝，[29] 但除了現場拍攝之外，也在 Sebatu 村搭建攝影場。[30] 拍攝團隊包括 Victor Baron von Plessen（1900-1980，德籍製片）、Friedrich Dalsheim（1895-1936，擔任導演、劇本與攝影）、Walter Spies（顧問與劇本）、Hans Scheib（攝影）等，Wolfgang Zeller（1893-1967）則是後製的配樂。[31] 此外影片中呈現農村生活，並安排了多種巴里島舞蹈及宗教儀式等，[32] 未採用專業演員，而是由在地村民，特別是貝杜魯村民參與演出，包括恰克合唱[33] 和客串的小販、顧客等。[34] 但當中父親 Lombos 的角色由來自 Sukawati 的著名舞者 Anak Agung Pajenengan（又名

[29] 參見 Picard 1996a: 150 及 http://de.metapedia.org/wiki/Die_Insel_der_Dämonen（2017/10/27 查詢）。

[30] 1994/09/02 訪問 Limbak，Gusti 重聽訪問錄音的補充（2017/12）。按 Sebatu 村有著名的梯田景觀，正如 Vickers 描述影片一開始梯田與藍天相映的畫面（1989: 107）

[31] Rhodius and Darling 1980: 37；Picard 1996a: 15 及 http://de.metapedia.org/wiki/Die_Insel_der_Dämonen（2017/10/27 查詢）。由於筆者未有機會看這部影片，因此從訪談當時參與拍攝的 Limbak 與 Tutur，以及曾經看過影片的 Gusti，加上研究者的著述發表（特別是 Stepputat 2010b 第八章）與網站資料，盡可能近距離研究影片。

[32] Limbak 提到影片內容是從 Bali 的農民生活開始講起，到他的孩子出生三個月後的祭典，以及後續人生各階段的儀式，介紹巴里印度教於巴里人的生活（1994/09/02、1995/08/23）。

[33] 恰克合唱全由貝杜魯村的北村村民擔任（筆者訪談 Gusti，2018/06/15）。

[34] Limbak 說影片拍攝時，他是團長，團員有 40 人，影片中的演員就是團裡的人，有的演小販，有的演買東西的顧客（1994/09/02，及 2017/12 Gusti 重聽訪談錄音後補充，和 1995/08/23 的訪談）。Gusti 曾看過該影片，還記得當中的恰克合唱有北村的村民（2018/06/15）。

Anak Agung Rai Perit）扮演，雷貢舞者則來自 Peliatan 村。[35]

　　如上述，Spies 受邀參與影片的拍攝，主要任務是參與劇本編寫，以及提供巴里島藝術文化專業知識，包括選角色等。此因製片和導演對於巴里島不甚熟悉，全仰賴 Spies 對巴里島的深度瞭解，因而影片的拍攝，帶給 Spies 一個展現他個人對於巴里島的眼光的大好機會，以實現將巴里文化真實的一面介紹予外界的心願，而非觀光客膚淺所見的巴里島（Vickers 1989: 107）。另一方面，對製作團隊來說，有了 Spies 的協助，有利於安排合適的表演者，和展現巴里風土民情與高水準的藝術文化展演（Rhodius and Darling 1980: 37），確保影片的品質。

　　影片以巴里島農村生活為背景，描述農村一對年輕的戀人 Wajan 和 Sari，歷經惡魔法術的困境後解救村莊，且成為眷屬的美好結局。[36] 編劇巧妙地將島上的農村生活、宗教儀式與表演藝術穿插融入劇中，[37] 因而 Spies 也藉著影片的拍攝，在巫術與驅邪的場景中安排儀式與舞蹈，留下了當時巴里島儀式與舞蹈的影像紀錄（Vickers 1989: 107）。尤其在舉行桑揚仙女舞的橋段，安排了男聲恰克合唱伴唱仙女舞。由於影片在德國對歐洲觀眾發行，因此激勵了 Spies 精緻化克差表演的意念。也因為有這樣的時機和安排，因而關於

[35] 2018/06/15 Gusti 補充說明。

[36] 本事如下：Wajan 的母親 Nodonk 是一位村民懼怕的巫婆；Sari 是富家千金，父親 Lombos 在村子裡有錢有勢，絕對不允許女兒嫁給巫婆的兒子。兩個相愛的年輕人在困難重重下，只能偷偷交往。然而村子接連發生災禍，先是 Sari 父親在鬥雞時輸光家產，極度不解為何遭此噩運，接著又發生日食、畸形胎的出生等不吉利徵兆，又有瘟疫和多人死亡。為了鎮邪解災，村子舉行桑揚仙女舞儀式，從儀式中方知原來 Wajan 的母親是巫婆 Rangda 的化身，惡意降禍於村子。於是村民找祭司，查古聖書尋找方法拯救村子，並派 Wajan 在弟弟的陪伴下，歷經危險，到了一處原始森林中的古廟取回聖水拯救村子。後來代表善神的巴龍出現，殺了 Rangda，同時巫婆也就死了，村子得救。Lombos 和 Wajan 因而和好，Sari 和 Wajan 有情人終成眷屬。影片的最後是村民們為了感謝被救的幸福與喜悅，舉行盛大的廟會慶祝，邀請所有的神靈降臨接受敬拜（資料來源：ツォウベク・ウォルフガング 2016: 376 及 longhorn1939@suddenlink.net; http://de.metapedia.org/wiki/Die_Insel_der_Dämonen, 2017/10/27 查詢）。

[37] 1994/09/02 訪問 Limbak，另參 Vickers 1989: 107。

克差（指舞劇）的誕生，常見的說法 [38] 是因 Spies 為了影片《惡魔之島》的拍攝而安排與編舞。那麼，影片中伴唱仙女舞的恰克合唱，其形式與內容是什麼？Spies 在拍攝過程中，為恰克 [39] 做了什麼？為何找貝杜魯村民來演？究竟，這部影片對於克差的意義如何？

下面，讓我們把焦點移到影片中的恰克合唱。據 Spies 的傳記作者 Rhodius 與 Darling 的著述，為了影片的拍攝，Spies 改造了克差，將參與者增加到百位以上年輕男性、以坐姿圍成圈、中間置有油燈座、並加入一位說書的舞者（dance-narrator）述說著選自《拉摩耶納》，包括有猴將軍 Hanoman 橋段的故事等（1980: 37）。然而，隨著後續的訪談和新的研究發表，[40] 影片中關於恰克合唱，有必要再檢視與討論。下面我引用學者的研究，對照我的訪談紀錄，來討論恰克合唱人數、故事和說書舞者之有無、音樂與動作等。

Stepputat 檢視影片，提出影片中確實有桑揚仙女舞和伴唱的恰克合唱，但沒有克差；恰克團員人數不是所謂的百人或五十人，既無《拉摩耶納》故事場面，亦無說書的舞者（Stepputat 2010b: 163）。這當中的恰克人數問題，Picard 提到約五十人（1996a: 150），然而 Limbak 說道「我和我的團40人」，[41] 因此以 40 人較為可信。

至於有沒有《拉摩耶納》故事的表演場面和說書的舞者，據 Stepputat 討論影片中恰克合唱的動作編排，除了與 Mullens 的影片比較動作之外（於下一段討論），特別提到影片《惡魔之島》中有一場面值得注意：片中恰

[38] 例如 Spies 的傳記作者 Rhodius and Darling 的說法（1980: 37）及 Picard 1996a: 150；Dibia 2000/1996: 7 等。

[39] 關於恰克或克差於本書的用法，恰克指單就合唱而言，克差指結合恰克合唱、說唱與／或舞蹈的整體。但在桑揚儀式中伴唱的合唱仍稱恰克，雖然 Kunst 的錄音中已包含了故事元素。

[40] 特別是 Stepputat 2010b。

[41] 1994/09/02 的訪談，Gusti 重聽訪問錄音的補充，2017/12。

克團員分為兩隊 [對打]，一隊起身似乎攻擊對方，對方組應聲而倒，前排躺在後排團員身上；反過來換另一組起身攻擊第一組，第一組同樣倒躺在後方團員身上。如此對打的場面，顯然已有劇情，而且這一段的表演未見於傳統的桑揚儀式中（2010b: 167-168）。從她的這段描述，再來對照我訪談 Limbak 的內容，他說道「影片中有《拉摩耶納》的故事，角色有兩人，Kumbhakarna 和他的對手 Laksmana，合唱團員也有要扮演的角色，例如對打的場面，Kumbakarna 出現時，一半的 Cak[合唱團員] 就變成他的部下。而角色舞者在沒有演角色時，也是 Cak。舞蹈就結束在兩軍打仗。」[42] 從這一段與 Stepputat 分析的《惡魔之島》影片比較，除了沒有 Kumbakarna 的角色出現之外，合唱團員分兩軍對打的場面是有的，而且「合唱團員也有要扮演的角色」，分別擔綱 Kumbhakarna 和他的對手 Laksmana 的部下，而扮演 Kumbhakarna 的舞者在沒有扮演他的角色時，回到合唱團員的身分。至於有沒有說書的舞者？Limbak 也提到他扮演 Kumbhakarna 時，要唱還要說，[43] 很有可能他就是所謂的說書的舞者。因而從這一段的表演來看，影片中的恰克合唱已發展為有劇情的克差，而 Limbak 扮演 Kumbhakarna 的片段，可能如 Stepputat 的推測，最後沒有收錄於影片中（2010b: 163-164）。

　　就恰克合唱的動作來看，Stepputat 比對《惡魔之島》與前述 Mullens 於 1926 拍攝的影片相關編舞動作，有兩個重大意義的發現：其一是動作的美感

[42] 筆者的訪談，1995/08/23。Dibia 也有類似的訪談結果（見 2000/1996: 8）。在我同次訪談後面，Limbak 補充最初出來表演的角色只有他飾演的巨人 Kumbhakarna 一角，Laksmana 在影片中並沒有出現。起初我對於他針對影片的說法半信半疑，擔心他可能和後來的表演或其他影片混淆，但他在這次的訪問，雖然也不記得標題，卻有提到 Balon Deson（拼音）這個名字，按《惡魔之島》的製片是 Victor Baron von Plessen，所發音的 Balon Deson，和 Baron 與 Plessen 的發音接近，查他的影片製作作品，只有這一部關於巴里島的影片。因此可判斷 Limbak 所談的就是這部影片。Stepputat 質疑影片中並無 Limbak 所說的巨人這一段，因而提出兩個推測，或許是 Limbak 混淆了不同的影片，或者，有拍攝這些橋段，但沒有實際在影片中出現（2010b: 163-164）。

[43] 1995/08/23 的訪問。

表現，二是有了戲劇性場面的動作安排。戲劇性場面安排已在前段討論；動作的美感表現方面：兩部影片所見基本動作雷同，均為坐姿，包括上半身快速向側邊抖動、兩手向前向／上同時手指抖動、向前俯身、向後仰躺等。差別在於 Mullens 的影片動作顯得鬆散，《惡魔之島》的動作顯然經過整頓訓練，呈現出整齊劃一、動作精準的力與美（2010b: 165-168）。這個發現，如同 Limbak 幾次提到 Spies 如何排練整理了他們的表現，[44] 這種透過嚴格排練、達到力與美的精準表現，正是 Spies 改造克差的最大意義，而且「雖經數月嚴格要求每個細節達到高度精準的排練，但完整保留原桑揚儀式伴唱音樂狂喜之儀式特徵。」（de Zoete and Spies 1987/1937: 83）雖然這段並未明言是否為了影片拍攝的排練，卻一語道盡他對於音樂美的細膩、精準要求和審美觀，並且掌握道地的風格。

那麼，Spies 於排練時有哪些要求，有多嚴格？貝杜魯村當年參加克差團的 Tutur 爺爺（見圖 5-3）的回憶非常生動：

> 當時排練很嚴格，Spies 在排練時，小聲要很小，大聲要很大。Spies 搗著耳朵仔細聽，如果有人沒唱好，馬上被指出糾正。只要聽到好的，就錄下來，給團員聽，就是要這樣子！用針插著，放給他們聽。啊啊～~ 太嚴格了，一直要求聲音要平均。[45]

雖然這段訪問是講到演唱的排練，可惜因 1926 年的影片是默片，無法比較聲音上的改變，但從上面的描述，可以呼應上述《惡魔之島》影片中 Spies

[44] 1994/08/29、09/02 的訪問。例如「Spies 以前唱得不調和，經 Spies 修整，指導大家唱和諧，並把聲部節奏調整緊密，沒有空隙地方，能連貫，音準、音量都要求精準。」換句話說，Spies 嚴格要求技巧精進，達到音樂的美感表現。此外，Arcana and Badil（1995）訪談 Limbak，也談到 Spies 如何糾正貝杜魯克差團員的動作，使更細緻。

[45] 2002/07/02 訪問 Tutur 的筆記，馬珍妮翻譯。

對動作的嚴格整頓。

　　就音樂來說，《惡魔之島》用後製的配樂。Stepputat 找到收藏於柏林有聲資料檔案庫的三支 Friedrich Dalsheim（1895-1936）於 1931 年錄製的蠟管（編號 1644, 1645, 1646）。Dalsheim 是《惡魔之島》導演，Stepputat 認為這三支蠟管錄音極有可能與《惡魔之島》影片有關，但因錄音品質問題，最後未被收入影片配樂（2010b: 170）。關於這三支蠟管錄音的內容，詳述於下：

　　第一支據 Gusti 的解讀是一段與前述 Kunst 的蠟管錄音第 4 支相同的自由形式的序曲 pengalang，同樣唱著 "awun-awun…"「在雲端，Dasanana（Rawana）抱著 Sita 在空中」，最後約 10 秒接恰克合唱。[46] 可聽出獨唱者自由吟唱的旋律與合唱團齊聲回應的交替，合唱團齊唱以無意義的聲詞。這首（pengalang）在貝杜魯村稱為 angit，是克差中合唱團齊唱的第一首。[47] 這支蠟管錄的是完整的一段，而且是貝杜魯的唱法，歌詞用巴里語，不是傳統的 Kawi 語。這段序曲仍用於今標準版克差的序曲中。

　　第二支據 Gusti 的解讀，同貝杜魯村的克差所唱的第三首 Blandong[48] 的後段，仍用聲詞唱。錄音一開始是獨唱者自由節拍的吟唱（旋律用首調以簡譜記為「5 i —— i 5 —— i —— 2̇ i ——」），然後恰克團齊唱 ‖: deng dong dang deng Cak! :‖（旋律為「5 3 4 5 Cak!」）| dong dang deng dong dang deng dang dong Cak! |（旋律：「3 4 1 3 4 5 4 3 Cak!」），接著是恰克合唱。

[46] Kunst 的錄音見本章第一節之一，頁 159-161。又 Stepputat 請巴里島藝術家解讀，也有同樣的結論（參見 2010b: 173）。

[47] 筆者 1994/09/02 訪問 Limbak 也提到這事。

[48] 據 1994/08/29 訪問 Limbak、09/02 訪問 Limbak 與 I Gusti Njoman Geledag，談到 Spies 來了之後，貝杜魯村用在克差的歌曲有四首：（1）Gending Angit（唱完此首恰克團喊 "es!" 然後向後倒）；（2）Gending Meladas；（3）Gending Blandong；（4）Gending Rundah（用在猴王兄弟相鬥的場面）。四首的曲調係傳統曲調代代相傳而來（1994/08/29 訪問 Limbak）。

Gusti 注意到恰克合唱的基本主題和節奏合唱的變化與今之克差不同。值得注意的是大小聲的變化非常清楚，印證了前述 Spies 對音量的要求；而且 "*cak*" 的聲音富於變化，變換 *duk*、*cok*、*sek*（拼音）等不同的聲音，聽得出音樂的變化多采多姿。此外在 1:58 處合唱團喊 "*es!*" 之後出現 "*pung pung pung sir*" 不斷反覆的聲音，轉小聲之後，"*sir*" 若有若無。按 "*sir*" 代表大鑼的聲音，"*pung*" 代表打拍子的樂器的聲音，這一段就沒聽到基本主題了。相較於 Kunst 的錄音還沒有打拍子的聲部，印證了 Limbak 所說，Spies 之後才有打拍子的聲部。[49]

第三支有三首（或三段）桑揚歌，女聲齊唱，曲名不詳，曲調採譜於附錄三之五。這三首歌曲聽起來已有拍子感，可能是桑揚仙女舞的兩位女孩已被附身後，準備跳舞時或伴唱跳舞的歌曲。[50] 錄音中的前兩首（段）的旋律相同。[51] 樂曲可分三部分：序、主要段落和結束段，但結束段的旋律即主要段落的前兩句。第一首，序的速度約 ♩ = 88，從主要段落起的速度約 ♩ = 56-60。第二首（段）的主要段落反覆三次，速度約 ♩ = 66-72。第三首的首句旋律和樂句重複的規則，與玻諾村桑揚馬舞第二首的〈英俊的神〉（*Dewa Bagus*）相同，請見附錄三之五的曲譜比較。然而桑揚歌的曲調有一曲多用的情形，例如玻諾村的桑揚仙女舞第一首的〈黃花〉（*Kembang Jenar*）的旋律，也用在仙女舞最後一首清醒儀式的歌曲，以及桑揚馬舞的第一首。因此 Dalsheim 第三首也可能是仙女舞的歌曲。

綜看 Dalsheim 的三支蠟管錄音，筆者贊同 Stepputat 的判斷，係為

[49] 1994/09/02 的訪問。

[50] Stepputat 請三位巴里島藝術家解讀，也認為是桑揚仙女舞婦女歌詠團所唱，被附身的女孩開始要跳舞的桑揚歌，當中有多次反覆，但第三段無法辨識（2010b: 170）

[51] 只有起唱音不同，第一首起唱音為 "4"，第二首為 "5"。

《惡魔之島》的配音。其唱法／風格據 Gusti 的解讀，屬於貝杜魯村的風格（style），[52] 也同樣加有 *pengalang* 序曲（*awun-awun*），這三支的錄音內容可判斷原是配合仙女舞的音樂，但有一些超越傳統儀式音樂的改變。

那麼，《惡魔之島》當中的桑揚仙女舞的展現，有何新意？Spies 和貝杜魯村民為這段儀式展演做了什麼？對克差的發展有何意義？分述於下。

（一）表演道具方面

《惡魔之島》恰克合唱隊形中央置有火把座，是新增，由數支火把綁成一大束的火把——演變成今日克差演出，合唱團中央的油燈座。[53]

（二）豐富和強化表演內容，催生了「克差」

在合唱音樂方面，加入打拍子的聲部，讓模仿甘美朗的合唱聲部更加完整。故事性的突破方面，從 Dalsheim 準備用來配樂的第 1 支蠟管，同樣有前述 Kunst 的錄音（1925）所錄吟唱《拉摩耶納》詩節的序曲來看，很有可能因為 Spies 看過這種加入故事性的桑揚儀式展演，[54] 將這種版本帶到貝杜魯村，與村子的克差團共商排練而成。然而，更具意義的是，影片中恰克合唱最後分兩隊對打互相攻擊的場面，如前述，顯然有了劇情，而且前所未見，更清楚看到恰克合唱超越儀式性伴唱的角色，強化表演性——克差已儼然成形。

（三）精緻化、提升展演水準，成為具有美感的一種表演藝術

不論動作或恰克合唱的聲部設計，都不是來自 Spies 的創意，這一點可

[52] 2018/06/15 的解讀。

[53] 據 Stepputat 比較 Mullens 的影片和《惡魔之島》，她推測火把座原是為了影片拍攝的光源，於合唱團員的臉部和胸部有打燈光的效果（2010b: 165）。

[54] 前述觀賞桑揚仙女舞「得到錯誤訊息」，以為所表演的是《拉摩耶納》的故事的經驗（Vickers 1989: 141）。

從 Kunst 的錄音和 Mullens 的影片看出已有相當精彩的設計，是在地的創意結晶。那麼 Spies 在這些動作與音樂上做了什麼？我認為最大的意義在於整頓、提升表演水準，以他對於巴里島藝術的深度瞭解和本身的藝術專業能力，如前述，嚴格、細膩要求表演者無論在動作和合唱的節奏、音準與音量全都要精準到位，展現克差的力與美。這是 Spies 對於克差表演藝術最大的貢獻，在他伯樂的眼光，與村民們對他的信任下，村民受到他以及拍攝影片機會的激勵，與他一起努力，或精進傳統，或發揮創意，讓克差從日常的儀式，走上非日常的表演舞臺。[55] 事實上影片中的桑揚儀式已是一個被創造的舞臺，搬演了加上劇情與表演性的恰克合唱，亦即克差的雛形，顯示了 Spies 企圖開創一種根基於桑揚恰克合唱但新編形式的表演，因此，可以這麼說，影片《惡魔之島》是改造克差發展的里程碑。[56]

二、伯樂與千里馬——合作無間的跨國團隊

令人好奇的是《惡魔之島》為何找貝杜魯村參與？顯然 Spies 與 Limbak 及貝杜魯村的緣分與情誼，帶來此歷史性合作良機。事實上在拍攝影片之前，Spies 已鼓勵 Limbak 組克差團表演，[57] 當時只有恰克合唱和說唱（參見前述，頁 162-163），[58] 還沒有加入扮演角色的舞者。當 Spies 有了參與拍攝影片的機會時，自然會找 Limbak 和貝杜魯村民，彼此間相互的知心和努力，成就

[55] Limbak 提到合唱的內容是由 Spies 與村中長者共同商議而發展，例如恰克合唱的聲部安排以前已有，是村子裡資深藝術家告訴 Spies，再加以研究精進（1994/08/26）。

[56] 雖然說在影片拍攝之前，貝杜魯村已開始表演克差給觀光客看（1995/08/23 訪問 Limbak），但是就具備可欣賞性的表演藝術來說，影片《惡魔之島》具有指標性的發展意義。

[57] 據篠田曉子訪問 Limbak，1929 年貝杜魯村成立克差團（2000: 53）。

[58] 最初還沒有扮演角色的舞者的說法是確定的，但是否有說書人，Limbak 和 Tutur 有不同的說法。Tutur 說最初表演者只有 20 人時，克差還沒有故事，只是唱克差（30 分鐘），只有領唱者，還沒有 Dalang 說書（2002/07/02 的訪問）。

了 1930 年代克差之精彩進展。就好比伯樂找到了千里馬，貝杜魯村民的藝術資源與人才，在 Spies 與 Limbak 及村民的合作下，發展出獨具魅力的克差舞劇。那麼伯樂與千里馬又如何相遇相知？

1927 年 Spies 定居島上烏布附近的 Campuan 村之後，雖距離島上 1917 年的大地震已有十年，但重大天災之後接連發生瘟疫與動盪不安，因而處處頻頻舉行桑揚儀式（Vickers 1989: 140）。Spies 對於邀請神靈的儀式舞蹈很感興趣（Arcana and Badil 1995），他聽說貝杜魯村的象洞有桑揚儀式，為了調查克差的根源，他來到象洞找祭司。[59] 另一方的 Limbak 聽說象洞來了白人，又怕又好奇，就跟著朋友成群結伴去瞧瞧。到了象洞，Spies 向這群好奇的孩子們打招呼，叫他們別怕，[60] 於是 Spies 與 Limbak、貝杜魯村及克差的緣分，就這樣開始了。

接下來，在討論克差舞劇的誕生之前，讓我們先來認識兩位克差的重要推手：Walter Spies 與 I Wayan Limbak。

（一）Walter Spies 與巴里島藝術

Walter Spies[61]，一位熱愛大自然的藝術家，生於莫斯科的一個德國外交官家庭，童年家境富裕且有地位，十五歲返回德國德勒斯登（Dresden）就學，體驗歐洲城市的文化生活。返回莫斯科後，二十一歲時因德籍身分被捕而送

[59] 1994/08/26 訪問 Limbak，另見篠田曉子 2000: 52。

[60] 1994/08/26 訪問 Limbak，他說認識 Spies 時大約 18 歲。由於大地震（1917）過後，村裡謠傳著出了門會被外國人或中國人殺掉，因此不敢出門（ibid.）。其中「會被外國人殺掉」的謠傳，與荷蘭殖民勢力對巴里島民的態度有關。在被殖民之前，巴里統治者與人民對於來訪外國人持歡迎與友善的態度，但當荷蘭人從十九世紀以後，將其法律強壓於島上，造成島民對西方人的負面印象，以至於有畫家或雕刻家將西方人物表現為羅剎（*raksasa*）或妖魔的形象（詳見 Hitchcock and Putra 2007: 76），由此可以理解為何當時巴里島會有這樣的謠傳了。

[61] 本節 Spies 的生平介紹，主要參考自 Rhodius and Darling 1980 及 Djelantik 1996。關於 Spies，韓國鐄著〈司比斯的巴里緣〉（1995）中有生動且詳細的介紹，司比斯即 Spies。

往烏拉山區的拘留營，這段時間 [62] 他與遊牧民族共同生活，學習部落語言、遊牧生活技能與民歌，並作畫、即興演奏民歌娛樂牧民，心靈反而自由奔放。歐洲文化、家庭遭遇與烏拉山的遊牧生活經歷，孕育了 Spies 的性格、藝術才華與對大自然的愛。他集繪畫、鋼琴、音樂研究、語言學、舞蹈與編舞、攝影與影片製作、博物館研究、植物與昆蟲採集 [63] 等各項技能與知識於一身，並且精通多種語言：德語、俄語、英語、法語、荷蘭語、馬來語、爪哇語和巴里語（Belo 1970: xvii-xviii；Yamashita 2003: 30）。

在啟動亞洲行之前，Spies 在歐洲不論繪畫或音樂已有相當的成就，但他心裡愈來愈有一股離開歐洲、尋求一個新天地的想法。他與巴里島的緣分實出於偶然，在離開歐洲之前並沒有到巴里島的計畫。1923 年他先到雅加達、萬隆（Bandung），在萬隆的中國電影院為默片彈奏鋼琴伴奏，後來轉往日惹（Yogyakarta），1924-1927 受聘為蘇丹宮廷的樂隊指揮，並學習爪哇的藝術和甘美朗音樂。在一次宮廷宴會上，他遇到來自烏布的王子 Cokorda Gde Raka Sukawati（當時擔任印尼荷蘭殖民政府的國會議員），邀請他到巴里島度假。1925 年他首度造訪巴里島，驚奇於那正是他夢想中的田園美景之地，1927 年定居於烏布的 Campuan 村。[64]

島上的生活，讓他深刻感受到一種人與自然的和諧，正如他夢想中的

[62] 到一次大戰結束為止，戰後他回到歐洲。

[63] Limbak 曾經與 Spies 到蘇門答臘（Sumatra）三個月採集蝴蝶標本，因 Spies 受荷蘭政府委託找蝴蝶製成標本寄到荷蘭（1994/08/26 訪問 Limbak）。烏布王子 Tjokorda Gde Agung Sukawati 在他的回憶錄中也提到 Spies 初到巴里島時住在烏布皇宮中，帶著一臺鋼琴、一輛德製腳踏車和一個蝴蝶網，他們一起在山谷中抓蝴蝶，放在金箔盒中，寄送歐洲等地的博物館（Sukawati with Hilbery: 1979: 16）

[64] 詳見 Sukawati with Hilbery 1979: 16；Rhodius and Darling 1980: 21, 31；Djelantik 1996。他先住在烏布皇宮，後來在烏布皇室協助下找地蓋房子，於附近的 Campuan 村定居。Campuan 字義是混合的意思，因兩條河在此相會。Spies 故居原址後來改建為度假旅館（Hotel Tjampuhan），客房中有以他的名字命名者："Walter Spies House"（tjampuhan-bali.com）。

理想國，很自然地，他融入島上生活和環境中，[65] 而且愈深入瞭解巴里島愈著迷。島上和諧的氣氛滿足了他的嚮往與幸福感，並且使他創作如泉湧（Djelantik 1996）。從他寫給他弟弟 Leo Spies（1899-1965）信上的一段話，可以看出他心中的巴里島：

> 對於巴里人來說，在原始單純無邪，接近大自然的精神思想中，現實生活就是崇高的精神意義，宗教即生活，宗教也是教人如何愛生活（生命），和享受生活。藝術與生活及信仰是一體的。生活即是一種嚮往，是一種永恆的恩賜。透過從藝術的表現中崇敬神，我們專注於生活的神聖性。音樂的存在不只是欣賞聆聽而已，而是音符代表著，也印證著神的存在意義；舞蹈不只是為了觀賞，但是透過舞者舞出的每一個動作及律動，都代表著神存在的意義。[66]

他幾乎可說踏遍島上各角落，深入瞭解巴里島宗教儀式、生活、藝術與文化，並且讓他自己與巴里島、島民及其傳統建立良好關係（Mead 1977: 160）。他在島上的工作與活動，與島上藝術的發展息息相關。他精湛的藝術造詣、深度的文化素養、敏銳的藝術眼光，加上無比的熱情，使他成為一位巴里藝術知音與最佳代言者，尤其對於推廣巴里藝術不遺餘力。他一方面鼓勵與促進島上藝術（音樂、舞蹈、繪畫與雕塑等）的發展，另一方面扮演著將巴里島介紹予外人的專家角色。

就他對島內的貢獻來說，他是島民的真心朋友，深受愛戴，人們稱他

[65] 正如 Limbak 的回憶，Spies 在島上過著簡單的生活，即使在條件很差的環境，照樣適應無怨言。吃的方面，Spies 教他以地瓜代替馬鈴薯、椰奶代替牛奶；生活方面，Spies 教他很多簡樸的生活方式，如喝茶用竹筒代替杯子，還教他徒手（不必借助機器）捏陶的方法。從所住的Campuan 到貝杜魯約六公里路，多以腳踏車代步，出遠門則用簡陋的轎車（1994/08/26, 29 的訪問）。

[66] 引自 Djelantik 1996，馬珍妮譯。

Tuan Tepis[67]（Limbak 則稱他 Bapak 或 Tuan Sepis[68]）。Jane Belo（1904-1968）回憶：「Spies 喜愛巴里人溫和愉悅的性格，而巴里人喜愛他的魅力、快樂的人生觀和對巴里藝術與日俱增的鑑賞力。」（Belo 1970: xviii）的確，他對於巴里人的藝術才華和巴里藝術有獨特的鑑賞力，並且樂於開發村民的潛能和巴里藝術市場潛力，熱心協助島民、義務指導繪畫或排練音樂舞蹈，均不求回報。[69] 據 Limbak 回憶，自從 Spies 定居島上後，在 Peliatan、Batubulan 與貝杜魯等地鼓勵村民組織表演團體，將巴里藝術組織起來為觀光客表演，包括雷貢舞、巴龍舞劇與克差，以增加村民的收入。他並且規定這些表演節目要濃縮，縮短表演時間，以免觀光客疲憊。[70] 直到今日，克差、巴龍舞劇與雷貢舞等仍是島上觀光展演的主要節目，並且聞名於世。

Spies 與貝杜魯村的情誼，值得一提。如前述，Limbak 說 Spies 到貝杜魯的象洞找祭司，要尋找克差的根源。他很喜歡貝杜魯村，常騎腳踏車到村子來玩，與村民們有很好的情誼，村民也很愛戴他。他很熱心幫忙村子，尤其每有廟會，如果村子經費不足的話，祭司就找 Limbak 一起尋求 Spies 的支援，Spies 每每贊助他們。因而每次 Spies 到貝杜魯村，到處受歡迎，Limbak 形容像王（Raja）一樣。[71]Spies 很瞭解村子的需要，為了使貝杜魯村能興盛，他想辦法讓村子有收入，因而從克差、巴里舞蹈和雕刻神像三方面來投入。[72]

[67] 筆者訪問 Agung Rai（1994/01/26）、Tutur（2002/07/02），以及 Arcana and Badil 的報導（1995）和 Vickers 引述巴里藝術家的談話（2012: 126）等，均稱 Tuan Tepis。Tuan 指主人或先生、老爺等對地位較高的男性之尊稱（《新印度尼西亞語漢語詞典》北京：商務，1989）。

[68] Bapak 在此指對於父執輩長者的尊稱；"Sepis" 是 "Spies" 的印尼語諧音。

[69] Limbak 回憶 Spies 喜歡社交、鼓勵人，喜歡教人家繪畫，而且不收學費，村民愛戴他，就送他香蕉、米等自家農產品作為回報（1994/08/26、29 的訪問）。

[70] 筆者訪問 Limbak（1994/08/26、29、09/02）。

[71] 筆者訪問 Limbak（1994/08/26）。

[72] 筆者訪問 Limbak（1994/08/26、29、09/02）。

另一方面貝杜魯村耆老們[73] 深知 Spies 對觀光客的影響力，因此透過 Limbak
與 Spies 商量，帶觀光客來看展演。[74] 由於 Spies 協助貝杜魯，特別是北村開
發／組織表演藝術，投入很大心力指導和提升北村克差團的表演水準，將人
聲與舞蹈的美感表現發揮到極致。村民視他為老闆[75]，他的貢獻，讓貝杜魯
和克差名聲遠播，使得原本是小鄉村普通的舞蹈，發展到聞名於世的舞蹈，
並且為地方與人們帶來經濟利益（Arcana and Badil 1995）。

　　不只貝杜魯，Spies 對其他村子也有貢獻。除了前述 Peliatan 和 Batubulan
村的表演藝術之外，住在烏布的 Spies，也努力促進當地的繪畫發展，不但鼓
勵巴里人以巴里島為題材作畫，也引進現代畫風。巴里藝術史上著名的「Pita
Maha 藝術協會」（Pita Maha Artists Cooperative），就是由 Spies 及 Rudolf
Bonnet（荷蘭畫家，1895-1978）和烏布王子 Cokorda Gede Agung Sukawati
（1910-1978）三方成立的，是一個規劃與深耕烏布及其鄰近地區藝術發展的
團體。由 Spies 研究並開發當地居民的藝術潛能，Bonnet 指導繪畫技巧和提
昇畫作品質，Cokorda 提供贊助與支持。他們一方面指導巴里島人創新藝術
作品、維護和提升藝術水準，另一方面行銷當地藝術作品給觀光客，並建立
標準規格和制度化，以利行銷。在他們與島上藝術家共同努力下，巴里島的
藝術，就以烏布為中心，朝創新方向發展。[76] 此外，Spies 也發展了 Mas 的雕
刻，開拓觀光市場，帶動了島上雕刻藝術的發展，同樣為村子帶來收入。甚

[73] 從筆者在貝杜魯村的訪談中，可知有 I Gusti Nyoman Geledag（簡稱 Gusti Dalang），是當時非常有名
的 Dalang，約 1897 年生（2002/07/02 訪問 Ketug），及當時管克差團財物的領班 Ida Nyoman Gulik
（2002/07/02 訪問 Tutur）。

[74] 1994/08/29 訪談 Limbak。

[75] 當時貝杜魯分南村與北村，兩村均有克差團，Limbak 屬於北村。貝杜魯村耆老 Tutur 回憶北村人把
Spies 當成老闆（稱他 Tuan Tepis），所以 Spies 不曾帶人（觀光客）到南村看克差（2002/07/02 的訪談）。

[76] 參見 Djelantik 1996；Hitchcock and Norris 1995: 31。

至由於他兼導遊，發現觀光客對銀器有興趣，也鼓勵當地人發展銀器工藝。[77]
總之，島上不論繪畫、雕刻或表演藝術的興盛與市場的開拓，在在可見他的
影響與貢獻。

　　Spies 對於經濟與文化之間的環節，具有敏銳的鑑識力（Hitchcock and
Norris 1995: 66）。在積極將巴里島藝術推上觀光藝術市場、改善島上經濟的
同時，他更擔心商業化對巴里藝術可能的負面影響，因而協助島上建立博物
館（Museum Bali，1932 建於登巴薩），並且擔任館長，致力於蒐集和保存
島上優秀藝術作品，避面流失於觀光商品中，同時藉收購的機制來鼓勵當代
優秀藝術新作（Rhodius and Darling 1980: 41；Hitchcock and Norris 1995: 30；
Pringle 2004: 133）。

　　另一方面，對島外來說，Spies 可說是島上最佳、最有力的代言人，充滿
熱情地將他所知所見深層的巴里文化之美介紹予外界，包括來訪的觀光客及
國際上的殖民地博覽會，著名的 1931 於巴黎的殖民地博覽會就是一個例子
（Vickers 1989: 108）。他是 1930 年代島上藝術學養與經驗豐富的導遊，而
且是一位相處愉快的藝術家與音樂家。許多西方藝術家、作家和人類學者先
後來到島上長住，Spies 總是以識途老馬熱忱提供諮詢、帶領／協助他們在巴
里島研究、紀錄或創作，幾乎人人或多或少受到他的照顧。他不但熱誠歡迎
對巴里島有興趣的訪客、樂於分享他對於島上的專業知識和心得，更鼓勵訪
客們除了宮廷文化之外，更宜深入探索農村社區，民間文化傳統深層、真實
的底蘊。[78]

　　那時著名的造訪者，早在 1910 年代就有畫家 Maurice Sterne（1878-1957，

[77] 銀器工藝發展，以 Celuk 村最為著名。
[78] 詳參 Mead 1977: 160；Hitchcock and Norris 1995: 30-31, 66。

1913 年到巴里島）與德國醫生／攝影家 Gregor Krause（1841-1915）[79]，
1920-30 年代更多，包括 Jane Belo（1904-1968，美國人類學者）、Colin
McPhee（1900-1964，美／加作曲者與音樂學者）、Beryl de Zoete（1879-1962，
英國舞者）、Katharine E. Mershon（美國舞者）[80]、Gregory Bateson（1904-
1980，英國人類學者）與 Margaret Mead（1901-1978，美國人類學者）等，
他們經常一起工作（Mead 1977: 153）。此外還有 Miguel Covarrubias（1904-
1957，墨西哥藝術家）、Rudolf Bonnet（1895-1978，荷蘭藝術家）、Vicki
Baum（1888-1960，奧地利作家）、Willem Frederik Stutterheim（1892-1942，
荷蘭考古學者）、Roelof Goris（1898-1965，荷蘭學者）、Jaap Kunst（1891-
1960，荷蘭音樂學者）、André Roosevelt（1879-1962，美國電影製片）等。[81]
他們與 Spies 有深厚情誼，或在 Spies 的引導和協助下，在島上所完成的作品
或研究、影音紀錄等，為後人留下珍貴的巴里島研究文獻和作品。[82] 透過這

[79] Gregor Krause 是荷蘭政府於 1912-14 派駐巴里島的醫生（Krause and With 2000/1922: vi），出版有攝影集 *Bali: People and Art*（1922）。

[80] 關於 Katharane Mershon，另一說克差舞劇的形成，她也有參與意見。Rucina Ballinger 提到 Spies 和 K. Mershon 覺得若將桑揚舞的恰克合唱脫離儀式情境，加入故事，應該會在他們的朋友和其他觀光客中造成轟動，於是與 Limbak 和他的貝杜魯村舞團一起工作，將武士舞的動作編入恰克領唱者的動作，最後加入拉摩耶納的故事（Ballinger 1990: 51；李婧慧 1995: 128）。按 K. Mershon 於 1931 年起住在巴里島（Mead 1977: 153, 186），克差已形成舞劇形式。筆者曾詢問 Limbak 關於 K. Mershon 是否參與克差的發展過程，但 Limbak 並不認識她，也說正式討論的場合沒有她在場（1994/09/02 的訪問）。雖然如此，以她身為編舞者的專業背景長住巴里島，與 Spies 討論克差的改進或提供意見給 Spies，不無可能。

[81] 參見 Belo 1970: xvi-xxvii；Yamashita 2003: 30。除了上述人物之外，還有著名的英國喜劇演員 Charlie Chaplin（卓別林，1889-1977）、Noel Coward（英國劇作家、演員與作曲者，1899-1973）、Ruth Draper（美國演員，1884-1956），以及研究者 Claire Holt（1901-1970）等（Rhodius and Darling 1980: 39）。而且，不止對於到訪的歐美藝術家與研究者們，Spies 同樣對於當時荷蘭殖民當局也有影響力，並經常應邀提供建言，但另一方面也因與巴里人深厚的情誼而遭部分殖民官員之忌（詳見 ibid.；Hitchcock and Norris 1995: 30）。

[82] 例如 Baum 1937；Covarrubias 1937；de Zoete & Spies 1938；Bateson & Mead 1942；Belo 1960；McPhee 1966 等，以及影片《惡魔之島》和 Bateson & Mead 及 Baum 所拍攝的許多影片等，畫作方面包括他本人及 Rudolf Bonnet 等多位藝術家的作品。關於 Spies 對於 1920、30 年代造訪巴里島的藝術家與學者們的影響，以及他們的作品與紀錄等，詳參 Vickers 1989: 109-124。另一個議題——是否後來的觀光客或研究者所認識的巴里島，是透過 Spies 以及他的西方藝術家、學者們所看到的，再現在作品與著述上的巴里島，關於這個質疑與討論，詳見 Yamashita 2003，第三章。

些藝術家、學者與作家們的作品，Spies 為西方人士打開了巴里島的大門——尤為那些被巴里島文化藝術所吸引的外籍人士，[83] 而且以他集多元領域於一身，加上對島上藝術文化的專業和鑑賞力，他扭轉了西方人眼中的巴里印象（Hitchcock and Norris 1995: 66）。

Spies 對巴里藝術、巴里人與社會的貢獻無庸置疑，那麼巴里島對 Spies 有什麼重大意義？前述巴里島對 Spies 而言，是一種理想國的環境，帶給他一種人與自然的和諧、精神與信仰上單純而幸福的生活與生命意義，賦予他充沛的藝術能量，和源源不斷的創作泉湧，不論是音樂、繪畫或舞蹈，其中最特別的是音樂，尤其是畫中之樂。

Djelantik 評論 Spies 不僅繪畫上著名，更是／原本是音樂家，[84]「音樂」在他的畫中占了非常大的地位，在繪畫的同時，他其實是將心中的音符／樂曲傾注於畫布中（Djelantik 1996）。靜觀他的畫作，畫裡充滿律動感。以著名的畫作 "Die Landschaft und ihre Kinder"（1939）（〈風景及其小孩〉）為例，畫中遠端和近端的牛與牧童彷彿向前走動著，而左右與後面的山巒，恰似遠近／深淺錯落有致的音型交織，畫中有樂。

令人惋惜的是二次大戰時荷蘭戰敗，日本占領巴里島，Spies 因身為荷蘭東印度公司的德國人身分而被捕，1942 年於被遣送驅逐途中，搭乘的船被日軍炸沉，葬身印度洋。Limbak 不捨地說，如果不是 Spies 的英年早逝，印度教的巴里島（Bali-Hindu）會比現在更進步，可見 Spies 在他及村民心目中的地位和對巴里藝術文化的貢獻。

[83] Djelantik 1996。Djelantik 認為 Spies 對巴里島的重要性，包括對於想要瞭解巴里島文化和藝術的外籍人士而言，他是一位專家；對於後來因此在巴里創作而成名的許多人而言，他是一位重要的引導者（ibid.）。

[84] 關於 Walter Spies 在音樂方面的成就，可參考 *Hommage à Walter Spies*（MDG 613 1171-2, 2003 MDG）CD 內頁的 "Waler Spies"（Steffen Schleiermacher 著，Susan Marie Praeder 譯）。

（二）I Wayan Limbak 與 Walter Spies[85]

　　初次訪問 Pak Limbak 是在 1994 年 8 月 26 日下午，島上少見的高大挺拔身材，炯炯有神的雙眼，即使約九十高齡，仍精力充沛、興緻勃勃地從桑揚儀式起源談到他和 Spies 一起工作的那段日子、貝杜魯村和克差。[86] 雖謙稱對於時間（年代）方面無法講得很準確，談起 Spies 與克差卻是歷歷在目。當他說到擔綱表演《拉摩耶納》故事中的巨人 Kumbhakarna[87] 一角時，忽地兩臂一伸、顫動手指、擺動上身、瞪大雙眼，口中發出充滿節奏感的 "*cak, cak, cak…*" 頓時我目瞪口呆，這簡直是——1930 年代克差老照片中的巨人，現身眼前（圖 5-6）！又有一次，他興致一來，突然走到庭院中舞上一段，極致優美的律動線條、高大的身軀，瞬間又化為剛強勇猛的巨人，令我嘆為觀止。

圖 5-6　Limbak 說到過去擔綱表演巨人時，忽地兩臂一伸、顫動手指、擺動上身、瞪大雙眼，後來請他再表演一次讓我拍照。（筆者攝，1994/08/26 於 Limbak 府上）

[85] 本節關於 Limbak 及其與 Spies 的資料來源，綜合整理自 1994/08/26、29、09/02 及 1995/08/23 的訪問。

[86] 感謝巴里島印尼藝術學院（STSI Denpasar）前校長 Dr. I Made Bandem 的推薦，讓筆者有如此難得的機會訪問 Limbak 先生，得到他的熱心提供資料。他非常開心地回憶從前，侃侃而談，原定一次的訪問時間還不夠，一次又一次（1994/08/26、29、09/02），第二年再繼續（1995/08/23）。1998/08/01 則是純粹探望老先生。2002/07/01 則在同村的藝術家 Gusti 夫婦陪同與翻譯，再度訪問他，當時體力稍不如前，但仍精神十足。

[87] 巨人 Kumbhakarna 是擄走 Sita 的惡魔王 Rawana 的弟弟。當 Rawana 的手下被猴軍打敗後，他求助於沈睡中的巨人。Limbak 扮演巨人 Kumbhakarna 的照片，收於 de Zoete and Spies 1973/1938: 83 之前頁。

　　Limbak 是一位天賦稟異、才華出眾的藝術家。他是一位傑出的舞者，在還沒正式學舞之前已有令人刮目相看的表演經歷。他回憶到：「大約 15 歲左右吧，大地震[88] 以後的事了。」當時他在 Gusti Lempad[89] 處工作，畫家的床下堆著一個巴龍獅面具，是有人訂製卻因規格太小而不要的面具。Limbak 就向畫家要了這個巴龍面具，帶回家後為了好玩，就召來同齡朋友，跳起巴龍舞。因為只有獅頭而無獅身，於是用一種椰樹上棕黑色纖維（*tapis*，巴里語）編作獅身，用油漆上色。他召集了 20 位朋友，用竹琴（*tingklik*）伴奏，用鍋蓋當鈸（*cengceng*），沒有用鼓，就表演起巴龍舞，竟然也吸引了觀光客，還得到賞金，他們就存起來，用來添購樂器。

　　事實上在此之前，Limbak 並沒有正式學過舞蹈，巴龍舞的經驗是他從事舞蹈表演的開始。自從有了資金之後，他訂做了真正的巴龍，在桑揚儀式時巴龍也跟著桑揚一起跳，也曾經為觀光客演出。[90]Limbak 說他的巴龍團在 Spies 來時已有了，Spies 看過他們的巴龍表演好幾次。

　　如前述，Limbak 在象洞與 Spies 認識之後，Spies 經常帶著他出去工作，不論是陪他出門作畫、採集標本、協助帶觀光團或表演，他因而有了收入。另一方面，Spies 也發現了 Limbak 的舞蹈才華，進而積極培養他。Limbak 說道在 Spies 剛來時，克差就開始為觀光客表演了，但那時還沒有加入個別角色的舞者。Spies 帶 Limbak 到 Batubulan、Sukawati 分別學習男性角色與女性角色的舞蹈，也帶 Limbak 到他家看畫，培養他成為一位傑出的舞者和藝術

[88] 發生於 1917 的大地震，災情極為慘重，以烏布為例，被夷為平地（Sukawati with Hilbery 1979: 3），令島民印象深刻，加上平常使用巴里曆，年長者記憶較易與西曆混淆，往往以大地震作標準來推斷年代。

[89] I Gusti Nyoman Lempad（?-1978），巴里島著名藝術家，擅長繪畫、雕刻與建築，是巴里島現代繪畫代表畫家之一。

[90] Limbak 提到曾經帶巴龍團到 Padang Bai（東巴里的港口，當時荷蘭皇家汽船公司有船停泊在 Padang Bai），到船上為觀光客演出（1994/09/02、1995/08/23 的訪問）。

家，尤以武士舞著名，令島內外無數觀眾著迷（圖 5-7）。Limbak 提到 Spies
對於他來說，就好像父親輩一般，Spies 很疼愛他。也因為 Spies 提供他學習
與表演的機會和不斷的鼓勵，他才有後來的成就，更因克差專長受到政府的
重視。[91] 不僅如此，貝杜魯村在島上的克差發展史上，也因他們與村子的克差
團的努力而占有一席之地，在 1930-50 年代，貝杜魯村的克差可說觀光客人
盡皆知。[92] Spies 與 Limbak 不但有深厚的情誼，更像伯樂與千里馬，Limbak
因 Spies 的賞識與栽培，才華得以發揮，成為卓越的舞者，除了武士舞之外，
在還沒有特別的服裝象徵之下，他演活了克差中的巨人，風靡無數觀光客，
尤其他的架式十足，很能帶動氣氛。[93]

圖 5-7 Limbak 年輕時的武士舞演出照片。（筆者翻拍自 Limbak 保存的老照片，
1994/08/26）

[91] Limbak 提到 Spies 帶給他許多的懷念，是 Spies 把他變成巨人 Kumbhakarna 和貝杜魯克差的領導人，使
很多人認識他，包括蘇卡諾總統（Arcana and Badil 1995），非常禮遇 Limbak，曾到他家訪問，Limbak
也曾經在總統於 Tampaksiring 設宴時，以貝杜魯村村長身分被邀請為座上賓（1994/08/29 的訪問）。

[92] 另一個同樣著名的村子是玻諾村，1950 年代之後繼續發展，而貝杜魯村的克差團卻因故解散，玻諾村
取代了貝杜魯村的克差地位。詳見第六章第二節。

[93] Limbak 的兒子 I Wayan Patra（1950-，以下簡稱 Wayan Patra）回憶小時候看父親的樣子，架式十足，令
他十分崇拜。他特別提到 Limbak 的武士舞 [功力] 很強，而克差的角色要很強，因此他演起來很有架式，
很能帶動氣氛（2016/08/31 訪問 Wayan Patra）。

除了表演才華之外，Limbak 的領導能力也值得一提，由於他和 Spies 的深厚情誼，以及村民的信任，打從 1920 年代末期，就有村中長者與 Limbak 討論如何組織克差，要他請教 Spies 有關組織克差與帶觀光團來看表演的事情，Spies 也將他的建議透過 Limbak 傳給貝杜魯村資深藝術家——Limbak 成為貝杜魯村民和 Spies 溝通的橋樑，[94] 在克差的組織與發展過程中，受到村中耆老的倚重。不論組織克差團、擔任團長、與 Spies 商討發展觀光表演，到協助耆老與 Spies 討論克差表演內容與技巧的改進等，都有 Limbak 的投入。除此之外他還長期擔任村長，[95] 深受村民敬重。正如他在兒子心目中，是一位全奉獻給社區的父親，畢生獻身宗教與藝術，特別是宗教、廟裡的事物。[96]

他對克差的貢獻與成就，深受前總統蘇卡諾和前後任巴里省長的看重。政府幾次邀請他表演克差或到登巴薩藝術中心（Art Centre）指導克差，或鼓勵他重建貝杜魯克差，但他因健康因素而婉謝。1994 年的巴里藝術節他接受政府獎狀與獎金 30 萬盧比 [97]，這是他生平第一次受獎，[98] 是遲來的榮譽。

關於 Spies 與 Limbak 對於克差的貢獻，Djelantik（1996）提到很重要的一點：有一晚 Spies 參觀一場在貝杜魯舉行的儀式性恰克，那天晚上領導舞蹈的指揮（Dag）生病無法上場，舞團臨時找了 Limbak 代替演出。Limbak 本是武士舞舞者，當他擔綱 Dag 的角色時，在原本專精的武士舞動作及現

[94] 根據貝杜魯村耆老 Tutur，Limbak 的角色像一位中間人，Limbak 另請 I Nyoman Gulik 負責團務和與村民接洽的工作（2002/07/02 的訪問）。

[95] 大約從 1938 或 39 年起擔任了 25 年，或根據 Wayan Patra，當了 30 年的村長（2016/08/31 訪問）。Wayan Patra 是 Limbak 的第二個兒子（Limbak 有三次婚姻，育有兩男三女），也曾擔任村長、巴里島 Udayana 大學歷史文學教授，現在也參與寺廟事務。

[96] 2016/08/31 訪問 Wayan Patra。

[97] 當時基層公務員薪資大約 15 萬盧比。

[98] 1994/09/02 訪問 Limbak 時 I Wayan Sudana 也在場，他補充說明巴里政府每年都選拔表揚資深藝術家，是一項極高的榮譽。目的在於鼓勵年輕人對藝術的愛好，由巴里各地資深藝術家在藝術中心表演給後輩看。有的因年歲過高，甚至只能表演一小段。

場恰克合唱律動的促發下，不知不覺地將兩種舞蹈融合一起。其表現與原來 Dag 的表演大不相同，Spies 大為驚嘆，激起了新點子——恰克融合戲劇與舞蹈，變成一種非儀式性的演出節目。[99] 從這個例子再次看到 Spies 對克差和貝杜魯村的熱心，以及他獨到的藝術眼光，和 Limbak 的才華碰撞擦出的火花。

三、克差舞劇[100] 的誕生

Claudia Orenstein 統整了克差舞劇誕生的四種不同的說法（詳見 Orenstein 1998: 117-118），簡述於下。

（一）根據 Hans Rhodius 的說法，Spies 於影片《惡魔之島》拍攝當中，從桑揚儀式中的恰克合唱改造（remodeled）克差，擴大其合唱規模到超過百人，圍圈而坐，中央置一燈座，並加入《拉摩耶納》的說書（原引自 Rhodius and Darling 1980: 37）。

（二）Philip F. McKean 對於他所稱的「觀光克差」（tourist ketjak）的創編，歸功於玻諾村的 Ida Bagus Mudiara。當 Gianyar 皇室要他準備儀式用的甘美朗音樂時，他首度結合了人聲甘美朗的克差與另一種戲劇 Wayang Wong 表演的《拉摩耶納》史詩的故事（原引自 McKean 1979: 299）。

（三）Michel Picard 提出的版本，是來自貝杜魯村的 Limbak 於 1920 年代末，將武士舞的動作融入恰克合唱的領唱者的角色中，Spies 很喜歡他的這個創意，建議他擷取《拉摩耶納》的故事設計表演場面，並且只以恰克合唱代替平常用的甘美朗伴奏（原引自 Picard 1990b: 60）。這一說法另見前述（頁

[99] Djelantik（1996）還注意到 Spies 將儀式性的題材相關表演形式，加入了故事性的表演，以與儀式中的展演有所區別。克差、巴龍舞劇均如此。

[100] 本章所稱克差舞劇指從桑揚儀式的恰克合唱中發展出來，加入故事與舞蹈的版本，因為作為娛樂表演而非儀式，亦稱為世俗克差（Dibia 2000/1996）。

188-189）引用的 Djelantik（1996）之說。

（四）Spies 自己的說法，多少支持了上面 Picard 的說法。在他與 Beryl de Zoete 的合著中（1973/1938），說到根據他們的看法，歸功於最有名的克差團——貝杜魯北村克差團的發展，而外來的影響有助於克差的形成，即來自一些歐洲人鑒於 Limbak 的才華在武士舞中無法發揮盡致，鼓勵他為村子的克差團發展一些精彩的表演。然而，Spies 強調克差這個表演，完全出自巴里人的靈感（原引自 de Zoete and Spies 1973/1937: 83）。

這四種說法各有所本，然而大多只看到人物代表，對於外來者與本地人之間的互動，僅第三、四版本略有所提。以下試圖以貝杜魯村為考察對象，透過民族誌史的方法，根據多年來在貝杜魯與玻諾村的訪談紀錄與文獻資料，從「地－時－境」（*desa kala patra*）的視角來探討克差舞劇形成的蛛絲馬跡，尤以 *patra*（情境／人和）來觀察我群與他者的互動，如何擦出火花，以追溯從恰克合唱到克差舞劇的過程。

如前述，當 Limbak 說到他少年時所組的巴龍團——接著呢，「從這個故事要說到現在[101]，那可就很長了」。的確，對於 Limbak 來說，從組織巴龍團到參與克差舞劇的誕生，短短幾年間，故事很長、很多，讓企圖梳理克差舞劇的產生與發展的我，彷彿走入迷宮。線索不少，但，線索之間的關係如何？這幅圖如何拼成？讓我們繼續聽 Limbak 爺爺的故事。[102]

話說 Spies 來到巴里島後，就開始安排觀光客看表演。[103] 起初他請

[101] 訪問日期是 1994/09/02，在此指當代克差。

[102] 除了另註明出處之外，其餘資料均來自 1994/08/26、29、09/02 及 1995/08/23 的訪問。

[103] 關於巴里島的觀光和觀光展演的開始，詳見第七章第一節。另一方面，村子自發性發展克差的企圖心，如前述，從 1920 年代末期開始，貝杜魯村中長老與 Limbak 討論組織克差的事情，並且要他與 Spies 商量帶觀光團來看表演。

Limbak 從村子找來 20 人，在象洞前表演克差給觀光客看，首開商業演出之例。[104] 那時只有恰克合唱，[105] 還沒有演員（指扮演故事中角色的舞者），演出收入的十塊錢[106] 就分給大家。[107]Limbak 回憶第一次在象洞演出時，試驗性地從洞口出場表演。當時在洞口放一盞燈，開演時有人暗示，表演者就從洞裡走出來，這樣的效果很受觀光客歡迎。在那時他還沒參加演出，[108] 後來表演人數從 20 人增加到 40 人，與 Spies 討論之後，就加入扮演故事角色的舞者。此後 Spies 要他練舞，並且如前述帶他去學舞蹈，他就跟著舞團一起排練。這段時間可能在 1927 年 Spies 定居巴里島之後到 1929 年之間。[109]

此外，前述 Limbak 臨時代班表演 Dag（見頁 188-189）的次日，Spies 與舞團討論從這個表演激發的新點子，團員非常興奮。雖然這點子對於巴里島來說不算新，其他的表演種類往往有穿插故事性表演的情形，然而恰克尚未有加入舞蹈表演故事、戲劇化的安排，因此村民們很興奮地進行這個改變／編，並且決定用《拉摩耶納》的故事[110] 作題材。[111] 這段經歷已成為克差舞

[104] 根據 Limbak 的回憶（1995/08/23），先有克差給觀光客看，後來才是德國人來拍影片。

[105] 1995/08/23 訪問 Limbak、2002/07/02 訪問 Tutur。後者提到最初為觀光客表演克差的人數只有 20 人時，克差還沒有故事，只是唱恰克（表演時間約 30 分鐘），且還沒有說書人，只有領唱者。

[106] 十塊荷蘭幣（Arcana and Badil 1995）。

[107] 據 Arcana 與 Badil 訪問 Limbak 的報導，提到每次演出酬勞為 10 塊荷蘭幣，第一次演出是在象洞的廟前院子裏，大約 20 名左右的英國觀光客，全是 Spies 的客人（Arcana and Badil 1995）。

[108] Limbak 在加入表演之前，是工作人員之一。他曾說「演出前，我在門口賣票和當收票員」（Arcana and Badil 1995）。

[109] 當 Limbak 說到這段時，並沒有說出時間，但以表演者人數來看，可能在正式成立克差團之前。當 1929 年貝杜魯成立克差團時，人數 80 人，其中從貝杜魯募集的有 40 人，另 40 人來自玻諾村（篠田曉子 2000: 53）。

[110] 《拉摩耶納》與《摩訶婆羅多》（*Mahabharata*）兩大印度史詩，至少在第九世紀就已傳入巴里島與爪哇，因而《拉摩耶納》故事對於巴里人來說，就如同巴里島詩歌一般（Dibia 2000/1996: 25）。而且相較於《摩訶婆羅多》，《拉摩耶納》在島上更為人知。

[111] Djelantik 1996。這段精彩故事引起我的好奇，前述克差姊妹品種 Janger 的指揮角色也稱為 Daag，發音相同。這段故事是否意謂著恰克合唱的 Dag 與 Janger 的 Daag 之間某種程度的關係？可惜未見於 Djelantik 文中。

劇誕生和初步的形式內容的關鍵——脫離儀式的恰克合唱，加入故事性角色的舞蹈，表演擷取自《拉摩耶納》的故事。正如 Limbak 的回憶：「Spies 先生很喜歡看我的舞蹈動作，每有客人來訪，就請我們聚集一起跳克差舞，他們糾正我們的動作，使更為細緻，村民們同意並決定以《拉摩耶納》的故事作為舞蹈題材，舞蹈只可演 45 分鐘，最後決定從 Subali － Sugriwa[112] 和 Kumbhakarna 之戰的故事開始表演」（Arcana and Badil 1995）。換句話說，Spies 和他的觀光客／西方藝術家友人帶來了激勵，鼓舞了貝杜魯村充分開發其藝術資源，為克差注入更精彩的內容。

於是克差舞劇成立後，展演水準與內容就在 Spies 的協助排練、督促指導及觀光客的要求[113]下，大有精進。貝杜魯克差愈來愈有名，而且 Limbak 成為克差舞（他稱之恰克舞，Tarian Cak）的代名詞。[114]「人們只知道恰克舞 Limbak，我們時常被邀請到象洞附近的 Suling 廟演出，他們找 Cak Limbak，我從那時開始就成為克差舞其中的一位領導人，同時也是扮演巨人的舞者。如果我動起手來，瞪大眼睛，外國觀光客就很喜歡，並加以鼓掌。」Limbak 如此說。[115]的確如此，正如 Limbak 的兒子 Wayan Patra 的描述，他從小看父親演出的樣子，很崇拜父親。尤以克差的角色要強勁有力，而 Limbak 的表演架式十足，很能帶動氣氛，[116]這是他的一大特色，身材高大加上生動的表演技藝，演起巨人角色，無人能出其右。

[112] Subali 和 Sugriwa 是《拉摩耶納》中的猴王兄弟，其中 Sugriwa 協助 Rama 營救 Sita。

[113] 1994/08/26、29、09/02 訪問 Limbak。

[114] Limbak 提到曾經有人冒用他的名義 "Cak Limbak"，但「觀光客看了後說，喔，不是，這個不是 Cak Limbak」（1995/08/23 的訪問）。

[115] 轉引自 Arcana and Badil 1995。只是這段敘述沒有確切年代，但從貝杜魯村克差團於 1929 成立（篠田曉子 2000: 53），可推測大約在這時候及其之後數年的發展。

[116] 2016/08/31 訪問 Wayan Patra。

　　上述貝杜魯村克差舞的誕生經過，有一段典故值得再提：如前述，據篠田曉子訪問 Limbak，提到當 Limbak 得到 Spies 的建議──將桑揚儀式中的男生合唱改編為舞臺藝能，並且公演──之後，覺得這個建議不錯，因為當時貝杜魯不比烏布與 Peliatan 等有皇室所在而擁有甘美朗樂器，而克差不必買樂器，因此贊成 Spies 的建議。接著很快地在村中募集團員，最初募集到 40 名，考量人數不夠多，再從玻諾村召集 40 名，一共 80 名團員，於是 1929 年成立島上第一個克差團。[117] 從這個不必買樂器的決定經過來看，頭腦靈活的 Limbak，他的遠見對於克差的發展別具意義。

　　貝杜魯村的克差舞劇初成立時所表演的故事即「巨人之死」（*Karebut Kumbhakarna*）。[118] 故事情節主要透過說書人變化聲調生動地講唱出來，克差以合唱和動作配合著，表演部分場景。下面的本事節錄自 de Zoete and Spies 1973/1938: 83-85。

[117] 篠田曉子 2000: 53。文中提到 1929 成立的克差團，由團員們命名為 Ganda Manik（ibid.）。但這個團名是貝杜魯村 1955 年出國巡迴演出時，為了要有一個正式的團名而取名的，Ganda 是味道／香味，Manik 是精華／極珍貴的寶石／發光的寶石的意思（2018/07/30 與 Gusti 以臉書訊息訪談）。又，關於玻諾村來支援的時間，貝杜魯村耆老 Ketug 的說法略有不同，在人數 80 人的時期，玻諾村尚未來支援，但至遲在 1934 年時，玻諾村民已來支援（2002/07/02 筆者訪問 Ketug）。

[118] 選自《拉摩耶納》第六篇 Yudha Kandha；巨人 Kumbhakarna 是印度史詩《拉摩耶納》中惡魔王 Rawana 的弟弟，力大無比，卻是沉睡的巨人。詳見附錄四。

一開始透過說書人的唱唸，說出《拉摩耶納》故事，Rama 與弟弟 Lakshmana 在森林中獵鹿，接著是惡魔王 Rawana（以下簡稱惡魔王）擄走 Sita（Rama 之妻），但這些都過去了，讓我們從這個激烈的戰爭開始吧。當 Prahasta（羅剎戰士，Rawana 的主將）死了，惡魔王的宰相也被猴子 Sang Nila 殺了，眾羅剎逃回惡魔王的國度。有歌聲唱著「雲，雲，雲，」[119]

（第二場）惡魔王十分震怒他的宰相的潰敗，去叫他的弟弟——巨人 Kumbhakarna（以下簡稱巨人），卻發現他正在沉睡，簡直睡死了，叫也叫不醒。不管是甘美朗的鼓啊、鈸啊、鑼啊，還有金屬鍵盤的聲音吵翻天，或者羅剎大吼，聲如狂暴之海，再加上海螺的長音，和所有宮廷裡的人都來大聲叫喊，甚至在他身上踩來踩去，怎麼吵怎麼鬧都叫不醒他。再來是動用馬拉著戰車，還有大象拖著他，有的咬他、拔他的腿毛，大象用象鼻刷他的臉，他還是沉睡不醒。

（第三場）最後是惡魔王的兒子剌他的耳朵，竟然把他吵醒了！於是惡魔王命令準備食物給巨人，他飽餐一頓後心情大開。

（第四場）巨人盛裝上陣投入戰鬥中，頃刻間山搖、地動、河水氾濫，大地充滿巨人出現的動盪騷動。他的魔力高強，無人能擋。故事到此，是一段扮演巨人的舞者與說書人（飾巨人的隨從）的對話，此時巨人（舞者）站出來，表情動作猛烈怪異，在沒有特別的服裝裝束裝扮（即與合唱者同樣服裝）之下，巨人生龍活虎出現在眼前。接著說書人以 Kawi 語吟唱一段，暗示著巨人之死。說書人轉變成 Rama 的隨從，他警告猴子即將來攻打的巨人，猴子嘶聲尖叫，一場大戰即將開始。

Limbak 還記得表演就結束在雙方的一場大戰，而且快要結束時，他（巨人）就從恰克團員中出來，進到中間跳舞，許多恰克團員圍著他跳舞，大家向前高舉雙手，遮住了他，那時他就看不見了——表示巨人[被殺]消失了，

然後恰克團員再坐下來，表演到此結束。[120] 可惜，貝杜魯版的克差〈巨人之死〉已成絕響。[121]

綜觀克差舞劇的誕生，在島上經歷了下面的歷程：

1. 傳統／原型的恰克合唱伴唱桑揚儀式舞蹈。
2. 克差的雛型——恰克合唱（簡單的動作）＋故事性的吟唱進展到說唱（說書人）。這一階段可能仍然用在桑揚儀式中，或已脫離儀式框架，用在娛樂展演，不論是村子或觀光展演場合，因地而異。
3. 克差舞劇——恰克合唱（且唱且演）＋說書人的說唱＋個別的舞者扮演角色，整體表演故事。已完全跨越儀式框架，成為世俗娛樂表演藝術。

上述每一階段，可能有不同的版本，因村子而異，各有特色。因而早期克差的發展，並非以普遍性的形式與風格，而是各有地方特色，各依其藝術人才／資源，發展出故事與風格各異的克差舞劇。

那麼當克差舞劇成立之初期，克差的形式與內容有何發展？

首先在故事方面嘗試不同橋段的故事，除了前述的「巨人之死」外，有時候表演 Sita 被劫持，或猴王兄弟 Subali 與 Sugriwa 相爭的故事等橋段，雖然都擷取自《拉摩耶納》的故事，但還沒有標準劇本。在貝杜魯村成立克差團不久，玻諾村也有了自己的克差團，另外當時貝杜魯分有南北兩村，南村後來也有克差團，均為觀光客表演，競爭激烈，各有各的特色劇本，詳見第六章第一、二節。

至於伴唱的恰克合唱與原來桑揚儀式中的恰克合唱，有何改變？首先要

[120] 1995/08/23 訪問 Limbak。

[121] 雖然烏布的 Ubud Kaja 團以「巨人之死」為節目副標題，但相較於 1950 年代以前的貝杜魯版，雖然故事相同，但表現的方式大不相同。

提的是恰克合唱的人數，因為人數多寡影響到恰克聲部數目和交織的效果。桑揚儀式中的恰克合唱，人數雖沒有一定，例如貝杜魯村約 15 人，[122] 但後來克差舞劇首先增加人數，如前述，從 20、40 到 80 不等。合唱聲部方面，在 Spies 來到巴里島之前，島上的恰克合唱已有分部，以不同的節奏交織合唱，再加上基本曲調、領唱（指揮）與獨唱，Spies 之後再加上拍子的聲部。最具意義的進展是 Spies 從村子前輩的經驗再加以研究後調整聲部，讓恰克合唱的聲音豐富、節奏緊密而無空隙。而且在演唱技藝方面，Spies 帶著村子資深藝術家一起改進，在合唱的和諧度、音準與力度的精準齊一，和音樂美的表現等，都要求到位，力求合唱的和諧與表現力。因而讓克差的表演很成功地轉換到舞臺，成為一種獨特的表演藝術。

動作方面，如前述恰克合唱已有了團員以坐姿邊唱邊舞，上半身快速向側邊顫動，以及動作包括舉高雙手、向正前方／向上／向左前方／向右前方，同時手指顫動、向前俯身、向後仰躺等單純動作。[123] Spies 來了之後，動作上除了增加一些變化（variasi），沒有太大改變。最具意義的改進，在於 Spies 的嚴格訓練與整頓，讓動作整齊劃一，表現出力與美。[124] 上述音樂與動作於技藝和美感表現的精進，前述影片《惡魔之島》便是顯著的例子。

表演長度方面，為了讓觀光客感到精彩而不疲憊，在 Spies 的要求下，演出時間限制為 45 分鐘到一小時。

服裝方面，當時並沒有特別的演出服裝，只是照日常穿著，恰克團員或扮演角色的舞者皆然。前述 1926 年 Mullens 拍攝的桑揚仙女舞儀式影片，片

[122] 2002/07/02 訪問 Ketug。

[123] 1994/08/30 訪問 Sidja（他先說 1930 年代之前沒有手勢動作，後來說有雙手向左、向右、向上，手指抖動，各式各樣，動作很多）、1995/08/23 訪問 Limbak，以及從 1926 的桑揚儀式影片（見第四章頁 140）中恰克合唱員的動作，可知桑揚儀式中的恰克合唱發展到 1920 年代後半，合唱團員已加上簡單的動作。

[124] 1994/09/02 訪問 Limbak，Stepputat 從影片《惡魔之島》的動作與 1926 年桑揚儀式影片的比較，也有類似的觀察結論（2010b: 166）。

中恰克團員著同一式的上衣和綁頭巾（*udeng*）。據貝杜魯祭司 Ketug 和耆老 Tutur，當時恰克團員頭上也有類似的頭飾（頭巾或椰葉編成的帽子）綴上葉子或鮮花裝飾，[125] 後來 Spies 建議拿掉頭飾和不穿上衣。[126]

　　然而，儘管克差在舞劇成立過程中有 Spies 的參與，或其他西方藝術家／觀光客的建議，它是個不折不扣來自巴里人的靈感（de Zoete and Spies 1973/1938: 83）、巴里製的表演藝術。

第三節　從「地－時－境」看恰克合唱的轉化

　　綜合上面的討論，讓我們再從「地－時－境」（*desa kala patra*）總結恰克合唱的轉化——從神聖的儀式到世俗克差的誕生，從日常儀式展演發展到非日常的娛樂性，甚至商業性的舞臺，其契機與進程。

　　就克差的發展來看，1920 年代末期到 30 年代巴里島觀光設施逐漸完善，包括每周定期航運、旅館等交通設施完備，帶來島上觀光發展第一個高峰（詳見第七章第一節）。來訪觀光客中，不乏長住島上，具藝術造詣、深度文化素養與敏銳藝術眼光的藝術家和研究者們，尤以 Spies 為首，先後來到島上長住的藝術家朋友們，其「伯樂識千里馬」的「凝視」（Urry 2007）

[125] 2002/07/02 下午訪問 Ketug，他說原先恰克團員頭上綁頭巾，像今島上男性頭上綁／戴的 *udeng* 一般，上面插著紙做的扇形葉子裝飾；Tutur（2002/07/02 上午的訪問）則說椰子葉編成的帽子頭飾，如同 de Zoete and Spies 1973/1938: 74-75 中間夾頁桑揚仙女舞與桑揚馬舞的照片，可看到約 12 位恰克員圍著火把，為桑揚馬舞伴唱，頭上戴著編織的帽子。同書也提到恰克團員頭上戴著新鮮 [葉子] 編織的帽子，上面裝飾鮮花（ibid.: 71, 79）。

除此之外，剛開始有一些裝扮（例如戴面具，猴子面具），嘗試幾次後，Spies 就提議不用了（2002/07/02 訪問 Ketug）。

[126] 2002/07/02 下午訪問 Ketug。巴里人原先在桑揚儀式中是有穿上衣的，從 1926 的影片也可看到恰克團員穿著相同的條紋上衣；Sidja 也提到荷蘭人來了之後，不喜歡看他們穿上衣表演，叫他們穿上他們的「皮」，亦即裸著上身（1999/09/11 的訪問）。對照 de Zoete and Spies 1973/1938: 74-75 之間，82-83 之間與 84 頁之前的恰克合唱照片，均赤裸上身。

眼光，以及對於島上藝術發展的協助、建議和引導，鼓舞和促進了島上的藝術發展。尤以影片的拍攝，特別是 1931 年德國攝影團隊在島上拍攝的影片《惡魔之島》，讓巴里島、貝杜魯村民和巴里藝術與生活在攝影機的鏡頭捕捉下，遠傳歐洲。影片拍攝提供了克差從日常（宗教生活的儀式展演）到非日常（舞臺展演）的絕佳條件，是克差表演走向藝術化、精緻化與國際化的墊腳石。在具備了如此天時與境遇良機下，接著來看地利條件。首先，克差之誕生於貝杜魯村，顯然與 Spies 來到貝杜魯村有關。1920 年代後期至 30 年代克差發展的關鍵期間，貝杜魯村可說地傑人靈，擁有歷史悠久的神聖之地象洞和 Samuan Tiga 廟，而象洞在當時經常有桑揚儀式的舉行，Spies 在此巧遇 Limbak，自此建立雙方並擴及貝杜魯村的深厚情誼。另一方面，1925 年 Spies 在島上第一個看到的展演是桑揚仙女舞，而且可能是有《拉摩耶納》故事展演的版本。即使還不能確知他在何處看到這個儀式展演，這一連串的機遇，已為克差的誕生和發展，帶來天時地利人和。

然而，一種藝術的發展，天時、地利固然重要，人才卻是藝術發展的核心！傑出人才的引領和才華的發揮是不可缺的資本。克差的發展過程中，藝術家的 Spies 的適時出現、Limbak 的才華、貝杜魯村資深藝術家們的團隊，都看到了人才投入的關鍵。而且不單靠貝杜魯村個別資源，如前述 Kunst 的錄音和 Mullens 的影片的版本，顯示出島上也有一些值得借鏡的藝術資源，因此在島內外的藝術能量運轉下，克差從恰克合唱跨越儀式，朝向成熟、別緻的表演藝術發展。此外更藉著影片《惡魔之島》的拍攝，基於針對歐洲觀眾發行的要求，在 Spies 的嚴格指導與村民的共同努力下，恰克合唱的展演水準提昇了藝術性和美感表現，更具欣賞性。貝杜魯團隊躍上了國際舞臺，同時在島上展開觀光展演，成為人盡皆知的克差舞團。

那麼克差後續的發展呢？版圖有沒有發生什麼變化？

第六章　克差舞劇的發展

　　前述 1930 年代世俗克差舞劇形成之後，在觀光產業帶動下持續發展，不僅在貝杜魯村，鄰近的玻諾村也加入克差發展行列，彼此有了興衰與版圖的變化。本章從克差在這兩村的興衰出發，探討「標準版克差」（Dibia 2000/1996: 8）的形成，以及受到現代歌舞劇 Sendratari 影響後的風格變化，到後續的創新克差等各階段克差的變化發展。

　　事實上貝杜魯村在 Spies 來到巴里島之前，已有南北兩村之分，各有各的恰克團，伴唱驅邪的桑揚儀式。[1] 如前述，恰克合唱作為觀光表演始於貝杜魯北村，並於 1929 年正式組織克差團，當時團員以召募方式，一共 80 名，組成島上第一個克差團（篠田曉子 2000: 53）。後來南村也有了克差團為觀光客演出，[2] 南北兩村競爭激烈，甚至有破壞的行為干擾觀光客，影響到村子的形象。[3] 由於觀眾（觀光客）很多，[4] 雙方均有豐富收入，得以為村子購置甘美朗。後來 Spies 鼓勵南北兩村合一，以免對外觀感不佳，直到約 1938 或 39 年南北合一，Limbak 也從這時候開始擔任村長，一連 25 年。[5]

　　另一方面，如前述島上第一個克差團成立之初，貝杜魯北村人數不足，

[1] 1994/08/26、29 訪問 Limbak。

[2] 2002/07/02 訪問貝杜魯村耆老 Tutur 及 Ketug，可知南村的克差觀光表演在北村之後，但未提相隔多久。

[3] 關於兩村的競爭，Stepputat 從 1934 年 Spies 的信上，已讀到雙方的競爭與對立的記述。Spies 提到 "[...] where two organizations are in constant rivalry and try to outdo each other [...]"（Stepputat 譯英文，轉引自 Stepputat 2010b: 162，同頁註 7 收錄此信原文及說明）。

[4] 1930 年代之前，搭乘荷蘭的 K.P.M. 船班來到巴里島的觀光客平均每月約百位；到了 1940 年人數倍增為 250 名/月（Lansing 1995: 115；Hanna 2004: 198, 202）。關於巴里島觀光產業的發展，詳見第七章第一節。

[5] 1994/08/26、29 訪問 Limbak；一說為 30 年（2016/08/31 訪問 Wayan Patra）。

延請玻諾村支援。每當有觀光團來，就先敲木鼓（*kulkul*，見第一章圖 1-19）三通集合村民，玻諾村村民就步行約一小時來貝杜魯村支援演出。一段時間之後[6]玻諾村也開始自己的克差觀光展演，但選用不同的故事——以 Rama、Sita 和 Laksmana（Rama 的弟弟）在森林裡，Sita 被惡魔王劫持的橋段。兩村各有特色，相互競爭，也相互支援。[7]於是 1930 年代貝杜魯與玻諾成為兩面響叮噹的克差舞招牌，各有各的特色、領導者、支持者與行銷管道。下面我從訪談資料和參考文獻，整理兩村克差的發展於下。

第一節　貝杜魯村世俗克差的興衰

當貝杜魯村成立克差團，並在前章所述之影片《惡魔之島》大為精進之後，逐漸發展為成熟的表演藝術，名聲遠播。下面以 1955 年該團出國展演為界，討論各階段的發展與興衰。

一、1930-1955 的貝杜魯村與克差

1930 年代，貝杜魯南北兩村均有克差團進行觀光表演，各有展演的故事，北村以「巨人之死」著名，南村則以「Subali 與 Sugriwa 兄弟相爭」的故事為主（de Zoete and Spies 1973/1938: 83-85），競爭激烈。北村由於表演者人數不足，由玻諾村來支援，往往出動上百人，甚至比貝杜魯在地團員還多。[8]聲勢浩大，加上 Spies 的支持，據村子耆老的回憶，比南村有更多的表演場

[6] 關於玻諾村何時開始為觀光客表演克差，沒有明確的說法。Dibia 提到大約和 Spies 同時（2001/1996: 8）；Sidja 回想「Sita 被劫持」這個故事版本，差不多是從 1930 年代或 1930 前後開始的（1994/08/30 的訪問）。

[7] 事實上，不僅玻諾支援貝杜魯，當玻諾村有演出而人員不足時，則反過來由貝杜魯村民過去支援（1994/08/30 訪問 Sidja）。

[8] 2002/07/02 訪問 Ketug。

次，[9]然而南村也曾經一度占上風（ibid.: 83）。由於 1930 年代除了克差之外，雷貢舞也很受歡迎，[10]當克差團的發展上軌道之後，Spies 也協助 Limbak 組織雷貢舞的表演，[11]因此克差時而和雷貢舞合為一場節目，時而分開，依觀光客／導遊要求而定。[12]克差觀光表演持續到二戰期間日本占領巴里島（1942-1945），島上外國人紛紛離開，觀光事業停擺，克差表演停止，團體解散。[13]到了 1945 年印尼獨立、蘇卡諾上臺，一開始先恢復雷貢舞的表演，[14]後來再恢復克差團的觀光表演，到了 1955 年政府派貝杜魯村舞團出國到捷克、荷蘭、印度等國展演，是貝杜魯克差的顛峰時期。此後雖還有克差的演出，但日漸減少，終於停演解散。[15]解散主因在於演出人員不足——比起玻諾村擁有藤編等副業，村民能夠在村內參加演出，貝杜魯村沒有其他產業，很多村民到外地（Tabanan、Negara、Buleleng 等縣）工作，尤以到北部 Buleleng 山區咖啡園工作為多，雖然廟會祭典或節日會回村子，但平日住在咖啡園，已無法經常性參加克差演出。[16]

　　如前章所述，談到貝杜魯村的克差，不能不提 Limbak（de Zoete and Spies 1973/1938: 83），他可說是貝杜魯克差的招牌，不但是傑出舞者，更以

[9] 當時兩村的表演場次，北村與南村大約以 7（北）：3（南）的比例（2002/07/02 訪問 Ketug）。

[10] 貝杜魯村也是島上擁有優美雷貢舞技藝傳統的村子。

[11] 當時排練雷貢舞的地方就在 Limbak 家（1994/08/26 訪問 Limbak）。

[12] 1994/08/26、29、09/02 訪問 Limbak 及 2002/07/02 訪問 Tutur。

[13] 2002/07/02 訪問 Ketug、Tutur。

[14] 2002/07/02 訪問 Ketug。

[15] 1994/08/26、29、1995/08/23 訪問 Limbak。

[16] 根據 Limbak、Tutur 和 Wayan Patra 的訪問。據篠田曉子訪問 Limbak，有不同的說法：1955 年貝杜魯克差團解散原因，是因公演的收入已讓村子的經濟狀況良好，年輕人想到外地工作，因而舞團後繼無人（2000: 97）。的確，村民到外地工作是關鍵之一。少部分村民變成移居（2002/07/02 訪問 Tutur）。然而貝杜魯克差沒落的因素，除了上述原因之外，還有演出方式的改變——從村子移到飯店演出，以及利益分配的問題等（2016/08/31 訪問 Wayan Patra）。此外，從與 Limbak 的訪談中，感受到因他的女兒意外過世（大約 1960 年代），她是一位非常傑出的雷貢舞者，Limbak 傷心欲絕，即使政府鼓勵他復出，他已失去了振興克差的動力。

其高大身材、架式和卓越技藝，演活了巨人的角色，風靡無數觀光客。相較於貝杜魯南村或當時也很有名的玻諾村，Limbak 明星式的存在，成為貝杜魯北村的優勢（ibid.）。

然而除了 Limbak 獨特的表演貢獻之外，貝杜魯克差團的成立及其創意發展，確實得力於一些歐洲人的激勵，特別是 Spies（ibid.），當然主力還有村中資深藝術家，由 Spies 帶著他們一起改進演唱和表演效果，並逐步豐富表演內容。每次表演後，會聽取 Spies 或觀光客與導遊的意見加以改進。[17] 觀光演出的安排，則由 Spies 與巴里旅館（Bali Hotel）[18] 聯絡後，通知村子演出，於是貝杜魯村就敲著木鼓召集團員。表演地點在象洞（見第四章圖 4-4）或村子的 Samuan Tiga 廟（見第一章圖 1-14）前，有時依觀光客／導遊要求而定。[19]

當時恰克合唱聲部節奏的安排，大致上先有 *cak* 3，分兩部相互交織，後來加了 *cak* 6、*cak* 7 與 *cak* 2 等，各再分兩部交織，[20] 前後相互呼應、互相連貫，這樣的聲部設計「是祖傳下來的」，1930 年代以後的發展只是「聲音上更熱鬧」。[21] 而以這樣的原則安排的恰克合唱聲部，大致上沿用到 1950 年代，甚至後來恰克合唱的發展，也以這樣的原則為根基，再加入更豐富的交織節奏。

表演方面，由於加入故事，而加上了扮演角色的舞者。起初選用《拉摩

[17] 1994/08/29 的訪問，Limbak 特別說到：「克差的內容，哪裡要加一點，哪裡要減一點，就是依照 Spies 的意見。」

[18] 島上第一間觀光旅館，1928 年由荷蘭皇家汽船公司（*Koninklijke Paketvaart Maatschappij*，簡稱 K.P.M.）建於登巴薩市（Copeland 2010: 57），詳見第七章第一節之一。

[19] 1994/08/26、29, 09/02 訪問 Limbak。

[20] 1994/08/26 訪問 Limbak。恰克合唱聲部名稱係依據單位時間（一組）內唱幾個 "*cak*"（或換用其他聲詞、拍手等）而命名，但各部的單位時間長短不一，例如 *cak*3 之一為 ‖ C　C　C　·：‖，*cak*5 之一為 ‖ ·C·C·CCC：‖。各節奏型又依其起唱時間點之不同，再分兩部或三部，例如 *cak* 3 分為兩部：*cak* 3a, 3b，詳參第三章第二節之二。Limbak 補充說道 *cak* 6 又稱 *cak cocok*；*cak* 7 的兩部交織方式較單純，「好像是在一條路上，很平順」；*cak* 2 又稱 *cak lesung*，"*lesung*" 是舂米的意思（同上）。

[21] 1994/09/02 訪問 Limbak。

耶納》不同的橋段，後來以「巨人之死」為主。這段故事讓 Limbak 的舞蹈
與演技大為發揮，演活了巨人這個角色，不但成為表演的焦點，也讓「巨人
之死」成為貝杜魯北村的招牌名劇。[22]Limbak 回憶他扮演巨人時，一開始是
恰克合唱團員之一，在合唱團中，當劇情進展到巨人出現時，他就從合唱團
員中走出，角色瞬間轉換成巨人而舞。最初的角色只有巨人，後來為了讓表
演更精彩，增加了巨人的對手 Laksmana（Rama 的弟弟）的角色，[23]恰克團員
則分為兩邊，象徵雙方的猴子兵團陣容。兩位主角對打時，恰克團員的角色
隨之轉換：例如巨人攻擊 Laksmana 時，一半的合唱團員扮演他的部下，當
舞者喊一聲 "cak!" 時，他們便模仿猴子叫聲助長聲勢；反之亦然。當扮演
角色的舞者演員出現時，就由說書人來介紹角色。表演最後就結束在兩軍打
仗中，恰克團員分兩邊，代表雙方的部下。最後巨人被打敗時，是以恰克團
員圍住巨人，每人舉高雙手，形成一個屏障圍住巨人，此時巨人消失，象徵
巨人被打敗。[24]至於恰克團員的動作，基本動作大致延用 1930 年代的動作，
但增加一了些變化。[25]

二、1955 年貝杜魯村舞團的捷克[26]之旅

　　1955 年是 Limbak 與貝杜魯村非常重要的一年──蘇卡諾總統派 Limbak
和貝杜魯村的舞團到捷克、荷蘭與緬甸，後來又由副總統指派到印度表演。[27]

[22] 同註 21。

[23] 最初的故事只有一位角色，即巨人，舞者只有 Limbak 一人，維持大約五年之久（確實時間已記不清），
後來為了讓作戰的表演更激烈，就增加了 Laksmana 角色，與巨人對打。這個想法是來自克差團內部，
不是 Spies 的建議（1995/08/23 的訪問）。

[24] 1995/08/23 的訪問。

[25] 1995/08/23 訪問 Limbak 時，提到動作基本上類似 1930 年代，但之前的訪問則說有增加一些。

[26] 雖然 1955 年出國展演的地方包括捷克、荷蘭、緬甸與印度等國，但 Limbak 每次提及都是以出國到捷
克一語帶出，因此本段的標題以捷克代表。

[27] 1995/08/23 訪問 Limbak。

舞團以雷貢團為名：Sekha Legong Ganda Manik（Ganda Manik 雷貢團），當時的團長是 I Gusti Nyoman Gede。[28] 克差表演者 30 名，是經過挑選的。[29] 為了節省經費，Limbak 一人擔當武士舞和克差的巨人角色，還要支援甘美朗演奏，他提到必須樣樣都行。[30] 而出國表演節目中，最受歡迎的是宮廷雷貢舞（Legong Kraton）。Limbak 提到他的女兒 Ni Nyoman Rocih（拼音）是傑出的雷貢舞者，非常有名，也隨團到捷克、印度表演。[31]

到捷克表演的克差仍以「巨人之死」的橋段，但動作增加一些變化，讓表演比較熱鬧。[32] 那時演克差的舞者，包括他一人飾兩角（巨人和魔鬼），[33] 還有別的角色，Rama 與 Sita。[34] 因時間限制，整個表演就到 Rama 兄弟與 Rawana 陣營對打為止。至於恰克團員的服裝，只是圍一塊腰布，從後面往前綁，沒有像現在的服裝。[35]

三、1955 年以後貝杜魯村克差的衰微

雖然說 1955-1965 是巴里島上克差表演的另一個高峰期，當時克差與雷貢舞的展演非常興盛，然而貝杜魯村仍無起色。關於 1955 年以後貝杜魯村

[28] 2018/07/30 以訊息請教 Gusti。團長 I Gusti Nyoman Gede 是 Gusti 的伯父。團名的 "Ganda" 是味道／香味，"manik" 是精華／極珍貴的寶石／發光的寶石的意思（ibid.）。筆者於 2002/07/01 訪問 Limbak 時，他稱這一團為雷貢團，表演節目包括雷貢和克差。

[29] 1995/08/23 訪問 Limbak 及 2002/07/02 訪問 Tutur。。

[30] 1994/08/26、29 訪問 Limbak。

[31] 1995/08/23 訪問 Limbak。

[32] 1994/09/02 訪問 Limbak。

[33] Limbak 提到當他出來跳舞時，會先喊出 "A bu…"，並且邊跳邊指揮 Cak。也有 Dalang，說唱表演故事內容。而扮演的角色，前後兩次說法不一，先說是猴子（1995/08/23 的訪問）。

[34] Limbak 提到當時扮演 Rama 的是 Ida Bagus；扮演 Sita 的是 Dayu（只記得名字的一部分）；都是貴族（1995/08/23 訪問 Limbak）。

[35] 1995/08/23 訪問 Limbak，及 2016/08/31 訪問 I Wayan Patra；玻諾村的克差觀光表演亦然，詳參篠田曉子 2000: 99。

克差的發展，Limbak 說後來政府及旅行社幾次力勸他再組克差團，但他以沒有能力為由婉拒。[36] 關於他的無力感，除了因村民到外地工作導致表演者不足之外，與他的女兒，前述傑出雷貢舞者的過世不無關係。傷心欲絕的他，甚至失去再組舞團的意願。[37] 雖然如此，在 1960、70 年代貝杜魯村還有克差的包場演出，1965 年 Limbak 還曾統籌克差的表演。[38]60 年代以後，Limbak 的弟弟 I Nyoman Toko 和長子 I Ketut Sandi（約 1941 年生）都擔任過村子克差團的團長。[39]1970 年象洞附近新建 Puri Suling 旅館（Hotel Puri Suling），1970-75 年是旅館生意最興盛的時候，為了招攬客人，便以克差節目來增加吸引力，[40]1970 年起再度有克差表演，[41] 由貝杜魯村南北合組的克差團到旅館表演。但只有幾年光景，大約 1975 年，就因團員病、老的問題，克差團最後還是解散。[42] 後來旅館也關了，建築早已不在。（圖 6-1）

有鑒於貝杜魯於 1930 年代展演克差的光榮歷史，近年來貝杜魯再度發出振興克差的聲音，村子再組團排練參與藝術節的演出，或接受不定期的邀演，偶爾在村子的皇宮前庭院演出（圖 6-2），雖然有復振的呼聲，但聲勢已不復當年。

[36] 1995/08/23 的訪問。

[37] Limbak 提到女兒的過世，讓他傷心欲絕，不想活，也不願意再組織舞團，因找不到像他女兒這樣傑出的表演者（1995/08/23 的訪問）。由於他女兒除了以雷貢舞著名之外，也擅長其他舞蹈，是其他村子的廟會祭典爭相邀演的舞者，可能因曾婉拒邀演而得罪人，因而他懷疑女兒被下毒，在一次表演正起勁的時候昏迷而不治。當時貝杜魯全村哀悼他女兒，惋惜著何處可找到她的替身。時間大約是在 60 年代，當時他女兒的年紀大約是大學生的年紀（ibid.）。

[38] 2016/08/31 訪問 Wayan Patra，他提到大約 15 歲時（約 1965）還看過村子的克差，Limbak 還在統籌，可能是在九卅慘案之前。

[39] 2016/08/31 訪問 Wayan Patra。

[40] 2016/08/31 訪問 Wayan Patra。

[41] 2002/07/02 訪問 Ketug。

[42] 2002/07/01 訪問 Limbak、2002/07/02 訪問 Ketug，及 2016/08/31 訪問 Wayan Patra。另外 Gusti（1965 年生）還記得小時候在村子的 Puri Suling 旅館看過克差的表演（2002/07/01 訪問 Limbak 時在場翻譯與補充）。今 Puri Suling 旅館遺址已成廢墟（見圖 6-1），旁邊是現正夯的 Kopi Luwah 咖啡園區。

圖 6-1 象洞附近的 Puri Suling 旅館遺址已成廢墟。（筆者攝，2016/08/31）

圖 6-2 貝杜魯皇宮前庭。（同 6-1）

第二節　老牌克差村──玻諾村世俗克差的起始與興衰

　　玻諾村與貝杜魯村同為 1930 年代巴里島克差表演藝術發展的兩大著名村落；玻諾村起初參與／支援貝杜魯北村的克差觀光展演，不久之後也另立旗幟，開啟玻諾村克差觀光展演產業。其各階段發展與興衰，分述如下：

一、1930 年代玻諾村[43] 的克差

如前述，1929 年起貝杜魯村組團為觀光客表演克差，約有一半的表演者來自玻諾村，可確定玻諾村在 1930 年代已參與貝杜魯村的觀光演出，並且相隔不久玻諾村也自行發展克差觀光表演事業。有別於貝杜魯北村以「巨人之死」為主要表演節目，玻諾村的克差，則以「Sita 被劫持」為表演故事，由 I Gusti Lanang Oka（以下簡稱 Oka）[44] 和 I Nengah Mudarya（以下簡稱 Mudarya）[45] 編創（Dibia 2001/1996: 8），成為玻諾村的克差版本，後來被稱為「拉摩耶納克差」（Kecak Ramayana）。[46] 這個觀光展演節目最初（1930年代）在 Oka 家的外庭排練和表演，後來移到村廟（Pura Puseh）外庭表演，並且在 Mudarya 的宣傳之下，表演與行銷一片欣欣向榮。[47] 於是貝杜魯與玻諾兩村實力旗鼓相當，各擁精彩表演故事、特色、傑出舞者與支持者[48]。

然而關於玻諾村世俗克差的誕生，McKean 有不一樣的說法：他提出

[43] 關於玻諾村的地理、人文、社會與產業等，詳參張雅涵 2016: 21-29。

[44] I Gusti Lanang Oka 也是當時的負責人，年紀比 Sidja 的父親更老（Sidja 約 1930 年生），1930 年代可能剛結婚。他負責玻諾村的廟會，是玻諾村最有權力的人（1994/08/30 訪問 Sidja）。Lanang 是 "男性" 的意思（Eiseman 1999b: 124）。

[45] Mudarya（約 1910-1990）年長 Sidja 約 20 歲，來自 Buleleng（今 Singaraja）。當時只有一輛車子載觀光客從北部的 Singaraja 到玻諾村，Mudarya 從跟車的小弟做起，時常經過玻諾村，認識了 Sidja 的乾媽 Melkin，兩人相愛。因為女方是獨生女而入贅，在玻諾村定居，以司機 [載觀光客] 為業，通曉印尼文與荷蘭文，後代子孫在玻諾村子有一間籐編店（1994/08/30、1999/09/11、2002/06/30 訪問 Sidja）。他於司機的工作中，認識很多荷蘭人，也包括 Spies（1999/09/11 訪問 Sidja；陳崇青 2008: 30），因而有機會帶荷蘭人或其他外客來玻諾看克差，因此對於玻諾村克差的推廣與興盛很有貢獻。再者，Mudarya 對於北部 Singaraja 的甘美朗音樂形式的知識，有助於豐富玻諾克差的表演形式（Dibia 2001/1996: 8）。

[46] Dibia 2001/1996: 9。事實上 1930 年代推出的克差，其故事內容均擷自印度史詩《拉摩耶納》，只是擷取的段落不同，例如猴王兄弟 Subali 與 Sugriwa 之爭、巨人 Kumbhakarna 之死等，玻諾的故事內容到了 1960 年代中期以後擴大涵蓋內容，從 Rama 與 Sita 隱居森林、Sita 被劫持、猴王派猴將 Hanoman 協助 Rama，最後成功地救回 Sita 等，這個克差版本就被稱為「拉摩耶納克差」，標準版克差也是指這個版本。

[47] 1994/08/30、2002/06/30 訪問 Sidja。

[48] 例如貝杜魯村有 Spies，玻諾村的 Mudarya 則是行銷玻諾觀光表演功臣。雖然 Spies 也帶觀光客到玻諾看克差，但他與 Limbak 及貝杜魯村民的情誼，使他全力支持貝杜魯的藝術發展。在表演方面，貝杜魯的 Limbak 非常有名；但 Dibia 提到就戲劇性表現來看，玻諾的表現略勝一籌（2001/1996: 8）。

玻諾村的克差是由 Ida Bagus Mudiara 所創，並且視其為巴里島的觀光克差（tourist *ketjak*）之始。據他的調查，Mudiara 是 Buleleng（今 Singaraja）人，1930 年移居玻諾村，當時玻諾所屬的 Gianyar 宮廷要他準備甘美朗音樂用於祭典，他想到用人聲甘美朗的恰克合唱來代替甘美朗樂器，並且結合了當時傳統舞劇 Wayang Wong[49] 所表演的印度史詩《拉摩耶納》的故事版本，合唱團員也成為故事中的演員。Gianyar 國王對這個創新作品十分滿意，時常要求演出。大約 1932 年 Spies 看到了這個表演拉摩耶納故事的克差，便安排觀光客來看這個表演（1979: 299）。[50]

　　不論哪一種說法，重點是，在推出觀光表演的克差之前，玻諾村的桑揚儀式和其中的恰克合唱已享有盛名，可以說，在觀光表演的克差誕生之前，玻諾與貝杜魯兩村已具備卓越的克差表演能力，而且旗鼓相當。因此當貝杜魯村的克差觀光展演開張時，北村的 Limbak 也找玻諾人過來，一起研究／發展克差，一起演出。[51] 不久玻諾村自己也組織了表演團體，與貝杜魯北村形成一方面競爭、一方面相互支援演出的景況。[52]

[49] Wayang Wong 是一種傳統舞劇形式，"*wayang*" 是影子的意思，常關聯到祖先；"*wong*" 是人的意思。這種舞劇，主角以外的角色戴面具，主要表演《拉摩耶納》中，Sita 被劫持的故事（Dibia and Ballinger 2004: 62）。

[50] McKean 的說法待查。如前述，貝杜魯成立觀光展演的克差團是在 1929 年，早於玻諾。而從筆者在島上的調查，以及克差的研究著述中，未見 Ida Bagus Mudiara 這個名字。至於 Spies 安排觀光客到玻諾村看克差一事，McKean 註明引自 de Zoete and Spies 1938，筆者訪談中，確實有聽過 Spies 將玻諾村的克差介紹予觀光客（1994/01/26 訪問玻諾村的 I Gusti Lanang Rai Gunawan、1994/08/29 的訪問 Limbak）。

[51] 1994/08/26 訪問 Limbak。他同時提到從前貝杜魯村南北兩團的觀眾都很多，北村表演者較少，就請玻諾的人來支援（2002/07/01 訪問 Limbak）。關於兩村的合作情形，Sidja 說：「貝杜魯也有一位 Wayan Limbak 也喜歡演 Kecak，玻諾就和貝杜魯攜手並肩，一起演 Kecak。」（1994/08/30 的訪問）

[52] 玻諾村的 Sidja 提到 1930 左右在玻諾村只有一團克差團，不過是和貝杜魯村合作，有時互相借表演者（1994/08/30 的訪問）。貝杜魯村的 Tutur（2002/07/02）也同樣提到不僅貝杜魯演出人員不足時，由玻諾村民支援演出；反之，玻諾表演者不夠時也向貝杜魯借人。

二、老牌克差村與標準版克差的形成與發展（1960 年代～ 1998）

二戰爆發，日本占領巴里島三年（1942-45），觀光展演與桑揚儀式幾乎全停頓，戰後恢復觀光之後，玻諾村的克差順利發展。1955 年之後，如前述，貝杜魯的克差逐漸衰退，玻諾仍以其版本持續發展。因此直到 1960 年代之前，玻諾村可說是唯一以「拉摩耶納克差」為觀光表演的村子（Dibia 2000/1996: 8）。

然而悲慘的是 1965 年軍事政變引發的大屠殺「九卅慘案」，政局與社會動盪不安，使得巴里社會連同表演藝術受到劇烈的影響，玻諾村也不例外，克差觀光展演中斷。[53]1960 年代中期以後陸續有其他村子／社區成立克差團（例如 1966 年 Peliatan 村的 Kecak Semara Madya[54]），因而玻諾村成為克差師資的主要來源，其克差編創與指導者，或資深表演者代代出師，多年以來應聘到外地培訓和協助成立克差團，[55] 玻諾村成為老牌「克差村」（the Village of Kecak），而 I Gusti Lanang Oka 和 I Nengah Mudarya 也就享有「拉摩耶納克差之父」的美譽了（ibid.）。

回溯 1950 年代玻諾村的克差觀光表演事業，始於當時第一個克差團 Ganda Wisma，[56] 許多團員是從 1930 年代持續參加而來，隨著時間的進展，

[53] 關於九卅慘案玻諾村表演藝術的因應，篠田曉子有一段調查紀錄，節錄於下：九卅慘案的局勢為國民黨和共產黨二分的局面（後者遭到清算肅殺），兩黨分別有支持者，玻諾村以支持共產黨者為多，當然當時的克差團 Ganda Wisma 也是如此。一旦克差停止觀光表演，村民改推出 Janger（見第五章第一節之二）的表演。根據篠田的受訪者之一，提到當時玻諾村流行 Janger 還有一個原因。由於當時玻諾村民熱中談論政治，為了表現自己的政治主張，克差已有既定的故事，難以發揮，因而轉向 Janger，可以自訂劇本故事、即興編入歌詞。因而玻諾村民將政治訊息藉著 Janger 的歌曲和戲劇表現出來，彼此鼓舞士氣，也再確認彼此的政治思想（2000: 98-99）。

[54] 關 Semara Madya 克差團成立的動機與政治社會脈絡，詳見第七章第二節（頁 266-267）。

[55] 玻諾村的克差在代代相傳之下，人才輩出，例如 Sidja 先生是著名的克差指導者，不但他本人應邀於烏布等地（Peliatan 的 Tengah 社區、烏布 Kaja、Padang Tegel Kelod 等）指導克差團之外，並且培養多位徒弟到各地指導克差。不僅如此，許多玻諾村民應邀到烏布的克差團支援演出，除了恰克合唱之外，桑揚馬舞的舞者多數來自玻諾村（1994/08/30、2002/06/30 訪問 Sidja）。

[56] 1994/08/30 訪問 Sidja。團名的 “*Ganda*” 是味道、氣味的意思；“*Wisma*” 即印尼文的 “*rumah*”，是房子、家的意思。為舞團取名的是 I Gusti Lanang Oka。

有了團員老化、疲憊的現象，部分團員失去排練表演的熱情，往往敷衍了事，導致年輕世代團員不滿，大約 1965 年就出來另組一團，稱為 Bona Sari。[57] 當時 Ganda Wisma 仍然持續演出，只是觀眾愈來愈少，終於停止演出。[58] 起初 Bona Sari 很受歡迎，Sidja 是他們的指導與顧問，負責指導練舞和服裝，不參與財務。後來 Bona Sari 因財務問題，[59] 大約於 1975 年再分出新的一團，稱為 Ganda Sari，由 Sidja 成立（陳崇青 2008: 32），是從之前 Ganda Wisma 和 Bona Sari 團名各取一字組成（圖 6-3a~d）。Sidja 參加過這先後三團，他提到 Ganda Sari 這一團人才很多，他照舊在這一團當顧問和指導，不參與財務。後來新的這團又重蹈覆轍，再度因財務問題，團員紛紛離去，從原有的 200 名，逐漸減少，最後只剩下 15 人；[60] 觀眾也流失，導致約於 1998 年暫停定期演出（仍接受不定期的包場演出），並持續籌備力量，隨時準備東山再起。（圖 6-4, 6-5a, b）

圖 6-3a 玻諾克差觀光展演之一。（6-3a~d 筆者攝，1996/07/29）

圖 6-3b 玻諾克差觀光展演之二，惡魔王擄走 Sita 的一幕。

[57] Sidja 也是出來組新團的一員（2002/06/30 訪問 Sidja）。但 Bona Sari 的成立，另有一種說法，據陳崇青訪談曾經參加過 Bona Sari 的 I Gusti Made Ngurah Watra，第一個克差團 Ganda Wisma 是由玻諾東邊的王室（Puri Kanginan）統籌成立，由於觀光客愈來愈多，有了更多的克差表演需求，因此後來第二個克差團 Bona Sari「因運而生」，由村子南邊王室（Puri Kelodan）領導成立（2008: 31）。

[58] 據陳崇青的訪談，這兩團同時存在，有的村民兩團都參加，兩團在表演行銷競爭非常激烈（2008: 31）。

[59] 另參見陳崇青 2008: 31-32。

[60] 1999/09/11、2002/06/30 訪問 Sidja。

圖 6-3c　玻諾克差觀光展演之三，老鷹搭救被蛇困的 Rama 兄弟。

圖 6-3d　玻諾克差觀光展演之四，表演者的神情。

圖 6-4　令人懷念的玻諾克差招牌，矗立在公路旁。（筆者攝，2001/08）

圖 6-5a　玻諾村表演克差的劇場舊址。（同 6-4）

圖 6-5b　玻諾村克差劇場舊址今為家具店。（筆者攝，2016/08/31）

　　事實上，如前述，1955 年之後貝杜魯村的克差逐漸衰微，玻諾村的克差團雖經分裂、另組新團的更迭，但有一段時間兩團同時存在，在競爭下進行克差觀光展演（參見陳崇青 2008: 31），而且竹／藤編藝品的觀光產業與克差觀光展演相輔相成，帶來更多的觀光客，[61] 造就了 1960 年代以後玻諾村成為展演克差的最著名的村落。尤其在 1960 年代中期吸收了新興歌舞劇 Sendratari 的角色塑造、戲劇場面與服裝之後（詳見下一段），克差舞劇中的舞者有了所扮演角色的華麗服裝。由於在 1960 年代前期玻諾村是唯一有克差觀光展演的村子，後來其他地方成立的克差團往往模仿玻諾團或聘請玻諾村的資深克差表演者指導，[62] 於是玻諾的克差版本，包括故事、戲劇場面安排、編舞、音樂和華麗的服裝等，成為後來許多新成立的克差團模仿的範本，「標準版克差」（Dibia 2001/1996: 8）於焉形成。這樣的榮景持續到 1990 年代，玻諾村可說是老牌克差村和克差的代名詞，正如 I Wayan Sira 之言：「『玻諾代表克差，克差代表玻諾』，身為玻諾人不可以不會克差。」[63] 於是「克差」之於玻諾，是「傳奇和名聲」（張雅涵 2016: 50），也是村民共同努力／經歷的記憶和榮耀。

　　顯然，歌舞劇 Sendratari 帶給玻諾村的克差很大的改變，那麼 Sendratari 如何發展而來，帶給克差什麼樣的影響？

[61] 玻諾村以農業為主，但藤／竹與棕櫚葉編織工藝也是村子的副業與特色產業，供應島內外，包括島民生活用品所需和觀光藝品銷售等。其市場興衰，與該村克差觀光表演的興衰互有關聯，詳參張雅涵 2016: 26-27（「二、產業概況與表演藝術產業的起落」）。

[62] 例如 1966 年 Peliatan 的 Tengah 社區成立的克差團（Kecak Semara Madya）就延聘 Sidja 指導（2010/01/14 馬珍妮訪問該團／社區負責人之一的 I Wayan Wira）。

[63] 張雅涵訪問 I Wayan Sira（西勒）（2016: 50），雙引號為原作者所加。

三、現代歌舞劇 Sendratari 對克差的影響

1960 年代隨著印尼政府大力展開巴里島的觀光政策，大型旅館矗立和國際機場（Ngurah Rai International Airport）啟用，觀光客人數倍增。就在市場擴大的激勵下，適逢 1960 年代島上發展出一種新的歌舞劇 Sendratari，其戲劇性場面、故事情節的完整性、編舞與音樂的進一步發展，以及凸顯角色形象的華麗服裝，影響到克差在 1960 年代後期的發展。[64]

Sendratari 的名稱來自印尼文的 "sen[i]"（藝術）、"dra[ma]"（戲劇）與 "tari"（舞蹈）三字合一，即舞蹈與戲劇的藝術（Dibia and Ballinger 2004: 96），是 1960 年代在中央與地方政府的支持鼓勵下發展的新劇種之一，並且與印尼於 1966 年頒布的「新秩序」（Orde Baru）政策有關（ibid.；deBoer 1996: 159）。這種歌舞劇於 1961 年首見於巴里島，是受到中爪哇日惹（Yogyakarta）率先推出的大型觀光舞劇 "Sendratari Ramayana"（Ramayana Ballet，拉摩耶納歌舞劇）[65] 的影響，由 I Wayan Beratha 帶領藝術家團隊，以島上家戶喻曉的愛情悲劇故事 "Jayaprana" 製作了 "Sendratari Jayaprana"，於巴里藝術高中（KOKAR，今 SMKI）成立一週年的校慶首演，受到島上人們的盛大歡迎（ibid.）。1965 年 I Wayan Beratha 與巴里藝術高中再度推出新的製作——巴里島版的 Sendratari Ramayana，同樣顯示出中爪哇日惹的拉摩耶納歌舞劇的影響，[66] 也更受歡迎。這種華麗的歌舞劇結合了巴里島的舞

[64] 參見 Picard 1990b: 60-61；Bandem and DeBoer 1995: 131；Dibia 2000/1996: 53-55；Dibia and Ballinger 2004: 96。1994/08/30 筆者訪問 Sidja 時，他也說：「自從有了 Ballet，才穿上華麗的服裝……以前角色沒有特別的服裝。」Ballet，或全名 Ramayana Ballet，即 Sendratari Ramayana。

[65] 這種受到西方芭蕾舞劇影響的舞劇，如其名 "Ramayana Ballet"，是特地為觀光表演而製作（Picard 1990b: 52；Orenstein 1998: 119），綜合音樂、舞蹈與戲劇，以綱要式選定《拉摩耶納》舞劇中的各段，連成完整的故事，於日惹的寺廟古蹟 Prambanan 的 Loro Jonggrang 廟前的圓形露天劇場演出（Picard 1990b: 52）。

[66] 據 deBoer，當時在巴里藝術高中有一位來自爪哇梭羅（Solo）的教師 Poedijono，嫻熟爪哇的 Sendratari Ramayana，1964 年在巴里藝術高中製作 / 執導了爪哇形式的 Sendratari Ramayana 並在校慶演出，不久

蹈形式，如雷貢、克比亞和爪哇的舞蹈傳統，1979 年起成為巴里藝術節的重頭戲，特別是在開幕或閉幕時的大型表演。其舞者只舞不說，因而伴奏除了克比亞甘美朗之外，還有一位說書人 Juru Tandak（Dalang），以古 Kawi 語[67]和現代巴里語（的翻譯）交替說唱，代言／敘述故事情節，由舞者舞出故事（Dibia and Ballinger 2004: 96；Picard 1990b: 54）。

由於 Sendratari 的大受歡迎，一時蔚為風潮，許多村子隨即有了自己的 Sendratari 表演團體（Picard 1990b: 60；Miettinen 1992: 138），克差也就在這樣的風潮下，吸收了 Sendratari 的元素，而有了大幅度的改變。更具意義的是前述玻諾村建立的克差版本，在 Sendratari 的影響下，更確立了標準版克差的形式與內容。而其改變，除了編舞與音樂更為繁複之外，最大的改變在於凸顯角色形象的華麗服裝和恰克團員的演出裝束，以及故事情節的編定，一改之前的相對簡單而鬆散的布局（Dibia 2000/1996: 54）。分述於下：

（一）服裝方面

1960 年代之前玻諾村建立的克差，原以日常裝束，或僅以簡單的配件或服裝，以區別各角色。吸收了 Sendratari 的服裝[68]要素之後，擔任角色的舞者穿上了鮮明而華麗的服裝，[69]強化戲劇性。恰克團員也有了統一的服裝（Dibia 2000/1996: 55）：下半身以黑色、外罩黑白格子布滾紅邊[70]的褲裝（上身維持

巴里版的 Sendratari Ramayana 就推出了（1996: 177, 註 4）。

[67] 一種古爪哇文，常用於文學作品中。

[68] 除了 Sendratari 之外，還有 Wayang Wong 的影響（Dibia 2000/1996: 55）；關於 Wayang Wong，參見註 49。

[69] 見註 64。

[70] 紅色作為裝飾，圍上黑白格子布象徵在善惡二元平衡下的保護（2016/05 請教 Dibia）。這三個顏色於印度教具象徵意義：紅色是創造神梵天（Brahma）的顏色，白色是毀滅神濕婆（Shiva）、黑色是保護神毗濕奴（Vishnu）的顏色。

赤裸），臉部在兩邊靠近太陽穴及額頭點上三個白點，耳旁戴花，強化了表演的視覺效果。

（二）故事情節方面

　　有別於以往搬演擷取《拉摩耶納》片段情節的橋段，新版克差則將故事擴充為較完整的《拉摩耶納》故事，濃縮、擷取重要的情節片段，分段、分幕、分場景，[71] 重點式組合整個故事，[72] 再以說書人的敘說來銜接完整的故事，但從頭到尾的表演一氣呵成。因此增加了金鹿的角色，[73] 加強 Sita 被劫持之前的戲劇性場面，而且角色舞者均為專扮該角色的舞者，不再有從合唱團員中走出，轉變為主角角色的情形（ibid.）。新版仍以「Sita 被劫持」為名，全曲長度約 45-60 分鐘，因舞團的節目安排而異。[74]

（三）音樂方面

　　隨著故事的擴充，戲劇場面更鮮明，恰克合唱於各場景情節的伴唱主題更加有變化，且更生動地配合情節發展。克差的音樂受到克比亞音樂，包括旋律的影響（Bandem and deBoer 1995: 128；Dibia 2000/1996: 54），其基本旋律因各團而異。以玻諾村的 Ganda Sari 團為例，各段場景皆有其配合情節發展的基本旋律和不同的詮釋處理（強弱或速度變化等），即使簡短、一音一拍，而以八拍[75]、四拍[76] 或兩拍的長度，不斷地循環反覆的旋律（或節奏），

[71] 參見 Dibia 2000/1996: 34-39。

[72] 參見 Picard 1990b: 60；Bandem and deBoer 1995: 131；Dibia 2000/1996: 58。

[73] Dibia 2000/1996: 58 及張雅涵 2016/04/29 訪問 Dibia，見張雅涵 2016: 44。

[74] 其故事概要、角色及情節場景分段和內容，詳見附錄四。

[75] 一般的八拍循環，例如 ‖:yang ir yang ur yang er yang sir:‖（從最後的 sir 再回頭唱起），模仿甘美朗的基本主題，再疊上模仿大鑼的聲音 “sir”，餘為無意義的聲詞。又，恰克合唱的旋律不設固定音高，由領唱者（通常獨唱）的起音而定，且每次音高未必相同，配合不同的情節，還可以有很多旋律的變化。

[76] 較特殊的是以弱音、四拍循環的基本主題，模仿樂器的擬聲詞為 ‖:tit pung tit sir:‖。當靜靜地反覆唱出這簡單的四音旋律時，觀眾也感受到靜謐中流露的悲苦之情，令人印象深刻。除了 “sir” 模仿大鑼、

不減其鮮明的表情氣氛。[77]

總之，在 Sendratari 的影響下，克差的新版本強化了聽覺、視覺與戲劇性效果，並且展演較完整的故事情節，大受觀光客歡迎和觀光業者的肯定。一方面島上克差團或村子紛紛跟進，另一方面甚至觀光業者（旅行社）要求克差團必須表演上述新的版本，否則拒帶觀光客前往欣賞（Picard 1990b: 61；Bandem and deBoer 1995: 131），促成島上各地的克差團以此新版為範本進行克差觀光展演，於是前述「標準版克差」（Standard Kecak）[78]，即「拉摩耶納克差」（Dibia 2000/1996），至此定型。

四、玻諾村的東山再起與創新克差的推出

如前述，玻諾村的克差到了 1990 年代末期已榮景不再，然而村子裡的藝術家們並未就此放棄。二十一世紀玻諾村克差的東山再起，就由 Sidja 一手創立的 Sanggar Paripurna（巴利布爾納舞團），在繼承其衣缽的兩位公子，著名的藝術家 I Made Sidia 與 I Wayan Sira 和團員／村民的努力下逐步實現。Paripurna 舞團正式成立於 1990 年，[79] 旨在傳承巴里島藝術、培育具多元技藝的全方位藝術家。1993 年由 I Made Sidia 接任團長，是玻諾村規模最大的舞團。成員以玻諾村民為主，包括兒童、青少年到成人，也有來自其他村落的團員，參與者十分熱絡，2016 年團員約有 600 人（張雅涵 2016: 30）。

"*pung*" 模仿打拍子的樂器 *tawa-tawa*（單顆小坐鑼）之外，最特殊的是 "*tit*"，模仿島上的歌劇 Arja 中的竹製節奏樂器 *guntang* 的聲音（張雅涵 2016: 66，作者訪問 Dibia）。*Guntang* 見附錄一的圖 9-13c。

[77] 關於標準版各段恰克合唱所用的主題譜例和相對應的情節，詳見張雅涵 2016: 65-69 及 126-134 之附錄三，她根據 Bridge Record 1990 出版的 CD（BCD 9019，玻諾村 Ganda Sari 演出）採譜。

[78] 本節參考 Orenstein 所稱之 "standard version"（1998: 119），及 Dibia 所提的 "standard scenes"（2000/1996: 8），以「標準版克差」稱此新發展的「Sita 被劫持」版本，另見李婧慧 2008；張雅涵 2016。

[79] "*Paripurna*" 是「完美」的意思；事實上 Sidja 在 1970 年代後期已成立舞團，傳承巴里島各樣傳統藝術，希望玻諾村變成藝術村、人人有藝術素養，並且強調「快樂學習」的精神（2013/10/24 訪問 Sidja）。關於 Sanggar Paripurna，詳參張雅涵 2016: 30-31 及第三章第四節～第五章。

Paripurna 舞團於二十一世紀陸續有創新克差作品問世，大多數非為商業演出，而是配合地方節慶、邀演單位或藝術節與觀摩比賽等場合而編創。從陳崇青和張雅涵先後在玻諾村的訪問調查結果，[80] 舉數例簡述於下：（1）2007年應 Gianyar 縣政府之邀，於「縣長盃排球比賽開幕式」的克差表演，應景加入排球主題，融入傳統克差展演框架，並且加入甘美朗樂隊，以虛擬（克差的人聲甘美朗合唱）和實際的甘美朗樂隊的競奏，營造競賽的氛圍，呼應了表演的橋段——猴王兄弟 Subali 與 Sugriwa 之爭（陳崇青 2008: 36, 48-50）；（2）同年另一個應邀的展演是「全國無線頻道電視臺節目拍攝」的場合，由主持人學習克差之後，與玻諾村民共同呈現（ibid.: 36-37, 50-51）；（3）2013 年赴德國柏林參加柏林國際旅遊展覽會（Internationale Tourismus-Börse Berlin），於印尼文化展演節目中演出，特與當地管弦樂團進行跨文化合創展演；[81]（4）有鑑於克差作為玻諾村的特色表演藝術，2016 年 2 月 Paripurna 舞團於玻諾村的野生動物園（Bali Safari & Marine Park）巴里劇場（Bali Theatre）嘗試推出大型克差劇場秀 "Kecak Masterpiece"，將傳統克差搬上現代大型劇場，作為定目劇，每週演出六場。這個大型的克差劇場秀試圖在克差傳統上，加入舞臺、燈光、道具製作等劇場元素，並因應大型舞臺劇場而創新。故事初用「Sita 被劫持」，後來改用〈巨人之死〉的橋段（張雅涵 2016: 95-96）。

　　簡言之，有別於玻諾村於二十世紀的「標準版克差」的建立與傳統的維持，創新克差成為二十一世紀 Paripurna 舞團的志業，也累積了許多創新的克差作品。而克差不僅在二十世紀帶給玻諾村經濟效益與社會繁榮，新世紀更

[80] Paripurna 舞團的創新克差，詳參陳崇青 2008: 36-37, 48-51；張雅涵 2016: 49-50, 52-53, 70-78。

[81] 詳見張雅涵 2016: 70-75。演出的影片見 YouTube: "Tari Kecak Bali-Aminoto Kosin Orchestra"（https://www.youtube.com/watch?v=qDpyRd4zZ9s）

以創新的面貌躍上國際舞臺，再鞏固村民的向心力、文化認同與榮耀感。儘管玻諾村的克差觀光表演市場已時過境遷，在地再推出克差觀光秀的路程走得艱辛，[82] 但從國際化與創新表演的成果來看，玻諾村克差的招牌仍然發亮。

於是玻諾村的克差，從 1930 前後從伴唱桑揚儀式的恰克合唱，脫離儀式脈絡，發展出世俗的克差舞劇，並且用於觀光表演；在經歷觀光表演市場的起落之後，從創新克差再出發，以 Paripurna 為中心，推出許多創新克差作品，維護著老牌克差村的榮譽和村民的文化認同。

而巴里島的克差表演藝術，就從 1930 年代前後，在貝杜魯與玻諾兩村先後的帶領下，傳布到島上各地，尤以南部為興盛。就表演形式與內容來說，於 1960 年代中期以後及 1970 年代，分別經歷了不同的發展與市場競爭影響下的改變，而且 1970 年代以後更在島內外藝術家的努力，以及政府的鼓勵下，克差的創新作品（Cak Kereasi）層出不窮，儼然形成「新克差」風潮。關於 1960 年代中期以後克差的發展，將在下面繼續討論。

第三節　儀式展演的觀光化——克差與火舞　（Kecak and Fire Dance）

前述 1960 年代島上觀光產業的興盛發展，卻因 1965 年的九卅慘案而驟然停滯，兩年後蘇哈托就任總統，印尼再度對西方世界開放。1970 年代巴里島在印尼政府與國際力量的支持下（詳見第七章第一節之一），觀光產業再度大興起，巴里島成為印尼觀光發展的焦點，觀光客數量激增。由於巴里島的古典舞蹈與戲劇已享譽國際，成為島上的商標，不但吸引大量觀光客，而

[82] 在玻諾 Safari 的劇場推出的 "Kecak Masterpiece" 劇場秀，約一年後因故暫停。

且通常每位觀光客會看一兩場表演（Miettinen 1992: 139），因而帶來了龐大的觀光表演市場。除了巴里當局因應此趨勢而提出的「文化觀光」方案[83] 之外，1970 年代島上許多從事觀光表演的舞團更是推陳出新，在激烈的市場競爭下，桑揚儀式也被擷取精華的舞蹈片段，附於克差舞劇之後，以「克差火舞與附身舞」（Kecak Fire and Trance Dance）或「克差與火舞」（Kecak and Fire Dance）為名，包裝成一個觀光表演節目，前述的玻諾村就是一個例子。

　　玻諾村面臨新成立的克差團帶來的競爭，加上前述的標準版造成千篇一律的表演，失去了市場優勢。為了增加表演收入以因應村子公共建設和事務所需經費（Suwarni 1977: 18, 21-22），率先從桑揚儀式擷取其舞蹈部分，濃縮成 5-7 分鐘的表演，與克差舞劇包裝成一場節目（克差舞劇、桑揚仙女舞、桑揚馬舞），成功地吸引了對巴里島儀式與火舞好奇的觀光客。（圖 6-6a, b, 6-7~6-9）

圖 6-6a 玻諾村觀光展演的桑揚仙女舞舞者入場。（筆者攝，1996/07/29）

圖 6-6b 玻諾村觀光展演的桑揚仙女舞。（同 6-6a）

[83] 關於巴里島的文化觀光政策與定位，詳參 Picard 1990b: 42-43, 1996: 116-133。

圖 6-7 玻諾村剛表演完桑揚仙女舞的女孩與蔣嘯琴合影。（筆者攝，1994/01/26）

圖 6-8 玻諾村觀光展演的桑揚馬舞舞者和道具馬。（同 6-6a）

圖 6-9 玻諾村伴唱桑揚仙女舞的婦女歌詠團和恰克合唱團。（同 6-6a）

　　由於玻諾村的成功經驗，陸續有一些在 Kuta 與 Legian 的旅館表演克差的村子也跟進（Picard 1990b: 61），如今加入桑揚仙女舞與馬舞（稱為火舞），或只有加入火舞的克差團在島上占多數，尤以 Batubulan 村[84] 及烏布很常見。以筆者統計烏布的克差表演情形為例（見表 6-1），1998 年的六個克差團（另加玻諾村）中，三團（表 6-1 之 A、E 及玻諾村）加了仙女舞與馬舞，一團（D）加了馬舞，兩團（C、G）純粹表演克差舞劇（標準版）；2010 年表演團體增加到十團，其中兩團（A、E）加了仙女舞與馬舞，五團（B、D、F、H、I）加了馬舞，兩團（C、G）單純表演克差舞劇，另有一團表演創新版克差（J/Cak Rina，見第四節之一）。從中可看出克差觀光表演節目加入桑揚儀式舞蹈的普遍情況，但仍有堅持不將儀式性舞蹈用於觀光表演的克差團。[85]

　　另一種方式是將火舞的場面融入克差舞劇中，例如巴里島最南端的 Uluwatu 近年來的克差表演相當受到歡迎，該團也只表演克差舞劇，但加了神猴 Hanoman 被火困的場面，並且以踏火方式，變成戲劇中的一場火舞演出，[86] 卻與儀式性的馬舞無關。（圖 6-10, 11）

[84] 1991 年加入桑揚仙女舞與馬舞（1994/01/24 訪問 I Ketut Birawan）。

[85] Peliatan 村在島上以樂舞聞名國際，早在 1930 年代與 1950 年代已出國表演，卓越的技藝享譽國際。Peliatan Tengah 的克差團也曾結合桑揚仙女舞與馬舞，但後來發生狀況而取消（2002/06/30 訪問 Sidja），成為烏布區唯二只表演克差舞劇的舞團之一。我認為也是該團的優秀表演水準，讓他們有自信以精湛的克差舞劇吸引觀光客。

[86] 類似的作法還有 Tanah Lot（海神廟）（https://www.youtube.com/watch?v=0LSpx3d_A_U 2018/02/18，1'53" 起）（圖 6-11）及新近成立的 Pantawa（位於巴里島第二島 Nusa Dua 的最南端，Uluwatu 之東）海邊的克差（https://www.youtube.com/watch?v=nWxe0Jg4k-k，2018/02/18 查詢，影片一開始就是 Hanoman 被火攻的場面）。

圖 6-10 Uluwatu 的克差觀光展演，神猴 Hanoman 被火困的一幕。（筆者攝，2002/07/04）

圖 6-11 海神廟（Tanah Lot）的觀光克差表演，不僅神猴 Hanoman 踩火，恰克團員也爭相加入踩火。（筆者攝，2010/01/18）

表 6-1：烏布區克差表演團體與節目名稱[i]

	團名	節目名稱	1998[ii]	1999[iii]	2000	2001	2002	2004	2006	2008	2010	2012	2014	2016	2017
A	Trene Jenggala 克/仙/馬[iv]	Kecak Fire and Trance Dance	V	V	V	V	V	V	V	V	V	V	V	V	V
B	Krama Desa[v] Sambahan 克/馬	Kecak Fire and Trance Dance							V	V	V	V	V	V	V
C	Krama Desa Adat Junjungan 克	Kecak Fire（Monkey Chant）Dance[vi]	V	V	V	V	V	V	V	V	V	V	V	V	V
D	Krama Desa Ubud Kaja 克/馬	Kecak Ramayana and Fire Dance	V	V	V	V	V	V	V	V	V	V	V	V	V
E	Sandhi Suara 克/仙/馬	Kecak Fire and Trance Dance	V	V	V	V	V	V	V	V	V	V	V	V	V
F	Krama Desa Ubud Tengah 克/馬	Woman Kecak and Fire Dance									V	V	V	V	V
G	Semara Madya（Peliatan）克	Kecak（Monkey Chant）Dance	V	V	V	V	V	V	V	V	V	V	V	V	V
H	Padang Subadra 克/馬	Kecak Fire and Trance Dance							V	V	V	V	V	V	V
I	Krama Desa Adat Teman Kaja 克/馬	Kecak Fire and Trance Dance							V	V	V	V	V	V	V
J	Gunung Jati Teges	Kecak Dance（Cak Rina）		V	V	V	V	V	V						

i. 根據 Yayasan Bina Wisata 印製的「烏布 Tourist Information」製表。「V」表示該年有推出克差表演。

ii. 1998 年的表演節目時間表列有玻諾村的 "Kecak Fire and Trance Dance"，未列於此表中。

iii. 1999 年的表演節目時間表列有 Batubulan 村的 "Kecak Fire and Trance Dance"，未列於此表中。

iv. 克：克差舞劇；仙：仙女舞；馬：馬舞。

v. "Krama Desa" 指村民組成的委員會。

vi. 但入場券及節目單上的節目名稱只有 "Kecak Dance"，實際表演的也是只有克差舞劇。

儀式舞蹈搬上觀光展演舞臺，或許有助於票房，卻受到當局和文化界的質疑。島上為了區分舞蹈的性質：為巴里島自己（特別是宗教儀式舞蹈）或可作為觀光客的娛樂，避免神聖的舞蹈被用於觀光展演，於是 1971 年巴里島教育與文化部召開「舞蹈中的神聖與世俗藝術」研討會，兩年後明令禁止將神聖舞蹈世俗化作為商業表演。[87] 然而即使在這樣的禁令與呼聲下，如表 6-1 所見，仍無法消除儀式舞蹈的觀光化。一方面是市場所致，西方人對於桑揚儀式的好奇與興趣，尤以被附身的儀式（de Zoete and Spies 1973/1938: 67），而且觀光客喜歡馬舞踏火的情節；[88] 另一方面是宗教儀式與藝術表演之間存在著詮釋的彈性空間，[89] 因而將桑揚儀式舞蹈納入克差表演節目，有其轉化的作法與解釋。

以玻諾村為例，其作法[90]是：（1）維持儀式的完整性，即使在觀光表演場合，除了舞臺表演的舞蹈與清醒儀式之外，演出前仍然在村廟裡先進行儀式（Dibia 2000/1996: 63），但簡短地以祈禱為主，未被附身；[91]（2）擷取舞蹈段落，並濃縮為 5-7 分鐘的表演；（3）改變服裝或道具，以與真正的儀式有所區別。例如服裝的顏色，從儀式的白色改用綠或紫色、腰帶由白色改黃色、原跳舞會發出聲音的手鐲與腳鐲改用無聲的材質、舞臺表演有化妝、婦女歌詠團由平日服裝改為舞臺上統一的服裝。這些改變，意味著與真正的儀式有所區別，換句話說，「因克差舞劇本來就是娛樂表演節目，桑揚舞就在它的套裝下，藉著一些外在的，如服裝顏色的改變等，其性質也就從儀式舞

[87] 關於「舞蹈中的神聖與世俗藝術」研討會及其後續的影響，詳見本書第二章頁 38-41。

[88] 1995/08/13 訪問 Sidja。

[89] 詳參本書第二章頁 41；另一說法，據 Sanger 的調查，當觀光表演的目的是為了村子的共同利益、收入歸公時，有助於消除村民對於神聖舞蹈或其用具（例如面具）用於觀光表演時的罪惡感（アネット・サンガー 1991: 217）。

[90] 以下的作法見李婧慧 1999，除了另註引用出處之外，主要引用自 Suwarni 1977: 25, 29-30。

[91] 1999/09/11 訪問 Sidja，此外，他也提到於觀光表演的桑揚仙女舞舞者不必守禁忌（見第四章第二節之五）。

蹈改變成娛樂性的世俗舞蹈。」[92]（圖 6-12, 13）桑揚舞就藉著外在改變的轉化與詮釋，登上觀光展演舞臺。然而，誰有權力作這樣的轉化和詮釋？關鍵就在村子裡的祭司，其看法與是否願意承擔責任的態度了。[93]

圖 6-12 Batubulan 村觀光展演的桑揚仙女舞的頭冠改為 Rejang 的頭冠，舞者睜眼跳舞，反而更像新編舞蹈。（周瑞鵬攝，2016/08/30）

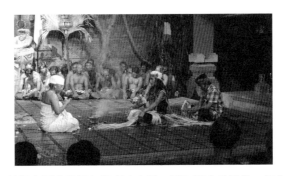

圖 6-13 Batubulan 村觀光展演的馬舞舞者也上妝，增加頭上的裝飾。圖為煙薰儀式的一段，祭司的祈禱。雖是表演，仍有表演前後的儀式，而且祭司是真實身分的祭司。[94]（筆者攝，2016/08/30）

[92] 李婧慧 1999: 13。關於儀式的完整性，以 Batubulan 村的克差與火舞觀光表演為例，2016 年我所看到的，是在舞臺上呈現煙薰 / 祈禱、舞蹈與清醒儀式，而且更加強舞者頭冠（仙女舞改用 Rejang 舞頭冠）和化妝，睜眼跳舞；馬舞也是加強頭飾的配件和化妝，已是一個以桑揚儀式為題材編舞的舞蹈（見圖 6-12, 13）。

[93] 李婧慧 1999: 13；前述 Peliatan 村的克差團原也有桑揚舞蹈後取消一事，筆者於 1996/08/24 訪問村子的一位祭司，他提到之所以取消桑揚舞，是因為他不要承擔這個責任。

[94] 2016/08/30 訪問馬舞舞者 I Ketut Sutapa。

第四節　創新克差（Cak Kreasi）兼談克差在臺灣

　　從傳統的桑揚儀式中的恰克合唱，到了 1930 年代世俗克差舞劇的誕生，各村不同的展演版本，顯示著克差多變的可能性。到了 1960 年代末期又因 Sendratari 等的影響，雖然建立了前述的「標準版克差」，仍然在「標準」的框架下，表面上故事相同，骨子裡卻是戲法人人會變，才能表現出我團與他團不同的特色，以利行銷。總之，1970 年以前，世俗克差的推出與發展是以觀光客為展演對象，是島上觀光展演市場重量級產品，也是島上許多村子努力發揮才華，以吸引觀光客、活化村子和增進財源的重點項目。

　　另一方面，1970 年代起，除了發展觀光展演的克差之外，由於克差的特殊性與魅力，在於結合巴里島古今傳統元素的根基上，具有多變的可能性，是一種變化多端的表演藝術（Dibia 2000/1996: 9, 53）。這種特性，吸引了島內外許多藝術家發表新作，成為藝術家們揮灑創意的平臺。平臺的成功，優秀人才之功不可沒。就「地－時－境」來看，1960 年島上的（國立）表演藝術高中（KOKAR，今 SMKI）成立，開啟島上的專業藝術教育體系，1967 年再成立印尼舞蹈學院（ASTI，後改稱 STSI，今之 ISI，印尼藝術學院），所培育的人才在表演藝術界有非常卓越的表現，且有多位投入 1970 年代以來不斷發展的克差創新之路。[95] 不僅如此，政府的鼓勵及各種熱烈展開的藝術節，無疑提供給創新克差許多展現的舞臺。

　　回到克差本身的特性來看，克差舞劇的構成，包括恰克合唱、故事（及說唱）與舞蹈（表演故事內容）；這當中，故事可換或可無，編舞當然隨之

[95] 例如曾擔任巴里島印尼藝術學院（以下簡稱巴里島藝術學院）校長的 I Made Bandem、I Wayan Dibia 分別是 KOKAR 第二、三屆的畢業生，後進入巴里島藝術學院，再留美深造獲得博士學位。本節提到的創新克差的巴里島編舞者均為島上專業藝術教育體系栽培的藝術家。

改變，而穩定的核心，就在於以人聲模仿甘美朗的恰克合唱。正如 Dibia 所說，「這種合唱團分聲部以不同節奏型唱出複雜多層的 "*cak cak cak*" 的聲音，正是克差的精髓與靈魂。」（ibid.: 1）。

那麼，恰克合唱又如何編成呢？如第四章第三節之二所述，恰克合唱包括基本旋律（獨唱，模仿甘美朗的基本主題）、大鑼（標示循環，以 *sir* 表示）和拍子（以 *pung* 表示）、交織的節奏合唱、說唱（說書人代言敘述故事情節）或再加上配合情節的歌曲等。其中基本旋律、歌曲與說唱均可變，合唱各部的節奏型可增減（但保持交織原則），可以說各部分結構的內容均可變，不可變的是構成恰克合唱的框架和編成的原則。這個框架必須有基本主題、大鑼標示循環或分句、拍子、交織的節奏合唱和領唱等要素，以及節奏合唱中以交織手法編成的原則，包括聲部之間此起彼落的重音和聲音的濃淡密度變化之美的原則（李婧慧 2008: 72）。反過來說，在這個框架和編成原則之上，可依創意組合加上各部分的內容，組成人聲甘美朗的合唱樂，再加上所選／編創的故事、配合舞蹈（獨舞角色）或動作設計（合唱團員），如此產生一個又一個的創新克差作品，而「克差」，已經是一個表演藝術的種類，不單是作品而已。

因而在上述的特質與創新優勢下，1970 年起，克差展開了觀光展演之外的另一發展方向——創新克差（Cak Kreasi）。事實上，克差從恰克合唱的產生以來，每一個新的發展階段或版本，都是傳統與創新的結合（參見李婧慧 2008），但 1970 年代起的創新作品，除了 *Cak Rina*（見下面的說明）也推出觀光展演之外，編創者主要是巴里島的藝術家，而且不為特定的觀眾群，雖然主要觀眾與鑑賞者還是巴里人。

下面分兩部分介紹創新克差，包括 1970 年代以來的克差新作，以及在臺灣展演過的克差作品。[96]

一、1970 年代以來的創新克差舉例

1970 年代以來陸續有許多克差新作問世（詳見 Dibia 2000/1996: 58-62），例如爪哇著名的編舞者 Sardono W. Kusumo（1945-，以下簡稱 Sardono）於 1972 年帶領爪哇舞者與 Teges Kangin 社區（Gianyar 縣 Peliatan 村）共同實驗創新而編的 *Cak Tarian Rina*（*Cak Rina Dance*，簡稱 *Cak Rina*）；巴里島著名編舞者 I Wayan Dibia 的多首創新克差作品；以及二十一世紀以來玻諾村的各種創新克差作品等，分述於下。

（一）*Cak Rina*

Cak Rina 是以 Teges Kangin 社區傑出藝術家與舞者 I Ketut Rina（1966-）[97] 的名字命名，表演故事擷取自《拉摩耶納》中，猴王兄弟 Subali 與 Sugriwa 相爭的橋段。這不但是 70 年代創新克差的代表作，也可說是巴里島當代舞蹈的先驅（Dibia and Ballinger 2004: 100）。[98] 這個新作品後來再經 I Ketut Rina 修訂（ibid.），筆者數度觀賞該團演出，每次都發現有新的修訂。*Cak Rina*

[96] 本節部分內容擷取自李婧慧（2008: 63-65），並經增／修訂。

[97] I Ketut Rina 是 1970 年代參與表演的男孩之一（Dibia and Ballinger 2004: 100），也是 *Cak Rina* 的靈魂人物——編舞與傳承。長久以來他擔任主角之一，扮演 Sugriwa，以長髮為特徵，近年來由第二代舞者接棒，仍以同樣的造型。

Youtube 有介紹 Rina 的短片 "The Balinese Kecak Maestro: I Ketut Rina（https://www.youtube.com/watch?v=CeRFpZzmcNc, 2018/02/18 查詢），Bali GoLive Culture 製作。

[98] 關於 *Cak Rina* 的誕生，有一段插曲：原為雅加達藝術委員會（Jakarta Arts Council）委託的作品，雖受到 Teges 村民的歡迎，1973 年在巴里當局基於宗教理由的反對下，無法順利於原定的雅加達藝術中心（Taman Ismail Marzuki Arts Centre）藝術節首演出，卻於 1974 年法國 Nancy Festival 的演出大獲成功（Murgiyanto 1998: 115）。國際上的肯定帶來鼓舞力量，正如 *Cak Rina* 的觀光演出節目解說上提到這是 1974 年的作品，意味著該作品再經努力推出展演舞臺的開始。其有別於標準版克差的表演方式與故事內容，受到島內外的注目與歡迎。

維持著恰克合唱的傳統，表演隊形則打破同心圓、中間置放油燈座的傳統，在舞臺中間插上兩支火把，隊形則依情節發展自由變化，並且大量使用火把，作為表演道具，由多位男孩持火把巡行（圖 6-14a）。推出之後觀眾大為驚艷。該團多以包場邀演的方式，包括國際性展演。[99] 後來於烏布的 ARMA 美術館（ARMA Museum）推出定期性觀光展演，每月（陰曆）初一與十五表演兩場（見表 6-1 的 J）。其表演增加了與觀眾的互動，更強化火把的表演，雙方陣營戰鬥的丟火把場面驚心動魄，卻深受觀光客歡迎。[100] *Cak Rina* 不但是 Teges 社區的「招牌藝術」（李婧慧 2008: 63），也是觀光克差的奇葩。[101]（圖 6-14a, b）

[99] The JVC Video *Anthology of World Music and Dance*（1988）第十卷中的克差即 *Cak Rina*。但該團的演出並非一成不變，筆者從 1995/08/10 包場紀錄該團的演出以來，再在 ARMA 美術館觀賞該團的定目演出，發覺有一些改變，其中火把的運用大有發展。

[100] 2010/01/29，我在日記上寫著：「晚上到 ARMA 看 *Cak Rina*，基本上相同，但多了與觀眾的互動，Subali 還拉了一位觀眾上臺……一起表演，丟火的部分也比以前猛烈，演 Subali 的 I Wayan Lungo 已 60 多歲，仍然生龍活虎，活像猴子，十分精進，還用手 [拍] 打火把……更用手抓炭火，表演要吃火。顯然 *Cak Rina* 很受歡迎，另外結合 Arma Café 晚餐的套裝行程也有一些效果，今天的觀眾約 100 人……，是這次來巴里島 [看克差，] 觀眾最多的一次。」按一、二月是島上觀光淡季，2010 年 1-2 月我觀賞了烏布十團克差演出，觀眾普遍很少，從個位數到 5, 60 人不等，*Cak Rina* 是賣座最好的一團。相較於淡季的一、二月，夏日旺季約有一、兩百到六百位以上，各團不一。

[101] YouTube 有數段 *Cak Rina* 的片段或濃縮版影片（均 2018/02/18 查詢）：

（1）https://www.youtube.com/watch?v=ZjZ7wn0Nh8w（12:48）只有擷取 Sugriwa 出場的片段。

（2）https://www.youtube.com/watch?v=72TJw0AKe3E（4:51），在 Peliatan 皇宮的一場演出，觀眾是巴里人。影片中先出場的主角是 Subali，稍後 Sugriwa 出場，雙方衝突開始，緊張刺激中帶詼諧的格鬥，逗樂了在場觀眾。

（3）https://www.youtube.com/watch?v=Hi5Apggu6DU（"Tari Kecak Bali Opening Miss World Indonesia 2013"）是 2013 年於巴里島舉行的環球小姐選美開幕典禮節目之一，內容是 Subali 與 Sugriwa 兄弟相爭的濃縮版（5: 55）。燈光效果另當別論，合唱團的聲音、精神與動作活力，生氣盎然，加上兩位舞團臺柱（飾演 Subali 與 Sugraiwa）的全神投入，即使在劇場室內不用火把，仍然精彩。

圖 6-14a *Cak Rina* 於 ARMA 美術館的觀光展演，多位男孩持火把巡行。（筆者攝，2001）

圖 6-14b *Cak Rina*，I Wayan Lungo 扮演 Subali，（吳承庭攝於 Teges Kangin 社區，1995/08/10，筆者提供）[102]

（二）I Wayan Dibia 的新編克差作品

I Wayan Dibia（以下簡稱 Dibia）是巴里島創新克差最具代表性、國際著

[102] 這場是筆者包場的演出，非常精彩，演出中還因太逼真了，長髮的 Rina 飾演 Sugriwa，頭髮一度著火，幸好團員經驗豐富，立即用手上的樹枝（演出道具）把火打熄。

名的編舞者，所嘗試的改變與創新具多樣化。[103] 他擅長於利用空間設計舞臺，充分發揮克差表演場地的多變與彈性，而且將合唱團於克差舞劇中的角色扮演與動作，發揮得淋漓盡致——他們除了必須又唱、又舞、又演，隨劇情發展而變換扮演的角色之外，更因應情節場景「建構虛擬布景」（李婧慧 2008: 63），以各種隊形設計，顯示花園、森林或宮廷的意象（Dibia 2000/1996: 58-59, 2017: 104），甚至山洞、岩石、雲等（2000/1996: 60），[104] 是克差創新的一大步。

最大膽的創新是 1982 年 Dibia 為 Kuta 藝術節新編的實驗性作品〈海邊克差 *Bhima Ruci*〉[105]，係以 Kuta 海邊美麗的日落為景，以海灘海景為舞臺，

[103] Dibia 個人的新編克差有 21 個作品，舉數例於下：（資料來源：2000/1996: 58-62; 2017: 103-124）

1972〈克差：Dasaratha 國王之死〉（*Kecak Gugurnya Dasaratha, The Death of King Dasaratha*），由 Gianyar 縣 Singapadu 村第二高中（SMP）呈現的克差新作，故事擷取自《拉摩耶那》（2000/1996: 58-59 記為 1970）。

1975〈克差：Subali 之死〉（*Kecak Subali Gugur, The Death of Subali*），由巴里島藝術學院（ASTI，今 ISI）師生演出（Dibia and Ballinger 2004: 100-101 記為 1976 年，標題也略有不同）。

1979〈克差：Arjuna 的修行〉（*Kecak Arjuna Tapa*），故事選自《摩訶婆羅多》，係應 Badung 縣委託，由巴里島藝術學院組成 500 人的舞團演出的大型的克差（Kecak kolosal）。

1981〈克差 Cupak〉（*Kecak Cupak, Cupak Dadi Ratu*），登巴薩市 Waturenggong 舞團於巴里藝術節演出。

1982 *Kecak Pantai Bhima Suci*，為 Kuta 藝術節而編，故事選自《摩訶婆羅多》，由巴里島藝術學院於 Kuta 海邊演出。

1990 起的系列製作 *Body Tjak*，與 Keith Terry 合作。

1992 *Kecak Barong Sunda Upasunda*，結合巴龍和克差，表演《摩訶婆羅多》中 Sunda 與 Upasunda 爭奪飛天的一段故事。由巴龍舞團和克差舞團演出，因為與巴龍結合，除了人聲合唱之外，也用甘美朗伴奏。

2000 *Cak Kiskenda Wiwara* 是為 2000/08/20-28 在瑞士參加國際音樂節演出的新編，巴里藝術學院 45 位師生演出，故事選自《拉摩耶納》中，有關 Subali 和 Sugriwa 兄弟爭奪 Dewi Tara 的故事（Dibia & Ballinger 2004: 100）。

此外尚有例如 1999 的 *Kecak Dalam Ram-Wana*（選自《拉摩耶納》、2005 的婦女克差 *Kecak Srikandi*（選自《摩訶婆羅多》）、2015 *Body Tjak Kolosal*（見下一段的說明），以及 2010、2012 年在北藝大指導排練的克差，詳見本節之二、克差在臺灣。

關於 Dibia 的創新克差作品介紹及展演故事內容，詳參 Dibia 2017, 2018。

[104] 見前註之 1972 及 1975 這兩部作品。

[105] Bhima（Bima）是 Pandava 家族五兄弟中排行第二，"*ruci*" 是清洗的意思。

特在海灘／海水中，演出選自《摩訶婆羅多》中，Bhima 歷經千辛萬苦，汪洋大海中尋找永生之水（*tirta amerta*）的一段故事（Dibia 2000/1996: 61）。演出人員共 250 名；其中一部分的合唱團員跳入海中邊漂浮邊唱（ibid.）！史無前例的展演，令觀光客和村民以新奇著迷的眼神，目不轉睛地盯著舞者，從平常的展演空間，濺入海水中，恰克節奏的合唱聲混合著浪潮聲（Tenzer 1991: 98-99, 2011: 108），構成美妙的音景，與美麗的日落海景相呼應。（圖 6-15a, b）

圖 6-15a　海灘上演出的克差 Bhima Ruci 之一（I Wayan Dibia 提供）

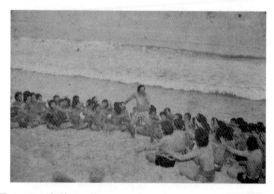

圖 6-15b　克差 Bhima Ruci 之二（I Wayan Dibia 提供）

　　1990 年 Dibia 和 Keith Terry 合作創編一系列的 *Body Tjak*《肢體恰克》；[106] 此系列作品係將克差的基本元素：聲音、節奏型及動作融入肢體音樂（body music）中，並且將這些元素呈現的各種可能性發揮到極致。1999 年的《肢體恰克／慶祝》（*Body Tjak/the Celebration*）[107]，不論在動作、聲音、節奏的編成，以及服裝、隊形、人數、作品長度等，都顛覆了傳統的模式。Dibia 將節奏交織的合唱部分加以創意發揮，運用人聲、拍打身體不同部位、打／踏地板等的聲音變化，融入肢體動作中。在演出人數方面，有別於 Dibia 於 1979 年新編〈克差：Arjuna 的修行〉（*Kecak Arjuna Tapa*）動用 500 位演出者，首度推出的大型克差（Kecak Kolosal），此後常見以演出人數多為號召，動輒數百到千人以上，[108] 而於 *Body Tjak* 系列，Dibia 逆向實驗克差表演所需最小編制。他在 *Body Tjak 1990* 中，只用到 24 位表演者；1999 年的新作更加迷你，只用到 12 人（Dibia 2000/1996: 61-62）；然而 2015 的 *Body Tjak Kolosal* 因應 2015 國際肢體音樂節（International Body Music Festival）於 Gianyar 舉行，回到大型克差的設計，結合參與藝術節的國際藝術家們和在地克差團（貝杜魯、玻諾與 Singapadu 村）共約 500 位，排演《拉摩耶納》中〈巨人之死〉的橋段（Dibia 2017: 121-122）。

　　2013 年巴里島登巴薩市的印尼印度教大學（Universitas Hindu Indonesia）

[106] "Tjak" 是 "Cak" 的早期拼法，同 "Ketjak" 與 "Kecak"。*"Body Tjak"* 是一個長期發展現代表演藝術的計畫，結合肢體音樂與克差的一個跨域跨文化實驗性合創平臺，由 Keith Terry 和 I Wayan Dibia 於 1980 年成立，目前為止一共發表五個作品：*Body Tjak 1990*、*Body Tjak/the Celebration*（1999）、*Body Tjak/Los Angeles*（2002）、*Body Tjak 2013*、*Body Tjak Kolosal*（2015），其中 *Body Tjak 2013* 與巴里島 Çudamani 舞團合作，表演者只有六人（www.crosspulse.com/bodytjak.html, 2018/02/11 查詢）。YouTube 有 *Body Tjak*（1999）的影片：https://www.youtube.com/watch?v=kNOSo85kNTM。

[107] 全長約八分三十秒，以音樂（包括人聲與肢體音樂）及動作為主，不加故事展演。

[108] 例如 2006 年烏布藝術節的千人克差（感謝陳崇青提供資料），及 2006/09/29 年為了登錄印尼紀錄博物館（MURI），而於 Tabanan 的海神廟 Tanah Lot 演出的五千人克差（*Kecak Rima Ribu*，參見 Dibia 2017: 120-121）。

於比利時布魯塞爾的克差展演，[109] 由 Dibia 編舞／指導，故事仍然是 Sita 被劫持的故事，在音樂上，仍保持原有的交織的節奏合唱，但改變部分的歌曲。變化較大的是（1）隊形：為適應現代鏡框式舞臺，恰克合唱團員的基本隊形已由傳統的數圈同心圓，改為兩排並排圓弧形，開口面向觀眾；（2）加上燈光效果；（3）恰克團員的性別也是男女混合；（4）服裝也有別於傳統的男生上半身赤裸，而用黑白格子布從胸部紮起；（5）使用道具——表演一開始，描述森林情景時，用動物的偶，隊伍中數人高舉著偶表演著；（6）部分角色演員如 Rawana，Garuda 同時用喊 "*cak*"、"*cih*" 來指揮恰克合唱，但同時也用身體動作來指揮恰克的節奏。

（三）玻諾村的克差創新

除了上述的例子之外，島上還有許多藝術家以其充沛的表演與創作能量投入創新克差，尤以進入二十一世紀之後，百花競放。其中玻諾村本著對克差表演藝術的榮譽感與認同，對於克差的傳承與創新發展不遺餘力，在 I Made Sidia 與 Paripurna 舞團的不斷努力下，推出數個克差跨域創新版本，各有特色。關於玻諾村的克差創新作品，請見本章第二節之四。

（四）克差新編有哪些改變？

在這些創新作品中，其創新的作法，除了故事情節與戲劇場景的選編之外，舞臺表演者的隊形設計，不再受限於同心圓，並且隨著情節變化，自由表現出森林、花園、樹木、山洞等之造型意象。音樂方面除了歌曲的選編各有設計之外，恰克節奏的編成方面，最具意義的創新就是 Dibia 設計，加

[109] Youtube "KECAK DANCE RAMAYANA UNHI"（https://www.youtube.com/watch?v=C9CnEPHkT28、https://www.youtube.com/watch?v=7kH4-NHxxPg, 2017/09/21 查詢），可惜只有 Part 1, 2 兩段（全七段），內容到 Garuda 看到 Rawana 擄走 Sita 為止。另有同場演出但不同的錄影影片分享，下面是其中的第一段：https://www.youtube.com/watch?v=PXsONO24JwE（2017/09/23 查詢）

入了不一樣的聲辭和節奏唱唸的碎唸節奏（broken chant）（見第三章譜例3-13）。他將之與傳統的恰克節奏疊在一起，在相對穩定的傳統的恰克節奏型中，疊上複雜多樣而趣味十足的節奏與聲音組合，流露出詼諧動感的趣味性，幾次在北藝大的工作坊中，深受學生喜愛。

（五）打破男性表演者的傳統──婦女克差與混合性別克差的誕生

　　表演者性別方面，扮演角色的舞者男女均有，常見有跨性別──以女舞者扮演優雅的男性角色，例如 Rama 兄弟等。然而島上恰克合唱全為男性團員的傳統，卻於 1994 年由 Badung 縣政府製作、當地公務員太太們組成的婦女克差團（Kecak Dharma Wanita）[110] 的演出所打破。雖然是臨時性組團，然而由政府單位帶頭跨越性別的界線，如同其他較早組織婦女演出團體的樂種，例如婦女克比亞甘美朗樂團與婦女遊行甘美朗等，展示出現代化潮流下，呼應婦女解放、走出家庭、發揮才能、展現自我等的意義，也是印尼對外展現現代化國家的形象之一。[111] 這種原為陽剛、表演者赤裸上身、充滿力之美，與交織節奏激烈活潑的合唱，改由婦女演出時，其表演與音樂風格的協商調適，以及社會對於表演藝術的性別認同的觀感與因應等，筆者已有專文（李婧慧：2014）討論。2008 年中烏布（Ubud Tengah）村組成婦女克差團，史無前例地推出定期性觀光展演，每週三演出（見表 6-1 之 F，圖 6-16a, b）。起初表演的節目是 *Kecak Srikandhi*，是 Dibia 特地為婦女團挑選與編舞的故事，選自《摩訶婆羅多》中 Bhisma 之死的一段，而以女主角 Srikandhi 為名。[112]

[110] Dibia 2000/1996: 62；Diamond 2008: 250, 267。"Dharma Wanita" 在此指公務員的太太。　又，本節的「婦女」均指已婚婦女。

[111] 詳見李婧慧 2014。例如筆者於 2011 年 8 月在島上看到巴里島電視臺（Bali TV）六週年的廣告就加入了婦女克差的畫面。

[112] Dibia 特地為婦女團選這段彰顯女性尊嚴的故事（2008，轉引自李婧慧 2014: 74）。故事大意詳見李婧慧 2014: 74，註 27。

後來因有觀光客反應想看 Rama 與 Sita 的故事，大約兩年後改用標準版克差的故事，[113] 但隊形與舞蹈動作方面有一些改變。

除了婦女克差之外，巴里島村子的克差團還有混合性別的克差，例如玻諾村的新編克差已常見混合性別的編成，以及前述 Dibia 為 2013 年巴里島登巴薩市的印尼印度教大學於比利時布魯塞爾演出而編的克差等。如今在島上許多新編克差作品中，混合性別的編成已司空見慣。[114]

雖然如此，就觀光展演來看，除了上述中烏布村的婦女克差團之外，絕大多數從事觀光展演的克差團，其恰克合唱仍清一色為男性團員。

圖 6-16a 中烏布婦女克差團的觀光展演 *Kecak Srikandhi*。（筆者攝，2010/01/20）

[113] 2011/08/28 訪問 I Gusti Lanang Oka Ardiga。

[114] 關於男女混合的克差展演，係因巴里島許多藝術家被邀請到世界各國教授克差，不論課程或工作坊，學習者男女均有，因此最後的展演必然是男女混合演出。前述 *Body Tjak* 系列，以及北藝大的克差展演（除了第二次以外），都是男女混合的情形。如今這種情形在島上已習以為常。

圖 6-16b 中烏布婦女克差團的觀光展演 *Kecak Ramayana*。（馬珍妮攝，2011/08/24）

　　有別於 1930 年代發展出來的世俗克差以觀光客為行銷對象，絕大多數的創新克差不以觀光表演為目的；雖然 *Cak Rina* 也推出觀光展演，但其初衷是為藝術節的實驗性作品呈現。最大意義在於克差提供許多藝術家們發揮才華的舞臺，是島內外許多藝術節或節慶場合的特色表演節目。從 1970 年代以來，創新作品不勝枚舉，包括印尼或巴里島政府與民間，甚至國際上的鼓勵與支持下的成果，於各種不同的場合展演；也有觀摩競賽的場合（例如 2008 年巴里藝術節就有一系列創新克差的展演），[115] 或藝術節等之新作發表。除此之外，克差是國際上非常受歡迎的表演藝術，特別是歐洲、美加、日、澳等地，且有不少國際性跨域跨文化合創的創新作品，*Body Tjak* 系列是一個著名的例子。此外除了巴里島的克差團到歐美亞澳許多國家展演之外，巴里島

[115] 2008 年巴里藝術節的創新克差（Cak Kreasi）的觀摩展演，共有五場，展演的村子或舞團有：（據 2008 藝術節手冊，未列作品標題）

2008/06/15 New kecak creation by Miniarthi's dance studio of Karangasem Regency.

2008/06/17 New kecak creation by "Teja Mekar" group, Tejakula Village, Buleleng Regency.

2008/06/19 New kecak creation by "Puspa Sari Urip" group of Banjar Labuan Sahid-Pecatu, Kuta-Badung Regency.

2008/06/27 Kecak exhibition by "Sisya Suara Kanti" group of Denpasar City.

2008/06/29 New kecak creation by "Gunung Jadi", Peliatan, Ubud, Gianyar.

藝術家也經常受邀到國外大學或藝術團體指導克差團或工作坊，與當地人排練和演出克差。國立臺北藝術大學就有四次（1990-91、2005、2010、2012）邀請巴里島藝術家來校，指導／演出四個不同版本的克差，詳述於下。

二、Kecak TNUA——克差在臺灣

臺灣的克差展演（工作坊不計）共有四次，都是國立臺北藝術大學及其前身國立藝術學院為了擴展學生的學習視野，認識亞洲不同國家具特色的藝術，而設立世界舞蹈／克差課程（一學年或三週的密集課程），邀請巴里島的老師指導學生排練演出，筆者均參與規劃與協助。除了第一次傳授標準版克差之外，之後的三次都是創新克差。

（一）1989-90 年（七十八學年）的標準版克差（圖 6-17a, b）

首度由臺灣學生演出的克差，由 I Wayan Sudana 指導，因受限展演時間（上半場巴里島舞蹈、下半場克差），而省略其中 Rama 兄弟被蛇困的橋段。[116]

[116] 1989 年國立藝術學院（今北藝大）音樂系主任故馬水龍老師與舞蹈系主任林懷民老師共同邀請巴里島老師來校教授巴里島音樂與舞蹈。林懷民老師為此親自拜訪巴里島藝術學院（STSI Denpasar，今 ISI Denpasar）校長 Dr. I Made Bandem，於是七十八學年度 I Wayan Sudana 老師受派來校（當時在蘆洲校區）任教一學年的世界舞蹈及甘美朗課程，世界舞蹈教學內容包括克差及巴里島舞蹈，1990 年 5 月於國家戲劇院和嘉義新港公園展演克差及巴里島舞蹈，後者由音樂系的甘美朗樂團伴奏。

圖6-17a 臺灣首次演出的克差，由國立藝術學院學生演出。（1990/05/15 於國家劇院的彩排，筆者提供）

圖 6-17b 國立藝術學院的克差演員全體合影。（1990/05/26 於嘉義新港公園，筆者提供）

（二）克差〈聖潔的 Bima II〉（*Bima Suci II*, 2005）[117]

　　於北藝大承辦的「2005 亞太藝術論壇」首演，由北藝大舞蹈系學生和中爪哇梭羅印尼藝術學院（STSI Surakarta，今 ISI Surakarta）師生共同演出。[118]

[117] 以下關於 *Bima Suci II* 的說明，節錄並修訂自李婧慧 2008: 64-65。

[118] 由任教於梭羅印尼藝術學院的 I Nyoman Chaya 帶領 10 名師生，擔任甘美朗樂器演奏者、說書人、舞者與克差的領唱等。2005/10/09 於宜蘭傳藝中心、10/10 於北藝大音樂廳演出。

故事選自《摩訶婆羅多》中 Bima 修行的故事，I Nyoman Chaya 編舞／指導。由於擔任恰克合唱的舞蹈系學生只有 24 位，且有邊演邊唱節奏合唱的挑戰，因此將交織的節奏簡化為 *cak* 3（分三部）和 *cak* 5，共四部的交織（見第三章譜例 3-12）。為了強化伴奏的音響效果，使作品更有活力，[119] 此曲打破了只用人聲合唱的傳統，加入了數件甘美朗樂器伴奏：笛子（*suling*）、薄鍵琴（*gender*）、小鈸群（*rincik*）、小鑼（*kajar* 及 *ketut*）、大鑼（*gong*）和鼓（*kendang*）等，並且打破了甘美朗樂種的固定編制，靈活編配妝點恰克合唱，以伴奏不同的情節——於是真實與虛擬的甘美朗共同伴奏克差 *Bima Suci II*。全曲分四幕，連續演出。

故事概要：（第一幕）Bima（Pandava 兄弟中排行第二）詢問造物主，詢及個人對於「生活即實踐」的理解；（第二幕）在他的人生之旅中，必須克服自己肉體上的惡（以戴鬼面具的角色 Rangda 象徵之）；（第三幕）並且克服精神上的惡（以女舞者扮演的蛇象徵）；（第四幕）當他成功地打敗自己在肉體上與精神上的惡之後，他得到對人生意義與愛的真諦的啟發。

第一幕：序曲——笛子緩緩地吹出冥想風的旋律，獨唱者吟唱詩歌（Kidung），大鑼與小鑼劃分樂句，每八拍一循環，合唱團緩緩地唸誦著"*aum*"，帶出 Bima 祈禱時的虔敬之心與氣氛。稍後 Bima 內心逐漸攪動時，小鈸群及鼓密集而快速敲奏的喧囂，反映 Bima 內心的紛亂。接著 Bima 在薄鍵琴 *gender* 的伴奏下吟唱詩歌。（圖 6-18a）

第二幕：Bima 以充滿活力的聲音帶領著恰克合唱，當出現象徵肉體之惡的惡魔 Rangda 與 Bima 交戰時，伴奏改用以薄鍵琴、鑼、小鈸群、鼓等組成的 Gamelan Batel，小鈸群的喧囂與鼓的激昂，壯大了交戰的聲勢。

[119] 據 Chaya 提供的解說（2005/10，馬珍妮中譯）及電子郵件（2008/03/08）。

　　第三幕：在說書人繪聲繪影的聲調下，再現傳統的恰克合唱，加上獨唱與齊唱的曲調。當 Bima 與蛇（圖 6-18b）交戰時，伴奏的鑼、鈸、鼓製造激烈的氣氛。

　　第四幕：從說書人的敘述開始，以傳統的恰克合唱伴唱，但這一段的主題改用輕柔緩慢的 ‖:*tit pung tit sir*:‖（從最後的大鑼 *sir* 開始唸起），伴奏著慈愛女神（Dewi Kasih）的入場及獨唱，最後以大鑼一擊結束。

　　綜觀此曲，加入樂器的伴奏乃為加強戲劇情節之氣氛與音響，尤其強化聲音的力度，顯示出傳統的跨越與回歸的循環再現，真實與虛擬兩種甘美朗並存。

圖 6-18a 北藝大的克差〈聖潔的 Bima II〉之一，祈禱的 Bima。（筆者攝，2005/10/10 於北藝大音樂廳）

圖 6-18b 北藝大的克差〈聖潔的 Bima II〉之二，扮演蛇的舞者。（同 6-18a）

（三）克差〈Arjuna 的修行〉（*Arjuna Tapa, The Meditation of Arjuna*, 2010）

　　事隔五年，北藝大舞蹈系再度於五月的學期製作展演克差，由 I Wayan Dibia 領導兩位年輕藝術家 I Gusti Putu Sudarta 與 I Wayan Sira 組成教學團隊，排練 Dibia 的創新克差〈Arjuna 的修行〉。Arjuna 是《摩訶婆羅多》中的核心角色，Pandava 五兄弟排行第三。這次的演出，除了在一般舞臺（舞蹈廳）演出之外，最特別的是別出心裁的空間利用——將舞蹈系館前的藝術大道，布置成克差表演場地，天黑演出時，數支火把連同兩旁大樹樹影幢幢的映照下，散發出一股神祕的氣氛，彷彿身處森林中。（圖 6-19a, b）

　　話說 Arjuna 正在 Indrakila 山中暝想修行，當時天神與天界正受到強大惡魔勢力的威脅，眾神打算徵召 Arjuna 來對抗他，但天神要先考驗他。首先，派美女（仙女）們來誘惑他、打擾他的修行，仙女們卻無功而返。天神很滿意，於是親自扮裝成老僧人，想要測試 Arjuna 是否出於私心。瞭解到 Arjuna 的修行乃身為戰士的使命感和榮譽感之後，天神表明他的真實身分，Arjuna 繼續修行。另一方，惡魔首腦得知眾神將徵召 Arjuna 對抗他時，他先下手為強，派手下的惡魔 Muka 去殺他。Muka 化身為一頭野豬，摧毀山林，擾亂 Arjuna 的修行（圖 6-19c）。Arjuna 立刻帶了弓箭，要射殺這隻蹂躪山林的野豬，沒想到同時間濕婆神裝扮成獵人，一箭射死野豬。奇怪的是 Arjuna 也射出箭，和獵人的箭同時射在豬身上，兩箭卻化成一箭，免不了引起一場爭執。兩人以摔角搏鬥，Arjuna 將對手摔在地上，這時濕婆現出他的真實身分，Arjuna 趕緊躬身下拜，於是濕婆送給他一副無敵不克的魔法弓。（圖 6-19d）

　　在〈Arjuna 的修行〉中，演出者（依出場序）包括恰克合唱團、Arjuna、仙女、獵人和濕婆。舞蹈系學生（男女均有）擔任 Arjuna、仙女和恰克合唱，Dibia 扮演獵人，Gusti 則先擔任領唱，後來轉為扮演濕婆。除了

上述獨特的舞臺設計之外，恰克合唱也在表演中扮演森林與樹木，合唱聲部節奏也加入了前述新的節奏型設計碎念節奏（*cak uwug*, broken chant）（見第三章譜例 3-13），傳統與創新的結合，大受演出學生與觀眾的喜愛。

圖 6-19a 北藝大的克差〈Arjuna 的修行〉獨一無二的舞臺（舞蹈系系館前）（筆者攝於 2010/05/26 的彩排）

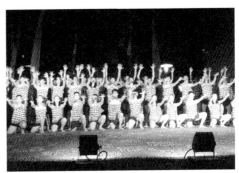

圖 6-19b 北藝大的克差〈Arjuna 的修行〉。（同 6-19a）

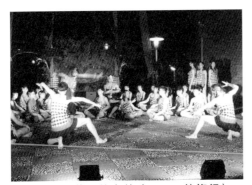

圖 6-19c 北藝大的克差〈Arjuna 的修行〉，I Wayan Dibia 扮演野豬（後排站立、戴面具者）。（同 6-19a）

圖 6-19d 北藝大的克差〈Arjuna 的修行〉，I Gusti Putu Sudarta 扮演濕婆。（同 6-19a）

（四）〈克差：神奇寶盒「阿斯塔基納」〉（*Kecak: Cupumanik "ASTAGINA"*）
（2012 年 10 月於關渡藝術節及國家劇院生活廣場）

　　前述 *Kecak Arjuna Tapa*（2010）的排練過程和展演的成功，令參與的學生深受指導老師的藝術精神與克差藝術的感動。為了擴大展演與學習規模，2012 年 10 月北藝大舞蹈系與傳統音樂系合作，再度邀請 Dibia 教授編舞／指導克差與甘美朗樂舞，特以《拉摩耶納》史詩中，猴王 Subali 與 Sugriwa 兄弟的一段故事，新編〈克差：神奇寶盒「阿斯塔基納」〉，指導本校跨學院（音樂與舞蹈）所組成的克差團，由 I Wayan Dibia 領導 I Made Arnawa、I Gusti Putu Sudarta 組成教學團隊，十月底於關渡藝術節及國家劇院生活劇場演出兩場。（圖 6-20a~f）

　　此劇的上半場是巴里島古典舞蹈的迎賓舞與老人面具舞，Dibia 很巧妙地將之融入整個故事中，作為故事前段的展開，並以音樂學院甘美朗樂團伴奏（I Made Arnawa 與 I Gusti Putu Sudarta 客席指導）。後段進入克差，由舞蹈系與傳統音樂系學生擔任恰克合唱團，舞蹈系學生扮演猴王兄弟，Dibia 飾父親的角色，從上半場的老人面具舞（圖 6-20a）開始，到下半場的克差擔任祭師（猴王兄弟的父親，圖 6-20b）。其中猴王兄弟相鬥的一段，加入猴子兵的對打，融入舞蹈系葉晉彰老師編作的功夫舞蹈動作與猴子的角色（恰克合唱團扮演），也是跨文化的創作。合唱的節奏方面，除了加入前述的碎唸節奏之外，於恰克團員入場之前，特地讓部分團員持竹筒（圖 6-20c），長短粗細不同，各依其聲部節奏，敲擊竹筒，先製造熱鬧的氣氛。故事概要如下：[120]

[120] 資料來源：本課程講義及展演節目單。故事的情節很多，但在克差表演中僅重點呈現。

蘇耿德拉（Sukendra）山腳下住了一位祭師 Rshi Gautama 與他摯愛的妻子
——仙女 Indradi，和三位可愛的兒女：女兒 Anjani 及雙胞胎弟弟：Sugriwa 與
Subali。當仙女 Indradi 還住在天國時，與太陽神 Surya 發生了一段神祕之戀，
太陽神送給她一個神奇的寶盒（Cupumanik）"Astagina"。

她將這個藏寶盒祕密保存著。有一天，神奇寶盒被女兒發現了，她懇求
母親讓她擁有這只美麗的寶盒，仙女熬不過女兒要求，只好給她，但再三告
誡女兒秘密珍藏這只寶藏寶盒，甚至不可讓弟弟們知道。

沒想到有一天，女兒好奇把玩寶盒，不巧被雙胞胎弟弟撞見，他們央求
姊姊將寶盒借給他們玩，然而姊姊不肯，雙胞胎兄弟只好轉向父親求助。姊
姊被祭師父親叫到跟前責問，從何處得到這只盒子？女兒答說來自親愛的母
親。祭師自覺從未贈送如此美麗的珠寶盒給妻子，隨即將妻子叫來問清楚，
仙女堅守秘密，於是憤怒的祭師詛咒她，頓時變成了一座雕像。女兒看到這
個景況，馬上歇斯底里大聲喊叫，請求父親原諒。

祭師隨即手拿寶盒，憤怒地吼道：「我把這盒子丟出去，第一個找到的
人就是他的。」隨後用力將寶盒丟向遠處，女兒與雙胞胎弟弟隨即追逐寶盒
而去。奇妙的是，那寶盒一接觸地面，隨即變成了一座巨大而寧靜的湖。雙
胞胎兄弟 Sugriwa 和 Subali 看到這座大湖，心想也許跳到湖裡可以找到神奇的
寶盒，於是，兩兄弟一起跳入湖中，他們的祭師父親用法力詛咒他們，於是
當兩人從湖水中出來時，竟然變成了猴子！而當最後趕到的姊姊疲憊地用雙
手捧起湖水洗臉時，沒想到碰到湖水的臉和雙手也變為猴子狀。

當三姐弟驚覺到發生在自己身上的變化，馬上懇求父親原諒。祭師告誡
他們，因為他們的魯莽舉動，受到天神懲罰而變成猴子。為了向天神請求原
諒，祭師要三姊弟去森林閉關冥想靜坐懺悔。女兒在靜坐時，將她的身體浸
泡在湖水中，只吃游到她膝蓋邊的東西；Subali 的禪坐則像蝙蝠一般，倒掛在
樹上，只吃水果；另一位雙生兄弟 Sugriwa 則是像鹿一樣地用四隻腳行走，只
能吃葉子。

圖 6-20a 北藝大的〈克差：神奇寶盒〉上半場 I Wayan Dibia 的老人面具舞（筆者攝於 2012/10/27 國家劇院生活廣場的彩排）

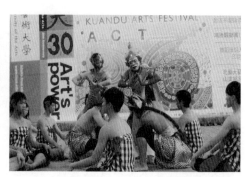

圖 6-20b 北藝大的〈克差：神奇寶盒〉，下半場克差中的祭師（父親，I Wayan Dibia 飾）和三位兒女。（筆者攝，2012/10/20 關渡藝術節）

圖 6-20c 入場前 Dibia 老師敲擊竹筒。（同 6-20a）

圖 6-20d 兩兄弟在湖邊，心想著也許跳入湖可以找到寶盒。（同 6-20a）

圖 6-20e 兩兄弟相鬥的場面之一。（同 6-20a）

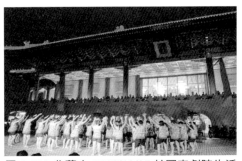

圖 6-20f 北藝大 2012/10/27 於國家劇院生活廣場演出的〈克差：神奇寶藏盒「阿斯塔基納」〉。（張雅涵提供）

　　上述北藝大於 2005、2010、2012 三個創新克差的學習與展演，均由任教於舞蹈系的薩爾‧穆吉揚托（Sal Murgiyanto）教授策劃。其意義除了拓展學生視野之外，更重要的是「將兩個有著許多傳統文化相似之處的亞洲國家，即臺灣和印尼，聚在一起，以建立文化橋樑」（Dibia 2016b: 142）。

　　回顧桑揚中的恰克合唱本是一種包括肢體動作的男聲合唱，是一種可以靈活發展的樂種，加上舞蹈動作與戲劇元素，成為一種表演藝術種類。就其形式與內容來看，每一階段的發展，都是傳統與創新的層疊（李婧慧 2008）。換句話說，桑揚儀式中恰克合唱的產生，本身就是一種轉譯自器樂甘美朗音樂的創意，再加上新的創意發展，成為包括樂、舞與戲的克差舞劇。接下來，每個階段的發展，不論形式內容，或展演版圖的變化，都有其「地－時－境」運轉而來的契機。而且這當中除了時間點與空間的變化之外，最大的境遇是觀光帶來的動力與影響。關於從「地－時－境」來看克差各階段，將於第八章第一節討論；觀光與克差及巴里社會的相互影響，則在第七章討論。

第七章　克差‧觀光與巴里社會

　　克差的發展，從社會日常性之桑揚儀式而生，轉換到非日常的展演舞臺，再藉著定期觀光展演融入村子的日常生活行事，三方緊密結合了音樂、社會與觀光。本章首先回顧與克差發展息息相關的巴里島觀光產業發展，再從克差團的成立與運作，及其與巴里島的觀光產業發展的相互影響，來分析討論克差、觀光與社會三方的互動關係。關於相關的巴里島歷史，參見附錄五：巴里島大事年表。

第一節　巴里島的觀光產業

　　巴里島的觀光產業發展，與表演藝術產業和社會緊密相連，克差自不例外。島上不僅從 1930 年代就以表演藝術和宗教文化為觀光主要內容之一，1971 年巴里當局更將島上的觀光定位為文化觀光（Picard 1996a: 119），多樣化的表演藝術成為島上特色觀光產業。這些多姿多采的藝術展演，與觀光業的興盛、島民的文化認同和島上經濟發展相互連動，帶動表演藝術的蓬勃發展。以下回溯巴里島觀光產業發展軌跡，爬梳克差發展脈絡，及其與觀光的相互影響。

一、蓬勃的觀光業發展

　　巴里島的觀光始於 1914 年，荷蘭皇家航運公司（*Koninklijke Paketvaart*

Maatschappij，Royal Packet Navigation Company，以下簡稱 K.P.M.）首度推出廣告，行銷巴里島之旅。[1]1924 年 K.P.M. 開闢了巴里島與巴達維亞（Batavia，今雅加達）、泗水（Surabaya，在東爪哇）和望加錫（Makassar，在南蘇拉威西）的定期航線（Picard 1990a: 68），於是每週一班的船班帶來了一批又一批的觀光客。1928 年 K.P.M. 所建、島上第一間觀光旅館「巴里旅館」（Bali Hotel）在登巴薩市開幕（圖 7-1），有了這間讓 K.P.M. 頗為自豪的觀光旅館（Covarrubias 1987/1937: xix；Copeland 2010: 57），島上的觀光事業如虎添翼。而在島外，1932 年巴里島樂舞於巴黎的殖民地博覽會（Paris Colonial Exposition）的展演，更為巴里島在歐洲帶來盛名（McKean 1989: 119）。因而島上觀光客人數從 1930 年代之前的約 100 名／月，倍增到 1940 年的 250 名／月。[2]當時的套裝旅遊行程為五天，在 Sanur 附近上岸之後入住登巴薩市巴里旅館，並觀賞舞蹈表演節目（Vickers 1989: 97）。

圖 7-1 巴里旅館原址已改建為 Hotel Inna Bali，於登巴薩市威特蘭路（Jl. Veteran）。（筆者攝，2016/09/04）

[1] 轉引自 Lansing 1995: 115，Lansing 引自 Wim Bakker, *Bali Verbeeld*. Dleft: Volkenkundige Museum Nusantara, 1985: 30。

[2] 參見 Vickers 1989: 97；Lansing 1995: 115；Hanna 2004: 198。1930 年代之前的統計數字係指搭乘 K.P.M. 航線到巴里島的觀光客，然另有搭乘其他的輪船而只在島上一、二天行程的旅客，未計算在內（Hanna 2004: 198, 202）。

　　二次大戰日本短暫占領巴里島（1942-45），觀光活動中斷一段時日。
1945 年印尼獨立建國，第一任總統蘇卡諾（Sukarno，1901-1970）上任後重
視巴里島，不但支持巴里文化發展、鼓勵國內巴里島旅遊，更力邀國際政要，
將巴里島作為印尼對國際的櫥窗。[3]

　　1963 年蘇卡諾利用二戰日本賠償金，在美麗的 Sanur 海邊建造大型觀光
旅館「巴里海濱旅館」（Bali Beach Hotel），踏出復甦觀光的第一步。[4] 然而
1965 年印尼發生的九卅慘案禍延巴里島（見第一章第一節頁 4），重創觀光
產業。蘇哈托（Suharto，1921-2008）取得政權後於 1966 年施行「新秩序」
（Orde Baru）政策，印尼再度對西方開放，並且擬定五年（1969-1974）發展
國際觀光的計畫，因而到了 1960 年代末期，巴里島觀光產業得以急速增長。
1969 年國際機場（Nugurah Rai Airport）落成啟用，巴里島成為印尼觀光發展
重地，接著 1972 年世界銀行集團（The World Bank Group）推出「巴里島觀
光發展總體計畫」（Master Plan for the Development of Tourism in Bali），更
加把勁讓觀光產業成為島上僅次於農業的重要建設（Picard 1990b: 41），而
巴里當局也在 1971 年成功地將島上的觀光定位於文化觀光。就在巴里島、印
尼與國際三方推動下，1970 年代巴里島觀光展翅高飛，更趕上世界性的大眾
旅遊（mass tourism）潮流，大批觀光客簇擁而至。於是島上美麗的熱帶自然
景觀、多姿多采的表演藝術，與保留印度教哲理的生活文化，成為島上獨特
的觀光資源，巴里島再度成為國際聞名的觀光勝地。其觀光客的數量，據官
方統計，整理如下表（表 7-1）。

[3] 詳參 Vickers 1989: 181-184。除了巴里島觀光產業對印尼的重大意義之外，也與蘇卡諾的母親是巴里人
　不無關係，他十分欣賞和看重巴里文化，這一點從訪談 Limbak 中也得到同樣的說法。
[4] 1960 年代之前巴里島只有三家旅館：登巴薩市巴里旅館、Sanur 新都海濱旅館（Sindhu Beach Hotel）、
　Kuta 海濱旅館，均屬印尼政府觀光局（Vickers 1989: 184）。

表 7-1：巴里島外國觀光客人數成長統計表 [5]

年度	人次	年度	人次	年度	人次	年度	人次
1970	24,340	2000	1,412,839	2007	1,668,531	2014	3,766,638
1980	139,695	2001	1,356,774	2008	2,085,084	2015	4,001,835
1990	489,710	2002	1,285,842	2009	2,385,122	2016	4,927,937
1994	1,030,944	2003	993,185	2010	2,576,142	2017	5,697,739
1997	1,230,316	2004	1,472,190	2011	2,826,709		
1998	1,187,153	2005	1,388,984	2012	2,949,332		
1999	1,355,799	2006	1,262,537	2013	3,278,598		

　　上表可看出 1970 年開始觀光人數大幅成長，到了 1994 年已破百萬。此後雖然經歷了 1997-98 的金融危機與排華暴動、2002 與 2005 兩次爆炸案，以及 2003 全球性的 Sars 傳染病事件，觀光客人數一度負成長，但隨即回到成長線上，2008 年破兩百萬。接著僅相隔七年，2015 年破 400 萬，更驚人的是 2016、2017 年的巨幅成長，2017 年已達近 570 萬人次。觀光客人次的急速成長，當然也是觀光表演藝術市場的一大商機。

二、觀光與巴里島藝術

　　觀光，對於外來與在地的人們來說，是不同文化背景的人們的相會交流，彼此認識不同文化的機會。那麼，巴里島給觀光客看什麼樣的文化？而觀光

5　資料來源：https://bali.bps.go.id/statictable/2018/02/09/28/jumlah-wisatawan-asing-ke-bali-dan-indonesia-1969-2017.html，（2018/06/10 查詢）

客與巴里人的相會，又擦出什麼樣的火花？

　　巴里島的觀光發展之以文化觀光為其特色，來自於島上蘊含的獨特生活文化與豐富的表演藝術寶藏，以及「千里馬遇伯樂」所帶來的機緣——1920與 30 年代造訪島上的多位歐美學者與藝術家，對於島上文化、儀式與藝術生活獨具慧眼，並且熱心介紹予西方世界。除此之外，還有歷史上的代價——荷蘭為了緩解 1906 與 1908 年在島上引發的普普坦（Puputan）慘案所受的良心譴責，也以巴里文化的保存結合觀光，作為療癒大屠殺傷口的藥方（詳見 Vickers 1989: 91）。如此多管齊下，奠定了島上以文化觀光為特色的基調。

　　於是，1930 年代的巴里島藝術，在被保護[6]、保存與觀光的政策和風潮之下，首先有殖民官員為了統治管理之需，調查、紀錄與出版島上關於習俗與制度的文獻，成為研究巴里文化的先鋒（吉田禎吾 1992: 32；Hanna 2004: 118-121, 194）；更可貴的是，在地的報導人在協助調查研究過程中，受到再認識自我文化的激勵（吉田禎吾 1992: 32）；再加上前述 1930 年代或更早，一批深受巴里島文化藝術吸引的歐美人類學者、作家與藝術家（詳見第五章第二節之二，頁 182-183），他們之間不少是受到前人的影像紀錄、著述等的影響，接踵而來島上長住。其中最具代表性的人物是多才多藝的德國藝術家／音樂家 Walter Spies，以識途老馬[7]帶領或協助上述學者、藝術家們進行各種調查研究或創作。由於他們的藝術造詣與鑑賞力，成為巴里藝術知音和支持者，在驚奇和讚嘆島上藝術的同時，不但留下許多經典著作[8]與影片，並且

[6] 荷蘭殖民政府採取文化與土地保護措施，提出 "Bali for the Balinese." 的口號（André Roosevelt 的序言，收於 Powell 1991/1930: xii）。

[7] 關於 Walter Spies，詳見第五章第二節之二；他以精通巴里島樣樣事而聞名（Koke 2001/1987: 33），可說是將巴里藝術之美介紹給觀光客及歐美世界，最有影響力的一位。

[8] 舉數例如下：Miguel Covarrubias. *Island of Bali*（1937）；Beryl de Zoete & Walter Spies. *Dance and Drama in Bali*（1938）；Jane Belo. *Trance in Bali*（1960）；Colin McPhee. *Music in Bali*（1966）。 另見第五章註 82。

將西方藝術的技法和觀念傳授予島上藝術家，[9] 為巴里島，包括視覺與表演藝術帶來新的靈感與啟發。因而巴里人藉著外力淬鍊自我藝術，巴里文化呈現出一番「文藝復興」的景象（ibid.）。而且這時期在西方及觀光產業激勵與影響下的巴里藝術，非僅僅「保存」，而是一種傳統的再造，正如 Yamashita Shinji（山下晉司）的主張，指出是在藝術家、人類學者（例如 Spies、Mead 和 Bateson），及其他觀光客的凝視下被再創造的，而這種「傳統展演」，可說是一種混合的文化（hybrid culture），一種「巴里島與西方在二十世紀前半葉殖民境遇下邂逅的新創」（Yamashita 2003: 37）。然而，即使是新創，巴里人有其接受外來影響而不離傳統的本領；因而，這種混合的文化在觀光的脈絡下反而被「本質化」（essentialized）與「轉化」（transformed），成為「真正的」（real）巴里文化（ibid.）。本書討論的克差就是一個典型的例子，在觀光的「地－時－境」脈絡下，再創造的「傳統展演」。

另一方面，卓越獨特的藝術文化，也有賴相關設施和經營運作以推上觀光舞臺。巴里島的觀光展演，除了第六章所述貝杜魯與玻諾村為觀光客表演克差之外，巴里旅館在 1930 年代也已安排有定期觀光表演。Goris Roelof（1898-1965）記載每週五晚上在旅館前的平臺，有甘美朗樂舞演出，除了著名的甘美朗樂團演奏之外，還有歌舞劇 Arja、雷貢舞等多種舞蹈表演節目，非常精彩。[10]Louise G. Koke 也記述了 1936 年初到巴里島不久，有一晚到巴里旅館看克比亞舞的表演，是每週一次為觀光客的表演節目（Koke 2001/1987: 23-24）。

[9] 例如 Bonnet 與 Spies 均將西方繪畫技法傳授與巴里人，他們並且在烏布，與烏布皇室組織 Pita Maha 藝術協會。詳見第五章第二節之二，頁 181。

[10] 他在書中感謝巴里旅館經理的安排，讓觀光客可在旅館看到巴里島最棒的樂舞表演（Goris and Spies [1931]，原書無頁碼）。

　　可見早在 1930 年代，巴里島的舞蹈、音樂與戲劇已成為觀光資源，並且因觀光與外界接觸，而有了強化傳統的情形。觀光愈興盛，巴里島愈注意到其傳統的獨特性，因而各地將被遺忘的表演藝術發掘重建，促使巴里人熱中於復興一些瀕臨失傳的傳統舞劇，以充實表演內容（アネット‧サンガー 1991: 225；吉田禎吾 1992: 174）。

　　然而，隨著時間的進展、觀光市場的擴大和競爭，為了增加表演節目內容的特殊性，以吸引更多的觀光客，除了原有種類與曲目的精進之外，甚至儀式舞蹈也被端上觀光舞臺──經過摘段、濃縮或改編等不同手法，以觀光客為對象而作商業性公開演出。雖然滿足了觀光客異國風的獵奇心態，儀式舞蹈世俗化的問題，卻也讓觀光對於巴里藝術的影響，蒙上陰影。藝術界浮起了檢討的聲音，參與巴里教育與文化當局於 1971 年召開「舞蹈中的神聖與世俗藝術」研討會，巴里政府重申禁止神聖的儀式舞蹈作為商業表演的禁令。[11]

　　1970 年代在前述機場、旅館等設施逐漸完善，加上政府的政策與國際計畫的推動下，巴里島迎向世界性大眾旅遊的風潮，島上觀光業再在天時地利人和的優勢下起飛。觀光據點集中於南部，藝術與展演市場則以素有藝術村之稱的烏布和首府登巴薩市為重要據點。尤其烏布，以膨湃的藝術資源吸引觀光人潮，人潮又帶動了觀光表演市場的巨幅成長，而觀光表演的興盛更強化了地方人民的自我文化認同並引以為榮（李婧慧 1995: 132），激勵了藝術發展的動力，如此三方連動之下，烏布成為島上首屈一指的觀光表演藝術據點。

[11] 詳見第二章第一節，頁 38-41；然而島上部分表演團體在其策略與詮釋下，照樣進行儀式舞蹈的觀光表演，參見第六章第三節。

三、烏布的觀光展演市場發展及其影響

　　烏布位於登巴薩市北邊 25 公里，四周稻田與河流環繞，居民傳統上以農為生，近年來因觀光事業的發展，小型藝品店與餐館、民宿、觀光旅館或度假別墅林立。烏布及其鄰近村莊，蘊藏豐富的傳統樂舞和工藝等藝術資源，各具特色：烏布的繪畫、Mas 村的雕刻（尤以面具雕刻著名）、Celuk 的銀飾工藝、Sukawati 的皮影戲、Peliatan 的舞蹈，以及 Batubulan 的巴龍舞與石雕等。人才濟濟，豐富的宗教與人文底蘊，再加上烏布皇室的提倡，使得不論靜態的美術館或動態的樂舞表演，或多彩細緻的各類宗教儀式、廟會節慶等文化展現，在在吸引著觀光人潮。因而每當烏布有廟會節慶，成群身著巴里傳統服裝[12] 的觀光客穿梭於廟庭中，或火葬時尾隨遊行隊伍之後的景象，早已融入烏布地景。

　　事實上烏布區的藝術發展與上述 30 年代活躍於島上的西方藝術家，特別是 Spies 有很深的淵源關係。如第五章第二節之二所述，Spies 於 1925 年應烏布王子 Cokorda Gede Raka Sukawati 之邀，首度造訪巴里島（Picard 1996a: 84），1927 年定居在烏布的 Campuan（Tjampuhan）村（原址改建為 Hotel Tjampuhan）。Spies 並且與 Bonnet 不但將西方繪畫技法傳授與巴里人，更與烏布皇室組織 Pita Maha 藝術協會，指導、維護和提升巴里藝術水準，並建立藝術作品行銷制度。表演藝術方面，除了克差之外，還有巴龍舞與雷貢舞等觀光展演節目的製作，均有 Spies 的指導與建議，是巴里島繪畫與表演藝術觀光商品化的重要推手，為烏布觀光藝術市場的發展奠定良好基礎。

[12] 在巴里島參加祭典，女士必須穿上紗龍（*sarung*，約 6 尺長 3 尺寬的布於腰部纏繞成長裙），腰間繫上腰帶（sash）；男士也是如此，只是捲法不同，另額頭繫上以布折疊而成的帽飾（*udeng*）。平日參觀寺廟時只須繫上腰帶，但裙子或長褲必須長過膝蓋，或外加 *sarung*。

在這樣的優勢下，烏布區的定期觀光表演節目琳瑯滿目。根據烏布旅遊服務中心（Ubud Tourist Information）提供的節目時間表，週一到週日每晚有七～十場各類表演節目在不同的地點舉行，提供觀光客夜間娛樂活動。表演內容有克差舞、巴龍舞劇、雷貢舞或古典舞蹈的組合、拉摩耶納舞劇（Ramayana Ballet）、皮影戲（Wayang Kulit）等，其性質有古典的、新編的，和儀式舞蹈觀光化的節目，以個別或組合成一套節目的形式。表演團體則有專業舞團、村子的表演團體、婦女團、兒童表演團等，十分多樣。

從烏布旅遊服務中心歷年提供的觀光展演節目表，可看到表演場數逐年增加，尤以 2002、2005 兩次的爆炸案之後，更多的觀光客湧入山區小鎮的烏布，觀光客人數的激增，帶動了觀光表演市場的大幅成長（參見表 7-2：烏布歷年觀光展演統計表），特別是跨越兩次爆炸案的 2002 至 2006 年更為明顯，其表演場數從 31 場／週（2002）到 51 場／週（2006），此後持續成長到 2012 年的最高峰，每週 65 場。

表 7-2：烏布區歷年觀光展演場數表（1998-2016）

項目年度	1998	2000	2002	2004	2006	2008	2010	2012	2014	2016
總場數	31	32	31	35	51	59	61	65	63	57
成長比例		3.2%	-3.1%	12.9%	45.7%	15.7%	3.4%	6.6%	-3%	-9.5%

不僅烏布區，登巴薩市及島上許多村子，甚至最南端的 Uluwatu，以及觀光旅館或餐廳安排有觀光表演節目。總之，觀光產業發達激勵了巴里人提升自我文化的認同和榮譽感，然而觀光的發展形同兩面刃，雖銳利程度不一，卻也為巴里藝術帶來負面影響。

Miettinen 提出觀光展演已帶給巴里島三方面的影響：（1）大多數的表

演與歲時祭儀有關，今卻天天演出；（2）觀光客的喜好，或預設觀光客的喜好，決定了許多表演的長度和結構；（3）大多數的觀光展演節目可說是巴里島主要舞蹈的大雜燴，而且常以縮短或簡化的形式（1992: 139）。事實上這三個影響是相關的，但可分別討論。就第一點來看，儀式中的表演者事實上也是儀式參與者，而且表演對象為神靈，或加上我群的村民。更重要的是透過表演，不但滿足個人敬獻神靈的心願，同時讓我群的觀者領受靈性的感動。然而當身分轉變為娛樂表演者，表演對象轉為尋求休閒娛樂和異國風新鮮感的他者——觀光客時，表演目的與功能已大不相同，再加上日復一日表演同樣的節目，表演心境轉為娛樂觀光客時，會不會面臨機械化和疲憊感？也因此 Moerdowo 提出建言，提醒注意新觀眾所可能帶給舞蹈的毀滅性影響，以及須努力保持舞蹈的神聖性與技巧（1983: 69-70）。而第二、三點提到因應市場需求而有觀光表演長度與結構改變和簡化的情形，使表演藝術遭遇了規格化與商品化所帶來的衝擊。針對這樣的危機，Moerdowo 也提出了警言：在這些同類而不同團體的表演中，表演內容大同小異，可以說只有抄襲，導致藝術水準低落，疏於改進表演形式與水準。更嚴重的是登巴薩市鄰近的一些村子，將觀光表演的節目沿用於村子的娛樂表演，甚至用於廟會節慶，長此以往，傳統形式的舞蹈與舞劇將逐漸被淡忘（ibid.: 75）。多年來筆者在島上的觀察，驚奇於觀光帶給巴里島表演藝術興盛不墜的發展之餘，對於上述的負面衝擊和警言也頗有同感。下面以克差為焦點，再統整其與觀光的互動，和正負面的影響。

第二節　克差與巴里社會

如第四章所述，桑揚儀式的起源，與地方上遭遇瘟疫或災禍危機有關，藉著儀式邀請特定的靈降臨驅邪賜福。儀式舉行的時程和頻率雖因地方而異，然而均具有在危機下共同體生命相連的意義，且對於巴里社會，具有透過與靈界溝通，達到驅邪、潔淨與守護地方的功用。由於桑揚儀式必有舞蹈——入神的神靈之舞，音樂更不可缺，於是儀式中的樂舞實踐，著實發揮了重整與團結村落的力量（吉凡尼‧米哈伊洛夫 2012: 143）。亦即，當共同體成員於儀式中各司其職：祭司祈禱和誦唸經文咒語、恰克合唱（男性成員）伴唱舞蹈、歌詠團（女性成員）唱誦詩歌、其餘的成員在旁陪伴等待，於是靈媒在經文禱詞、音樂與舞蹈中驅逐惡靈，共同體全員則經歷了一場同心求神而同受庇護下的淨化與平安，並再度鞏固村落社區的團結。

而桑揚儀式中的恰克合唱，其交織手法不但見於島上音樂的編成手法，更深植於巴里島共同體社會生活模式之中（見第三章第四節）。尤其，就交織的節奏合唱的實踐來看，參與者經歷了個人聲部融入整體音樂的過程，亦即個人的努力融入所有成員的努力，感受到凝聚更大的能量，共同呈現完美展演的效能與感動。[13] 總之，除了深化個人作為團體一員的使命感、強化團體凝聚力之外，於儀式場合更深刻體認到個人與全體成員的生命連結，並且

[13] 這種體會也可從 2012 年 10 月參加北藝大克差工作坊／展演的學生心得中看到。舉數例於下：
「大家好像都具備著某種神力，把所有的聲音用節奏、肢體，帶出了整個團結的力量！」（李同學）
「當所有人專注在同一件事情上時的能量是相當足以撼動人心的，在人群中一個一個的我們可能不會被觀眾看見，但我相信觀眾感受到的是個充滿能量的氣場，相互緊密交織而成的美妙旋律和認真的舞者、演員、Kecak 陣。」（董同學，筆者加標點符號）
「我喜歡它交織的方式，因為再怎麼微小的每個人所集結起來的能量，呈現的畫面感是強大的，會讓我有一種感動與振奮心情。」（蔣同學）

全員一心祈求神靈襄助，於是一種人與人、人與神合一的能量於焉形成。

　　當 1930 年代恰克合唱發展為觀光展演克差以後，基於克差的集體表演特性，不但個人無法單獨表演，單一聲部的恰克合唱索然無趣，但集合數個聲部的合唱就令人耳目一新。因而，克差需要大量的表演者（一般為 50-150 人或更多），而且其表演技藝要求，除了少數扮演主要角色的舞者之外，其餘只需短時間的訓練，頗有「全民音樂」之優勢。[14] 因而有別於一般表演團體之由私人召募表演者組成，島上大多數的克差團屬於全村／社區的表演團體，在村民們的分工合作之下，形成了克差團組織的特色——儼然「縮小版的小型社會」[15]。克差，不論音樂結構、展演實踐或舞團營運，均反映了巴里島共同體社會生活的模式。

　　這種村子／社區的表演團體，家家戶戶都有義務參與，每戶派一位男性成員參加，婦女團則是已婚婦女，分別擔任表演者或行政、場務、票務、服裝道具管理等工作人員，[16] 年齡不拘，從十來歲至七十歲均有。而且還訂有管理規則，無故缺席須繳罰款（參見陳崇青 2008: 59-60）。而村子／社區組織克差團從事觀光展演的目的，無非為了籌募或積攢公共基金，用於公共建設、廟會祭典和樂器服裝等之需，其成立、經營與演出收入之分配運用情形如何？成立克差團對於地方與社會有何優勢與意義？討論如下。

[14] 李婧慧 2008: 54。一般來說，村子成立克差團，由村民擔任恰克合唱演員，只須短期密集訓練。以筆者訪問的 Blahkiuh 村 Ulapan 社區 Puspita Jaya 團為例，以密集訓練，每晚練習兩小時，三個月後對外演出（李婧慧 1995: 131）。但擔任個別角色的舞者大多需要進一步的舞蹈訓練。

[15] 借用張雅涵的用詞；她從訪談 Dibia 中瞭解到「以克差為例，[…] 最重要的是其實踐的背後具有社會意義。[…] 就像個縮小版的小型社會，有領導者與被領導者，有各式各樣的組織（人聲），每個人負責不同的工作，而每一個工作都非常重要。」（2016: 99）。

[16] 即使外國人與村民結婚，成為村子的成員，同樣有義務參與。

一、低成本、高效益的全民音樂表演事業

就資金與設備來說，克差團的成立門檻低，只需人力資源，不用樂器。表演的舞臺就利用廟的外庭廣場或社區集會所（Bale Banjar），不需舞臺燈光設備，[17] 廟的分裂式門成為現成的演員出入口，周圍（三面）再排上數排木板凳或塑膠椅，就形成舞臺與觀眾席，可說是低成本的表演藝術產業。而且，就人力資源來說，相較於島上其他種類的表演團體，克差團的人力資源最多。當附屬於村子／社區、戶戶派員參加、演出收入挹注村子／社區公庫時，對於村子／社區的經濟效益來說，克差團的確是低成本、高效益的展演事業。而且全村戶戶參與的方式，也合乎公平性（陳崇青 2008: 60）。事實上，到目前為止，島上只有克差能有集體參與展演、共同為村里建設與廟會經費而出力的條件。[18] 筆者於 1991 年起，個人或與研究團隊調查了十多團克差團，[19] 其組織與經費運用情況大致如上述。茲以烏布為主，參酌其他村子的調查結果，列表說明於表 7-3，從中可看出所有團體全部或部分收入歸公／捐給村落社區的情形。

[17] 近年來也在表演劇場加上舞臺燈光設備，例如 Batubulan 村的克差表演，2016 年 8 月筆者再度觀賞時，已加了簡易燈光變化，效果如何，是另一回事了。

[18] 2010/01/26 訪問 I Wayan Roja。

[19] 98 年國科會學術性專書寫作計畫「交織（Kotekan）與得賜（Taksu）：巴里島的人聲甘美朗〝克差〞（Kecak）與社會」（計畫編號 NSC 98-2410-H-119 -002），兼任助理陳佳雯與翻譯馬珍妮也參與訪問調查。從 1991 年以來調查的村子／社區包括貝杜魯、玻諾、Blahkiuh（〝Puspita Jaya〞）、Kedewatan、Batubulan、Teges（Cak Rina）、Junjungan、Peliatan、Padangtegal kelod（Shandi Suara 與 Padang Subadra 兩團）、烏布的 Trene Jenggala、Ubud Tengah（婦女團）、Ubud Kaja、Tanah Lot、Ungasan 等，除了早期的貝杜魯村與 Kedewatan 為不定期演出之外，餘均有定期的觀光克差展演，然而其中貝杜魯於 1955 年之後已逐漸衰微，玻諾村於 1998 年停止定期觀光展演，幾年後 Blahkiuh 的〝Puspita Jaya〞也步上後塵。

表 7-3：克差團的成立性質與演出收入運用調查

克差團名	地點	性質 / 招募方式	演出收入[i] 的經費運用	訪問日期[*]/資料來源
（原文無團名）	Mas 村	義務 /每戶一名	收入全歸社區公用。	1970 年代（McKean 1979: 300-301）
Puspita Jaya	Blahkiuh 村	義務 /每戶一名	因村子要買 Gong[ii] 而成立，收入歸公。	1991/07/02
Semara Madya	中 Peliatan社區	義務 /每戶一名	收入歸公，作為社區修建[iii] 和廟會經費。	2010/01/14[*]
Cak Rina	東 Teges社區	社團 /甄選募集	半 *ngayah* 性質，收入部分捐給村子和寺廟，其餘分給團員。	2010/01/29
Trene Jenggala	烏布	社團 /甄選募集	10% 捐給寺廟，餘為演出酬勞。	2010/01/23
Ubud Kaja	烏布 Kaja村	義務 /每戶一名	初（1994）收入歸公，為村子建設與廟會經費，後來（2006）有多餘，改將收入分三份：寺廟經費、村子經費和分給團員。另一說法是 10% 歸村子基金，其餘分給團員。	2010/01/26, 29
Shandi Suara	Padangtegal Kelod 社區（Ubud）	義務 /每戶一名	收入部分歸村子公庫，部分墊付村民於廟會需分攤的費用[iv]，如有剩餘再分給團員。	2010/01/12[*]
Padang Subadra	Padangtegal Kelod 社區	義務 /每戶一名	收入用於修建家族寺廟 Pura Padang Kerta 基金。	2010/01/22
Jungjungan	Jungjungan村	義務 /每戶一名	為籌募建廟基金而成立，收入歸公，作為建廟基金和廟會經費。	2010/01/11[*]
Ubud Tengah（婦女克差團）	中烏布村	義務 /每戶一名婦女成員	收入歸村子公庫，用於村子的修建及廟會經費。	2010/01/28

* 訪問日期有「*」者由馬珍妮訪問，餘皆筆者的訪問，馬珍妮中譯。

i. 本節的演出收入指門票收入扣除售票傭金（烏布地區常例是票價一成）、稅金、必要開銷（如供品）及交通運輸費用之後的結餘。以下相同。

ii. "Gong" 非指單個「鑼」，而是指整套的甘美朗，例如克比亞。

iii. 據陳崇青於 2007/08/01 的訪問（2008: 59）。

iv. 如有到外地工作無法參加演出的家庭，則在每六個月（210 天）結算時，繳交廟會分攤的費用。這種情形，亦見於其他團的團規。

二、克差團的經營與展演對巴里社會的意義

由上表可看出大多數克差團屬於村子／社區的表演團體，其演出收入或多或少為村子帶來經濟效益。然而，除了低成本、高效益的全民音樂優勢之外，巴里島村子／社區組織克差團推出觀光展演，目的何在？而且，長期每週撥出一晚（以上）參加克差表演並不輕鬆，村民們為何甘心樂意參加克差團？克差團的成立與經營，對於村子／社區有哪些意義？

（一）促進團結、凝聚向心力與活化社會

早在 1950 年代印尼總統蘇卡諾已看到了克差有助於村子的團結，和帶給觀光客娛樂的雙重利益，非常支持與鼓勵推廣巴里島的克差。[20] 誠然，甘美朗的合奏性質，蘊含了團結的精神（Susilo 2003: 1），反映出巴里文化特質中最重要的群體性，象徵巴里人對於社會生活組織的概念；[21] 屬於人聲甘美朗的克差亦如此。從克差團的組織、經營到音樂本身的編成與實踐，均蘊含群體性、社會性意義。筆者訪問的克差團中，幾乎每團提到促進全村的團結是成立的目的與效益之一。以 Peliatan 的 Semara Madya 克差團為例，團員中有農夫、勞工、教師、商人，以及從事雕刻、繪畫、手工藝等各行各業人士，每星期有一晚大家放下工作，參加克差演出，為的是「能為社區盡一份力量，並藉以維繫社區間的聯誼。」[22] 克差的排練與定期的展演活動，的確是村民共同的生活時間與聯誼場合。2008 年以來烏布地區定期觀光展演的克差團已有十團，其中只有兩團（Trene Jenggala 與 Cak Rina）屬於社團性質，

[20] 蘇卡諾曾鼓勵貝杜魯村再成立克差團，以及鼓勵玻諾村指導鄰近地區的村子發展克差（McKean 1979: 300，以及筆者於 1994/01/26 訪問玻諾村 Agung Rai、1995/08/23 訪問貝杜魯村 Limbak）。

[21] Berger 提出甘美朗當中沒有獨奏，反映出巴里文化特質中最重要的群體性，從家庭到班家社區，因而巴里人從其所屬團體中得到很大的支持，其認同亦連結到團體，此團體也賦予其個別成員一些義務。因此可以說甘美朗合奏象徵巴里人對於社會生活組織的概念（2013: 127）。

[22] 2010/01/13 馬珍妮訪問中 Peliatan 社區首長兼克差團團長之一的 I Wayan Wira。

餘皆為村子／社區所屬表演團體，包括婦女克差團。因而對於擁有克差團的巴里村落或社區而言，維繫其凝聚力的，除了每 210 天一次的廟會之外，就是克差團了。[23] 每週一次（或以上）的展演活動，成為村落社區的共同時間，聚集村民們一起展演、一起工作，無形中再整合、活化共同體社會。

（二）提升村民美感、技藝和榮譽感，促進巴里藝術的傳承與發展

經營克差團的村子／社區，當然也是實踐巴里表演藝術的社會組織，人人都是表演藝術的參與者或關係者，在環境的薰染下自然而然提升了藝術造詣與審美眼光。因而克差不但是村民共有的文化產業，也是共同的技藝，尤其在對外的展演中，不但凝聚團體的藝術能量，更激發出 "We are the best!" [24] 的集體榮譽感。在這樣的精神加上觀光表演藝術市場的競爭之下，各團無不使出渾身解數，達到了集體傳承與發展巴里島特有表演藝術的成效。而且還可藉著觀光展演，對外，讓具特色的我群藝術聞名國際；對內，村落社區與表演者皆在他者（觀光客）的「凝視」（Urry 2007）之下，強化了文化認同與榮耀感，無形中增強了傳統藝術的傳承與發展之動能。

（三）增加收入、促進地方繁榮

這種凝聚共同體的才華力量而推出的展演，最具體的利益是每次為共同體帶來的收入，日積月累用於公共建設及廟會祭典等支出。即使收入全數歸公，對村民而言，以往每有廟會，每戶必須分攤廟會祭典的經費，如今由表演收入支應，代替了村民原需分攤的經費，實質上大幅減輕村民的經濟負擔，

[23] 同前註。

[24] 記得 1991 年 6 月底詢問 Blahkiuh 村的 Puspita Jaya 克差團中一位通英語的團員，於洽詢訪問時間時，及 7 月 1 日訪問當天，他都一再強調 "We are the best!"。的確，該團的表現在當時首屈一指，其信心和榮耀感讓我印象深刻。

也是另一種村民參與表演的回饋。[25]

　　再者，觀光表演帶動周邊產業的發展，團員中有製作或販售藝品者，表演活動帶來觀光人潮，連帶增加藝品產業的收入（參見 McKean 1979: 300-301）。除此之外，定期觀光表演的入場券常由村中兒少或婦人在街口兜售，其中有許多來自團員的家庭，每賣出一張票至少得到一成傭金，孩子們也有了零用金收入。[26] 可見克差團的成立與經營，與共同體及其成員經濟生活有密切關係，透過村民的全面性參與，成為共同體日常生活的一部分，可說全員拚經濟。其演出收入的分配，依村子的經濟情況而異，但無論全數或部分歸公（見表 7-3），都具有為村子公共建設或廟會經費而義演的意義。

　　不僅村子／社區克差團，Stepputat 調查水利團體組成的克差團，即使非義務性，仍將演出收入小部分作為演出酬勞，其餘用於公共用途，顯示出一方面為共同體與成員增加收入，另一方面具有透過團體成員為共同目標的努力，來鞏固共同體的意義（2014: 118）。事實上這種為共同體而演、收入捐獻公庫的例子，早在 1930 年代 Bedulu 村的克差觀光表演已如此。雖然團員以招募方式，非義務性動員全村且分配演出酬勞，但南北兩村演出的部分收入，仍於村子購買土地和樂器的經費。[27] 不只克差，更早的 1920 年代，彼時正夯的 Janger 已推出觀光演出，其收入也都歸社區基金，如有舞者個別得到觀光客獎賞，同樣繳庫，作為服裝經費（Powell 1991/1930: 59）。這種集體為共同體義演的精神，早已深植於巴里人心中。

[25] 如無法參加的家庭，則需繳付上述表演收入用於廟會經費的平均數額費用，這種彈性措施，也可「維繫社區感情的一種歸屬感，讓無法參加克差團的社區成員，也能為社區貢獻一些力量。」（2010/01/14 馬珍妮訪問 I Wayan Wira）。

[26] 參見篠田曉子 2000: 114-115。此外，由司機代為購票，司機同樣可得到一成傭金。

[27] 筆者訪問 Limbak（1994/0826、29、09/02）。

（四）滿足參與者個人對於共同體的歸屬感、調劑身心和健身

　　不僅團體受益，對個人而言，巴里人也在參與共同體的展演中，得到有形與無形的回饋。有形者如上述之經濟效益；無形的回饋，正如前述「為社區盡一份力量」，對於克差參與者而言，其意義在於透過表演活動盡社區成員的義務，再確認個人對於共同體的歸屬感。而且正如一位團長所說：「演出 Cak……有如運動一樣可以健身活動筋骨，就像我以前參加 Cak 的時候，身體狀況疲憊的時候，參加演出反而精神更好。」[28] 參與克差表演，是一種調劑身心又健身的音樂「運動」。雖然曾聽聞長期展演產生的疲憊感，[29] 多數村民視為除了社交之外，有益健身的表演活動。尤以對合唱團員來說，相當耗費精力，不但須費力喊唱 *cak* 等節奏，還要「唱＋舞＋演」整合進行。其肢體動作有坐姿（盤腿）與立姿兩種，坐姿的基本動作常見兩手向前平舉、上舉、平舉向右與向左等，上半身必須抖動，並配合手的動作伸展／收回；而立姿的情形，以進場到定位的動作為例，左右腳輪流配合節奏用力跺地，動作須力度飽滿，以表現克差的力度之美。因而一場表演下來，運動健身效果十足。除此之外，對於婦女而言，參與克差表演活動，還是一個暫時拋開家務牽絆的休閒、運動與社交時間（李婧慧 2014: 81）。

　　值得一提的是，組織克差團另有政治因素與時代的特殊意義──就在九卅慘案後隔年（1966），中 Peliatan 社區的克差團 Semara Madya 成立。當時成立目的，並非商業性考量，而是在九卅慘案後，印尼處於非常時期，只要一群人聚在一起就會遭到質疑。村民思索著如何在不安的社會氣氛中，讓村民在社區聚會時不會遭到懷疑或恐嚇，又不需大量資金，可讓村民們藉著參

[28] 馬珍妮訪問 I Wayan Wira（2010/01/14）。

[29] 筆者訪問玻諾村的 Agung Aji Rai，提到也有村民反應白天在田裡忙碌，晚上再參加表演的疲憊感（1994/01/26 的訪問）；篠田曉子調查其他克差團，也有一位團員表達不滿的聲音（詳見 2000: 116）。

加排練展演，而聚集在一起，習藝之外更有了排解與抒發情緒的管道。[30] 這正是表演藝術活動於非常時期的政治背景下，發揮舒發情緒、緩解壓力的效益與意義。

　　而上述克差對於巴里社會的諸多意義中，主要與觀光產業的發展密切相關，可以說觀光開啟了克差藝術走向表演舞臺的契機，而且帶給巴里社會經濟效益、凝聚向心力與活力。而巴里社會源源不斷地提供藝術展演予觀光客欣賞，三方的互動帶來三方受益的局面，卻也免不了負面衝擊。

第三節　克差‧觀光與巴里社會

　　回顧 1930 年前後，以觀光表演為主的世俗克差舞劇自桑揚儀式的恰克合唱蛻變發展而出，並隨著觀光產業而愈發興盛。即使近年來政府與民間積極鼓勵創新克差、回到以在地文化為主體的表演藝術，但觀光展演仍方興未艾。然而原來的桑揚仙女舞和桑揚馬舞儀式於 1930 年代以來仍然存在，即使後來逐漸消失，非歸咎於觀光發展，而是現代醫療與時代的改變。因此，觀光發展促成的世俗克差舞劇，保留了儀式中獨特的、儀式性的人聲甘美朗藝術，透過 Spies 的藝術指導（參見第五章第二節），使得原來儀式中自然隨興的演唱，被提升為精湛的合唱藝術，這不能不說得力於觀光的發展。

　　再從村落社會來看，如前述，觀光產業的發展，激勵了村落社區組織克差舞團推出觀光表演節目，一方面提供觀光客欣賞巴里藝術展演節目，另一

[30] 馬珍妮訪問 I Wayan Wira（2010/01/14）。篠田曉子的訪問結果（2001: 101-102, 138）有類似的說法；但據陳崇青的訪問（2007/08/01），有另一說法：為了籌措馬德雅廟（Pura Madya）的建設基金而成立，因此演出收入繳交社區公庫，也作為日後廟會或其他特定支出的經費（2008: 59）。

方面表演收入挹注村落社區和表演者的經濟效益。更具意義的是，外人對於巴里島傳統文化藝術的興趣與欣賞的眼光，鼓舞了巴里人保存其珍貴的文化資產（詳見 Orenstein 1998: 120）。於是在村落社區克差團與觀光發展的相互影響下，克差團如雨後春筍相繼成立。

按巴里島的表演團體在推出觀光展演之前，須先經過巴里藝術文化諮詢與發展委員會（LISTIBIYA）[31] 的審查，通過後領有藝術證書（"Pramana Patram Budaya"）才能對外演出。至 1980 年代為止，共 27 團克差團領有證書，後續雖有少數團停止演出，但也有新團增加。[32] 目前島上有超過三十團克差團進行定期或不定期（包場）的觀光展演，主要分布於 Gianyar 縣，次為 Badung 縣（包括最南端的 Uluwatu），少數位於其他縣，例如 Tabanan 縣。[33] 此外還有村落社區、學校或機關等為了藝術節、競賽、受邀演出、出國展演等場合而不定期組成的克差團，確實的團數難以統計。

隨著克差團數與表演場次的增多，以烏布區為例，根據烏布旅遊服務中心的展演節目表所列（見表 7-4），每晚均有克差的演出，甚至多達一晚三場（不同表演團體與場地），高峰期（2010-14 年）每週有十團 16 場的表演。其表演內容雖大同小異，卻因市場競爭而出現爭奇鬥艷的景況。

[31] 隸屬文化教育部（Departemen Pendidikan dan Kebudayaan），審查委員 3-5 名，包括音樂與舞蹈方面專業人士，以印尼藝術學院教授為主，加上民間藝術家等。如審查不合格，可以經練習後再審查，直到通過為止。

[32] Dibia（2000/1996: 75）。退出定期展演者，例如 1998 年玻諾村的克差團；新增者，例如 2008 年中烏布村新成立婦女克差團，加入烏布區觀光展演陣容。

[33] 綜合我的調查及參考 Dibia 的資料（2000/1996: 75-82）的估計。

表 7-4：烏布區每週觀光表演總場數與克差團數／表演場數對照表[34]

項目 ＼ 年度	1998	2000	2002	2004	2006	2008	2010	2012	2014	2016
總場數	31	32	31	35	51	59	61	65	63	57
克差團數／表演場數	6 團／9 場	6 團／8 場	6 團／8 場	6 團／10 場	9 團／14 場	9 團／15 場	10 團／16 場	10 團／16 場	10 團／16 場	9 團／15 場

　　1970 年代隨著觀光業大興帶來的表演市場巨幅成長，在市場競爭下產生利弊相隨的效應。以玻諾村的克差為例，由於（1）為了增加表演節目的特殊性，以鞏固克差展演的龍頭地位，並增加經費來源；（2）克差、仙女舞與馬舞三者具有共同的恰克合唱；（3）1920 年代後期以來歐美藝術家研究者與觀光客，對於桑揚儀式神靈附身的神秘性和其樂舞的興趣，[35] 引發了玻諾村將儀式舞蹈加入觀光表演節目的動機，於是於 1971 年推出「克差與火舞」（"Kecak and Fire Dance"）節目，將「克差舞劇＋仙女舞＋馬舞」合為一套節目。此舉雖然具有儀式舞蹈觀光化的爭議，而且政府禁止神聖的儀式舞蹈作為商業表演，但舞團有其區分神聖與娛樂表演的措施和說法，[36] 這兩種儀式舞蹈仍然持續作為克差觀光表演節目之一，其他的克差團，包括 Batubulan

[34] 此表的 1998 年包括玻諾村的展演。除了烏布區之外，還有 Kesiman（Waribang）及 Batubulan 兩地每日有克差展演節目。

[35] 例如 1926 年 W. Mullens 以「火葬、桑揚與克差舞」為題的影片令歐洲人驚異（Vikers 1989: 104），隨後 Spies 對桑揚當中恰克合唱的鑑賞力、Jane Belo（1960）對於桑揚儀式的研究，都顯示出對於桑揚儀式的興趣。不僅研究者，人們對於入神（trance）狀態的興趣甚於舞蹈（de Zoete and Spies 1973/1938: 67）。Bandem 也認為觀眾對於入神的儀式很感興趣，尤以仙女舞最易被觀眾接受（1995: 10）。歐洲觀光客甚至認為桑揚舞者有藝術性（Gorer 1986/1936: 83），而且觀光客喜歡馬舞踏火的情節（1995/08/13 的訪問 Sidja）。上述的說法，顯示了觀光客對於桑揚的興趣，多少引發了舞團將儀式舞蹈納入觀光表演的動機。

[36] 詳見第六章第三節。

村[37] 及烏布的克差團[38] 也群起效尤。如第六章第三節表 6-1 所列烏布區桑揚儀式舞蹈觀光化的情形，近年來烏布的克差團，十團有七團加入儀式舞蹈的表演，而且七團均有桑揚馬舞的表演。

馬舞以赤腳踏火堆為主要表演內容，這個表演被換上了另一個名稱「火舞」，如果再加上 *Cak Rina* 以使用大量火把為特色，可以說具有火舞性質的表演就有八團（占 80%），印證了「觀光客喜歡馬舞踏火情節」[39] 的說法。

儀式舞蹈觀光化可說是觀光市場競爭下最具爭議的負面影響，衝擊到神聖性的墮落。其爭議在於，原本是在神聖場所邀請神靈降臨，附身於靈媒（舞者）而展演的神靈之舞，為地方驅邪灑淨，觀者是儀式參與者而非外人（觀眾），或者嚴格說，只有儀式參與者；觀光表演的桑揚舞，卻是一場「秀」，與儀式的 *desa kala patra*，即時空、場合和情境無關，由人（舞者）假扮被靈附身而舞，滿足觀光客的異國風獵奇之心。贊成商演者多以增加村落社區的經濟利益為考量，也採取一些因應措施（見第六章第三節）以區隔儀式和商演，甚至以 "Kecak Trance and Fire Dance" 包裝整套節目名稱，雖然節目單上仍沿用 "Sanghyang Dedari"（桑揚仙女舞）、"Sanghyang Jaran"（桑揚馬舞）的名稱。誠如 Ramstedt 抨擊 70 年代巴里島觀光客成長的負面影響為入神舞蹈（trance dance）的墮落（1991: 116），爭議與分歧仍在，在烏布區似乎已見怪不怪了。

雖然如此，由於馬舞主要以赤腳踏火，甚至用手捧火、吞火的動作，

[37] Batubulan 村自 1991 年起加入儀式舞蹈，每晚均有 "Kecak Trance and Fire Dance" 演出。由於該村近年來無桑揚儀式，係參考與模仿玻諾村而來（1994/01/24 訪問 I Ketut Birawan）。

[38] 從表 6-1 可以看出。以烏布區最早成立的克差團 Trene Jenggala 來說，約在 1983 年加入桑揚仙女舞與馬舞的展演（2010/01/23 訪問團員 I Nyoman Murjana）。

[39] 1995/08/13 的訪問 Sidja。

有危險性，因而即使是觀光表演，表演者演出前仍須有儀式。Batubulan 村的一位馬舞舞者提到演出前先在家裡做儀式，淨身、祈禱，求神保佑平安。他並且強調即使是表演，舞者必須很肯定地將跳舞當作真正的儀式，忘掉是商業演出。因如果在儀式中，火就像是水一般，否則演出會受傷。[40] 烏布的 Padang Subadra 克差團的馬舞舞者也提到演出前要有儀式求平安，並求得賜，平時無特別儀式，但在 Kuningan 之後也會帶著供品到廟裡舉行儀式。[41] 由馬舞舞者之言，可知即使是觀光展演，舞者仍謹守儀式性，以求表演全程平安順利。

此外，如同其他表演節目，克差團員日復一日表演相同的節目，難免有疲憊和態度鬆散的問題。1996/07/29 我再度看克差表演時，我的日記這樣寫著：「晚上去 [村名省略] 看 kecak and sanghyang，共 38 人表演 kecak，這回比以前稍有精神，只是躺下來時還會和旁邊的人說話，推來推去，一邊在玩。Rama 兄弟被蛇困時，後面的 kecak 吃她[42]的豆腐，她還在笑，不是十分地認真。」我也曾在烏布的克差團見過類似的情況。而前述 Miettinen 提出觀光展演帶給巴里島三方面的影響（頁 257-258），同樣適用於克差：桑揚儀式舞蹈原為驅邪灑淨，如今卻成為天天上演的觀光秀；從克差舞劇到桑揚儀式舞蹈，均經縮短和簡化，原有的神聖性內涵蕩然無存。雖然也有部分克差團在市場競爭下，為了共同的榮譽感，克盡職守，然而克差在商品化和市場競爭下，有的舞團為了迎合觀光客的喜好，或預設觀光客的喜好，爭奇鬥艷

[40] 2016/08/30 在表演完訪問 I Ketut Sutapa。他當天表演的馬舞非常生動，充滿活力，令人印象深刻。訪問中，他並且提到還須謹守禁忌，例如家有喪事就不表演。此外，表演中的祭司必須是真的祭司身分，而非表演者扮演。

[41] 2010/01/22 訪問 I Wayan Dana。

[42] 巴里島舞蹈中，優雅的男性角色經常由女舞者扮演。

之餘，[43] 反而降低甚至抹殺了原經典作品的象徵性美感表現。

　　另一方面，觀光的興盛帶給克差表演市場的擴展，再加上烏布區觀光客密集，且早已成為觀光表演一大重鎮。影響所及，克差的展演版圖逐漸轉移以烏布區為中心，原來的老牌克差村玻諾村逐漸失去觀眾，加上許多村民到烏布區支援演出，很遺憾的是，玻諾村於 1998 年停止定期觀光展演。回溯該村引以為榮的克差歷史，先後成立的三團，其消長與利益糾葛脫離不了關係，顯示出克差團的成立確實帶給村落社區活化和經濟成長，但長久下來，當原先成立的目的和所需之經費得到滿足，接下來的利益分配可能引起的弊端，往往是克差團衰微的致命傷。

[43] 例如 Junjungan 村的克差團於 1997 年成立，全村有 150 戶，當然克差團員共 150 名。2002 年我前往觀賞時，對於該團精神集中、中規中矩的表演印象深刻；然而 2010 年再度前往觀賞時，於 Rama 兄弟被蛇圍困的那一幕，卻竄出一條色彩鮮豔、塑膠布製、俗不可耐的巨龍！我想，身處偏遠郊區的 Junjungan 村，也是在市場競爭下，十分遺憾地扭曲了美的價值吧。

第八章　結論──從克差看巴里島音樂與社會

　　本書主要運用在地的哲理、概念和精神──以「交織」與「得賜」為視角，輔以 *desa kala patra*（「地－時－境」）的概念，以克差為焦點，討論巴里島音樂與社會。

　　回顧桑揚儀式中伴唱儀式舞蹈的恰克合唱轉化為世俗展演的克差，探其後續每個階段的發展，吾人均可看到如同巴里島其他藝術，以古老傳統為根基注入新的元素，反過來又以創新的形式與內容活化、豐富並賦予傳統生命力和能量（參見 Dibia 2000/1996: 2）。於是新、舊元素雙向活躍互動，傳統與創新層層相疊，克差成為傳統與現代、儀式與世俗結合的奇葩。正如 Dibia 所說，克差是「一種於創造性和創新相當開放的藝術」（2016b: 144），其原始框架是一種模仿甘美朗，包括基本主題、拍子、大鑼與領唱的聲部，再加上以交織手法構成的節奏合唱，作為加花裝飾，而成為人聲甘美朗的合唱。這種以基本框架和交織手法為核心的合唱樂，具有無限變化發展的可能性。即便後來發展出所謂的標準版克差，其內容仍有數不盡的變化。克差，仍然在創新發展的路上，不斷地釋放出燦爛的火花。可貴的是，這種結合新舊傳統的表演形式，具有變化多端，卻仍穩固地植根傳統的本事。

　　再者，不論源頭的儀式性恰克合唱，或發展之後的世俗克差與創新克差，所共同具有的節奏合唱，其編成原則蘊涵了社會性，呼應了社會相互依賴、相互合作的交織精神。而這些不同階段發展出來的樂舞，同樣在所屬社會有著重要的角色和功能：最初的恰克合唱伴唱儀式舞蹈，為地方消災解厄，特

別是村子遇有瘟疫或災難時，全員一心祈求神助，正是一種凝聚共同體、同心對抗災難的方式，而音樂和舞蹈在這當中發揮了無比的力量；再看世俗性克差，表面上不具除厄消災的儀式性意義，其組織與展演，絕大多數屬於村子／社區的觀光產業，仍然動員全村分工合作，以交織的精神，同心為共同體的福祉而努力，同樣發揮了強化村落社區的力量。而原先的消災除厄功能轉為觀光展演，增加經濟收入，促進地方繁榮。審視克差從起始到各階段的發展，均可見地利、天時、人和，亦即地－時－境運轉而來的契機，透過交織精神於音樂形式與內容的構成，及其動員全村／社區分工合演的展演實踐，激發了出神入化的魅力，亦即得賜的美與和諧境界，並且帶來了社會全員的福祉。

　　以下總結第三至七章，分兩節，分別從「地－時－境」來看克差各階段轉化發展的契機與歷程，以及從「交織」與「得賜」的核心理念，綜合討論克差與巴里社會。

第一節　從「地－時－境」看克差的起始與轉化發展

　　回顧人聲甘美朗恰克合唱的產生，始於瘟疫或災難發生時，村民聚集祈求神靈降臨附身於特定或非特定的靈媒身上以驅邪除厄。當降臨附身的靈要跳舞時，要求有音樂伴奏，卻不能使用金屬製甘美朗樂器時，村民情急之下「何不用唱的！」，於是人聲甘美朗的合唱應運而生。如此精彩的發明，適時趕上觀光潮，於 1920 年代末與 Spies 等西方藝術家知音們「相遇」，Spies 等藝術家大為驚豔之餘，也順勢協助推上觀光舞臺，從此原本是村民們日常儀式展演的恰克合唱，蛻變為表演藝術舞臺上令人讚嘆的明珠。此後克差再

吸收島上其他藝術的精華，發展成為今之具有巴里音樂標誌意義的表演藝術。這一路走來，當中的每一階段，均有賴地－時－境的兼備帶來的契機。

如前述（參見頁 153），恰克合唱伴唱桑揚儀式舞蹈有其地緣性，均在巴里島南部以樂舞聞名的 Gianyar 縣，包括貝杜魯村與玻諾村。顯然兩村不但有優秀的藝術家，村民也有一定的甘美朗音樂素養，在地緣、人才兼備的優勢下，加上不能使用甘美朗樂器的境遇，巧妙地將樂器演奏的甘美朗轉化為人聲清唱的甘美朗。

1917 年島上發生大地震，為了消災祈福、祛除人們心中的不安，許多村子舉行桑揚儀式。接著的 1920-30 年代，對於克差的發展可說具天時之優勢。適逢地震後數年，島上一切復甦中，桑揚儀式仍持續舉行。按桑揚儀式並非僅單日／單次舉行，往往延續一段時間，每晚或每隔數晚舉行（參見第四章第二節之四）。當村民們一次又一次為了伴唱儀式舞蹈而展演恰克合唱時，熟能生巧，一股為日後跨越聖俗轉化為舞劇所須之能量、構思與技藝已蓄勢待發。另一方面，1920-30 年代荷蘭殖民政府開發經營島上觀光產業，適時迎來「西風」，以 Spies 為首的西方藝術家們帶來「伯樂識千里馬」的讚賞、精進與觀光表演機緣，克差就在巴里藝術家的靈感與技藝，加上 Spies 的建議統整之下，脫離儀式脈絡，改造為獨具特色的世俗克差舞劇（詳見第五章第二節）。這種專為觀光表演的克差，首見於貝杜魯村。

為何在貝杜魯村？顯然是地利帶來人和的優勢，如前述（第五章第二節），貝杜魯村的佛教遺跡象洞是舉行桑揚儀式的重要地點，Spies 為了尋找桑揚儀式音樂而來到象洞，有緣與 Limbak 相遇相知。他賞識 Limbak 的舞蹈才華，更與貝杜魯村民建立深厚情誼，基於村子原本已具有展演桑揚儀式中恰克合唱的技藝，Spies 鼓勵村子組團發展與表演克差，由他帶觀光客到村子

來欣賞，於是 1929 年貝杜魯村成立舞團推出克差觀光表演。由於 Spies 對於貝杜魯村與 Limbak 的賞識，使他在受邀於 1931-32 年擔任影片《惡魔之島》的顧問等職時，安排貝杜魯村的克差團與村民參與影片中的演出，於拍攝影片當中伴唱桑揚儀式的恰克合唱橋段時，更嚴格要求克差團不論動作與合唱都要到位，大幅提升了技藝水準與美感（詳見第五章第二節之一）。於是就在這樣的地利、天時、人和之良機下，貝杜魯村的克差展演水準被推向高峰，加上 Limbak 卓越的舞蹈技藝大受觀光客明星式的歡迎（詳見第六章第一節），貝杜魯克差名聲遠播帶來更多的展演機會，持續到 1955 年受政府指派到捷克等國展演。

另一方的玻諾村，如第六章第二節所述，當 1929 年貝杜魯村組團為觀光客演出克差時，由於表演人數不足，商請相鄰不遠（步行約一小時）的玻諾村支援。不久玻諾村也自行組團推出克差觀光展演，兩村一方面互相支援，另一方面各顯本事，相互競爭，旗鼓相當。顯然，玻諾村本具有相當的桑揚儀式恰克合唱展演技藝，再藉著與貝杜魯村相鄰的地利之便，於支援貝杜魯村演出當中累積了觀光展演克差的實力與經驗，得以在村子的資深藝術家帶領下，同樣蓬勃地發展克差觀光展演。

到了 1950 年代後期，克差展演版圖發生了變化：由於貝杜魯村許多村民到外地工作，導致克差表演人數不足（詳見第六章第一節），失去了「人和」條件的克差表演氣勢不再，其領頭地位拱手讓予玻諾村——因玻諾村擁有藤編與竹編產業，村民們得以留在村子工作就近參與克差展演，玻諾村克差愈來愈有名，此後到 1960 年代後期，是島上唯一有定期克差觀光展演的村子。1965 年玻諾克差再得良機，適逢島上推出搬演拉摩耶納故事的新興歌舞劇 Sendratari Ramayana，其華麗服裝與摘要式表演完整故事的劇本，為玻諾

克差注入了豐富的視覺與表演元素（詳見第六章第二節之三）。由於許多新成立的克差團的師資來自玻諾村，因而這個新發展的克差版本成為許多克差團模仿的對象，「標準版克差」定型確立，再強化玻諾村身為老牌克差村的地位，玻諾村幾乎成為克差的代名詞。

遺憾的是，1965 年發生九卅慘案，重創巴里島表演藝術與觀光，克差也不例外。所幸後來印尼、巴里島及國際三方均出力推動島上的國際觀光，包括印尼政府的「新秩序」政策（1966）、印尼的五年期（1969-74）國際觀光發展計畫、登巴薩市新建國際機場落成啟用（1969）、世界銀行的「巴里島觀光發展總體計畫」（1972），島內更在 1971 年提出定位為「文化觀光」。於是此後巴里島的觀光產業展翅高飛，觀光表演藝術成為主要產業之一，展演市場日漸壯大。在這樣的境況下，1970 年代起許多村子成立克差團，投入觀光表演行列，彼此之間有了競爭。

玻諾村有鑑於老牌克差的地位面臨市場壓力，為了強化競爭力，於是擷取克差源頭的桑揚仙女舞與馬舞的舞蹈段落，與克差包裝成一組展演節目，儘管引起儀式舞蹈不宜作為觀光展演的爭議，仍在一些改變措施的包裝下推出展演，大受歡迎。此後為數不少的克差團，尤以烏布區的觀光克差展演團體也群起效尤（詳參第六章第三節）。

好景不常，1990 年代末期克差展演版圖又有了變化：由於烏布的觀光客愈來愈密集，娛樂觀光客的樂舞表演種類與場次多元而豐富，尤以克差的展演密集，於是烏布的觀光客就近觀賞克差，連帶影響到玻諾村的票房。失去地利（從烏布開車約 20-30 分鐘）的玻諾村，其定期克差展演不得不於 1998年熄燈，克差展演版圖從玻諾村移轉到烏布。從 2010 年以來的統計，每週有9-10 團／15-16 場的克差展演，成為島上觀光克差表演最密集的地區（詳見

第七章第一節之三）。

　　雖然二十世紀末島上展演克差的地方，從玻諾村、Batubulan 村、登巴薩市、海神廟（Tanah Lot），到最南端的 Uluwatu 與鄰近海邊村落等，均有定期售票展演的克差，而且 Kuta、Legian、Sanur 與 Nusa Dua 等觀光區的旅館也有展演，然而從歷史意義來看克差版圖變化，從 1930 年代的貝杜魯村與玻諾村之競爭，到了 1960 年代貝杜魯村因表演者流失，於是玻諾村成為老牌克差村；然而 1990 年代末期再從玻諾村轉移到觀光重鎮的烏布，顯然得利於觀光展演市場密集、觀光客集中之地利優勢。

　　總之，從上述各階段的發展可理解牽動轉化改變的地－時－境因素中，最關鍵的是「境」（*patra*），雖有地方內部的因素，然而觀光做為推動力或媒介所帶來的影響，是世俗克差的誕生到各階段轉化發展的關鍵。

　　觀光刺激了傳統文化的發展，也激發了創新文化的問世（Yamashita 2003: 36），克差舞劇正是 1920 末至 30 年代觀光激發下的一個新創的表演藝術傳統，成為島上獨特的表演藝術之一。因而觀光產業不僅有助於傳統的恰克合唱藝術的保存，更在藝術家與人類學者們的凝視關照下，傳統藝術得以再創造（ibid.: 37）。

　　再者，由於克差的核心與獨特性在於它模仿甘美朗而形成的恰克合唱。甘美朗以打擊樂器為主，恰克合唱成功地將人聲當成打擊樂器來發揮，更在大受觀光客歡迎的激勵下，使巴里人更加自我肯定克差音樂的特殊性，不論音樂本身或舞劇的設計不斷創新發展，合唱的節奏聲部更複雜，強弱、快慢與音色的變化更講究，更生動地襯托舞劇的劇情發展。可以說，觀光產業的興盛，激勵了克差表演藝術的發展（李婧慧 1995: 130-131）。然而，觀光市場競爭也帶來負面影響。前述 1970 年代的桑揚儀式舞蹈的觀光化，與克差舞

劇組成一場觀光秀，陷於神聖性崩壞的爭議，因之觀光產業促成世俗克差的推出，形成表演藝術市場中之一環，再在市場競爭下，引發了儀式舞蹈觀光化的負面影響。

不可諱言，今島上之觀光表演，一部分顯露出世俗化、規格化、疲憊感、抄襲等種種問題，但仍有舞團謹守表演初衷和固守儀式舞蹈的神聖性，不論儀式或娛樂觀光表演，都全力以赴。值得一提的是，雖然觀光帶給巴里藝術很大的影響，但它絕不是影響傳統藝術發展的全部。從克差的發展來看，固然有其外來的因素，然而最具意義的影響和發展動力，是來自巴里社會及其傳統樂舞，在觀光的催化下達成。如同皆川厚一所說：「支持巴里藝能的不是政府觀光局的努力宣傳，也不是觀光客帶來的收入，而是巴里人對於藝能的強烈的、本能的欲求。藝能對於他們而言，是一種靈魂的救贖。」（皆川厚一 1994: 254）這一點可從克差的創新作品得到印證。

克差除了為他者的觀光展演之外，還有另一個為自我的發展之路，亦即藝術家們發揮創意、作為島上表演藝術發展之一環的克差創新之路。其中也有推出觀光表演之例，如 Cak Rina。

克差的創新條件，在於其本質上獨特的音樂構成 ── 從一個核心框架（甘美朗的音樂結構）與交織的構思，形成獨特的合唱樂，發展到加入肢體動作與／或故事的變化發展，多層次傳統與創新的層疊，形成可大可小、有機的、具無限變化可能性的克差舞劇。它不但是島上不同文化間密切互動的最佳藝術形式（Dibia 2000/1996: 3），也成為許多創新作品及其他形式作品的泉源。另一方面，克差的創新，得力於人才培育的相輔相成，以及政府的鼓勵，包括各級政府設立的藝術節，安排克差新作的觀摩競演，提供展演舞臺。克差初期之傳承，有賴村子的資深、優秀藝術家，後續之主力則來自專

業藝術教育體系培育之人才。巴里島於 1960 年由印尼政府設立印尼表演藝術高中（KOKAR）[1]，1967 年再設立印尼舞蹈學院（ASTI，今之 ISI）[2]。培養了一代又一代包括克差在內的表演藝術人才[3]，投入克差的教學、傳承與編創，源源不斷地在各種場合推出克差新編作品。克差在如此優勢境況下，成為一種表演藝術種類，擁有無限的發展空間，島內外藝術家們以其豐沛的創造力發揮克差的特質，豐富了克差的傳統與形式內容，並且與其他藝術交流激盪，使克差成為島上相當活躍的代表性樂種。

第二節 交織與得賜——從克差看巴里島音樂與社會

「交織」與「得賜」是巴里藝術、文化和生活中深層的精神與審美觀，對於巴里藝術的傳統與核心價值的鞏固深具意義，也是巴里文化傳統、藝術和社會生活不可缺之精神與力量（李婧慧 2016: 57）。透過克差的分析研究，可以看到這兩個精神與力量如何在克差的音樂及其實踐中（包括巴里社會共同體，及克差團的營運和展演實踐），激發生命力、綻放出無限的力與美的感動與文化價值。

交織，不但是音樂構成的理論與技法，還蘊含了宗教相關的二元與三界平衡的哲理，和互助合作的精神。當這些要點達到完美的實踐時，也就預備

[1] Konservatori Karawitan，今之 SMKI（Sekolah Menengah Karawitan Indonesia），教學傳承項目包括傳統音樂、舞蹈與皮影戲等。

[2] ASTI（Akademi Seni Tari Indonesia, Indonesian Dance Acedemy），後改稱印尼藝術學院（STSI, Sekolah Tinggi Seni Indonesia Denpasar, Indonesian Arts College Denpasar），2003 年擴大改制為 ISI（Institut Seni Indonesia Denpasar, Indonesian Institute of the Arts Denpasar）。

[3] 例如巴里島藝術學院（ISI Denpasar）前後任校長 I Made Bandem 與 I Wayan Dibia，以及 Ida Bagus Nyoman Mas、I Wayan Sudana、I Nyoman Chaya、I Made Sidia 與 I Wayan Sira 兄弟、I Gusti Putu Sudarta 等，均是專業藝術教育體系栽培的師資。

了出神入化——「得賜」臨在的時空，在忘卻自我、專注於藝術表現或融入團體時，能量於是從內心深處湧出，激發出一種魅力（presence）[4]。換句話說，得賜既是靈性修鍊，也是交織的最高境界。

　　克差之所以對巴里島藝術具代表性意義，在於「蘊涵了島上古今不同世代的傳統精神與美的要素」（Dibia 2000/1996: 1）。雖然跨領域，整合了舞蹈、戲劇與音樂，但「終極之美在於其複雜的恰克合唱，是克差的精髓與靈魂」（ibid.）。而恰克合唱的核心是交織手法和音樂結構框架，其中最精彩、以交織手法組成的數聲部節奏合唱，其根本，只是交織的概念，看似簡單，卻是有機的，可擴展／生長出無限的可能，編織成可簡可繁、相對單純到非常複雜的合唱。而這種合唱樂的實踐，又再現了交織的精神，其過程中，個人的聲音融入集體的合唱，匯成一股美的感動。換句話說，也是群體性的具體實踐。因之，交織的手法，不僅見於抽象的音樂的編成手法，也見於各聲部交織融會的實踐中，編成繁複美麗的音樂花紋。誠如音樂反映了社會生活模式，克差的展演實踐，從社會層面來看，又是交織的模式。絕大多數的克差團屬於村子／社區組成的表演團體，由村子管理階層負責管理和營運。其成員來自村子／社區每個家庭至少一位成員參加，依其才能專長分工表演，其中多數人擔任合唱團員，技藝最優、經驗最豐者負責領唱，還有的負責唱基本旋律與鑼或拍子的聲部；有舞蹈專長者擔任個別角色舞者（也有外聘舞者支援的情形）；還有人負責場務、售票、服裝與器材管理、指揮交通管理停車、當司機接送觀光客等，每個人都有其展演或工作崗位，共同完成一場又一場的展演。而且這種交織的分工方式，亦見於島上村落社區的群體生活中（參見附錄二）。因而，不論是克差的展演，或共同體社會，我們都看到了各司

[4] "Presence" 譯為在場、存在感或魅力，見鍾明德的序〈演員的魅力（Presence）來自哪裡？——東西方劇場文化交流的一個里程碑〉（尤金諾・芭芭 2012: 4）。

其職的分工合作，在互相依賴與尊重的精神下，集體完成不論是音樂展演，或社會上小至家族祭儀，大至共同體的祭典廟會等公共事務。

那麼這種交織的理念從何而來？表面上看來，「交織」的實踐是一種技術，以音樂為例，掌握了節奏與旋律的表現技巧，產生了合作無間的樂音。然而，如第三章所述，交織有其更深層的意涵，來自於島上傳統的審美觀和宇宙觀的啟發。因而在巴里島，「音樂不單是一種聲音與節奏組成的形式，更是一種文化表現的形式，傳達了島上文化傳統的重要價值觀，以及群體精神」（Dibia 2016: 14-15）。換句話說，從抽象的交織手法和音樂結構框架，到具體形成的合唱樂與舞劇及其實踐過程，可說是 *sekala*（看得見／有形／具體）與 *niskala*（看不見／無形／抽象）的整合。而且，當中各階段的成立，更顯示出地－時－境帶來轉化的契機，在島上得天獨厚地發展出別緻的樂種，可以說，各階段得力於地利（*desa*）、天時（*kala*）與人和（*patra*）所帶來的得賜良機。

於是，當萬事俱備，在掌握了音樂表現所須的技藝與知識，彼此達成了交織層面的努力之後，就進入了得賜的追求與修鍊的境界，讓「音」的技藝昇華至「樂」而充滿藝術能量。這其中，不論交織或得賜，都需要參與者的同心協力，換句話說，達於「合一」的境界：從個人的身心靈合一、人與人之間的合一，到人與神的合一。當一切完備，得賜的能量應運而生，於是藝術展演或共同體生活得以臻於出神入化的圓滿之境。而且得賜不但是一種表演藝術或藝術作品的美的達成，也是美感之所以被感知的能量。

總之，克差從文本的形成到實踐，亦即從音樂面（克差的節奏合唱聲部）、空間面（合唱團員不同聲部座位的穿插安排），以及社會面（克差團的組成與營運）來看，都有賴交織的精神與手法實踐，顯示出交織作為音樂

構成、空間安排，與巴里社會的一個核心理念和生活實踐方針等多層意義。克差是巴里人的藝術才華與涵養之交織與得賜的結晶，持續地耕耘巴里島古文化的精神（Dibia 2000/1996: 3）。而其實踐，更具備了維繫島上社會生活核心的群體性，透過全村／全團的集體努力，每個人在所扮演的角色和所擔負的工作上，全員共同努力，從音樂實踐中顯示出交織的努力成果。於是在地－時－境運轉出的良機下，交織與得賜相輔相成，臻於圓滿的得賜之境界。

看得見的，是暫時的；看不見的，是永恆的。（哥林多後書[5]4:18）

最後，讓我引用 Herbst 的樹與花之比喻：「當我們看到樹上美麗的花朵而發出陣陣讚嘆，『啊！多麼美麗、雅緻、多彩的花啊，在微風中搖曳。』然而樹枝和樹幹在風吹拂下，卻穩如泰山，其根甚至看不見。我們知道美麗的花來自底下，當花謝而落，樹還矗立不移，而且繼續開出新的花朵。人類文化的花朵較易被注意，根，卻被模糊了。」（1997: 111）當吾人讚嘆於島上樂舞之精湛表現時，是的，美麗的花來自根部，那麼那看不見的根，到底是什麼？克差一波又一波的創新或再探傳統，就像花謝、花開，其飽滿的精力和養分又來自何處？套用前述（第二章）「巴里性」的比擬，樹的根好比宗教，傳統風俗習慣好比樹幹，藝術文化就是所結的果實了。如果樹根穩固，樹幹就會強壯而果實華美（Picard 1996b: 119）。巴里樂舞就從根部吸取養分——透過宗教信仰的實踐祈求得賜，再以交織精神的共同體社會生活方式，讓樂舞文化茁壯生長，而後開花結果。而這些華美果實或花朵，又反過來貢獻社會，活化和豐富樂舞文化傳統，如此循環，生生不息。

[5] 《新約全書》現代中文譯本，中華民國聖經公會出版，1975。

附錄一　巴里島甘美朗及相關舞蹈 [1]

　　附錄一是第二章第三節「豐富多樣的巴里島甘美朗音樂」的補充，以下依照該節之分類，補充介紹數種甘美朗。

一、古老的神聖性甘美朗

　　指十五世紀以前已有、具神聖性、通常只用於祭典儀式的甘美朗，包括 Selonding、G. Gambang、Gender Wayang 和古式的安克隆等。其中安克隆甘美朗已於第二章第三節介紹，以下介紹其餘的三種甘美朗，以及傳說與華人相關的 Gong Beri。

（一）Gamelan Selonding（Selunding）（圖 9-1a, b）

　　有別於一般甘美朗的銅錫合金材質，這種獨特的鐵製甘美朗分布於巴里東部 Karangasem 地區的原住民（Bali Aga）村落，尤以 Tenganan 村為著名。基於其神聖性，傳統上 Selonding 的使用有嚴格的規定。以 Tenganan 村為例，僅使用於特定社群[2]的祭典儀式及其舞蹈伴奏，而且只在祭典時方能從保管場所移出使用，以及由該社群組成的樂團演奏。[3] 由於 Robert Brown 於巴里島擁

[1] 除特別舉出引用出處之外，附錄一的參考資料，包括 Dibia and Ballinger 2004；Gold 2005；Tenzer 2011，以及筆者的現地訪談調查記錄。少部分內容擷取自拙作（2007b, 2015b）中關於甘美朗的介紹，於本章加以增／修訂。

[2] 據山本宏子的調查研究，Tenganan 村分有兩個社群：Tenganan Pegeringsingan 和 Pande，前者 Pegeringsingan 其命名來自 geringsing（該村傳統儀式用的一種織品）。G. Selonding 及 G. Gambang 都由這個社群成員組成樂團演奏。詳參山本宏子 1986。

[3] 山本宏子 1986: 538。甘美朗從收藏地取出時也以禮敬態度，有儀式和供品。關於 G. Selonding 的儀式和禁忌，詳見 McPhee 1976/1966: 256。

有一套，筆者有幸於其家廟落成儀式中欣賞 Selonding 的演奏（圖 9-1a），並且有機會學習這種甘美朗（圖 9-1b）。

記得初次看到這套鐵製的甘美朗樂器時，感覺外觀粗糙，槌子也很簡陋，沒想到一聽演奏，立刻被那清澈甘美的聲音迷倒，再也不敢「以貌取樂」了！Selonding 使用無半音的五聲音階，樂器編制只有鍵類樂器，以雙手持槌及止音為特色。近年來對於 Selonding 的限制似乎不若以往，其他地區也可見到這種特殊的甘美朗，網路影音更出現 Selonding 混合其他樂器的例子，已非傳統的 Selonding 音樂了。

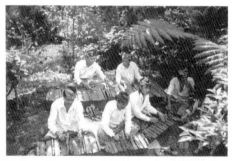

圖 9-1a Tenganan 村的 Selonding 樂團於家廟落成儀式演奏。（筆者攝，1988/07/15 於 Payangan）

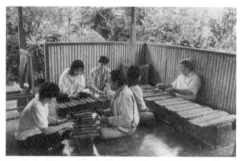

圖 9-1b Tenganan 村 I Nyoman Gunawan(前排中) 教 Selonding，右一為 Robert Brown。（筆者提供）

（二）Gamelan Gambang

"*Gambang*"（圖 9-2a, b）是木琴的意思。顧名思義，這種七音的儀式性甘美朗，以木琴（四臺）為主要樂器，加上兩臺金屬鍵樂器（*saron*），沒有鑼和鼓。特殊的是木琴演奏者用四支槌子，左右手各持兩支敲奏，但兩支槌子的一端繫在一起，固定成 Y 狀，以保持所敲兩音之間隔為八度。演奏時以

兩臺金屬鍵 *saron* 敲奏基本旋律，四臺木琴以交織方式構成加花聲部，裝飾基本旋律。這種甘美朗傳統上用於火葬及廟會等儀式，主要分布於巴里島東部，上述 Tenganan 村也有（山本宏子 1986: 535, 540），但北部與南部也有其身影（Tenzer 2011: 104）。

圖 9-2a 巴里人的家廟每 210 天舉行儀式，Robert Brown 也入境隨俗。圖為其家廟儀式中，G. Gambang 在山坡上一小片平坦之地鋪上蓆子演奏。（筆者攝於 Payangan，2000/07/03）

圖 9-2b G. Gambang（ISI 樂器博物館藏，筆者攝，2016/09/08）

（三）Gamelan Gender Wayang

　　這種以兩對金屬鍵樂器 *gender* 組成的小型甘美朗，中音與高音各一對，共四臺。主要用於伴奏皮影戲（Wayang Kulit，見下段的說明），包括夜間的皮影戲和日間的儀式性皮影戲 Wayang Lemah（圖 9-3a），以及伴奏儀式，例如婚禮及磨牙式（*potong gigi*）等。有時只用一對（圖 9-3b），或因伴奏的皮影戲內容，再加上鼓與鑼等。*Gender* 每臺有十鍵，用無半音五聲音階（*slendro*），兩手敲擊並止音，其技巧可能是巴里島的鍵類樂器中最難的一種。常用的表現形式為兩人的左手齊奏主題，右手以交織方式合奏裝飾性的連鎖樂句。*Gender* 在島上也作為家庭娛樂與教養樂器，如同鋼琴、小提琴在

臺灣的家庭一般，許多孩童從小培養這種樂器與音樂技藝，並且還有各種觀摩比賽。

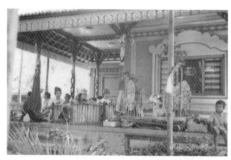

圖 9-3a 新屋落成儀式演出的 Wayang Lemah 和伴奏的 Gender Wayang，有四臺 *gender*。（筆者攝，1989/07/26）

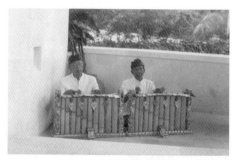

圖 9-3b I Wayan Kantor 與朋友在 Sayan 村的四季飯店（Four Seasons Resort）的 *gender* 合奏（筆者攝，1998）

皮影戲總稱 Wayang Kulit，"*wayang*" 是影子，"*kulit*" 是皮的意思；廣義來說，"*wayang*" 也泛指「戲」。如前述，皮影戲的伴奏樂隊以四人／四臺的 Gender Wayang，偶爾加入一些打擊樂器。表演的故事經常擷取自印度兩大史詩《摩訶婆羅多》及《拉摩耶納》。

皮影戲含有宗教、娛樂及社會教育功能。每逢喜慶、祭典、人生祭儀等場合，不論日夜，必備皮影戲，是島上生活文化不可少的一部分，深受歡迎。皮影戲作為儀式必備之重要性，從日間舉行的儀式必上演 Wayang Lemah 就可理解。Wayang Lemah 是日間上演的儀式性皮影戲，"*lemah*" 是白晝的意思。這種影戲不用油燈和影窗，而以一條白色棉線繫於兩端，代替影窗，象徵神、人的空間之隔。

皮影戲偶師稱 "Dalang"，其養成可能是巴里島藝術中最困難一種（Dibia and Ballinger 2004: 44）：除了高超的操偶技藝之外，偶師須隨角色與劇情，

變換腔調及語言（古語韻文詩歌和巴里語等）說唱故事，因此必須熟悉各種古典的唱腔，還要具備宗教與文史各樣知識，深諳各場合所須之儀式程序、表演內容與說白。不僅如此，還以腳趾夾著小槌子，敲擊偶箱側板以指揮樂隊伴奏，可以說身兼表演者（操偶與說唱）、樂師、文史學者與祭司等多重身分，在社會上深受敬重。

　　巴里島的皮影戲源自爪哇，使用平面偶，兩面可用。偶身由下到上用一支牛角或細木棒作支柱，兩手臂另加有關節，並繫上細長棍子以便操作。皮偶用牛皮雕出輪廓、臉部線條、頭飾和身上的裝飾花紋，當投射在布幕上時，顯現出如蕾絲花邊般纖細華麗。而操偶時，經常利用距離與光影的變化，使影像從巨大而模糊漸進為小而清晰，很有特色。

（四）Gong Beri[4]

　　這種獨特的儀式性甘美朗，用於伴奏一種被靈附身（trance）的儀式性中國武士舞（Baris Cina）（圖9-4a, b）及相關的遊行。[5]雖然傳說中與華人有關，但有多元的來源，其形成時間仍是個謎。

　　有別於一般巴里島的鑼，不論懸掛或置式，均為凸鑼；這種罕見的甘美朗卻以一對平面鑼（稱為 ber 和 bor）[6]為特色（圖9-4c），且僅見於 Sanur 的 Renon 和鄰近的 Semawang 兩村（Rai 2001: 170；Dibia and Ballinger 2004: 29）。關於此平面鑼的來歷，一說是數百年前得自附近海灘擱淺的中國貿易船，[7]研究者也認為來自中國，這種平面鑼，今仍見於雲南（Rai 2001:

[4]　本段 Gong Beri 主要參考 Rai 1998, 2001 及 Dibia and Ballinger 2004: 29，部分內容擷取自拙作（2007b）。I Nyoman Rembang 同樣歸類為為古老的甘美朗，但沒有說明為何歸類於古時期（Tenzer 2000: 149）。

[5]　近年來亦見於其他場合，例如 2008/07/15 我曾在烏布皇室家族的火葬遊行中看到 Gong Beri。

[6]　以擬聲詞命名（Rai 2001: 170）。

[7]　Michael Tenzer 提到這種甘美朗的樂器，據說是數百年前由在附近海灘擱淺的中國貿易船帶來，其中的

170）。Gong Beri 使用樂器包括前述的一對平面鑼，以及 *klenteng*（較小的鑼）、*bedug*（鼓，桶狀）、*sungu*（法螺）、兩個 *tawa-tawa*（凸鑼，大小各一，用於打拍子）、數個掛鑼與鈸（*cengceng*）等，沒有鍵類樂器。[8] 從其桶狀鼓 *bedug* 常見用於清真寺來看，這種甘美朗有可能來自爪哇（Dibia and Ballinger 2004: 29），顯示伊斯蘭的影響（Rai 2001: 168, 170）。從其樂器編制，可理解這種甘美朗是以節奏為主的合奏（皆川厚一 2006/1994: 150），其曲目有兩種："Gending Baris Gede" 和 "Gending Baris Cenik"，[9] 均含速度及合奏音響之濃／密度的變化；樂曲結構均分為三段：序（*kawitan,* introduction）、慢（*pengadeng,* slow section）、與戰鬥（*pesiat,* fighting section）（Rai 2001: 171）。

至於所伴奏的中國武士舞儀式，是一種被靈附身的儀式。"Baris" 指排、列，或武士舞，"Cina" 指中國。雖稱之「中國武士舞」，據 I Wayan Rai 的調查，所祀奉的神 Ratu Tuan，[10] 被 Renon 村民們視為宇宙及該村的守護神，而且這種獨特的儀式融合了中國、歐洲、印度教、佛教和伊斯蘭的元素。[11] 儀式的

平面鑼，很像中國的 *tam-tams*，因此這種說法可能有一些真實性（Tenzer 1991: 97）。另一種說法提出這種鑼可上溯自青銅鼓，可能是以鑼為主構成的甘美朗的原形（皆川厚一，2006/1994: 149）。

[8] Rai 1998, 2001，及參考馬珍妮於 1998/01/11 拍攝的 Gong Beri 照片。

[9] 從其標題 "Gending Baris Gede" 和 "Gending Baris Cenik" 來看，"*gending*" 是曲子、曲調的意思，"Baris Gede" 和 "Baris Cenik" 正好是黑衣武士與白衣武士的名稱（參見 Rai 2001: 168, 170 及註 12），這兩種曲子是否分別使用於這兩隊武士，作者未明確指明。而 Gong Beri 樂器中有大小兩個打拍子的樂器，其中大的 *tawa-tawa ageng*（*pung*）是 "Gending Baris Gede" 的領奏樂器；"Gending Baris Cenik" 則以 *tawa-tawa alit*（*pir*）領奏（ibid.: 171）。"*Ageng*" 是「大」，"*alit*" 是「小」的意思。

[10] "*Ratu*"（巴里語）是國王（king）及對於地位崇高者的尊稱（Eisemann 1999b: 252）。而 "*tuan*"，Rai 提到是「外國人」（foreigner）的意思，可能與中國有關，但未進一步解釋（見 2001: 167, 171）。

[11] Rai 2001: 165-171。這些元素，據 Rai 的研究（ibid.），說明如下：
（1）中國文化的元素包括儀式名稱、祀奉的神名、布置與供品使用中國古錢（*pis bolong*，圓形、中心有方孔或圓孔）、部分服裝、伴奏的兩面平面鑼，以及被附身後可能說華語等。
（2）歐洲的元素見於舞者制服，尤以兩組的隊長頭戴類似荷蘭頭盔的灰綠色硬質帽子，模仿荷蘭殖民軍隊的模樣。
（3）儀式的實踐包括了印度教、佛教元素，顯示出印度的影響。
（4）供品不使用巴里人日常食用的豬肉，而用牛肉，以及伴奏樂器中的鼓 *bedug*，顯示出伊斯蘭的影響。

舞者共 18 位，分兩組，各有隊長一人及八位武士，兩組分別著黑色與白色服
裝（為了便於說明，以下稱黑衣武士、白衣武士）。[12] 黑與白象徵了善與惡
的對抗，黑衣代表惡，白衣代表善。[13]

圖 9-4a　中國武士舞的部分黑衣武士（馬珍妮攝，1998/01/11）

圖 9-4b　中國武士舞的部分白衣武士（馬珍妮攝，1998/01/11）

　（5）舞者的動作係從印尼武術而來，混合了巴里島與西爪哇的風格。

[12] 第一組黑衣武士稱 Baris Gede 或 Baris Selem、Baris Ireng；第二組白衣武士稱 Baris Cenik 或 Baris
　　Putih、Baris Petak（Rai 2001: 168）。

[13] 儀式中的戰鬥，也象徵善與惡的爭戰（Rai 2001: 169）。

圖 9-4c　Gong Beri 的部分樂器：（前排）平面鑼、（後排）凸鑼。（馬珍妮攝，1998/01/11）

二、中期的甘美朗

中期的甘美朗指發展於十六～十九世紀、從爪哇傳入、受印度－爪哇文化影響的甘美朗，以宮廷為發展空間，樂器編制加入了鼓與凸鑼。G. Gambuh、Semar Pagulingan、Pelegongan、Gong Gede 和傳統的遊行甘美朗等屬之。其中 Gong Gede 請見第二章第三節之二，其餘分別介紹於下。

（一）Gamelan Gambuh

G. Gambuh（圖 9-5）專為古典舞劇 Gambuh 伴奏。這種舞劇是巴里島現存最古老的表演藝術，於十一世紀的爪哇已有銘文記載，傳入巴里島的時間可能在十四世紀或稍晚。因此 G. Gambuh 雖屬於中期的甘美朗，時間上可溯自十四世紀（Dibia and Ballinger 2004: 60）。Gambuh 的發展空間原為宮廷，受到宮廷的保護與支持。就字義來說，"*gam*" 意思是「生活方式」，"*buh*"

指「國王」，確實其展演內容圍繞著東爪哇國王，尤以 Panji 王子的故事[14]為主（ibid.）。

　　G. Gambuh 以其旋律樂器：特長的笛子（*suling gambuh*）[15]和擦奏式二絃（*rebab*，倒三角形共鳴箱）為特色。尤以笛子 *suling gambuh* 的聲音渾厚震顫，音域超過兩個八度，前開六孔且平均開孔，使用 pelog 音階，但以七平均律，是甘美朗樂器少見之例。此外尚有中鑼（*kempur*）、打拍子用的 *kajar* 與 *kelenang*、小鈸群（*ricik*）、鼓，還有三種罕見樂器：*kenyir*（三音金屬鍵類樂器，以一支三頭槌同時敲奏）、*gumanak*（金屬製圓管，手持以金屬槌敲擊）及 *gentorag*（樹狀鈴串）。其音樂係以笛子和二絃的線性柔美延展的旋律，加上打擊樂器，[16]曲風典雅，以配合舞劇中演員優雅緩慢的動作。不論文（*alus*）或武（*keras*）的角色，均有其特定的身段動作語彙，鮮少有即興的表現。這種古老的表演藝術，不論戲劇、音樂或舞蹈，均是後來許多速度更快、更複雜的表演與音樂種類發展的根基和素材的來源（詳見 ibid.: 60-61）。

　　Gambuh 舞劇首重優雅沉穩而細緻的動作和典雅的語言聲調，散發出音樂、舞蹈與詩歌的古典美。因此欣賞 Gambuh 舞劇時，與其專注劇情發展，不如細細品味其身段與服裝之美，以及甘美朗的韻律和整體的氛圍（ibid.:

[14] 發生於十二至十三世紀東爪哇撲朔迷離的浪漫傳說故事，圍繞著東爪哇四個王國之間的關係，而以 Koripan 王國的王子 Panji 和 Daha 國公主 Candrakirana 的聯姻為中心。話說武功高強、屢戰不敗的 Panji 王子即將與所愛的 Daha 國公主結婚，公主卻在婚禮前日神秘失蹤，於是王子踏上尋找公主之途。幾次相逢又分離，甚至扮裝尋找對方，每次的找尋過程，扮裝的 Panji 都必須站在正義的一方，為其身分價值而戰，但總有各種阻礙，讓他與公主的重聚困難重重。每次的戲劇表演都在他克服困難擊敗對手後，找到心愛的公主，而以喜劇收場（詳見 Dibia and Ballinger 2004: 42, 60）。

[15] 一般使用四支（或更多）約 80-100 公分長，直徑 4-5 公分的竹笛。因長度特長及演奏者盤腿而坐，笛子的另一端置於地上。

[16] 沒有使用交織的節奏（Dibia and Ballinger 2004: 60）。

61）。

　　由於 Gambuh 舞劇所使用的古典韻文，現代人多不熟悉，而且這種溫文優雅、動作沉緩的舞劇與甘美朗，其傳承也面臨了大量角色演員需求和高度技藝與美感表現的挑戰，加上宮廷勢力衰微，以及 1920 年代活潑熱烈、瞬息萬變的克比亞甘美朗與舞蹈如野火蔓延之大流行等的影響，Gambuh 逐漸瀕臨衰微，誠如 McPhee 的記述，到了 1930 年代末期已少有演出（1970/1948: 303）。有鑒於 Gambuh 的藝術性與歷史意義，二十世紀末振興的聲音湧出，特別是 Batuan 村，在義大利表演藝術家 Cristina Formaggia（1945-2008）的熱心奔走帶領，與當地基金會的努力和福特基金會（Ford Foundation）的贊助下，展開「Gambuh 保存計畫」（Gambuh Preservation Project）。[17] 如今 Gambuh 在 Batuan 村持續傳承與展演，並在陰曆每月初一、十五在村廟前進行定期觀光展演，屬於世俗娛樂性質。此外在少數村子的廟會祭典場合也有不定期的展演，於廟會展演時，展演空間在中庭，屬於 *babali*，次神聖性、獻神與娛人的表演藝術。

[17] Cristina Formaggia 不但獻身於 Batuan 村的 Gambuh 保存計畫，更投入記錄與研究，出版兩大冊印尼文的專著 *Gambuh: Drama Tari Bali*（2000），並且親身參與演出。關於 Batuan 村 Gambuh 的復原振興，及 Cristina Formaggia 參與的情形，詳參 Coldiron 2017。

圖 9-5 Batuan 村的 G. Gambuh，前排左起 *rebab*，中間是三支特長的 *suling gambuh*，後排左一 *gentorag*。（筆者攝）

（二）Gamelan Semar Pagulingan（圖 9-6）與 Gamelan Pelegongan（圖 9-7）

　　這兩種古典甘美朗，音色纖細而甜美，屬於宮廷音樂文化。從其字義："*Semar*"是「愛神」、"*pagulingan*"來自"*a guling*"，「睡」的意思，可理解這種甘美朗早期於宮廷內國王休息的房間附近演奏，可說是巴里島音樂中最甜美的一種（Dibia and Ballinger 2004: 32）。它使用 *pelog* 調音系統，以七音音階為特色，除了以鼓指揮之外，單人獨奏、14 個小坐鑼成列的 *trompong* 是旋律領奏樂器，樂風恬靜，而不用四人合奏、較熱鬧的同類樂器 *reong*。此外，特長的金屬鍵樂器（14 鍵）*gender rambat*[18] 也是 Semar Pagulingan 的特色樂器，兩手以八度演奏旋律。演奏的曲目中，許多來自前述的 Gambuh 樂曲。

　　Semar Pagulingan 使用的樂器包括數種音域及演奏方式不同的金屬鍵類樂器（*kantil*、*pemade*、*gender barangan*、*gender rambat*、*jublag*、*jegog*）、

[18] 有別於一般甘美朗樂隊中的鍵類樂器多以單手敲擊、另一手止音（除了古式 Selonding 用雙手敲擊與止音之外），Semar Pagulingan 與 Pelegongan 的另一個特色是 14 鍵、雙手敲擊與止音的 *gender rambat*。

成列的坐鑼（trompong）、中鑼（kempur）、小鑼（kemong 與 klenang）、打拍子的 kajar、小鈸群（ricik）、樹狀鈴串（gentorag）、笛（suling）、二絃（rebab）與鼓等。以兩臺 gender 代替 trompong 的領奏，雖延用 pelog 音階，但只用五音。

雷貢（Legong）舞是巴里島一種代表性的古典舞蹈種類名稱，已有約兩百年的歷史，以精緻優美著稱。其字義："leg" 是優雅上品、"gong" 指音樂。除了神聖的桑揚雷貢舞（Sanghyang Legong）[19] 之外，一般雷貢舞屬於世俗娛樂舞蹈，也有多種創新版本。雷貢原為純舞蹈，其舞蹈動作元素源自於前述桑揚雷貢舞（ibid.: 77），但發展出多種不同的舞碼與故事，甚至不同的村子擁有不同版本與特色的傳統。雷貢的角色由未有月事的小女孩表演，象徵聖潔的仙女（ibid.: 76）。今觀光表演最常見的是宮廷雷貢舞，[20] 表演 Lasem 國王的故事，由三位女舞者表演，一位扮演宮廷侍女 Condong，另外兩位即雷貢。[21] 然而片段的觀光展演，難以一窺雷貢舞之精髓（詳見 ibid.: 77）。

[19] 舞者戴面具；這種神聖的雷貢舞及其面具，今保存於 Ketewel 村 Payogan Agung 廟，並於廟會（odalan）演出。

[20] Legong Kraton 或稱 Legong Lasem；"Kraton" 是宮廷的意思，"Lasem" 即國王名字。

[21] 宮廷雷貢舞的故事取材自十二、十三世紀東爪哇的歷史。Lasem 國王發現少女 Rangkesari 在森林中迷了路，便將她帶回，鎖在一棟石屋裡。Rangkesari 的哥哥乃 Daha 國王子，得知妹妹被擄，便警告對方若不放她走，將不惜發動戰爭。Rangkesari 懇求國王還她自由，以免生靈塗炭，但國王寧可動干戈，也不允所求。在赴沙場的途中，國王遇見一隻不祥之鳥，預言了他的死亡，在沙場上他果真命喪九泉。
雷貢舞描述 Lasem 國王出征時的別離場面，以及遇見報惡訊鳥的經過。開場時，先由 Condong 獨舞，她以高度柔軟度，俯身到地又仰上來，動作一氣呵成。緩緩地，她的目光集中於擺在前面的兩面扇子，她拾了起來，轉身迎接出場的雷貢。小小雷貢舞者從頭到腳裹著金色錦緞，光彩奪目。她們舞出激烈的動作，肢體穩定自若，並藉有力的指向動作予以平衡（包括眼神的閃動，手指的顫動），融合得精確無誤，令人嘖嘖稱奇。經過一小段舞蹈後，Condong 退場，留下雷貢（舞者）以肢體語言道出整個故事（節錄自〈1998 屏東國際舞蹈節節目手冊〉）。

圖 9-6a　Semar Pagulingan 與 Blega 村 Jasri 社區的年輕樂師們。（I Wayan Tilem Arya Sastrawan 攝，I Gusti Putu Sudarta 提供）

圖 9-6b　Semar Pagulingan，Blega 村 Jasri 社區所屬。（I Wayan Tilem Arya Sastrawan 攝，I Gusti Putu Sudarta 提供）

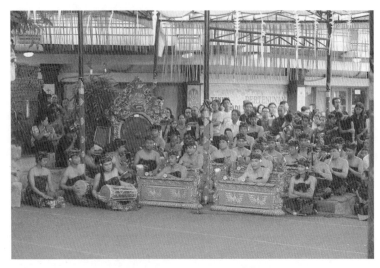

圖 9-7 Pelegongan，貝杜魯村的 Ganda Sari Legong 舞團（Seka Legong Bali Ganda Sari Bedulu）[22]2017/06/21 於巴里藝術節演出（I Gusti Putu Sudarta 提供）

（三）遊行甘美朗（Gamelan Balaganjur 或 Gamelan Bebonangan）[23]

遊行甘美朗（圖 9-8a~g）是巴里島任何遊行所不可缺的「陣頭」；最早用於戰爭時鼓舞士氣用。*"Bala"* 指軍隊、*"ganjur"* 有引導、前導的意思，*"Balaganjur"* 即軍隊的前導樂隊，[24]Michael B. Bakan 稱之為行進武士的甘美朗（gamelan of walking warrior）。[25] 這種甘美朗的起源可溯自滿者帕夷王朝

[22] Seka Legong Bali Ganda Sari Bedulu 是貝杜魯村有志於保存、重建、傳承與發揚該村傳統藝術的年輕藝術家組成的表演團體，近年來於貝杜魯村特有的雷貢舞藝術的復原重建成果，受到矚目。圖 9-7 是該場貝杜魯村雷貢舞演出中伴奏的 Pelegongan。

[23] 遊行甘美朗的資料來源主要來自筆者於 2000/06/09、06/28、07/08、07/10 日訪談 I Gusti Putu Sudarta，以及參觀巴里島印尼藝術學院樂器博物館，和筆者在島上多次觀察遊行甘美朗的心得。此外，關於遊行甘美朗的深入研究，詳參 Bakan 的專書（1999）。

[24] 遊行甘美朗另一名稱 Bebonangan 是「*bonang* 的旋律」的意思（同前註的訪談）。*Bonang* 是一種鑼邊較深，鑼面中央有凸起的鑼包，單個或數個成列平放於樂器座上的坐鑼。

[25] Bakan 引用自 1992 年訪問 I Ketut Gedé Asnawa 時得到的說法（Bakan 1998: 441）。

之前，使用的樂器有鼓與法螺等。今一般所見遊行甘美朗使用的樂器及音樂結構源自於 Gong Gede，擷取其中 reong 與大鈸（cengceng kopyak）的交織節奏聲部發展而成，而且節奏更複雜、更激烈。

　　遊行甘美朗用於廟會和火葬的行列，或節慶、特定集會等場合，[26] 使用的樂器基本上包括鑼、鈸與鼓三類。鑼四面：大鑼一對、中鑼和鑼心較薄聲音較亮的 bende；鈸是互擊式的大鈸，數副為一組，以交織的方式擊出複雜的節奏，渲染氣氛，帶來熱鬧高昂、色彩豐富的音樂音響；[27] 至於鼓，一般用一對雙面鼓，但視規模大小，可增加數量。除此之外另加上打拍子的小鑼 kempli，及演奏旋律的六個小坐鑼 reong，置於樂器座上或個別手持。其中兩個稱為 ponggang，相隔半音，以頑固音型演奏定旋律；另外四個 reong 則演奏裝飾性旋律。如此透過節奏安排與速度的變化，可呈現莊嚴穩重或激烈高昂的各種氣氛，分別適用於引導廟會拜神的隊伍，或火葬遊行隊伍中激勵士氣，特別是當數十人共同扛著大又重的火葬塔行走遠路時，遊行甘美朗的音樂著實發揮了提振士氣的功用（見圖 9-8b）。[28] 這種行進的甘美朗於 1986 年

[26] 例如 1996 年 8 月我住在登巴薩市 Nusa Indah 路口的旅館，這條路通往登巴薩市藝術中心及藝術學院，8 月 5 日當天有活動，包括省長蒞臨頒獎。早上九點開始交通管制，不久之後我聽到了遊行甘美朗的聲音，衝出旅館一看，只見一批官員們在路口下車，在堂皇浩大的遊行甘美朗隊伍伴隨下，步行朝著文化中心的方向走去。這一幕的莊嚴與氣派在我腦海裡留下深刻印象。

[27] 一般鈸的敲擊方式為兩鈸密合互擊，迅速分開；但巴里島的鈸是在互擊時以手指夾住綁在上方的皮繩，手掌抓著凸起的鑼包，兩手輕輕互擊，而且互擊時兩鈸不完全密合，也不完全對正，略有斜度而留縫隙，產生似顫音的音響，輕柔而有餘音。多副以不同的節奏連鎖交織擊奏時，產生複雜而熱鬧的音響。事實上巴里島的鈸較重，單片約一公斤，但運用不完全密合的打法所產生的顫音，其聲音反而輕巧，非厚重而果斷的音響，音色變化十分豐富。

[28] 有別於一般甘美朗以 wadon 鼓領奏，Bakan 提到遊行甘美朗的領奏鼓是 lanang，而且 lanang 鼓手的角色十分關鍵和具挑戰性。他必須視遊行中的狀況和需要，隨時改變速度、節奏型或樂段。如果隊伍落後時，鼓手必須帶領樂隊加緊速度；如果隊伍出現緊張慌亂時，則穩住速度並降低力度；特別在肩負重擔、扛著火葬塔的人們出現疲憊狀時，他必須轉換進入戰鬥的樂段，此時鼓彷彿啟動馬達般，鈸群亦如腎上腺素衝高般（1999: 47），提升扛塔人們的士氣和能量。關於遊行甘美朗於火葬的運用與功能，詳參 Bakan 1999: 70-77。
有意思的是 2000 年我在烏布遇到一個火葬行列，卻靜悄悄地，沒聽到遊行甘美朗的聲音，次年再來時

因列入競賽項目，更發展出新式、標榜炫技和創新的形式（Bakan 1993/1994: 6），不但節奏更花彩絢爛、大鈸的互擊花樣更多，還加上肢體動作，稱之創新的遊行甘美朗（Kreasi Balaganjur），表演性十足。

傳統的遊行甘美朗使用有半音的 *pelog* 調音系統，但只用四個音。一般甘美朗的編制有彈性，輕巧易搬動的安克隆甘美朗也常用於遊行，特別是與火葬及廟會等儀式相關的場合（圖 9-8c, d, e）。這種無半音，只用四音的甘美朗，除了可加上搖竹之外（圖 9-8c），還加上銅鍵樂器 *gangsa*，吊掛在扁擔上邊走邊敲奏（圖 9-8e），音樂更豐富。

1984 年巴里島的印尼藝術學院（STSI，今 ISI）新編組成一種大型的遊行用甘美朗，稱之為 Adi Merdangga，[29] 用於一年一度的巴里藝術節開幕遊行（圖 9-8f）。這種以鼓為主的樂隊係從傳統的遊行甘美朗擴充發展而來，使用 50 個以上的鼓是它最大的特色，至今仍然是巴里藝術節開幕遊行的前導樂隊。

問朋友（2001/08/07），他們說不能用遊行甘美朗，因為「危險」。原來烏布多有錢人，火葬塔做得大，底下的竹架底座也大，但烏布路小，如果用上遊行甘美朗，恐怕扛火葬塔的人們一興奮會搖動火葬塔，但路太小，無法搖動，所以不能用音樂。這說法頭一回聽到，倒有點道理。

[29] 關於這種大型遊行甘美朗樂隊的產生，一說是當時巴里省長的要求，另一說是來自當時的校長 I Made Bandem 的構想。這種遊行甘美朗的鼓稱為 *merdangga*，發音接近南印度的桶型雙面鼓 *mridangam*（南印度泰米爾語習慣在字尾加上 "m"），令人想到可能來自南印度的影響，雖外形上有中間較粗（桶型鼓）或圓柱體之別。

圖 9-8a Klungkung 宮廷司法亭天花板壁畫的遊行甘美朗行列，這種畫風是島上著名的 Kamasan 畫派。（筆者攝，2001/08）

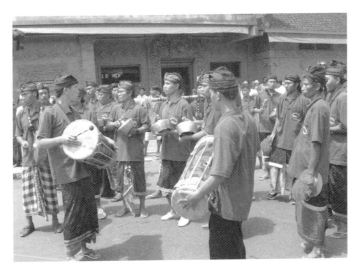

圖 9-8b 遊行甘美朗在十字路口的一角為赴火葬場的行列伴奏（筆者攝，2001/08/15 於 Mas 村）

圖9-8c（上）、d（中）、e（下）1989/07/25 Sayan村廟會期間，安克隆甘美朗樂隊作為前導，帶著社區婦女們的供品行列到廟裡，當時演奏的曲目是 *Pengisap Kocok*（李慧娟攝，筆者提供）

圖 9-8f 巴里藝術節開幕遊行中，登巴薩市印尼藝術學院學生的遊行隊伍。（紀淳德攝，
2004/06/20，筆者提供）

圖 9-8g 「2011 夢想嘉年華」北藝大的遊行甘美朗（筆者攝，2011/10/22 於臺北）

三、新的甘美朗

　　新的甘美朗是指形成於二十世紀迄今，以複雜的鼓法和交織手法為特色。包括克比亞、現代的遊行甘美朗、新式的安克隆，竹製的甘美朗和克差等，其中克比亞見第二章第三節；現代的遊行甘美朗見上節（三）的介紹；新式的安克隆見第二章第三節之一；而以人聲甘美朗的合唱為核心構成的克差，詳見本書第四至七章。以下介紹竹製甘美朗、以嗩吶為主要樂器的 Gamelan Preret，和伴奏歌舞劇 Arja 的 Gamelan Arja。

（一）竹製甘美朗

　　竹製的甘美朗在島上普遍用於村民們的娛樂場合。以竹琴為主構成的甘美朗有數種，其樂器與編制大同小異，例如 Gamelan Grantang（以下簡稱 Grantang）、Gamelan Rindik，或稱甘德倫甘美朗 Gamelan Gandrung[30]（以下簡稱 Rindik）、Gamelan Joged Bumbung（以下簡稱 Joged）等。此外，西巴里還有一種以巨竹組成的大竹管琴為特色的 Gamelan Jegog（以下簡稱 Jegog），以及用長短不一的竹管垂直擊奏的 Bungbung Gebyok 等。

1. Grantang、Rindik（Gandrung）（圖 9-9a）與 Joged（圖 9-9b, c）

　　三種相似的甘美朗，均用於伴奏社交舞蹈 Joged[31]，其樂器編制大同小異，以竹琴為主角，音階均為五音，但有 *slendro*（無半音）或 *pelog*（有半音）

[30] 因為 Gandrung 舞蹈也用這種甘美朗伴奏（Dibia and Ballinger 2004: 34）。Gandrung 是類似 Joged 的一種社交舞蹈，伴奏的竹琴使用五音的 *pelog* 調音系統，在竹子共鳴管上排置木／竹製鍵，外型頗似 *gender*。演奏者兩手各持一槌，演奏八度或兩臺交織的旋律。這種甘美朗除了上述樂器之外，如同一般的甘美朗，再加上鼓與打擊樂器等，於荷蘭時代很流行，但今僅見於少數村莊（Tenzer 1991: 93, 2011: 102）。

[31] Joged 是一種社交舞，一般以女舞者獨舞開始，然後邀請男性觀眾共舞，是深受村民喜愛的娛樂性舞蹈。*"Bumbung"* 是竹子的意思。

之分。[32] *Grantang*（圖 9-9d）、*tingklik*、*rindik* 三者均為竹琴，外型相似，常以 *tingklik* 統稱之，有大小、音域高低或調音系統之分，形制均為數支竹管依長短排列紮在架子上，兩臺為一對，演奏時以雙槌敲奏（不須止音），兩臺演奏者的右手以交織手法敲擊裝飾的聲部，左手齊奏基本旋律。竹琴也是人們自娛的樂器，或加上笛子，輕鬆愉悅的音樂，是島上家庭、餐廳或觀光旅館深受歡迎的小型合奏。數組竹琴與笛，再加上鑼[33]、鈸、打拍子的樂器和鼓等，就形成上述的甘美朗了。

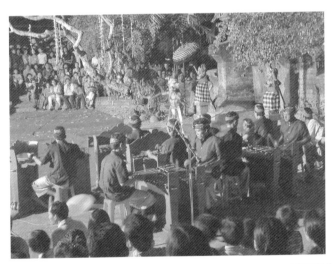

圖 9-9a 巴里藝術節的 Gandrung 樂舞演出，所用的竹琴是竹鍵依長短排置於共鳴管上。（筆者攝，2002/06/30）

[32] Grantang 使用無半音的 *slendro* 調音系統，Rindik 則使用有半音的 *pelog* 調音系統，只用五音（參見 Dibia and Ballinger 2004: 34）。

[33] 常以雙鍵同擊的金屬鍵樂器 *gong pulu* 代替，見第二章圖 2-7e 的小圖。

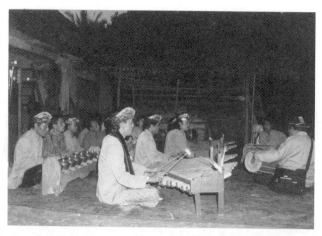

圖 9-9b 北巴里 Munduk 村的 Joged Bumbung 樂團晚間在著名的音樂家 I Made Terip 家院子練習。（筆者攝，1998/08/06）

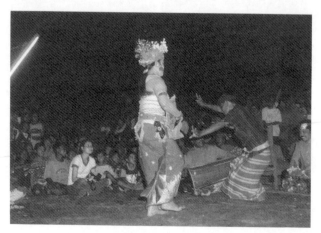

圖 9-9c 北巴里的婚禮娛樂節目，這場婚禮的慶祝一連七天，其中一晚邀請兩團 Joged 在村子的廣場上拚臺。這種社交舞蹈，女舞者獨舞一段後會邀請觀眾共舞，娛樂性十足，當晚村民扶老攜幼，擠滿了廣場。（筆者攝，1998/08/07）

圖 9-9d　筆者的竹琴 *grantang*，使用無半音的五聲音階。（王博賢攝，筆者提供）

2. Jegog

　　相較於前述 Rindik 或 Joged 甘美朗的輕鬆活潑，如雷聲隆隆的 Jegog 是巴里西部（Jembrana 縣）的特色甘美朗（圖 9-10a, b）。這種超大型的竹製甘美朗，由粗細、長短不一的竹管組成高、中與低音各部竹琴，每臺八支竹管（八鍵），音域為兩個八度，使用 *pelog* 調音系統，但只用其中的四個音（其音程關接近 fa-sol-si-re），是島上僅有的四音 *pelog* 樂隊（Dibia and Ballinger 2004: 35）。其中以八支巨竹組成的超大低音竹琴為特色，最長者甚至長達三米，演奏者坐在竹琴上的小板凳，敲擊時低沉隆隆的聲音頗為震耳，連地板都連帶震動。此外還加上鼓（雙面鼓 *kendang* 與框形鼓 *rebana*）[34] 和打拍子的樂器。今這種樂隊用於伴奏西部的特色節慶——賽牛（Makepung）和其他節慶場合。

　　Jegog 的分布以巴里島西部為主，北部也有，近年來烏布區的 Bentuyung 村更成立專為觀光表演的 Jegog 樂隊（圖 9-10c）。

[34] *Kendang* 為一般巴里島甘美朗使用的雙面、圓柱形桶狀鼓；*rebana* 可推測來自伊斯蘭文化的影響。

圖 9-10a Jegog 的低音樂器，上置板凳。（筆者攝，1996/07/22 於巴里島的印尼藝術學院〔STSI Denpasar，今 ISI Denpasar 〕）

圖 9-10b Jegog 演奏低音樂器的樂師坐在板凳上擊奏粗竹管。（筆者攝，2000/07/04）

圖 9-10c Bentuyung 村的 Jegog 觀光展演，圖為 Jegog 伴奏迎賓舞。（筆者攝，2016/09/02）

3. Bungbung Gebyok

　　有別於前述四種以竹琴（竹管或竹鍵）為主的樂隊，Bungbung Gebyok 是以長短不一的竹管，此起彼落敲擊木製平臺的合奏（平臺下有共鳴槽，如同臼；或直接置於地上）（圖 9-11a）。"Bumbung（bungbung）"是竹子，"gebyog"是全部竹管一起擊奏的聲音（李婧慧 2016: 58）。以筆者的調查為例，[35] 這種合奏形成於二十世紀，其產生與舂米的杵聲有關，係於收割稻子後將穀子脫殼時，用木製的杵（huu）敲打稻穀（即舂米）。舂米完就用木杵敲臼（ketungan），抒發收穫之愉快心情。後來將木杵改為竹管、臼改用木板，合奏時由八位婦女人手一支長短不一[36]的竹子，此起彼落敲擊於平臺（木板）上（ibid.: 58-59）。八支竹管分兩個八度，使用四音音階。[37] 這種以交織手法

[35] 筆者訪問 Jembrana 縣 Negara 區 Dangintukadaya 村的表演團體 Seka Bungbung Gebyog Pering Kencana Suara 的 I Nyoman Sudarmadi，葉佩明女士口譯，2001/08/05。

[36] 長短／粗細（外徑）分別是 81.8/8.0、73.3/7.9、68.3/7.4、63.7/6.45、59.4/7.3、56.0/7.1、52.7/6.5、48.4/6.5，單位：公分（同前註）。

[37] 據筆者調查的樂團，其四音的音程關係接近 do, re, mi, sol。

形成錯綜複雜的多聲部音樂，十分引人入勝。這種樂隊主要分布於巴里西部，是人們於農忙（收割）之餘的娛樂，一般由婦女敲奏，也用於伴奏舞蹈。此外也有村子將這種竹管結合竹琴，組成更大型的樂隊（圖 9-11b）。

圖 9-11a 巴里島西部 Jembrana 縣 Dangintukadaya 村的 Bungbung Gebyog。（筆者攝，2001/08/05）

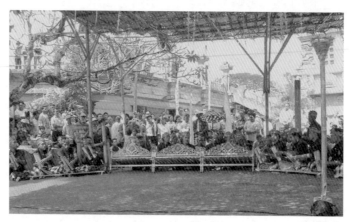

圖 9-11b Jembrana 縣的 Bumbung Kepyak，結合竹管與竹琴的合奏，其中左右兩邊見有竹管擊奏，每人兩支，一邊敲打木板，一邊表演。（筆者攝，2002/07/04 於巴里藝術節）

（二）Gamelan Preret

　　這種罕見的鼓吹樂隊的甘美朗，以使用嗩吶（*preret* 或 *pereret*）為特色，筆者所知僅見於巴里島的東部和西部少數村子，但東、西部的樂器形制、曲目與使用場合各異（圖 9-12a），可能是地緣關係使然：分別傳自今之龍目島（Lombok）和東爪哇。其中西部 Jembrana 縣的 Batu Agung 村以嗩吶 *preret* 組成甘美朗，是島上罕見的甘美朗（圖 9-12b, c）。[38]

　　就樂器而言，Batu Agung 村的嗩吶原用於自娛娛人，尤其是男性用於追求異性。[39] 此樂器在巴里島的歷史悠久但難以查考，組成 Preret 甘美朗的年代卻是 1990 年代初期，始於筆者調查的 Batu Agung 村。[40] 這種甘美朗有兩種旋律樂器：嗩吶 *preret* 為主要樂器，和 *suling*（笛），再加上以竹筒樂器 *guntang*[41] 打拍子（代替 *tawa-tawa*）、小鑼 *kenong* 與 *kelenang*、小鈸群、兩種鼓（*kendang* 和來自伊斯蘭文化影響的 *rebana*）等節奏打擊樂器，此外還有歌唱者。這種甘美朗的曲目多借自巴里島的歌舞劇 Arja（見下面〔三〕的介紹）的唱腔，以吹代唱，樂隊編制也以伴奏 Arja 的甘美朗為模式，差別在 Arja 用笛子不用嗩吶，鼓也只有傳統的雙面鼓，但同樣用兩個大小不同的 *guntang*（見圖 9-13c）。Preret 甘美朗用於宗教儀式場合，也用於娛樂、婚喪喜慶和

[38] 至於東部 Karangasem 的 *preret*，其使用場合因村子而異。筆者訪問的 Ababi 村屬於印度教村落，其嗩吶原用於宗教儀式場合，伴奏或吹奏宗教詩歌（Kidung），1986 年曾加入鼓、鑼、鈸等其他樂器組成遊行樂隊，參加巴里藝術節的開幕遊行，也用於節慶的遊行；另一個調查村落 Saren Jawa 則為穆斯林村落，其嗩吶用於婚禮和伊斯蘭宗教節日場合（李婧慧 2001b: 73, 79-80），可惜筆者沒有機會見到該村的樂器。除此之外，另有個別的 *preret* 製作者，參見 ibid.: 74 之註 13。

[39] 筆者於 1998/07/31 及 2001/08/11 訪問 Batu Agung 村 Dunsun Anyar 社區的樂團 Seka Pereret Suara Wanagita。

[40] 樂團的成立一方面是促進社區的團結，並且將原來屬於個人樂器的嗩吶發展為團體合奏；另一方面是保存傳統藝術，同時也是政府文化部門指定該村成立樂團（同前註的訪問）。

[41] 見圖 9-13c 及參見（三）Gamelan Arja。巴里島的一些甘美朗，常用 *guntang* 來代替鑼類樂器，或代替打拍子的小鑼 *tawa-tawa*（筆者於 1998/07/31 訪問 Batu Agung 村的樂團 Seka Pereret Suara Wanagita）。

慶典遊行。[42]

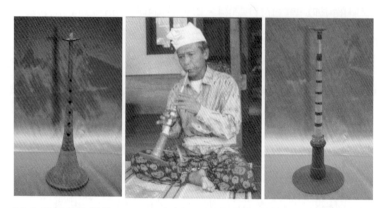

圖 9-12a （左）巴里島西部的 *preret*；（中）巴里島東部 Karangasem 縣 Ababi 村 I Wayan Laba 吹奏 *preret*；（右）龍目島（Lombok）的 *preret*。（左、右圖：王博賢攝；中：筆者提供）

圖 9-12b 巴里島西部 Jembrana 縣 Batu Agung 村的 Gamelan Preret（Seka Pereret Suara Wanagita）（筆者攝，1998/07/31）

[42] 關於 *preret* 及 Gamelan Preret，詳見李婧慧 2001b。

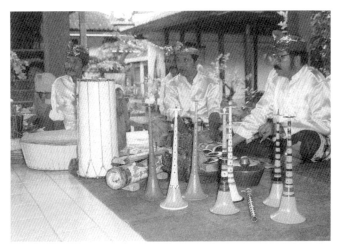

圖 9-12c G. Preret 的樂器，前排有七支五顏六色的嗩吶，和一支笛子；左起為兩個鼓（*rebana*、*kendang*），旁邊是大竹筒上置竹片的 *guntang*。（陳佳雯攝，1998/07/31，筆者提供）

（三）伴奏歌舞劇阿仄（Arja）的阿仄甘美朗（Gamelan Arja）

　　Arja 是一種以歌唱為主的歌舞劇，類似臺灣的歌子戲，使用一些固定的曲調，然後在不同的劇情時配上不同的歌詞，演唱時隨演員而有一些變化。基本上演員已熟記各種曲調，演出前對劇目及演唱互相商談後，有時沒有經過排練就上場表演。[43] 這種一曲多用、載歌載舞的歌舞劇，屬於民間的娛樂，展演浪漫愛情故事。故事取材除了巴里島的故事之外，還有傳自阿拉伯和中國的故事，包括山伯英台的故事，深受巴里人喜愛。2011 年彰化國際戲曲節曾邀請 I Gusti Putu Sudarta 帶領巴里島甘達莎莉（Ganda Sari）舞團展演重建的 Arja《山伯英台》（*Sampik Ingtai*）。

[43] 2000 年 8、9 月以電子郵件請教 Gusti，馬珍妮中譯。

伴奏 Arja 的甘美朗 Gamelan Arja 又稱 Gamelan Gaguntangan，因 Arja
以歌唱為主，傳統上使用小型、音色甜美的合奏，包括大小各一的 *guntang*
（因以得名）、笛子（*suling*，旋律領奏及裝飾歌唱的旋律）、小鼓、小鈸
群（*cengceng*）和三面鑼（*kajar, tawa-tawa, klenang*）（Dibia and Ballinger
2004: 84-85）。其中的 *guntang* 是以直徑約 10 公分或更粗的竹子一節，保留
兩端的竹節，上面挑起一根竹皮絃，在絃上另置一舌狀木板，用槌擊木舌（圖
9-13c）。或一面部分竹皮挖空，上面架一長條木／竹板，以槌擊之（如圖9-12c
前排的 *guntang*）。

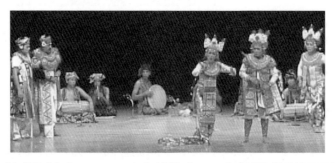

圖 9-13a Arja《山伯英台》（*Sampik Ingtai*）（擷取自 2011 彰化國際戲曲節巴里甘達莎麗〔Bali
Ganda Sari〕劇團演出影片，巴里甘達莎麗與彰化文化局提供）。

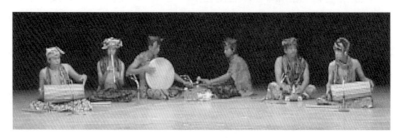

圖 9-13b 伴奏 Arja 的甘美朗（同 9-13a）

圖 9-13c *Guntang*（ISI 樂器博物館藏）（筆者攝，2016/09/08）

附錄二　圖說交織於巴里社會生活的實踐

　　考察交織在巴里島社會生活的實踐，廟會（*odalan*）可說是最佳例子。廟會是巴里島共同體生活的縮影，由村落社區全體在交織的精神下完成。廟會也是各種藝術的展演空間，每 210 天舉行一次，至少在一個月前就開始準備，到三天前密集準備。一連串的工作，一直到廟會祭典，每戶都要參與，義務為宗教信仰來服事和為共同體服務，即 *ngayah*。

　　下面以貝杜魯村 Samuan Tiga 廟的廟會為例，來看交織於巴里島社會生活的實踐，從準備到祭典各階段，圖示說明於下（照片與解說由馬珍妮及 I Gusti Putu Sudarta 提供）。[1]

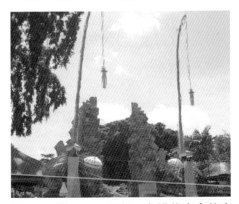

圖 10-1　當 *penjor* 豎起，意謂著廟會的來臨。那麼，廟會如何準備和進行？

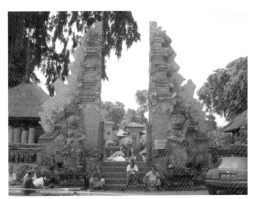

圖 10-2　巴里島的廟宇分三個空間，外庭、中庭和內庭，從分裂式門進去是中庭；而從中庭要進入內庭的門，是有屋頂的門，內庭是最神聖的場所。圖為開始準備廟會時，男人們在外庭砍竹子，準備搭棚和做供品座等。

[1]　本附錄的照片為馬珍妮於 2008 年 4 月記錄拍攝。限於篇幅，僅選 23 張概要介紹。感謝馬女士以一個月的時間拍照記錄、提供照片，以及 Gusti 解說照片，馬珍妮中譯。

圖 10-3 這是廟會開始前未裝飾的中庭，空空
蕩蕩，只有一些亭子。

圖 10-4 搭建中的棚子，為供品與參加儀式的
村民們作遮陽用，是男人們的工作。

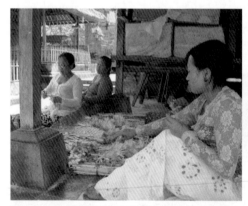

圖 10-5 社區婦女們輪流到廟裡幫忙做供品。
到廟裡必須注意穿著，包括 *sarung* 和腰帶。
圖中婦女們的上衣是傳統的上衣 *kebaya*。

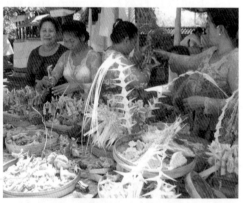

圖 10-6 婦女們準備供品，琳瑯滿目（有的婦
女負責廚房的工作）。

圖 10-7 男人們用竹子做供品座。

圖 10-8 男人們做供品塔的支柱和底座。

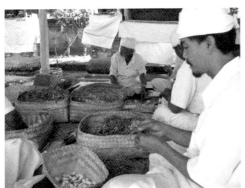

圖 10-9 祭司（Mangku）們正在製作裝飾神像用的花飾，只有祭司階級才可以做這個工作。

圖 10-10 少女們放學回來也來幫忙，用椰子葉編織供品。她們同樣身著傳統服裝，至於上衣沒有硬性規定，平日可以用 T 恤，但一定要有袖子。

圖 10-11 小朋友們也來幫忙，挨家挨戶募集廟會所需物資，包括香蕉葉、線香、米、蛋……但是太重了，砍一段甘蔗掛起來扛到廟裡去吧。廟裡的媽媽和阿嬤們會給他們一人一個飯包，然後就很滿足地回家。巴里孩子從小就在這樣的環境下學習參與村子的工作。注意看他們的服裝，小女孩的 *sarung* 和腰帶正告訴我們他們要去廟裡。

圖 10-12 所有進香的神座均擺於此，旁邊擺滿各式供品。

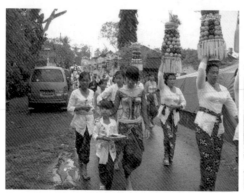

圖 10-13 婦女們頂著供品，成列遊行到廟裡去。此時遊行甘美朗是少不了的。

圖 10-14 廟會期間，通往內庭的門和階梯裝飾得美輪美奐。

圖 10-15 在安置神像的過程中,全程用安克隆甘美朗伴奏(圖右)。村子裡參加甘美朗樂團的村民事先參加練習,為這一天演奏。

圖 10-16 村民們蓆地坐在棚子下,等待儀式的進行。儀式中祭司會為村民們祈禱,並灑聖水。

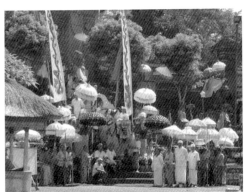

圖 10-17 巴龍(代表善的聖獸)從廟的最神聖的內庭出來,繞境驅邪與祝福。

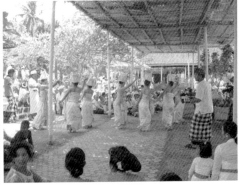

圖 10-18 廟會中少不了音樂、舞蹈與戲劇(皮影戲),多半由村民中會跳舞或演奏甘美朗及皮影戲偶師來擔當,如果沒有專門人才(舞者或偶師)才向外邀請。圖為村子的女孩們跳迎神的 Rejang 舞。

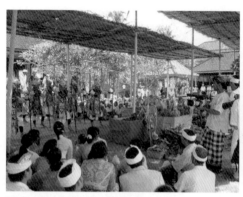

圖 10-19 男孩子們則跳儀式舞蹈的武士舞，象徵神靈的侍衛。參與團體儀式舞蹈的青少年或村民，都要事先參加練習。

圖 10-20 廟會少不了皮影戲。白天儀式中的皮影戲 Wayang Lemah，不用影窗，而以棉繩代替。

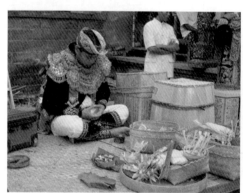

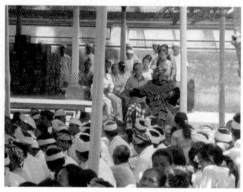

圖 10-21 廟會中必備面具舞，這是 Gusti 在演出面具舞前的祈禱，祈求得賜，即聖靈的感動與恩賜，使演出可以出神入化。

圖 10-22 儀式中的面具舞是一整套的表演，由一人變換不同的面具，表演各種不同的角色。

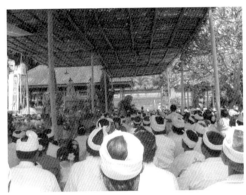

圖 10-23　面具舞最後一個角色是福神（Sidhakarya），象徵儀式的圓滿達成。

　　總之，廟會不論是準備或祭典期間，村民各有工作崗位，大家分工合作。因此一個琳瑯滿目，充滿各式有形與無形、靜態（供品）與動態（表演與獻供）的獻神、祈禱大場合，就在全村／社區群體以交織精神、互相合作之下圓滿達成一個定期的大任務，以確保全村／社區的豐盛與平安。這就是交織在巴里島社會生活中實踐的例子。

附錄三 桑揚歌

一、玻諾村的桑揚仙女舞歌曲歌詞[1]

（一）*Kembang Jenar*〈黃花〉：用於煙薰儀式，請靈降臨附身

1. Kembang jenar
　　花[開]　黃色

　　Mangundang-ngundang Dedari Agung
　　邀請　　　　　　　仙女　至高無上的

　　Dane　becik becik Dewa[2] undang
　　連接詞　好的　　　　神　　邀請

　　Sang Supraba Tunjung Biru[3]
　　尊稱　仙女名　　蓮花　藍色

盛開的黃花，

邀請，邀請神聖的仙女，

邀請美麗的仙女們，

尊貴的蘇布拉巴仙女和藍蓮花仙女。

圖 11-1 藍色蓮花（*tunjung biru*）（筆者攝）

[1] 歌詞為巴里語。本書以 Suwarni 採集玻諾村桑揚仙女舞的歌曲（1977: 51-56）為本，再請 I Made Sidja 校訂、**翻譯**（巴里語譯印尼文）與解說，並補充（五）-2: *Sekar Emas* 歌詞（1999/09/11、 2002/06/29、 30 訪談，葉佩明〔1999/09/11〕與馬珍妮〔2002/06/29, 30〕從印尼文譯中文）。

[2] Dewa 雖字義指男性的神，但在此指仙女。

[3] Tunjung Biru（藍蓮花）是仙女名。天上的仙女很多，被選上的仙女共七位，連同一位嬤嬤仙女（年紀最大的仙女，如同仙女的保護者）。七仙女名稱如下：(1)Supraba；(2)Lotame；(3)Tunjung Biru；(4)Tunjung Tutur；(5) Sulaseh；(6)Menaka；(7)Warsiki 以及嬤嬤仙女 Gagar Mayang（Gagar 是散開、Mayang 是脫落、落葉的意思）。在桑揚仙女舞中只邀請兩位，即 Supraba 與 Tunjung Biru。而在桑揚儀式中，歌詞唱到那一位仙女的名字，意謂著邀請該位仙女下凡（1999/09/11 訪問 Sidja）。

2. Tunjung Biru
藍蓮花仙女，
　　蓮花　　藍色

　　Mangrangsuk-ngrangsuk peanggo-anggo
穿上華麗的服裝，
　　穿　　　　　　　　　　整套的華服

　　Panganggone baju simping emas[4]
配上金色的胸飾，
　　服裝　　　　衣服　胸飾[5]　金色

　　Mesat　　miber　ngagegana
在空中急速地飛翔。
　　急速飛高　飛　　　天空[6]

3. Ngagegana
在天空中，
　　天空

　　Mangilo-ngilo ngaja kanginan
盤旋飛向東北方，
　　盤旋飛翔　　　北　　東

　　Jalan　　Dedari metanggun jero
仙女步入宮中，
　　路/走路 仙女　到達　　宮廷[7]

　　Taman ebek madaging sekar
花園裡開滿了花。
　　花園　滿　　開滿　花

4. Sekar emas
金色的花，
　　花　金色

　　Sandingin pudak　　　　anggrik geringsing
配上芬芳的花草和蘭花，
　　旁邊　　有香味的植物　蘭花　有斑點的

　　Tiga kancu, manasoli, sempol
三色花，*manasoli* 花，*sempol* 花，
　　三色花　　　　花名　　花名

　　Kadapane malelepe
綠色新葉茂盛。
　　嫩葉　　茂盛開展

[4] 或 "*Saluke*（服裝）*baju sesimping emas*"，意思相同，僅用字不同（根據 Sidja 所唱的歌詞）。

[5] *Simping* 或 *sesimping* 均指例如雷貢舞者戴在頸上的金色皮製胸飾。

[6] 原意為星星的故鄉。

[7] 原意指裡面。

5. Malelepe　　　　　　　　　　　蔓延茂盛，
　茂盛開展
　Tekedang ratu　　　　ke Gunung Agung　蔓延到阿貢山，
　傳達　　　主人 / 閣下　到　　山　　山名
　Manuju　　munyin gambelan　　　迎向甘美朗樂聲，
　尋找 [方向]　聲音　甘美朗
　Kempur sari candetan gender　　小鑼應和著 gender 樂器。
　鑼　　　小的 連鎖 鑲嵌 銅鍵樂器

（歌唱至此，桑揚已進入神志不清狀況）

（二）Ngalilir〈昏昏欲睡〉：桑揚進入神志不清狀況時唱

　Ngalilir　　　　　　Dewa ngalilir　　昏昏欲睡，神啊！昏昏欲睡，
　昏睡 [即將清醒]　神
　Yan tidong bangun　ne　mangigel　醒來吧，快醒來跳舞吧！
　嘆詞 嘆詞　醒　語助詞　跳舞

（三）Mara Bangun〈甦醒〉：甦醒後（準備跳舞）唱

1. Mara mara bangun maonced oncedan（2 次）　剛醒過來，搖搖欲墜，
　此刻 / 現在　醒　左右搖晃
　Nyuleleg nyulempoh nyohin titiang　roko（2 次）靠著背斜坐著，我奉上香煙。
　靠著　　跪坐著　　給　我 [謙稱] 香煙

2. Eda　kema　jani　mani puan kema（2 次）　現在別去，待明後天才去那兒，
　不要　去那裡　現在　明天 後天 去那裡
　Pangda pangda pindo tingne dibi sanja（2 次）　不要再去，昨晚不是才去過嗎。
　千萬不要　　　兩次　和　昨天 晚上

（四）*Dewi Ayu*〈美麗的仙女〉，桑揚被抬到跳舞的場地時唱

1. Dewi ayu Dewi suci 美麗的女神，聖潔的女神，
女神　美麗 女神 聖潔

 Ida lunga maulangun 她要出門遊山玩水，
第二、三人稱敬稱　去　享受 [大自然]

 Mangungsi ke gunung sekar 雲遊到花之山，
朝向　　　　到　山　花

 Tetamanan bagus Dedara 神仙們的美麗花園，
花園　　英俊 / 好　神仙

 Mangulati sekar tunjung 找尋蓮花。
找尋 / 摘取　花　蓮花

2. Tunjung emas tunjung kuning 金蓮花，黃蓮花，
 蓮花　金色　　黃色

 Lelakon sapi　mangimbang 舞姿如飛翔的燕子
跳舞　燕子　飛翔

 Mangimbang sisin telaga 飛翔在池塘邊，
飛翔　　　旁邊 池塘

 Mangimbangin i capung emas 伴著金色的蜻蜓飛翔，
一起飛翔　　　一　蜻蜓 金色

 Mekadi kupu-kupu matarum 好像蝴蝶追逐嬉戲。
好像　　　蝴蝶　追逐嬉戲

3. Matarum makepet dadua 蝴蝶的翅膀好像兩把扇子，
追逐嬉戲 扇扇子[8]　兩個

 Manyaleog mauderan 團團轉圈，
轉的動作　　轉圈

 Matanjek　magulu-angsul 蹬起腳，邊走邊搖擺頸子，
走 [用腳跟]　頸子　來回

 Tetanjeke manolih-nolih 邊跳邊回頭，
一邊跳　　回頭

 manolih juru kidunge 回頭望向詩歌吟唱者。
回頭　具某種專門能力者　詩歌

[8] 形容蝴蝶翅膀。

4. Juru kidung sami majajar
　　詩歌吟唱者 一起 排列

詩歌吟唱者排列一起，

　　Karsan Ida　　　　　nunas lungsuran sekar
　　希望 第二、三人稱敬稱 祈求 拜過的祭品 花

祈求得到祭拜後的花，

　　Picayang Dewa picayang
　　賜給 　　神 賜給

賜給我吧！神啊！賜給我吧！

　　Icenin juru kidunge
　　分給 詩歌吟唱者

分給詩歌吟唱者。

（五）跳舞時唱的歌有數首，舉兩首為例：

1. *Tanjung Gambir*〈伊蘭芷花與素馨花〉

（1）Tanjung gambir gadung melati
　　　伊蘭芷花 素馨花 花名 茉莉花

伊蘭芷花，素馨花，嘎敦花，茉莉花，

　　　Sandingin cempaka menuh dakcinaga becik pisan
　　　在旁邊 玉蘭花 一種茉莉花 植物名 佳 非常

旁邊的玉蘭花，茉莉花和達奇那嘎也很美麗，

　　　Medampyak tumbuh di gunung
　　　並排 　　　開/生長 在 山

一叢一叢盛開於山上，

　　　Tetanduran Widyadari
　　　植物[9] 　　仙女

是仙女們栽培的植物。

（2）Tempuh angin manyoyorin
　　　吹拂 　　風 搖擺

迎風搖擺，

　　　Dedarine ampuang aus mangiber mangalap sekar
　　　仙女 　被風吹 強風 飛 　　摘取 花

仙女們被風吹採鮮花，

　　　Sekarang magulu-angsul
　　　插上 　　　頸子 來回

插上花，搖擺頸子，

　　　Sweca i Dewa ngigelin[10] gending
　　　歡喜 一 神 跳舞的動作 樂曲/曲調

仙女們滿心歡喜隨樂起舞。

[9] 複數形，單數是 *tandur*。

[10] *Ngige* 是基本字，跳舞的意思，*ngigelin* 指跳舞的動作。

Pengecet

Gending　　guntang　　gula milir（2次）　　　樂聲甜美如糖水流淌，
樂曲　　竹製敲擊樂器　糖　流

Tetabuhan madu rempuh　　　　　　　　　　樂聲甜如蜜，
演奏　　　　蜂蜜　細膩柔美

Pepanggelan pepanggelan　　　　　　　　　一段又一段（間奏），
一段　　　　一段

Madu pasir　　　　　　　　　　　　　　　　宛如蜂蜜之洋。
蜂蜜　海洋

Rebab　　　　　sulinge kayun-yun　　　　二絃與笛子，聲聲悅耳，
二絃擦奏樂器 笛子　令人欣喜

Gagupekan gagupekan　　　　　　　　　　敲鑼打鼓，敲鑼打鼓，
敲打　　　　敲打

Guricike mangerempyang　　　　　　　　　小鈸的聲音響亮。
小鈸　　響亮

(1) Igel igel Ida　　　cara garuda matangkis[11]（2次）您的舞姿有如雄鷹擋敵，
舞姿 第二、三人稱敬稱如鷹 迎向敵人的姿態

Kecas kecos ilag ileg ngulu bahu（2次）　跳上跳下，聳肩搖頭。
跳躍　　　聳動肩膀　頸子　左右搖動

(2) Yen sawangan gumine di kembang kuning（2次）若把黃花盛開的村子比擬人
若是 比方說　村／地方在 花 [開] 黃色　　　間，

Sungengene nyebeng　 manyangra bulan（2次）向日葵垂頭迎接月亮。
向日葵　　憂鬱（垂頭）迎接　　　月亮

2. *Sekar Emas*〈金色的花〉[12]

Sekar emas ngare ronce　　　　　　　　　金色的花盛開著，
花　　　金色 向左右開展

Ergila lan menuh　　　　　　　　　　　白玫瑰和茉莉花，
白玫瑰　和　一種茉莉花

[11] Tangkis 是姿態。

[12] 感謝 I Made Sidja 提供歌詞。

Sekar bagus Derare
花　　英俊　神
神仙的金花，

Sekaran　mengigel gambuh
[所戴的] 花　跳 [舞]　甘布舞[13]
跳甘布舞用的金花，

Gambuh　irejang　kendran
甘布舞　　雷姜舞[14]　天堂
在天堂的甘布舞與雷姜舞，

Tetabuhan nganyih anyih
敲打聲　　細膩 / 扣人心弦
樂聲扣人心弦，

Kadi sunari[15] anginan
如　竹製響器　[被]風吹
竹子輕輕地發出聲音，

Metanjek magulu angsul
踏步　　頸子　　來回
舞者蹬起腳來，搖擺著頭。

Sekar sandat gagubahan　aturine Widyadari
花　　鷹爪花 插成串 [裝飾]　獻給　仙女
插上一串串鷹爪花[16]，獻給仙女，

Ida　　　　　karse mengendon nyoged
第二、三人稱敬稱 喜歡　刻意去　[跳]Joged 舞[17]
她想去跳 Joged 舞，

Manyoged　ke Pasar Agung[18]
跳 Joged 舞　去 仙女聚集處
到仙女們聚集處跳 Joged 舞，

Sampun janten, sampun janten
已經　　確定
已經排定了，已經排定了，

Pengibing botoh　sami　mengambiar
舞者[19]　　喜歡　一起　並排坐
很多伴舞者已等在那兒。

Gegambelan rempuh manis nyuregreg laris nyelempoh
甘美朗　　悅耳　甜　碎步 舞蹈動作 [然後] 跪坐著
甘美朗音樂悅耳，舞者輕移蓮步後跪坐著。

Minggir minggir suling papat rebab dadua （2 次）
綿延不斷 [指樂聲]　笛子　四支　二絃　兩支
樂聲綿延，有四支笛子和兩支二絃，

[13] 舞蹈名稱，參見附錄一的二之（一）。

[14] Rejang 是一種獻上供品的舞蹈，參見第二章第四節。

[15] 用整支的竹子，頂端自然彎曲，下面的竹節鑿孔，風吹時會發出聲音。

[16] *Sandat* 花即鷹爪花，黃色，見圖 11-2。

[17] Joged 是一種娛樂性舞蹈，由女舞者獨舞之後邀請男性觀眾（每次一位）與之共舞，是巴里社會頗受歡迎的舞蹈，參見附錄一，註 31。

[18] *Pasar* 原意指市場，Pasar Agung 為地名，指仙女聚集處，在今阿貢山（Gunung Agung），與 Besakih 廟相背的一端。

[19] 指與 Joged 舞者共舞的人。

Sunari　　katibeng　angin
竹製響器　被［風］吹　　風

Cemarane seriat seriut
松樹　　　　搖來　搖去

Sekar gambir, sekar gambir, sekar menuh gagempolan
花　　素馨花　　　　　　一種茉莉花　一簇簇的

Sekaran ke Pura Agung menonton Sanghyang nge alit
花串　去　阿貢廟　　　觀看　　桑揚 指示代名詞小

Sanghyang alit, Sanghyang alit,
桑揚　　　　小

Igel　Danne　　　　megelohan
舞姿　第三人稱敬稱　優雅

Ulangun atine dini
喜歡　　　心　　在這裡

Tonglalis jani megedi.
不忍心　　現在　離開

竹子被強風吹著，

松樹迎風搖擺，

素馨花（2 次），一簇簇的茉莉花

頭戴花串赴廟會觀賞小桑揚舞

小桑揚，小桑揚，

她的舞姿優雅，

吸引了我的心，

絲毫不想離開。

圖 11-2　鷹爪花（*sandat*）（筆者攝）

圖 11-3　雞蛋花（*sekar jepun*）（筆者攝）

（六）*Sekar Jepun*〈雞蛋花〉：收藏儀式（清醒後儀式）結束時唱，曲調同煙薰儀式時唱的 Kembang Jenar（Suwarni 1977, 56）

1. Sekar jepun[20]　　　　　　　　　　　雞蛋花，
　雞蛋花

[20] 2017/06/22 我在烏布街上偶遇兩位中學年紀的女孩，練習以英文向觀光客介紹雞蛋花，她們說：對巴里人來說，雞蛋花象徵純潔與和諧。

Anggitan ratna medori putih
串　　　圓子花　夜來香　白色

串上圓子花和白色夜來香，

Teleng petak tunjung biru
藍花豆[21]　白色　蓮花　藍色

白色藍花豆的花，藍蓮花，

Dedari makarya tirta
仙女　　製造　　聖水

仙女忙製聖水。

2. Tirta hening
　聖水　純淨

純淨的聖水，

　Mawadah sibuh kencana manik
　器皿　　　椰殼　　黃金　寶石

裝在鑲有黃金寶石的椰殼中，

　Yeh empul suda mala
　水　　泉水　清潔 污穢

用山泉沐浴淨身，

　Dong　　siratin ragane tirta
　請求的動作　灑　自己　聖水

請為自己灑上聖水吧！

二、玻諾村桑揚馬舞歌曲歌詞 [22]

（一）*Kukus Arum*〈香煙〉曲調同仙女舞煙薰儀式時唱的 *Kembang Jenar*[23]

1. Kukus arum gandane
　煙　　香氣　味道

芳香的煙霧，

　Rupa merik sumirit[24] sembar[25] wangi
　樣子 香氣　香氣　　混合　香

是混合多種香料的香粉的濃郁香味，

　Ringkasturi mrebuk arum saking tawang
　混合　　　香氣四溢 香氣　從　天空

香氣從天上飄到人間。

[21] *Teleng* 是一種豆類植物所開的花，狀似牽牛花。

[22] 桑揚馬舞歌曲第一、二首摘錄自 Ebeh 採集的歌詞（1977: 41-45），並經 I Made Sidja 校訂、解說和提供第三～五首歌曲（1999/09/11、2002/06/29、30 的訪問，葉佩明〔1999/09/11〕與馬珍妮〔2002/06/29、30〕中譯）。

[23] 據 I Made Sidja 所唱，2002/06/29。

[24] *Merik* 與 *sumiri* 均指香氣，兩字合用形容濃郁的香味。

[25] *Sembar* 指混合了多種香料的香粉

2. Saking tawang kesilir silirin angin
 從　　　天空　吹拂　吹拂　風

 Rawuh maring kadewatan
 來　　　到　　　天堂

 Turun angin Once Srawa
 下來　　風　馬神的名字

風從遠處吹來，

香氣飄到天堂，

香氣誘惑著天上的馬神。

3. Once Srawa　luwih　rupane becik
 馬神　　　　能力強　模樣　佳

 Penganggone sarwa emas
 馬的裝扮　　　　全部　黃金

 Abra　murub　manguranyab
 威嚴　有光彩的　金光閃閃

天上的馬神能幹又瀟灑，

打扮得有如黃金閃爍著光芒，

閃耀著金光。

4. Manguranyab pemecutne penyalin tunggal
 金光閃閃　　　　鞭子　　　藤　　　一支

 Pemecutne　kebo　jambul
 鞭子 [指手把]　牛　頭上有毛

 Pengater naga　majanggar
 韁繩　　　龍　龍頭上的頭冠

單支藤鞭金光閃閃，

鞭子的手把雕刻成頭上有毛的牛
的形狀

是帶冠的龍的隨從

（二）*Dewa Bagus*〈英俊的神〉

1. Dewa bagus Dewa bagus
 神　英俊 / 好看

 Metangi Dewa mesuci （2 次）
 　醒　　　神　　沐浴

 Aseplan　　　　　　　　lan canana （2 次）
 浸泡過 [香花或檀香的水] 和　檀香

 Majagawu　　lan astanggi
 有香味的木材 和　浸泡過七種以上香料的香水

英俊的神，英俊的神，

睡醒起身，進行聖潔禮，

香氣撲鼻的檀香花露水，

香木和香水讓人清醒。

2. Dewa bagus Dewa bagus

（同第一節）

Mangambil　wastrane　halus （2次）
拿　　　　　衣服　　質料佳

Pepetete　　geringsing　wayang （2次）
腰布 [纏在腰上]　花樣　　一種傳統樣式名稱

Lamake　sutra maprada
胸前的裝飾　絲　鑲上金箔

英俊的神，英俊的神，

穿著輕盈的衣裳，

腰帶畫上古典英雄人物，

胸前圍布是鑲上金箔的絲綢。

3 Dewa bagus Dewa bagus

（同第一節）

Becikan　　Dewa melinggih （2次）
調整 [姿勢]　神　坐

Parekan　nunasang　bawos （2次）
奴僕　　　請求　　指示 / 教誨

Ledangan kayun　ngandika
請樂於　　感覺　教誨

英俊的神，英俊的神，

調整好坐姿，

僕人請示您的教誨，

請您樂於指示。

4. Dewa bagus Dewa bagus

（同第一節）

Mangambil gelunge agung （2次）
拿　　　　　頭冠　　至高無上的

Mabulengker sekar gadung （2次）
綁　　　　　　花　花名

Petitise　garuda mungkur [26]
頭冠的邊　鷹　　後面

英俊的神，英俊的神，

拿起神聖的皇冠，

綴滿香花，

頭冠後邊有神鷹的標誌。

5. Dewa bagus Dewa bagus

（同第一節）

Mangambil kepet maprada （2次）
拿　　　　　扇子　鑲上金箔

英俊的神，英俊的神，

拿起鑲有金箔的扇子

[26] *Garuda* 是老鷹，印度神話中保護神 Vishnu 的坐騎，因而被視為神鳥。Garuda mungkur 是指舞者的頭冠後面有老鷹的標誌，鷹嘴朝後。

Malinggih ring kuda petak （2次）　　　　坐在白馬上，
坐　　　　在　馬　白色

Mapajar ngiderin geni　　　　　　　　馬繞著火而走。
走　　　　繞圈　火

6. Geni murub geni murub　　　　　　　紅燄燄的火，紅燄燄的火，
火　熊熊的火

Magenah setengahin telaga （2次）　　放在水池中，
在…地方　中央　　　水池

Anduse merik sumirik （2次）　　　　濃郁香氣的煙，
煙　　香氣　香氣

Malepuk ngebekin taman　　　　　　煙霧瀰漫花園。
火燄四飛　瀰漫　花園

7. Taman sekar taman sekar　　　　　　花園，花園，
花園　花

Madaging sekar mewarna （2次）　　　種滿五顏六色的花，
滿　　　　　花　各種顏色

Tunjung putih tunjung kuning （2次）　白蓮花，黃蓮花，
蓮花　　　白色　　　　黃色

Abang ireng manca warna　　　　　　紅的，黑的，五彩的。
紅色　　黑色　五　　顏色

（三）*Jaran Gading*〈棕黃色的馬〉[27]

1. Ratu Agung　　　　　　　　　　　陛下（在此指馬的靈），
陛下

Dumplakan jaranne gading （2次）　　駕馭著棕黃色駿馬，
駕馭　　　馬　棕黃色

Jaran gading duweg mapolah （2次）　聰穎善舞的棕黃色駿馬，
馬　棕黃色　聰明　跳舞

Palinggianne Ratu Agung　　　　　　是陛下的座騎。
座騎　　　　　　陛下

[27] 本曲第三、四節歌詞為 I Made Sidja 補充。

2. Siyap buik [28]
　雞　混色的雞
　Cucuk mirah janggar emas （2次）
　尖嘴　紅寶石　雞冠　金色的
　Makeber ngiberin toya （2次）
　飛　　滑行　　水
　Tepuk api dong ceburin
　看見　火　助詞　躍入

花彩雞

紅寶石般的尖嘴與金色的雞冠

貼著水面滑行

一見火便縱身躍入

3. Mecan rakrik
　老虎　斑點
　Bangun ngelur dialase （2次）
　醒　　吼　在森林裡
　I jaran mengetor （2次）
　一　馬　驚怕
　Tepuk api dong ceburin
　看見　火　助詞　躍入

斑紋老虎，

在森林裡醒來的吼聲，

驚嚇了馬，

一見火便縱身躍入。

4. Sampi galak
　野牛　兇猛
　Melumbar di alas ageng （2次）
　野性的　在 森林 廣大的
　Ngalih toya tong membahan （2次）
　找　　水　不　靜止地
　Tepuk api dong ceburin
　看見　火　助詞　躍入

兇猛的野牛，

在遼闊的森林裡狂野，

不停地找水，

一見火便縱身躍入。

[28] *Buik* 指紅白相間，有時混上黃色的彩色雞。

（四）*Encing - Encing*〈鈴聲〉：唱此曲時，舞者在火堆旁踱步，助手整理火堆。

Encing - encing di Samplangan magongseng emas 鈴聲　　在　　　村名　　　佩戴著鈴 金色	戴著金鈴的馬來到 Samplangan 村，
Rawuh Di Bagus Nyoman palinggihe 來　　在 英俊　人名　　坐姿	Bagus Nyoman 來到，盤膝端坐，
Manempal sila 端正　　　盤坐	盤腿端正地坐著，

Tonden tutug masekar gadung matelah-telah[29] 尚未　　結束　插上花　花名　整理	還沒戴好 gadung 花（還沒裝扮好），快整理儀容，
Klencang di klencang klencing 鈴聲　　在　鈴聲　鈴聲	鈴聲叮噹響，
Dong jajagin jarane hilang[30] 去！　　追　　馬　不見了	去追馬吧！馬不見了。

Jaran gading luas　　ngalu ke Denbukit[31] 馬 棕黃色走遠／離開　流浪 去 北方地名	棕黃色的馬載著貨物到 Denbukit，
Ditu　morta buahe mudah 在那邊 消息 水果 便宜	聽說那邊的水果便宜，
Papat　tulu　satak 四　　三　　兩百	四十三粒兩百銅錢，
Mimbuh balu akutus 添加　　免錢　八粒	又附送八粒。

[29] *Telah* 是「沒有」的意思，*metelah-telah* 則為「收拾整理」的意思。

[30] "Hilang" 的 "h" 不發音。

[31] Denbukit 是一個地方名稱，在 Buleleng。

（五）*Lagu Terakhir*：此首由歌詠團反覆唱到被附身者恢復清醒，在歌聲中
　　　祭司灑聖水

Pejang lebang ketangan kune 放下　　放手　　手　　我的	放開我的手，
Yak　bibis　simsim 感嘆語 抓　　戒指	取下戒指吧，
Aku　yak Aku Aku turum 我　　自稱　　　　　下來	我，好吧，我退下吧，
Memareki [32] yak pejang lebang 靠身邊的人　放下　　放手	隨侍的人，請放手吧。

三、玻諾村桑揚仙女舞歌曲曲譜

　　曲調及實踐方面，具有自由節拍、緩慢的吟唱和大量使用裝飾音的風格，
特別是在煙薰儀式、清醒儀式或贊美神靈的歌曲，極為明顯（參見譜例 11-
1）。早期，以 1925 年 Kunst 錄音第一支的桑揚歌為例，有更多的牽韻加花（參
見譜例 11-2 和 3）。但伴奏舞蹈的桑揚歌，也有較活潑、節拍感規律的情形（參
見譜例 11-5 和 6）。

　　下面以第一首：煙薰儀式的 *Kembang Jenar*〈黃花〉為例，此曲為分節
歌形式，全曲有四句，共五節。以自由節拍的吟唱，根據基本旋律而牽韻加
花，每節的裝飾加花略有不同。譜例 11-1 採記〈黃花〉的基本旋律及 Sidja
的演唱版本，將基本旋律及各節的同一句排列在一起，以觀察基本主題在各
節的加花牽韻的異同。基本旋律係參考 Suwarni 的採譜（1977: 51）及 Sidja
於 2002/06/29 的演唱旋律訂定（以下相同）。為了方便習慣使用數字譜 [33] 的

[32] 字根為 "*parek*"，「靠近」的意思，"*memareki*" 是「靠近身邊的人」。
[33] 今印尼通行的記譜法之一為數字譜，雖然其標示時值的線條符號記於數字之上，仍能適應簡譜的閱讀。

讀者閱讀，以下均以簡譜記譜，並依歌詞的句法記譜，每一句記為一節，每節長度不等。基本上以四分音符為單位，但記譜的時值僅表示各音相對長度，非精確的時值。樂譜左邊的 V_1-1 表示第一節（V_1）的第一句（-1），以此類推。

譜例 11-1：玻諾村桑揚仙女舞第一首 *Kembang Jenar*〈黃花〉各節裝飾旋律比較

演唱：I Made Sidja（2002/06/29）

採譜：李婧慧

第一句

基本主題	1	3	5 3	5	
V_1-1	1 Kem	3 bang	5 je	3	5 nar
V_2-1	1 Tun	3 jung	5 Bi	3	5 ru
V_3-1	1 Nga	3 ge	5 ga	3	5 na
V_4-1	1 Se	3 Kar	5 (r)e	3	5 mas
V_5-1	1 Ma	3 le	5 le	3	5 pe

第二句

基本主題	0 2 5　3　　0 2　5　6 5 3 2 2　‖
$V_{1\text{-}2}$	0 2 5　3　　0 2　5　6 5 3 2 2　‖ Ma - ngun - dang - ngun - dang De - da - ri A - gung
$V_{2\text{-}2}$	0 2 5　3　　0 2　5　6 5 3 2 2　‖ Ma - ngrang - suk - ngrang-suk pe-ang-go-ang-go
$V_{3\text{-}2}$	0 2 5　3　　0 2　5　6 5 3 2 2　‖ Ma - ngi - lo - ngi - lo nga-ja Ka-ngi - nan
$V_{4\text{-}2}$	0 2 5　3　　0 2　5　6 5 3 2 2　‖ San-di - ngin pu - dak (k)ang-grik ge - ring-sing
$V_{5\text{-}2}$	0 2 5　3　　0 2　5　6 5 3 2 2　‖ Te - ke - dang ra - tu ke Gu-nung A - gung

第三句

基本主題	0 1 2 3 2 1 2　　5　3 5 1 2 3　‖
$V_{1\text{-}3}$	0 1 2 3 2 1 2　　5　3 5 1 2 3　‖ Da - ne be - cik be - cik De - wa un -dang
$V_{2\text{-}3}$	0 1 2 3 2 1 2　　5　1　1 2　3　‖ Pa - ngang - go - ne ba - ju sim- ping(e)mas
$V_{3\text{-}3}$	0 1 2 3 2 1 2　　5　3 5 1 2 3　‖ Ja - lan De - da - ri me-ta-nggun je - ro
$V_{4\text{-}3}$	0 1 2 3 2 1 2　　5　3 5 1 2 3　‖ Ti - ga kan - cu ma - na-so-li sem-pol
$V_{5\text{-}3}$	0 1 2 3 2 1 2　　5　1.2　3　‖ Ma - nu - ju mu - nyin gam-be - lan

第四句

基本主題	0 1 5　3　2　　1　6　2　1 ‖
V₁-4	0 1 5　3　2　　1　6　23 1 ‖ Sang Su - pra - ba　　Tung - jung Bi - ru
V₂-4	0 1 5　3　2 32　16 23 1 ‖ Me - sa - t mi - ber　nga-ge - ga - na
V₃-4	0 1 5　3　2　3 2　1116 23 1 ‖ Ta - man　e - bek　me-da-ging se - kar
V₄-4	0 1 5　3　2　3 2　16 23 1 ‖ Ka - da - pa - ne　ma-le le - pe
V₅-4	0 1 5　3　2　1116 2　3　1 ‖ Kem - pur　sa - ri　can-de-tan gen - der

從上面譜例採記 Sidja 的演唱，可看到大量的裝飾性旋律，特別是倚音，常見以前一音的音高為長倚音或短倚音，進入下一音，同時也會因歌詞的改變，而改變裝飾法或旋律。整體來看，前兩句的一致性較高，第三、四句的變化較明顯，可看出自由節拍的吟唱因應歌詞而有變化，富於裝飾性。

四、Kunst 錄音的桑揚歌與玻諾村桑揚仙女舞的同首歌曲的比較

下面比較 Kunst 錄音第 1, 2 支桑揚歌（即完整的〈黃花〉，五節）與玻諾村桑揚仙女舞同首歌曲的歌詞和曲調比較於下面的（一）、（二）與譜例 11-2，以玻諾村所收錄的歌詞為本，下面（一）的歌詞畫底線者為 Kunst 的

錄音當中可辨識之歌詞。可看出每一節的第一句均相同，而且都用頂真的歌詞連接法。除了第五節只聽出來第一句相同之外，餘各節歌詞的相似度很高。

（一）*Kembang Jenar*〈黃花〉歌詞比較

1. Kembang jenar
 Mangundang-ngundang Dedari Agung
 Dane becik becik Dewa undang
 Sang Supraba Tunjung Biru

盛開的黃花，
邀請，邀請神聖的仙女，
邀請美麗的仙女們，
尊貴的蘇布拉巴仙女和藍蓮花仙女。

2. Tunjung Biru
 Mangrangsuk-ngrangsuk peanggo-anggo
 Panganggone baju simping emas
 Mesat miber ngagegana

藍蓮花仙女，
穿上華麗的服裝，
配上金色的胸飾，
在空中急速地飛翔。

3. Ngagegana
 Mangilo-ngilo ngaja kanginan
 Jalan Dedari metanggun jero
 Taman ebek madaging sekar

在天空中，
盤旋飛向東北方，
仙女步入宮中，
花園裡開滿了花。

4. Sekar emas
 Sandingin pudak anggrik geringsing
 Tiga kancu, manasoli, sempol
 Kadapane malelepe

金色的花，
配上芬芳的花草和蘭花，
三色花，*manasoli* 花，*sempol* 花，
綠色新葉茂盛。

5. Malelepe
 Tekedang ratu ke Gunung Agung
 Manuju munyin gambelan
 Kempur sari candetan gender.

蔓延茂盛，
蔓延到阿貢山，
迎向甘美朗樂聲，
小鑼應和著 *gender* 樂器。

（二）*Kembang Jenar*〈黃花〉曲調的比較

1. 基本主題的比較

　　以下先比較基本旋律（譜例 11-2），將 Kunst 錄音版去除裝飾音，再與玻諾村的基本主題比較。Kunst 所錄與玻諾村相同的音以灰底標示，可看出二者有相同的骨幹旋律，但相較之下，玻諾村版較為單純，Kunst 的錄音已有相當多的插字加音。

　　接著再比較二者的演唱版本於譜例 11-3，以 Kunst 原錄音記譜（包括裝飾音）和 I Made Sidja 的演唱版本比較，用以觀察牽韻加花之不同。

譜例 11-2：*Kembang Jenar*〈黃花〉基本主題的比較

　　　　B：玻諾村的基本曲調

　　　　K：Kunst 的錄音版本（不記裝飾音）

<div align="right">採譜：李婧慧</div>

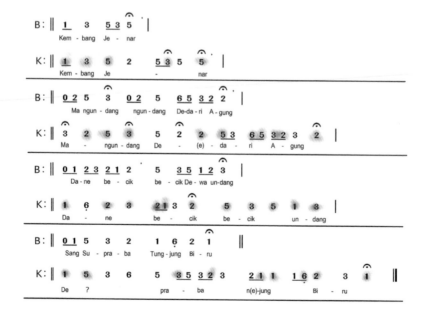

譜例 11-3：*Kembang Jenar*〈黃花〉演唱版本的比較

　B：I Made Sidja 演唱（2002/06/29）

　K：Kunst 的錄音版本（含裝飾音）

採譜：李婧慧

很明顯地，Kunst 的錄音版本插字加音牽韻非常豐富，此首因用於煙薰儀式，請靈降臨附身，吟唱時十分自由。就第一節演唱時間來看，Sidja 演唱時間 55 秒，Kunst 的錄音則為 90 秒。

五、Dalsheim 錄音（第 3 支）桑揚歌採譜及與玻諾村相似曲譜的比較

Dalsheim 所錄的第三支蠟管收有三首桑揚歌，均女聲齊唱，曲名待查，歌詞無法聽清楚。第一首曲調如譜例 11-4；第二首曲調同第一首，只有第一個音起唱音為 5，但 II 反覆三次（第一首三段均無反覆），見譜例 11-4，以 I‑II（3 次）‑III 進行。

第三首的曲調（譜例 11-5）與玻諾村桑揚馬舞的 *Dewa Bagus*（〈英俊的神〉）（譜例 11-6）有相似的地方，拍子感清楚，可能是 4/4 拍子，但仍以樂句為單位記譜。

(1) Dalsheim 錄音的桑揚歌第一、二首曲譜

譜例 11-4：Dalsheim 第三支錄音的桑揚歌第一、二首（1931）
第一首序（I）的速度約 ♩ = 88，主要段落（II）起，速度約 ♩ = 56-60。
第二首於 II 反覆三次，速度約 ♩ = 66-72。

採譜：李婧慧

(2)　Dalsheim 錄音桑揚歌第三首及與玻諾版〈英俊的神〉曲譜比較

譜例 11-5：Dalsheim 錄音的桑揚歌第三首（1931）

<div align="right">採譜：李婧慧</div>

```
| 5    32   1    -    5    65   3    0ˈ |  *
  5    4#6  5    22   53   21   2    0ˈ |        （2次）
2 2    35   31   23   53   21   2    0ˈ |        （2次）
232    5    1    5    65   32   3    0（‖）**
  5    32   1    -    5    65   3    0ˈ |        （2次）***
```

* 根據錄音，一開始唱時第一句只唱一次，但最後再回頭唱時有反覆，是否一開始沒錄到第一句的第一次，
　待查。

** 可能第一節在此結束。

*** 錄音切斷，這句可能是回頭再唱的第一句，有反覆。

譜例 11-6：桑揚馬舞歌曲〈英俊的神〉（Dewa Bagus）

<div align="right">演唱：I Made Sidja（2002/06/29）
採譜：李婧慧</div>

```
 | 5    32   1    -    5    65  3    0ˈ |（2次）
‖（| 5  32   1    -    5    -   3   (-)ˈ | ）（第二次的最後一音時值為半拍）
1 2    3    5    3    2    1    2    0ˈ |（2次）
1 2    3    1    2    32   31   2    0ˈ |（2次）
2 3    2    1    1    5    5    3    -  ‖
```

上面兩個譜例（11-5、6）相較之下，第一句的曲調相同，並且句法相同（第1-3
句反覆，最後一句只一次）。

附錄四　《拉摩耶納》各篇綱要及標準版克差場景分段內容[1]

一、《拉摩耶納》各篇綱要[2]

拉摩耶納共分為七篇（*kandha*），各篇描述內容綱要如下。

第一篇　Bala Kandha

Rama 兄弟年輕時到森林裡，摧毀了惡魔 Marica 和他的手下，接著 Rama 參加了 Metila 王國的皇家拉弓箭選婿的比賽，迎娶 Sita 回國。

第二篇　Ayodya Kandha

在 Ayodya 王國宮中，Dasaratha 國王因第三個太太對他有救命之恩而答應她的請求，讓她的兒子 Bharata 繼承王位，並且要求國王將原本應該繼承王位的 Rama 王子和妻子 Sita 及弟弟 Laksmana 放逐到森林，在放逐中，國王去世。

第三篇　Aranya Kandha——關於 Sita 被惡魔王 Rawana 劫持的一段

森林裡忽然出現一隻金鹿，原來是惡魔 Marica（惡魔王 Rawana 陣營之一）施法術變成鹿，誘惑 Sita。Sita 央求 Rama 捕捉這隻金鹿給她。Rama

[1] 本附錄的內容改寫和擴充自拙作〈古早的阿卡貝拉（A Cappella）——巴里島的克差（Kecak）〉（〈2017 島嶼東南亞文化研習營研習手冊〉，2017/06/24-25 政大外語學院主辦）。

[2] 資料出處：Dibia 2000/1996: 26-28；Dibia and Ballinger 2004: 40。

臨出門前吩咐弟弟保護 Sita。不久聽到了 Rama 求救聲，誤信他遇險了，Laksmana 雖感到其中有詐，Sita 堅持要他去搭救 Rama。Laksmana 離開前在地上畫了一個有魔法的圓圈，以保護 Sita。

就在 Laksmana 離開後，Rawana 偽裝可憐的乞丐向 Sita 行乞，用計把 Sita 誘騙出魔法圈，劫持回他的國度 Alengka 王國。神鳥 Garuda 發現 Rawana 的惡行，要救回 Sita，卻被 Rawana 砍斷翅膀而摔下來，臨死前告訴 Rama 兄弟 Sita 被惡魔王劫走的事情。

第四篇　Kiskendha Kandha——猴王兄弟相爭

猴王兄弟 Subali 和 Sugriwa 與住在山洞裡的惡魔 Mahesasura 搏鬥，Subali 進洞內攻打惡魔，Sugriwa 誤以為他被殺了，因而搬巨石封了洞口。Subali 逃出洞口後懷恨在心，尋機報仇，因他認為 Sugriwa 是為了獲取他的妻子 Dewi Tara 而設局害他。在 Rama 的幫助下，Sugriwa 打敗了 Subali，為了回報 Rama，他派出猴子大軍幫助 Rama 營救 Sita，復得王位。

第五篇　Sundara Kandha

Rama 派 Hanoman 到 Alengka 王國尋找 Sita 下落，經過許多障礙，終於找到 Sita，並且將 Rama 的戒指交給她，證明他是 Rama 所派；Sita 也讓 Hanoman 帶回她的頭花給 Rama，證明他們彼此見了面。在離開 Alengka 國之前，Hanoman 摧毀 Rawana 的宮廷花園，並且讓整個城市陷於火海中。

第六篇　Yudha Kandha

於是一場血戰來臨，Rama 攻打 Rawana，雙方死傷慘重，摧毀惡魔陣營，最後 Rama 殺了 Rawana，Rama 與 Sita 夫妻團聚，回到 Ayodya 王國。

「巨人 Kumbhakarna 之死」是在第六篇中的一段。巨人 Kumbhakarna 是 Rawana 的弟弟，力大無比的食人惡魔，具有刀槍不入、鋼鐵般的身軀和超大的胃口，因受天神懲罰施法沉睡（每六個月才能醒來一天）。當 Rama 兄弟、Hanoman 和 Sugriwa 帶著猴子大軍大戰 Rawana，要救回 Sita 時，Rawana 眼看快被潰敗，趕緊用盡辦法叫醒 Kumbhakarna 迎戰 Rama 大軍，雙方激戰多回，傷亡無數，性急的 Laksmana 急忙出手攻擊，卻被巨人用力拋向空中，Hanoman 趕緊跳上空中接住他。換由 Hanoman 單挑巨人，使出七十二變法力連環用計，終於殺了巨人。

第七篇　Uttara Kandha

後來 Sita 懷有 Rama 的孩子，卻因她被劫持到 Alengka 王國的一段過去，被懷疑是否不貞，因而被 Rama 遺棄，放逐到森林裡，生下一對雙胞胎 Kusa 和 Lava。Sita 遇到聖人 Valmiki，幫她扶養了雙胞胎兒子長大。Rama 也發現自己犯了錯而尋找 Sita，然而 Sita 已回到她的母親，大地之母那裡。最後 Rama 帶著兩個兒子回到宮中，後來將王位傳給他們。

二、標準版克差場景分段內容

標準版克差（拉摩耶納克差）的展演，雖然有相當於幕與景之段落區分，實際演出時接連不斷，一氣呵成，而以音樂的處理來分段。除了中間樹狀油燈座和角色舞者所帶的道具（如弓箭、頭花、戒指等）之外，不用道具和布景。主要角色也以默劇式舞蹈演出故事，不說也不唱，由 Dalang（說書人）、Juru Tempang（獨唱者）或加上合唱團的歌唱表達出故事或劇中感情氣氛等。

（一）出場的表演者（依出場順序）：

　　Cak 恰克，合唱團員

　　Dalang 達郎，說書人

　　Juru Tempang 朱露登磅，獨唱者

　　Pemangku（Mangku 漫固，祭司），只出現在恰克團員進場坐定、演出
　　　　　　之前為團員灑聖水祝福。

　　Rama 拉摩，王子

　　Sita 西大，Rama 的妻子

　　Laksmana 拉斯瑪納，拉瑪的弟弟

　　金鹿，真實身分是惡魔王 Rawana 手下的惡魔 Marica，由 Rawana 施法
　　　　　　術將他變成金色的鹿

　　Rawana 拉哇拿，惡魔王（十面魔王）

　　Trijata 特麗加達，惡魔王的姪女，是善良的一方

　　Hanoman（Hanuman）哈努曼，襄助 Rama 的白色神猴

　　Tualen 杜阿連，Rama 的侍從，詼諧的角色 [3]

　　Meganada 梅嘎那達，拉哇拿的兒子

　　Delem 德勒姆，Meganada 的侍從，詼諧的角色

　　Garuda 嘎嚕達，神鳥，一種鷹

　　Sugriwa 蘇格里窩，猴王

[3] 關於 Tualen 和 Delem，吾人易以刻版印象或自我文化背景，視這類角色為丑角。但是如同 Picard 的說明，巴里島的戲劇搬演，不論哪一種，往往包括了兩組的角色，一是古代的神明、鬼靈和傳說中的祭司與國王，使用古代的 Kawi 語；另一是使用現代觀眾可以聽懂的語言，來傳達神明與祖先的教誨，扮演著中介者的角色，稱為 Panasar。Tualen 和 Delem 屬於這一類的角色。他們是貴族或上位者的侍從（retainer）與建言者（advisor），卻裝扮成常民百姓甚至丑角，在表演中自己發言，且有很大的自由發揮空間高談闊論，還可隨興用嘲笑方式指揮或批評他們的主人，然而他們同時擔負著闡述劇中的道德教化，傳達給觀眾自古以來的價值觀、祖先的智慧、神諭，或當局的信息，古訓新譯。詳參 Picard 1990b: 53-54。

（二）表演故事概要

　　Rama 王子帶著妻子 Sita 與弟弟 Laksmana，離開他們的國度 Ayodya 王國，放逐隱居森林。一日突然出現一隻金色的鹿（惡魔 Marica 的變身），誘惑著 Sita，Sita 央求 Rama 捉來給她。拗不過妻子的請求，Rama 帶著弓箭出門，臨出門前交代弟弟保護 Sita。不久之後，Sita 聽到森林裡傳來求救的叫喊聲，誤以為 Rama 遇險，要求 Laksmana 前去營救 Rama。在一番爭執後，Laksmana 前去找 Rama，臨走前在地上畫了一個有魔法的圓圈，保護孤單的 Sita。

　　就在兩兄弟中了惡魔王 Rawana 的調虎離山計之後，果然 Rawana 也變身出現（通常扮成可憐的老人），用計將 Sita 誘出魔法圓圈，擄走 Sita 回到他的 Alengka 王國（相傳在今斯里蘭卡）。

　　悲傷思念丈夫的 Sita 在被囚禁的皇宮後花園中，Rawana 的姪女 Trijata 陪伴保護著她，Trijata 雖是 Rawana 的姪女，卻是善良的一方。這時候忽然出現白色的神猴 Hanoman ！他翻山過海尋找 Sita 的下落，終於在 Alengka 皇宮後花園找到 Sita。他帶來 Rama 的戒指和信息，Sita 回之以頭花，讓他帶回給 Rama 王子，以示其忠貞不渝的愛。Hanoman 在離開 Alengka 王國之前，放火摧毀宮廷、花園和城堡，藉以警告 Rawana，如果不讓 Sita 回到 Rama 身邊的話，將會遭遇大毀滅。

　　於是一場戰爭開始了。Rama 兄弟和他們的隨從 Tualen，以及猴子大軍抵達 Alengka 王國，要摧毀 Rawana 陣營。一開始，先是 Rawana 的兒子 Meganada 射出魔法箭，變成一條大蛇困住 Rama 兄弟，Garuda 現身解救 Rama 兄弟。Rama 的軍隊幾乎被 Meganada 打敗，猴王 Sugriwa 幫助 Rama 迎戰 Meganada。雙方各帶猴子大軍搏鬥，Sugriwa 在 Hanoman 哈努曼的幫助下

打敗了 Meganada，摧毀了 Rawana 的陣營。Rama 與 Sita 重逢，帶著他的跟隨者離開 Alengka 王國。

三、劇情場景分段與內容 [4]

進場：恰克合唱團員邊唱邊入場後，祭司灑聖水祝福。

開場：合唱團唱出序曲，接著 Dalang 唱誦一段祈禱文，求神祝福演出成功，以及獨唱者吟唱 Ramayana 詩歌，[5] 傳達出故事的背景。

接著分五幕／十三景，故事從 Rama 與 Sita 在 Dandaka 森林中過著平靜的日子展開。

第一幕　Dandaka 森林

（第一景）Rama 與 Sita 在美麗的森林中過著平靜的日子，忽然出現一隻可愛的金鹿（惡魔 Marica，十面魔王 Rawana 陣營之一偽裝成鹿），誘惑 Sita。Sita 央求 Rama 捕捉這隻金鹿給她。於是 Rama 的弟弟 Laksmana 帶了一副弓箭出場給 Rama。臨出門前，Rama 吩咐弟弟要保護 Sita。因而 Rama 走了之後，Laksmana 要 Sita 一同等候 Rama 回來。

（第二景）Rama 來到森林中捕捉金鹿，由於捉不到這隻偽裝的鹿，他射了一箭，當箭射中金鹿時，沒想到鹿瞬間恢復其惡魔本尊，邊喊（偽裝 Rama 的聲音求救）邊逃跑。

（第三景）這時傳來了 Rama 的求救聲，Laksmana 雖感到其中有詐，Sita 堅持要他去搭救 Rama。於是 Laksmana 留下 Sita 孤單一人，離開前，

[4] 本節參考 Dibia 2000/1996: 34-39 及克差演出節目單，綜合筆者觀賞演出的理解而成。

[5] Ramayana Kakawin，"*kakawin*" 是一種古爪哇的詩歌體，本文譯為「詩歌」。

Laksmana 在地上畫了一個有魔法的圓圈，以保護 Sita。

（第四景）這就是 Rawana 的調虎離山計了。就在 Laksmana 離開後，Rawana 闖入，要接近 Sita，但他發現 Sita 被魔法圈保護著，他用計把 Sita 誘騙出來，抓了 Sita 就帶回到他的國度 Alengka 王國。當他回到他的國度時，受到盛大歡迎，大肆慶祝他劫持 Sita 回國。

第二幕　Alengka 王國

（第一景）間奏的歌唱，合唱加上 Dalang，敘述接下來的情節與情緒氣氛。

（第二景）Sita 與 Trijata（Rawana 的姪女）出現在皇宮的花園中，她於 Sita 被囚禁期間，成為 Sita 的好友和保護者。Sita 等待著丈夫 Rama 王子來營救她，一邊悲歎著命運之苦。

（第三景）這時候白色的神猴 Hanoman 出現在 Sita 眼前！Sita 驚詫來者是誰時，Hanoman 秀出 Rama 的戒指，Sita 相信他，並且從她頭上拿下一朵花給 Hanoman 帶回給 Rama，以示其忠貞不渝的愛。Hanoman 在離開 Alengka 王國之前，大肆摧毀宮廷建築和花園，並放火燒 Alengka 城，藉以警告 Rawana，如果不讓 Sita 回到 Rama 身邊的話，將會遭遇大毀滅。

第三幕　Alengka 王國

（第一景）戰爭開始了，Rama、Laksmana 和他們的帶詼諧性格的隨從 Tualen，以及猴子大軍抵達 Alengka 王國，要摧毀 Rawana 陣營。

（第二景）戰爭一開始，先是 Rawana 的兒子 Meganada 和他詼諧的隨從 Delem 到場，Meganada 射出魔法箭，霎時間變成一條大蛇困住 Rama 兄弟。

這個場面由部分合唱團員圍在場地中央，一一將身體向後方團員倒疊圍成圓圈，象徵大蛇，Rama 兄弟坐在裡面，象徵被蛇所困。

（第三景）Rama 靜靜地向神祈求幫助，此時神鳥 Garuda 來解救 Rama 兄弟和他們的大軍。Rama 的軍隊幾乎被 Meganada 打敗，這時候 Rama 悲嘆命運乖違 [合唱團唱出悲歌]。

第四幕　Alengka 王國

（第一景）Rama 的大軍統帥──猴王 Sugriwa 在聽到 Rama 的隨從 Tualen 叫他的名字後，起而迎戰 Meganada。他命令猴子部隊準備攻擊（合唱團發出學猴子的吱吱聲），並且挑釁 Meganada（此時合唱團分為兩邊，各代表 Sugriwa 和 Meganada 的軍隊）

（第二景）Meganada 再度出現並與 Sugriwa 搏鬥，Sugriwa 在 Hanoman 的幫助下打敗了 Meganada，猴子大軍歡聲慶賀統帥的勝利。

第五幕　Alengka 王國

（第一景）在 Rawana 被摧毀時（以 Sugriwa 殺了 Meganada 象徵 Rawana 陣營被摧毀），Rama 和 Sita 重逢，在擁抱 Sita 之後，Rama 指揮他的跟隨者離開 Alengka 王國（Rama、Sita，後面跟著 Laksmana 和兩位猴將統帥，繞行舞臺）。

（退場）在 Rama、Sita 和其他主要角色離開之後，合唱團邊唱邊退場，在舞臺入口的分裂門集合，結束合唱，行禮退場。

附錄五　巴里島大事年表 [1]

第八～十世紀　根據出土文物可知巴里島已傳入印度宗教，包括佛教，到了第十世紀，島上已廣泛受到印度的影響。

1343-　Majapahit 王朝（1293-1478）勢力進入巴里島，再從爪哇傳入印度宗教、政治、藝術與文化，此後約兩百年是巴里島政治與文化奠定發展的關鍵時期。

1352-　Gelgel 王國成立，但初期沒有什麼發展，直到十六世紀中期 Batu Renggong 國王在位時發展到巔峰，其統治範圍除了巴里島之外，包括一部分的東爪哇、龍目島與 Sumbawa 島等。

十六世紀初～　Majapahit 王朝被信奉伊斯蘭教的 Mataram 王國擊潰，許多印度教的王室貴族、祭司與藝術家、工匠等避難到巴里島，此後印度教信仰、藝術、文化與習俗等深植／保存於巴里島社會與文化中，延續至今。

1597　以荷蘭探險家／商人 Cornelis de Houtman 為首的船隊首度來到巴里島，曾拜訪當時（十六世紀）統治巴里島的 Gelgel 王國，王宮在 Gelgel（今 Klungkung 附近）。

1602-　「聯合東印度公司」（VOC）成立，後來改稱「荷蘭東印度公司」，是荷蘭政府授權，擁有貿易、締約、戰爭、司法等權力，和在印尼許多地方殖民控管的勢力。1799 年該公司解散，荷屬政府接管印尼，成立荷蘭東印度殖民政府，直到 1949 年才完全將主權交還予印尼。[2]

[1] 本表簡記從島上與印度文化接觸以來的主要大事。資料來源：Agung 1991；Hanna 2004；Pringle 2004；李美賢 2005；陳聲元 2005。

[2] 此外十七世紀已有中國人來到巴里島，稱此島為「Paoli」或稻米之島（Agung 1991: viii）。

1840 年代～ 十九世紀	荷蘭試圖以武力攻下巴里島，但其勢力範圍只在北部。 巴里島呈現九國林立的狀態，各有宮廷與國王，彼此間或結盟或戰爭，紛紛擾擾。後來形成八國的局面，今島上八個縣的縣地大致延續原八個王國的領地範圍。
1906, 1908	發生於巴里島 Badung（09/20）與 Klungkung（04/28）的兩次震驚國際的王國集體壯烈犧牲的 Puputan 慘案，當此兩國面對荷蘭軍隊的攻打時，在國王與祭司的領導下，集體以儀式性自殺（與被屠殺）。 1908 年起荷蘭才完全殖民巴里島。
1917	巴里島 Batur 火山爆發，島上發生大地震。
1924	荷蘭皇家航運公司（K.P.M.）開闢了巴里島與巴達維亞（今雅加達）、泗水和望加錫（在南蘇拉威西）的定期航線，為巴里島帶來觀光商機。
1920-30 年代	以 Walter Spies 為首的西方學者、編舞者、作曲者和藝術家等先後來到島上長住，對於巴里島藝術發展與紀錄有重大影響與貢獻。
1942-45	日本占領印尼，巴里島同樣被日本占領，觀光活動停頓。
1945	印尼獨立，巴里島成為印尼的一省，並且受到重視，成為印尼的一個對國際展示的櫥窗。
1949	蘇卡諾當選總統，荷蘭交還主權給印尼。
1965	九卅慘案，巴里島犧牲人數難以統計，其中不乏優秀藝術家，重創巴里島的觀光與藝術發展。
1966	蘇哈托上臺，實施新秩序（Orde Baru, New Order）政策。
1969	國際機場落成啟用。蘇哈托政府推出五年計畫發展觀光，第一個五年計畫於 1969-74，其中 1972 年更在世界銀行的「巴里島觀光發展總體計畫」（Master Plan for the Development of Tourism in Bali）資助下，大力推動了島上國際觀光事業。

1971	巴里島教育與文化部召開「舞蹈中的神聖與世俗藝術」（Seminar Seni Sacral dan Provan Bidang Tari）研討會，在巴里藝術文化諮詢與發展委員會（LISTIBIYA）主導下，議決依據神聖性及展演空間，而分巴里舞蹈為：（1）儀式舞蹈（*wali*）、（2）獻給神明的舞蹈（*bebali*）與（3）世俗舞蹈（*balih-balihan*）等三類。 同年巴里當局將島上的觀光定位為文化觀光。
1973	巴里政府明令禁止將神聖的儀式性舞蹈作為商業表演節目，但儀式性舞蹈仍被包裝與略加改變，在觀光舞臺上表演。
1997-98	金融風暴和接續而來的雅加達暴動，重創印尼經濟，巴里島也不例外。
2002, 2005	島上分別於 Kuta 與 Jimbaran 發生兩次大爆炸案，觀光產業大受影響。

詞　彙　表

說明：

1. 本表僅列出本書提到的名詞與人名、地名等，以字母順序排列。

2. 無同音的漢字時，用注音符號拼音，或提供發音相近的臺語或英語字音。

3. 字尾或字中輕聲之音（字），以括弧表示。

4. 字尾的 "a" 的發音，常接近 "ㄜ" 之音。

5. 音節尾有 "m" 者，以閉唇音收，以小寫字母「m」加記右側，發音如英文 "mom"。尾音有 "n" 者，發音如 "men"，加記「n」。

李婧慧、張雅涵製表

原文	發音接近 / 讀音	說　明
Ababi	阿巴必	村名，在 Karangasem 縣
Abianbase	阿逼安巴瑟	村名，在 Gianyar 縣
Adat	阿大（的）	風俗、習俗、約定俗成之規範
Adi Merdangga	阿滴ㄇㄜ嘞旦嘎	1984 年由巴里島藝術學院新編組成的大型遊行用甘美朗
Agama	阿嘎瑪	宗教
Ageng	阿更	字義：大
Agung Aji Rai	阿貢・阿幾・萊	人名，曾任玻諾村克差領唱，全名 Gusti Lanang Rai Gunawan

（*Kecak*）*Arjuna Tapa*	阿就那 搭霸	I Wayan Dibia 的新編克差作品之一，選自《摩訶婆羅多》中 Arjuna 的修行的一段故事，2010 年於北藝大演出
Aling-aling	阿齊 - 阿齊	寺廟門後一道遮擋的矮牆
Alit	阿立	字義：小
Alus	阿路斯	優雅或陰柔
Anak Agung	阿納克・阿貢	巴里人名字中，貴族的頭銜之一
Anak Agung Rai Perit（Anak Agung Pajenengan）	阿納克・阿貢・賴・ㄅㄜ立（阿納克・阿貢・巴傑念甘）	扮演影片《惡魔之島》中父親角色的演員，Sukawati 的著名舞者
Anak chenik	阿納克・遮逆（個）	小的人，小孩
Angklung Kocok	安克隆 勾湊克	搖竹
Arja	阿仄	一種歌舞劇，類似歌子戲
ARMA（Museum ARMA）	阿爾嘛	美術館名稱，在烏布
Aum（*om*）	歐 m	印度教的一個神聖的聲音或象徵（符號）
Awun-awun	阿溫 - 阿溫	克差序曲吟唱開唱的詞，雲的意思
Bapak	爸爸（個）	父親，或對父輩長者或長官的尊稱
Badung	巴東	1. 縣名 2. 十九世紀初巴里島的九個小王國之一 3. 社區名，在 Buleleng 縣
Bale	巴勒	亭子
Bale Banjar	巴勒 班家爾	社區集會所，其建築似大型亭子，一面有牆
Bale kulkul	巴勒 咕魯咕魯	木鼓亭
Bali Aga	巴里 阿嘎	巴里原住民
Balian Taksu	巴里安 達（個）塑	巫醫或薩滿的一種
Balih-balihan	巴里 巴里安	世俗舞蹈，舞蹈分類名詞之一
Bangli	邦格利	縣名，十九世紀初巴里島的九個小王國之一
Banjar	班家爾	班家（社區），相當於鄰里、社區

Banyuning	班紐寧	村名，在北部 Buleleng 縣
Baris	巴力斯	武士舞
Baris Cina	巴力斯 其納	中國武士舞
Baris Cenik	巴力斯 遮逆（個）	中國武士舞中的白衣武士
Baris Gede	巴力斯 葛爹	1. 男性的儀式性武士舞，"Baris" 是「列」，"gede" 是「偉大、大」的意思 2. 中國武士舞中的黑衣武士
Baris Putih	巴力斯 布低	中國武士舞中的白衣武士
Baris Petak	巴力斯 ㄅ大克	中國武士舞中的白衣武士
Baris Selem	巴力斯 瑟勒 m	中國武士舞中的黑衣武士
Baris Ireng	巴力斯 伊練	中國武士舞中的黑衣武士
Barong	巴龍	一種大型動物的面具，連身，巴里人相信巴龍是一種具法力、屬於善神之獸
Barong Ket	巴龍 ㄍㄟˋ（的）	巴龍有數種，其中戴獅面具者稱之
Baru	巴路	新的
Batu Agung	巴都 阿貢	村名，在西部 Jembrana 縣
Batuan	巴都案	村名，在 Gianyar 縣 Sukawati 區
Batubulan	巴都卜蘭	村名，在 Gianyar 縣 Sukawati 區
Batur	巴都爾	火山名，見 Gunung Batur
Batu Renggong	巴都 連貢	Gelgel 王國的國王，十六世紀中期在位
Bazar	巴札爾	一種募款餐會
Bebali	ㄅ巴里	獻給神明的舞蹈，舞蹈分類名詞之一
Bedug	ㄅ度（個）	桶狀鼓
Bedulu（Bedahulu, Bedoeloe）	ㄅ都魯	貝杜魯村，也是巴里一個古王朝名稱
Bende	杯 n ㄍㄟˋ	鑼的一種，鑼心較薄，聲音較亮
Bentuyung	杯 n 度傭	村名，在 Gianyar 縣烏布區
Ber 和 *bor*	ㄅㄟˋ 和ㄅㄡˇ	Gong Beri 中的兩個平面鑼的名稱
Besakih	ㄅ沙ㄍㄧ	村名，巴里島的母廟 Besakih（百沙基）廟的所在地

（*Kecak*）*Bhima*（*Bima*）*Ruci*	畢馬 魯戚	I Wayan Dibia 的新編克差作品，選自《摩訶婆羅多》中畢馬尋求聖水的故事，1982 年在 Kuda 海邊演出
（*Kecak*）*Bhima*（*Bima*）*Suci*	畢馬 蘇戚	I Nyoman Chaya 的新編克差作品，選自《摩訶婆羅多》中畢馬修行的故事，第二版 2005 年於北藝大演出
Bhisma	畢司馬	《摩訶婆羅多》中的人物
Bhur loka	布爾 樓尬	巴里島宇宙觀中，三界中的地界，惡靈與惡勢力之地
Bhwah loka	布瓦 樓尬	巴里島宇宙觀中，三界中的人界，指中間的世界，給人類與其他生物
Blahbatu	布拉巴杜	村／區名，在 Gianyar 縣
Blahkiuh	布拉《－uh（讀如英語的 "you"）	村名，布拉基佑村，在 Badung 縣
Blandong	布連動	貝杜魯村版本克差所唱的歌曲之一
Boma	波馬	或拼為 *Bhoma*，廟宇第二道門上的惡魔雕像
Bona Sari	玻諾 莎麗	玻諾村的克差團團名（第二團）
BPS	杯杯 S	巴里省統計中心，簡稱 BPS
Brahmana	布拉瑪娜	婆羅門，僧侶階級
Buleleng	布勒楞	縣名，十九世紀初巴里島的九個小王國之一，現今的 Singaraja
Bumbung（*bungbung*）	布 m 布 n	竹子
Bun	布 n	社區名稱，布恩社區，在登巴薩市
Bungbung Gebyok	布 n 布 n 格比右	一種竹製甘美朗，用長短不一的竹管垂直擊奏
Bungkulan	布 n 估嵐	村名，崩估嵐村，在 Buleleng 縣
Cak（Tjak）	恰克	克差舞原稱，或當中的合唱
Cak lesung	恰克 雷順	恰克節奏合唱的一個聲部，即 *cak* 2 "*lesung*"：舂米
Cak Tarian Rina（*Cak Rina*）	恰克 搭里安 莉那（恰克 莉那）	著名的創新克差舞劇之一
Cak uwug	恰克 無誤（個）	I Wayan Dibia 的創新恰克節奏，broken chant，碎唸節奏

Caksu	炸（個）術	1. 意指眼睛、感知能力或凝視 2. 吸引目光
Calonarang	札樓拿浪	展演巫婆 Rangda（浪達）故事的舞劇
Campuan （Tjampuhan）	cam 卜安（cam 接近英語 charm）	村名，在烏布地區
Candi bentar	展低 本大爾	區分廟內外、分左右兩半、中間可出入的「分裂式門」
Candrakirana	展得拉《一拉娜	公主名
Cecak	遮吒（個）	壁虎（巴里語）
Cecandetan （*candetan*）	這詹得旦（詹得旦）	*Kotekan* 的別稱，字義：交談
Celuk	這路個	村名，在 Gianyar 縣 Sukawati 區
Cemenggaon	遮悶嘎甕	社區名，在 Gianyar 縣 Sukawati 區 Celuk 村
Cengceng	圈圈	或 *rinchik*（林其克），樂器名，用以製造熱鬧氣氛的鈸
Cengceng kopyak	圈圈　勾比訝（個）	互擊式大鈸
Condong	從棟	角色名，宮廷雷貢舞故事中的宮廷侍女
Cokorda	邱叩大	巴里貴族的頭銜之一
Cokorda Gde Raka Sukawati	邱叩大・葛爹・拉尬・蘇嘎哇蒂	人名，烏布宮廷的一位王子
（*Kecak*）*Cupumanik* "ASTAGINA"	初部瑪逆（個）　"阿斯搭《一納"	〈克差：神奇寶盒「阿斯塔基納」〉，I Wayan Dibia 新編克差作品之一，2012 年於北藝大演出
Dag（Daag）	大個	恰克合唱領導舞蹈的指揮（Janger 舞蹈的領導稱 Daag）
Daha	達哈	王國名稱
Dalang	達浪	皮影戲偶師、說書人
Dangintukadaya	達 ngin 度嘎搭亞 （"ngin" 如臺語「銀」）	村名，在 Jembrana 縣
Dedari	德搭麗	仙女或天上的女神，見 Sanghyang Dedari
Demulih	得姆力	村名，在 Bangli 縣

Denpasar（DPS）	ㄉㄟn 巴薩	登巴薩市，巴里省會
Desa	ㄉㄟ薩	1. 村；2. 指事情發生的場所，見 *desa kala patra*
Desa kala patra	ㄉㄟ薩 喀拉 巴特拉	「地－時－境」（地利 天時 境遇）
Desa adat	ㄉㄟ薩 阿大特	傳統村落或慣習村
Desa dinas	ㄉㄟ薩 滴納斯	一般行政組職的村子
Dasanana	搭沙哪哪	巴里語稱《拉摩耶納》中的惡魔王 Rawana
Dewa	ㄉㄟ哇	1. 巴里人名字中，貴族的頭銜之一 2. 神的意思
Dewa Bagus	ㄉㄟ哇 巴固斯	歌曲名，〈英俊的神〉，桑揚馬舞的歌曲
Dewi Ayu	ㄉㄟㄨ一阿 yu（同英文的 you）	歌曲名，〈美麗的仙女〉，桑揚仙女舞中的桑揚歌，於女孩被抬到跳舞場地時唱
（Kecak）Dharma Wanita	達爾瑪 瓦妮大	指公務員的太太們組成的克差團 *Wanita* 是婦女的意思，在此指已婚婦女
Dua	都阿	「二」
Dua Anak Cukup	都阿 阿那克 啾故（ㄅ）	「兩個孩子足夠了」，印尼政府推行家庭計畫的標語
Duduk	都度（個）	「坐」的意思
Dunsun Anyar	敦 n 孫 安尼亞	社區名
Galungan	嘎論甘	巴里 Pawukon 曆每 210 天循環一次的盛大節日
Gambel	甘貝ㄜ	敲擊、打擊，也有玩的意思
Gambang	甘磅	木琴
Gambelan	甘ㄅ蘭	巴里語稱甘美朗
Gambuh	甘布	古典歌舞劇
Gamelan Angklung	（甘美朗）安克隆（以下省略「甘美朗」）	安克隆甘美朗
Gamelan Arja	阿ㄙ	阿ㄙ甘美朗，伴奏歌舞劇 Arja
Gamelan Balaganjur 或 Bebonangan	巴拉甘就爾（ㄅ波難甘）	遊行甘美朗

Gamelan Batel	巴ㄉㄜˋ爾	伴奏皮影戲《拉摩耶納》劇目的甘美朗樂隊
Gamelan Gaguntangan	嘎棍搭甘	伴奏歌舞劇 Arja 的甘美朗的別稱
Gamelan Gambang	甘棒	以木琴（*gambang*）為主的一種神聖性甘美朗
Gamelan Gambuh	甘布	伴奏古典歌舞劇 Gambuh 的甘美朗
Gamelan Gandrung	甘德倫	伴奏一種社交舞蹈 Gandrung 的甘美朗，以竹琴為主要樂器
Gamelan Gender Wayang	耿碟耳瓦樣	伴奏皮影戲的甘美朗
Gamelan Gong Beri	貢貝里	伴奏中國武士舞的甘美朗
Gamelan Gong Gede（Gamelan Gong）	貢葛爹	大鑼甘美朗
Gamelan Gong Kebyar	貢克比亞	克比亞甘美朗
Gamelan Grantang	格蘭當	一種竹製甘美朗
Gamelan Jegog	傑構	竹製，以巨大竹管為特色的甘美朗
Gamelan Joged Bumbung	鳩ㄍㄟˋ布 m 布 n	一種竹製甘美朗，伴奏社交舞 Joged（鳩ㄍㄟˋ）
Gamelan Luang	魯昂	一種神聖的、罕見的甘美朗
Gamelan Pelegongan	ㄅ雷貢甘	伴奏雷貢舞的甘美朗
Gamelan Preret	布烈烈	以嗩吶（*preret, pereret*）為主要樂器，輔以鑼、鈸和鼓等的甘美朗
Gamelan Sekati（Sekatèn）	瑟嘎地（瑟嘎殿）	中爪哇的一種儀式性甘美朗，用於紀念穆罕默德生日的瑟嘎殿節（Sekatèn Festival）
Gamelan Selonding	瑟倫汀	鐵製、神聖的甘美朗
Gamelan Semar Pagulingan	瑟瑪巴辜玲甘	或譯為愛神甘美朗
Gamelan Suara	蘇哇拉	人聲甘美朗（以人聲模仿甘美朗而形成的合唱）
Ganda Sari	甘達 莎麗	玻諾村的克差團團名（第三團）
Ganda Wisma	甘達 威斯莫	玻諾村第一個克差團團名

Gandrung	甘德倫	類似 Joged 的一種社交舞蹈
Ganjur	甘祝爾	引導、前導
Gansa	剛瑟	銅鍵樂器
Gansa kantil	剛瑟 甘地爾	鍵類樂器（小型）
Gansa pemade	剛瑟 ㄅ馬疊	鍵類樂器（中型）
Gede（Gde）	葛爹	巴里人名字中，貴族的頭銜之一
Gelgel	給爾給爾	巴里島古王國名稱，王宮在 Gelgel，今 Klungkung 附近
Gender	耿碟耳	一種雙手敲奏與止音的金屬鍵樂器
Gender barangan	耿碟耳 巴朗甘	Gamelan Semar Pagulingan 所用的鍵類樂器之一
Gender rambat	耿碟耳 拉 m 巴（特）	Gamelan Semar Pagulingan 的特色樂器，特長的金屬鍵樂器（14 鍵）
Gending Baris Gede	根丁 巴力斯 葛爹	伴奏中國武士舞的曲調名稱
Gending Baris Cenik	根丁 巴力斯 遮逆(個)	同上
Gentorag	根兜臘（個）	樂器名，樹狀串鈴
Geringsing	葛靈幸	Tenganan 傳統儀式用的一種織品
Gianyar	《一阿逆雅	縣名，吉安尼雅縣，也是十九世紀初巴里島的九個小王國之一
Goa Gajah	溝阿 嘎賈	象洞，在貝杜魯村，著名佛教遺跡
Gong	貢	大鑼／掛鑼
Gong agung	貢 阿貢	最大的大鑼
Gong Beri	貢 貝里	伴奏儀式性中國武士舞（Baris Cina）的一種甘美朗
Gong pulu	貢 噗露	低音雙鍵樂器
Gumanak	辜嗎那（個）	金屬製圓管，手持以金屬槌敲擊
Guntang	棍盪	樂器名稱，見圖 9-13c
Gunung Jati Teges	辜ㄋㄨㄥ 加蒂 德格斯	東德格斯社區的克差團，以表演 *Cak Rina* 著名
Gunung Agung	辜ㄋㄨㄥ 阿貢	火山名，阿貢山
Gunung Batur	辜ㄋㄨㄥ 巴都爾	火山名，巴都爾山

Gusti	古斯帝	巴里人名字中，貴族的頭銜之一
Hanoman	哈努曼	印度史詩《拉摩耶納》中的神猴
Huu	呼烏	杵
I	伊	置於名字之前，表示男性
I Gusti Bagus Sugriwa	伊‧古斯帝‧巴固斯‧蘇格里窩	人名，巴里島上著名的巴里文化學者
I Gusti Ketut Ketug	伊‧古斯帝‧葛度‧哥度（個）	人名，貝杜魯村的祭司
I Gusti Lanang Oka	伊‧古斯帝‧拉儂‧歐各	人名，1930 年代玻諾村的克差〈Sita 被劫持〉的創編者之一
I Gusti Ngurah Sudibya	伊‧古斯帝‧努臘‧蘇地比亞	人名，玻諾村的藝術家
I Gusti Ngurah Raka	伊‧古斯帝‧努臘‧拉各	人名，1957 年舞團赴巴黎表演的領導之一
I Gusti Nyoman Gede	伊‧古斯帝‧紐曼‧葛爹	人名，藝術家，1955 年貝杜魯村出國展演時的團長
I Gusti Putu Sudarta	伊‧古斯帝‧布都‧蘇達爾塔	人名，任教於 ISI Denpasar，藝術家，皮影戲偶師，多次於北藝大指導／演出甘美朗、克差與皮影戲
I Ketut Birawan	伊‧葛度‧畢拉萬	人名，1994 年受訪時任 Batubulan 克差團團長
I Ketut Gede Asnawa	伊‧葛度‧葛爹‧阿斯納瓦	人名，藝術家，曾任教於 ISI Denpasar 前身 STSI
I Ketut Kodi	伊‧葛度‧勾帝	人名，藝術家，任教於 ISI Denpasar
I Ketut Rina	伊‧葛度‧利納	人名，藝術家，*Cak Rina* 以他為名，著名的克差舞者
I Ketut Sandi	伊‧葛度‧珊地	人名，I Wayan Limbak 長子，曾擔任貝杜魯村克差團團長
I Ketut Sutapa	伊‧葛度‧蘇搭罷	人名，藝術家，桑揚馬舞舞者
I Ketut Tutur	伊‧葛度‧督杜爾	人名，貝杜魯村的耆老
I Made Arnawa	伊‧馬疊‧阿爾納瓦	人名，藝術家，曾任教於 ISI Denpasar，2012 年參與北藝大克差及甘美朗教學和演出

I Made Bandem	伊・馬疊・班登	人名，藝術家／學者，曾任 ISI Denpasar 前身 ASTI、STSI 校長，對巴里島藝術教育和國際化很有貢獻
I Made Lebah	伊・馬疊・嘞爸	人名，Peliatan 村資深藝術家
I Made Sidja	伊・馬疊・西舅	人名，玻諾村資深藝術家，Paripurna 舞團創始者
I Made Sidia	伊・馬疊・西底亞	人名，玻諾村藝術家，任教於 ISI Denpasar，I Made Sidja 之子，Paripurna 舞團團長
I Made Sucipta	伊・馬疊・蘇季塔	人名，藝術家，Lungsiakan 社區甘美朗老師
I Made Terip	伊・馬疊・特力	人名，北巴里著名的藝術家
I Mario（I Ketut Mario）	伊・馬力歐（伊・葛度・馬力歐）	人名，1920、30 年代以來著名舞者，特別在克比亞舞蹈編／舞方面
I Nengah Mudarya	伊・能 ngah・穆大里ㄜ（"ngah" 音近臺語「雅」）	人名，1930 年代，玻諾村的克差〈Sita 被劫持〉的推手之一
I Nyoman Chaya	伊・紐曼・嘉雅	人名，藝術家，任教於 ISI Solo，2005 年於北藝大指導克差〈聖潔的 Bima II〉及編舞
I Nyoman Gunawan	伊・紐曼・古哪灣	人名，Tenganan 村的藝術家
I Nyoman Rembang	伊・紐曼・連棒	人名，藝術家，巴里島二十世紀重要的音樂家
I Nyoman Toko	伊・紐曼・兜勾	人名，I Wayan Limbak 的弟弟，曾擔任貝杜魯村克差團團長
I Wayan Begeg	伊・瓦樣・杯給（個）	人名，資深藝術家
I Wayan Beratha	伊・瓦樣・ㄅㄜ拉褚	人名，資深藝術家，對巴里島表演藝術發展很有貢獻
I Wayan Dibia	伊・瓦樣・帝比亞	人名，藝術家／學者，ISI Denpasar 教授、前任校長，對巴里島藝術教育及國際化很有貢獻。多次於北藝大指導／演出克差及客座講學
I Wayan Didik Yudi Andika	伊・瓦樣・滴滴克・yu 弟・安弟嘎（yu 讀如英語 "you"）	人名，本書封面克差畫作的作者

I Wayan Kantor	伊·瓦樣·甘豆爾	人名，筆者的甘美朗老師、裁縫師、經營手繪/染布工作坊，也是舞者，帶領一個舞團
I Wayan Laba	伊·瓦樣·拉伯	人名，*preret* 演奏者
I Wayan Limbak	伊·瓦樣·林爸克	1930 年代著名的舞者，貝杜魯村克差發展的著名人物
I Wayan Patra	伊·瓦樣·巴的拉	人名，I Wayan Limbak 次子
I Wayan Rai	伊·瓦樣·萊	人名，ISI Denpasar 教授、前任校長
I Wayan Sira	伊·瓦樣·希拉	人名，玻諾村的藝術家，I Made Sidja 之子，2010 在北藝大參與克差教學
I Wayan Sudana	伊·瓦樣·蘇達那	人名，藝術家，任教於 ISI Denpasar，1989-90（78 學年）於國立藝術學院客座教學，指導克差及巴里島樂舞
I Wayan Wira	伊·瓦樣·ㄨㄧ臘	人名，中 Peliatan 社區首長兼克差團長
Ida Bagus	伊搭·巴固斯	巴里人名字中，貴族的頭銜之一
Ida Bagus Mantra	伊搭·巴固斯·曼德拉	人名，巴里島前省長（1928-1995，1978-1988 擔任巴里省長）
Ida Bagus Mudiara	伊搭·巴固斯·穆迪阿臘	人名，於 Philip F. McKean 著述中寫為玻諾村克差的創始者
Indrakila	印得拉《一臘	山名，《摩訶婆羅多》中，Arjuna 修行之地
Irama	伊拉瑪	節拍，拍法，板式
ISI	伊系	印尼（國立）藝術學院（Institut Seni Indonesia）簡稱
ISI Denpasar	伊系 登巴薩	設於登巴薩市的印尼（國立）藝術學院，本書簡稱巴里島藝術學院
ISI Solo	伊系 梭羅	設於梭羅（Surakarta，簡稱 Solo）市的印尼（國立）藝術學院，本書簡稱梭羅藝術學院
Jaba 或 *jaba sisi*	嘉巴或嘉巴 西西	廟宇空間中的外庭
Jaba tengah	嘉巴 登尬	廟宇空間中的中庭
Janger	將 ngé 爾（"ngé" 讀如臺語「鐲」子）	姜耶爾，一種男女兩組表演者邊唱邊舞的社交娛樂表演
Jaran	甲爛	馬，另見 Sanghyang Jaran

Jegogan	傑勾甘	鍵類樂器（大型）
Jembrana	皆 m 布拉那	縣名，十九世紀初巴里島的九個小王國之一
Jeroan	傑樓案	廟宇空間中的內庭
Jublag（*calung*）	朱ㄅ拉（個）（棻論）	銅鍵樂器
Junjungan	郡郡 ngan（讀如臺語「彥」）	村名，郡郡安村，在 Gianyar 縣烏布區
Juru	朱露	專門從事者
Juru banten	朱露 班ㄉㄣ丶	製作供品者
Juru ebat	朱露 ㄟ霸	料理者
Juru gambel	朱露 甘ㄅㄟ丶（爾）	演奏甘美朗者
Juru gending	朱露 《ㄟn 丁	唱基本主題者，*gending*：曲調
Juru suci	朱露 蘇季	協助摘花及棕櫚葉的年輕男女助手
Juru tandak	朱露 丹大（個）	說書人
Juru tarek	朱露 搭類（個）	克差中的領唱者，相當於指揮
Juru klempung	朱露 葛連蹦	克差中唱拍子聲部者
Kabupaten	嘎布巴ㄉㄣ丶	縣
Kadek	嘎ㄉㄟ丶（個）	平民排序命名之一，Made（老二）的替代名字
Kaja	嘎嘉	向山的方位
Kaja-kangin	嘎嘉 甘 ngin（發音如臺語「銀」）	從巴里南部來看是東北角
Kajar	嘎賈爾	打拍子的樂器
Kajeng	嘎徵	巴里島曆法以三天為一週的第三日
Kajeng Kliwon	嘎徵 格里甕	巴里島曆法中，Triwara 的第三天與 Pancawara 的第五天重疊的日子
Kala	嘎拉	*desa kala patra* 中，關於時間（天時）
Kakilitan（*kilitan*）	嘎《ㄧ哩旦（《ㄧ哩旦）	*Kotekan* 的別稱
Kamasan	嘎嗎散	巴里島上著名的畫派之一
Kamben	甘 m 本	男女綁於腰部圍住下半身的布的通稱，但觀光客常稱之沙龍（*sarung*）

Kangin	甘 ngin（發音如臺語「銀」）	東邊的方位
Kapandung Dewi Sita	嘎班頓ㄉㄟㄨㄧ西大	克差表演故事（劇目）之一，〈Sita 被劫持〉
Karangasem	嘎朗 nga 森 m（"nga" 讀如臺語「雅」）	縣名，十九世紀初巴里島的九個小王國之一
Karebut Kumbhakarna	嘎雷布 棍巴嘎爾納	克差表演故事（劇目）之一，〈巨人之死〉
Kartala	嘎爾達拉	面具舞與舞劇中的說書人角色之一
Karya	嘎爾亞	工作
Kawi	嘎ㄨㄧ（如英語 "we"）	一種古爪哇文
Kawitan	嘎ㄨㄧ旦	樂曲結構中的序
KeBalian	葛巴里安	巴里性
Kebaya	葛巴亞	女性傳統上衣
Kebyar Duduk	葛比亞（克比亞）嘟度（個）	克比亞舞蹈之一種，以坐姿及蹲姿表演為特色
Kebyar Legong	葛比亞 雷貢	舞蹈名，為巴里島代表性舞蹈之一，也是觀光表演節目常見的舞蹈
Kecak（Ketjak）	《ㄟ咤（克差）	克差，以人聲模仿甘美朗的合唱樂伴唱的一種表演藝術
Ke-cak	葛 - 咤（個）	形容桑揚儀式中驅鬼的叫喊聲
Kecaksu	葛炸（個）術	被看到
Kecamatan	葛扎嗎旦	相當於區、或鄉、鎮
Kedewatan	葛ㄉㄟ哇旦	村名，在 Gianyar 縣烏布區
Kelenang（*klenang*）	歌勒儀	單顆小坐鑼
Kelian	葛里安	巴里島社區領導者
Kelod	格陋（的）	向海的方位
Kembang Jenar	耿 m 棒 傑那（爾）	歌曲名，〈黃花〉，桑揚儀式中煙薰儀式唱的桑揚歌，"Kembang" 是盛開的花，"Jenar" 是黃色的意思
Kemong	克蒙	小鑼

Kempli	耿 m ㄅ立	樂器名，甘美朗中打拍子用的小鑼，或稱 *tawa-tawa*（打窩打窩）、*kajar*（嘎加爾）
Kempur	耿 m 布爾	中鑼／掛鑼
Kemulan taksu	葛母藍 達（個）塑	得賜神龕
Kendang	耿盪	鼓
Kenyir	耿尼爾	三音金屬鍵類樂器，以一支三頭槌同時敲奏
Kepulauan Nusa Tenggara	哥布勞烏安 努沙 登嘎拉	小巽他群島
Kera	葛辣	猴子
Keras	葛辣斯	剛強（風格）
Keris	葛利斯	傳統短劍
Kertha Gosa Pavilion	歌爾它 勾沙 巴維里翁	Klungkung 的古蹟，宮廷司法亭
Ketewel	葛德維爾	村名，在 Gianyar 縣 Sukawati 區
Ketug	哥度（個）	見 I Gusti Ketut Ketug，"Ketug" 字 義是地震巨響
Ketungan	哥頓甘	臼
Ketut	哥杜	巴里島平民的排行命名，老四
Kidung	ㄍ一頓	宗教詩歌
Kintamani	ㄍㄣ搭曼尼	地名，金搭曼尼（區），屬 Bangli 縣
Klenteng	葛連鄧	較小的鑼
Klungkung	葛隆宮	縣名，十九世紀初巴里島的九個小王國之一
KOKAR	溝尬爾	藝術高中的縮寫，今改稱 SMKI
Kolosal	溝樓薩爾	來自英文的 colossal，巨大的意思
Komang	勾ㄇㄤ	平民排序命名之一，Nyoman（老三）的替代名字
Kotekan	勾ㄉㄟ甘	交織（interlocking）、連鎖鑲嵌
Koripan	勾里班	王國名
Kori agung	勾里 阿貢	或稱 *padu raksa*，是進入廟宇的第二道門，有屋頂且有門板
K.P.M.	K.P.M.	荷蘭皇家汽船公司

Krama Desa Adat Junjungan	葛拉瑪 ㄅㄟ薩 阿大 郡郡 ngan（讀如臺語的「彥」）	Junjungan 村的克差團 "Krama Desa" 指村民組成的委員會
Krama Desa Sambahan	葛拉瑪 ㄅㄟ薩 珊巴翰	Sambahan 村的克差團
Krama Desa Adat Teman Kaja	葛拉瑪 ㄅㄟ薩 阿大 德曼 嘎賈	北 Teman 村的克差團
Krama Desa Ubud Kaja	葛拉瑪 ㄅㄟ薩 烏布 嘎賈	北烏布社區的克差團
Krama Desa Ubud Tengah	葛拉瑪 ㄅㄟ薩 烏布 登 ngah（臺語「雅」）	中烏布社區的克差團
Krama Subak	葛拉瑪 蘇霸（個）	同一個灌溉水道系統的梯田地主所組成的社會組織
Kreasi	葛雷阿西	來自英文的 creation，創新的意思
Kulkul	咕魯咕魯	樹幹挖製的裂鼓，敲擊作為訊號用
Kumbhakarna	棍巴嘎爾納	印度史詩《拉摩耶納》（*Ramayana*）中的巨人，惡魔王 Rawana（拉哇拿）的弟弟
Kuningan	辜寧甘	巴里島傳統曆法 Pawukon 曆的節日，Galungan 日起第十天
Kuta	辜大	地名，以美麗的海灘著名
Kutuh	辜度	社區名，在 Sayan 村，加拿大作曲家 Colin McPhee 曾長住此社區
Laki Perumpuan Sama Saja	拉ㄍ一ㄅ輪舖安 撒嗎 撒賈	男孩女孩一樣好，1971 年印尼政府率先選定巴里島與爪哇實施的家庭計畫標語之一
Laksmana	拉（克）斯瑪納	印度史詩《拉摩耶納》（*Ramayana*）中，拉摩（Rama）王子的弟弟。
Lanang	拉囊	男性、雄性
Legian	雷ㄍ一案	地名，在 Kuta 區
Legong Kraton/ Legong Lasem	雷貢 格拉動 / 雷貢 拉森	"*Kraton*" 是宮廷的意思，"Lasem" 即國王名字
Lembongan	雷 m 崩甘	倫邦岸島，位於巴里島東南方的小島
Lesung	嘞順	舂米的意思
Limbak	林爸克	見 I Wayan Limbak

LISTIBIYA	利斯低比亞	巴里島藝術文化諮詢與發展委員會
Lombok	龍播	龍目島
Lombos	龍播斯	1930 年代影片《惡魔之島》中的父親
Lontar	攏大爾	棕櫚冊，刻寫在棕櫚葉上的巴里古籍
Lungsiakan	倫蝦甘	社區名，在烏布區 Kedewatan 村
Made	馬疊	巴里島平名的排行命名，老二
Madya	馬地亞	中期的
Maguru panggul	麻辜魯 邦固（爾）	意指拿槌子教學，巴里島傳統「口傳心授」直接教學的甘美朗教學法
Mahabharata	摩訶婆羅多	印度兩大史詩之一
Majapahit	瑪賈巴一	印尼的朝代名稱，中譯為滿者帕（伯）夷
Makepung	馬可崩	賽牛，盛行於巴里西部
Mangku	漫固	見 *Pemangku*
Margapati	瑪嘎巴蒂	舞蹈曲〈獅王之舞〉，由女舞者演出的陽剛風格之舞
Mas	罵斯	村名，在 Gianyar 縣烏布區
Mat	罵（的）	指曲子，恰克合唱的基本主題（曲調）
Mataram	馬打拉 m	印尼的朝代名稱，中譯為馬打藍
Mawinten	瑪ㄒㄧㄣㄊㄣˋ	指淨身的儀式
Mebarung	ㄇㄜ巴論	拚臺（兩組樂團在臺上較勁）
Melasti	ㄇㄜ拉斯地	通常在涅閉日之前，村民帶著廟裡神的象徵物到水邊舉行的潔淨儀式
Mendet	美 n ㄉㄟˋ（的）	迎／送神舞蹈
Mengwi	孟ㄨㄟ	地名，十九世紀初巴里島的九個小王國之一
Merdangga	ㄇㄜ（爾）旦尬	遊行甘美朗用的鼓，發音接近南印度的桶型雙面鼓 *mridangam*
Muka	穆各	《摩訶婆羅多》中的一個惡魔，化為野豬擾亂 Arjuna 修行
Munduk	木 n 杜（個）	村名，在巴里北部 Buleleng 縣
Nadi	拿地	字義：成為、變成，意指被入神

Nampyog	納 m 庇佑（個）	貝杜魯村的 Samuan Tiga 廟，廟會時特定的一群婦女所跳的一種 Rejang 舞
Nding, ndong, ndeng, ndung, ndang	玲 , 瓏 , 練 , 怒 n, 曬	巴里島唱名，或唸為 *ding dong deng dung dang*（叮 , 咚 , 顛 , 敦 , 噹），簡記為 i, o, e, u, a
Negara	ㄋㄜ嘎拉	區名，在巴里西部 Jembrana 縣
Nem	那姆	「六」
Nengah	能 ngah（"nga" 發音如臺語「雅」，h 無聲）	巴里島平民的排行命名，老二名字之一
Ngaben	nga 貝 n（"nga" 如臺語「雅」）	火葬
Ngayah	nga 軋（"nga" 如臺語「雅」）	為宗教或共同體無償的服務、獻演等
Ngedaslemah	nge 大斯雷罵	甘美朗曲名〈日出〉
Ngocecak	ngo 遮吒（個）（"ngo" 如臺語「吳」）	許多聲音，聲音吵雜的意思
Ngoncang	ngon 丈（個）（"ngon" 如臺語「吳」+n）	交織類型的一種，異音交替演奏
Ngotek telu	ngo ㄎㄟ 得祿	同 *kotekan telu*，三音的交織
Ngotek empat	（同上）恩罷（的）	同 *kotekan empat*，四音的交織
Ngumbang-ngisep	努 m 邦 -ngi 瑟（"ngi" 如臺語的「硬」）	paired-tuning，指調音時將同音的兩樂器音高調成具細微差別的兩音
Ni	妮	置於名字之前，表示女性
Ni Luh Swasthi Wijaya Bandem	妮・露・絲瓦絲帝・薇佳雅・班頓	人名，藝術家，著名的編舞者
Ni Wayan Murni	妮・瓦樣・姆爾妮	人名，在觀光餐旅業方面很有成就
Niskala	尼絲嘎拉	看不見的，無形的
Notol	挪豆（爾）	交織類型的一種，同音交替演奏
Norot	挪漏（的）	交織類型的一種，字義為跟隨，指兩部用的相鄰的音，兩部相隨
Nusa Dua	努撒 督阿	地區名，字義：第二島，巴里島最南端的半島
Nusa Indah	努撒 印大	路名，在登巴薩市藝術中心附近

Nyepi	涅閉	巴里島的沙卡曆新年，於春分（三月底或四月初）時節，每年於西曆的日期不定
Nyocot	紐奏（的）	同 *notol*
Nyoman	紐曼	巴里島平民的排行命名，老三
Occel	歐界爾	在恰克節奏合唱中指單純的節奏
Odalan	歐搭蘭	廟會，寺廟於每 210 天的建廟紀念日舉行的祭典，但部分廟依據沙卡曆
Ogoh-ogoh	歐溝歐構	巨型鬼怪偶，人們相信用最猙獰兇惡的鬼偶來嚇走惡鬼，以淨化和保護社區
Ombak	嗡爸克	聲波（Wave），當兩件樂器同時敲擊同音之鍵時，因頻率的細微差距而產生震顫音響
Oka	歐各	見 I Gusti Lanang Oka
Oton	歐棟	210 天為一個 *oton*
Padangtegel Kelod	巴當德各 葛陋（的）	社區名，在烏布區
Padang Subadra	巴當 蘇巴德拉	克差團名，在烏布區
Pak	爸（個）	對男性長輩的敬稱，如同叔叔、伯伯等
Palinggih taksu	巴林ㄍㄧ達（個）塑	得賜神龕
Panasar	ㄅㄜ拿薩	面具舞與舞劇中的說書人角色之一
Pancawara	班札瓦拉	以五天為一週
Pandava	班達哇	《摩訶婆羅多》中的一個家族，有五個兄弟，包括常聽到的 Bima、Arjuna 等
Pande	班爹	Tenganan 村的其中一個社群
Panji	班基	王子名
Parekan	巴雷甘	男僕
patra	巴特拉	境遇
Paripurna	巴利布爾納	1. 字義：完美 2. 玻諾村舞團名，見 Sanggar Paripurna

Pawukon	巴烏共	巴里島傳統曆法，或稱烏庫（Uku、Wuku）曆，以 210 天為一個循環
Payangan	巴揚甘	區名，在 Gianyar 縣
Payogan Agung	巴優甘 阿貢	寺廟名
Pedanda	ㄅ但搭	高僧，來自婆羅門階級
Pejeng	北建	村名，在 Gianyar 縣 Tampaksiring 區
Peliatan	ㄅ利阿旦	村名，在 Gianyar 縣烏布區
Pelog	杯洛（個）	有半音的七聲音階
Pemade	ㄅ馬疊	銅鍵樂器，見 *gansa pemade*
Pemangku	ㄅ漫固	簡稱 *Mangku*（漫固），屬於村子的祭司，負責管理寺廟，也為村民主持儀式，屬於平民階級
Pengecak	本給咤克	恰克合唱團
Pengechet（pengecet）	本給界	樂曲的最後、最主要的樂段
Pengadeng	本嘎凳	樂曲結構中的第二段：慢
Pengalang	本嘎浪	一種自由形式的序曲
Pengayah	本 nga 軋（nga 同臺語「雅」）	*Ngayah* 的職務，指製作供品和擔綱儀式舞蹈的職務
Pengisep	崩 ngi ㄇㄟ(ㄅ) "ngi" 同臺語的「硬」	甘美朗調音系統中較高的音
Pengisap Kocok	崩 ngi ㄇㄚ(ㄅ) 勾湊克	安克隆甘美朗的樂曲之一
Pengumbang	崩ㄍㄨㄣ棒	甘美朗調音系統中較低的音
Penjor	編就爾	廟會或節慶時家家戶戶豎立於門前的長竹篙，裝飾華麗並附上供品，表示感恩獻供
Penyacah	崩尼亞札	銅鍵樂器
Perang Sampian	ㄅㄜ浪 參 m 比安	貝杜魯村 Samuan Tiga 廟廟會的一種儀式名稱
Permas	ㄅㄜ（爾）罵斯	專門在貝杜魯村 Samuan Tiga 廟服事與跳一種 Rejang 舞的婦女
Pesiat	ㄅㄜ西阿	樂曲結構中的第三段：戰鬥
Pesta Kesenian Bali（PKB）	貝斯大 葛瑟尼安 巴利（杯嘎杯）	巴里島藝術節
Pis bolong	必斯 波弄	中間有孔的中國古錢

Pita Maha	畢大瑪哈	Spies、Bonnet 與烏布皇室於 1930 年代組織的藝術協會名稱
Pokok	波夠（個）	基本主題
Polos	波樓斯	單純、正拍的意思
Ponggang	ㄅㄨㄥ鋼	遊行甘美朗中演奏定旋律的兩個小鑼，其音高相差半音
Potong gigi	波東 gigi（gi 如臺語的「義」）	磨牙儀式
Pragina	ㄅ拉ㄍㄧ娜	舞蹈表演者，或演員
Pragina group	ㄅ拉ㄍㄧ娜 古路	舞團
Preret（*pereret*）	布烈烈	雙簧吹奏樂器
Pulau Dewata	普勞烏 得瓦大	眾神之島
Puluk-Puluk	布路（個）-布路（個）	村名，在 Tabanan 縣
Pung, pung…	崩	在恰克合唱中代表打拍子的樂器 *kajar* 的聲音
Puputan	布布旦	中譯「普普坦」，原意為結束。1906 與 1908 分別於 Badung 與 Klungkung 發生的兩個王國集體儀式性壯烈犧牲的慘案
Puspita Jaya	布斯畢大 嘉亞	Blahkiuh 村的克差團名
Putu	布嘟	巴里人排行名字，Wayan 的另一名稱
Pura Dalem	布拉 搭臘 m	以濕婆神信仰為主，主掌與死亡相關的儀式，一般譯為「死亡廟」
Pura Desa	布拉 ㄉㄟ瑟	主要的村廟，供奉創造神 Brahma
Pura Kehen	布拉 葛恨	寺廟名，於 Bangli 縣，歷史悠久
Pura Penataran Sasih	布拉 ㄅ拿搭蘭 撒系	寺廟名，月廟，於 Pejeng 村，以供奉銅鼓及出土物著名
Pura Puseh	布拉 咘ㄥㄟ丶	供奉保護神 Vishnu 的廟宇
Puri Suling Hotel	餔哩 蘇令	旅館名稱，1970 年代在貝杜魯村
Raja	拉賈	國王
Rama	拉瑪（常發音如「拉摩」）	印度史詩《拉摩耶納》（*Ramayana*）中的拉摩王子

Ramayana	拉摩耶納	印度兩大史詩之一
Rame	拉梅	巴里語，意思為熱鬧的，印尼語為 ramai
Rangda	浪達	代表邪惡勢力，與善的巴龍（Barong）相對的巫婆
Rangkesari	朗歌撒利	人名，宮廷雷貢舞故事中的少女
Ratu Tuan	拉督 督安	中國武士舞儀式所祀奉的神明名稱，也被 Renon 村民視為宇宙及該村的守護神
Rawana	拉哇拿	印度史詩《拉摩耶納》中的惡魔王
Rebab	雷巴布	二絃擦奏式樂器，倒三角形共鳴箱
Rebana	嘞巴納	一種框形鼓，可能來自伊斯蘭文化
Rejang/Pasutri	雷將 / 巴蘇特利	女性的神聖舞蹈
Rejang Dewa	雷將 爹瓦	結合多種 Rejang 動作所新編的舞蹈，以戴上高而裝飾華麗的頭飾（帽子）為特色，成為巴里島上廣泛使用的版本
Renon	雷弄	村名，在登巴薩市
Reong/reyong	雷庸	成列置式小坐鑼
Ricik	里契（個）	小鈸群
Rindik	杏地（個）	竹琴
Rwa bhineda	魯哇 比聶大	二元性
Saka	沙嘎	陰曆，以月亮圓缺定月，每個月30天，新月（初一）、滿月（十五）是舉行各類儀式的依據。每年有十二個月（也有閏月），以西元 78 年為沙卡元年
Sampik Ingtai	山伯英臺	巴里歌舞劇 Arja 的劇目之一
Samuan Tiga	薩姆安地嘎	廟名，貝杜魯村歷史悠久的廟宇
Sampian	薩 m 必按	用嫩椰葉編織而成的繁複華麗裝飾的供品
Sandhi Suara	珊蒂 蘇哇啦	克差團名，在烏布地區
Sanggar	桑嘎爾	具私人性質，由藝術家創辦的表演團體

Sanggar Paripurna	桑嘎爾 巴利布爾納	玻諾村的一個舞團，Paripurna：完美
Sangsit	桑西（特）	村名，在 Buleleng 縣
Sanur	沙怒爾	地名，在登巴薩市，以美麗海灘著名
Sanghyang	桑揚	一種被靈附身、入神（trance）儀式，"sang"（桑）是尊稱，"hyang"（揚）是靈的意思
Sanghyang Bumbung	桑揚 布 m 布 n	桑揚竹筒舞
Sanghyang Dedari	桑揚 德搭麗	桑揚仙女舞
Sanghyang Deling	桑揚 得令	桑揚偶舞
Sanghyang Jaran	桑揚 賈蘭	桑揚馬舞
Sanghyang Legong	桑揚 雷貢	桑揚雷貢舞（舞者戴面具）
Sanghyang Nanir	桑揚 拿逆爾	一種舞者在撐遮神像的傘上面跳舞的儀式舞蹈
Sanglot	桑格漏	居於 *polos* 與 *sangsih* 之間的聲部
Sangsih	桑夕	相異的、副拍（後半拍）
Saptawara	薩（布）大瓦拉	七天為一週
Sardono W. Kusumo	薩多諾·W·辜蘇莫	人名，爪哇著名的編舞者 / 舞者
Saren Jawa	沙連 家哇	村名，Karangasem 縣的一個穆斯林村落
Saron	沙弄	金屬鍵類樂器，厚板鍵
Sarung	紗龍	類似裙子，由一長布捲 / 繫於腰部而成
Sash	紗需	腰帶
Satria	沙特利亞	剎地利，貴族階級
Sayan	沙樣	村名，在烏布區
Segara Madu	瑟嘎拉 瑪杜	樂曲名，蜜之海
Seka（sekaa）	瑟各	由村子組織、屬於村子的表演團體
Sekha Legong Ganda Manik	瑟各 雷貢 贛達 馬尼（個）	舞團團名，貝杜魯村 1955 年出國展演時的團名
Sedang	瑟當	村名，在 Badung 縣
Seka（Sekaa）gong	瑟各 貢	甘美朗樂團

Seka Bungbung Gebyog Pering Kencana Suara	瑟各 布 n 布 n 格比右 杯靈 艮粢納 蘇哇啦	竹管樂團 Bungbung Gebyog 的團名，於 Jembrana 縣
Seka Legong Bali Ganda Sari Bedulu	瑟各 雷貢 巴利 甘達 莎莉 ㄅ杜魯	貝杜魯村的雷貢舞團團名
Seka Preret Suara Wanagita	瑟各 ㄅ烈烈 蘇哇啦 瓦納ㄍㄧ大	巴里島西部 Jembrana 縣 Batuagung 村的 Gamelan Preret 團
Sekala	瑟嘎拉	看得見的、有形的，與 *niskala* 相對
Sekar Jepun	瑟尬爾 這布 n	一首桑揚歌的標題〈雞蛋花〉，清醒儀式時唱（玻諾村）。*Sekar* 是花的意思
Sekar Uled	瑟尬爾 烏勒	甘美朗樂曲名，〈烏勒花〉
Selat	瑟辣	村名，本書指 Karangasem 縣的 Selat 村
Selempot	瑟練（m）播	腰帶
Semara Madya	瑟馬拉 馬蒂亞	中 Peliatan 社區的克差團名
Semawang	瑟嗎旺	社區名，在 Sanur 村
Seminar Seni Sacral dan Provan Bidang Tari	ㄙㄟ密那 ㄙㄟㄋㄧ 莎克拉 旦 布羅萬 畢 當 達利	研討會名稱
Sendratari	仙德拉達利	1960 年代發展出來的一種歌舞劇
Sendratari Jayaprana	仙德拉達利 家呀布拉 娜	Sendratari 歌舞劇的一齣劇名
Seni	ㄙㄟㄋㄧ	藝術
Sepi	瑟閉	「靜」的意思
Shiva（Siwa）	西瓦	濕婆神
Shwah loka	絲瓦 樓尬	巴里島宇宙觀中，三界的天界，指給神靈、正面力量的世界
Sidhakarya	西大嘎利亞	福神，儀式性單人面具舞組曲最後的一首，具祝福地方與民眾的意涵
Sidja	西舅	見 I Made Sidja
Singaraja	新嘎拉賈	常見音譯為新加拉惹，巴里島北部大城，舊名 Buleleng（布勒楞）
Sir	系爾	在恰克合唱中代表大鑼的聲音
Slendro	絲連朵	無半音的五聲音階

（*Kecak*）Srikandhi	絲里甘蒂	中烏布村婦女克差團成立時展演的劇碼，選自《摩訶婆羅多》中 Bhisma 之死的一段，而以女主角 Srikandhi 為名
STSI	S ㄅㄟ S 伊（S 讀如英語的 S）	印尼藝術學院，Sekolah Tinggi Seni Indonesia 的縮寫
Subak	蘇巴克	類似農田水利組織，包括梯田、灌溉系統和所屬廟宇組織
Subali	蘇巴里	《拉摩耶納》猴王兄弟之一
Sudra	蘇德拉	首陀羅，平民階級
Sugriwa	蘇格里窩	《拉摩耶納》猴王兄弟之一
Sukawati	蘇嘎哇蒂	村 / 區名，屬 Gianyar 縣
Suling	蘇吝	竹笛
Suling gambuh	蘇吝 甘布	在甘布甘美朗中所使用的特長的竹笛
Sumbawa	順 巴哇	島嶼名，在龍目島之東
Sungu	孫 ngu（古＋鼻音）	樂器名，法螺
Supraba	蘇布拉巴	仙女名
Tabanan	搭巴南	縣名，十九世紀初巴里島的九個小王國之一
Taksu	達（個）塑	藝能之神，本書譯為「得賜」
Tawa-tawa	打窩打窩	甘美朗中打拍子的樂器名稱之一
Tambora	淡博拉	火山名
Tanah Lot	搭那 陋（的）	寺廟名稱，海神廟
Tari	搭麗	舞蹈
Tarian Cak	搭麗安 恰克	恰克舞，即克差舞
Teges	德格斯	村名 / 社區名，在烏布區
Teges Kangin	德格斯 甘 ngin（臺語的「銀」）	社區名，東德格斯社區，在烏布區
Telu	得祿	「三」
Tenganan	鄧嘎南	村名，東巴里 Karangasem 縣的一個原住民村落
Tenganan Pegeringsingan	鄧嘎南 ㄅ格靈信安	Tenganan 村的其中一個社群
Tingklik	丁格力（個）	竹琴

Tjokorda Gde Agung Sukawati	邱勾大・葛爹・阿貢・蘇嘎瓦第	人名，烏布的王子，Tjokorda 亦拼為 Cokorda
Tjokorda Anom Warddhana	邱勾大・阿弄・瓦爾達納	人名，Peliatan 村的祭司
Topeng Pajegan	兜崩 巴傑甘	面具舞，單人輪番飾演多種角色，於儀式最後演出的一套面具舞
Trene Jenggala	特雷內 珍嘎拉	克差團名，在烏布地區
Tri	特利	三的意思
Tri angga	特利 安尬	三個處所，例如人體的頭、身、腳或房子的屋頂、起居空間和地基
Tri bhuwana	特利 布瓦納	三界：天界、人界、地界
Triwara	特利瓦拉	巴里島傳統曆法的 Pawukon 曆，三天為一週
Trompong	傳蹦	樂器名，由 10 個小鑼成列的金屬打擊樂器
Tua	督阿	古老的，老人
Tuan	督安	主人，或對地位較高的男性的尊稱
Tuan Tepis	督安 的必斯	巴里島人稱 Walter Spies
Tumpek	敦貝克	巴里島曆法中，每五天一週與每七天一週重疊的日子，即每 35 天有一個 Tumpek 日
Tumpek Wayang	敦貝克 哇樣	Tumpek 日之一，祭皮影戲神的日子
Tunjung Biru	敦俊 必魯	1. 藍色蓮花："*tunjung*"：蓮花，"*biru*"：藍色 2. 仙女名
Tutur	督杜爾	見 I Ketut Tutur
Ubit-ubitan	烏必 - 烏必丹	*Kotekan* 的別稱，指小動作的快速敲擊
Ubud Lukisan	烏布 魯ㄍㄧ散	烏布一美術館的名稱，或譯為「魯基桑美術館」
Udeng	烏凳	以一條大方巾在頭額綁一圈，前額綁出花樣，男子傳統服裝必備，類似帽子
Ugal	烏尬爾	銅鍵樂器
Uluwatu	烏魯瓦杜	巴里島最南端的一個地名

Ungasan	烏 nga 散（"nga" 如臺語的「雅」）	村名，位於巴里島第二島（Nusa Dua）南端
Upacara	烏巴扎拉	祭典，儀式
Upacara Nusdus	烏巴扎拉 努斯杜斯	桑揚儀式開始的煙薰儀式
Upacara Nyimpen	烏巴扎拉 寧本	桑揚儀式結束的清醒儀式
Variasi	哇里阿希	即英文的 variation
Wadon	瓦動	女性，雌性
Wali	瓦力	神聖的舞蹈，舞蹈分類名詞之一
Wangsa	汪薩	家世、血統
Wayan	瓦樣	巴里島平名排行名稱（第一或第五）
Wayang	哇樣	影子的意思、也泛指戲劇或稱皮影戲偶
Wayang Kulit	哇樣·估力特	皮影戲，"*wayang*" 是影子，"*kulit*" 是皮的意思
Wayang Lemah	哇樣·勒馬	日間的儀式性皮影戲，"*lemah*" 是白晝的意思
Wayang Wong	哇樣·甕	一種傳統舞劇形式
Wesia	威西亞	吠舍，武士階級
Yanti	揚蒂	巴里島女性的名字之一
Yayasan	呀呀山	基金會
Yayasan Bina Wisata	呀呀山 畢那 ㄨㄧ撒達	畢那 威撒達基金會（旅遊基金會），烏布旅客服務中心所屬的基金會

參考書目

中文書目

李美賢

　　2005 　《印尼史：異中求同的海上神鷹》。臺北：三民。

李婧慧

　　1995 　〈從巴里島的（Kecak）看觀光對傳統音樂的保存與發展的影響〉。《民族藝術傳承研討會論文集》。教育部。頁 121-139。

　　1997 　〈淺談傳統音樂素材於音樂教學上的運用——以巴里島的（Kecak）為例〉。《傳統藝術研討會論文集》。國立傳統藝術中心籌備處。頁 245-257。

　　1999 　〈淺談巴里島的儀式舞蹈桑揚舞（Sanghyang）的觀光化〉。發表於臺灣省政府文化處主辦「休閒文化學術研討會」。彰化：臺灣民俗村，1999/06/14-16。（未出版）

　　2001a 　〈北管牌子與甘美朗中的銅器比較〉。《藝術評論》12: 61-84。

　　2001b 　〈巴里島布烈烈（*Preret*）初探〉。《民族音樂學國際學術研討會——台灣原住民音樂在南島語族文化圈的地位論文集》。國立臺灣師範大學。頁 71-83。

　　2007a 　〈巴里島的豐富蘊藏——藝術節〉。《傳藝雙月刊》72: 20-25。

　　2007b 　〈多采多姿的甘美朗世界——兼談甘美朗於台灣之推展〉。《樂覽月刊》102: 14-20。

　　2008 　〈傳統與創新的層疊——談巴里島克差（kecak）的發展〉。《關渡音樂學刊》8: 51-76。

　　2014 　〈巴里島中烏布村（Desa Ubud Tengah）婦女克差（Kecak Wanita）

之性別與創新問題探究〉。《關渡音樂學刊》20: 67-83。

2015a 〈「學習→服務→再學習」的循環——北藝大的甘美朗服務學習課程〉。《關渡音樂學刊》22: 101-112。

2015b 《亞洲音樂》。新北：揚智。

2016 〈交織（*Kotekan*）與得賜（*Taksu*）：巴里島藝術之核心精神及對表演藝術的影響〉。《關渡音樂學刊》23: 55-76。

呂錘寬

1999 〈臺灣的古典音樂——北管〉。收於《絃譜集成》[傳統音樂輯錄 北管卷]。臺北：國立傳統藝術中心籌備處。頁 1-15。

林佑貞

2015 〈印尼宮廷儀式舞蹈《貝多優》中的「身體行動方法」研究〉。《藝術評論》28: 1-35。

2018 《印尼宮廷儀式舞蹈貝多優及其身體行動方法》。臺北：北藝大出版中心。

吳承庭

2012 〈印度「味」（*Rasa*）的概念與音樂實踐〉。《臺灣音樂研究》13/14: 69-87。

2017 〈印度半女神（Ardhanārīśvara）在創造神話中的交合繁衍象徵——從《濕婆往事書》（Śiva Purāṇa）的敘述展開〉。（未出版）

馬珍妮

2009 〈巴里島皮影戲——與儀式關係最密切的表演藝術〉。《傳統藝術》80: 95-99。

許常惠

1982 〈古代東方藝術的精華——巴里島的舞樂〉。收於《巴黎樂誌》。

臺北：百科文化。頁 67-69。

張雅涵

2016 〈巴里島玻諾村（Desa Bona）克差（Kecak）的傳統與創新〉。國立臺北藝術大學傳統音樂系碩士論文。

陳崇青

2008 〈展演與觀光：峇里島吉安雅縣（Kebupaten Gianyar）克恰克（Kecak）之研究〉。國立臺灣藝術大學表演藝術研究所碩士論文。

陳聲元

2005 〈從落難之地到度假天堂──峇里島觀光產業的政治經濟分析〉。淡江大學東南亞研究所碩士論文。

蔡宗德、陳崇青

2010 〈峇里島傳統村落組織對其音樂舞蹈表演活動的影響〉。《黃鐘》2010（4）：91-97。

蔡宗德

2011 〈爪哇入神舞蹈中的儀式型態、音樂特性與社會功能〉。《南藝學報》3: 75-114。

2015 〈入神舞蹈中的儀式型態、音樂特性與社會功能〉。收於《音聲、儀式與醫療：印尼爪哇民俗療癒文化與活動》。臺北：魚籃文化。頁 237-280。

鍾明德

2017 〈轉化（Transformation）經驗的生產與詮釋：白沙屯媽祖徒步進香的身體行動方法研究〉。《戲劇學刊》26: 85-120。

韓國鐄

1989 〈巴里藝術的傳統與創新〉。《藝術家》172: 92-99。

1992 〈世界之晨：巴里島的生活與藝術〉、〈如何欣賞甘美朗音樂〉、〈我的甘美朗樂緣〉、〈巴里島的甘美朗〉。收於《韓國鐄音樂文集（三）》。臺北：樂韻。頁 101-107, 109-112, 113-115, 117-123。

1994 〈南洋樂聲關渡飄——甘美朗音樂會〉。《表演藝術》19: 52-53。

1995 〈司比斯的巴里緣〉。《韓國鐄音樂文集（二）》。臺北：樂韻。頁 123-131。

1999 〈樂舞之鄉——巴里島的音樂與舞蹈〉、〈甘美朗與世界樂壇〉。收於《韓國鐄音樂文集（四）》。臺北：樂韻。頁 111-115, 117-122。

2007 〈面臨世界樂潮 耳聆多元樂音——甘美朗專輯序〉、〈甘美朗的世界性〉。《樂覽》102: 5-8, 21-28。

蘇子中

2013 〈Rasa：表演藝術的情感滋味〉。《中外文學》42（4）: 157-197。

中譯書目

John Urry 著，葉浩譯

2007 《觀光客的凝視》（*The Tourist Gaze*）。臺北：書林。

尤金諾・芭芭（Eugenio Barba）等著，丁凡譯

2012 《劇場人類學辭典：表演者的秘藝》（*A Dictionary of Theatre Anthropology: The Secret Art of the Performer*）。臺北：國立臺北藝術大學與書林。

吉凡尼・米哈伊洛夫（Jivani Mikhailov）著，陳政廷譯

2012 〈論音樂文化的傳統〉（On the Problem of the Theory of Music-cultural Traditions）。《關渡音樂學刊》16: 135-147。

紀爾茲（Clifford Geertz）著，方怡潔、郭彥君譯

　　2009　《後事實追尋：兩個國家、四個十年、一位人類學者》（*After the Fact: Two Countries, Four Decades, One Anthropologist*）。臺北：群學。

日文書目

アネット・サンガー（Sanger, Annette），松田みさ譯

　　1991　〈幸いか、災いか？バリ島のバロン・ダンスと観光〉（Blessing or Blight? The Effects of Touristic Dance-Drama on Village Life in Singapadu, Bali.）。收於《観光と音樂》。東京：東京書籍。頁 207-230。

ツォウベク・ウォルフガング（Zoubek Wolfgang）

　　2016　〈ヴァルター・シュピースとバリ島のケチャ舞踊の由來〉。《富山大学人文学部紀要》64: 373-381。

ベイトソン・グレゴリー、マーガレット・ミード，外山昇譯

　　2001　《バリ島人の性格：写真による分析》。東京：国文社。（Bateson, Gregory and Margaret Mead, 1942, *Balinese Character: A Photographic Analysis*. New York: The New York Academy of Sciences.）

山本宏子

　　1986　〈バリ島テンガナン村における社会構造と音楽文化〉。收於《諸民族の音―小泉文夫先生追悼論文集》。東京：音楽之友社。頁 527-548。

石森秀三

　　1991　〈観光藝術の成立と展開〉。收於《観光と音楽》。東京：東京書籍。頁 17-36。

江波戶昭

　　1992　《世界の音 民族の音》。東京：青土社。

吉田禎吾編著

　　1992　《バリ島民：祭りと花のコスモロジー》。東京：弘文堂。

河野亮仙

　　2006/1994　〈ケチャ／芸能の心身論〉。收於河野亮仙、中村潔編《神々の
　　　　　　　島バリ──バリ＝ヒンドゥーの儀礼と芸能》。東京：春秋社。
　　　　　　　第六章，頁 115-132。

皆川厚一

　　1994　《ガムラン武者修行：音の宝島バリ暮らし》。東京：PARCO。

　　1998　《ガムランを楽しもう：音の宝島バリの音楽》。東京：音樂之友社。

　　2006/1994　〈儀礼としてのサンギャン〉。收於河野亮仙、中村潔編《神々
　　　　　　　の島バリ──バリ＝ヒンドゥーの儀礼と芸能》。東京：春秋
　　　　　　　社。第七章，頁 133-170。

寒川恆夫

　　2004　〈終わらない創造・バリ島のケチャ Kecak Dance〉。收於寒川恆夫
　　　　　編《教養としてのスポーツ人類学》。東京：大修館。頁 92-95。

嘉原優子

　　2006/1994　〈儀礼としてのサンギャン〉。收於河野亮仙、中村潔編《神々
　　　　　　　の島バリ──バリ＝ヒンドゥーの儀礼と芸能》。東京：春秋
　　　　　　　社。第五章，頁 91-110。

　　1996　〈神の訪れを告げる音〉。民博《音楽》共同研究編《音のフィー
　　　　　ルドワーク》。東京：東京書籍。頁 194-210。

　　1999　〈天女の遊び歌（1）─バリ島の憑依儀礼に表れるカミ観念をめぐ

って―〉。《中部大学人文学部研究論集》2: 85-122。

2000 〈天女の遊び歌（2）―バリ島の憑依儀礼に表れるカミ観念をめぐって―〉。《中部大学人文学部研究論集》3: 89-108。

篠田暁子

2000 〈民族芸能《ケチャ》について：バリ島における文化形成の視点より〉。大阪芸術大学博士論文。

印尼文、西文書目

Adiputra, I Nyoman Arjana

1981 "Tari Sanghyang Sampat di Banjar Puluk- Puluk." Denpasar: ASTI.（學士論文）

Adnyana, I Nyoman Putra

1982 "Tari Sanghyang Jaran di Desa Sedang." Denpasar: ASTI.（學士論文）

Agung, Ide Anak Agung Gde

1991 *Bali in the 19ᵗʰ Century.* Jakarta: Yayasan Obor Indonesia.

Arcana, Putu Fajar and R. Badil

1995 "Kumbakarna Kawannya Walter Spies." （Kumbakarna 是 Walter Spies 的朋友）*Kompas*（指南報）. 1995/01/13。

Astawa, Ida Bagus et al.

1975 "Family Planning in Bali." *Studies in Family Planning* 6 (4): 86-101.

Bakan, Michael B.

1993/94 "Lessons from a World: Balinese Applied Music Instruction and the Teaching of Western 'Art' Music." *College Music Symposium* 33/34: 1-22.

1998 "Walking Warriors: Battles of Culture and Ideology in the Balinese Gamelan Beleganjur World." *Ethnomusicology* 42 (3): 441-484.

1999 *Music of Death and New Creation: Experiences in the World of Balinese Gamelan Beleganjur*. Chicago and London: University of Chicago Press.

2007 "Interlocking Rhythms and Interlocking Worlds in Balinese Gamelan Music." In his *World Music: Traditions and Transformation*. New York: Mcgraw-Hill. Chapter 7.

Ballinger, Rucina

1990 "Dance and Drama: Vibrant World of Movement and Sound." In Eric Oey ed., *Bali: Island of the Gods*. California: Periplus Editions. pp. 44-53.

Bandem, I. Made

1980 *Evolusi Legong dari Sakral Menjadi Sekuler Dalam Tari Bali*. Denpasar: ASTI.

Bandem, I. Made and deBoer, Fredrik

1995 *Balinese Dance in Transition: Kaja and Kelod*. 2nd edition. Kuala Lumpur: Oxford University Press.

Baum, Vicki

1999/1937 *A Tale from Bali*. Singapore: Periplus.

Belo, Jane

1960 *Trance in Bali*. New York: Columbia University Press.

1970 *Traditional Balinese Culture*. New York: Columbia University Press.

Berger, Arthur Asa

2013 *Bali Tourism*. New York and London: The Haworth Press.

Chin, Michelle

2001 "Bali in Film: From the Documentary Films of Sanghyang and Kecak Dance (1926) to Bali Hai in Hollywood's South Pacific (1958)." http://michellechin.net/writings/04.html（2018/04/28）.

Coast, John

1951 "The Clash of Cultures in Bali." *Pacific Affairs* 24 (4): 398-406.

1953 *Dancers of Bali*. New York: G. P. Putnam's Son.

2004/1954 *Dancing Out of Bali*. Singapore: Periplus.

Coldiron, Margaret

2017 "Foreign Female Interventions in Traditional Asian Arts: Rebecca Teele and Christina Formaggia." In Arya Madhavan ed., *Women in Asian Performance: Aesthetics and Politics*. Abingdon, Oxon and New York: Routledge. pp. 124-141.

Copeland, Jonathan with Murni, Ni Wayan

2010 *Secrets of Bali: Fresh Light on the Morning of the World*. Bangkok: Orchid Press.

Covarrubias, Miguel

1987/1937 *Island of Bali*. Singapore: Oxford University Press.

Davison, Julian

1999 *Balinese Temples*. Singapore: Periplus.

deBoer, Fredrik E.

1996 "Two Modern Balinese Theatre Genres: Sendratari and Drama Gong." In Adrian Vickers ed., *Being Modern in Bali: Image and Change*. New Haven: Yale Southeast Asia Studies. pp. 158-178.

de Zoete, Beryl and Spies, Walter

　1973/1938　*Dance and Drama in Bali*. Kuala Lumpur and New York: Oxford University Press.

Dermawan T., Agus

　1995　"Karya Walter Spies Percahkan Rekor." *Kompas*（指南報）, 1995/10/05.

Diamond, Catherine

　2008　"Fire in the Banana's Belly: Bali's Female Performers Essay the Masculine Arts." *Asian Theater Journal* 25 (2): 231-271.

Dibia, I Wayan

　1985　"Odalan of Hindu Bali: A Religious Festival, a Social Occasion, and a Theatrical Event." *Asian Theatre Journal* 2 (1): 61-65.

　1996　"Balinese Kecak: From the Sacred to the Profane Jewels of Indonesian Culture." *Ballett International* 11: 46-48.

　2000/1996　*Kecak: The Vocal Chant of Bali*, 2nd edition. Bali: Hartanto Art books.

　2008　"Lahirnya Cak Wanita 'Srikandi' di Ubud-Gianyar."（未出版）

　2012　*Taksu: In and Beyond the Arts*. Denpasar: Yayasan Wayan Geria.

　2014　*Menapak Jelak Tiga Seniman: Seni Pertunjukan Bali*. Denpasar: Yayasan Wayan Geria.

　2016a　"Kotekan in Balinese Music." *Kuandu Music Journal* 24: 1-15.

　2016b　"Dengan Kecak Membangun Jembatan Budaya Taiwan-Indonesia." In Michael H. B. Raditya ed., *Sal Murgiyanto: Hidup untuk Tari*. Surakarta: ISI Press. pp. 141-154.

　2017　*Kecak: Dari Ritual ke Teatrical*. Denpasar: Yayasan Wayan Geria.

2018　*Kembara Seni I Wayan Dibia: Sebuah Autobiografi*. Yogyakarta: Lintang Pustaka Utama.

Dibia, I Wayan and Ballinger, Rucina

2004　*Balinese Dance, Drama and Music: A Guide to the Performing Arts of Bali*. Singapore: Periplus.

Djelantik, A. A. M.

1996　"Walter Spies: Realisme yang Magis." *MUDRA* 4: 46-57.

1997　*The Birthmark: Memoirs of A Balinese Prince*. Singapore: Periplus Editions.

Dunbar-Hall, Peter

2006　"Culture, Tourism and Cultural Tourism: Boundaries and Frontiers in Performances of Balinese Music and Dance." In Jennifer C. Post ed., *Ethnomusicology: A Contemporary Reader*. New York, London: Routledge. pp. 55-65.

2011　"Village, Province, and Nation: Aspects of Identity In Children's Learning of Music and Dance in Bali." In Lucy Green ed., *Learning, Teaching, and Musical Identity: Voices across Cultures*. Bloomington & Indianapolis: Indiana University Press. pp. 60-72.

Ebeh, I Wayan

1977　"Tari Sanghyang Jaran di Banjar Bun." Denpasar: ASTI.（學士論文）

Eiseman, J.R. Fred B.

1989　*Bali: Sekala & Niskala. Vol. I*. Singapore: Periplus Editions.

1990　*Bali: Sekala & Niskala. Vol. II*. Singapore: Periplus Editions.

1999a　*Balinese Calendars*. Bali: [by the Author].

1999b　Balinese-English Dictionary. Bali: [by the Author].

Forbes, Cameron

2007　*Under the Volcano: The Story of Bali*. Melbourne: Black Inc.

Geertz, Clifford

1973　*The Interpretation of Cultures*. New York: Basic Books.

1980　*Negara: The Theatre State in Nineteenth-Century Bali*. Princeton, N.J.: Princeton University Press.

Gold, Lisa

2005　*Music in Bali*. New York and Oxford: Oxford University Press.

Gorer, Geoffrey

1986/1936　*Bali and Angkor: A 1930s Pleasure Trip Looking at Life and Death*. Singapore: Oxford University Press.

Goris, Roelof and Spies, Walter

[1931]　*The Island of Bali: Its Religion and Ceremonies*. Batavia: Koninklijk Paketvaart Maatschapij.

Grimshaw, Jeremy

2010　*The Island of Bali is Littered with Prayers*. New York: Mormon Artists Group.

Han, Kuo-huang

2013　"Balinese Gamelan Angklung Adapted For Off Instruments." In Cecilia Chu Wang ed., *Orff Schulwerk: Reflections and Directions*. Chicago: GIA Publications. pp. 199-212.

Hanna, Willard A.

2004　*Bali Chronicles: A Lively Account of the Island's History from Early*

Times to the 1970s. Singapore: Periplus.

Harnish, David R.

1997 "In Memoriam: I Made Lebah (1905?-1996)." *Ethnomusicology* 41 (2): 261-264.

2005 "Teletubbies in Paradise: Tourism, Indonesianisation and Modernisation in Balinese Music." *Yearbook for Traditional Music* 37: 103-123.

Herbst, Edward

1997 *Voices in Bali: Energies and Perceptions in Vocal Music and Dance Theater*. Hanover, NH: University Press of New England.

Hitchcock, Michael and Putra, I Nyoman Darma

2007 *Tourism, Development and Terrorism in Bali*. Hampshire, England: Ashgate.

Hitchcock, Michael and Norris, Lucy

1995 *Bali The Imaginary Museum: The Photographs of Walter Spies and Beryl de Zoete*. Kuala Lumpur: Oxford University Press.

Hood, Mantle

1971 *Ethnomusicologist*. New York: McGraw Hill.

1980 *Music of the Roaring Sea (The Evolution of Javanese Gamelan Book I)* Wihelmshaven: Heinrichshofen; New York: Peters.

Kempers, A. J. Bernet

1991 *Monumental Bali: Introduction to Balinese Archaeology & Guide to the Monuments*. Singapore: Periplus.

Koke, Louise G.

2001/1987 *Our Hotel in Bali*. Singapore: Pepper Publications.

Krause, Gregor and With, Karl. Tran. by Walter E. J. Tips

 2000/1922 *Bali: People and Art*. Bangkok: White Lotus Press.

Kunst, Jaap and C. J. A. Kunst-van Wely

 1924 "De Gamelan Angkloeng." In *De Toonkunst van Bali, Beschouwingen over de oorsprong en beinvloeding, composities, notenschrift en instrumenten* (The Musical Art of Bali, Contempletions on origin and influence, compositions, notation and instruments). Weltevreden: Koninklijk Bataviaasch Genootschaap. pp. 95-107.

 Kunst, Jaap

 1994 *Indonesian Music and Dance: Traditional Music and Its Interaction with the West*. Amsterdam: Royal Tropical Institute.

Lansing, J. Stephen

 1995 *The Balinese*. Orlando: Harcourt Brace College Publishers.

Lueras L. & R. I. Lloyd.

 1987 *Bali: The Ultimate Island*. Singapore: Times Editions.

Mabbett, Hugh

 2001/1985 *The Balinese*. Singapore: Pepper Publication.

McKean, Philip F.

 1976 "Tourism, Cultural Change, and Culture Conservation in Bali." In David J. Bank ed., *Changing Identities in Mordern Southeast Asia*. The Hague: Mouton. pp. 237-247.

 1979 "From Purity to Pollution? The Balinese Ketjak (Monkey Dance) as Symbolic Form in Transition" In A. L. Becker and Aram A. Yengoyan ed., *The Imagination of Reality: Eassays in Southeast Asian Coherence*

System. Norwood, N. J.: Ablex Publishing Corp. pp. 293-302.

1989 "Toward a Theoretical Analysis of Tourism: Economic Dualism and Cultural Involution in Bali." In Valene L. Smith ed., *Hosts and Guests: The Anthoropology of Tourism*, 2nd edition. Philadelphia: University of Pennsylvania Press. pp. 119-138.

McPhee, Colin

1935 "The 'Absolute' Music of Bali." *Modern Music* 12 (4), 163-169.

1970/1948 "Dance in Bali." In Jane Belo ed., *Traditional Balinese Culture*. New York, London: Columbia University Press. pp. 290-321.

1970/1954 "Children and Music in Bali." In Jane Belo ed., *Traditional Balinese Culture*. New York, London: Columbia University Press. pp. 212-239.

1976/1966 "*Music in Bali: A Study in Form and Instrumental Organization in Balinese Orchestral Music*. New York: Da Capo.

1986/1947 "*A House in Bali*. Singapore: Oxford University Press.

2002/1948 "*A Club of Small Men*. Singapore: Periplus.

Mead, Margaret

1970/1940 "The Arts in Bali." In Jane Belo ed., *Traditional Balinese Culture*. New York, London: Columbia University Press. pp. 331-340.

1977 "*Letters From the Field*. New York: Harper & Row.

Miettinen, Jukka O.

1992 *Classical Dance and Theatre in South-East Asia*. Singapore: Oxford University Press.

Moerdowo, R.M.

1983 *Reflections on Balinese Traditional and Modern Arts*. Jarkarta: Balai Pustaka.

Murgiyanto, Sal

1998 "Sardono W. Kusumo." In Edi Sedyawati ed., *Performing Arts*. (Indonesian Heritage Series, vol. 8) . Singapore: Archipelago Press. pp. 114-115.

Oja, Carol J.

1990 *Colin McPhee: Composer in Two Worlds*. Washington: Smithsonian Institution Press.

O' Neill, Roma

1978 *Spirit Possession and Healing Rites in a Balinese Village*. MA thesis, Univ. of Melbourne.

Ornstein, Claudia

1998 "Dancing on Shifting Ground: The Balinese *Kecak* in Cross-Cultural Perspective." *Theatre Symposium* 6: 116-124.

Pangdjaja, Ida Bagus

1998 "Introduction." in I Gusti Bagus Sudhyatmaka Sugriwa ed., *Taksu: Never Ending Art Creativity*. Denpasar: Cultural Affairs Office Bali Province.

Picard, Michel

1990a "Creating a New Version of Paradise." In Eric Obey ed., *Bali: Island of the Gods*. Berkeley, California: Periplus Editions. pp. 68-71.

1990b " 'Cultural Tourism' in Bali: Cultural Performances as Tourist Attraction." *Indonesia* 49: 37-74.

1996a *Bali. Cultural Tourism and Touristic Culture*. trans by Diana Darling.

Singapore: Archipelago Press.

1996b　"Dance and Drama in Bali: the Making of Indonesian Art Form." In Adrian Vickers ed., *Being Modern in Bali: Image and Change*. New Haven: Yale Southeast Asia Studies. pp. 115-157.

Pitana, Gde et al.

2000　*Nadi: Trance in the Balinese Art*. Bali: Taksu Foundation.

Powell, Hickman

1991/1930　*The Last Paradise: An American's 'Discovery' of Bali in the 1920's*. Singapore: Oxford University Press.

Pramana, Pande Nyoman Djero

2004　*Tari Ritual Sanghyang Jaran: Warisan Budaya Pra-Hindu di Bali*. Surakarta: Etnika.

Pringle, Robert

2004　*A Short History of Bali: Indonesia's Hindu Realm*. Australia: Allen & Unwin.

Rai, I Wayan

1998　*Balinese Gamelan Gong Beri*. Denpasar: Prasasti.

2001　"Baris Cina: A Case Study of Acculturation in Balinese Music and Dance." In his *Gong: Antologi Pemikiran*. pp. 165-174.

Ramstedt, Martin

1992　"Indonesia Cultural Policy in Relation to the Development of Balenese Performing Arts." In Danker Schaareman ed., *Balinese Music in Context: A Sixty-fifth Birthday Tribute to Hans Oesch*. Winterthur/ Schweiz: Amadeus. pp. 59-84.

1993　"Traditional Balinese Performing Arts as Yajnya." In Bernard Arps ed., *Performance in Java and Bali: Studies of Narrative, Theatre, Music and Dance*. London: SOAS, University of London. pp. 77-87.

Ramstedt, M. M. Frg.

1991　"Revitalization of Balinese Classical Dance and Music." In Max Peter Baumann ed., *Music in the Dialogue of Cultural Policy*. Wilhelmshaven: Florian Hoetzel Verlag. pp. 108-120.

Rhodius, Hans and Darling, John

1980　*Walter Spies and Balinese Art*. Amsterdam: The Tropical Museum.

Robinson, Geoffrey

1995　*The Dark Side of Paradise: Political Violence in Bali*. Ithaca and London: Cornell University press.

Rouget, Gilbert

1985　*Music and Trance*. Chicago: University of Chicago Press.

Rubin, Leon and I Nyoman Sedana

2007　*Performance in Bali*. London and New York: Routledge.

Sanger, Annette

1986　"The Role of Music and Dance in the Social and Cultural Life of Two Balinese Villages." PhD dissertation, The Queen's University of Belfast.

1988　"Blessing or Blight? The Effects of Touristic Dance-Drama on Village Life in Singapadu, Bali." In *'Come Mek Me Hol' Yu Han': The Impact of Tourism on Traditional Music*, ICTM Colloquium. Kingston: Jamaica Memory Bank.

1989　"Music and Musicians, Dance and Dancers: Socio-Musical

Interrelationships in Balinese Performance." *Yearbook for Traditional Music* 21: 57-69.

Schwartz, Susan L.

 2004 *Rasa: Performing the Divine in India*. New York: Columbia University Press.

Spiller, Henry

 2008 *Gamelan Music of Indonesia*, 2nd edition. New York and London: Routledge.

Stepputat, Kendra

 2010a "The Genesis of a Dance-Genre: Walter Spies and the Kecak." in V. Gottowik ed., *Die Ethnographen des letzten Paradieses: Victor von Plessen und Walter Spies in Indonesien*（*The Ethnographers of the last Paradise: Victor von Plessen and Walter Spies in Indonesia*）. Bielefeld: transcript. pp. 267-285. http://ethnomusikologie.kug.ac.at/fileadmin/media/institut-13/Dokumente/Downloads/Stepputat_Walter_Spies_and_the_Kecak.pdf（2017/03/10）

 2010b "The Kecak – a Balinese Dance, its Genesis, Development and Manifestation Today." Unpublished PhD thesis, Universität für Musik und Darstellende Kunst Graz.（本書參考第八章：The First Kecak，未出版）

 2012 "Performing *Kecak:* A Balinese Dance Tradition between Daily Routine and Creative Art." *Yearbook for Traditional Music* 44: 49-70.

 2014 "Kecak Behind the Scenes -- Investigating the Kecak Network." in Linda E. Dankworth and Ann R. David ed., *Dance Ethnography and Global*

Perspective: Identity, Embodiment and Culture. London: Macmillan. pp. 116-132.

2017　"The Balinese Kecak: an Exemplification of Sonic and Visual（Inter）relations." In Mohd Anis Md Nor and Kendra Stepputat ed., *Sounding the Dance, Moving the Music: Choreomusicological Perspectives on Maritime Southeast Asian Performing Arts*. London and New York: Routledge. pp. 31-41.

Stokes, Martin

1994　"Introduction: Ethnicity, Identity and Music." In Martin Stoke ed., *Ethnic, Identity and Music: The Musical Construction of Place*. Oxford/New York: Berg. pp. 1-27.

STSI

1997　Lata Mahosadhi: Art Documentation Center. Denpasar: STSI.（樂器博物館導覽手冊）

Sudana , I Wayan

1977　"Tari Topeng Legong di Ketewel." Denpasar: ASTI.（學士論文）

Sugriwa, I Gusti Bagus Sudhyatmaka ed.

1998　*Taksu: Never Ending Art Creativity*. Denpasar: Cultural Affairs Office Bali Province.

2000　*Nadi: Trance in the Balinese Art*. Bali: Taksu Foundation.

Sukawati, Tjokorda Gde Agung with Hilbery, Rosemary

1979　*Reminiscences of a Balinese Prince*. Hawaii: University of Hawaii Southeast Asian Studies.

Sukerta, Pande Made

1998　*Ensiklopedi Mini Karawitan Bali*. Bandung, Indonesia: Sastrataya, Masyarakat Seni Pertunjukan Indonesia.

Suryani, L. K. & Jensen, G. D.

1993　*Trance and Possession in Bali: A Window on Western Multiple Personality, Possession Disorder, and Suicide*. Kuala Lumpur: Oxford University Press.

Susilo, Emiko Saraswati

2003　*Gamelan Wanita: A Study of Women's Gamelan in Bali*. Manoa: Center for Southeast Asian Studies, School for Hawaiian, Asian and Pacific Studies, University of Hawaii at Manoa.

Suwarni, Ni Luh Putu

1977　"Tari Sanghyang Dedari di Bona." Denpasar: ASTI.（學士論文）

Tenzer, Michael

1991　*Balinese Music*. Singapore: Periplus Editions.

2000　*Gamelan Gong Kebyar: The Art of Twentieth-Century Balinese Music*. Chicago: University of Chicago Press.

2011　*Balinese Gamelan Music*. Singapore: Tuttle Publishing.

Turino, Thomas

2008　*Music as Social Life: The Politics of Participation*. Chicago and London: The University of Chicago Press.

Umeda, Hideharu

2007　"Cultural Policy on Balinese Performing Arts: The First Decade of LISTIBIYA." *Authenticity and Cultural Identity: Senri Ethnological Reports* 65: 43-59.

Vickers, Adrian

　　1989　*Bali: A Paradise Created*. Singapore: Periplus Editions.

　　1994　*Travelling to Bali: Four Hundred Years of Journeys*. Kuala Lumpur: Oxford University Press.

　　1996　*Being Modern in Bali: Image and Change*. New Heaven: Yale University Southeast Asia Studies.

　　2012　*Balinese Art: Paintings and Drawings of Bali 1800-2010*. Tokyo, Rutland and Singapore: Tulttle.

Vitale, Wayne

　　1990a　"Kotekan: the Technique of Interlocking Parts in Balinese Music." *Balungan* 4 (2): 2-15.

　　1990b　"Interview: I Wayan Dibia: the Relationship of Music and Dance in Balinese Performing Arts." *Balungan* 4 (2): 16-22.

Yamashita, Shinji

　　2003　*Bali and Beyond: Exploration in the Anthropology of Tourism*, trans. by J.S. Eades. New York, Oxford: Berghahn Books.

Yuliandini, Tantri

　　2002　"Limbak, Rina: Two Generations of 'Kecak' Dancers." *Jakarta Post*, 2002/05/18. http://www.thejakartapost.com/news/2002/05/18/limbak-rina-two-generations-039kecak039-dancers.html （2017/10/04）

本書獲國科會（科技部）98 年度學術性專書寫作計畫經費補助

計畫編號 NSC98-2410-H-119-002

特此致謝

國家圖書館出版品預行編目資料

交織與得賜：巴里島音樂與社會——以克差為中心的研究
李婧慧著. -- 初版. -- 臺北市：臺北藝術大學, 遠流
2019.10
408面；17x23公分
ISBN 978-986-05-9610-6(平裝)

1.音樂社會學 2.文化研究 3.印尼巴里島

910.15 108010802

交織（*Kotekan*）與得賜（*Taksu*）：
巴里島音樂與社會——以克差（*Kecak*）為中心的研究

著者／李婧慧
文字編輯／謝依均
美術設計／上承文化有限公司

出版者／國立臺北藝術大學
發行人／陳愷璜
地址／臺北市北投區學園路 1 號
電話／ (02)28961000 分機 1232~4（出版中心）
網址／ https://w3.tnua.edu.tw

共同出版／遠流出版事業股份有限公司
地址／臺北市南昌路二段 81 號 6 樓
電話／ (02)23926899　傳真／ (02)23926658
劃撥帳號／ 0189456-1
網址／ http://www.ylib.com

2019 年 10 月初版一刷
定價／新台幣 480 元